SERVIÇO SOCIAL DO COMÉRCIO
Administração Regional no Estado de São Paulo

Presidente do Conselho Regional
Abram Szajman
Diretor Regional
Danilo Santos de Miranda

Conselho Editorial
Ivan Giannini
Joel Naimayer Padula
Luiz Deoclécio Massaro Galina
Sérgio José Battistelli

Edições Sesc São Paulo
Gerente Iã Paulo Ribeiro
Gerente adjunta Isabel M. M. Alexandre
Coordenação editorial Francis Manzoni, Clívia Ramiro, Cristianne Lameirinha
Produção editorial Thiago Lins
Coordenação gráfica Katia Verissimo
Produção gráfica Ricardo H. Kawazu
Coordenação de comunicação Bruna Zarnoviec Daniel

n-1
edições

Coordenação editorial Peter Pál Pelbart
 e Ricardo Muniz Fernandes
Direção de arte Ricardo Muniz Fernandes
Assistente editorial Inês Mendonça
Design gráfico Érico Peretta

n-1edicoes.org

INVERNO
2020

(...)
pandemia crítica

Título original: **Pandemia Crítica – inverno 2020**

© n-1edições, 2021
© Edições Sesc São Paulo, 2021
Todos os direitos reservados

Preparação Flavio Taam, Pedro Taam
Revisão Gabriel Rath Kolyniak
Projeto gráfico e diagramação Érico Peretta

Dados Internacionais de Catalogação na Publicação (CIP) de acordo com ISBD

P189	Pandemia Crítica inverno 2020 / vários autores ; coordenado por Peter Pál Pelbart, Ricardo Muniz Fernandes. - São Paulo : edições SESC ; n-1 edições, 2021.
	464 p. ; 16cm x 23cm.
	Inclui índice.
	ISBN: 978-65-86111-46-0 (Edições Sesc São Paulo)
	ISBN: 978-65-86941-28-9 (n-1 edições)
	1. Literatura. 2. Coletânea. 3. Textos. 4. Pandemia. 5. COVID-19. I. Pelbart, Peter Pál. II. Fernandes, Ricardo Muniz. III. Título.
2021-1088	CDD 800
	CDU 8

Elaborado por Vagner Rodolfo da Silva - CRB-8/9410

Índice para catálogo sistemático:
1. Literatura 800
2. Literatura 8

Edições Sesc São Paulo
Rua Serra da Bocaina, 570 - 11º andar
03174-000 - São Paulo SP Brasil
Tel. 55 11 2607-9400
edicoes@sescsp.org.br
sescsp.org.br/edicoes
🅵🆈🅾🅳/edicoessescsp

(...) pandemia crítica

13 PRÓLOGO
Fragmentos para um arquivo do inacontecível (...)
Peter Pál Pelbart

22 "Não tem mais mundo para todo mundo" (...)
Déborah Danowski

31 Réquiem para os estudantes (...)
Giorgio Agamben

33 "Corpos que (não) importam" enchem o lago de sangue. E ele está ali com seu jet ski (...)
João Marcelo de O. Cezar

37 A morte (...)
Andreza Jorge

42 A comunidade dos abandonados: uma resposta para Agamben e Nancy (...)
Divya Dwivedi e Shaj Mohan

46 Coronavida: o pós-pandêmico é agora (...)
Giselle Beiguelman

52 O trem que não partiu (...)
Henry Burnett

56 Revolta e suicídio na necropolítica atual – Para transformar o momento suicidário em momento revoltoso (...)
Camila Jourdan

62 A comunidade das sobreviventes contra a sobrevivência dos heróis (...)
Bru Pereira

71 Cara colega de Universidade (...)
Bruna Moraes

76 O racismo antinegro funciona da mesma maneira que um vírus (...)
Achille Mbembe

78 A arte travesti é a única estética pós-apocalíptica possível? Pedagogias antiCIStêmicas da pandemia (...)
Dodi Leal

87 a palavra "enquanto" (...)
Helga Fernández, Victoria Larrosa e Macarena Trigo

103 Pandemia, racismo e genocídio indígena e negro no Brasil: coronavírus e a política da morte (...)
Felipe Milanez e Samuel Vida

111 Não vai passar (...)
Camila Jourdan e Acácio Augusto

118 A aceleração da história e o vírus veloz (...)
Tales Ab'Sáber

131 O preço das coisas sem preço (...)
David Le Breton

134 Afroanarquismo, malandragem e preguiça (...)
Renato Noguera

137 Coexistência e coimunismo (...)
Sam Mickey

140 Justiça viral e transformação vital (...)
Marcio Costa

149 Sobre o cooperacionismo: um fim à praga econômica (...)
Bernard E. Harcourt

154 "E daí? Todo mundo morre": A morte depois da pandemia e a banalidade da necropolítica (...)
Hilan Bensusan

160 A pandemia incide no ano mais importante da história da humanidade. Serão as próximas zoonoses gestadas no Brasil? (...)
Luiz Marques

173 Um mundo em suspensão: desglobalização e reinvenção (...)
John Rajchman

177 "Entre o gatilho e a tempestade": notas de trabalho para desdobramentos futuros na encruzilhada-Brasil (racismo, capitalismo, teatro e a capacidade mimética de um vírus) (...)
José Fernando Peixoto de Azevedo

203 Revertendo o novo monasticismo global (...)
Emanuele Coccia

210 fabulações políticas de um povo preto por vir, um devir-quilombista de uma manifestação em tempos de pandemia (...)
Jorge Vasconcellos

213 Corona e communis (...)
Maurício Pitta

226 Posfácio a *Ideias para adiar o fim do Mundo*, de Ailton Krenak (...)
Eduardo Viveiros de Castro

229 Movimento na pausa (...)
André Lepecki

240 Xawara - O ouro canibal e a queda do céu (...)
Davi Kopenawa e Bruce Albert

245 O compartilhamento de cuidado em tempos de pandemia: Isolamento social com crianças (...)
Nicole Xavier Meireles

248 Os afetos na pandemia: Algumas considerações filosóficas e psicanalíticas (...)
Iasmim Martins

254 A paz (...)
João Gabriel da Silva Ascenso

269 pensamentos pós-coroniais (...)
Diego Reis

273 Alice no país da pandemia (...)
Nurit Bensusan

293 Kutúzov: por uma estratégia destituinte hoje (...)
Stéphane Hervé e Luca Salza

300 Código da ameaça: Trans; Classe de risco: Preta (...)
Mariah Rafaela Silva

307 Exus e xapiris: Perspectiva amefricana e pandemia (...)
Tadeu de Paula Souza

312 Medo - ou como surfar turbilhões (...)
Maria Cristina Franco Ferraz

326 Tempos pandêmicos e cronopolíticas (...)
Rodrigo Turin

331 Para uma libertação do tempo. Reflexão sobre a saída do tempo vazio (...)
Antonin Wiser

335 Neoviralismo (...)
Jean-Luc Nancy

337 O Brasil é uma heterotopia (...)
Ana Kiffer

348 Nossa humanidade (...)
João Perci Schiavon

352 Entrevista com Bruno Latour (...)
Alyne Costa e Tatiana Roque

364 A Indesejada das gentes: entre o HIV e a COVID (...)
Ernani Chaves

370 Espectros da Catástrofe (...)
Peter Pál Pelbart

383 Radical, Radicular/Revolver as imagens, pôr a terra em transe (...)
Georges Didi-Huberman e Frederico Benevides

390 Ficar com o problema (...)
Donna Haraway

406 Entrevista com Achille Mbembe (...)

415 "Você não é você quando está com fome" (...)
Samuel Lima

420 No limbo do país do futuro (...)
Patrícia Mourão de Andrade

428 A pandemia de covid-19 e a falência dos imaginários dominantes (...)
Christian Laval

438 Carta para Ailton Krenak (...)
Nurit Bensusan

443 Onirocracia, pandemia e sonhos ciborgues (...)
Fabiane M. Borges, Lívia Diniz, Rafael Frazão, Tiago F. Pimentel

(...)

PRÓLOGO
Fragmentos para um arquivo do inacontecível*

Peter Pál Pelbart

I

O conjunto de textos reunidos sob o título de *pandemia crítica* reflete parte das ideias e afetos que a pandemia da COVID-19 despertou pelo mundo e no Brasil, desde sua irrupção. Nossa intenção foi captar, em meio à perplexidade geral, o que se pensou e sentiu no calor dos acontecimentos. Tratava-se de explorar, ainda que intuitivamente, como esse evento mundial nos chegava, perturbava, atordoava e, talvez, também abria brechas. Alguns diziam que depois disso nada seria como antes. Numa era que parecia ter esgotado sua imaginação política, quiçá só uma pancada virótica fosse capaz de nos despertar.

II

Mais difícil que prever o futuro é ler o presente a partir dele mesmo. Demasiado colados nele, atravessados pelas emoções, cativos das opiniões correntes, do jargão midiático, o presente não parece oferecer o mínimo indispensável para qualquer avaliação isenta — a distância.

Mas não seria o caso de valorizar justamente isto, a proximidade aos acontecimentos, a imersão no torvelinho do que se passa "agora"? Colher uma percepção situada, uma atmosfera reinante, a intensidade de um momento, a subjetividade dos atores, não tem isso o valor único de um testemunho vivo?

É óbvio que o presente é indissociável de tudo aquilo que ele carrega, de recente ou remoto, de maneira consciente ou inconsciente. Inclusive as pandemias passadas, os genocídios passados, as estruturas escravagistas, a colonização e suas marcas... Mas também os sonhos passados, as utopias não realizadas, os futuros soterrados. Não à toa, tantos textos reiteram esses dois aspectos.

* Quem teve acesso ao outro tomo de *Pandemia crítica* (do outono de 2020) pode estranhar que o mesmo prólogo se repita aqui. Ocorre que os textos foram repartidos em dois volumes totalmente independentes. Era preciso oferecer a quem começasse por este uma visão de todo o processo.

Mas há uma diferença nos testemunhos aqui coletados. Eles não provêm de um acontecimento traumático recente, e sim de uma catástrofe *em curso*. No baque causado pela pandemia, pelo confinamento, pela paralisação planetária, parecíamos e ainda parecemos viver o impensável, o inimaginável – o "inacontecível". É a partir daí que jorram as memórias e as expectativas, as associações e as análises, os desabafos e os pesadelos.

III

Ao disponibilizar esse material em forma de livro "acabado", gostaríamos de retomar alguns tópicos que imprimiram nele a sua marca.

A partir de meados de março de 2020, com o anúncio oficial da pandemia pela OMS e a descoberta do primeiro caso no Brasil, bem como a paralisação de muitas atividades e o início do confinamento, a n-1 edições abriu uma plataforma on-line destinada exclusivamente à circulação de textos vinculados à pandemia.[1]

Análises, relatos, registros, informações relacionados ao assunto – tudo cabia. Por quase cinco meses publicamos um texto por dia. O primeiro foi de José Gil, copiado de um jornal português; em seguida, o diário de Bifo, replicado de um site argentino; depois o de Denise Sant'Anna, especialmente encomendado, e assim por diante. O que foi se revelando não era apenas o retrato de uma crise sanitária, mas de um mundo em colapso. A pandemia funcionou como um revelador fotográfico: o que estava debaixo de nosso nariz, mas não enxergávamos, apareceu à luz do dia – uma catástrofe não só sanitária, social, política e ambiental, mas civilizacional. Em meio a isso, o assassinato de George Floyd virou o emblema do sufoco generalizado.

Às análises percucientes somaram-se as vozes de desespero ou indignação. Mais que fundadas reivindicações de toda ordem no plano racial, sexual, social, psíquico e político, aparecia a constatação do fim de um mundo. E, com isso, o chamamento por uma guinada nos modos de vida hegemônicos. Vários profetizaram que nunca mais voltaríamos à normalidade – o próprio capitalismo parecia capitular. Outros manifestaram sua suspeita em relação a prognósticos tão assertivos.

A dimensão crítica que a pandemia despertou fez de nossa plataforma uma espécie de metralhadora giratória. Desde o governo fascista até as desigualdades sociais, raciais, de gênero, das modalidades de predação do agronegócio até o Antropoceno, tudo foi objeto de um olhar corrosivo.

Mas também não faltaram belas associações capazes de expressar o inexprimível. Imagens literárias (Baldwin, Castañeda, Carroll, Ursula Le Guin, Tolstói, Camus, Virginia Woolf, Clarice Lispector, Elias Canetti), poéticas (Manuel Bandeira, Edouard

[1] <https://www.n-1edicoes.org/textos>.

(...)

Glissant, Paul Valéry, Wisława Szymborska), artísticas (Duchamp, Deligny, Laura Lima), musicais (Villa-Lobos, Gismonti, Caetano), coreográficas (Steve Paxton), cinematográficas (Kubrick, Sganzerla, Straub, Glauber, Pasolini), estéticas (Warburg), históricas (Tucídides, Abdias do Nascimento, Lélia Gonzalez, Gilberto Freyre, Alain Corbin, Peter Gay), psicanalíticas (Freud, Lacan, Fanon), orientais (Krishna, Bhagavad Gītā), filosóficas (além de Foucault, certamente o mais citado, Benjamin, Bergson, Merleau-Ponty, Günther Anders, Deleuze, Guattari, Lyotard, Derrida, Sloterdijk, Certeau, Schmitt, Taubes, Ferreira da Silva, assim como vári@s autor@s aqui publicad@s), antropológicas (Elizabeth Povinelli, Tim Ingold, Anna Tsing), artísticas/ativistas (Jota Mombaça), além dos exus, xapiris e tantas entidades mais. Dessa nebulosa estonteante, brotaram belíssimas reflexões sobre praticamente todas as esferas da existência: humana, animal, virótica, cósmica, mental, corporal, linguageira, comunitária, imunitária – a lista é inesgotável.

O material aqui disponível, portanto, não pretende ser um registro objetivo, no modo de um afresco monumental de uma das maiores crises enfrentadas pela humanidade, mas, por assim dizer, um mergulho na mente coletiva, quase no inconsciente nosso e do planeta naquele momento e em seu prolongamento.

IV

Poderíamos dividir os textos aqui reunidos em quatro tipos principais.

Análises rigorosas das causas imediatas ou remotas da pandemia, desde a lógica predatória do capitalismo, a monocultura industrial, a invasão pela agroindústria dos habitats animais e a consequente zoonose, que já prometia e promete ainda uma série de pandemias.

Análises sobre o que a pandemia revelou, através de seus efeitos e da mortandade que suscitou: a vulnerabilidade muito maior das classes subalternas, das populações negras, indígenas, quilombolas etc. – simplesmente o retrato escancarado da desigualdade de condições de vida, de saúde e de alimentação da população brasileira.

Análises sobre as relações de poder entre governantes e governados nas várias regiões do mundo nesse momento de crise, com acento no descaso de alguns (Brasil, Estados Unidos de Trump), totalitarismo de outros (China, Hungria) e técnicas de controle e monitoramento que estão sendo aprimoradas para finalidades nada sanitárias.

Depoimentos pessoais de artistas, escritores, poetas e feministas, captando com grande sensibilidade a atmosfera do momento, retratando os paradoxos do isolamento, a angústia, o medo, a solidão, a sobrecarga das mulheres durante o confinamento, mas também as iniciativas de solidariedade nas favelas, nas instituições hospitalares, nos bairros.

No espírito democrático e inclusivo que caracterizou essa plataforma on-line, vozes desconhecidas de várias procedências foram acolhidas, lado a lado com pesquisadores

de renome em áreas diversas. Essa polifonia assegurou uma variação muito grande no tom, no estilo, nos pontos de vista, nos afetos expressados, e um contingente não negligenciável de novas autorias se experimentando e se revelando.

O interesse despertado pela plataforma nos surpreendeu. Novas propostas de publicação chegavam a cada dia. Não demorou para que pessoas com deficiência visual cobrassem acesso diferenciado – uma equipe se prontificou a gravar diariamente e disponibilizar todos os textos em áudio. Pelo visto, respondíamos a uma urgência que superava em muito o alcance habitual de nossa editora.

Sabemos que uma crise é também uma oportunidade. Ela abre uma rachadura numa situação congelada e desperta sonhos e monstros, individuais e coletivos. Portanto, serve não apenas para diagnosticar nossos males, mas também para dar a ver nossas possibilidades de transformação. É nessa dupla chave que correm os textos desta coletânea.

V

Há alguns anos, a n-1 edições batizou uma série de "cordéis" com o nome de PANDEMIA. A ideia era disseminar perspectivas críticas em uma publicação ligeira, de fácil circulação e por um preço irrisório. O primeiro cordel foi a aula pública proferida por Eduardo Viveiros de Castro durante o ato Abril Indígena, na Cinelândia, em 2016 – e levou o título *Os involuntários da pátria*. Desde então, foram publicados mais de cinquenta cordéis sobre os mais diversos temas da atualidade – muitos deles, já esgotados, estão disponíveis no site da n-1.[2] Ora, quem podia prever que, cinco anos depois, o termo *pandemia* designaria o acontecimento mais assustador dos últimos tempos? A História infletia o sentido positivo que quisemos dar à coleção de cordéis. *Pandemia* passou a indicar algo muito concreto: risco iminente e pilhas de cadáveres por toda parte, valas comuns. Assim, ao inaugurar a série *pandemia crítica*, na contramão da enfermidade calamitosa, pudemos devolver-lhe o sentido de "pandemia de ideias".

A verdade, porém, é que no início da pandemia concreta começava não apenas uma contaminação viral, mas também uma "pandemia" de leitura e de escrita. A sede por ler interpretações frescas era imensa, um site replicava o texto de outro (e respondemos afirmativamente a muitos pedidos de autorização vindos dos quatro cantos do mundo), cada nova interpretação percorria a rede numa espécie de frenesi transversal. A tal ponto todos se afetavam que ninguém mais parecia dono de seu próprio texto. Mas também textos colidiam, divergiam, se criticavam ou se fagocitavam.

Em paralelo, parecia haver uma febre para escrever, expressar-se, montar sua hipótese própria sobre o sentido do acontecimento, manifestar com as próprias palavras a indignação com as mortes evitáveis, dizer a dor alheia ou da Terra, a solidão ou a

2 <https://www.n-1edicoes.org/cordeis>.

impotência. Foi assim que nos chegaram quase dois terços dos textos, isto é, a maioria: espontaneamente, propostos por autor@s muito ou nada conhecidos, celebridades e anônimos. Dificilmente recusamos algum texto, a tal ponto nos pareceu importante abrir espaço para o que parecia ser uma modalidade de elaboração pessoal e coletiva, em todo caso pública, de um acontecimento inaudito que nos atingia a tod@s, no corpo e na alma, além de afetar a própria substância da vida social.

VI

Vários textos presentes nos dois volumes foram fruto de um convite endereçado por nós a pessoas específicas, que pronta e generosamente aceitaram escrever especialmente para esse espaço. Foi o caso de Jacques Rancière, Durval Muniz de Albuquerque, André Lepecki, Vladimir Safatle, Denise Sant'Anna, Maurizio Lazzarato, Alana Moraes, Eduardo Pellejero, Fabián Ludueña, Juliana Fausto, Carmen Silva, abigail Campos Leal, Hospital Premier, Moacir dos Anjos, Tania Rivera, Evando Nascimento, Giselle Beiguelman, Alberto Martins, João Perci Schiavon, Ernani Chaves, Isabella Guimarães Rezende, John Rajchman.

Boa parte, no entanto, foi vampirizada na rede, em sites diversos e por vezes desconhecidos. Foi o caso com Jean-Luc Nancy, Achille Mbembe, Emanuele Coccia, Zé Celso, Coletivo Chuang, Roberto Esposito, Philippe Descola, Stéphane Hervé, Luca Salza e muitos outros. Por fim, estão aqueles cujos textos conhecíamos e para os quais bastou pedir-lhes autorização, como Brian Massumi, Eduardo Viveiros de Castro, Déborah Danowski, Bruno Latour, Bruce Albert, Francisco Ortega, Jérôme Baschet, Sam Mickey e outros.

Algumas pessoas a quem pedimos textos vinculados à pandemia nos ofereceram outra coisa: um conto (João Adolfo Hansen), poemas (Maria Rita Kehl), que acabamos publicando na série *A céu aberto*.[3]

VII

Uma operação de tal magnitude, envolvendo tantos protagonistas, só foi possível graças a uma antenagem febril e ininterrupta durante meses, capaz de detectar o que pipocasse pelo globo e agregasse algum ponto de vista original. Houve momentos em que, tendo vários textos excelentes em mãos, minha ansiedade me impelia a publicar dois por dia – felizmente fui freado pelos meus colegas da editora, evitando os males de uma overdose.

3 <https://www.n-1edicoes.org/contos>.

Em todo caso, ao localizarmos @s autor@s para pedir-lhes autorização — e nem sempre isso ocorreu na edição on-line, o que não deixou de provocar reclamações —, ampliou-se nossa rede de conexões improváveis. Um exemplo curioso foi o de Divya Dwivedi e Shaj Mohan, pesquisadores indianos especialistas na filosofia de Gandhi, que relacionaram a distância social requerida na pandemia à distância vigente entre as castas na Índia.

Para dar conta de tal ritmo frenético e manter a publicação diária, contamos com uma força tarefa voluntária de tradutor@s, revisor@s e olheir@s. Sem el@s, cujos nomes constam nos textos de que cuidaram, nada disso teria sido possível. Muit@s que fizeram intermediações importantes junto a autor@s ou detentor@s de direitos não estão mencionad@s. Fica aqui nosso efusivo agradecimento a tod@s, bem como à equipe da editora, que se empenhou de corpo e alma o tempo todo, e cujos créditos se encontram no final deste prólogo. E também aos que, mesmo detendo os direitos autorais dos textos para uma publicação futura, os liberaram para esta coletânea, como a Ubu (São Paulo), Bayard (Paris) e Scalpendi (Milão), ou para textos já publicados, como Chão da Feira ou Agência Pública, bem como os sites lundimatin ou Lobo Suelto.. E, naturalmente, o agradecimento maior vai a tod@s @s autor@s que tão generosamente propuseram ou concordaram em socializar seus pensamentos e com frequência reconheceram a relevância dessa iniciativa e até mostraram gratidão por terem podido dela participar.

Ao anunciar que encerrávamos o esquema de publicação cotidiana on-line no início de agosto de 2020, enviamos uma mensagem pública manifestando essa gratidão e deixando no ar a possibilidade de uma futura publicação impressa. Tudo conspirava contra. O tamanho do conjunto resultaria num custo inviável e daria um trabalho hercúleo. Tivemos a sorte de contar com o apoio do SESC para custear a impressão, o que removia o principal obstáculo para a transformação em livro. Mas a condição para viabilizar essa finalização era não remunerar ninguém, a não ser com um exemplar e o consolo de que nada disso se perderia. E, de fato, confiamos que ficará disponível para todos os tipos de leitor@s e servirá de material de estudo em associações, ocupações, movimentos sociais, redes artísticas ou atividades diversas, escolas e universidades, e para responsáveis pela formulação de políticas públicas, bem como de incentivo a pesquisador@s futuros.

VIII

Uma palavra sobre a organização dos livros. Os textos, que seguem estritamente a ordem cronológica em que apareceram em nossa plataforma virtual, foram distribuídos em dois volumes. Para facilitar, indicamos o primeiro tomo como *outono de 2020* (os publicados entre março a junho) e o segundo como *inverno de 2020* (publicados

posteriormente). A sequência em que aparecem aqui não corresponde necessariamente à ordem em que foram escritos. Um ou outro tivemos que deixar de lado nas edições impressas, já que não obtivemos a devida autorização[4] – os publicados foram todos autorizados. Vale lembrar que não atualizamos as cifras de contaminação ou mortes mencionadas pelos textos, o que permite dimensioná-las no tempo. Tomamos o cuidado de preservar ao máximo o estilo de cada texto – a interferência editorial foi a mínima possível. Não padronizamos o conjunto para não ferir os modos singulares de expressão – inclusive no sistema de referências bibliográficas ou mesmo nas notas biográficas.

Estão, a partir de agora, sujeitos ao caleidoscópio do acaso e dos encontros, bem como aos destinos que o tempo lhes reserva. Afinal, sabe-se lá quando terminará esta pandemia, ou quando virá a próxima pandemia...

IX

Pode surpreender o desequilíbrio de gênero na autoria dos textos enviados. Mereceria uma reflexão mais aguda o fato de que a pandemia sobrecarregou enormemente as mulheres, deixando a seu encargo ainda mais do que injustamente já carregam: o cuidado com as crianças, com a alimentação, com a limpeza da casa, com a sustentação afetiva, além do trabalho intelectual, artístico ou outro, remoto ou não. É de se perguntar que tempo e energia lhes restam na pandemia para cuidar de si, refletir sobre o contexto, que dirá escrever um texto. Sem falar no aumento brutal do número de abusos, violências e feminicídios nesse período.

Não seríamos honestos se não mencionássemos outra lacuna. Trata-se de um artigo de Giorgio Agamben, publicado em 26 de fevereiro de 2020 e intitulado "A invenção de uma epidemia". Ao ler as medidas restritivas do governo italiano diante da (então ainda) epidemia como sinais de um estado de exceção crescente, Agamben dava margem a uma interpretação ambivalente, como se criticasse em bloco qualquer medida sanitária.

Em um país como o Brasil, que desde o início negou a existência e os riscos da COVID-19, combatendo qualquer iniciativa de cuidado e se desresponsabilizando abertamente de qualquer obrigação, tal observação soava no mínimo deslocada. Quisemos evitar tanto a capitalização do pensamento agambeniano pelo negacionismo reinante quanto a demonização de Agamben por críticos de Bolsonaro que não necessariamente conhecem a acuidade de seu pensamento.

Como se sabe, as posições filosóficas de Agamben estão no extremo oposto do neofascismo brasileiro. É provável que o "linchamento" de um autor tão radical, por

4 Estes podem ser consultados em https://www.n-1edicoes.org/textos.

conta dessa observação localizada, prossiga enquanto dure a pandemia. Talvez só com o tempo, e à luz de desdobramentos biopolíticos futuros, o sentido político-filosófico desse texto receba sua justa avaliação. Daí nossa opção de publicar em breve o conjunto dos textos de Agamben sobre a pandemia, em livro intitulado *Em que ponto estamos? A epidemia como política*.

X

Pandemia crítica nasceu numa noite de breu de nossa História. O negacionismo sanitário e ambiental do governo Bolsonaro, a cruzada contra indígenas, mulheres, negr@s, minorias vulneráveis, para não falar da ciência ou da cultura, resultou numa atmosfera irrespirável. A sensação de toxicidade era total e letal. Como atravessá-la? Em associação com Ricardo Muniz Fernandes, coeditor e meu sócio na n-1 edições, *pandemia crítica* foi a maneira que encontramos para resistir ao estrangulamento crescente.

Afinal, além de todo o fascismo galopante, teríamos que assistir a tudo passivamente, desde o camarote virtual, confinados em nossos lares (para quem esse luxo era permitido)? Tivemos que inventar uma trincheira. Descobrimos que uma editora, mesmo confinada, pode quebrar o cerco à sua maneira.

Respiro. Fenda. Conexão. Circulação. Reversão.

Que estes livros possam ser lidos à luz dessa aposta.

Peter Pál Pelbart

Agradecimentos

traduções (...) revisões (...) proposições (...) articulações (na desordem)

Ana Luiza Braga (...) Beatriz Sayad (...) Bernardo RB (...) Damian Kraus (...) André Arias (...) Clara Barzaghi (...) Francisco Freitas (...) Ana Claudia Holanda (...) Fernando Scheibe (...) Tadeu Breda (...) Maurício Pitta (...) Sonia Sobral (...) Mariana Lacerda (...) Cafira Zoé (...) Pedro Taam (...) Flavio Taam (...) Davi Conti (...) Haroldo Saboia (...) Humberto Torres (...) Mariana Silva da Silva (...) Ana Catharina Santos Silva (...) Luiza Proença (...) Isabel Lopes (...) Pedro Rogerio de Carvalho (...) Alexandre Zarias (...) Rodrigo C. Bulamah (...) Paula Lousada (...) Camila Vargas Boldrin (...) Daniel Lüman (...) Paula Chieffi (...) Wanderley M. dos Santos (...) Marcia Bechara (...) Anderson dos Santos (...) João Pedro Garcez (...) Oiara Bonilla (...) Andrea Santurbano (...) Déborah Danowski (...) Eduardo Viveiros de Castro (...) Jeanne Marie Gagnebin (...) Marcela Coelho de Souza (...) Marcio Goldman (...) Eduardo Socha (...) Tadeu Capistrano (...) Alyne Costa (...) Tatiana Roque (...) Julien Pallotta (...) Vinícius Nicastro Honesko (...) Elton Corbanezi (...) José Miguel Rasia (...) Neto Leão (...) Nilo de Freitas (...) Caroline Betemps (...) Cristina Ribas (...) Damián Cabrera (...) Guilherme Altmayer (...) Davi Pessoa (...) Giovanna Carlotta Intra (...) ...

equipe da *n-1edições*

Érico Peretta (...) Inês Mendonça [assistente editorial] (...) Leticia Kamada [instagram] (...) Clara Barzaghi [facebook/e-mail geral] (...) Paula Chieffi e Giselle Asanuma [gravação para pessoas com deficiência visual]. Também Letícia Gomes Fernandes (...) Veridiana Fernandes (...) Vania Pascual Martins Ruza (...) ...

Edições Sesc São Paulo

Danilo Santos de Miranda (...) Francis Mazoni (...) Isabel M. M. Alexandre (...) Iã Paulo Ribeiro (...) ...

(...) 08/06

"Não tem mais mundo para todo mundo"

Déborah Danowski

ENTREVISTA FEITA POR Marina Amaral PARA A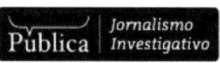

Você estuda os fins dos mundos e fala também de como essa ideia se traduz culturalmente nas distopias produzidas em filmes, livros, séries. Um dos trechos de Há mundo por vir? Ensaio sobre os medos e os fins, o livro que você escreveu com o antropólogo Eduardo Viveiros de Castro, cita uma dessas catástrofes imaginadas na ficção, a do "supervírus letal". Como você recebeu a notícia dessa pandemia?
Pois é, mas foi uma menção muito rápida. A gente mencionou o vírus letal, e inclusive poderíamos acrescentar o vírus zumbi, né? [risos]. Brincadeiras à parte, Eduardo e eu falamos do vírus letal dentro desse quadro que a gente chamou de imaginações do fim do mundo. E, embora eu tenha passado anos em torno dessa questão do colapso ambiental, do fim do mundo e as várias formas desse fim do mundo – mundo sem gente, gente sem mundo, antes e depois do mundo presente –, que foi como a gente começou a pensar as variações possíveis nas imaginações sobre a quebra dessa relação do homem com o mundo, pois na verdade é sobre isso que é o livro, eu tenho que confessar que nunca levei muito a sério esse tipo de coisa – meteoro, vírus letal, guerra bacteriológica –, justamente porque já é tão grande o colapso ecológico que isso ocupava minha mente o tempo todo. Então foi uma surpresa pra mim também. E as primeiras notícias vinham cheias de adversativas, diziam que o novo coronavírus não era tão grave assim, que não se espalhava tão rápido quanto o sarampo, então minha primeira tendência foi não prestar atenção. Mas, pra mim, foi muito rápida essa passagem de não prestar atenção a perceber que era uma coisa séria. Já outras pessoas demoraram mais a se dar conta. Há graus diferentes de velocidade com que as pessoas vão se dando conta e vão entendendo que aquilo é real. A minha universidade, por exemplo, demorou um pouco a fechar, dei aulas com quarenta alunos, com sessenta alunos, e naquele momento eu já sabia que era sério. Acho que isso é muito parecido com a demora maior ou menor com que as pessoas se dão conta do colapso ecológico.

O colapso ecológico é o seu tema principal de estudo. Quando soube da pandemia, você ligou o surgimento do novo coronavírus a essa catástrofe maior? Você acha que as pessoas estão fazendo essa ligação?

Pra mim, sim, era evidente. Não só a origem, mas a forma e a rapidez da disseminação do vírus, que tem a ver com a movimentação das pessoas e produtos, com o transporte global, com o desmatamento, com a agroindústria, com a forma como a gente está vivendo. O colapso ecológico não se resume à mudança climática, são vários parâmetros ou limites planetários; e, se um deles cai, se um deles é ultrapassado, tudo cai junto, é que nem um dominó. E o vírus está dentro desses subsistemas ecológicos, que constituem e sustentam a biosfera. Então, quase imediatamente eu me dei conta e, em seguida, percebi a proximidade desse processo pelo qual as pessoas recebem as notícias da pandemia e do colapso ecológico e respondem ou não a ela.

Claro, há algumas diferenças muito grandes, a começar pela velocidade do próprio acontecimento. A pandemia, em um, dois, três meses aqui no Brasil, já tinha assolado tudo, enquanto a mudança climática é bem mais gradual: a temperatura está aumentando, os eventos extremos estão mais frequentes e fortes, as secas, as tempestades, um pouco aqui, um pouco ali, e os fenômenos não acontecem na mesma velocidade e da mesma forma no mundo inteiro. Então isso permite que as pessoas afastem de si, enquanto podem, esse pensamento, esse perigo, porque é algo muito mais lento e demorado. Mas temos nos dois casos o mesmo processo de recusa do que está acontecendo, de negação, de dizer "não é tão grave", "é só uma gripezinha", "vai ter um remédio que vai nos curar, a vacina vai chegar a tempo", "alguém vai fazer alguma coisa". E aqui, no Brasil, a gente está percebendo claramente que ninguém vai fazer nada; ou melhor, somos nós mesmos que estamos fazendo, nós que temos que fazer, a sociedade civil, os coletivos, os grupos, ONGs, laboratórios, universidades, artistas, porque do outro lado, do lado do Estado, que hoje virou um poder de milicianos, só encontramos a tentativa de nos impedir, de nos barrar.

E o que é especialmente trágico, cruel, além das mortes, é esse isolamento que a gente é obrigada a fazer, que necessariamente bate em todo mundo e de uma maneira violenta, porque não dá nem pra gente enfrentar adequadamente esse governo de loucos. A resistência existe. Por exemplo, tem esse movimento incrível de pessoas que estão se juntando para ajudar, os coletivos, uma porção de grupos da sociedade civil que estão se organizando; as pessoas estão indo lá, enfrentando a pandemia com seus próprios corpos, mas é muito difícil enfrentar o que está acontecendo sem poder ver as pessoas, falar com as pessoas, tocar nas pessoas.

Aproveitando o gancho da recusa em aceitar a gravidade da pandemia e o colapso ecológico, você pesquisa o negacionismo também, não é? Como você vê esse duplo negacionismo do governo? De um lado, um presidente que nega fatos históricos, nega a ditadura militar; de outro, a negação da gravidade da pandemia, da ciência.

Eu me interessei pela questão do negacionismo por ter me acontecido várias vezes de debater com pessoas, inclusive com pessoas de esquerda, pessoas da academia, que simplesmente não acreditavam no aquecimento global: "Isso é aquecimentismo, isso é Hollywood, isso são os países desenvolvidos querendo impedir o Brasil de se desenvolver." E fui percebendo que existem vários graus e várias maneiras de se negar. Desde Olavo de Carvalho, que diz que a Terra é plana; Trump, que diz que o aquecimento global é uma bobagem ou um complô da China; ou as pessoas que são pagas pelas indústrias de combustíveis fósseis – porque o grosso do negacionismo é financiado, como aconteceu também com a invasão de fake news na época das eleições –; desde esse tipo de gente, então, até ecologistas, pessoas que há anos trabalhavam em defesa da preservação do meio ambiente e da justiça ambiental, mas que, quando se viam diante do problema do aquecimento global, tinham como um obstáculo epistemológico, para usar o termo do (Gaston) Bachelard. Isso não cabia dentro das suas estruturas mentais. E algo parecido se passa com pessoas que pensam "ah, tem sim, mas isso alguém vai resolver, vão inventar uma tecnologia" e até com nós mesmos, que não conseguimos pensar nisso o tempo todo e que, portanto, também negamos uma boa parte do tempo.

Então eu achava esse negacionismo um mistério, e, um pouco até pra me defender do estado de espírito em que eu ficava quando debatia com alguém sobre isso, com alguém que negava, um dia eu pensei: "Vou dar um curso sobre isso." E comecei desdobrando a negação em várias modalidades, passando por conceitos da psicanálise, da filosofia, e retrocedi até o Holocausto. Porque o termo "negacionismo" – isso é importante – passou a ser usado com um sentido semelhante a partir de 1987 pelo historiador francês Henry Rousso, para denunciar os revisionistas do Holocausto, que diziam que não tinha havido campos de extermínio, que não tinha havido genocídio de judeus etc.

E esse negacionismo do passado, com fatos históricos registrados em documentos, depoimentos, assim como acontece aqui com a ditadura, é mais difícil de entender que a recusa do aquecimento global, que é em relação ao futuro.
Pois é, justamente. Se a pessoa é paga pra isso, até dá pra entender, e se a pessoa tem interesses econômicos, políticos ou religiosos, isso também é, digamos assim, compreensível. Mas e quando isso não existe? Porque, no caso do Holocausto, há documentos provando, testemunhas, histórico das indústrias que fabricaram o gás Zyklon B e que continuam existindo até hoje. Por que esses empresários colaboraram com o regime nazista? Por que algumas dessas empresas continuam existindo? Acho bem interessante essa comparação que você faz entre negar o passado e negar o futuro. Porque o aquecimento global já está acontecendo, e nesse sentido ele é presente e passado, mas a grande negação é de que isso vá explodir, com uma dimensão muitíssimo maior do que a pandemia da COVID-19, num futuro próximo, e vai atingir todos nós, ou pelo menos nossos filhos e netos; vai atingir todos os povos, incluindo aqueles que menos emitem dióxido de carbono e outros gases de efeito

estufa. Porque o aquecimento global é democrático, como se diz que a pandemia é democrática, isto é, no sentido de que todos, pobres e ricos, são ou serão atingidos. Mas nenhuma das duas coisas é democrática em relação a quem tem mais capacidade de se proteger ou meios para reagir, como, no caso da pandemia, o acesso à saúde.

Mas voltando à comparação entre o negacionismo do passado e do futuro. Tem muita coisa diferente nessas duas formas, mas muita coisa parecida também. Existe um texto excelente, bastante conhecido, da Shoshana Felman, "In an era of testimony", sobre o Shoah, aquele filme maravilhoso do Claude Lanzmann, de 1985, que tem quase nove horas e foi feito só com testemunhas do Holocausto, em que ele leva as testemunhas, em sua maioria sobreviventes dos campos, para aqueles mesmos locais na Polônia e força uma espécie de reencenação: ele vai fazendo perguntas, e em alguns momentos ficamos até incomodados com isso, porque ele força as pessoas a falar, a se lembrar, mesmo contra a vontade delas, porque quer construir uma memória. E a Shoshana Felman analisa esplendidamente esse filme e mostra como o Lanzmann se baseia, em parte, numa distinção feita pelo historiador Raul Hilberg, no livro *A destruição dos judeus europeus*, entre três tipos de personagens do Holocausto: perpetradores – nazistas; vítimas – judeus; e espectadores – os poloneses que viviam ao redor dos campos ou nas aldeias próximas. Então são três tipos de testemunhas que aparecem no filme: os sobreviventes judeus, os nazistas – que ele filma escondido – e os poloneses, que dizem que não tinham nada contra os judeus e que eram proibidos pelos nazistas de olhar, mas que, quando levados pelas perguntas de Lanzmann a falar um pouco mais, percebemos que conheciam muitos detalhes do que se passava, ouviam os gritos, sabiam para que serviam os trens e não haviam feito nada.

Inspirada nesse texto, pensei: "Eu posso começar trazendo para a questão do aquecimento global essas três posições." Só que eu inseri mais um termo nessa comparação: os animais criados e mortos nas grandes fazendas-fábricas; porque vários já chamaram de genocídio, e mesmo de Holocausto, aquilo que fazemos com esses animais, mas vamos deixar essa questão de fora aqui. Pois bem, eu percebi que essa transposição das três posições de Hilberg funciona para o aquecimento global, porque você tem as vítimas da crise ecológica, começando com os animais e as plantas, já que estamos causando a sexta grande extinção em massa da história da vida na Terra, numa taxa que, dizem alguns, é de até mil vezes o número de espécies que normalmente são extintas no curso da evolução; e evidentemente há as vítimas humanas, porque o colapso ecológico vai atingir todo mundo, embora, em primeiro lugar e mais fortemente, as pessoas mais pobres, as mesmas que estão morrendo mais devido ao coronavírus, não é? Então temos as vítimas, os perpetradores, que nesse caso podem ser as grandes empresas de combustíveis fósseis, as empresas de processamento de carne, a Monsanto, as mineradoras, o sistema financeiro; e podemos ir desdobrando até onde a gente quiser: há os maiores poluidores e devastadores – alguns estudos falam em vinte empresas que são responsáveis por um terço de todas as emissões globais de carbono; outros falam

em cem grandes companhias que, sozinhas, são responsáveis por 70% das emissões –, mas a partir daí você pode ir descendo. E temos os espectadores, que somos todos nós, no fim das contas, porque somos ao mesmo tempo vítimas e espectadores – quando não somos perpetradores. E, assim como os poloneses em relação aos judeus, nós não fazemos quase nada, fazemos muito pouco. Continuamos vivendo como se houvesse amanhã, como se estivesse tudo bem. A pandemia bateu forte porque a gente não pode, pelo menos neste momento, continuar vivendo como estava vivendo. Até a Rede Globo foi forçada a dizer: tem alguma coisa errada; tem que ter um sistema de saúde que proteja todo mundo, tem que ter uma renda básica para todo mundo.

Voltando às três posições: como mostrou muito bem a Shoshana Felman, elas não são apenas três perspectivas sobre o que estava acontecendo, três maneiras de ver, elas também são três maneiras de não ver. Nem mesmo as vítimas tinham a noção da totalidade do que estava acontecendo. Os perpetradores tinham que esconder, impedir os outros de ver e dizer, e os espectadores eram impedidos de olhar, viam pelas frestas, digamos assim. E é um pouco o que acontece com a gente em relação ao aquecimento global.

Os espectadores são mais negacionistas que os demais? Porque, se eles não estão nem de um lado nem de outro, poderiam ver melhor, não? Por que eles negam o que estão vendo?
Sim, acho que você tem razão, e é exatamente aí que a coisa começa a ficar mais difícil de entender. É talvez a "zona cinzenta" de que falava o escritor italiano, sobrevivente de Auschwitz, Primo Levi. No filme de Lanzmann, os espectadores trazidos à cena são poloneses e alguns alemães. E, embora eles dissessem que o que aconteceu foi horrível e que eles gostavam dos judeus etc., não hesitaram, por exemplo, em pegar para si as casas dos judeus que foram levados pros campos. E quando, por exemplo, Lanzmann leva Simon Srebnik – que sobreviveu porque tinha uma voz muito bonita e os alemães gostavam de ouvi-lo cantar – para a aldeia onde ele vivia, os antigos moradores de início festejaram a sua volta, mas, conforme eles vão falando – respondendo às perguntas do diretor –, vai se revelando todo o preconceito e toda a raiva que eles tinham dos judeus na época. Isso pra dizer que os espectadores negam por vários motivos.

Parêntesis para uma diferenciação importante: o negacionismo é um termo que vem do francês, como eu disse, *négationnisme*; em inglês se usa *denial*, negação. E uma coisa é *to deny*, negar; outra coisa é *to be in denial*, estar em negação ou em denegação, não querer acreditar, o que pode ser entendido, resumidamente, como o mecanismo psíquico necessário para evitar um sofrimento ainda maior do sujeito – e a psicanálise nos ensinou que há várias formas patológicas dessa recusa da realidade, de torção da realidade. Os judeus estavam em negação, mais do que negavam o que estava acontecendo, embora tenha havido, também entre eles, certas atitudes que poderiam ser interpretadas como negacionistas. Mas existem todas essas posições dentro de cada uma das posições, essa é que é a verdade.

Mas e os negacionistas de hoje? Quando eles estavam imersos no Holocausto, essa negação era possível, mas e agora que a gente sabe com segurança o que aconteceu?
Pois é. Tem pessoas que dizem, por exemplo, que a Terra é plana, que a ditadura militar não existiu no Brasil, ou que a Globo é comunista, que os nazistas eram de esquerda, que a cloroquina cura sem sombra de dúvida, enfim, a lista é longa. Não pode ser por acaso que todas essas coisas se juntaram nesse governo e, embora eu tenha estudado um pouco esse fenômeno, ele continua sendo um mistério para mim, porque não são só esses absurdos que são ditos sabe-se lá por quais interesses, são as pessoas que acreditam neles e que seguem o que o presidente e seus ministros dizem. Eu estava trabalhando com o negacionismo quando entrou o Bolsonaro, e então tudo ficou desatualizado imediatamente. Eu me senti atropelada pela realidade, mesmo que eu já soubesse que tudo que se escreve sobre o aquecimento global fica desatualizado muito rápido, já que as mudanças climáticas estão se acirrando cada vez mais rapidamente. Quando eu comecei a trabalhar nesse texto sobre o negacionismo – o texto que saiu pela n-1 –, eu me concentrava no colapso ecológico, e o Brasil não era como os Estados Unidos, por exemplo. Na direita americana, você tem que ser negacionista do clima, senão você é democrata, mas aqui não era assim. Com o Bolsonaro ficou assim. O negacionismo se expandiu, o governo inteiro se voltou contra a ciência, mesmo no que diz respeito à pandemia do coronavírus, como estamos vendo. No caso do governo, é difícil saber se eles acreditam mesmo nisso tudo ou se é só uma estratégia... O Olavo de Carvalho, por exemplo, eu não creio que ele ache que a Terra é plana ou que o nazismo era de esquerda. Mas a coisa chegou a tal ponto que é difícil saber ali dentro quem acredita no quê. Ou até mesmo quem é adepto daquelas religiões neopentecostais que acham que o mundo vai acabar mesmo, e que então tudo bem, vamos aumentar o caos, e o vírus é até bem-vindo porque está ajudando a apressar o Apocalipse, para que sobrem só os eleitos. No que o Bolsonaro de fato acredita não sei. E não cabe a nós ter que decifrá-lo. Mas lembremos que os que apoiaram sua eleição acharam que era melhor – e mesmo vantajoso – aguentar no governo uma pessoa que diz esse tipo de coisas, contanto que o Paulo Guedes conseguisse fazer passar suas reformas. Onde colocar esses que o apoiaram em plena consciência, por cálculo político-econômico? Certamente não entre as vítimas inocentes. Serão meros espectadores ou, quem sabe, colaboracionistas?

Podemos considerar as fake news uma espécie de negacionismo? Dos fatos? Do jornalismo?
Acho que sim. Porque esse é um trabalho de profissionais, não é de pessoas que receberam uma informação errada. Eles são financiados para isso, como vimos na última campanha eleitoral. E aí, não basta negar, você tem que colocar alguma coisa no lugar, criar confusão, então se criam os fatos falsos. Isso não é denegação, não é recusa, não é desinformação, e muito menos discordância: é mentira mesmo, e criminosa, claro. Eles sabem que aquilo é falso, mas acham que podem extrair alguma

vantagem disso. E essa é uma posição muito forte também dentro do negacionismo climático. Eles sabem que o aquecimento está acontecendo, ainda mais que cada vez é mais difícil de ignorar a enorme quantidade e gravidade dos eventos climáticos extremos – tanto que o número de pessoas que, de boa-fé, digamos assim, não acreditam no aquecimento global está caindo.

O último livro do Bruno Latour – *Onde aterrar* –, que, aliás, está pra sair em português aqui no Brasil, tem uma hipótese muito interessante para tentar compreender a eleição do Trump e a geopolítica global recente. Ele sugere que as elites sabem muito bem, e há bastante tempo, o que está acontecendo, sabem que não há mundo para todos, que aquele ideal propagandeado pelo neoliberalismo, de fazer o bolo crescer para depois distribuir, é um engodo. Essa elite nem se preocupa mais em fingir que pretende implantar um Estado de bem-estar social. Já faz tempo que eles sabem que não vai dar e escolheram mentir para proteger apenas a si próprios, e para isso tem sido fundamental esse negacionismo financiado há décadas pelas maiores empresas de combustíveis fósseis, porque no fundo eles já abandonaram as pessoas. E Latour acrescenta que, se não se entende que é esse o papel do negacionismo hoje, não se entende nada do que está acontecendo ultimamente no mundo. Essa é uma grande hipótese, na minha opinião. E, de fato, o que vemos muito claramente na pandemia da COVID-19 é essa mesma perda de mundo que estamos vivendo com o colapso ecológico. Os novos políticos de direita, os novos nacionalismos, do *America First* ao "Brasil acima de tudo", seguidos cegamente por toda essa gente que se sentiu traída e abandonada pelo sonho da modernidade para todos. A consciência de que estamos perdendo o mundo modificou a geopolítica global. Não tem mais mundo pra todo mundo, simples assim.

Você está entre aqueles que acham que o mundo não será mais o mesmo depois da pandemia? Esse choque de realidade vai alterar o pensamento das pessoas?
Alterar o mundo, acho que sim, porque não tem como você sair igual de uma coisa desse tamanho. Mas essa esperança de que as pessoas ou os países vão sair melhores, que vão se dar conta do colapso que vivemos, que temos que mudar pois senão vão vir outras pandemias e coisas piores... Eu sou muito pessimista em relação a isso. Aquela reunião ministerial vazada pelo Moro, o que a gente vê ali? O Salles dizendo: "Vamos aproveitar que está todo mundo distraído pela pandemia e vamos desregulamentar, passar a boiada." O Guedes, o que ele diz ali? "Vamos salvar as grandes empresas, mas não as pequenas, essas não adianta, não dão lucro, não dão retorno." Ou seja, o grande capital está se aproveitando dessa desgraça. Os pequenos vão quebrar, mas as maiores companhias e o sistema financeiro estão sendo compensados e talvez saiam até melhor depois da crise. E também sou pessimista porque não sei se, depois que acabar, se acabar – porque algumas análises dizem que não vai acabar, que vamos ter que aprender a conviver com a COVID-19 –, as pessoas vão poder se

dar ao luxo de simplesmente pensar: acabou. Alguém fez uma charge onde havia três ondas: a pandemia era a onda menor; depois vinha a crise econômica, uma onda maior; e atrás vinha uma onda enorme, monstruosa, um tsunami, que é a catástrofe ecológica. Não sei se vai dar tempo de conscientizar todo mundo, eu sou pessimista. Tenho esperanças. Vai que as pessoas se iluminam, percebem que não é possível continuar desse jeito, mas não sei, não. Vai haver mudanças; a crise econômica virá, com certeza. Vai ter rupturas de hábitos, a maneira de se deslocar no mundo vai se alterar. Talvez se reforcem em alguns países algumas redes de segurança social, mas não sei se virá a grande mudança, um mundo realmente diferente. Em relação ao "Há um mundo por vir", acho que continuamos naquela modalidade que a gente analisa ali, que é a degradação gradual. Claro que, dentro dessa degradação gradual, a pandemia foi uma enorme pancada, mas, quando ela passar ou mesmo quando se retomarem mais ou menos as coisas como eram, a tendência é seguir nesse quadro maior de degradação. Acho que a gente vai ter que conviver com isso, e vai ter que aprender a se organizar, a resistir sozinhos, coletivamente. E, nesse sentido, acho incrível como a sociedade civil está se organizando para ajudar a combater a pandemia, ou ao menos para ajudar os que se encontram em situação de maior fragilidade a enfrentá-la. Isso talvez saia fortalecido. Porque as pessoas tiveram que inventar muito rápido e pôr em marcha imediatamente essas invenções. Era uma questão de vida ou morte. A pandemia fez as pessoas exercitarem a imaginação, e isso é fundamental, porque é o que teremos que fazer conforme o colapso ecológico se aprofunde. Nos reorganizar, inventar pequenas saídas políticas, econômicas, desviantes da grande política, da grande economia, dessa coisa destrutiva que nos apresentaram como se fosse a única realidade possível, uma realidade única e sem saída. A pandemia está mostrando que esse discurso era falso, e nesse sentido sinto uma esperançazinha.

A mídia, os jornalistas vêm desempenhando um papel importante tanto para revelar a realidade da pandemia como do governo Bolsonaro. Você acha que, em relação ao aquecimento global, a imprensa tem a mesma boa performance?
De jeito nenhum. A imprensa fala pouquíssimo do colapso ecológico que está acontecendo e, quando fala, fala de um jeito meio *blasé*. Sempre se diz que vai dar tudo certo, que, se cada um fizer a sua parte, tudo vai se resolver. Esse é o papel que a grande mídia tem feito em relação ao aquecimento global. Às vezes, no Dia do Meio Ambiente ou na época das conferências do clima – as COPs –, a mídia fala um pouco mais, põem uns programas especiais à meia-noite falando disso e logo depois vem um anúncio de caminhonete 4×4. Tudo continua como está; a economia tem que crescer. Sobretudo no Brasil, a mídia tem sido péssima para levar a sério o colapso ecológico. Se eles levassem a sério, imagine o papel que poderiam ter. Eu considero a grande mídia quase tão criminosa quanto os negacionistas profissionais. Porque, se estamos falando de centenas de milhares de mortes na pandemia, talvez alguns milhões, no

caso do aquecimento global as mortes vão chegar a bilhões. É uma coisa enorme para os humanos e para os outros seres vivos também. Isso deveria ser levado a sério como a pandemia está sendo levada a sério. Se isso acontecesse, se a mídia parasse de se vender como um espectador neutro — coisa que sabemos que não existe —, a gente aí teria só o poderoso mas pequeno grupo dos negacionistas profissionais e daquelas cem grandes companhias poluidoras para combater juntos. Dependemos do seu apoio para revelar as injustiças, abusos de poder e violações de direitos que se agravam em meio à pandemia.

Publicado em 5 de junho de 2020.

Déborah Danowski é doutora em filosofia, com dois estágios pós-doutorais, e estudiosa do colapso ecológico. Escreveu, entre outros, *Negacionismos*, a sair pela n-1 edições.

(...) 09/06

Réquiem para os estudantes
Giorgio Agamben

TRADUÇÃO Francisco Freitas
REVISÃO TÉCNICA Pedro Taam

Como havíamos previsto, as aulas nas universidades a partir do próximo semestre serão online. Aquilo que para um observador atento já era evidente, a saber, que a assim chamada "pandemia" seria usada como pretexto para a difusão cada vez mais invasiva das tecnologias digitais, foi plenamente realizado.

Não nos interessa aqui a consequente transformação da didática, em que o elemento da presença física, sempre tão importante na relação entre estudantes e docentes, desaparece definitivamente, como desaparecem as discussões coletivas nos seminários, que eram a parte mais viva do ensino. Faz parte da barbárie tecnológica que agora vivemos o apagamento da vida de toda experiência dos sentidos e a perda do olhar, permanentemente aprisionado numa tela fantasmagórica.

Mas ainda mais decisivo é algo de que, significativamente, nada se fala: o fim da vida estudantil como forma de vida. As universidades nasceram na Europa das associações de estudantes – *universitates* –, e a elas devem seu nome. Ser estudante era antes de tudo uma forma de vida em que certamente eram determinantes o estudo e a escuta das aulas, mas não menos importantes eram o encontro e a troca constante com os outros *scholarii*, que frequentemente vinham dos lugares mais remotos e se reuniam em *nationes* segundo seu lugar de origem. Essa forma de vida evoluiu de diferentes modos ao longo dos séculos, mas era constante, dos *clerici vagantes* do medievo aos movimentos estudantis do século XX, a dimensão social do fenômeno. Quem quer que tenha ensinado em uma sala de aula universitária sabe bem como, por assim dizer, sob seus olhos, se formavam amizades e se constituíam, segundo os interesses culturais e políticos, pequenos grupos de estudo e de pesquisa, que continuavam a se reunir mesmo após o fim do curso.

Tudo isso, que durou quase dez séculos, agora termina para sempre. Os estudantes não viverão mais na cidade onde está sediada a universidade: cada um escutará as aulas fechado em seu quarto, separado às vezes por centenas de quilômetros daqueles que foram antes seus companheiros de estudo. As pequenas cidades, outrora sedes de universidades prestigiosas, verão desaparecer de suas ruas aquela comunidade de estudantes que constituía frequentemente sua parte mais viva.

Pode-se afirmar que, em certo sentido, cada fenômeno social que morre merecia seu fim. É certo que nossas universidades chegaram a tal ponto de corrupção e de ignorância especializada que não há o que lamentar e que, por conseguinte, a forma de vida dos estudantes foi igualmente empobrecida. Contudo, dois pontos devem ficar claros:

1. Os professores que aceitam – como estão fazendo em massa – submeter-se à nova ditadura digital e manter seus cursos somente online são o equivalente perfeito dos docentes universitários que, no fim da década de 1920 e começo da década de 1930, juraram fidelidade ao regime fascista de Mussolini. Como aconteceu à época, é provável que, a cada mil docentes, apenas doze recusarão, mas certamente seus nomes serão lembrados ao lado daqueles doze que também se recusaram a fazer o juramento fascista.

2. Os estudantes que amam verdadeiramente o estudo deverão se recusar a se inscrever nas universidades assim transformadas e, como em sua origem, deverão se constituir em novas *universitates*. É somente no interior delas que, face à barbárie tecnológica, a fala do passado poderá permanecer viva, e é somente aí que pode nascer, se é que chegará a nascer, algo como uma nova cultura.

Publicado originalmente no dia 23 de maio de 2020 na página do Istituto Italiano per gli Studi Filosofici. Foi traduzido para o francês por Florence Balique, publicado por Lundimatin #246 em 8 de junho de 2020.

Giorgio Agamben é filósofo. De sua autoria, em breve sai *O reino e o jardim*, pela n-1.

(...) 10/06

"Corpos que (não) importam" enchem o lago de sangue. E ele está ali com seu jet ski.

João Marcelo de O. Cezar

Quando o vi andando de jet ski, logo pensei que fosse em um lago de sangue!

Mas as perguntas que ficam são: de quem é esse sangue? Quem são essas pessoas que morrem aos montes e por quem nem ao menos podemos ficar de luto? Foi seu pai, leitor e/ou leitora? Foi sua mãe? Sua tia, talvez? Avó? Não sei. Mas poderia ter sido, não é? Eu acho que sim. Caso fosse, saiba: ele ainda teria andado de jet ski.

Escrevo essas reflexões e angústias no sábado, dia 16 de maio de 2020, diretamente da casa da minha mãe, Célia. Aqui, ela, meu irmão (Samuel) e eu estamos passando a quarentena juntos, em uma cidade chamada Pirapozinho, interior de São Paulo. É com eles, meus demais familiares e amigas/os, com quem mais me preocupo. O sentimento de medo se mescla com o de absoluta incerteza.

Embora me preocupe primeiramente com os meus, seria uma falta extrema de empatia e solidariedade se eu não me preocupasse com o que vem acontecendo ao meu redor. Para ser mais preciso, com muitas das pessoas que vivem no mesmo país que eu. Seria tapar os olhos perante as muitas mortes, o caos na saúde e a política brasileira. Silenciar diante de determinados acontecimentos é coadunar com eles. Não existe isenção frente às mortes; ou você é contra elas, e assim quer vê-las cessar, ou não se importa.

Há pouco tempo, o presidente do Brasil, Jair Messias Bolsonaro, estava passeando de jet ski em Brasília. Isso, queridas e queridos, poderia ser algo absolutamente comum e normal... se estivesse tudo bem, mas não está. O povo brasileiro está morrendo, e dia após dia batemos recordes de mortes pelo novo coronavírus. Nesse mesmo dia do passeio, que, não contei a vocês, mas foi meu aniversário, o Brasil somava 10.627 mortes. Vejam bem, são mais de 10.000 mortes, e o presidente do País não prestava condolências e não estava de luto, ele estava passeando de jet ski.

Mas era fim de semana! Não é porque ele é presidente que precisa trabalhar integralmente! Não tem que entrar em luto por cada brasileiro morto! Minha resposta para cada uma das afirmações é: 27 de janeiro de 2013. Nessa data ocorreu o incêndio na Boate Kiss, na cidade de Santa Maria, Rio Grande do Sul, tragédia que matou 242

pessoas. E, no mesmo dia, a presidenta de então, Dilma Rousseff, que estava em Santiago do Chile participando das atividades da I Cúpula da Comunidade de Estados Latino-Americanos e Caribenhos (CELAC) e União Europeia, antes de vir imediatamente ao Brasil se juntar às famílias das vítimas e prestar condolências, deu uma entrevista sobre o ocorrido. Enquanto falava, Dilma se emocionava, demonstrando luto, carinho e cuidado para com as famílias e os seus (população brasileira, que até então se comovia com as mortes).

Isso é o que eu espero de um presidente. Não uma voltinha de jet ski ou churrasco, como a imprensa havia anunciado, dias antes do passeio, que Bolsonaro faria. E se você não consegue perceber o quanto essa atitude do presidente é problemática, sinto muito por você, pois, no fim, é isso que o poder quer, mas... que poder? Calma... ainda vou explicar. Qual o motivo de ele estar passeando de jet ski? Por que ele não estava de luto? Por que ele não estava em seu gabinete trabalhando a fim de buscar uma solução? Estamos morrendo e ele é nosso presidente. Sim, estamos morrendo; mas e eles? Eles estão morrendo? Na mesma quantidade que a gente? Sofrem o mesmo risco que nós? Com "eles" e com "nós", a quem me refiro?

Michel Foucault, filósofo francês que morreu em 1984, é bastante estudado e debatido até hoje. Lendo algumas de suas obras, como *Microfísica do Poder*, *Vigiar e punir* e *Os Anormais*, podemos notar que o poder perpassa todas as instâncias sociais, políticas, culturais e econômicas. O poder são os saberes, os discursos e os princípios que temos como verdadeiros. Embora o poder não pertença a uma classe e/ou grupo, é através da manutenção da ordem, das normas e princípios vigentes que determinadas classes e/ou grupos se mantêm privilegiadas e dominantes.

Não podemos fingir, ocultar e tapar nossos olhos para a seguinte verdade: existem princípios sociais que afirmam que certas vidas são mais valiosas do que outras e até mesmo que elas são mais reconhecidas como vidas do que outras. Em *Os Anormais*, Foucault apresenta a ideia de que, historicamente, o poder construiu, através de diversas de suas instituições e técnicas, sujeitos considerados "anormais", sujeitos tidos como "monstruosos", que cometiam crimes contra as leis humanas e/ou divinas e, assim, rompiam o pacto social, ao se colocarem contra toda a sociedade. Um exemplo desses eram os homossexuais, que, ao saciarem seus desejos individuais, rompiam leis "da própria natureza", devendo assim ser punidos, corrigidos e vigiados. A ideia do "normal", "natural", "correto" só existe porque o poder cria e propaga o discurso da "anormalidade". A função da categoria anormal e abjeto é demarcar o normal, o natural, e assim o legitimar socialmente.

Exemplo: quando eu era criança e sofria diariamente na escola por ser um menino afeminado e não seguir as normas de gênero, o que estava acontecendo ali era uma reafirmação do anormal e do abjeto para que todos aqueles tidos como "normais" se mantivessem longe, não demonstrassem semelhanças em relação a mim e continuassem dentro da fronteira para não sofrer como eu. Eu era o exemplo negativo, minha

(...)

relevância consistia em mostrar para eles que eles eram corpos importantes e eu não, e que eles deviam se manter ali, como importantes.

Corpos importantes? Sim. Ideia desenvolvida por Judith Butler em várias de suas obras, como *Corpos que importam*, *Desfazer o gênero*, *Vida precária* e *Quadros de guerra*. A ideia é que determinados corpos importam mais que outros e devem ser protegidos em relação a outros. Ao pensar que vivemos em uma sociedade estruturalmente racista, machista, LGBTfóbica e xenofóbica, é essencial entendermos que mulheres, LGBTQI+, negros, pobres ou sujeitos de etnicidades inferiorizadas são corpos menos importantes que outros (masculinos, brancos, cis, ricos...). São corpos, inclusive, que perdem sua humanidade, que deixam de ser considerados vidas.

Esses corpos desimportantes e essas vidas que nem chegam a ser consideradas vidas vêm morrendo o tempo todo. Os índices de feminicídio, de assassinatos de travestis e transexuais, de homofobia e das mortes da população negra são alarmantes; batem recordes no Brasil. Somos corpos que já vinham morrendo antes mesmo da pandemia, antes mesmo desse novo coronavírus. Corpos que (não) importam para o poder, corpos substituíveis.

E em meio a essa pandemia, quem corre mais risco? O rico ou pobre? Sim, o vírus não escolhe quem vai infectar, mas uma coisa é certa e vem sendo defendida por diversos profissionais da saúde e cientistas: o novo coronavírus tem um risco muito maior para os mais pobres, para os negros, para populações de extrema vulnerabilidade social, como as antes citadas. Muitos que estão expostos ao vírus e não têm a possibilidade do isolamento por terem que trabalhar não têm as condições financeiras, de saúde ou prevenção adequadas. Quem tem acesso a água? Quem tem acesso a higiene? À alimentação adequada para uma boa resistência? A hospitais bons? À possibilidade do isolamento? As condições nas favelas são as mesmas dos condomínios fechados? Te respondo: não, não são.

Os corpos que não importam morrerão ainda mais. E quem entrará em luto por eles? Butler, em seus trabalhos, também aborda a questão do luto; afirma que algumas mortes não são passíveis de luto, enquanto por outras se entra em luto. O exemplo que ela dá é o quanto a mídia, nacional e internacional, entrou em luto pelas vidas que foram eliminadas no atendado de 11 de setembro de 2001, nos Estados Unidos. Elas deveriam ficar enlutadas? Sim. Mas por que ninguém entra em luto pelas mortes diárias causadas pelos atentados contra os palestinos? Crianças, idosos, entre outros... aos montes. Mortes pelas quais não se fica de luto e que não são noticiadas. Vidas desimportantes, como as dos negros mortos nas favelas por policiais ou como as das travestis mortas nas madrugadas brasileiras.

Quando um presidente homenageia em seu Twitter um agressor de mulheres, mas não entra em luto em meio às mais de 15 mil mortes que já somamos no dia de hoje; quando uma secretária da Cultura fala que estamos "desenterrando mortos" e precisamos ser leves, creio que é possível saber a que tipo de corpos eles dão importância.

(...)

Como disse no início do texto: nós estamos morrendo. E eles? O sujeito vai à Europa, contrai o vírus, recebe tratamentos em um bom hospital e se cura; a empregada desse sujeito contrai o vírus dele e morre.

Precisamos parar de lutar entre nós. Precisamos parar de expulsar outros a chutes de dentro de ônibus. Pois todos nós, que estamos nos ônibus, somos corpos colocados na desimportância. O poder irá fazer algo por nós?

Somos substituíveis. Precisamos nos apoiar. Espero que possamos lutar, juntos e juntas mais essa luta, resistir, viver e, depois de tudo isso, continuar lutando. Pois o poder ainda nos deixará vulneráveis e ainda assim viveremos próximos da morte. Que reivindiquemos um outro lugar, por favor!

João Marcelo de Oliveira Cezar cursa História pela UNESP, em Assis, São Paulo. Foi um dos idealizadores e coordenadores do núcleo UNEafro-Assis. Faz parte de uma rede de articulação e formação de jovens e adultos moradores de regiões periféricas do Brasil, militantes da causa negra, da luta antirracista, da causa das mulheres e da diversidade sexual. Possui formação complementar em Antropologia, Sociologia e Filosofia pela Universidade Nacional de Cuyo, Argentina, e desenvolve pesquisas com ênfase em Teoria/Filosofia da História, Gênero/Sexualidade e Teoria Queer.

(...) 11/06

A morte
Andreza Jorge

Entre "cordéis de caixões" e "cemitério nas costas", temos a coletividade como prática colonial.

Tenho como minha lembrança de contato com a morte um fato que, para mim, sempre pareceu peculiar... Eu perdi meu pai quando tinha 3 anos de idade, mas estaria mentindo se dissesse que esse foi meu primeiro contato consciente com o tema. Não tenho quase memória sobre esse momento da minha vida. No entanto, lembro-me bem de quando tive o que considero ser meu primeiro contato com o tema morte, foi algo que me atravessou e ficou marcado na minha mente até hoje, como uma lembrança profunda, que fica lá bem no fundo das nossas memórias e às vezes até se confundem, entre real e não real.

Essa lembrança veio à tona de forma intensa, e eu diria até mesmo incontrolável, nesses dias em que estamos falando, vendo, ouvindo e lidando com morte diariamente, exaustivamente e escancaradamente, de forma global, é claro. Enquanto moradora há 32 dois anos do Complexo da Maré, conjunto de favelas que no último ano registrou 49 mortes devido à violência armada, eu sei o que é ouvir e sentir mortes, mais do que algumas pessoas, eu imagino. Mas essa minha primeira lembrança, como eu disse, considero muito peculiar.

Foi no ano de 2000. Eu tinha uns 12 anos, morava com minha mãe e meu irmão na Nova Holanda (uma das 16 favelas da Maré) e, como minha mãe trabalhava fora de casa desde o falecimento do meu pai, minha tia veio com sua família (meu tio e minha prima) morar com a gente pra ajudar nos cuidados comigo e com meu irmão. Durante a maior parte da minha vida, minha avó materna morava com a gente, dando todo o suporte que minha mãe precisava e me dando a chance, pela qual eu agradeço todos os dias, de ser criada por ela também. Porém, no ano de 2000, minha avó, a Vó Tina, não estava morando conosco, ela tinha ido passar um tempo na casa de sua mãe, minha bisavó, que chamávamos de Vó Bibi, e que pela idade demandava cuidados. Então minha avó Tina foi morar no Parque União (outra favela da Maré) para cuidar da Vó Bibi, que faleceu no ano 2000. Morreu dormindo, em casa, com 97 anos de idade. Todo mundo da família sabia que a Vó Bibi iria morrer em breve, embora ela não tivesse nenhum problema grave de saúde além das questões de saúde mental comuns à idade que, embora seja um problema muito sério, nos rendeu e rende até hoje lembranças familiares muito engraçadas. Ela morreu com 97 anos, 97...

De onde viemos, como ter chegado a essa idade?! Era algo mesmo para se ter orgulho, e minha família encarou esse "evento" de uma forma que me confundiu muito e conflitou com tudo que eu já tinha visto na TV ou pensado sobre a morte. Ninguém pareceu desesperado. Havia uma tristeza, mas tinha um alívio, um respeito, um carinho pelo momento. E então minha tia Regina, que morava comigo e cuidava de mim, resolveu ir na casa da Vó Bibi com a gente para dar um último adeus, e meus outros tios tiveram a mesma atitude. Fomos na casa da Vó Bibi. E ao chegar lá me deparei com ela deitada na caminha dela. Como se estivesse dormindo, mas morta, mortinha.

Minha cabeça de 12 anos na hora pirou. Lembro de me sentir inquieta, acelerada, quase todos os meus outros priminhos estavam lá. Minha Vó Tina propôs que nós nos despedíssemos do corpo, dando um beijinho na testa. Todos fizeram. Eu também. Mas confesso que esperava outro clima para o momento, choros, medos... E não, não foi assim. Todo mundo deu um beijinho na testa e disse "tchau" pra Vó Bibi e depois continuamos a brincar. Os adultos se abraçavam, mas era um clima de carinho e leveza que fez com que o meu primeiro contato com a morte pusesse em xeque todas as minhas pré-concepções sobre o morrer e sobre o luto. Tenho conversado com muitos amigos e familiares sobre esse momento que estamos vivendo, isolamento, quarentena, doença e morte. Muita morte. O tempo todo nos noticiários na TV, rolando uma "timeline" nas redes sociais, cada hora uma notícia, uma informação da morte de alguém, seja com identidade, seja em números. E o desespero é sempre o mesmo. Medo da morte. Medo de perder alguém ou a própria vida.

Ninguém está aguentando mais falar sobre isso e muitos precisam, além de falar, vivenciar a morte de muitas pessoas de forma tão intensa que não há espaço para pensar sobre *essas* mortes, que dirá sobre *a* morte filosoficamente. Existem muitas maneiras de ler e sentir o mundo. Temos o infortúnio de viver opressivamente sob uma ótica universalizante, inerente à colonialidade, à qual nossos corpos são sistematicamente submetidos, e pensar sobre morte a partir de um único formato é um dos reflexos que a visão colonial da existência nos impõe, nos manipulando e nos prendendo em categorias em que nunca coubemos. Foi possível, pra mim, ter acesso ao conhecimento e assim entender que não só a morte, mas muitos outros eventos sociais, podem ter outros significados e sentidos a partir de outras leituras de mundo, outras possibilidades de existir. Não vou aqui filosofar sobre a morte em si, nem sobre as colonialidades que nos tornam inexistentes ao determinar qual tipo de visão de mundo decide quem vive e quem deve morrer (fisicamente, epistemologicamente, socialmente, culturalmente), mas, ao me lembrar da morte de minha bisavó e de como eu e minha família experienciamos esse momento, sinto uma fissura, uma rasura na forma conceitual e epistemológica colonial na qual estamos inseridos.

Vivemos e experimentamos a morte com rituais alicerçados nas nossas reinvenções possíveis, na manutenção de uma existência de família racializada, pobre e favelada, falando sobre o corpo morto de uma mulher atravessada por uma vida de

dor e sofrimento (quase que inerentes a *este* contexto social e aos seus traços identitários): bença, Vó! Toda essa relação entre morte, rasuras e epistemicídio, como bem conceituou a filósofa Sueli Carneiro sobre a *morte* e a invisibilidade de episteme construída por povos que foram (e ainda são vistos, entendidos e tratados) como subalternizados, me levou a pensar sobre outro conceito social instituído e forjado a partir dos parâmetros de visão de mundo eurocêntrico/colonial: o conceito de coletividade. Ao refletir sobre coletividade, logo de primeira já começo a me sentir "expert" no assunto, afinal de contas, como já falei anteriormente, sou favelada de nascimento, venho de família pobre e ainda sou "engajada"e "militua" desde os 14 anos. Tenho legitimidade para falar de coletividade comprovada no meu lattes (risos). Trabalhei a vida toda em organizações sociais, em projetos sociais e na maioria comunitários, sei que para existir dentro dessa minha biografia é preciso sentir e compreender muito o que é coletividade. Mas a real é que ao longo da vida refleti muito pouco sobre isso. A colonialidade, mesmo calcada na lógica de considerar a individualidade fundamental para o desenvolvimento humano, segregou e definiu quem teria o direito de *ser* humano e agir de forma individualizada, preocupando-se em primeira instância com o próprio bem-estar. O primeiro erro que eu cometi ao utilizar e experimentar o conceito de coletividade foi imaginar a individualidade como o oposto de coletividade, sem questionar que a individualidade *nunca* foi uma possibilidade para *todos* os *indivíduos*. Eu, Andreza Jorge, sempre pensei em coletividade a partir de pressupostos e paradigmas que NUNCA me consideraram dentro deste coletivo, porque nunca nem sequer me consideraram como indivíduo, como ser humano. Sou resultado da experiência coletiva de homens e mulheres que nunca tiveram suas individualidades consideradas como existência, como vida, que dirá enquanto coletividade. E é justamente por isso que, hoje, faço essa reflexão totalmente alimentada pelos pensamentos e reflexões de intelectuais que ainda não tiveram a chance de serem vistos como indivíduos e nunca serão considerados nessas lógicas coloniais de coletivo.

Eu preciso aprender a pensar sobre o conceito de coletividade a partir de outras fontes, de outras visões de mundo, de outras formas de existência, e preciso tentar encontrar as práticas sociais e culturais que me foram tiradas, ainda que nas rasuras e ressignificações da colonialidade refletidas num "bença, Vó", para tentar entender algumas das muitas lacunas que, por mais que eu seja engajada, "militua", ativista e "desconstruidona", nunca desaparecem...

Eu comecei esse texto falando de morte e seguirei falando sobre isso porque falar sobre a morte é também provocar reflexões sobre a vida. Está desesperador ter que lidar com a morte e, infelizmente, ao afirmar isso, não estou me referindo somente a este momento de pandemia. Eu digo que está desesperador porque, quando eu falo de morte, estou tentando chamar a atenção para um tipo de morte específica que está presente na minha vida de maneira tão contundente que me fez, durante anos,

não lembrar da *morte doce* da minha Vó Bibi como referência para a continuidade da vida. (Sim, há muitas formas de pensar a morte como continuidade da vida.) Estou falando de uma morte que está o tempo todo "armada e apontada" especificamente para indivíduos que nunca foram considerados como indivíduos e que, por isso, a morte, mesmo sendo coletiva (em quantidade e em sentido), não gera nada além de ações "coletivas" calcadas no seu próprio extermínio epistemológico.

Há caminhos para tratar de individualidades, e consequentemente de coletividades, sem fundamentar-se nas epistemologias coloniais. Há outros conceitos filosóficos que nos ensinam que, sem um entendimento pleno de que você precisa ser feliz e estar bem, isso também impedirá que seus pares estejam e sejam felizes porque é justamente o bem-estar individual, onde *todos* são vistos como *indivíduos*, que produz o bem-estar coletivo sem desigualdades. UBUNTU. Já ouviu falar de forma mais aprofundada sobre este conceito?

É necessário pensar sobre coletividade a partir de outros olhares, outras visões, e avaliar se a coletividade que você vê por aí está realmente disposta a considerar (ou se realmente considera) todos os indivíduos como indivíduos e se respeita a expressão dessas individualidades.

Falar sobre morte, pra mim, continua sendo falar sobre vida, mas, sinceramente, sobre qual vida estamos falando? Já parou para pensar?! Fui atravessada pelo assassinato de mais um jovem negro essas semanas, e depois mais outro, e depois mais outro, e depois mais outros... Todos morreram assassinados. Não foi doce, não foi nem amargo, não senti nenhum gosto porque não consigo engolir. E então, o que temos? Campanhas e *posts* nas redes sociais com a frase "Parem de nos matar". Não. Não vão parar, e é por isso que nem me dou ao trabalho de pedir, principalmente sem refletir para quem estamos pedindo. E é justamente esse pensar colonial sobre coletividade que nos leva a atitudes como essa, achando que estamos fazendo algo super coletivo, mas, na verdade, muitas vezes estamos expondo nosso desejo de "mostrar" nas redes sociais "as pautas" que defendemos, ou o quão "militudos nós somos", e isso tudo só demonstra que o nosso entendimento de individualidade também é colonial, e muitas vezes leviano e perigoso. Sei bem como é, me senti assim muitas vezes. Mas dessa vez não, dessa vez precisei parar, pensar sobre como eu queria que agíssemos enquanto coletivo, enquanto sociedade, enquanto povo preto, povo favelado, enquanto militudos, enquanto ativistas, e a única coisa que vinha à minha mente sem parar foi a morte da minha bisavó e a forma como ela morreu e estava morta ainda recebendo carinho com 97 anos de idade. E então a frase *slogan* mudou na minha mente e se tornou "Para de *se* matar!". A gente, enquanto povo preto favelado, precisa exercitar essa nossa individualidade a partir de outros referenciais. É urgente.

Eu preciso parar de sentir culpa e parar de sentir que falhei quando não consigo cuidar de tudo; eu preciso parar de sentir culpa por achar que não sou boa o suficiente para receber amor e gentileza de alguém; eu preciso parar de achar que tenho

(...)

que ficar provando mil vezes que mereço meu trabalho; eu preciso parar de achar que, se eu não fizer tudo muito certinho em favor da minha saúde física e mental, vou estar fracassando; eu preciso parar de achar que, se eu não conseguir ser a militante perfeita, coerente e assertiva, eu estarei colocando tudo que construí a perder; eu preciso parar de pensar que é culpa minha e que não fui gentil o suficiente com o atendente de loja ou com o médico que me tratou mal; eu preciso parar de sentir culpa em fazer algo que me faz bem e então voltar minha atenção e investimento para o que me faz sentir forte o suficiente para buscar e construir autonomia com meus pares, disseminando estratégias concretas e efetivas para que esse extermínio da população negra não seja mais admissível e consentido socialmente e, para isso acontecer, eu preciso estar bem, saudável, criativa, feliz, alimentada. Só assim estarei criando condições reais para oferecer o mesmo para os meus pares.

Estamos vivenciando a morte mais uma vez de forma muito desigual – vista como coletiva sob a ótica colonial, que divide entre os que são considerados indivíduos e os que não são – por conta desse momento de pandemia mundial, mas a gente precisa aprender a se cuidar individualmente, com outros parâmetros de individualidade, para que esse cuidado se reflita coletivamente e possamos imaginar uma sociedade sem assimetrias sociais, ou pelo menos sem tantas. É uma responsabilidade nossa.

E aí eu pergunto: o que você, que é desconsiderado enquanto indivíduo nesse sistema colonial, está fazendo para se proteger? Vamos entre nós conversar sobre isso? Fazer algo em relação a isso? Inspirar as pessoas próximas da gente para os cuidados a partir dessa reflexão? Eu estou tentando porque quero, talvez, um dia ter uma morte como a da Vó Bibi, aos 97 anos e recebendo beijinho na testa. Preciso todos os dias fazer essa campanha: Andreza, pare de se matar!

Andreza Jorge, cria do Complexo da Maré, mãe da Alice Odara, é também licenciada em Dança pela UFRJ, Mestre em Relações Etnico-Raciais pelo CEFET-RJ, Doutoranda em Artes da Cena pela ECO/UFRJ, docente do departamento de Artes Corporais da UFRJ, coordenadora da Casa das Mulheres da Maré e uma das idealizadoras do Mulheres ao Vento.

(...) 12/06

A comunidade dos abandonados: uma resposta para Agamben e Nancy
Divya Dwivedi e Shaj Mohan

TRADUÇÃO Paula Chieffi e Wanderley M. dos Santos

Há muito que a Índia está repleta de povos "excepcionais", o que torna sem sentido a noção de "estado de exceção" ou sua abrangência. Os brâmanes são excepcionais, pois só eles podem comandar os rituais que regem a ordem social e não podem ser tocados (muito menos desejados) pelas pessoas das castas inferiores, por medo da poluição ritualística. Nos tempos modernos, isso envolve, em alguns casos, banheiros públicos separados para eles. Os dalits, pessoas pertencentes às castas mais baixas, também não podem ser tocados nem desejados pelas castas superiores, pois são considerados os mais "poluidores". Como se vê, a exceção dos brâmanes é diferente da exclusão dos dalits. Uma das castas dalit, chamada "pariah", foi transformada em um "paradigma" por Arendt, o que infelizmente deu visibilidade à realidade de seu sofrimento. Em 1896, quando a peste bubônica entrou em Bombaim, a administração colonial britânica tentou combater a propagação da doença utilizando a Lei das Doenças Epidemiológicas de 1897. Contudo, as barreiras de castas, incluindo a exigência das castas superiores de terem hospitais separados, assim como sua recusa em receber assistência médica de pessoas de castas inferiores que compõem as equipes médicas, somaram-se às causas da morte de mais de dez milhões de pessoas na Índia.

A propagação do coronavírus,[1] que já infectou quase 200 000 pessoas, segundo os números oficiais, revela o que hoje nos perguntamos sobre nós mesmos: vale a pena nos pouparmos? E a que custo? De um lado, estão as teorias da conspiração que evocam as "armas biológicas" e um projeto global para reduzir a migração. De outro, há mal-entendidos problemáticos, incluindo a crença de que a COVID-19 é propagada pela "cerveja corona", além dos comentários racistas sobre o povo chinês. Mas uma preocupação ainda maior é que, nessa conjuntura e conjunção entre a morte de deus e o nascimento de um deus mecânico, persiste uma crise sobre o "valor" do homem. Isso é visível nas respostas às crises climáticas, à "exuberância" tecnológica e ao coronavírus.

1 Coincidentemente, o nome do vírus "corona" significa "coroa", a metonímia da soberania.

Outrora, o homem ganhara seu valor através de várias *teotecnologias*. Por exemplo, podia-se imaginar que o criador e a criatura eram as determinações de algo anterior, digamos o "ser", onde o primeiro era *infinito* e o segundo *finito*. Em tal divisão, é possível pensar em deus como o homem *infinito* e no homem como o deus *finito*. Em nome do homem *infinito*, os deuses *finitos* atribuiram fins a si mesmos. Hoje, confiamos à máquina a determinação dos fins para que o seu domínio possa ser chamado de *tecnoteologia*.

É nessa conjuntura peculiar que se deve considerar a recente observação de Giorgio Agamben de que as medidas de contenção contra a COVID-19 estão sendo utilizadas como uma "exceção" para permitir uma expansão extraordinária dos poderes governamentais de imposição de restrições extraordinárias às nossas liberdades. Ou seja, as medidas tomadas com um atraso considerável pela maioria dos países para evitar a propagação de um vírus que pode potencialmente matar ao menos 1% da população humana poderiam significar o nível seguinte da implementação da "exceção". Agamben pede-nos para escolher entre "a exceção" e a regra, enquanto a sua preocupação é com a regularização da exceção.[2] Desde então, Jean-Luc Nancy respondeu a essa objeção observando que hoje em dia só existem exceções, ou seja, tudo o que uma vez consideramos como regra está estilhaçado.[3] Deleuze se refere em seu último texto àquilo que se destaca ao fim de todos os jogos entre regularidades e exceções como *"uma vida"*,[4] ou seja, uma pessoa é tomada pela responsabilidade ao ser confrontada com uma vida individual frente à morte. *Morte e responsabilidade andam juntas*.

Então vamos atentar para a não excepcionalidade das exceções. Até o final do século XIX, as gestantes internadas em hospitais tendiam a morrer em grande número após o parto devido à febre puerperal ou a infecções pós-parto. Em certo momento, um médico húngaro chamado Ignaz Semmelweis percebeu que isso acontecia devido às mãos dos profissionais, que levavam patógenos de uma autópsia para a próxima paciente ou do útero de uma mulher para a próxima, causando infecções e morte. A solução proposta por Semmelweis era lavar as mãos após cada contato. Por causa disso ele foi tratado como uma exceção e banido pela comunidade médica. Ele morreu de septicemia em um manicômio, provavelmente em decorrência dos espancamentos realizados pelos guardas. De fato, há intermináveis sentidos para exceções. No caso de Semmelweis, a própria técnica para combater a infecção foi a exceção. Na *Política*, Aristóteles discutiu o caso do homem excepcional, por exemplo, aquele que poderia cantar melhor que o coral e que seria ostracizado por ser um deus entre os homens.

2 Que, claro, tem sido percebido como uma não escolha pela maioria dos governos desde 2001, com o objetivo de securitizar todas as relações sociais em nome do combate ao terrorismo. A tendência notável nestes casos é que a securitização do Estado é proporcional à corporativização de quase todas as funções do Estado.

3 Ver: Jean-Luc Nancy, *L'Intrus*. Paris: Galilée, 2000.

4 Ver: Gilles Deleuze, "L'immanence: une vie", *Philosophie* 47 (1995). [Ed. bras. "A imanência: uma vida". In: *Dois regimes de loucos*. Org. David Lapoujade. Trad. Guilherme Ivo. São Paulo: Ed. 34, 2016.]

Não existe um único paradigma para a exceção. O caminho de uma patologia microbiana é diferente do caminho de outra. Por exemplo, os estafilococos vivem dentro do corpo humano sem causar dificuldades, embora desencadeiem infecções quando a resposta do nosso sistema imunológico é "excessiva". No extremo das relações não patológicas, os cloroplastos nas células vegetais e as mitocôndrias nas células do nosso corpo são coabitações antigas e bem estabelecidas entre diferentes espécies. Acima de tudo, vírus e bactérias não "pretendem" matar seu hospedeiro, pois nem sempre é do seu "interesse"[5] destruir aquilo sem o qual não poderiam sobreviver. No longo prazo, milhões de anos no tempo da natureza, "todos a conviver uns com os outros" ou, pelo menos, a obter equilíbrio entre si por períodos longos. Este é o sentido biológico da temporalidade da natureza.

Nos últimos anos, devido em parte às práticas agrícolas, os microrganismos que viviam separados se uniram e começaram a trocar material genético, às vezes apenas fragmentos de DNA e RNA. Quando esses organismos "saltam" para o ser humano, às vezes começam os desastres para nós. Nosso sistema imunológico acha chocante esses novos participantes e depois tende a exagerar seus próprios recursos, desenvolvendo inflamações e febres que, muitas vezes, nos matam com os microrganismos. Etimologicamente, "vírus"[6] se relaciona a veneno. É veneno no sentido de que, quando um novo vírus conseguir entrar em acordo com animais humanos, nós já estaremos longe. Ou seja, tudo pode ser pensado no modelo do *"phármakon"* (tanto o veneno quanto a cura) se considerarmos o tempo da natureza. Entretanto, a distinção entre medicina e veneno, na maioria das vezes, diz respeito ao tempo dos seres humanos, o animal infamiliar. O que é chamado de "biopolítica" tem por pressuposto a temporalidade da natureza, negligenciando, assim, o que é desastre do ponto de vista do nosso interesse – nossa responsabilidade – por "uma vida", ou seja, a vida de todos que correm o risco de morrer ao contrair o vírus.

Aqui reside o cerne do problema: fomos capazes de determinar os "interesses" do nosso sistema imunológico, constituindo exceções na natureza, inclusive através do método Semmelweis de lavagem de mãos e vacinações. Nosso tipo de animal não tem épocas biológicas à sua disposição para aperfeiçoar cada intervenção. Assim, nós também, como a natureza, cometemos erros de codificação e mutações na natureza, respondendo da melhor forma possível a todas e a cada uma das nossas exigências. Como observou Nancy, o homem como este criador de exceções técnicas, que é infamiliar para si mesmo, foi pensado desde muito cedo por Sófocles, em sua ode ao homem. De maneira correspondente, ao contrário do tempo da natureza, o homem está preocupado com *este momento*, que deve ser levado ao momento seguinte com a

5 É ridículo atribuir interesse a um microrganismo, e os esclarecimentos poderiam ocupar muito mais espaço do que esta nota permite. Ao mesmo tempo, hoje é impossível determinar o "interesse do homem".
6 Devemos observar que o "vírus" existe na linha crítica entre (o) vivo e (o) não vivo.

(...)

sensação de que *nós somos os abandonados*: aqueles que são condenados a perguntar pelo porquê do seu ser, mas sem ter os meios para fazê-lo. Ou, como Nancy o qualificou em uma correspondência pessoal, *"abandonados por nada"*. O poder desse *"abandono"* é diferente dos abandonos constituídos pela ausência de coisas particulares de uns em relação aos outros. Este abandono exige, tal como descobrimos com Deleuze, que atentemos para cada vida como preciosa, sabendo ao mesmo tempo que nas comunidades dos abandonados é possível experimentar o apelo da vida individual abandonada, à qual só nós podemos responder.

Em outro texto, chamamos a experiência deste apelo do abandonado – e a possível emergência da sua comunidade a partir da metafísica e da hiperfísica – de "anástase".[7]

Publicado na página Antinomie *em 08 de março de 2020.*

Divya Dwivedi é filósofa radicada no subcontinente indiano. É professora associada de filosofia e literatura no Departamento de Humanidades e Ciências Sociais do Instituto Indiano de Tecnologia Delhi. É coautora com Shaj Mohan de *Gandhi and Philosophy: On Theological Anti-Politics* (Bloomsbury Academic, 2019), prefaciado por Jean-Luc Nancy. Coeditou *Narratology and Ideology: Negotiating Context, Form and Theory in Postcolonial Texts* (Ohio State University Press, 2018) e *Public Sphere from outside the West* (Bloomsbury Academic, 2015). Recentemente editou "L'Inde: Colossale et Capitale", número especial da revista *Critique* (Éditions Minuit, 2020), um número especial da *Revue des femmes philosophes* (intitulada *Intellectuels, Philosophes, Femmes en Inde: des espèces en danger*, CNRS-Unesco, 2017) e uma edição especial de *Critical Philosophy of Race*, dedicada à análise do sistema de castas. Seu trabalho gira em torno da ontologia da literatura, o formalismo da lei, racismo pós-colonial, conceitos políticos e velocidade.

Shaj Mohan é filósofo, radicado no subcontinente indiano. Suas áreas de pesquisa são metafísica, filosofia e tecnologia, razão, política e veracidade. Mohan é coautor com Divya Dwivedi de *Gandhi and Philosophy: On Theological Anti-Politics* (Bloomsbury Academic, UK, 2018) com prefácio de Jean-Luc Nancy. Suas entrevistas e textos políticos têm sido publicados no *Le Monde*, *Indian Express*, *Libération*, *La Croix* e *Mediapart*.

7 Shaj Mohan; Divya Dwivedi, "Gandhi and Philosophy". In: *Theological Anti-Politics*. London: Bloomsbury Academic, 2019.

(...) 13/06

Coronavida: o pós-pandêmico é agora
Giselle Beiguelman

A COVID-19 coloca em pauta uma nova biopolítica, que transforma a vigilância em um procedimento poroso e adentra os corpos sem tocá-los. Seu motor, o mecanismo que coloca essa vigilância em funcionamento, é a administração do medo, a partir da combinação do discurso da segurança pública com o da saúde pública. Sua eficiência depende da convergência entre rastreabilidade e identidade, confluindo, em situações extremas, como a do coronavírus, para uma outra hierarquia social entre os corpos imóveis e os móveis, entre quem é visível e quem é invisível perante o Estado e pelos algoritmos corporativos.

São os que podem parar, ficar em casa, os imóveis, os que podem e são rastreáveis, computáveis, vigiáveis e curáveis. No contexto "laboratorial" que a coronavida impôs, no qual a cumplicidade com o monitoramento é também uma prerrogativa de sobrevivência, o não rastreado é aquele para o qual o Estado já havia voltado às costas. Na espiral da "coronavigilância", o sujeito móvel é aquele invisível visível que nossa violência social teima em não enxergar.

A ação governamental do Estado de São Paulo, por exemplo, se apoia em um sistema que combina dados estatísticos e a geolocalização de telefones celulares e permite identificar quantas pessoas estão cumprindo as recomendações de isolamento social. Essa não é uma prática isolada no Brasil, mas presente no mundo todo. Se é certo que tais processos de monitoramento não são exclusivos das políticas públicas de combate ao coronavírus, a propulsão da pandemia popularizou a discussão sobre a dimensão e alcance individual da digitalização de dados.

Tudo se passa como se estivéssemos vivendo no filme *Batman: o Cavaleiro das Trevas* (2008), no qual aparecia um painel de controle que monitorava Gotham City inteira a partir dos sinais de celulares de seus habitantes. Os aparelhos funcionavam como microssonares e a emissão de seus sinais permitia inferir uma quantidade tão monstruosa de registros que o sistema de controle devolvia, como resultado do rastreamento, imagens 3D da paisagem e dos habitantes de Gotham.

A tecnologia "testada" no *Cavaleiro das Trevas* não está ainda disponível no nosso cotidiano. Contudo, os avanços das formas de controle via dados provenientes das redes, especialmente pelo uso do celular, indicam que entramos de cabeça na era da Sociedade de Controle. No ensaio "Post-Scriptum sobre as Sociedades de Controle", Deleuze discute a emergência de uma forma de vigilância distribuída, que relativiza o

modelo de controle panóptico, conceituado por Michel Foucault. A esse sistema, que vai encontrar seu símbolo mais bem-acabado no Big Brother orwelliano, superpõem-se processos de rastreamento que operam a partir de um mundo invisível de códigos, de senhas, de fluxos de dados migrantes entre bases computadorizadas de algumas poucas corporações de tecnologia. São esses dados, combinados às estatísticas dos sistemas públicos de saúde, que gerenciam os movimentos da pandemia. Eles alimentam desde as plataformas de monitoramento do poder público a aplicativos como o Private Kit Save Paths, desenvolvido no MIT Lab, e o israelense HaMagen, entre vários outros.

Mas a esfera da vigilância que estamos vivendo hoje, no âmago da coronavida, não se resume somente à invisibilidade do controle dos *mini brothers* que habitam em nossos bolsos e bolsas. Ela é uma vigilância molecular, que se introjeta no corpo, escaneando sua fisiologia, como os termômetros com sensores infravermelhos que se tornaram icônicos da pandemia, e armazena esses dados em servidores sobre os quais não temos o mínimo controle ou conhecimento. Isso faz com que a pergunta hoje não seja mais se seus dados serão coletados, mas sim por quem, de que forma e os possíveis destinos desses dados.

Ou será que é possível abstrair que empresas privadas de tecnologia, do porte da Apple e do Google, estão investindo pesadamente em sistemas de rastreamento de contato (*contact-tracing*), orientados para alertar os usuários da possível aproximação de uma pessoa contaminada pelo coronavírus? E antes que se diga que se trata de operação voltada "apenas" a quem possui os celulares com o sistema operacional dessas empresas, vale lembrar que estamos falando de três bilhões de pessoas, ou seja, um terço da população mundial que é usuária dos aparelhos dessas duas companhias.

É importante ter em mente também que os registros feitos pelos aplicativos utilizados por vários governos, e também distribuídos de forma independente na Internet, podem capturar muito mais dados que o deslocamento no espaço. Podem registrar a temperatura, a pressão e a velocidade do andar, o que nos leva a uma forma de vigilância que é, como destacou Yuval Harari, subcutânea. E é esse aspecto indolor e invisível o que garante à vigilância algorítmica passar desapercebida como se não existisse. Nada mais coerente com as formas de violência do capitalismo fofinho de nossa época.

Desde meados dos anos 1990, são formuladas definições de diferentes matizes ideológicos sobre o capitalismo. Capitalismo informacional (Castells), capitalismo cognitivo (Hardt e Negri), capitalismo criativo (Bill Gates) são algumas delas. A essas definições acrescento mais uma: capitalismo fofinho, um regime que celebra, por meio de ícones gordinhos e arredondados, um mundo cor-de-rosa e azul-celeste, que se expressa a partir de onomatopeias, *likes* e corações, propondo a visão de um mundo em que nada machuca e todos são amigos.

Nesse contexto se consolida o que Clare Birchall denominou de regime de *shareveillance*, um combinado entre compartilhamento e vigilância. Somos monitorados a partir dos dados que doamos, de forma consciente ou inconsciente, num arco

heterogêneo e complexo, que vai das redes sociais à emissão de documentos, como passaportes e RGs com chip.

É isso que faz da vigilância, no contexto de digitalização da cultura em que vivemos, uma prática não necessariamente coercitiva. Ela pode operar, e de fato opera, não só de forma naturalizada, pela necessidade de se fazer parte do todo, de ser visível, mas também de forma compulsória, pela necessidade de ser socialmente computável. Você pode optar por integrar-se ou não às redes sociais (ainda que isso implique a sua invisibilidade). Mas essa opção é mais difícil quando se trata de uma pandemia do porte da do coronavírus, em que o compartilhamento dos dados pode significar a proteção da sua saúde.

Esse formato emergente de vigilância ocorre no âmbito de novas práticas de violência social. Uma violência algorítmica que põe a todos no cômputo das vítimas do coronavírus. Ela não suprime a violência que se volta às vítimas da necropolítica (os mais pobres, as mulheres, os negros, os imigrantes, os indígenas). No entanto, cria também novas formas de brutalidade, dilacerando ainda mais as relações de trabalho pela normalização do precário.

Há quem diga que a coronavida poderia ser pior. Poderia não ter memes, a dádiva da Internet no tempo das redes sociais. É fato que quem vai contar a história dessa nossa coronavida são memes. Difícil lembrar todas as surpresas que vivemos, da adaptação ao isolamento social às sandices do presidente Bolsonaro, e foram realmente os memes os que fizeram a crônica do coronavírus. É nesse bem-humorado jornalismo à queima-roupa que o cotidiano, os novos costumes e a intensidade dos revezes políticos do País são registrados. E é na Memeflix da coronavida que mais rapidamente se põe em questão o cotidiano político brasileiro e as abordagens românticas do teletrabalho.

Sem se dobrar ao discurso sedutor sobre conforto de fazer tudo sem sair de casa, os memes dão destaque ao aspecto mais perverso do trabalho remoto, revelando a ficção do *home office*, que é, na prática, a conversão da casa em *office home*. Tinha razão o artista Bruno Moreschi, quando me dizia que o coronavírus iria transformar a todos em *turkers*.

Turkers é o nome (bastante pejorativo, diga-se) que designa os trabalhadores que operam nas primeiras etapas dos processos de desenvolvimento de Inteligências Artificiais. É a eles que se destina a maçante tarefa de fazer a identificação e classificação dos elementos que integrarão os bancos de dados sobre os quais se desenvolverão as programações avançadas de aprendizado de máquina, como a indexação de imagens que alimentarão um sistema de Reconhecimento Facial.

Eles prestam serviços em plataformas como Amazon Mechanical Turk (Mturk), de onde vem a vil alcunha, um dos principais sites de ofertas desse tipo de trabalho. Para se ter uma ideia, cerca de meio milhão de pessoas trabalham como prestadoras de serviço para a Mturk a custos ínfimos. Enquanto o salário mínimo por hora, nos

EUA, é de cerca de 7,25 dólares, os *turkers* são remunerados a cerca de dois dólares por hora trabalhada. Dispensável dizer que, como os motoristas da Uber, os *turkers*, o ícone do teletrabalho, são induzidos a uma carga horária abusiva na tentativa de compor a sua renda mensal. Esse modelo das galés da Internet expande-se agora na coronavida para uma parcela significativa de profissionais liberais e de criação e faz parte do pacote do "novo normal" pós-pandêmico, penalizando ainda mais quem dele não pode participar.

É difícil conjeturar como será o cotidiano depois da súbita interrupção na mobilidade determinada pela COVID-19. Contudo, à medida que passam a ser corriqueiros os anúncios de mobiliário de escritórios coletivos adequados para tempos de distanciamento social, modelos fashionistas de máscaras, projetos de design de sinalização para medidas de afastamento entre os corpos, vai ficando claro que tendemos cada vez mais para um estado de "individualismo conectado". Ele remonta ao início dos 2000 e é simultâneo à popularização da Web 2.0. A facilidade de uso é a razão do sucesso desse sistema. Mas é também o que converteu a Internet num espaço povoado de "cidadelas" fortificadas, como definiu Martin Warnke, onde as pessoas vivem dentro de alguns poucos serviços populares dominantes. Qualquer semelhança com o cotidiano da coronavida não é mera coincidência.

É nessa arquitetura de informação que se consolida a cultura do colaborativo e do compartilhado, tão incensada pelas *majors* de tecnologia, da qual qualquer um pode tomar parte, desde que de acordo com as regras prescritas pelos algoritmos previamente programados. Espaços de *coworking* são suas expressões na cultura urbana, incidindo sobre a lógica dos jardins murados e das bolhas das redes sociais e aplicativos, onde estamos sempre sozinhos, porém conectados. Em harmonia com o mantra de que todos têm o direito a ser patrão de si mesmo, impera aí a vulnerabilidade ditada pela ausência dos direitos trabalhistas e de vínculos, fundamentais não apenas no campo dos afetos, mas também para a própria possibilidade de subversão.

A vida se uberiza, e o darwinismo social dos dados, que já tomou as redes, se impõe ao cotidiano da cidade. Vencem sempre os mais fortes, os mais "bem avaliados", os mais acessados, os que se destacam na distopia bem-comportada do capitalismo fofinho.

Profissionais de RH celebram esse cenário, chamando a atenção para a capacidade de "eventos" como o coronavírus de "antecipar o futuro" da preponderância do trabalho remoto. Uma de suas vantagens, de acordo com os analistas, é a valorização das metas em detrimento do cumprimento de horas de trabalho, muito embora reconheçam que, em nome do valor da produtividade, trabalha-se muito mais e as mulheres são extremamente penalizadas pela superposição do ambiente de trabalho às demandas familiares.

Encastelados na bolha doméstica e presos à tela, vamos nos aproximando de uma visão de cidade que incorpora noções perversas consolidadas na Web 2.0, como a que

aproxima as de público e gratuidade. Da mesma forma que não se paga para entrar no Facebook, a entrada nos *shopping centers* também é gratuita. O que não quer dizer que sejam lugares públicos. Mas é essa cidade *shopping center*, de ruas vazias e pessoas sem rosto, que tende a vingar, como um dos legados do futuro pós-pandêmico.

Espécie de assombração da "cidade genérica" conceituada por Rem Koolhaas, na qual tudo migra para o mundo online, a *coronacity* é uma cidade sedada, feita para ser observada de um ponto de vista sedentário. Mais excludente e mais monitorada, ela dá corpo a uma sociedade que se divide entre os sucateados pelo trabalho remoto, o lumpesinato digital dos deliveries, os subtrabalhadores turkerizados e milhares de milhões de desabrigados.

Viagens, transportes públicos e aviões, tudo isso será revisto e redimensionado ao fim da "noventena" do "coronga". A multidão é contagiosa, e celebrações coletivas, como o carnaval, a parada LGBTQ+, os shows de estádio, e os espaços coletivos, como os cinemas, os museus, os teatros e as escolas, não têm lugar na cultura urbana que se anuncia com o novo normal. Ponderando sobre o futuro pós-pandêmico, Bruno Latour disse que "a última coisa a fazer seria voltar a fazer tudo o que fizemos antes". Mas talvez o futuro da pandemia já tenha se tornado presente. E a primeira coisa a fazer seria não deixar que a coronavida se torne o nosso depois.

Referências

BIRCHALL, Clare. *Shareveillance: The Dangers of Openly Sharing and Covertly Collecting Data*. Edição Kindle. Minnesota: University of Minnesota Press, 2017.

CASTRO, Natália de. "É possível conciliar o Home com o Office?". *ISE Business School*, 2020. Disponível em: <https://ise.org.br/blog/conciliar-home-office/>. Acesso em: 02 junho 2020.

COVID-19 Tracker Apps, 2020. Disponível em: <https://fs0c131y.com/covid19-tracker-apps/>. Acesso em: 02 junho 2020.

DELEUZE, Gilles. "Post-Scriptum sobre as Sociedades de Controle". In: *Conversações*. Rio de Janeiro: Ed. 34, 1992, pp. 219-226.

FLICHY, Patrice. "L'individualisme connecté entre la technique numérique et la société". *Résaux*, 124, n. 2, 2004, p. 17-51. DOI: 10.3917/res.124.0017.

FOUCAULT, Michel. *Vigiar e punir: nascimento da prisão*. Petrópolis: Vozes, 1987.

_____. *Estratégia: poder-saber*. 2. ed. Rio de Janeiro: Forense Universitária, 2006.

GRAY, Rosie.; HASKINS, Caroline. "The Coronavirus Pandemic Has Set Off A Massive Expansion of Government Surveillance. Civil Libertarians Aren't Sure What to Do". *BuzzFeed*, 2020. Disponível em: <https://www.buzzfeednews.com/article/rosiegray/they-were-opposed-to-government-surveillance-then-the>. Acesso em: 02 junho 2020.

GURMAN, Mark. "Apple, Google Bring covid-19 Contact-Tracing to 3 Billion People". *Bloomberg*, 2020. Disponível em: <https://www.bloomberg.com/news/articles/2020-04-10/apple-google-bring-covid-19-contact-tracing-to-3-billion-people>. Acesso em: 02 junho 2020.

HARARI, Yuval. "The world after coronavirus". *Financial Times*, 2020. Disponível em: <https://www.ft.com/content/19d90308-6858-11ea-a3c9-1fe6fedcca75>. Acesso em: 02 junho 2020.

KOOLHAAS, Rem. "Cidade genérica". In: *Três textos sobre a cidade*. Barcelona: Gustavo Gili, 2010, pp. 29-65.

LATOUR, Bruno. *Imaginar gestos que barrem a produção pré-crise*. São Paulo: n-1 edições, 2020. Disponível em: <https://n-1edicoes.org/008-1>. Acesso em: 02 junho 2020.

MBEMBE, Achille. *Necropolítica*. São Paulo: n-1 edições, 2017.

MORESCHI, Bruno. "Exch w/ Turkers", 2020. Disponível em: <https://brunomoreschi.com/With-Turker>. Acesso em: 02 junho 2020.

ORWELL, George. *1984*. Internet Archive, 2018. Disponível em: <https://archive.org/details/Orwell1984preywo/page/n3/mode/2up>. Acesso em: 02 junho 2020.

PELBART, Peter Pál. *Necropolítica tropical*. São Paulo: n-1 edições, 2018.

VIRILIO, Paul. *The Administration of Fear*. Los Angeles: Semiotext(e), 2012.

WARNKE, Martin. Databases as Citadels in the Web 2.0. In: LOVINK, Geert.; RASCH, Miriam. *Unlike Us Reader: Social Media Monopolies and Their Alternatives*. Amsterdam: Institute of Network Cultures, 2012, pp. 76-88.

Giselle Beiguelman é artista e professora da FAU/USP. É autora de *Memória da amnésia: políticas do esquecimento* (Sesc, 2019), entre outros.

(...) 14/06

O trem que não partiu

Henry Burnett

Uma das consequências da Pandemia que o mundo inteiro enfrenta é a disseminação das chamadas *lives*, que começaram tímidas, com músicos munidos apenas de seus celulares, transmitindo shows caseiros de modo quase precário. Depois elas foram ganhando corpo e se profissionalizando, com a entrada de instituições de peso, e logo grandes corporações industriais foram levando as transmissões para outro patamar, hiperprofissional. A maioria pode ser vista ao vivo e depois revista, pois ficam arquivadas nos portais de transmissão. Há shows para todos os gostos.

Como os espectadores já devem ter notado, algumas foram gravadas, logo não são ao vivo, a rigor não são *lives*. Geralmente estas previamente editadas estão mais bem cuidadas tecnicamente, reunindo músicos e cantores que estão confinados e, graças ao trabalho de edição, tudo soa em perfeita sincronia, postados com apuro de som e imagem.

Entre as dezenas de *lives* disponíveis, uma ganhou um sentido que parece extrapolar a propaganda corporativa ou, pelo menos, sendo também corporativa, conseguiu ir além. Trata-se do vídeo "Osesp apresenta: 'O Trenzinho do Caipira', de Heitor Villa-Lobos".[1] Esta *live* faz parte daquelas que foram pré-gravadas, afinal, estamos falando de uma orquestra, e seria impossível o registro não fossem as possibilidades de edição, a cargo de Fábio Furtado. O diretor artístico da Osesp, Arthur Nestrovski, revelou em uma *live* no canal Arte 1 que o áudio que se ouve é pré-gravado, pertence a um registro anterior, e que os músicos dublam a si mesmos no vídeo. Isso garantiu, certamente, a excelência do áudio que ouvimos.

As primeiras tomadas aéreas mostram o entorno da Sala São Paulo, alternam imagens de uma Estação da Luz quase abandonada, e logo as cadeiras da plateia da sala surgem, assustadoramente vazias. Uma tomada aberta do palco finaliza a introdução com um *blackout* de pouco mais de um segundo – uma cena importante para o conjunto do vídeo, como veremos. Nesse momento, somos tomados por um primeiro lance de tristeza, uma escuridão que guarda uma sinonímia com nossos dias obtusos, mas a sensação dura pouco.

Logo as primeiras maracas soam, seguidas por um reco-reco de bambu, um pandeiro artesanal e as primeiras madeiras. O trem de Villa-Lobos inicia então sua viagem, que dura incríveis pouco mais de cinco minutos, o tempo de algumas

[1] Disponível em: <https://youtu.be/KTKVgaY56NI>. Acesso em: janeiro 2021.

canções. Brevíssimo para quem está acostumado com a forma sinfônica. A música famosa, na verdade um movimento de uma obra maior, foi popularizada sobretudo depois da gravação de Edu Lobo, já com a letra de Ferreira Gullar. Chama-se "Bachiana nº 2". É o quarto movimento das *Bachianas brasileiras*, nomeado "O trenzinho do caipira". Gullar contou a história sobre a origem do poema, parte do conhecido escrito de exílio "Poema sujo", em um texto de 2009 para a *Folha de S.Paulo*.[2]

A Osesp optou pelo registro original, sem letra, com regência de Thierry Fischer, cujos movimentos emotivos na fria regência remota se fazem notar pela leveza e emotividade. Se o poema de Gullar evoca uma memória de infância, o registro orquestral nos lança para dentro de outra esfera, e emociona, ao mesmo tempo que dá o que pensar, sobretudo pelo que a peça de Villa-Lobos significa para o Brasil quando ouvida hoje, em meio à catástrofe.

O tema se inscreve no ambiente modernista brasileiro, sobretudo em torno do paradigma de 1922, embora as *Bachianas* tenham sido compostas a partir de 1930. Villa-Lobos, no entanto, nunca levou adiante um programa duro de ruptura, e as *Bachianas* são uma boa mostra do trânsito entre os universos erudito e popular, que fariam dele uma influência que atravessaria obras que vão de Tom Jobim a Egberto Gismonti, cujo arranjo do mesmo movimento, registrado num álbum inteiramente dedicado a Villa-Lobos, é antológico (*Trem caipira*, 1985, EMI-Odeon).

Os músicos, que entram em cena gradativamente na mesma ordem do fluxo da partitura, agregam uma esperança de união e soma de forças que pode levar os mais suscetíveis às lágrimas. Pensar que essa peça sugeria uma modernização calcada em nosso imaginário primitivo, que o trem não deveria massacrar o homem simples, que Villa-Lobos acreditava que modernidade e simplicidade seriam nossa contribuição máxima soa hoje, menos de cem anos depois, como a descrição de outro país, que em nada lembra o que estamos vendo. Houve um apagamento de tudo o que esse trem do caipira significava simbolicamente.

Talvez seja isso que sentimos quando assistimos o vídeo, um misto de assombro e melancolia diante da imensa distância que nos separa daquele país afirmativo e sonhador, tal como o compositor o imaginava. Já nem é preciso pensar nas tensões, na ligação do programa musical de Villa-Lobos com o Estado Novo, nada dessas discussões teóricas importa aqui. Só a música faz sentido agora, e precisamos dela como nunca. Até mesmo a ideia de modernização parece agora um embuste nacional sobre o qual é desnecessário pensar, pois nos resignamos com nossa disparidade social terceiro-mundista.

Quando Theodor Adorno, no prefácio ao livro *Filosofia da nova música*, de 1947, precisa se defender de acusações, ou seja, precisa explicar por que escrever sobre música, e não sobre as vítimas dos campos de concentração, é assim que ele o faz:

2 Disponível em: <https://www1.folha.uol.com.br/fsp/ilustrad/fq0612200923.htm>. Acesso em: janeiro 2021.

"Parece realmente cínico que, depois do que ocorreu na Europa e o que ainda ameaça ocorrer, dedique tempo e energia intelectual a decifrar os problemas esotéricos da moderna técnica de composição."[3] Ao que ele próprio responde: "Trata-se apenas de música. Como poderá estar constituído um mundo em que até os problemas do contraponto são testemunhos de conflitos inconciliáveis?"[4]

É exatamente o que "O trenzinho do caipira" da Osesp produz hoje quando nos deixamos trespassar por ele. A música, que poderia nos ajudar a dissimular a dor, a morte, as perdas, nos fazer evadir e fugir momentaneamente da realidade avassaladora, acaba por nos lançar para dentro dela com percepção aguçada. A música de Villa-Lobos não redime, antes, nos ajudar a descortinar o último véu.

O que Adorno escreveu no começo da década de 1950, ainda à sombra da catástrofe da guerra, nos serve como atualidade e prognóstico, porque estamos diante do mesmo perigo totalitário contra o qual sua obra se colocou corajosamente. Novamente, o fascismo retorna em manifestações sombrias, irracionais e obscuras, levadas à rua pelas hordas bolsonaristas sob o riso sarcástico do líder.

Estamos no lugar do atraso, da violência bruta, do medo, da irrevogável implosão de todo e qualquer resto de caipirice gentil, designação que ultrapassa os limites culturais dos estados de São Paulo, Rio de Janeiro e, sobretudo, Minas Gerais. O trem que sobrevive, o trem vencedor, o mais moderno que conseguimos produzir é o que transporta minério de ferro 24 horas por dia. O caipira está literalmente soterrado sob toneladas de lama.

Adorno respondeu aos ataques assim: "[...] talvez este começo excêntrico lance alguma luz sobre uma situação cujas conhecidas manifestações somente servem para mascará-la e cujo protesto só adquire voz quando a conivência oficial e pública assume uma simples atitude de não-participação."[5] Sua resposta se junta a um dado muito nosso. Haverá um Brasil e um mundo do antes e um do depois da COVID-19. Isso não significa que podemos fazer prognósticos alvissareiros sobre a conduta humana. Todavia, no nosso caso, o vírus é um símbolo tardio ou uma conflagração de algo anterior. Como explicar isso sem causar confusão e desrespeito às vítimas reais?

A pandemia integrou-se ao nosso tirano da vez com adequação total. Foi como se a morte ostensiva fosse o único caminho para que grande parte dos brasileiros notasse que estamos sob o jugo do terror desde antes da posse de Jair Bolsonaro. A gentileza já tinha ido pras cucuias bem antes do primeiro infectado, e com ela o resto de nossa civilidade.

Por isso, hoje não separamos nossa miséria política de nossa desgraça humana, elas se complementam. A morte, desde o início do governo, não era um mote? A

3 Theodor Adorno, *Filosofia da nova música*. 3. ed. Trad. Magda França. São Paulo: Perspectiva, 2002, pp. 10-11.
4 Ibid., p. 11.
5 Ibid.

mão em forma de arma, afinal, não foi o símbolo da campanha vitoriosa? Não vimos muitos dos nossos amigos e parentes reproduzindo o gesto com sorrisos natalinos no rosto? O Brasil elegeu um governo que pregava a morte, tudo que estamos experimentando como sociedade se resume a isso.

Quando se sai do Brasil para a Europa, não raro a primeira coisa que se nota são os trens. Eles são, quase sempre, o sinônimo da modernização pela qual tanto ansiávamos. Andar de trem é ser moderno para a maioria dos brasileiros que podem conhecer a Europa. Logo, como não admitir que o nosso trenzinho do caipira estagnou antes de se modernizar? Que essa ideia de uma modernização inescapável que a Era Vargas sugeria a Villa-Lobos hoje não passa de um escárnio. Mas como negar que isso está anunciado há décadas sem que nos déssemos conta? Nosso fracasso é congênito, é só o que parece ser possível admitir dentro de nossa vergonha coletiva.

Mas então clicamos novamente no link para assistir mais uma vez ao espetáculo magistral da Osesp. O arranjo, as pessoas e a música, acima de tudo, têm a capacidade de nos colocar em sobressalto. Será que o passeio imagético que fazemos ouvindo "O trenzinho do caipira", um passeio para dentro do Brasil, precisa ser resguardado de alguma forma dentro de nossos pensamentos amargos? A força plástica da peça é tão grande que é impossível não ver o percurso da viagem ou deixar de pensar nele.

Egberto Gismonti chegou a colocar sons de aboios de vaqueiros em seu registro, sinos no pescoço do gado são ouvidos, transgredindo a partitura, duvidando talvez, e não sem razão, da capacidade dos ouvintes em formar as imagens através da música. O recurso ajuda a perceber um detalhe: o trem de Villa-Lobos, o trem da nossa promessa de modernidade, não viaja nas metrópoles, nem sequer se dirige a elas. Ele já era um trem de passeio, um trem turístico, como os que restaram sucateados e se tornaram diversão de domingo, um trem animado por palhaços para a alegria das famílias de classe média. O trem do projeto modernista já era um trem ultrapassado, e o governo que lhe espelhava um primeiro passo, quase tímido se comparado ao atual, de nossa violência; basta ler *Memórias do cárcere*, de Graciliano Ramos, o "processo" contra o escritor também é fruto do Estado Novo.

O trenzinho do caipira sobe a serra com dificuldade, a orquestra desacelera quase a ponto de parar, o avanço é lento, cadenciado, em rubato, mas é justamente nesse trecho que ouvimos o Brasil, seus silêncios, suas aves, seu ritmo dissoluto. Um país impossível de ser ouvido hoje. Ao aproximar-se da estação final as máquinas são desligadas, o comboio se contrai e uma última nota é executada num ataque seco, estranho, deixando uma impressão de não pertencimento. Imediatamente depois, a mesma Sala São Paulo acende suas luzes, invertendo a ordem das coisas. Será que a luz que ilumina gradativamente o palco na última cena antes dos créditos quer nos dizer isso? A música é a luz avessa à escuridão? Haverá luz no fim?

Henry Burnett é compositor e professor livre-docente da EFLCH/UNIFESP.

(...) 15/06

Revolta e suicídio na necropolítica atual – Para transformar o momento suicidário em momento revoltoso

Camila Jourdan

> *Punhos cerrados pra não serrar o pulso, nego*
> *Eu distribuo um instinto coletivo, avulso no espaço* [1]
> Djonga

Todos os dias somos confrontados com um número gigantesco de mortes diretas e indiretas. Não só com a morte, mas com a indignidade diante dela. O ser humano é o único animal que sabe que morrerá inevitavelmente. Diante da finitude, nossa existência ganha uma dimensão muito própria que consiste em precisar dar sentido à vida, o que em grande medida se realiza por significar a morte. Saber que se vai morrer nos levou a ritualizar o falecimento, dotá-lo de uma sacralidade. Em todas as culturas, os ritos fúnebres, o destino dado aos corpos, a maneira como se constitui a memória e a passagem daqueles que nos deixam possui uma importância fundamental na compreensão do próprio valor dado à vida.

Um dos aspectos mais terríveis da atual política de morte consiste na maneira como as pessoas estão morrendo: sem atendimento, sozinhas, em agonia, sem poderem ser veladas por aqueles que as amam. Essa indignidade diante da morte, esse espetáculo fúnebre de covas coletivas constitui uma banalização do genocídio que só pode ser expressa como uma desvalorização da vida que aponta para condutas suicidárias. Talvez a mais popular expressão recente do que aqui afirmamos seja aquela que naturaliza a tortura, pois, afinal, *em todos os tempos ela sempre existiu*. Quando as mortes são legitimadas, chega-se enfim ao suicídio coletivo, no qual a autodestruição não parece ser nada para aqueles que se preparam para a *morte-espetáculo*. O fundamental para estes, como no nazismo, é que não se morra sozinho, mas que se possa levar consigo o máximo possível de pessoas.

1 Djonga; Filipe Ret, *Deus e o diabo na terra do sol* (Ceia, 2019).

Camus afirmou de modo contundente: só existe uma questão filosófica relevante, e ela diz respeito ao suicídio.[2] Segundo o autor, a questão fundamental da filosofia, a única questão verdadeiramente séria, seria saber se vale a pena viver diante da constatação do absurdo, do exílio do mundo, da falta de sentido e da injustiça que se torna a vida nessas condições. E, sem dúvida, o absurdo nos é cotidiano. É preciso saber se existe algo que justifique a continuação da vida assim, pois, se não houver, se nada fizer sentido, poder se matar é apenas mais uma faceta do poder matar ou deixar morrer o outro.

Aquele que se mata o faz ainda para afirmar um valor maior, que ultrapassa a continuação da sua existência. Aquilo pelo que vale a pena morrer é o que poderia valorizar, enfim, a vida, dar um sentido a ela, ainda que em um último ato de desespero. É nessa medida que o suicídio aparece como uma dimensão da necropolítica. Se matar como vingança da morte generalizada, diante de um poder soberano que se exerce pela exceção enquanto senhor da vida e da morte, tomar as rédeas do seu próprio morrer e dizer: quem decide pela minha morte sou eu, não o soberano. Assim, pelo autossacrifício, o corpo se transformaria em uma arma que escaparia metaforicamente ao estado de sítio generalizado.

As análises finais de Mbembe sobre a política da morte terminam justamente no papel cumprido pelo autossacrifício, enquanto derradeira tentativa de afirmar a potência da vida, ainda que diante da morte.[3] Quando a vida concreta é já estabelecida como morte, matar-se aparece como um tentador autoengano, pois é próprio do necropoder borrar as fronteiras entre resistência e sacrifício. Nesse ponto, Mbembe segue Bataille e associa o suicídio a uma comédia, gênero literário pelo qual o sujeito mente para si, buscando deslocar-se de si mesmo. Tentar morrer consciente, olhando a própria morte plenamente vivo, identificando-se com a arma que se ergue contra si em sua derradeira escolha, como em uma redenção, ser ao mesmo tempo sujeito e objeto da ação. Quase como em um escape, ao aniquilar-se o sujeito encontraria a própria liberdade. Mas por que Bataille afirma que é uma comédia, enquanto "arte de se iludir voluntariamente"? Quando uma pessoa engana outra, o enganador é o sujeito e o enganado é o objeto. É preciso que o primeiro saiba que está mentindo e que o segundo, por sua vez, ignore a farsa. Assim, "enganar", em seu sentido cotidiano, supõe necessariamente sujeito e objeto distintos. No processo de autoengano, esse sentido é alterado. O sujeito é também o paciente da ação, de tal modo que, se ele é de fato enganado, não resta aí mais nenhum enganador, ou então a ação não se completaria. Ao completar-se, ela se torna uma *não ação*. E o sujeito torna-se totalmente objeto. Também no suicídio não resta nenhuma consciência, nenhuma subjetividade. Por meio do suicídio, a política de morte se completa. Não resta mais nenhuma liberdade quando o corpo é finalmente aniquilado.

2 Albert Camus, *O Mito de Sísifo*. Trad. Urbano Tavares Rodrigues; Ana de Freitas. Lisboa: Livros do Brasil, s/d.
3 Mbembe, Achille, *Necropolítica*. Trad. Renata Santini. São Paulo: n-1 edições, 2019.

Não há dúvida de que, nesse caso, o sacrifício consiste na espetacular submissão de si à morte, no devir sua própria vítima (sacrifício de si). O autossacrificado procede a fim de tomar posse de sua própria morte e de encará-la firmemente. Esse poder pode derivar da convicção de que a destruição do corpo não afeta a continuidade do ser. O ser é pensado como existindo fora de nós.[4]

Ao apresentar a política como o trabalho da morte, Mbembe se volta também para a soberania exercida no direito de matar. É necessária a figura de um inimigo interno para que se estabeleça a exceção, para que a morte seja aceitável. Nada melhor que um vírus para que a velha dicotomia do biopoder se estabeleça a partir da divisão entre os que morrem e os que vivem, em um contexto controlado pelo poder soberano. A população encontra-se hoje tão dividida em categorias que nos são apresentadas duas curvas, a das classes médias e altas e a dos matáveis, aqueles que precisam continuar trabalhando, que precisam ficar horas na fila do banco para receber um auxílio emergencial, aqueles e aquelas que já não contribuem pra previdência, os idosos, os dispensáveis, os que não podem ficar em casa. O mercado fica calmo quando os que morrem são os que devem morrer. Então, se a segunda curva ainda cresce, não precisamos temer que a economia vá quebrar, afinal, há uma grande reserva de mão de obra excedente esperando. Sempre haverá aqueles cujas vidas não valem mais que os salários que ganham, sem os quais morrerão de qualquer modo. Sempre haverá aqueles que aceitarão arriscar suas vidas para a manutenção do capital. Quando se vive sem sentido, se morre também sem sentido. E é nesse ponto que o suicídio parece ser uma resposta aceitável ao absurdo. Quando tantos aceitam morrer pelo capitalismo, quando é mesmo naturalizado que sem trabalhar já se está morto de fato, o ato de pedir licença do mundo pode aparecer ao menos como uma atitude estética. O modo de vida no qual vivemos diz diariamente pra milhares de pessoas que suas vidas não valem nada. A partir da demarcação entre os que devem morrer para que outros vivam, ele produz e legitima o abandono e a indiferença institucionalizada, espalha tanta morte a ponto de se matar aparecer paradoxalmente como um engajamento consciente na luta contra a naturalização da morte.

E é por tudo isso que é preciso então, mais do que nunca, transformar o suicídio em revolta. Passar da comédia à vivência do trágico enquanto transvaloração do absurdo. Foi ainda Camus quem afirmou: só há uma alternativa possível ao suicídio, e ela é a revolta. Afirmar o intolerável, sem aniquilar a própria vida.[5] Recusar o absurdo sem renunciar ao mundo. Na revolta, a vida que vale a pena viver também está em questão e muitas vezes inclui ainda um colocar-se em risco de morte. Mas nela o fazemos por um valor imanente à existência, sem renunciar ao mundo, e não

4 Ibid., p. 67-68.
5 Albert Camus, *O Homem Revoltado*. Trad. Valerie Rumjanek. Rio de Janeiro: Record, 1999.

por uma transcendência. E só assim é possível *haver outro mundo*, só assim é possível cuidar das próximas gerações. Não nos resta apenas o suicídio ou a esperança, deve ser possível retirar do absurdo algo que o ultrapasse.

> A conclusão última do raciocínio absurdo é, na verdade, a rejeição do suicídio e a manutenção desse confronto desesperado entre a interrogação humana e o silêncio do mundo. O suicídio significaria o fim desse confronto, e o raciocínio absurdo considera que ele não pode endossá-lo sem negar suas premissas. Tal conclusão, segundo ele, seria fuga ou liberação. Mas fica claro que, ao mesmo tempo, esse raciocínio admite a vida como único bem necessário porque permite justamente este confronto, sem o qual a aposta absurda não encontraria respaldo.[6]

Neste trecho, Camus retoma aquele que talvez seja o ponto central de sua Filosofia: a experiência do mundo como estranho ao ser humano, a falta de sentido da vida que a morte atesta tão bem, mas que não se reduz a ela. A experiência do absurdo é ontológica, uma fratura, um abismo entre consciência e objeto da consciência. O mundo não responde positivamente às expectativas, há uma alienação primeira diante da qual nos constituímos mesmo como pessoas. Buscar sentido diante disso, eis a condição humana. *O absurdo pode nos esbofetear em qualquer esquina*,[7] em um acontecimento cotidiano que subitamente nos aparece como estranho. Entretanto, certo é que, em alguns momentos históricos, a vivência do absurdo se torna coletiva. São momentos de guerras, holocausto, pandemias etc. Momentos nos quais se aceita morrer por nada e a familiaridade aparente do mundo não pode ser sequer concebida. Mas a certeza do absurdo não pode nos conduzir ao suicídio sem que o próprio absurdo seja negado. Suprimir a vida é mais uma tentativa de suprimir a experiência originária do absurdo, portanto. Daí o desafio de não tentar suprimir o abismo nem dizer que, por causa dele, a vida não vale a pena. Ao fazer isso, encontra-se finalmente um valor, um valor que é o da própria vida, ainda que absurda. Não um valor maior que a vida, que viesse a justificá-la suprimindo a falta de sentido, mas um valor que se mantém na própria falta de sentido. Sendo assim, uma afirmação da vida finalmente recusa o absurdo sem, no entanto, renunciar a ele.

Revoltar-se é uma atitude afirmativa. Quem se revolta não tem esperança de que tudo vai passar, mas não se desespera e conclui que então melhor é nem viver. Entre a esperança e o desespero, há a experiência da revolta: uma espécie de manutenção da tensão diante da existência que não é nem niilista nem otimista. Revoltar-se significa ir contra tudo aquilo capaz de deteriorar, rebaixar, ou seja, diminuir a condição humana, seja a miséria, a morte naturalizada ou a mediocridade. Ir contra isso é dizer "não", mas o "não" da revolta é um não que afirma, que recusa por algo que vale

6 Ibid., p. 16.
7 Albert Camus, *O Mito de Sísifo*, op. cit.

mais na própria vida e que é criado pela própria ação de revoltar-se. Não é o sujeito, portanto, quem se revolta. Na revolta, o sujeito encontra-se necessariamente coletivizado para além de seus limites próprios. Talvez por isso Foucault tenha aproximado tão fortemente a revolta da mística.

> Essa prática pela qual o homem é deslocado, transformado, transtornado até a renúncia da sua própria individualidade, da sua própria posição de sujeito. Não mais ser sujeito como se foi até agora, sujeito em relação a um poder político, mas sujeito de um saber, sujeito de uma experiência, sujeito de uma crença. Para mim, essa possibilidade de se insurgir si mesmo a partir da posição do sujeito que lhe foi fixado por um poder político, um poder religioso, um dogma, uma crença, um hábito, uma estrutura social, é a espiritualidade, isto é, tornar-se outro do que se é, outro do que si mesmo.[8]

Qual a relação, então, entre revolta e suicídio? Ambas são possibilidades abertas diante do absurdo da existência. Mas apenas a primeira se mantém fiel à experiência absurda. Camus nos diz que o homem revoltado é aquele que é capaz de se lançar ao "tudo ou nada", ou seja, corre-se o risco conscientemente de morrer, mas somente porque há ainda na afirmação disjuntiva a possibilidade de um "tudo", um tudo que ultrapassa o si mesmo. Assim como no suicídio, a subjetividade é perdida em um *para além de si mesmo*, mas não por um autoengano que nos conduz de volta à condição de objeto, e sim no encontro com um *nós*. O "tudo" do "tudo ou nada" não pode ser uma subjetividade, mas é a constatação dos limites do sujeito em uma existência *já-com-o-outro*. O risco de morte na revolta não é a escolha pela aniquilação, mas a afirmação de um valor que nos ultrapassa, mas não está fora da vida.

No momento em que um povo se revolta e diz coletivamente: "prefiro arriscar morrer à *miséria*", há aí uma afirmação de valores que não é totalmente explicada pela *miséria*. Há na revolta um *arriscar não ser si mesmo* que a aproxima do sacrifício sem que, por meio dela, se renuncie ao mundo. Trata-se de uma recusa ao estatuto do sujeito histórico. Nessa medida, a revolta se diferencia de um projeto racional de revolução, por exemplo, que se desenrolaria no tempo. E talvez também por isso Furio Jesi tenha caracterizado a revolta como um corte na temporalidade histórica:

> O que mais distingue a revolta da revolução é uma diversa experiência do tempo. Se, com base no significado das duas palavras, a revolta é um repentino foco insurrecional que pode ser inserido dentro de um desenho estratégico, mas que por si só não implica uma estratégia de longo prazo, e a revolução é, por sua vez, um complexo estratégico de movimentos insurrecionais coordenados e orientados relativamente a longo prazo em direção a objetivos finais, seria possível dizer que a revolta suspende o tempo histórico e instaura repentinamente um tempo em que tudo isso

[8] Michel Foucault, *O enigma da revolta*. Trad. Lorena Balbino. São Paulo: n-1 edições, 2018, p. 21.

que se realiza vale por si só, independentemente de suas consequências e de suas relações com o complexo de transitoriedade ou de perenidade no qual consiste a história.[9]

Estabelecer algo com valor em si, dizer o que é intolerável. E, ao dizer o que é intolerável, a miséria, o absurdo, afirmar também o que é necessário, para além do si mesmo atomizado. Isso, que ganha um estatuto de necessidade, o faz precisamente pela força da recusa em questão. É nessa medida que um "não" pode ser afirmativo. Dizer "não" sem se retirar do mundo, ainda que arriscando a própria identidade subjetiva por um valor que é tomado como necessariamente coletivo — eis a coletivização da experiência: transformar o momento suicidário em momento revoltoso, ou seja, em que a morte de todos parasse de ser naturalizada pela coletivização dos suicídios, porque *nada tem valor nenhum*, para que, na afirmação do valor *em si* da vida, nenhuma morte se tornasse tolerável, desde que a nossa existência nos aparecesse como necessariamente coletiva. Na conduta suicidária, a morte de alguns é legítima porque a morte de todos é naturalizada. Quando a morte de alguns é justificada, nenhuma vida tem valor em si. Na revolta, por outro lado, nenhuma morte pode ser aceitável, porque o valor da existência é já um *ser-com-o-outro* necessário, e não algo que esperaria ser justificado externamente para valer. Nada, nem a economia, nem a religião, nem o poder, nem o aparente Deus-dinheiro, nem mesmo a revolução, entendida como objetivo de um processo histórico, pode valer mais que a existência no agora. Se isso ficar claro, podemos ver o que é realmente necessário e o que é dispensável.

Camila Jourdan é professora associada do Departamento de Filosofia da UERJ, militante anarquista e autora do livro: *2013 – Memórias e Resistências* (Circuito, 2018).

[9] Furio Jesi, *Spartakus: Simbologia da Revolta*. Trad. Vinícius Nicastro Honesko. São Paulo: n-1 edições, 2018, p. 63.

(...) 16/06

A comunidade das sobreviventes contra a sobrevivência dos heróis
Bru Pereira

Sobreviventes indignas
Depois de se lançarem numa investigação-companheira sobre o que as mulheres fizeram ao pensamento, Isabelle Stengers e Vinciane Despret terminam o livro *Women Who Make a Fuss* se perguntando como melhor responder às situações que nos solicitam "assegurar que todo mundo mantenha com dignidade o percurso em direção a um futuro que já não tem um futuro".[1] O questionamento reativa a tradição feminista especulativa de se perguntar "e se...": "E se a estabilidade deste percurso exigir esta dignidade triste e antecipada?"

> E se a diferença provocada por uma aposta hipotética no comportamento escandaloso e indigno for desconhecida da situação? Não seria essa uma possível dádiva do gênero marcado [*feminino*] para todos, homens e mulheres, marcados para a zumbificação? Aprender a fazer escândalo, pegar o bastão dos escândalos que outras provocam não é uma proposição dirigida apenas às mulheres, ainda que a dignidade corajosa daqueles que sabem a importância de não se fazer isso pertença às virtudes masculinas. A questão das mulheres que fazem escândalo é dirigida a todas as mulheres e a todos os homens, assim como a questão de um mundo habitável: um mundo um pouco melhor, não o mundo em que o bem, por mais definido que seja, teria triunfado sobre mal.[2]

Ao propor o escândalo das mulheres no lugar da submissão digna dos homens, Stengers e Despret não estão afirmando que fazer baderna necessariamente lhes permitirá resistir ao que há de devastador em nosso mundo. Antes, elas apostam que talvez "fosse melhor fazer isso que corajosamente se submeter, com dignidade, ao que é apresentado como inescapável".[3] Nesse ponto elas se lembram de Georgette Thomas, que, acusada pelo assassinado da sogra, junto a seu marido, foi condenada, em 1887, à guilhotina e teve de ser carregada pelo executor até o lugar da execução, pois lhe faltava a coragem necessária "que cria a grandeza dos homens que sobem o cadafalso

[1] Vinciane Despret; Isabelle Stengers, *Women Who Make a Fuss*. Minneapolis: Univocal Publishing, 2014, p. 164.
[2] Ibid., p. 164-165.
[3] Ibid., p. 165.

— uma coragem que também torna a posição do executor tolerável".[4] Após essa execução, nos contam as autoras, o executor-chefe pediu ao Presidente da República que desse clemência automática a todas as mulheres, o que aconteceu até 1941.[5]

> As mulheres persistiram — em 1947, Lucienne Fournier, que jogou o marido de uma ponte no Marne, na noite do casamento, teve que ser arrastada da cela para o cadafalso. Ela urinou de medo e gritou: "Eu não fiz nada." Ela foi a penúltima [a ser executada na guilhotina na França]. As mulheres, decididamente, não mereciam a punição suprema, eram incapazes de "pagar suas dívidas à sociedade". Que seus exemplos nos deem força para não nos submetermos com dignidade.[6]

Esta é de fato uma poderosa sabedoria: que não nos submetamos com dignidade àquilo que nos elimina. Hoje, enquanto escrevo, o Brasil assumiu a liderança do *ranking* de número de mortes diárias por COVID-19. Uma estimativa recente projeta que, até o final de junho, podemos ter de encarar mais de 80 000 mortes devido à doença. Outras estimativas ditas otimistas apontam que o País pode ter um total de um milhão de mortos até passar a pandemia. E é nesse contexto lúgubre, em que o otimismo coabita com a imagem da perda de um milhão de vidas, que senti a necessidade de escrever sobre a sobrevivência, escrever sobre o "depois que a pandemia passar". Mas é uma tentativa de escrever sobre a sobrevivência sem deixá-la ser capturada pelas narrativas que tornam os sobreviventes heróis dignificados; ou ainda, sem deixar a sobrevivência ser dotada da capacidade de conferir àqueles que sobrevivem o status de heróis.

É claro que as mulheres que herdaram a clemência por conta do escândalo feito por Georgette Thomas não sobreviveram do mesmo modo que a sobrevivência tende a se constituir para aqueles que vivem uma pandemia. Mas a impossibilidade de imaginar as mulheres que fazem uma baderna escandalosa como heróis — pois heróis são aqueles que se submetem com dignidade mesmo à morte — é o que é importante para mim aqui: é contra a imagem do sobrevivente heroico que eu escrevo. Pois eu sinto que ela diz pouco sobre como lidar com o fato de que teremos que aprender a constituir uma comunidade de sobreviventes.

"Heroísmo é botulismo"
Ursula K. Le Guin não nos permitiu esquecer da intenção de Virginia Woolf em recriar os significados das palavras inglesas buscando inventar uma nova expressividade. Em suas anotações, diz Le Guin, Woolf propõe definir *heroism as botulism*, enquanto

4 Ibid., p. 166.
5 Stengers e Despret comentam: "Elisabeth Ducourneau, guilhotinada em 1941, pensara que seu pedido de clemência fora aceito por Pétain, como era a tradição. Quando eles anunciaram a ela que havia chegado o momento de pagar sua dívida com a sociedade, ela teria respondido: 'Mas certamente, senhor, eu tenho algum dinheiro guardado com o Escriturário...' A execução foi muito dolorosa." Ibid. p. 166.
6 Ibid.

a hero is a bottle.⁷ O jogo sonoro entre *botulism* e *bottle* que permite a sua associação conjunta com o par *heroism/hero* é difícil de traduzir para o português, já que a tradução mais convencional de *bottle* é garrafa, o que a faz perder a proximidade sonora com a palavra em português botulismo. Uma tradução menos convencional para a palavra que talvez permita manter, mesmo que parcialmente, as associações em jogo seria *botelha*: heroísmo é botulismo e um herói é uma botelha.

Contudo, meu intuito aqui não é um exercício de tradução das novas definições de Virginia Woolf. O que me interessa é a expressividade possível que ela inaugura. Sou inspirada pela insistência de Donna Haraway – aprendida com Marilyn Strathern – sobre a importância de pensar quais palavras palavreiam outras palavras, pois "palavras carregam coisas".⁸ Que fábulas podemos contar quando um herói é uma botelha e o heroísmo não é nada mais nem nada menos que botulismo?

Para Ursula K. Le Guin, imaginar que o heroísmo é botulismo lhe permitiu construir o que ela nomeou como uma *teoria bolseira da ficção científica*. Ela estava tentando reativar a capacidade de contarmos histórias da vida, capacidade que foi contaminada pela toxidade botulínica do heroísmo e suas histórias mortíferas. E, ao mesmo tempo, ela tentava dar conta do fato de que as longas e intermináveis histórias heroicas de como "o mamute caiu sobre Boob e como Caim caiu sobre Abel e como a bomba caiu sobre Nagasaki e como a gelatina incendiária⁹ caiu sobre o vilarejo e como os mísseis irão cair sobre o Império do Mal, e todas as outras paradas na Ascensão do Homem"¹⁰ não a faziam se sentir humana. Todas essas histórias eram contadas por humanos tornados demasiado humanos pela sua capacidade de bater, de cutucar, de perfurar, de meter, de penetrar, de empurrar, de matar...

A teoria bolseira da ficção científica adapta a teoria bolseira da evolução humana de Elizabeth Fisher, que propunha que o primeiro artefato humano tinha sido algum tipo de recipiente que permitiu que as pessoas carregassem coisas como frutas, pequenos animais, objetos que considerassem valiosos e até bebês. Sem algo para carregar, até uma coisa tão sem graça e indefesa como uma aveia, conta Le Guin, escaparia da gente. E os romances, os livros, as histórias são formas de carregar coisas com as palavras: e, às vezes, elas carregam até os heróis. Mas heróis, dentro das histórias, têm o mau hábito de querer tomar posse delas, pois o que é claro é que "o Herói não fica bem dentro deste saco. Ele precisa de um palco ou de um pedestal ou de um pináculo. Você o coloca dentro de um saco e ele se parece com um coelho ou com uma batata".¹¹

7 Ursula K. Le Guin, "The Carrier Bag Theory of Fiction". In: *The Ecocriticism Reader*. Org. Cheryll Glotfelty; Harold Fromm. London: University of Georgia Press, 1996.
8 Ibid., p. 153.
9 Aqui a autora se refere ao napalm, um conjunto de líquidos inflamáveis feito à base de gasolina gelificada.
10 Ursula K. Le Guin, "The Carrier Bag Theory of Fiction", op. cit., p. 151.
11 Ibid., p. 153.

(...)

As bolsas, os sacos, os recipientes feitos com cabaças e até aquelas cuias bastante singelas feitas pelas crianças de folhas curvadas para beberem água na margem dos rios são o antídoto leguiniano contra a lança empunhada pelos heróis, estes sempre guerreiros, que lançadas, progridem inevitavelmente em direção ao futuro, em direção ao seu alvo. O progresso é imaginado como lança – assim como o Tempo, o tempo das histórias botulínicas dos heróis –, é uma flecha. As histórias de heróis são sempre triunfantes e, por isso mesmo, são sempre trágicas: o herói persiste apesar da destruição. Ele é aquele que sobrevive à destruição. E é exatamente o fato de ter sobrevivido que o constitui como herói e seus atos como heroísmo. Do mesmo modo que o botulismo, o herói é uma figura mortificante.

A irresponsável sobrevivência dos heróis
Contar uma história interessante da sobrevivência requer recusar transformar os sobreviventes em heróis, por mais difícil que isso seja, já que estamos há muito acostumadas a celebrar com medalhas penduradas no pescoço os bravos feitos do heroísmo. E, às vezes, a medalha do herói é sua congratulação pela evidência de que sua sobrevivência reside em sua superioridade.

Durante uma entrevista, quando perguntado se estava preocupado com um possível contágio pelo coranavírus, Bolsonaro respondeu que não, por ele ter um "histórico de atleta". Essa conjunção um tanto fascista entre corpo atlético e corpo resistente, superior, despreocupado com os riscos, torna a sua sobrevivência uma questão de superioridade. Na reencenação de um argumento bastante próximo do darwinismo social, a sobrevivência se torna uma narrativa sobre o triunfo dos mais fortes. O herói faz parte do seleto grupo dos que têm histórico de atleta.

Numa reunião ministerial, Bolsonaro também retornou de outro modo a associação entre sobrevivência e o triunfo dos mais fortes ao comentar sobre a morte de um patrulheiro da polícia rodoviária, dizendo que, numa ligação com o Diretor-Chefe dessa instituição, descobriu que o falecido tinha "comorbidades". A comorbidade é o que excluiu esse patrulheiro de ascender ao pódio dos heróis com histórico de atleta, cujos corpos combatem de modo eficaz o perigo do antagonista atual, o vírus-vilão.

A noção de comorbidade, associada a um uso ruim do conceito de grupos de risco, opera como um modo de, nas palavras do presidente eleito, diminuir o medo dos que se percebem fora da vulnerabilidade, isto é, que conseguem se imaginar como pertencentes ao exército dos heróis que sobreviveram. E a própria figura do herói é bastante persuasiva. Essa é uma das metáforas mais utilizadas politicamente, ou, pelo menos, é uma das que mais circulam entre as pessoas como forma de atribuir valor.

O herói é fundamentalmente aquele que tem um destino e que não se desmobiliza por nada. Ele pode ter dúvidas, ele pode inicialmente recusar a própria jornada, mas o herói, ou o bom herói, é aquele que persiste na sua aventura. O herói é um obcecado. E é do tipo de obcecado que requer que os destinos de todos os outros

se tornem pontos de apoio para o seu destino. Como disse Le Guin, o herói faz de qualquer história o seu palco, sendo capaz de se apoderar do destino de qualquer um enquanto um meio de expressão do seu próprio. Desse modo, o herói é um grande privatizador de histórias, e, no ato de fazer tudo convergir em uma narrativa épica, ele se constitui como uma grande máquina de produzir ressonâncias.

A constante mobilização que o herói considera ser impossível de romper, afinal de contas, o destino dele é o destino de todos, é experimentada por ele e por aqueles que o seguem enquanto a forma mais pura de liberdade e também como desculpa para se furtar à responsabilidade. A tal ponto que qualquer incitação para um exercício de responsabilidade é sentida como restrição de liberdade: "O que esses filha de uma égua quer, ô Weintraub, é a nossa liberdade."

Quando convocado a praticar responsabilidade, a resposta do herói acaba quase sempre sendo repetir a ladainha do refrão de seu canto épico, que lembra a todos a necessidade de ele continuar na sua missão, seguir no seu destino. Sem interrupções ou desvios. Sem, sob hipótese alguma, hesitar. Porque hesitação é sinal de fraqueza. Seu destino tem que se realizar sem que seja confrontado com as consequências de sua jornada, sem que tenha que pôr em prática a responsabilidade.

Possivelmente um dos fascínios das histórias de heróis resida exatamente não só na separação entre liberdade e responsabilidade, mas na sua oposição. Talvez – escreve Le Guin –, quando um desses caçadores pré-históricos de mamute retornava de sua jornada, contando como ele havia matado uma fera gigante enquanto seus companheiros de aventura sucumbiam um a um, todas e todos que haviam permanecido ali – cuidando de bebês, coletando frutas, pescando, fazendo fogueiras e protegendo-se do frio – ficassem fascinadas com a possibilidade de exercer uma liberdade desconectada da responsabilidade com o outro e, diante de tal fascínio, talvez nada tivessem a dizer. Afinal de contas, qualquer questionamento sobre a necessidade da aventura diante das vítimas causadas por ela retornaria na fala do herói como evidência de seu próprio destino: é porque ele sobrevivera a despeito dos demais que ele sabia que aquele era seu destino se realizando. E esse destino, por sua vez, só se realizou porque ele foi capaz de ser livre, de romper com as amarras impostas pela responsabilidade com o outro. Ou ainda porque ele tinha um histórico de atleta.

Corpos em risco

Num texto de 1985, em meio à epidemia de HIV/AIDS, Isabelle Stengers e Didier Gille fazem uma descrição interessante da noção de "grupos de risco" como "batedores avançados", "os primeiros a serem atingidos pelo perigo que ameaça a todos, mas também aqueles que podem relatá-lo e alertar os outros sobre ele".[12] A recolocação

12 Isabelle Stengers; Didier Gille, "Body Fluids". In: Isabelle Stengers, *Power and Invention*. Minneapolis: University of Minnesota Press, 1997, p. 236.

dos grupos de riscos como testemunhas "que nos contam e nos lembram o que nós somos [...], seres vivos correndo riscos de viver"[13] veio como uma resposta à atitude de certas pessoas que enquadravam grupos de risco como grupos que nos põem em risco.

No contexto atual, na pandemia de COVID-19, a atitude em relação aos grupos de risco é um tanto diferente daquela dispensada aos grupos de risco de infecção com HIV em meados da década de 1980. A composição desses dois grupos certamente tem grande influência nessa diferença. Contudo, acredito que a descrição de Stengers e Gille dos grupos de risco como testemunhas, como aqueles que nos lembram do perigo que nos ameaça a todas, ainda nos ajuda a superar o sentimento de imunidade que parece acometer alguns corpos que, diante da noção de grupo de risco, se sentem protegidos por não pertencerem a ela. Inspirado pelas palavras irresponsáveis de gente-com-histórico-de-atleta como Bolsonaro, um rebanho de pessoas faz eco à ideia de que o perigo só existe para aqueles que fazem parte dos grupos de risco. Eles recusam a lição transmitida por esses grupos: temos um corpo que corre riscos ao viver.

E mais, os grupos de risco ainda nos ensinam que o corpo que temos participa, através de uma rede de fluidos, dos corpos dos outros. A constante produção de fluidos corporais nos conecta, e uma pandemia nos revela como vivemos nossas vidas através das vidas dos outros. "Viver a vida através da vida dos outros" é uma das definições de Marshall Sahlins sobre o parentesco,[14] sendo que é essa constante conectividade fluídica o que nos torna vulneráveis.

Poderíamos, então, pensar que o que os heróis-com-histórico-de-atleta recusam, para além do ensinamento de um corpo que corre risco, é um modo de estar relacionado em redes de parentesco. Eles recusam a "mutualidade do ser", como diz Sahlins. Tornando-se assim uma gente perigosa, pois, como nos lembram muitos coletivos ameríndios, pessoas sem parentes podem não ser mesmo pessoas, afinal de contas, gente-sem-parentes são os mortos.

Terror anal

Os heróis, ao recusarem o reconhecimento da vulnerabilidade da vida que é vivida através dos outros – isto é, a vulnerabilidade própria envolvida nas relações de cuidado, de vizinhança, do trabalho reprodutivo, da intra e interconectividade ecológica –, não recusam totalmente a vulnerabilidade, mas a recolocam em outro lugar; digamos, talvez, em suas hemorroidas: "Que os caras querem é a nossa hemorroida! É a nossa liberdade!", disse Bolsonaro na reunião ministerial.

É notável a conjunção feita entre a masculinidade e a liberdade através de uma interdição anal ou "analização da vulnerabilidade", isto é, da localização da

13 Ibid., p. 237.
14 Marshall Sahlins, *What kinship is–and is not*. Chicago: University of Chicago Press, 2013.

vulnerabilidade do corpo masculino no ânus. Paul Preciado chamou de "terror anal"[15] não o medo de tornar-se um corpo-penetrável, pois o que assusta a cis-hétero-masculinidade não é a penetração, mas o medo da igualdade radical que o ânus pode oferecer enquanto uma nova ficção somatopolítica no lugar das ficções patriarcais da diferença sexual genitalizada. Igualdade radical é o outro nome possível para vulnerabilidade, para essa vulnerabilidade que aprendemos ao entre-viver que é insistentemente recusada pelos heróis.

> No homem heterossexual, o ânus, entendido unicamente como orifício excretor, não é um órgão. É a cicatriz que a castração deixa no corpo. O ânus fechado é o preço que o corpo paga ao regime heterossexual pelo privilégio de sua masculinidade. Tiveram que substituir o dano por uma ideologia de superioridade, de modo que só lembram de seu ânus ao defecar: como fantoches se creem melhores, mais importantes, mais fortes... Esqueceram que sua hegemonia se assenta sobre sua castração anal. O ânus castrado é o armário do heterossexual. Com a castração do ânus, surgiu [...] o pênis como significante despótico. O falo apareceu como mega-$-pornô-fetiche-acessível da nova Disney-hetero-lândia.[16]

Seria tentador imaginar que os portões da Disney-hetero-lândia estariam fechados em respeito às medidas de isolamento social e que a moeda corrente no cis-hétero-patriarcado finalmente caiu em desuso. Mas não. Muitas de nós estamos nos dando conta de que o espaço da casa – há muito negligenciado pelas políticas de retomada da esquerda – tem se tornado um polo de experimento barroco de condensação de diferentes regimes de dominação e de exploração que capturam, sobretudo, corpos femininos, pretos, pobres. Porém, gostaria de me permitir, mesmo que brevemente, um exercício de esperança, ensinada por Jota Mombaça[17] como uma arte de des-esperar. Pois não me engano, escrevo em profundo e escandaloso desespero.

Talvez agora, se formos capazes de resistir ao heroísmo e pudermos incitar que os heróis – quase sempre muito masculinos – experimentem com a igualdade radical, com o reconhecimento da vida como entre-viver, com a lembrança que o vírus nos traz da permeabilidade e porosidade dos corpos, a intrusão do acontecimenta COVID-19 se torna uma possibilidade de imaginar a queda do cis-hétero-patriarcado e suas violentas imposições de fronteiras: o muro da diferença sexual pode finalmente ser posto abaixo. Mas não só. Como nos ensina Preciado, "é preciso desejar a liberdade sexual". Portanto, não basta que o muro caia. As pessoas precisam querer transitar entre lá e cá para, enfim, desaprender a existência de um lá e de um cá. O

15 Paul Preciado, "Terror Anal". In: Guy Hocquenghem, *El Deseo Homosexual*. Madri: Editorial Melusina, 2009.
16 Ibid., p. 136-137.
17 Jota Mombaça, "lauren olamina e eu nos portões do fim do mundo". *Caderno Octavia Butler – Oficina de Imaginação Política*, dez. 2016. Disponível em: <https://issuu.com/amilcarpacker/docs/caderno_oip_6_digital>.

terror anal enquanto política do medo da igualdade radical dará lugar, então, à contrassexualidade enquanto nova arquitetura do corpo (e talvez da casa).

A comunidade das sobreviventes que vem
Foi para elaborar o incômodo gerado pela associação da sobrevivência a uma história de heroísmo que comecei a escrever este texto. Como disse, podemos estar caminhando para a morte de um milhão de pessoas no Brasil, o que fará de tantas outras sobreviventes. Imaginar as que sobrevivem como heróis que triunfaram na guerra contra o inimigo viral nos impede de reconhecer uma característica fundamental da sobrevivente: sua solidão. A sobrevivente é, em princípio, solitária. Ela é quem constantemente repete para si mesma a pergunta sobre o porquê de ela, e não tantas outras, ter sobrevivido.[18]

Mas pensar a sobrevivência também tem sido uma questão importante para mim já há algum tempo. Nos últimos anos, tenho me dedicado a investigar — para parafrasear Stengers e Despret — o que os trans/feminismos têm feito ao pensamento, e vira e mexe reencontro por aí histórias de sobrevivência. Num texto de Jota Mombaça,[19] pude entrar em contato com uma frase postada por Kerollayne Rodrigues em um relato sobre uma agressão transfóbica que sofreu por parte de um homem cis. Ali ela dizia: "Porque nascemos para morrer, mas não morremos". Uma profecia potente, ainda mais quando somos capazes de reconhecer, para além do "nascemos para morrer", a insistência vital no "não morremos".

A sobrevivente trans/feminista sabe reconhecer na vida, no "não morremos", a dívida inscrita pelo "nascemos para morrer". Não é sobre, como disseram, carregar um cemitério nas costas. É sobre se reconhecer como testemunha, sobre saber da importância de manter viva a memória dos que não sobreviveram. Mas é igualmente sobre testemunhar o próprio ato de sobrevivência. Sobreviver é antes sobre a vida do que sobre a morte: é sobre a vida de quem sobrevive tanto quanto um testemunho sobre a vida que se perdeu. É isso, me parece, que aprendemos com abigail Campos Leal em *"me curo y me armo, estudando"*: modos de envivecer.[20]

Aqui reside uma importante diferença entre a sobrevivência do herói e a sobrevivente trans/feminista. Enquanto o herói não é capaz de testemunhar nada além do seu próprio destino, a sobrevivente trans/feminista tem a possibilidade de lembrar que, se ela sobreviveu entre tantas outras, é exatamente por viver entre tantas outras que ela pode sobreviver. Ela tem a chance de superar a solidão da sobrevivência ao se tonar capaz de constituir no seu testemunho uma comunidade de sobreviventes.

18 Barbara Glowczewski, "Resisting the Disaster: Between Exhaustion and Creation". *Spheres*, 2 dez. 2015. Disponível em: <http://spheres-journal.org/resisting-the-disaster-between-exhaustion-and-creation/>.
19 Jota Mombaça, "Se não puder ser livre, sê um mistério!". *Revista SELECT*, #38, 17 abr. 2018. Disponível em: <https://www.select.art.br/se-nao-puder-ser-livre-se-um-misterio/>.
20 abigail Campos Leal, *"me curo y me armo, estudando"*. In: *Pandemia crítica*, v. 1. São Paulo: n-1 edições, 2021, p. 318.

É claro que a comunidade de sobreviventes pós-acontecimento COVID-19 terá que se proteger enquanto se recusa a ser definida em termos de heroísmo, das armadilhas que tentarão converter seu testemunho em somente uma história sobre a letalidade do vírus. Que o vírus tem um poder de adoecer e matar não questionamos. Contudo, a comunidade que vem também terá que testemunhar sobre o descaso institucional com a saúde coletiva, a incapacidade de garantir o direito à quarentena para todas, o descuido com a segurança das que vivem o confinamento num espaço de violência etc.

Nenhum herói seria capaz de incluir em suas histórias cheias de movimento e ação e marcadas pela temporalidade linear e irreversível do progresso a bagunça das temporalidades do cotidiano sob o signo das catástrofes. E testemunhar será preciso, pois a narrativa heroica daqueles que têm histórico de atlética já está em curso: "E... tivemos aí dois caras aí na história recente que pegaram terra arrasada e entraram para a História. Um foi Roosevelt, o outro foi Churchill. O terceiro vai ser o Bolsonaro", disse desavergonhadamente o atual ministro de Infraestrutura, quando, na verdade, não são eles quem têm que pôr os pés no chão e habitar a terra arrasada. No final das contas, os heróis possuem o mau hábito de querer morar nas alturas juntos aos deuses, enquanto na terra a comunidade de sobreviventes tem de permanecer com o problema que é viver nas ruínas da destruição causada por suas valentes aventuras heroicas.

Bru Pereira é antropóloga, trans/feminista, em quarentena há mais de um tantão de dias, tentando não perder a conexão com minha gente.

(...) 19/06

Cara colega de Universidade

Bruna Moraes Battistelli

Ao receber esta carta, espero que estejas bem, ou pelo menos aguentando o tempo esse que nos exige uma saúde mental que não sei se ainda temos. O estado de quarentena não tem sido fácil. Não sei para ti, mas aqui tenho oscilado entre tempos de sentir demais e tempos de anestesia. Encontrar tempo para trabalhar, pensar, escrever não tem sido simples, e me assusta a perspectiva de retomada das aulas. Tenho o privilégio de minha companheira compartilhar comigo a mesma situação e, assim, vamos tentando nos apoiar, para que esse processo não seja mais complicado do que já é. Imagino que tu também vens pensando sobre a condição das mulheres nesse processo. Trabalhar, cuidar, pensar, arrumar a casa, escrever, publicar, sobreviver, ficar bem, sentir... As exigências que nos colocam sobre fazer "bem" todas essas coisas começam a pesar. A casa não consegue se manter limpa, sempre há louça por lavar e a vida vai seguindo por entre reuniões de trabalho, burocracias, necessidades das crianças e alguns momentos de respiro (quando dá). Acompanhar as notícias é um sofrimento. Enquanto lhe escrevo reverbero a morte de mais uma criança negra no RJ. Mais uma vida que não permitimos seguir vivendo.

Preciso te contar que no dia 18 de maio assisti uma *live* oportunizada pela Comissão Permanente de Combate ao Racismo Institucional em uma Universidade Pública Federal.[1] Daniela, Marlete, Franciely e Rejane (três mulheres negras e uma mulher indígena) contavam suas experiências e o impacto do racismo em suas vidas, em sua permanência na instituição. Falavam do quanto era sofrido viver a Universidade e o quanto esta não se importa com suas vidas. Falavam de uma Universidade ainda excludente, mesmo com todos os avanços que tivemos; uma Universidade que facilita o ingresso, mas não consegue garantir permanência nem acesso epistemológico digno. Uma Universidade que ainda responsabiliza o que difere em ser responsável pelo seu próprio aprendizado, que reproduz um pensamento que permeia nossa sociedade sobre responsabilizar a vítima por resolver a violência que ela sofre.

Imagino tua reação ao me ler! Ao ler as obviedades do que te digo, as coisas que tu vives e conheces tão bem. Escrevo pensando exatamente nisso: em coisas que são óbvias para algumas e alguns de nós, mas que ainda precisam ser repetidas à exaustão. Precisamos pensar nossa implicação com a branquitude.

1 Tu podes assisti-lo aqui: <https://www.youtube.com/watch?v=SPbGRzGogp4>.

Te escrevo uma carta ancorada em meu corpo, como aprendi com Gloria Anzaldúa,[2] e no que ele vem sentindo, no que vem sentindo há muito tempo. O risco iminente de mortes (sim, mortes no plural mesmo, pois já não se trata mais do temor da nossa própria morte, mas das mortes de todas/os nós) tem exigido da gente a invenção de uma vida tão frágil e precária e insegura quanto essas palavras que tento aqui ao te escrever. Para algumas/alguns, a morte não é um risco, mas uma certeza: falo da população pobre, negra do nosso país. Como pensar em cuidado quando não conseguimos sustentar isso para a maior parte da população? Como pensar em cuidado quando acirram-se políticas de morte? Como pensar em cuidado e sermos inclusivos nessa discussão? Me chegou há pouco o livro *Lélia Gonzalez: primavera para as rosas negras*,[3] uma compilação da obra dessa que foi uma das nossas mais potentes intelectuais brasileiras, um livro necessário para quem intenta pensar o Brasil. Lélia é inspiração desta carta que te escrevo. Uma acompanhante brilhante para tempos duros. Uma mulher genial que ainda hoje é pouco lida na Universidade que se pretende europeia.

Enfim, te escrevo enquanto minha companheira lava a louça e meu enteado brinca com os carrinhos. Te escrevo entre as tarefas doméstica e de cuidado. Escrevo entre as brechas, mas também escrevo para sobreviver. A escrita, para grupos subalternos, como nós duas, é parte de um processo de sobreviver; escrevemos para além do que nos é pedido. Assim, eu sigo com a escrita de cartas, uma aposta arriscada, mas que tem sido muito potente. Uma escrita que me permite indagar os modos de produzir em uma Universidade ocidentalizada, branca, cis-heteronormativa. Um espaço que ainda vive o que Lélia chama de "um sonho europeizantemente europeu" e que se pretende igualitário, mas ainda demasiadamente excludente. Uma Universidade racista por omissão, como diria a autora. Ideias de Lélia que estão no livro que citei antes. Tratamos de assuntos importantes, falamos em produzir para a mudança social, mas "esquecemos" de aprofundar nossas discussões, "esquecemos" de racializar nossas práticas e produções, respondendo ainda a uma ideologia de branqueamento que se pauta na ideia de que somos um país com raízes europeias, culturalmente ocidental (novamente Lélia me acompanha). Eu, a "louca das cartas", vou te dizer para leres Lélia enquanto tu me lembras de Abdias do Nascimento. A gente fala em necropolítica e esquece que Abdias já falava do genocídio negro brasileiro há mais de quarenta anos. Nossa cultura de "papagaio" do Norte global não permite que olhemos para o que é produzido aqui. Tempos duros exigem que olhemos e valorizemos o que é produzido em nossas terras a partir de um pensamento nosso, a partir de memórias e vivências que nos são comuns. Há quem possa me chamar de fundamentalista. É tão

2 Anzaldúa, G., de Marco, É., de Lima Costa, C., & Schmidt, S. P. (2000). Falando em línguas: uma carta para as mulheres escritoras do terceiro mundo. *Estudos feministas*, 8(1), 229-236.

3 Referência do livro caso queira saber mais: Gonzalez, L. (2018). *Primavera para as rosas negras: Lélia Gonzalez em primeira pessoa*. Diáspora Africana: Editora Filhos da África.

difícil para alguns assumir que a tal radicalidade epistemológica existe desde sempre em nossa Universidade – uma radicalidade naturalizada, em nome de um pensamento colonizador com o requinte francês, sintaxe americana e sotaque alemão. No entanto, é com um pensamento de cumplicidade subversiva que atualmente venho pensando minhas produções, como sugere Rámon Grosfoguel no texto "Descolonizar as esquerdas ocidentalizadas: para além das esquerdas eurocêntricas rumo a uma esquerda transmoderna descolonial", de 2012.

Muitos que me lerão podem dizer que há manifestações antirracistas na Universidade, que se está melhor do que já foi e que pode ser problemático "atacar" a Universidade quando vivemos em um momento que a Universidade pública é atacada de forma severa. Vão me dizer que não é inteligente produzir um pensamento que a critique. Eu discordo profundamente, e proponho o que muitos já têm proposto com seus corpos e vidas: precisamos mudar para resistir, precisamos ser radicais em nossas mudanças para garantir a sobrevivência da Universidade pública gratuita e de amplo acesso. Estes ataques que ocorrem têm a ver com a ocupação da Universidade por corpos que não são considerados dignos desse espaço: corpos pobres, negros, indígenas, trans (mulheres e homens dissidentes). Corpos que são e vêm sendo colocados/esquecidos em lugares abjetos nesse sonho europeu (estadunidense) em que o Brasil segue acreditando. Precisamos olhar com seriedade o que estamos reproduzindo, um modelo que ainda perpetua a hierarquia epistêmica global: somos sempre cobradas a reproduzir certo autor, certa teoria. Para cada palavra escrita e dita por nós, a necessidade da palavra de um homem (europeu) para endossá-la.

Eu, por muito tempo, fui capturada por esse sistema que sustenta o modelo universitário. Levei anos e anos estudando Deleuze para tentar me adaptar. Adaptar-se à norma acadêmica implica em mudar modo de ser, viver, falar, escrever, pensar. Por que ainda não avançamos nisso? Por que nos apaixonamos por escritas e modos de pensar desapaixonados pela vida? Por que ainda exigimos a adaptação dos corpos a um modelo que nem é nosso?

Sigo escorregando e tentando não cair nas armadilhas coloniais que acompanham o ambiente acadêmico. Tu deves estar se perguntando por que ainda insisto no ambiente acadêmico, por que sigo quando ainda hoje me dizem que não sirvo, que não faço produção de conhecimento, que meu trabalho não é intelectual, que não posso ser feliz e ter prazer com o que produzo.

Por que insisto? Porque tenho aprendido com outras que vieram antes de mim, mulheres que ocuparam o ambiente e a escrita acadêmica com seus corpos indesejados, com suas escritas indesejadas. Mulheres como Lélia Gonzalez, bell hooks, Sueli Carneiro, Beatriz Nascimento, Conceição Evaristo, Silvia Cusicanqui, entre tantas outras. Mulheres que ousaram rasgar os ouvidos surdos à suas vozes, abrir à força olhos educados a não enxergar para além da produção de homens brancos europeus. Tu deves estar pensando que essa carta tem um tom diferente de muitas outras que

tu já leste. Esta é uma carta indignada: com o tempo que vivemos, com a sensação de ter as mãos amarradas em relação ao que o Brasil vem sofrendo, com a passividade de muitos e com a violência com que tantas/tantos outras/os são tratadas/os. Assim, esta virou uma carta-manifesto. Escrita da sensação de ser pouco eficiente em combater o privilégio epistêmico que sustenta certo modo de pensar a Universidade. Por que escrevo isso? Pois sinto que voltaremos às aulas (em modalidade à distância) fingindo que tratamos todas/todos de forma igual, que todas/os terão condições de seguir estudando, que as/os alunas/os têm que ser gratos por existir a Universidade do jeito que existe. O Brasil é um país de muitos mitos! O que, em nossa constituição e formação, faz com que nos apeguemos com tanta virulência a esses mitos?

Escrevo acompanhada de ti e de tantas outras. Escrevo acompanhada de Lélia Gonzalez, que não me deixa titubear. Sou uma mulher branca privilegiada, e não basta eu simplesmente anunciar esse privilégio. Preciso utilizar todo o espaço que tenho para discutir questões como as que te trago nesta carta. Sou uma mulher com um pouco mais de ouvidos que querem me escutar. Preciso ocupar esses espaços de fala e falar de assuntos indigestos, mesmo que, muitas vezes, minha produção seja tratada sob o recorte da militância feminista. Toda pesquisa é militante! Precisamos aceitar isso e entender com o que nossas pesquisas estão aliançadas! Tempos difíceis exigem conversas difíceis, exigem tomadas de posição. O que hoje atinge as pessoas classe média/alta e branca (medo do futuro, medo da morte, medo de um governo genocida) vem atingindo com maior violência populações pobres, negras, mulheres e indígenas há muito tempo. Estas não têm folga (nem mesmo na quarentena)! Isso não é de hoje, e hoje só piora.

O coronavírus não é democrático. Quem diz isso fala do alto de seus privilégios de classe, gênero e raça. Não é ingênuo, é mal-intencionado, como tão bem nos diz Sueli Carneiro. O impacto da pandemia, como toda desigualdade econômica e social no Brasil, tem raça, tem assinatura, como a música "Não tá mais de graça", da maravilhosa Elza Soares. A inércia que estamos vendo quanto ao manejo da pandemia no Brasil é parte de um projeto maior, que está sempre colocando em risco de morte uma parcela da população (negros e pobres). Brancos de classe média/alta que morrem pelo caminho são dano colateral. Lélia é a mulher que me deixa alerta ao meu papel enquanto pesquisadora num tempo como o que estamos vivendo. Lélia é uma intérprete do Brasil, que buscou analisar e interpretar o Brasil em uma perspectiva negra, trazendo os sujeitos negros para o centro do pensamento e de nossa formação cultural, e com suas pesquisas elaborou uma visão alternativa de país, que é negro, ainda que se projete branco/europeu (pense na projeção como no mecanismo de defesa de Freud).

Lélia construiu uma possibilidade nossa de pensar a América Latina. Uma América Ladina consciente das suas raízes negras e indígenas. Imagina se nossa Universidade Ocidentalizada tivesse se descolonizado há mais tempo? Imagina se pudéssemos pesquisar/pensar/escrever a partir de uma perspectiva amefricana? Um

(...)

escrever/pesquisar/pensar aberto às múltiplas epistemologias que compõem nosso Brasil, com as múltiplas línguas que temos em nosso país. Um escrever/pesquisar/pensar que fizesse estancar o epistemicídio que pauta nossas produções. Não podemos pensar um futuro diferente se seguimos com uma produção que silencia, captura e apaga modos de vida que diferem da vida ensinada como universal (branca, cis-hétero, masculina). Precisamos não só aprender com pessoas como Ailton Krenak, Daniel Munduruku, Márcia Kambeba, Conceição Evaristo, Carolina de Jesus, Lydia Francisconi; precisamos aprender a respeitar suas produções e produzir a partir delas. Elas não podem ter a função de coadjuvantes em um texto branco e identificado com um modelo europeu (ou estadunidense). Não podem servir para colorir o texto, como ouvi recentemente.

Com autoras como Lélia Gonzalez, sonho com um pensar/pesquisar/escrever que amplie/acolha as lutas que precisam ser enfrentadas em nosso país. Os problemas raciais não são pauta exclusiva de pessoas negras e indígenas! As desigualdades sociais que são racializadas se repetem no ambiente acadêmico. Isso não é novo e está longe de acabar. E não é responsabilidade dos desiguais apontar isso e produzir as possíveis resoluções. Eles foram empurrados para o lugar de desigual por alguém. É parte do trabalho das pesquisadoras/pesquisadores racializar seus estudos, suas pautas, suas escritas. Com quais privilégios e sistemas de opressão um artigo pode estar pactuado? Com quais privilégios e sistemas de opressão sua prática está pactuada (pergunta que tenho vontade de fazer aos docentes da Universidade ocidentalizada à qual pertencemos)? Fomos ensurdecidas/ensurdecidos para vozes de mulheres e homens negras/os, indígenas! Aprendemos a ouvir somente determinadas vozes enquanto parte do processo colonial ao qual fomos submetidas/os. Mas seguirmos com esse padrão é parte de uma escolha, é escolher permanecer pactuado com um sistema de opressão racista, machista, patriarcal e cis-heteronormativo.

Enfim, sinto que me alongo. Queria te escrever mais, mas uma carta tão longa corre o risco de se tornar cansativa. Termino com o desejo de que possamos encontrar mais escritas como as nossas, que não nos sintamos sozinhas e que possamos produzir pensamento a partir de um pensar brasileiro, amefricano, como nos ensina Lélia Gonzalez. E que possamos aprender com tantas outras experiências...

Um abraço,
Bruna

Bruna Moraes Battistelli é psicóloga e desenvolve pesquisas na área do cuidado, "cartografias" e epistemologias feministas e antirracistas. Atualmente trabalha como doutoranda junto ao grupo de pesquisa Políticas do Texto no Programa de Pós-Graduação em Psicologia Social e Institucional da Universidade Federal do Rio Grande do Sul (UFRGS).

(...) 20/06

O racismo antinegro funciona da mesma maneira que um vírus

Achille Mbembe

TRADUÇÃO Francisco Freitas

Quando você vem de África e viaja ou vive no exterior, sempre está exposto, em algum momento, a não ser tradado como todos os outros seres humanos, e a ser submetido a atitudes vexatórias e discriminatórias. Pessoalmente, não me lembro de ter sido alvo consciente de atos vulgares de agressão racista ou de ter sido maltratado ou humilhado por causa da cor da minha pele. Talvez seja porque transito por ambientes, se não protegidos, ao menos onde não é de bom-tom manifestar grosseiramente ódio aos africanos.

Cresci em Camarões, onde a questão racial não se coloca realmente. Contrariamente à geração dos meus pais, que conheceu a colonização, a minha foi educada sabendo quem ela era, de onde vinha, e não havia nenhuma dúvida quanto a isso. Nós não precisávamos, diferentemente dos descendentes africanos estabelecidos na Europa ou nos Estados Unidos, constantemente prestar contas ao Outro. A única explicação válida que devíamos era a nós mesmos e somente a nós.

Em meados de abril e maio, no entanto, fui alvo de acusações de antissemitismo na Alemanha por parte de um político e de um alto funcionário que visivelmente não compreendem nada do trabalho que eu faço, que é do início ao fim uma defesa em favor da reparação, da partilha e da solidariedade entre todas as memórias do sofrimento humano. Esses ataques despertaram suspeitas em mim. Por que eles estavam me atacando? Não estariam eles desviando cinicamente a luta necessária e urgente contra o antissemitismo para fins puramente racistas?

Pois, nos passos de W. E. B. Du Bois, James Baldwin, Aimé Césaire, Frantz Fanon, Édouard Glissant e tantos outros, sempre considerei que diante do Holocausto você não pode senão se ajoelhar em uma posição de prece, de recolhimento e de meditação. Ademais, estou convencido de que todas as memórias da Terra, sem qualquer discriminação, são indispensáveis para a construção de um mundo comum. Todos os povos têm não somente o direito à memória. Todas as memórias têm o mesmo direito ao reconhecimento e à narração. Mas somente a solidariedade entre todas as memórias do sofrimento humano permitirá relançar em escala planetária a luta

universal contra o antissemitismo e os racismos. Tal luta universal não pode ser posta a serviço da política de poder dos Estados. Ela deve estar a serviço da verdade, da justiça e da reconciliação.

O racismo, sabemos, funciona segundo a lógica da suspeita e da imputação – uma palavra aqui, um comentário ali, uma horrível e falsa acusação adiante, a vontade de sufocar o outro, de impedi-lo de falar em seu próprio nome, a incapacidade de ver em seu rosto o reflexo de nossa própria face, a desqualificação *a priori* de toda tentativa de se defender e, no fim das contas, a negação de sua humanidade. O racismo consiste também em fazer de toda tragédia que ele provoca um acidente, em inscrever constantemente a vida do sujeito racializado em uma série infinita de acidentes que não cessam de se repetir.

Na verdade, esses "acidentes" fazem sempre parte da estrutura. Por exemplo, o assassinato de George Floyd em uma calçada em Minneapolis não é um erro. É uma dimensão estrutural da essência dos Estados Unidos. Os Estados Unidos não seriam os Estados Unidos se não procedessem, de tempos em tempos, à execução extrajudicial de um ou vários afro-americanos. Não se compreende nada da ideia, do conceito dos Estados Unidos se não se considera aquilo que aconteceu a George Floyd e a tantos outros como parte de sua substância. Esse país não seria o que é se, de tempos em tempos, não esmagasse o pescoço de um homem negro e não lhe tirasse, assim, o fôlego.

Desde o início, o medo do Negro contribuiu para fazer dos Estados Unidos uma democracia negrófaga. Uma democracia negrófaga é uma "comunidade da diferença" no seio da qual o racismo pode, a qualquer momento, assumir uma dimensão eruptiva e viral. Como sabemos, uma das propriedades dos vírus é infectar as espécies bacterianas, usá-las e destruí-las para se multiplicar. O racismo antinegro funciona da mesma maneira, pela predação dos corpos, nervos e músculos. Ele fagocita corpos e vidas concebidos como uma reserva de matéria-prima que não se pode dispensar, mas que se consome, despende e destrói, geralmente sem motivo aparente.

A fim de reverter a relação de predação característica desse ecossistema, teremos que instruir a cadeia histórica com as responsabilidades e nomear penalmente essa continuidade. Teremos que calcular o dano sofrido sabendo que é incalculável. Teremos que exigir reparação e restituição sabendo que o que foi perdido é fundamentalmente irreparável. Será tanto mais necessário insistir na imprescritibilidade da reparação e da restituição quanto suas consequências atuais são inegáveis.

Entrevista publicada na página Philosophie Magazine *em 11 de junho de 2020.*

Achille Mbembe é filósofo e autor, entre outros, de *Crítica da razão negra*, *Necropolítica*, *Políticas da inimizade* e *Brutalismo* (no prelo), todos pela n-1 edições.

(...) 21/06

A arte travesti é a única estética pós-apocalíptica possível? Pedagogias anticɪstêmicas da pandemia

Dodi Leal

> "Em vez de produzir ficção, eu prefiro produzir fricção."
> Linn da Quebrada[1]

Nos dias 4 e 5 de abril de 2020, nas primeiras semanas em que a pandemia se instaurou no Brasil, um grupo de pessoas trans realizou um festival online com debates, shows, exposições visuais etc. chamado MARSHA! Entra na Sala. Na ocasião, a cantora Jup do Bairro, que participou acompanhando as *lives* musicais de outras artistas trans, fez o comentário que suscitou o título deste texto: "A arte travesti é a única estética pós-apocalíptica possível."

O tom profético de Jup pode parecer reducionista para a hegemonia branca cisgênera da sociedade brasileira. No entanto, vemos nessa análise mais do que o determinismo do que acontecerá depois do coronavírus, vemos a derrocada estética e política que ele está promovendo. Me explico. O cɪstema social está posto em xeque pela pandemia. O que vemos é o ruir dos princípios capitalistas cisgêneros e brancos que regem a demoniocracia brasileira. Outro aspecto que o coronavírus nos faz ver é a derrocada da estática estética verde-amarela.

Então, a pandemia tem um caráter pedagógico fundamental. Pedagogia indisciplinar e insurgente. Não à toa, a própria Jup, quando ocasionalmente se refere ao apocalipse, chama-o de após-Calypso, como uma provocação estética à urgência da arte travesti. E certamente estamos falando, ela e eu, de um modo de fazer e de apreciar a arte que rompa com a indústria cultural e seus ditames. Se a amazônica Banda Calypso se rendeu à estrutura de indústria cultural brasileira, a arte travesti após-Calypso só será possível se for anticɪstêmica. Mas como a arte travesti atua na luta contra o capitalismo e como a pandemia passa a deixar esse processo cada vez mais evidente e inevitável?

[1] "Linn da Quebrada em Berlim". Disponível em <https://www.youtube.com/watch?v=ns62fLTZr_w>. Acesso em 31 maio 2020.

Antes, duas outras perguntas: e se Karl Marx fosse preta? E se Marx fosse travesti? Se Marx fosse uma travesti preta, Marx seria Marsha. Marsha P. Johnson é a precursora da revolução antiCIStêmica não apenas contra o capitalismo, mas contra o capitaliCISmo. Marsha foi uma ativista norte-americana pelos direitos relacionados às dissidências sexuais e desobediências de gênero. Uma das líderes da revolta de Stonewall em 1969, presa diversas vezes e assassinada em 1992. E eis que, em 2020, Marsha retorna como a convidada emblemática para entrar na sala do Brasil pandêmico, num contexto em que a arte tenta sobreviver na digitalidade das novas grandes corporações das redes (YouTube, Instagram e Facebook).

O que vemos na pandemia, então, é a arte travesti revitalizando Marx, reinventando modos de cooperação e modos de indisciplina ao Estado. O *Manifesto Comunista* guarda, inclusive, muitas relações com o *Manifesto Transpofágico* de Renata Carvalho. A principal diferença, no entanto, talvez seja que o primeiro tenha se concentrado mais no estudo das forças produtivas. Já a arte travesti, assim como o coronavírus, nos aproxima do polo oposto: o estudo do improdutivismo. Afinal de contas, para que serve uma travesti? Para que serve a arte? Para nada.

A que serve o produtivismo definitório da cisnormatividade e a que serve o improdutivismo das transgeneridades?

Ao contrário do que perspectivas conservadoras afligem com recorrência, agir contra uma ordem estabelecida não é sinônimo de barbárie. Pelo contrário, desobedecer pode ser muitas vezes um ato civil de grande importância. Não há cabimento em aferir que os mecanismos de resistência às opressões sociais, ao buscarem oportunidades de transformação a partir de atos discursivos e expressivos indisciplinares, tenham o caos como objetivo ou como sabor. Pelo contrário: arquitetar narrativas desobedientes e cometer performances insurgentes, como acontece com a arte travesti, são marcos fundamentais no sentido de redimensionar estruturas sociais que se sustentam na desigualdade. Ora, a insurreição de gênero, nesse sentido, nada mais é do que uma poética que desnuda mecanismos disciplinares do CIStema na construção social e subjetiva do corpo e do pertencimento psicossocial.

Então, a indisciplina não é um dispositivo simbólico da Justiça que regula o gênero, mas é um expediente justo resultante de uma inversão sensível de paradigma sobre gênero. "Gigantesca tolice é simbolizar a Justiça por uma mulher de olhos vendados quando ela deveria ter os olhos bem abertos para tudo ver e pesar" (BOAL, 2009, p. 73). Se na sociedade brasileira o parâmetro fundamental para o respeito a processos performativos de gênero foi até aqui o da cisnormatividade, a disciplina decorrente do vexatório não reconhecimento institucional de pessoas transgêneras só pode configurar uma forma de injustiça social. Ora, diante de uma injustiça baseada na disciplinaridade, nas transgeneridades aventamos o paradigma de indisciplinaridades justas. De acordo com o Comitê Invisível (2016), a insurreição é destituição de privilégios sociais.

Vamos analisar qual a equação que associa a cisgeneridade à disciplina e a transgeneridade à indisciplina, e como a indisciplinaridade torna-se uma pedagogia fundamental em tempos de pandemia.

O banimento de pessoas trans no serviço militar nos Estados Unidos é exemplar para esta questão: "Trump se move para proibir a maioria das pessoas transgêneras de servir nas forças armadas."[2] Há instituição mais portadora da disciplina de gênero (ou qualquer forma de disciplina) que o Exército? "A Casa Branca emitiu um memorando sobre as políticas determinadas pelo secretário de Defesa Jim Mattis afirmando que as pessoas transgêneras são 'desqualificadas para o serviço militar, exceto sob circunstâncias limitadas'."[3] Colocar explicitamente em questão a capacidade, o preparo ou qualquer outro quesito referente à condição de pessoas trans de fazer parte de um organismo legitimado de força é nomear à sociedade: transgeneridade é uma aberração e não deve pertencer aos espaços de ordem, não deve ter poder. A referida matéria jornalística apresenta ainda dados sobre a quantidade de pessoas trans nas forças armadas dos EUA: "Embora o número exato de indivíduos transgêneros no serviço ativo seja desconhecido, um estudo de 2016 da Rand Corporation encomendado pelo Pentágono estimou que o número é de 1 320 a 6 630, com 830 a 4 160 outros servindo nas reservas."[4]

A participação na ordem disciplinar em circunstâncias limitadas é apenas uma forma de suavizar a abjeção que recai sobre o corpo trans. A transgeneridade é explicitamente perigosa para a ordem mundial capitalista. Historicamente, e ainda mais evidente neste momento de pandemia, quem reincide no erro de atribuir a existência de pessoas trans à indisciplinaridade é a própria cisnormatividade. Aqui precisamos reforçar a notação: o corpo é o campo de batalha da guerra da cisgeneridade contra a transgeneridade. É exatamente a disciplina de controle do corpo trans herdada da cisnormatividade (a transexualidade e seus expedientes de modificação corporal) que é o alvo explícito da tentativa de banimento de pessoas transgêneras das forças armadas estadunidenses. Vemos, em outro trecho do memorando emitido pelo presidente dos EUA, Donald Trump, a referência direta aos expedientes de modificação corporal como justificativa para desqualificar pessoas trans e impedir sua inclusão na ordem disciplinar de gênero em que se assentam as forças armadas: "[…] pessoas transgêneras com histórico ou diagnóstico de disforia de gênero – indivíduos que as políticas estabelecem poder exigir tratamento médico substancial, incluindo medicamentos e cirurgia."[5]

2 <http://thehill.com/homenews/administration/380050-trump-bans-most-transgender-americans-from-serving-in-the-military>. Acesso em 31 maio 2020.
3 Ibid.
4 Ibid.
5 Ibid.

Pandemia e transgeneridades: fissuras e interrupções temporais no CIStema

Para elucidar aspectos em que desobediências de gênero são interpostas pelas transgeneridades à cisnormatividade, observemos aspectos de temporalidade subjetiva e social presentes nos processos performativos de corporalidade e narratividade do gênero. No que se refere à participação dos processos corporais na matéria temporal de estética das transgeneridades, podemos aferir que, se a disciplina se liga ao apressamento com o qual se deve negligenciar as potencialidades performativas de gênero, a única maneira de inverter esse quadro é a promoção da pausa e da interrupção como mecanismos indisciplinares de oposição à estrutura psicossocial cisnormativa de gênero (LEAL, 2018). A propósito, a fissura e a interrupção são artifícios vorazes que o coronavírus tem impingido atualmente ao CIStema.

Perguntamos: como se desenham as corporalidades das performances de gênero no tempo social e no tempo da subjetividade pandêmica? Como as noções de justiça e de injustiça se interpõem no espaço das disciplinaridades de gênero? É possível reconhecer na atividade indisciplinar um paradigma poético para a notação da autonomia narrativa e da autonomia corporal da construção psicossocial de gênero após a pandemia? De que forma a atividade de elaboração estética do gênero pela desobediência corresponde aos processos de interrupção temporal que o coronavírus promove no produtivismo do capital?

Lepecki (2017) faz um acurado apanhado crítico de como a política do movimento do corpo estigmatizou tudo que se entende por dança no mundo ocidental. Neste sentido, o estatuto do corpo problematizado nessa linguagem artística acabou por corresponder e formar a própria noção de temporalidade relacionada ao corpo na sociedade industrial e pós-industrial disciplinares: a exaustão como mecanismo de produtividade. Ora, segundo o autor, a coreografia, por exemplo, foi "uma invenção peculiar da modernidade, como uma tecnologia que cria um corpo disciplinado para se mover de acordo com os comandos da escrita" (Ibid., p. 30). Quanto à percepção hegemônica do ato de exaurir o movimento como forma redutora de apreender o corpo na feitura artística e no cotidiano, temos:

> Na medida em que o projeto cinético da modernidade se torna a sua própria ontologia (sua inescapável realidade, sua verdade fundamental), também o projeto da dança ocidental alinha-se mais e mais à produção e à exibição de um corpo e de uma subjetividade adequados a representar essa motilidade desenfreada. (Ibid., p.23).

Aqui avaliaremos como esmaecimentos improdutivos da gestualidade e da fala são propostas inescapáveis para fazer face ao projeto capitalista de mundo, posto em xeque na pandemia. No que se refere aos processos de gênero, a vertiginosa interrupção do capitalismo à guisa da indisciplinaridade só pode se dar por propositividades corporais e narrativas que, ao mesmo tempo que furam as hegemonias, procuram

também perceber as dimensões temporais desses furos. Obstruções à cisnormatividade do capitalismo, desobediências de gênero contra o capitaliCISmo. A arte travesti *após-Calypso* é uma pedagogia antiCIStêmica da pandemia. Ora, o que seria o capitaliCISmo senão a máquina globalizada de produzir gênero a partir do órgão genital? O modo apressado e inconsequente como o corpo humano se insere nesse CIStema visa amparar mecanismos sofisticados e orquestrados de saber e de poder que se sustentam no gênero disciplinado.

O conceito de permanência, trabalhado por Silveira (2017), indica que a pausa é lugar de acontecimento e que só há continuidade quando a mudança pode fluir. O tempo entendido pela permanência pode apresentar contrapontos à disciplina transexualizadora que exige um tempo linear de modificação corporal para se atingir determinado objetivo. O apressamento inscrito na produção do corpo trans à obediência do processo transexualizador, em nível médico-jurídico, atropela processos que poderiam se substancializar a partir da experiência subjetiva e social, em jogo com as formas de recepção de gênero. Vejamos com mais detalhe como praticar a insistência, articulada a partir do pensamento da dança, pode nos apoiar a compreender a matéria de tratativa temporal da experiência de gênero e dos processos de modificação corporal:

> Encharcar-se, nesta pesquisa, tem a ver com vivenciar a insistência no osso, na carne, na pele, no suor. Encharcar-se apresenta-se como um entendimento, mesmo que ainda iniciante, de que desacelerar pode ser uma possibilidade de aprofundamento na questão de origem. Encharcar-se talvez possa ser o resultado de um corpo que escolheu permanecer sentindo as singelas gotas. Um corpo que sente o molhar-se e não tem a intenção de nada mais a não ser molhar-se. Molhar-se de referências, de perguntas, de questões. Molhar-se apenas. Quanto tempo leva para que um corpo se encharque na garoa? (Ibid., p. 128).

A ideia do *mover insistente* nos aproxima justamente do esgarçamento temporal operado por travestis, vistas como abjetas por não constituirmos uma transgeneridade hegemônica, por sermos indisciplinares. Desobedecemos a cronologia de tempo da transexualização desorganizando sequências ou protocolos de modificação corporal em função da transição de gênero. A temporalidade travesti é desobediente aos padrões e expectativas nos quais se assenta o projeto totalizante de gênero da cisnormatividade institucional.

Não à toa, da mesma forma como trabalhos artísticos que não têm pressa de acontecer são vistos como improdutivos e da mesma forma como o governo Bolsonaro se incomoda com a improdutividade associada ao isolamento social no período de pandemia, os corpos que ousam desconhecer-se, desconhecer a lógica que os faz conhecidos dentro de parâmetros que não lhes dizem respeito, são tidos como corpos inúteis. A indisciplinaridade travesti tem correspondência com as indisciplinaridades que

são inerentes aos processos corporais. É indispensável perguntarmos sempre: qual o lugar e o tempo requerido dos corpos trans na sociedade?

> Simultaneamente com seu caráter corpóreo, subjetivo, o trabalho significa a inserção obrigatória do sujeito no sistema de relações econômicas e sociais. Ele é um *emprego*, não só como fonte salarial, mas também como lugar na hierarquia de uma sociedade feita de classes e de grupos de *status*. (BOSI, 1994, p. 471).

Ora, se há uma exigência cada vez mais sofisticada no capitalismo ocidental de que os corpos devem servir a uma produtividade, perguntamos: como se dá o delineamento informacional de gênero dos corpos após a pandemia? Os corpos trans, improdutivos às conformidades palatáveis e genitalizantes da cisnormatividade, são vistos como excessivos. Aqui avaliamos o fator econômico de improdutividade, subjacente ao inflacionamento gestual-discursivo das transgeneridades. Não à toa, pessoas trans somos vistas pela cisnormatividade como demasiadas, desproporcionais. Daí depreendemos que a dinâmica entre a oferta e a demanda de informação de gênero tem uma tensão na qual os expedientes de recepção cis proferem desconfortos com os excessos de conteúdo da performance trans. Tal estatuto de sobrecarga de informação, que Ribeiro (2017) define como *infobesidade*, é o aspecto que salta aos olhos da cisgeneridade normativa sobre as transgeneridades: *pessoas trans são lidas a partir de uma noção de infobesidade de gênero*. Percebemos aqui uma relação direta da opressão que recai sobre pessoas trans por conta do "excesso" de informações improdutivas ao CIStema com a opressão que recai sobre pessoas gordas por conta do "excesso" de peso improdutivo à sociedade magrocêntrica.

A estética travesti e o tráfico de informações: a falência da disciplina ciscolonial
O prefixo TRANS não cai bem com algumas palavras, sobretudo as típicas da cisnormatividade. Disciplina talvez seja o exemplo mais voraz dessa condição. A compartimentalização dos saberes, um dos desdobramentos do racionalismo científico iluminista, ganha na industrialização da sociedade um assentamento incontestec: a especialização, o foco e a produtividade do conhecimento. Por conseguinte, a falência da caracterização monodisciplinar do conhecimento foi sendo posta em evidência ao longo de todo o século XX. O gênero e a corporalidade, que haviam se tornado alvo de disciplinarização no trabalho industrial, foram ganhando no século passado perspectivas que cruzavam diferentes áreas do saber. No entanto, pelo fato de todas as áreas do saber legitimado guardarem como herança a disciplinarização industrial produtivista de gênero, um olhar para o que escapa dessa ordem hegemônica não poderia se bastar a cruzar diferentes áreas (multi, inter, trans) e manter a disciplina. Numa visão crítica contemporânea, percebemos que, para efetivar o cruzamento de diferentes áreas, é necessário dizermos com todas as palavras: *romper com a perspectiva disciplinar do conhecimento*.

A falência da monodisciplina se apresenta há décadas em diferentes áreas do conhecimento. Com o corpo, a situação se repete, mas exigindo, para além de uma multi, inter ou transdisciplinaridade, uma indisciplinaridade que permita ao/à pesquisador/a (ou ao/à artista ou a quem quer que se empenhe na discussão sobre o corpo) explorar com malícia, audácia e argúcia as secretas gavetas que acondicionam conhecimentos ou argumentos até então de acesso reservado aos/às especialistas. (OLIVEIRA, 2017a, p.20).

É preciso retomar uma pergunta que fizemos antes: *Mas para que serve uma travesti? Para que serve a arte? Para nada.* A inutilidade das transgeneridades para o projeto cis-colonial nos faz perceber que o atravessamento dos processos psicossociais de construção de gênero entre diferentes áreas legitimadas do saber visa instaurar a crítica sobre os próprios processos de legitimação dos saberes. O esgarçamento arborescente dos modos de produzir saber travesti é um perigo declarado às doutrinas legitimadas de saber que disputaram historicamente a exclusividade sobre os estudos do corpo trans. O corpo humano, compulsoriamente cisgenerificado ao nascer, chega a ser quase que refém das prospecções em que as epistemologias produtivas o enquadram em seus processos de gênero. Como tirar a reserva de mercado das áreas que se favorecem da apropriação do corpo e do gênero e da privatização desses saberes? Ora, Greiner e Katz (2005) sumarizam com precisão no termo *corpomídia* o modo indisciplinar do corpo a partir dos saberes que lhe são próprios:

> Para tratar do corpo, não basta o esforço de colar conhecimentos baseados em disciplinas aqui e ali. Nem trans nem interdisciplinaridade se mostram estratégias competentes para a tarefa. Por isso, a proposta de abolição da moldura da disciplina em favor da indisciplina que caracteriza o corpo. (Ibid., p. 126).

Como podemos apreender as formas de inutilidade de gênero na sociedade pós-coronavírus? Há teatralidade possível para desobedecer ao gênero durante a pandemia? Oliveira (2017b) e Paiva (1990) articulam como a divisão social do trabalho cria e sedimenta lugares e papéis de gênero que promovem garantias econômicas e produtivas ao mundo ocidental. Nesse contexto, é inevitável que modos de produção artística que denunciem sistemas hegemônicos tenham inutilidade social semelhante às estéticas performativas e receptivas de gênero que não se assentam na diCISplinaridade. A evanescência das artes cênicas e a intangibilidade do corpo trans aos olhos da cisnormatividade tornam ambas as categorias estruturalmente incomerciáveis:

> Uma vez que o "setor"cultural fica cada vez mais submetido à lei da comerciabilidade e rentabilidade, cabe notar uma desvantagem adicional do teatro, representada pelo fato de que ele não cria um produto tão palpável e consequentemente tão fácil de circular e comercializar quanto um vídeo, um filme, um disco ou mesmo um livro. (LEHMANN, 2007, p. 18).

(...)

Enquanto o aparato de gênero dramático do Estado procura garantir as condições de controle da temporalidade dos corpos a partir do paradigma social e subjetivo da cisnormatividade, há impedimentos palpáveis e políticos para a circulação de informações dissidentes e diaspóricas, as quais são características próprias da poética épica. "E já que eu estava proibida de falar, eu tive que produzir tráfico. O tráfico de informação. E eu faço isso através da minha música."[6] Nesse sentido, o pensamento travesti é sempre um tráfico de informação. Os modos narrativos de vivências perturbadoras à ordem disciplinar do mundo acadêmico CIStêmico são incapturáveis pelos modos dominantes de produzir corpo, de produzir saber, de produzir corpo-gênero, de produzir saber-gênero. Nesse sentido, o expediente invasivo das transgeneridades no quadro das institucionalidades hegemônicas de gênero se baseia não em suas ficções dramáticas, mas produz fricções épicas, tais quais Linn da Quebrada enuncia, citada na epígrafe do texto: "Em vez de produzir ficção, eu prefiro produzir fricção."

Mais sobre o *após-Calypso* travesti
A construção poética do saber travesti é carregada de narratividade de resistência. Ao aventar o tempo da insurreição do *após-Calypso* pandêmico, a arte travesti desestabiliza a estrutura de normatização de movimento e de produtividade na qual se inscreve o gênero na institucionalidade atual do CIStema. Os choques desobedientes aqui expressos no avesso do avesso das palavras se opõem à industrialidade mecatrônica disciplinar na qual se inscreve o gênero produtivo; o gênero improdutivo é, então, metacrônica indisciplinar travesti.

É possível friccionar disciplinas de gênero sem pôr em risco narrativamente o projeto colonizador capitaliCISta? A insurgência de pronunciar o instante do corpo travesti ameaçado pela pandemia do coronavírus é um ato crônico que se aproveita do fluxo do produtivismo para promover-lhe devires improdutivos. A teatralidade negativa da poética épica tem na indisciplina de gênero uma temporalidade de corpo que desvela os modos de violação de direitos pelo Estado. A teatralidade positiva da poética dramática, por sua vez, se sustenta na ficção ilusionista contornada de comoção e convencimento. Esta é a biopolítica de gênero que tem seu próprio contraponto dramático necropolítico: *a gestão de vidas que devem ser vividas se dá pela comoção e pelo convencimento em paralelo à gestão das mortes que devem ser morridas.*

Dado que o Estado brasileiro é fálico (neca) e machista, vivemos aqui não somente a necropolítica, mas a *necapolítica*.

6 "Linn da Quebrada em Berlim", vídeo que registra o discurso de Linn ao receber prêmio com relação ao filme *Bixa Travesty*. Disponível em: <https://www.youtube.com/watch?v=ns62fLTZr_w>. Acesso em 31 maio 2020.

Referências

BOAL, Augusto. *A Estética do Oprimido: reflexões errantes sobre o pensamento do ponto de vista estético e não científico*. Rio de Janeiro: Garamond, 2009.

BOSI, Ecléa. *Memória e sociedade: lembranças de velhos*. 3. ed. São Paulo: Companhia das Letras, 1994.

COMITÊ INVISÍVEL. *Aos nossos amigos: crise e insurreição*. São Paulo: n-1 edições, 2016.

GREINER, Christine; KATZ, Helena. "Por uma teoria do corpomídia". In: GREINER, Christine. *O corpo: pistas para estudos indisciplinares*. São Paulo: Annablume, 2005.

LEAL, Dodi. *LUZVESTI: iluminação cênica, corpomídia e desobediências de gênero*. Salvador: Devires, 2018.

LEHMANN, Hans-Thies. *Teatro Pós-Dramático*. Trad. Pedro Süssekind. São Paulo: Cosac Naify, 2017.

LEPECKI, André. *Exaurir a dança: performance e a política do movimento*. Trad. Pablo Assumpção Barros Costa. São Paulo: Annablume, 2017.

OLIVEIRA, Danilo Patzdorf Casari de. *Sobre aquilo que um dia chamaram corpo: corporalidade nas ambiências digitais*. Dissertação (Mestrado em Ciências da Comunicação). São Paulo: Escola de Comunicações e Artes da Universidade de São Paulo, 2017a.

OLIVEIRA, João Manuel de. *Desobediências de gênero*. Salvador: Devires, 2017b.

PAIVA, Vera. *Evas, Marias e Liliths: as voltas do feminino*. São Paulo: Brasiliense, 1990.

RIBEIRO, Duanne de Oliveira. *A criatividade do excesso: historicidade, conceito e produtividade da sobrecarga de informação*. Dissertação (Mestrado em Ciência da Informação). São Paulo: Escola de Comunicações e Artes da Universidade de São Paulo, 2017.

SILVEIRA, Danilo Ventania. *Entre o orto e o ocaso: o mover insistente como estratégia de sobrevivência na criação em dança*. Dissertação (Mestrado em Artes Cênicas). São Paulo: Escola de Comunicações e Artes da Universidade de São Paulo, 2017.

Dodi Leal é travesti educadora e pesquisadora em Artes Cênicas. Professora Adjunta do Centro de Formação em Artes (CFA) da Universidade Federal do Sul da Bahia (UFSB), é doutora em Psicologia Social (IP-USP) e Licenciada em Artes Cênicas (ECA-USP). Dedica-se aos estudos da performance e visualidades da cena e do corpo, perpassando ações de crítica teatral, curadoria e pedagogia das artes.

(...) 22/06

a palavra "enquanto"

Helga Fernández, Victoria Larrosa e Macarena Trigo

TRADUÇÃO Paula Lousada

Começa outra semana. Obrigo-me a olhar na agenda para entender. Faz um mês desde o meu último regresso. Esse punhado de dias parece ser suficiente para ceder ao hábito. Já incorporamos o silêncio que irrompeu como uma novidade nas sessões online, nas novas senhas e palavras-chave, nas rotinas mínimas. Já localizamos o melhor horário para algumas coisas e começamos a aceitar que isso há de durar indefinidamente, ainda que não possamos imaginar ou entendê-lo. Já entendi que saber, desta vez, não aliviará grande coisa.

Quanto pode se prolongar um ENQUANTO.

Os aniversários continuam sendo celebrados e novas criaturas chegam a este mundo. Diante de cada foto de mãe com bebê nos braços me arrepio. Não consigo conceber essa instância, uma situação que já é por si só insólita, selvagem, desmedida, nessas coordenadas. O que será desses bebês, em que adultos singulares se converterão vivendo seus primeiros meses augurados por um temor celular que desconhece o seu amanhã. Esses bebês têm tempo? Nós temos tempo?

Recebo as mensagens mais absurdas. Defendemos nosso trabalho limitado com o constrangimento gerado pelo urgente. O urgente foi ontem e não estávamos preparados. Não houve silêncio nem tempo de comemorar a perda do que já não é mais. Ou sim, ainda está lá fora, mas inacessível. Desativado. Também os outros. Família, amigos, estudantes, amantes. Eles existem, mas não estão. Não sabemos quando ou como nos encontraremos novamente. Evitamos pensar neles porque, se abrirmos essa porta, não há saída.

Evitamos pensar, sentir, observar fixamente qualquer coisa.
Seguimos.

Durmo durante o dia, vivo à noite. Sempre foi assim. Hoje ainda mais. Quando o sol se põe, a alegria vem, eu acordo, ganho vida. Mas a meia-noite se aproxima e eu sofro de lucidez. Um horror que não passa me tortura e adentra em mim. Aguento o máximo

que um corpo pode e, com as últimas forças restantes, começo a escrever, arranco galhos já aderidos. Outras vezes, sai por conta própria e se expande sem localização ou restrição. Sei que a única coisa que vai me deixar descansar é que isso seja dito.

Animais domésticos. Enjaulados antes, desde sempre, desde que a humanidade nasceu. Bichos que por vezes tremulam a vida e por outras se escondem com medo. Porque o medo provê refúgio, não acredite em si mesmo, hein, o medo o faz dependente de qualquer coisa, é capaz de amarrá-lo gentilmente à maior merda. E enquanto permanecemos trancados, cuidando e cuidando de nós mesmos e blá blá blá, outros, aqueles que querem comer o mundo a qualquer custo, continuam brincando de soldadinhos, banqueiros, poderosos. Queria ter a metade do poder de decisão que os acompanha. Gostaria de escrever frases corretas como uma picada de abelha-rainha, mas com esta ira numa página em branco não chego nem na esquina. Gostaria de escrever com a meticulosidade de *serial killer* degolador. Gostaria de mudar esse nada que nos mata por uma vingança que nos deixa vivos.

A cada tanto chega uma lucidez e se instala. Se eu não a anoto, desaparecerá. Eu as uso, deixo cair, solto-as em uma conversa e atiro-as em um versinho, em outro parágrafo efêmero que.

— As pessoas com as quais você não se comunicou durante a pandemia já estão mortas.
— Além de não haver estrutura, também não há limite. Como então não enlouquecer.
— É preciso conseguir que o remédio não seja pior que a doença.

Rumino essa luz e espero uma diferença, um sinal, uma operação. Fantasio sobre sair daqui com algo novo entre as sobrancelhas. Uma decisão. Isso é o que quero. A decisão que implique uma mudança, um "até aqui", um "já entendi". Usarei o resto dos meus dias de maneira diferente, este. Mas não. Até agora nada. Por enquanto repito que estou bem.

Estou bem. A disciplina monástica me salva e não sinto falta de ninguém, escrevi ontem.
Menti.

Tenho saudade dos de sempre. Não posso culpar a pandemia por tudo.

Sempre tenho saudade de quem nunca esteve presente e do que não aconteceu. Na incógnita dessa ausência reside a possibilidade de um caminho distinto. Não necessariamente melhor. Outro.

(...)

Há um mês e meio aterrissava em Madri, descia do avião e pegava o trem para Oviedo. Há um mês cruzava o mapa sem noção nenhuma e com todo o desejo de que ainda era capaz. Há um mês, era a mesma e outra. Caminhava, sem saber, até esta despedida.

O dia passou voando e o canário em que me transformei chegou apenas a cumprir sua rotina de gaiola disponível. Isso já quer dizer muita coisa. Significa que, ainda que nada esteja bem, tudo é possível. Que o hábito se faz sozinho, sem permissão. Significa que verdadeiramente podemos qualquer coisa. Significa que a vida, caprichosa e cabeça-dura, se prende a qualquer terrinha, àquela que também um dia vai nos enterrar.

Cada palavra é ouvida em sua matéria indômita. A palavra *enquanto* é um ninja, ela quer não matar e não morrer, corre diante de tais opções. A criatura se mostra uma refém indócil, ou melhor, uma refém louca. Faz movimentos incalculados e não entendemos se é ou se se faz. *Enquanto* parece diferente porque é outra coisa. No fim das contas, não podemos esperar dela nenhuma calma. *Enquanto* não quer ser aquele pedacinho do mundo onde a espera parece segura até que tudo passe. Tudo está acontecendo e isso não nos abriga na esperança. Finalmente, a utopia e a distopia, como formas funerárias ocas, caem sob a sua agonia. *Enquanto* é o vão em que se espera que o pior não aconteça. *Enquanto* é um tempo espesso de mutação do que chamamos de Mundo. O naufrágio nos prendeu em casa, isso para quem tem uma, e deixou expostos à intempérie os que chamamos de Refugiados. *Enquanto* não quer ser uma maneira de ser semelhante. Aulas semelhantes, sessões parecidas, couro falso. O *Enquanto*, louco, ri do falso, está louco de simulacros, as cópias tão denegridas do platonismo invadem os cacos o que já e ainda não é.

Não entendo o que os meus colegas falam nem o que escrevem ou o que repetem. Já me acontecia isso antes. Não posso culpar a pandemia por tudo.

Meu filho me pergunta se os dentes também precisam ser limpos com água e sabão, cantando feliz aniversário para o Alberto.

Enquanto pode ser um problema novo e atávico?

Os sentimentos fazem as coreografias dos anos 80 enquanto brincam de nostalgia com a caixa de fotos, aquela época em que se encorajou a felicidade, os gestos que sabemos que nos vinculam, querendo ou não.
Adorávamos pensar que a liberdade era decidir.
Adoramos nos desencantar ao ritmo do seu disparate.

Hoje quero uma causa. Uma. Uma mínima para atar a nave louca que me nomeia em um Minha Vida. Não há casa, não tenho, já arrumei as gavetas e tentei montar uma casa porque com o mundo empesteando a cozinha, os quartos, a estante, a casa se foi.

Por sua vez, *enquanto* conserva a sua nuance de simultaneidade. Coitado, acho que quer nos fazer um favor. Ou nos coloca de volta em tantas situações de uma só vez porque o sistema caiu, mas ele fala da base? Ou pobres somos nós?

O *Enquanto* me afoga e me oferece uma minijangada sem precedentes. Não é do zero, jamais. É do novo.

Misturamos tudo com qualquer coisa e de tanto fazê-lo chamamos de *coerência* ou *relação* ou *bom gosto* ou *pessoa*.

Render-se não é estar perdido ou se dar por perdido, mas não teria problema. É assumir a responsabilidade imensa de cobrir o vidro estilhaçado pelas pedradas que nos demos, sair da moralidade da guerrilha, das ideias férreas. Por favor! O que sabemos sobre o MUNDO? Sabemos que estamos dentro e que o exterior tece um crochê em casa, não a partir de um vazio central, mas com pedaços de amores, pedaços de dor, pedaços inaudíveis, um pouco de vinho, os filhos que não queremos ser, aqueles que nos nomeiam em disparates sem fim, os amigos que estão tão próximos que nos aterroriza ver a angústia norteando suas vidas, os amores que descascam versões acústicas e isso soa mais que tudo.

Não encontrei a causa, já disse, agora réplicas de efeitos de efeitos e é preciso ser muito idiota para continuar falando sobre Textos/contextos, Formas/conteúdos. Desculpem, onde vocês conseguiram essas percepções? Origami, dobraduras e um bolo de papel. O mesmo cálcio no fêmur que você quebrou e na poeira estelar. Como nos percebemos?

Por favor, tudo o que peço ao bicho é que ele não nos leve de volta ao ANTES.
O que inventar para que o *enquanto* minta para nós?
Eu leio, escrevo e ouço como se o futuro da humanidade dependesse desses verbos.

Se alguém tivesse escolhido um castigo para mim seria isso. Ele não quer ser indolente e pensar em mim e escrever sobre mim e chorar por minha causa, mas eu também sou um eu pequenino, gasto. O que resta de mim continua chorando ou uivando, porque isso não parece chorar, parece uivar mudo uivo surdo uivar a torto e a rodo. Uivar porque não há sequer uma palavra, uma mísera sílaba, um maldito fonema

que dê sentido ao pesadelo coletivo. O termo *pesadelo coletivo* deveria ser inventado porque isso não se encaixa no delírio coletivo ou na alucinação coletiva. Isso não se encaixa em nada.

Não sei, não sei ficar muito em um lugar. Não gosto de casa. Gosto da rua, das paisagens que passam e não ficam. O cotidiano é um sonho letárgico do qual não consigo despertar, eu falo *despertarei e pronto*, mas não há maneira e sim sim, não dura nada. Às vezes, escuto ruídos que vêm de fora, penso que são tiros de 22, pá, pá pá, imagino que finalmente alguém se animou a sair e, em questão de segundos, outros deixarão suas varandas depois do primeiro para acabar logo com essa história. Não é uma cena de medo. É uma cena de salvação.

Isso está parecendo cada vez mais uma paródia. Uma tela rasgada. O público de longe. O enredo avariado e os atores e atrizes borrados de rímel, exagerando na atuação pelo desespero da ausência. Vamos chamar a dignidade: vamos escrever cartas.

Tanta autoconfiança, tanto clone, tanto *in vitro*, tudo tão supersônico para que um pequeno bicho nos coloque dentro do alcance de sua mira. Nem alienígenas nem a Terceira Guerra Mundial nem meteoritos nem terremotos nem tsunamis, implosão para manter a opulência. Porque o bicho existe e mata, mas pensávamos que estávamos blindados à outras mortes que não a natural.

Tento dormir. Fecho os olhos. Me sinto na casa em que morei quando tinha 13 anos, a janela atrás, a porta na frente. O medo me leva para lá ou talvez eu nunca tenha saído.

Palavras-porta-do-tempo.
Pandemia, ameaça.
Ameaça, perigo.
Perigo, medo.
Medo, bomba.
Bomba, debaixo da cama.
Debaixo da cama, terror.
Terror, objeto não localizado.
Objeto não localizado, necessidade de precisão.

Era uma casa de bairro, larga e comprida, tipo uma linguiça. Uma linguiça que atravessava o quarteirão. O jardim, o ponto fraco da segurança, estava separado da floricultura do bairro por um muro. Os canteiros, demarcados com madeira pintadas de vermelho e branco, mantinham uma distância exata entre si. Só era permitido andar por esses corredores, não podíamos pisar na grama por nada nesse mundo.

Bem no centro, havia um poste de luz. A luz dele nunca conseguiu iluminar a escuridão de algumas noites.

O meu lugar favorito era o quartinho para onde iam as roupas velhas e os livros que o pessoal da segurança trazia. Ele dizia que lia para conhecer a ideologia dos outros e também os argumentos com os quais convencia os rapazes.

O perímetro da casa estava rodeado por um alarme. Minutos depois de ativarem aquele sinal, retumbavam sobre a minha cabeça as corridas para a guarita. O teto do meu quarto era o piso do terraço onde eu, durante o dia, procurava os passos para a minha música preferida da Coco, a negra de *Fama*, mas à noite se convertia em uma torre de tiro e vigilância.

Ao lado da sala, debaixo de uma escada, ficava a Batcaverna, lá ficavam os que cuidavam da casa e de nós quando saíamos na rua. Na parede maior da sala de jantar estava pendurado o retrato de um homem de bigodes finos, carrancudo, veias marcadas na testa, nariz adunco e uma sobrancelha mais alta que a outra. Podia sentar onde quisesse, mas ele não tirava os olhos de você. O pior não era a foto dele. Quando ele estava em casa, não podia fazer barulho, um passo em falso era a desculpa para desatar sua fúria.

Pendurado em outra parede havia um escudo atravessado por duas espadas, uma vez ouvi dizer que tinha sido de uma das famílias destruídas. Ele, quando alguém perguntava de onde tinha saído o escudo, respondia que era o escudo da família. Toda vez que olhava aquilo não conseguia evitar de pensar: "De quem tinha sido? Como seria a casa de onde o roubaram? Haveria outros meninos lá? Onde estão agora?

Na parede esquerda, dentro de uma vitrine retangular de madeira e vidro, uma bazuca era exibida. Foi um presente de um general para Ele, o homem do retrato, meu avô.

Ele nos treinava.
Você tem que fechar um olho e deixar o outro aberto, enquadrar o alvo no centro do V, respirar fundo, segurar a respiração e disparar, explicava.

As aulas eram ministradas com um rifle de ar comprimido que tinha sido dele quando garoto e depois do meu pai. Um legado de família.

Fique em pé, em posição de atenção. Calcanhares juntos e pés separados em um ângulo de 45 graus. Ereto, virado para a frente. Mãos com o punho fechado, ele repetiu. Depois gritava: *Mar*.

(...)

Mar era o mar de Mar del Plata. *Mar* era a ordem marchar, o comando de execução. O passo tinha que ser imediatamente iniciado com o pé esquerdo. Formamos uma fileira de dois. Meu irmão, por ser homem, marchava à frente, e eu atrás.

Alinhar. Atenção! Abrir fileiras, MAR. *Fechar fileiras,* MAR. *Alinhar à direita, alinhar. Atenção,* FRENTE. *Descansar. Frente,* MAR. *Companhia.*

A cada tanto trocávamos a cadência da marcha. Criamos um código secreto. Quando, aproveitando o movimento dos braços, um roçava as costas do outro com um dedo, marchávamos ao ritmo de *Suena Tremendo*. Se nos tocássemos com dois, iríamos ao ritmo de *Yo no quiero volverme tan loco*. E se tocássemos com três dedos, marcharíamos no ritmo de *Alice em el país*. Ele, que não sabia que na verdade era a música que nos movia, gritava: Estão de brincadeira? Vamos, continuem o ritmo da marcha. *Assim não impõem respeito. Respeito a quem?,* perguntei a ele um dia. *Aos inimigos,* respondeu.

O horror não passa, desperta-se cada vez que chega outro.

Isso da guerra contra um inimigo invisível...

Isso de guerra contra um inimigo invisível não dá. O inimigo é outra coisa, reminiscência de outras feridas.

Entro em pânico em segundos e depois, caio na gargalhada. Alguém me diz: se for infectado, eles te levarão para Technópolis. Penso no dinossauro que deixaram para trás. Rio. E choro também, nesse choro novo que é como uma espécie de casa de um corpo que não alcança.

Estamos tão cansados dos diários íntimos. Mas por quê? Pelo fato de o chamarmos de querido? Pelo ideal de escrevê-lo todos os dias? Pouco antes de ficar aqui dentro, estava prestes a viajar para Rosário para fazer um seminário com uma psicanalista francesa. Ela é alpinista. E tem cerca de oitenta anos. Avisaram que não, que ela não viria por causa do coronavírus. Pensei *que pena* pois perderia o rio e aqueles dias de amigos e não rotina que roubo do cotidiano. Peço alguns dias. Peço e me dou. Quando começou a pandemia? Não tinha entendido quando soube que estava suspenso. Agora, também não, mas naquelas semanas ainda menos.
Tantas dobras. Tantas camadas. Um mesmo tecido. É alucinante. Até pensei: tudo o que Davoine escreverá. Também o lerá como uma guerra? Ela acredita que todo louco é um louco de guerra. Um corpo ocupado por fragmentos desamarrados de um laço que a guerra rompe. Que os loucos façam a coisa quixotesca de tentar consertar o

tecido do mundo, que o trauma não seja propriedade privada de ninguém, mas uma ferida do mundo que acampa em quem ilude a história, e em uma possível escuta, o vínculo criará texto que acaricie e acolha. Uma genialidade clínica, política, estética.

Enfim, hoje pensei que talvez deva ser assim por muito tempo, o trabalho em casa, a repetição dos gestos. A casa terá que se inventar. Sinto falta da minha casa. Estar em casa incluía chegar e sair. Os amigos os amores os desconhecidos. Que bobagem.

Cortei uma camiseta branca. Espero as máscaras que encomendei, recomendação de uma amiga. Encomendei em uma página de se chama "De niña a mujer".

No meu mini eu posso dizer que a chegada da pandemia é contemporânea à chegada de um amor, esta casa sem mundo e mundo sem tanto, nesta casa *edmodo,* casa trabalho, casa berço.

O azar.

Existe uma agrimensura. Um mapa. Uma topologia. Mais uma vez marcando o campo com o pé. A onda retornará. Ainda não estamos evoluídos o suficiente para acreditar em um mundo melhor. Amei a Britney com suas declarações marxistas. Mas nossa coreografia está longe de representar a injustiça como um problema.

Em águas tão claras não nadam peixes.

Odeio os refrões. São o flagelo da razão. O gozo do acerto. Que maneira é essa de afirmar o que construímos como se fosse verdade? O que é uma imagem transportada?

Meu filho mais novo pede desculpas que o domingo foi insuportável porque a pandemia está nos deixando em uma "desvanguarda".

Tudo é parcialmente parecido. Parece um pouco com a fome, o sonho, a dor. Mas não é a mesma coisa. Como a comida dos aviões que parece, mas não é, como o alívio do desamor.

Definitivamente é um bicho. Qual a diferença entre chorar e rir em multidão no consumo de bens culturais, corpos girando e girando, e as emoções que despertam as imagens dos golfinhos em Veneza? Acho que nenhuma.

Mas a dos macacos saqueadores na Tailândia me matou de outra morte, acho. Já tinha me acontecido algo parecido com as imagens dos javalis ou porcos sentados em

cadeiras vendo televisão. Nas casas cheias de radioatividade em Fukushima. Havia dois caras tomando cerveja e vendo um jogo! E não é fácil matá-los, porque eles também estavam radioativos e radioativos por serem sagrados. O que aconteceu com eles? E com as mutilações? E com os jogadores de rúgbi? E com a vida nova dos príncipes que escaparam sei lá de onde?

Ele sai para trabalhar e eu me irrito, não quero que vá, não me importa que saia para salvar vidas ou que o aplaudam às 21h toda noite. Quero que fique em casa, que cozinhe aquelas delícias, que ria de mim, que brinque com o nosso filho como se tivessem cinco anos. Desejo que sofra o arrebato vocacional de bancário ou que como o cão sente e veja a vida passar. Mas me diz que, se decidisse ficar, escolheria o que não é e que aí eu me irritaria ainda mais com ele.

Matéria endurecida, isso sim é o que somos – se é que somos alguma coisa.

O trovão seco é incrível, como uma espécie de réplica. As placas devem estar se movendo desde sempre. Em um intervalo, sedimenta-se uma versão equivalente: vida semelhante ação semelhante movimento percebido implica um olhar como percepção privilegiada. Os olhos não se cobrem. É estranho pensar nos olhos como o vazio. Orelhas mais parecidas com um buraco com labirinto, cheio de trabalhadores de construção, manda ver, martelo, bigorna, chicote. Em vez disso: chora pânico dor semelhante sem vida sem pulsação, sem aderência, defesa baixa. Perigoso para si e para terceiros.

Quero acreditar que posso me colocar no lugar do outro. A escuta, a leitura, a escrita, o teatro, a arte em si é nada mais que entrar e sair de outra forma de ser. Quero acreditar que chegamos até aqui apesar de nós mesmos, empurrados, abraçados por outros. Esses que nos odeiam e amam sem perceberem que é mais ou menos a mesma coisa. Não sei se isso de se colocar no lugar do outro é uma estupidez do intelecto ou se é realmente possível ter empatia desde um lugar útil, ou seja, um lugar de onde a comoção gere uma mudança.

Quando o corpo se move, a emoção se move.

A restrição de espaço e movimento doem. A quietude paralisa. Alguém deveria dizer que também é ao revés, a dor petrifica tanto que vamos adquirindo caretas.
No meu bairro, de vez em quando sai um para gritar na janela. Ninguém se assusta, quem não sabe que às vezes um grito é a única coisa que se pode fazer?

Primeiro foi o grito, (no final também).

Quem sabe o que e o quanto estamos negando neste instante em que tantos, os que ainda podem, insistem que estamos bem? Porque sim, estamos. Não dói nada. Não há sintomas. Ainda. Os demais nos doem? Quero acreditar que sim.

A ausência é uma forma ingovernável dos corpos. Ninguém está mais que aquele que não chega nunca, aquele que falta, quem se faz desejar. Às vezes, o ausente nem sequer suspeita de sua condição de ausente porque se desconhece omnipresente para alguém, necessário. Às vezes, isso tem a ver com o amor. Outras, com o ódio. São tão a mesma coisa que.

Agora estamos sozinhos. Ausentes. Faltamos em lugares onde soubemos ser necessários, felizes. Não sabemos quando voltaremos, para quê. Talvez vamos terminar descobrindo que não queremos voltar lá, que já não pertencemos a todos aqueles espaços que antes tinham sentido. Não consigo entender se essa possibilidade não me agrada.

Nunca é fácil ser um, portanto, ninguém sabe por que acreditamos que podemos ou precisamos ser alguém mais, ser outros, sermos distintos. Já tivemos mais vidas das que podemos considerar exatas, já nos esquecemos do que então parecia indiscutível, certo, eterno. Tantas vezes acreditei que não ia poder continuar respirando sem. E continuo. O corpo é um artefato muito complexo, um lugar onde vivemos e do qual sabemos nada ou pouquíssimo.

Não sei como funciona o meu corpo. Uma abstração geral de criança de primário é o que entendo sobre o assunto. Nestes dias agradeço a minha infinita ignorância, meu analfabetismo funcional sobre todas as coisas que importam neste momento e que estão quebradas. Não sei. E não quero saber. Porque quanto mais me explicam o que está acontecendo, o que está por vir, o que perdemos, menos entendo para que nos esforçamos tanto em manter a calma, a vida.

Será que também não precisamos redefinir a vida? Será que a vida nunca foi a mesma para todos e agora muito menos? Ficar assim, neste estar perplexo será a vida de agora em diante? Ou só é a vida até que…? Enquanto isso?

Não podemos escolher apenas o "nada" da vida. E da morte? Também não. Muito menos. Esta é a outra parede em que sempre bato a cabeça. Quero escolher a minha morte. Entendê-la. Organizá-la. Não esquentar a cabeça com documentos, a casa que outros vão esvaziar etc. Quero dar fim ao meu corpo enquanto ele ainda for meu. Caminhar para algum lugar onde me recebam bem, me ofereçam um bom jantar, um ótimo vinho, uma cama limpa e talvez um último filme para conciliar o meu último sono. E que isso seja tudo. Que depois me abram como uma caixa de ferramentas,

aproveitem o que serve, incinerem o resto e que não sobre nada. Não acho nenhum absurdo. Acho que é o mínimo que o Estado deveria garantir. Uma saída digna de uma vida de merda.

Adentro ao tecido e vejo as letras se escreverem ao vivo. Morrem, vivem, vão, agregam, tiram, avançam, retrocedem e me encaçapa o filme derradeiro. Me sinto uma espiã. Vou embora.

Chorei pela primeira vez no banho. Da festa que também acontece na minha casa, na minha casa de exílio no meu país.

A máquina de secar roupas faz um barulho que nos dá a ilusão de que algo está funcionando. Volto ao mar. Leio a morte. Penso no meu desejo. Prefiro que não tenha uma prévia. Que qualquer um me encontre, menos os meus filhos. E que seja sem que eu me dê conta. Não quero saber nada de sua chegada e também que aproveitem tudo que serve, óbvio. Fiz a mesma coisa enquanto pude. Isso de guerra não dá, tão humanos e tanto zombieland. Matar e rematar. Questão de escalas: uma medida que não tem a unidade de medida.

Como é um conjunto sem universo? Isso existe, matematicamente falando? O X é a questão da unidade de medida: toda escala é sobre o corpo padrão, o peso de uma xícara, altura de uma janela, as palavras que machucam, uma suspeita, tudo. Agora: se o corpo está sem... medida, enquanto não tem unidade, deve existir. Uma vez, não sei em qual lugar, um padre subiu em um balão e nunca mais tiveram notícias dele. Vou procurar saber o que aconteceu. Seja o que for, às vezes, tudo me parece uma grande mentira, nem acredito em nada deste plano. Foi no Brasil. Já encontraram o corpo. Preso a bexigas de aniversário. A verdade é que eu o entendo.

Um rebocador encontrou o corpo do padre católico brasileiro que desapareceu em abril quando tentava quebrar um recorde de voo com balões de festa, anunciou nesta sexta-feira a Petrobras, empresa estatal brasileira de petróleo.

A Petrobras anunciou. Um monte de qualquer coisa. Vida Frankenstein. Vamos, é assim que funciona.

Os números já foram, as cifras. A pandemia é dita de muitas maneiras. Agora a imagem: fossas comuns em Nova York. Eu não vi, mas elas já me inflaram com o ruído de mundo infectado, e eu também estou feita disso. E de horror. Uma fossa comum em Nova York. Dá pânico. Isso é uma imagem acústica ou o quê? Os ideais, da revolução à ideia, do afeto às práticas, e daí de uma vez para casa, querendo já estar contagiada

e diagnosticada para sair correndo e fazer não sei o quê. O "lá fora" acabou. Eu abro as janelas, o que não está funcionando é um "fora", ainda que estejamos desaforados. Desaforados por dentro. Nosso veneno. Tanta merda com o mundo interior. Idiotas. No fim, vamos terminar com o inimigo invisível sendo o bicho. É um todos contra todos/as/es, de repente somos suspeitos de já não termos mais identidade. Rosto de bicho e mantendo a distância. É estranho quando tudo fecha. A paranoia da festa. Muitas razões.

Dizem que estão avistando muitas frotas de OVNIs. Outros esclarecem que é uma nova tecnologia do Trump em aliança com os Illuminati, proprietários do espaço. Desculpe ser tão estraga-prazeres, mas Trump não usa nem a própria cabeça.

O sonho da razão gera alienígenas.

Tanto.

No supermercado, o reflexo de uma mulher no aço inoxidável acima dos itens de padaria. Sou eu! Aqui! Estou com medo. Embargado. Cobrir a boca confinamento isolamento... a paleta semiótica. Tanto amor pelas performances, hoje daria tudo por uma metáfora que representasse algo... o rizoma traz o melhor e o pior, chegamos à parte de *e o pior*.

Às três da manhã, anuncio pelo WhatsApp que estou indo embora de onde não estava mais ou não queria estar. Sou gentil, mas sincera. *Desculpem por escrever, mas decidi que vou me concentrar no que for preciso e ser consistente com o que quero, então me retiro do grupo.*

Não vou desperdiçar mais um segundo da minha vida fazendo o que não anda andar. Não vou ficar em lugares onde, além da indolência do mundo, tenha que me magoar pela indolência de algum conhecido. A vida é muito frágil e efêmera para perder tempo com pessoas que não valem a pena. De hoje até o fim dos meus dias, abraço aos que sim valem.

Às vezes penso que estamos vivendo em um Big Brother: Como reagimos diante do medo? Como convivemos com outros e nós mesmos encerrados? Quanto tempo aguentamos sem sair à rua e sem tocar pessoas queridas? Quais mudanças somos capazes de fazer sem estar corpo a corpo? Quanto podemos mutar? Que tipo de dor é o mundo? Em que momento sairemos para matar aqueles que nos estraçalham?

Olhamos para nós mesmos olhando as ruínas e ainda não conseguimos acreditar.

(...)

Enquanto isso, um sexólogo do Estado sugere o sexo virtual através de aplicativos, diz que depois da masturbação é necessário lavar as mãos e desinfetar os brinquedos sexuais. Se queremos trepar, vamos trepar como conseguimos e como tivermos vontade, mas nunca, jamais, renunciemos ao sexo desnudo.

Às vezes, imagino que um processo de transformação começou: os seres humanos devem sofrer mutações para ciborgues; conectar à interface digital; esquecer rapidamente, sem luto ou objeção, o comprometimento dos corpos, e nos ajustar ao sistema nervoso digital ou, como diz Bill Gates, com a linfa vital.

Há um apelo à imaterialização, ao desaparecimento da inteligência conectiva, à semiotização do algoritmo.

Aumenta o número de caixas de Ritalina, Prozac, Zoloft. Aumentam a dissociação, o sofrimento, o desespero.

Enquanto estamos ocupados sobrevivendo, eles querem inserir o ciberpanóptico na carne.

O discurso principal é um ventríloquo com um exército de fantoches.

É preciso amar o que não anda, o que descarrilha.
É preciso amar o indômito.
É preciso amar o sintoma.
É preciso amar os desajustados, os marginais, os incompreendidos.
É preciso amar os filhos da noite, eles fazem a diferença.

Como ser outra, como ser outro alguém, sem dar todas essas voltas?

Agora que os corpos são desconfortáveis e temos que removê-los, esterilizá-los, protegê-los, agora percebemos para que serviam. Dou risada enquanto me prometo viajar mais e penso na minha enorme solidão da última década. Na minha fobia de receber visita em casa, na minha ausência de desejo físico, em como isso se tornou uma sublimação poderosa que se tornou poema, trabalho, aula...
Lembro que um cantor católico de flamenco não transava para não perder a força de sua voz. Dizem que aos atletas de elite também não convêm descarregar essa energia.

Como é misteriosa a abstinência e nosso pouco controle sobre esta jaula da qual pensamos ser donos.

Não escrevi a lista do que prometo para depois.
Ainda não acredito no depois.

Hoje eu li um texto em português que foi como um presente, me fez entender o que eu já sabia pela tração do sangue. A terra em que vivemos não é o centro do universo. Não descendemos de um deus que nos criou à imagem e semelhança, antes dele, éramos macacos. Essa invenção louca e necessária chamada *eu* é dona de sua própria casa. E como se tanto dano ao narcisismo não bastasse, o vírus nos incrusta que não somos "Um", que nosso corpo é feito de várias formas de vida, que somos o mercado chinês em Wuhan, onde a covid nasceu. A ideia do "um", um recipiente que não fecha mais e com o qual brincamos para conter os fragmentos de uma imensidão, se dispersa por toda parte.

O corpo aparece ou se afasta, se camufla, encontra seus dublês. Corpo e razão nunca serão um. Lamento essa ilusão de unir corpo e mente. A mente é mente e demente, razão instrumental e prepara o território com a lógica do sistema de produção: consumo produtividade distribuição e cada um que se vire. Não é de admirar que aceitamos entendemos concordamos ou não. Fico tão aliviada quando uma semiótica do corpo chega para frear essa impregnação e deixa um pedacinho da janela aberta pela força de tendão e mandíbula. Um corpo é aquele que não cabe em razões. Não tem nada a ver com fazer qualquer coisa. Ainda não sabemos o que é, e é isso. Digo, que alívio que nem tudo se encaixe. O texto do mundo propõe outras imagens e sons. Outro arquivo. Às vezes, a vida parece making-of.

A ficção científica é a verdade que a ciência não aceita. *Expulsam-na pela porta e ela entra pela janela.*

Levei um tempo para pensar nas palavras como espaços. Uma ilustração científica, em cortes, as palavras como montanhas e suas eras, tempos, acidentes e cumplicidades com a matéria. Uma palavra ilustrada na ficção científica que nos tire o excesso de ser humano.

Quero fazer uma ressonância magnética com algumas palavras. Vou chamá-las uma de cada vez pelo microfone colado à minha boca, como faziam no Pumper Nic para pedir dois combos. Vou chamar uma de cada vez e lentamente:

i n q u i e t a ç ã o
s o b r e
s i l ê n c i o
r e a l
c u r v a t u r a

Quero dar aquele pedacinho de papel para que passem para pegar o resultado. Quero saber quais irão perdê-lo.

Quero fazer uma ressonância magnética com algumas palavras.
Quero fazer uma ressonância magnética com algumas palavras.
Quero fazer uma ressonância magnética com algumas palavras.
Quero fazer uma ressonância magnética com algumas palavras.
Quero fazer uma ressonância magnética com algumas palavras.
Quero fazer uma ressonância magnética com algumas palavras.

Entrei para pensar:

há de descrever a ferida.

Pensar pode ser um disparate, uma festa, não é preciso provar nada. Que o pensar seja este momento em que a palavra entra em um ressonador. Toda. Os tornozelos.

Como
Se fosse
Um
Tubo

O que é que tem? E quero ver essa grafia. Sem geografia! Existirá grafia dessa matéria?

Vamos ver que cidades existem. A etimologia é uma merda. De onde vêm as palavras? É a pergunta mais infeliz que existe! Elas vêm de um afeto da espera de um grito de uma malária de algumas mãos dos cães da vizinha dos mortos de ontem daqueles que não têm caixão nome silêncio canção de berço braços mutilados do que abre o céu da tarde sozinha do chá que esfriou de seu pai na gaveta do que não é seu da astúcia da alegria do spam. Daí. Mais ou menos.

Do vazio da vertigem da ponta da língua dos arrepios do assombro do nunca visto antes do golpe na cabeça da queda do cavalo do gago vêm do seu pai um dia antes de morrer assistindo aos fogos artificiais pela janela da dor de ossos quebrados de uma

mulher com câncer em todo o corpo vêm da dor de limpar o muco do seu filho com uma traqueostomia. Elas brotam ou saem daí e se acomodam com o tempo.

Não sei quando começamos a entender que somos (também) esse depósito de palavras. Próprias, alheias. Neste momento em que a memória está mais viva do que nunca e mais viva que todo o futuro, de vez em quando, me deparo com uma situação em que, sem entendê-la, sabia que a palavra começava a ser eu, outra, a me distanciar. Me salvava.

Me salvava com cada desconhecido que aceitava me escutar quando eu era jovem demais para ter tanto o que contar. Fui salva quando ouvi uma história pela primeira vez em voz alta e, de repente, algo rimava e a rima ia, voltava, porque era divertido para as crianças e sim, meu corpo esperava por ela, comemorava o seu retorno e... Nunca esqueci aquela manhã, grandiosa, em que uma voz dava forma a outro mundo apenas pronunciando-o e eu podia ver aquilo diante de mim.

Não usamos a palavra, não a pronunciamos, ela nos pronuncia, ela nos anima.

Ontem à noite sonhei que o exterior estava trancado. Dentro não era a casa, o lar, era um refúgio em que qualquer um podia entrar. Não tínhamos forma humana, mudávamos, mutávamos, toda vez que alguém entrava. Parecíamos adaptados à sombra, *enquanto* a claridade resplandecia. Os dias eram tão brancos quanto as sensações eram confusas.

Viver se assemelha cada vez mais a andar em uma bicicleta fixa.
O tempo é isso o que acontece com a luz do sol enquanto continuamos dentro.

Se no mesmo lugar trabalhamos, comemos e dormimos; somos escravos.

Helga Fernández é psicanalista, escritora e membra da Escola Freudiana da Argentina. Sua próxima publicação intitula-se *Para un psicoanálisis profano* (Archivida).

Victoria Larrosa é psicanalista. É autora de *Curandería* (Hekht), *Cartas de Navegación* (Archivida) e *Diapasón, orfandad de lo inconciente*, a ser publicado em breve. É docente na Universidade de Buenos Aires (UBA).

Macarena Trigo é poeta, atriz e diretora de teatro. Pretende continuar sendo isso no e contra o mundo que estiver disponível. Ainda não sabe como.

(...) 23/06

Pandemia, racismo e genocídio indígena e negro no Brasil: coronavírus e a política da morte

Felipe Milanez e Samuel Vida

Tragédias são sempre socialmente desiguais e expõem de forma mais gritante as desigualdades historicamente construídas, como o grau de exposição aos riscos e a construção das vulnerabilidades. O novo coronavírus SARS-COV-2 é um agente não humano oriundo de uma zoonose que infecta pessoas e provoca infecções respiratórias, e não foi produzido por humanos em laboratórios, como especulam certas teorias da conspiração. Trata-se de uma nova virose circulando entre humanos que rapidamente se espalhou por todos os continentes. No entanto, a exposição ao vírus e o tratamento de seus efeitos infecciosos entre as populações humanas têm sido distribuídos de forma extremamente desigual. Enquanto algumas pessoas têm tido acesso privilegiado aos cuidados médicos, a equipamentos para garantir o direito de respiração, de inspirar oxigênio, outros grupos sociais arcam de forma desproporcional com os custos dos males, em uma lógica estruturada pela classificação social. Essa distribuição desigual pode ser manipulada para o controle de vidas e de maior exposição de grupos sociais à morte, num exercício típico de necropolítica (MBEMBE, 2018; 2020).

Entre os atos que caracterizam o crime de genocídio conforme a Convenção da ONU de 1948, está o de "submissão intencional do grupo a condições de existência que lhe ocasionem a destruição física total ou parcial". O novo relator especial da ONU para os direitos dos povos indígenas, José Francisco Cali Tzay, do povo maia Kaqchikel, da Guatemala — cujo ex-presidente Efraín Ríos Montt foi condenado por genocídio —, tem um longo trabalho em sua carreira combatendo o racismo em seu país. Em sua primeira manifestação oficial no novo cargo, destacou que "a COVID-19 está devastando as comunidades indígenas do mundo e não se trata apenas de saúde".[1] No Brasil, Abdias Nascimento (1978) desmascarou de forma pioneira o nexo direto entre racismo e genocídio negro, nexo que o atual momento de crise não apenas expõe, mas acelera,

1 Ver: "'COVID-19 está devastando a las comunidades indígenas del mundo y no sólo se trata de la salud' — advierte experto de la ONU". Alto Comissariado da ONU, 18 mai. 2020. Disponível em: <https://www.ohchr.org/SP/NewsEvents/Pages/DisplayNews.aspx?NewsID=25893&LangID=S>.

atingindo também os povos indígenas. A Comissão Nacional da Verdade reconheceu a responsabilidade pela morte de 8 350 pessoas indígenas pelo Estado, o esbulho das terras indígenas e violações de direitos "por ação direta ou omissão". O crime de genocídio não se caracteriza pelo número ou quantidade de pessoas mortas, tampouco pela expressa manifestação da intencionalidade genocida, mas pelo modo comissivo ou omissivo das ações empreendidas e pelos seus efeitos objetivos. Uma ou algumas mortes produzidas com o interesse de exterminar um grupo afetam toda a dinâmica existencial do grupo, direta e indiretamente, ferindo sua autonomia, fragilizando seu protagonismo político e suas estratégias de resistência cultural, contribuindo para a desintegração de suas identidades e desaparição física.

No caso do Brasil, mesmo antes da divulgação do vídeo da reunião ministerial de 22 de abril, o uso político do coronavírus como um elemento para produzir morte de grupos sociais específicos e definidos racialmente assume a característica de genocídio. Não precisava o ministro da Educação escancarar a ideologia fascista – dizendo que tinha ódio do "termo 'povos indígenas'", "povos ciganos", "pode ser preto, pode ser branco" ou "descendente de índios" e vitimizando-se para "acabar com esse negócio de povos e privilégios" – para expor como a pandemia acelerou a implantação de uma política fascista que se materializa com o extermínio. Já são mais de 24 000 mortes, e elas não foram distribuídas ao acaso da natureza do vírus entre os mais de 380 000 infectados no segundo país mais atingido do mundo. Numa sociedade historicamente estruturada pelas assimetrias sociorraciais que atravessam inclusive as classes sociais, definindo graus diferenciados de reconhecimento e acesso aos direitos sociais, civis e políticos elementares, as vítimas preferenciais desse genocídio são, fundamentalmente, as comunidades negras urbanas (favelas, invasões, cortiços, vila, ocupações etc.) e rurais (quilombos, comunidades de fundo e fecho de pastos e outras formas tradicionais de ocupação de territórios) e os diversos grupos étnicos dos povos originários, chamados genericamente de povos indígenas, também vivendo em contexto urbano, em áreas rurais e em florestas.

Trata-se de um genocídio relacionado tanto à depuração étnica quanto ao interesse na exploração econômica das terras e dos corpos – das trabalhadoras negras submetidas a um regime de superexposição aos riscos de contágio pela manutenção das atividades do trabalho doméstico nas residências das famílias brancas;[2] dos

[2] Ver as seguintes notícias: "Parentes do primeiro morto pelo coronavírus no Brasil revelam que ainda não foram submetidos a teste". *O Globo*, 17 mar. 2020. Disponível em: <https://oglobo.globo.com/sociedade/coronavirus/parentes-do-primeiro-morto-pelo-coronavirus-no-brasil-revelam-que-ainda-nao-foram-submetidos-teste-24310745>; "Governo do RJ confirma primeira morte por coronavírus". *G1*, 19 mar. 2020. Disponível em: <https://g1.globo.com/rj/rio-de-janeiro/noticia/2020/03/19/rj-confirma-a-primeira-morte-por-coronavirus.ghtml>; "Casamento na Bahia vira foco do coronavírus". *O Estado de S. Paulo*, 12 mar. 2020. Disponível em: <https://noticias.uol.com.br/ultimas-noticias/agencia-estado/2020/03/12/casamento-na-bahia-vira-foco-do-coronavirus.htm>; "Empresário foge de isolamento após testar positivo para covid-19 e vira alvo da PGE". *A Tarde*, 17 mar. 2020. Disponível em: <https://atarde.uol.com.br/bahia/noticias/2123285-empresario-foge-de-isolamento-apos-testar-positivo-para-covid19-e-vira-alvo-da-pge>.

trabalhadores negros do mercado informal; dos trabalhadores indígenas e negros vinculados à produção do agronegócio; das comunidades indígenas e quilombolas espoliadas de suas terras em medidas que visam legalizar garimpos e grilagem aprovadas em meio a pandemia. Fanon havia identificado a perfeita correlação entre economia e ideologia numa sociedade racista: "Numa cultura com racismo, o racista é, pois, normal. A adequação das relações econômicas e da ideologia é, nele, perfeita." (2018, p. 86). E, no caso de Bolsonaro e de um governo que já demonstrou aberta inspiração no regime nazista, soma-se também a eugenia, com a exposição à morte de pessoas idosas, doentes, marginalizadas.[3] Na mesma reunião ministerial, os ministros Paulo Guedes, da Economia, e Ricardo Salles, do Meio Ambiente, desenharam o alinhamento dentre a ideologia do bolsonarismo com o interesse econômico através da implantação da política fascista, tal como Fanon havia denunciado: a "oportunidade" que o momento de "tranquilidade" do genocídio oferece de expansão de lucros, mineração, novas terras para o agronegócio escravagista, além de ter sido colocada uma "granada" no bolso da classe trabalhadora.

No Brasil, o racismo institucional (Carmichael; Hamilton, 1967) impregnado nas estruturas e políticas públicas estatais é uma continuidade do colonialismo – racismo, colonialismo e conquista são termos inseparáveis, como diagnosticaram Aimé Cesaire (1978) e Frantz Fanon (2005). A plasticidade das práticas racistas adotadas ao longo da história da formação social e institucional do País possibilita uma vigorosa reelaboração e adaptação aos novos cenários conjunturais decorrentes da pandemia do novo coronavírus. O pacto narcísico da branquitude (Bento, 2002) produz uma legitimação das políticas racistas, ocasionando um silenciamento de grande parcela dos setores autodeclarados progressistas, incluindo seus partidos políticos e instituições representativas da sociedade civil, hegemonizados por setores brancos beneficiários históricos das políticas de exclusão racial de negros e indígenas, bem como da apropriação desigual de recursos materiais e simbólicos e acesso às estruturas político-jurídicas. Cida Bento identificou essas alianças intergrupais entre brancos, o "pacto", que ela chama de "narcísico" porque constrói uma projeção sobre o negro carregada de negatividade, inventa o outro inferior e ameaçador diante da superioridade do branco. Essa negação evita enfrentar o problema da manutenção dos privilégios raciais, o medo da perda. Esse silenciamento promove a interdição de negros e de índios em espaços de poder e a exclusão de espaços de vida, como o acesso a respiradores mecânicos.

Nesses pouco mais de dois meses de enfrentamento da pandemia no Brasil, além da evidente e criminosa escolha política do Governo Federal de minimizar os riscos da pandemia e dificultar o estabelecimento de uma estratégia comum coordenada e

[3] "Diretor do HC vê eugenia em fala de Bolsonaro sobre pandemia". *Uol*, 12 mai. 2020. Disponível em: <https://noticias.uol.com.br/saude/ultimas-noticias/redacao/2020/05/12/diretor-do-hospital-das-clinicas-eugenia.htm>.

estruturada com estados e municípios, mesmo as políticas e esforços empreendidos pelos governos estaduais e municipais são marcados por recursos, medidas e discursos tipicamente direcionados aos segmentos brancos integrantes das classes altas e médias urbanas e rurais. E quando isso não basta, a elite branca embarca em um avião UTI para ter acesso a um tratamento diferenciado num hospital para brancos no centro do capitalismo nacional.[4]

Resumidamente, as políticas de combate à pandemia adotadas estão centradas num eixo supostamente geral e universal que, no fundo, toma como medida as circunstâncias de vida e os recursos acessados pelos segmentos brancos da sociedade brasileira. Assim, as principais orientações e medidas – como a intensificação da higienização mediante o uso de álcool em gel, água e sabão, a adesão ao isolamento social, o desenvolvimento de atividades laborais em *home office*, a suspensão de atividades escolares e de parte dos serviços públicos e atividades econômicas não essenciais, além de outras práticas de distanciamento social – só se mostram efetivamente possíveis para as parcelas brancas da sociedade brasileira.

Inexistem políticas específicas para as comunidades negras e indígenas que considerem sua histórica privação material; sua concentração na esfera precária das atividades laborais de serviços, no mercado informal e em atividades rurais vinculadas à produção de alimentos e à agroindústria; as peculiaridades de suas sociabilidades comunitárias, sobretudo em situações de moradias precárias, com alta densidade demográfica e desservidas de bens básicos de infraestrutura; suas dificuldades de acesso aos itens básicos para a intensa higienização prescrita, bem como suas singularidades socioculturais. Diante dessa criminosa omissão, proliferam os dados que confirmam uma maior letalidade entre esses grupos, que se encontram efetivamente deixados para morrer.[5]

Se o novo coronavírus é uma novidade epidemiológica para a espécie humana, não há vulnerabilidade decorrente de contatos anteriores, como antigas epidemias que possam ter surgido na Ásia, África ou na Europa transportadas para as américas. Todos os humanos são igualmente vulneráveis, mas alguns morrem mais que os outros. Não há estrutura genética que explique e justifique diferenças sobre a razão de, no Brasil, negros morrerem cinco vezes mais[6] que brancos por COVID-19 ou de

4 "Coronavírus: Ricos de Belém escapam em UTI aérea de colapso nos hospitais da cidade". *Época*, 6 maio 2020. Disponível em: <https://epoca.globo.com/sociedade/coronavirus-ricos-de-belem-escapam-em-uti-aerea-de-colapso-nos-hospitais-da-cidade-1-24412850>.

5 "Sem proteção social, coronavírus deve atingir mais severamente negros, pobres e indígenas, diz Opas". *Radioagência nacional*, 17 abr. 2020. Disponível em: <https://radioagencianacional.ebc.com.br/internacional/audio/2020-04/sem-protecao-social-coronavirus-deve-atingir-mais-severamente-negros>.

6 "Em duas semanas, número de negros mortos por coronavírus é cinco vezes maior no Brasil". *A Pública*, 6 maio 2020. Disponível em: <https://apublica.org/2020/05/em-duas-semanas-numero-de-negros-mortos-por-coronavirus-e-cinco-vezes-maior-no-brasil/>.

(...)

o índice de infecção entre indígenas ser até 744% maior que o índice entre brancos.[7] A diferença está no muro: de que lado do muro estão os indígenas e os negros e de que lado estão os brancos.[8] E esse muro se expande no território em um movimento estruturado pelo racismo ambiental (Bullard e Wright, 2009), que direciona a exposição ao risco a populações racialmente inferiorizadas, como, por exemplo, a destinação de um hotel para isolamento social nas proximidades do território tupinambá na Bahia[9] ou a irresponsável ação policial de reintegração de posse verificada em São Paulo, desalojando cinquenta famílias,[10] ou ainda a criminosa decisão do Governo Federal[11] de desalojar oitocentas famílias quilombolas sob o pretexto da instalação da Base Espacial de Alcântara, no Maranhão.

Mesmo com a alarmante expansão da letalidade junto aos grupos raciais historicamente vulneráveis, os diversos governos começam a esboçar um discurso cínico de responsabilização das vítimas a partir de sugestões como a suposta "indisciplina" e a insistência em violar as regras de isolamento e distanciamento social, além de acenar com medidas de intensificação da repressão policial, criminalização e aumento da opressão sobre esses grupos, indicando o *lockdown* como última solução nos espaços urbanos, sem cogitar a elaboração e adoção de outras políticas adequadas às especificidades desses grupos.

Enquanto isso, pessoas pertencentes a povos originários morrem e têm suas identidades negadas até mesmo na hora da morte, pois, sem consulta ou contra o desejo de seus familiares, são enterradas como "pardos", enquanto gritam por socorro.[12] Entre os Kokama do Alto Amazonas, por exemplo, o novo coronavírus tem uma "alta letalidade"[13] que diferencia do segmento branco da sociedade nacional. Mas

7 "Número de casos de indígenas infectados por coronavírus triplica a cada 5 dias no país; aldeia no Amazonas tem 33 novos registros". *O Globo*, 24 abr. 2020. Disponível em: <https://outline.com/sjBK8Z>; <https://oglobo.globo.com/brasil/numero-de-casos-de-indigenas-infectados-por-coronavirus-triplicacada-5-dias-no-pais-aldeia-no-amazonas-tem-33-novos-registros-24390810>.
8 "Morumbi tem mais casos de coronavírus e Brasilândia mais mortes". *G1*, 18 de abril. Disponível em: <https://g1.globo.com/sp/sao-paulo/noticia/2020/04/18/morumbi-tem-mais-casos-de-coronavirus-e-brasilandia-mais-mortes-obitos-crescem-60percent-em-uma-semana-em-sp.ghtml>.
9 "Primeiro hotel para isolamento de infectados em quarentena fica em Olivença". *Bahia Notícias*, 11 mai. 2020. Disponível em: <http://www.jornalbahiaonline.com.br/noticia/38936/Primeiro-hotel-para-isolamento-de-infectados-em-quarentena-fica-em-Oliven%C3%A7a.html>.
10 "Em meio à pandemia, PM realiza reintegração de posse no interior de SP". *Carta Capital*, 7 mai. 2020. Disponível em: <https://www.cartacapital.com.br/sociedade/em-meio-a-pandemia-pm-realiza-reintegracao-de-posse-no-interior-de-sp/>.
11 "Direto do confinamento: Heleno ordena remoção de quilombos em Alcântara (MA) durante pandemia". *Instituto Socioambiental*, 1º abr. 2020. Disponível em: <https://www.socioambiental.org/pt-br/blog/blog-do-isa/direto-do-confinamento-heleno-ordena-remocao-de-quilombos-em-alcantara-ma-durante-pandemia>.
12 "Povo Kokama pede socorro e diz que mortos pela covid-19 estão sendo registrados como pardos". *De Olho nos Ruralistas*, 3 maio 2020. Disponível em: <https://deolhonosruralistas.com.br/2020/05/03/povo-kokama-pede-socorro-e-diz-que-mortos-pela-covid-19-estao-sendo-registrados-como-pardos/>.
13 "#17 Alta letalidade da Covid-19 no Brasil atinge violentamente povo Kokama". *APIB*, 9 maio 2020. Disponível em: <http://apib.info/2020/05/09/17-alta-letalidade-da-covid-19-no-brasil-atinge-violentamente-povo-kokama/>.

suas mortes não constam da lista oficial do Ministério da Saúde. Por esta razão, o movimento indígena, através da Articulação dos Povos Indígenas do Brasil (APIB), passou a realizar sua contagem própria dos mortos e infectados para denunciar a política de extermínio e criou o Comitê Nacional pela Vida e Memória Indígena. Essa diferença entre os dados do movimento e do Governo Federal ultrapassa 100% no número de mortos: 143 mortes registradas pelo Comitê em 26 de maio, enquanto nessa mesma data o Governo Federal conta quarenta óbitos e ignora o caso de outras 103 pessoas indígenas que faleceram nesse período. Esses dados revelam que a taxa de letalidade entre indígenas, que já atingiu 67 povos, pode ser superior a 16%, em oposição a aproximadamente 6% da população brasileira em geral. Situação semelhante enfrenta a Coordenação Nacional de Articulação das Comunidades Negras Rurais Quilombolas (CONAQ), que teve a mesma iniciativa e passou a produzir um boletim epidemiológico próprio diante da inviabilização e negação do Estado. Nele, identificaram 48 óbitos, duzentos casos, em diferentes estados. A CONAQ tem denunciado especificamente o caso trágico em curso no Amapá com relação às populações quilombolas e a "negligência por parte dos governos locais".[14] A entidade lançou também o manifesto *Vidas Quilombolas Importam*.[15] Ambas as coalizões de movimentos denunciam o racismo institucional e as subnotificações[16] como estratégia de invisibilização e de extermínio com seus boletins epidemiológicos próprios e independentes do Estado.

A afirmação de que há um genocídio em curso no Brasil não é retórica. Tem sido denunciada pelo movimento indígena e negro como uma "política de extermínio". O genocídio é um processo. Não é uma "bomba atômica" jogada ao léu. Esse processo de genocídio dos povos indígenas e negros, que se acelera e se torna aberto com o governo Bolsonaro com a COVID-19, pode ser usado como uma "solução final" para o avanço do agronegócio e da grilagem sobre as terras indígenas, bem como para o aprofundamento das políticas de desconstitucionalização dos direitos sociais e incremento da criminalização e repressão às comunidades negras urbanas e rurais.

Diante do silêncio cúmplice produzido pelo pacto narcísico da branquitude, resgatar a relação entre racismo, colonialismo e genocídio, como alerta a cacica Juliana Kerexu,[17] é pertinente e fundamental para entender o que está acontecendo especificamente no Brasil, mas que pode também se reproduzir em outras situações com

14 "COVID-19: No período de 25 dias Amapá representa 41% dos óbitos mapeados entre a população quilombola". CONAQ, 5 maio 2020. Disponível em: http://conaq.org.br/noticias/alerta-publico/

15 Lançado em 12 mai. 2020, disponível em: <http://conaq.org.br/noticias/manifesto-vidas-quilombolas-importam/>.

16 "O crescimento do COVID-19, e a subnotificação de casos de óbitos na população indígena no Brasil". *Quarentena Indígena*, 6 maio 2020. Disponível em: <http://quarentenaindigena.info/2020/05/06/o-crescimento-do-covid-19-e-a-subnotificacao-de-casos-de-obitos-na-populacao-indigena-no-brasil/>.

17 "Para cacique do Paraná, pandemia de coronavírus repete a tragédia da colonização". *Brasil de Fato*, 12 maio 2020. Disponível em: <https://www.brasildefato.com.br/2020/05/12/para-cacique-do-parana-pandemia-de-coronavirus-repete-a-tragedia-da-colonizacao>.

contextos semelhantes. Convém rememorar que, historicamente, todas as guerras de conquista se beneficiaram das epidemias para ocupar territórios, seja contra quilombolas ou, principalmente, povos indígenas. Também, a pretexto de combater epidemias, foram implementadas verdadeiras faxinas étnicas nas grandes cidades da diáspora, especialmente no início do século XX, aprofundando a exclusão das comunidades negras, empurrando-as para os morros, guetos e demais locais de desamparo e ausência de bens e serviços públicos.

Além de buscar a mobilização de alianças políticas perante a sociedade brasileira e os movimentos sociais para deter e reverter a atual situação, pressionando os poderes públicos a adotarem políticas específicas para o enfrentamento da pandemia nas comunidades negras e indígenas, é necessário ainda convencer as instituições jurídicas —como o Ministério Público Federal, os Ministérios Públicos Estaduais, a Defensoria Pública da União e as Defensorias Públicas Estaduais — a cumprirem suas atribuições constitucionais e atuar na defesa dos direitos difusos e coletivos desses segmentos. Nesse sentido, a opinião pública internacional pode cumprir um importante papel como uma preciosa aliada na luta contra o genocídio indígena e negro no Brasil. Por fim, caberá também um esforço comum para acionar as instâncias protetivas dos Direitos Humanos em escala regional, como a OEA, e em escala mundial, como a ONU, repercutindo as denúncias e responsabilizando os governos e os governantes responsáveis pelo genocídio em curso.

Aimé Cesaire mostrou que uma sociedade que fecha os olhos para seus problemas mais cruciais é uma sociedade doente. A hipocrisia da burguesia europeia colonialista produziu um Hitler dentro da própria Europa, pois toleraram o nazismo quando era praticado com os outros antes de sofrerem e serem suas próprias vítimas. Césaire denunciou que o hitlerismo vivia dentro do humanismo burguês, era o seu demônio, e que Hitler era o crime contra o homem branco, a aplicação na Europa de processos colonialistas a que apenas os colonizados estavam subordinados. Ninguém coloniza impunemente.

Se hoje no Brasil o governo incentiva a invadir as terras e matar indígenas e quilombolas, como disse em uma entrevista recente Ailton Krenak, lembrando Césaire e o apontamento da doença da sociedade produzida pelo nazismo, o genocídio e a política da morte afrontam a vida de todos os brasileiros. O problema, coloca Krenak, é que "os brancos continuam fazendo de conta que têm um país civilizado".[18]

[18] "Bolsonaro afronta a vida de todos, denuncia Ailton Krenak". *Tutaméia*, 4 maio 2020. Disponível em: <https://tutameia.jor.br/bolsonaro-afronta-a-vida-de-todos-denuncia-ailton-krenak/>.

Referências

BENTO, Maria Aparecida Silva. *Pactos narcísicos no racismo: branquitude e poder nas organizações empresariais e no poder público*. Tese de doutorado apresentada no Instituto de Psicologia da Universidade de São Paulo, 169 p., 2002.

BULLARD, Robert D.; WRIGHT, Beverly (Org.). *Race, Place, and Environmental Justice After Hurricane Katrina Struggles to Reclaim, Rebuild, and Revitalize New Orleans and the Gulf Coast*. New York: Hachette Book, 2009.

CARMICHAEL, Stokely; HAMILTON, Charles. *Black Power: The Politics of Liberation in America*. New York: Random House, 1967.

CÉSAIRE, Aimé *Discurso sobre o colonialismo*. Trad. Noémia de Sousa. Lisboa: Livraria Sá da Costa, 1978.

FANON, Frantz. *Os Condenados da Terra*. Trad. Enilce Albergaria Rocha; Lucy Magalhães. Juiz de Fora: Universidade Federal de Juiz de Fora, 2005.

_____. "Racismo e Cultura". In: *Convergência Crítica. Dossiê: Questão ambiental na atualidade*, n. 13, 2018. Texto da intervenção de Frantz Fanon no I Congresso dos Escritores e Artistas Negros em Paris, em setembro de 1956. Publicado no número especial de *Présence Africaine*, de junho-novembro de 1956.

KRENAK, Ailton. *O amanhã não está à venda*. São Paulo: Companhia das Letras, 2002.

MBEMBE, Achile. *Políticas da Inimizade*. Trad. Marta Lança. Lisboa: Antígona, 2017.

_____. *Necropolítica*. Trad. Renata Santini. São Paulo: n-1 edições, 2018.

_____. "O Direito Universal à respiração". Trad. Ana Luiza Braga. In: *Pandemia crítica*, v. 1. São Paulo: n-1 edições, 2021.

NASCIMENTO, Abdias. *O Genocídio do Negro Brasileiro*. São Paulo: Perspectiva; Ipeafro, 2016.

Felipe Milanez é professor do Instituto de Humanidades, Artes e Ciências (IHAC) da Universidade Federal da Bahia, integra o Programa Multidisciplinar de Pós-graduação em Cultura e Sociedade. Doutor em sociologia pela Universidade de Coimbra, é coordenador do Grupo de Trabalho Ecologia(s) Política(s) Desde Abya Yala (CLACSO). Foi editor da revista *National Geographic Brasil* e da revista *Brasil Indígena* (Funai). Autor de *Memórias Sertanistas* (Sesc) e *Guerras da Conquista* (Harper Collins).

Samuel Vida é Ogã de Xangô do Terreiro do Cobre, em Salvador, Bahia. Militante do Movimento Negro. Doutorando em Direito, Estado e Constituição, UNB. Professor de Direito da Universidade Federal da Bahia. Coordenador do Programa Direito e Relações Raciais (PDRR/UFBA). Secretário Executivo do Afro-Gabinete de Articulação Institucional e Jurídica (AGANJU). Atuou como consultor do PNUD/ONU e Câmara dos Deputados na elaboração do Estatuto da Igualdade Racial. Coordenou a campanha Na Fé e Na Raça.

(...) 24/06

Não vai passar

Camila Jourdan e Acácio Augusto

> *"Queres saber por que os homens são ávidos do futuro?*
> *É porque ninguém toma posse de si mesmo."*
> Sêneca, "Sobre o progresso", em *Cartas a Lucílio*

É certo que a emergência não vai terminar. Já faz tempo que vivemos uma gestão sucessiva de crises, uma governamentalidade dos estados sucessivos de exceção. Sim, a emergência é um modo de governo que permite restringir liberdades e aprofundar desigualdades; aplicar medidas econômicas e reformas; punir e precarizar ainda mais. Quando vocês se lembram que não estávamos em crise? Quando vocês se lembram que não era um momento especial, diferente, que justificasse perseguir, controlar, instaurar tribunais de exceção, suspender liberdades, cortar salários, suprimir direitos, contrariar o curso dito normal da democracia para garantir uma versão mitigada da vida, suprimir a vida até que não restasse desta apenas uma imagem cada vez menos nítida?

E é de tal modo que a excepcionalidade se torna o normal que não há mais nada de especial nela. Por isso, há um esvaziamento semântico, não podemos mais voltar ao momento em que estava tudo normal, porque o normal não será mais o mesmo. E agora, quando se diz que nada voltará a ser como antes e que a pandemia funciona como um acelerador de futuros, o que se coloca como futuro esperado nada mais é do que aquilo que já estava programado. Mais do mesmo e um pouco pior. Como se o inesperado não fosse possível. Como se a emergência apenas se estabelecesse de todo como um novo normal. E que isso fique bem evidente não é algo que possamos lamentar, pois é preciso ainda que se possa dizer neste contexto: nada está posto. Antes e depois da mais nova crise, seguimos com tudo por fazer.

Que as pessoas comecem cada vez mais a ver o outro como um perigo, que se afastem e não se reúnam nunca, que temam um ao outro como uma possível morte de si. O sonho da disciplina higienista, reprogramado e ampliado com a ajuda de sofisticadas tecnologias políticas de controle não presencial. Uma aguda crise de presença vendida como solução, um esvaziamento brutal da existência e da alteridade como modo de vida. Nada mais desejável pelo capitalismo contemporâneo e de acordo com a sua suposta normalidade. E mais que desejável, essa crise existencial é o que produziu e produz nos últimos cinquenta anos. Individualismo egoico reinante, relações

generalizadamente mediadas por telas de aparelhos algorítmicos, medo de tudo aquilo que pode ser contagioso, medo mesmo de estar e se sentir vivo. Esta emergência não é a quebra no previsto, mas sua radicalização, seu presente levado à enésima potência. O que esperar quando uma propaganda de banco nos diz para "reinventar o futuro" por meio do empreendedorismo e dos empréstimos (expandindo a forma contemporânea mais eficaz de controle social: o regime da dívida)? "Aconteça o que acontecer, não parem de negociar", eles nos dizem. Esse futuro não é novo; é uma manutenção do mesmo. O que essa propaganda expõe é que, quando muitos morrem ou simplesmente vão à falência, o lucro dos bancos não cessa de crescer. Com isso, o banco convida cada um, por meio da peça de marketing, a ver na morte do outro uma oportunidade para si. Assim a racionalidade neoliberal opera com a mesma lógica de campos de concentração sob a rubrica da liberdade de escolha (dentro do que está posto) e do "senso de oportunidade" (mas pode chamar de oportunismo). "Se 2020 virar uma tragédia, corra para as ações dos bancos", nos diz outra propaganda. Como observou Deleuze, ao caracterizar as sociedades de controle, "o marketing é agora o instrumento de controle social, e forma a raça impudente de nossos senhores".[1]

E viver para trabalhar. Trabalhar em casa faz com que sintamos como se não estivéssemos trabalhando, o que se traduz em trabalhar cada vez mais, em qualquer horário e sem intervalos fixos. A modernidade capitalista se definiu com o estabelecimento de uma separação entre o tempo do trabalho e o tempo da vida. Tal separação é uma das fraturas que a Revolução Industrial introduziu, acompanhada de uma concepção de temporalidade cada vez mais discricionária e rígida. Outras dicotomias modernas surgem conjuntamente: a separação entre um âmbito público e privado; exercício da política e vivências diretas; representantes e representados. Atualmente, com a intensificação das tecnologias computo-informacionais, mas não por causa delas, pode-se dizer que opera-se cada vez mais um apagamento dessas fronteiras, não com o privilégio da vida concreta, mas com o advento da pura abstração da existência real. Procura-se, enfim, matar a temporalidade por completo através da sua aceleração. E de tal modo que não se possa nunca estar aí, no momento presente. No âmbito do trabalho, isso significa que a vida não se separa mais do trabalho rigidamente, não porque este volta-se a incorporar a ela como um dos aspectos, mas porque o trabalho se torna um absoluto que toma todos os espaços, governa todas as ações. A vida, aquela que não acontece senão no momento presente, é suprimida, diminuída, precarizada, esmagada. E certamente as pessoas já perceberam que o trabalho remoto é uma das faces da precarização. Nenhuma condição básica fornecida pelo empregador, sem horário de almoço, o dia inteiro dedicado a cumprir funções produtivas na sua própria casa e com a utilização de seus próprios meios (espaço de trabalho,

[1] Gilles Deleuze, "Post scriptum sobre as sociedades de controle". In: *Conversações (1972-1990)*. 3. ed. Trad. Peter Pál Pelbart. São Paulo: Ed. 34, 2013.

computador, conexão de internet, água, luz etc.) – trata-se de uma autoexploração generalizada. A jornada dupla, com a qual sobretudo as mulheres sempre tiveram que lidar na medida em que acumulam sobre seus ombros a função do cuidado e da reprodução, é agora cada vez mais sobreposta, intensificada. Se nenhuma temporalidade é sua, termina que também nenhum espaço é ainda o que você habita. Sem pertencimento, você se percebe enfim um funcionário em sua própria casa. O outro lado do trabalho remoto generalizado é, claro, o consumo remoto, todas as relações se veem reduzidas a essas duas (que são dois lados de uma mesma moeda), mas totalmente digitalizadas: um banco de dados exaustivo de gostos, hábitos, preferências. O governo da vida por meio de uma infinidade de cálculos algorítmicos. O panóptico é digital na prisão domiciliar a tal ponto de se inverter e tornar o sujeito vigia de si mesmo ou, ainda, uma forma plástica no campo dos monitoramentos capaz de, a um só tempo, desempenhar o papel de vigia e vigiado, produtor e consumidor de dados (cifras, conteúdo, informações etc.). Aparentemente a tecnologia dominante não é capaz de gerar um aplicativo que funcione adequadamente para possibilitar o pagamento urgente de um auxílio mínimo que é, enfim, de emergência. Mas certamente é suficiente para monitorar todos os seus passos, governar as condutas em fluxos computo-informacionais para produção de subjetividades assujeitadas.

Diante da catástrofe, insistimos em olhar para fora. Creditar a uma causa excepcional e exterior é a melhor maneira de nos mantermos em inação e é, também, o meio pelo qual os poderes conseguem fomentar o desejo pela volta a uma normalidade virtual, imaginária e reconfortante, que supostamente devolveria o contato com a vida. Assim, se reconfiguram e se estendem os conservadorismos que nem sempre se apresentam em sua roupagem mais convencional. Como observa o Comitê Invisível, "não foi o mundo que se perdeu, fomos nós que perdemos o mundo e o perdemos sem parar; não é que ele em breve vai acabar, nós que estamos acabados, amputados, cortados, nós que recusamos alucinadamente o contato vital com o real. A crise não é econômica, ecológica ou política (ou sanitária), a crise é antes de tudo crise de presença".[2]

A educação é um capítulo à parte neste momento. As escolas migraram rapidamente para a modalidade à distância, realizando um desejo antigo daqueles que pretendiam destruir a educação pública e tudo que ela possui de potenciais resistências. Muito já foi dito sobre como a luta da educação esteve na linha de frente das insurreições contemporâneas e como ela se constitui como um espaço potente para a emergência de novos possíveis. No entanto, agora, o trabalho do professor em sala de aula passa ser supostamente substituído por uma transmissão online, um vídeo, um compartilhamento digital de conteúdo... Isso é tudo que se desejava para acelerar ao mesmo tempo a precarização da docência, o sucateamento da educação por parte do

2 Comitê Invisível, *Aos nossos amigos – Crise e insurreição*. Trad. Edições Antipáticas. São Paulo: n-1 edições, 2016, p. 39.

Estado e o controle de tudo aquilo que é veiculado, os conteúdos de aulas, reuniões pedagógicas e até a simples troca de ideias entre colegas passa alimentar o *big data*, tornando-se rastreáveis e governáveis algoritmicamente. Desnecessário é dizer aqui o quanto esse projeto é ainda mais excludente. Mas a pandemia é aproveitada para que isso seja estabelecido como uma tendência geral, para que um novo normal se estabeleça em contraste com os tempos duros vividos durante a administração da catástrofe. Triste é ver colegas professores submetendo-se à servidão voluntária tão rapidamente, como que para garantir uma reserva de mercado, garantir um espaço por meio de uma adaptação sem a qual acreditam estar condenados à miséria ou extinção, sem perceber que já estão, por isso mesmo, mergulhados nelas até o pescoço, se não na total miséria material, na indigente miséria existencial. Mais uma vez a liberdade de escolha própria da racionalidade neoliberal mimetiza a política de extermínio dos campos. É sempre possível escolher entre fazer o que se espera (adaptar-se, ser resiliente) ou morrer de fome ou acumular um sem número de sofrimentos psíquicos e frustações.

E tudo para evitar o "o pior" ou aceitar o menos ruim. Abolir a vida para salvar uma pálida sombra refletida do que ela poderia ser. Mas o que poderia ser o pior? O pior não é a morte; esta é naturalizada até se tornar política pública na nossa sociedade quando se trata de se evitar esse tal pior fabricado. À morte de milhares pode-se responder com um simples "e daí?", isso por si só não significa muito. Que alguns se tornem matáveis é a dimensão necropolítica da exceção democrática generalizada. A morte é, infelizmente, o totalmente aceitável para a manutenção da economia e da obediência. Tanto é assim que é largamente sustentado que alguns devem continuar trabalhando ainda que arriscando-se a morrer. A definição autoritária e vertical do que é essencial chegou ao ponto de, ao declarar *lockdown*, a prefeitura de Belém do Pará incluir o trabalho de domésticas entre os serviços essenciais. Nessas hierarquias governamentais, a vida sempre aparece apenas como uma representação estatisticamente mensurável a ser manejada de maneira que cadeias de obediência e de produtividade se mantenham inalteradas.

Quando a morte está rondando, a possibilidade de morrer se torna um modo de governo, de gerir populações, o nome disso é necropolítica. Opera nesse contexto a necessidade de sempre separar quem deve morrer e quem não deve. Quando em um hospital se escolhe quem vai ou não ocupar um leito, seja pelo critério da idade ou da classe social, o que está operando ali é a escolha entre quem vive e quem morre. São vidas, assim, que são tomadas como menores. Agora as pessoas estão morrendo na fila da UTI, esperando um respirador, ou seja, elas estão morrendo sem atendimento médico. A separação entre a rede privada e a rede pública apenas deixa evidente que a vida de alguns vale menos. E agora que as mortes entre os ricos e brancos começam a cair e a entre periféricos e negros cresce, por que não diminuir as medidas restritivas?! Quando se diz que alguns precisam continuar trabalhando para que a economia

(...)

não pare, toma-se não apenas um critério ético de valor entre dinheiro e necessidades, como dividem-se vidas que apenas têm direito a continuar se continuarem produzindo vidas que valem nelas mesmas. É realmente terrível quando temos toda uma sociedade pronta para repetir e assinar embaixo disso. Quando mesmo não estando entre aqueles que são tomados como valendo neles mesmos repetem que quem não estiver se arriscando não vale mesmo viver. A situação das favelas hoje aponta justamente nessa direção, pois a existência daqueles que parecem viver apenas para produzir precisa ainda ser afirmada com um valor. Muitas são as iniciativas hoje de resistência e auto-organização das periferias, pois trata-se de territórios que sofrem ataques diários já faz muito tempo. E mesmo em meio à pandemia, as operações militares não pararam. Isso obviamente não é um acaso; é preciso manter as pessoas acuadas e com medo em um momento no qual o direito à vida está sendo recusado e o básico está faltando. Quando as condições mínimas de sobrevivência são negadas, a única atitude ética possível é aquela que afirma que a vida vale mais que o capital. Diante dessa realidade, em uma prevenção às ações diretas de pessoas que estão sendo deixadas para morrer, a resposta do estado policial é se utilizar da exceção para aumentar a repressão e o controle.

Quando se diz que a vida e a economia são dois lados de uma mesma moeda, o que se quer dizer é que não há vida para além da economia. Que sem o capitalismo funcionando, todos nós morremos de qualquer modo. O que queremos dizer aqui é exatamente o oposto disso: não apenas a vida persiste à economia, ao trabalho, ao primado do capital, como esta vida que insiste para além do reino do capital é capaz de se constituir em uma outra "forma" de viver, uma vida outra, apartada da obediência e da produtividade. Se o momento atual deixa evidente certa "luta de classes", ele deixa exatamente no sentido de que os interesses do capital não são os interesses da vida. Em última instância, é uma luta entre formas de vida. Cabe a cada um, diante da catástrofe, olhar para a vida como uma forma que ultrapassa o fato biológico e que não se resume à produtividade capitalista e à obediência ao Estado.

Mas, então, o que é esse pior que precisa ser evitado? O pior não é a morte de muitos, é a sombra que ronda a nossa civilização, aquele pelo qual e em nome do qual qualquer intolerável se torna normal. É importante acreditar que o pior ainda não aconteceu para que ele permaneça lá no horizonte gerando medo, como algo a ser evitado, que justifique qualquer medida governamental de exceção e que, subjetivamente, leve a aceitar toda sorte de aviltamento da existência e achatamento da vida. Por vezes, o pior recebe alguma personificação, o criminoso, o terrorista, o não humano; outras vezes, como agora, aparece como um inimigo biológico invisível que forja mais uma vez, por oposição, a tal Humanidade da qual tantos são excluídos. Mas o que talvez não queiram dizer expressamente é que o pior para eles é a falência de sua civilização, a morte dessa vida sem forma que agora ronda de modo tão evidente. É que paremos de produzir para eles e de pagar aluguel; é que deixemos de

(...)

quitar prestações e comecemos a nos autogerir; é que paremos não apenas de pegar empréstimos, mas também de pagar os que já contraímos; é que diante do novo coronavírus possamos escolher salvar uns aos outros e deixar queimarem os bancos. É para evitar que possamos ver isso como uma solução que nos dizem para temer o caos, para temer a falência do Estado mais do que o vírus, como se esta fosse a verdadeira guerra de todos contra todos. Eles nos dizem isso desde sempre, esse mito tão importante, construído para a aceitação do Estado. Não é porque não querem ver mortos, é porque preferem ver mortos a ver a propriedade privada sendo colocada em questão. Querem ver pilhas de corpos, mas não querem ver lojas saqueadas e bancos quebrados. Temem que, diante do desespero, possamos ver que tudo aquilo de que precisamos já está aí esperando para ser pego, desde que nos livremos deste modo de vida. Temem que nos lembremos que o que vale em si mesmo é a nossa vida, não o capital. A guerra de todos contra todos não vem em situações como esta, muito pelo contrário, o que se vê é o apoio mútuo entre as pessoas, as solidariedades imprevistas, novas maneiras de se auto-organizar surgindo. Por outro lado, é o Estado que continua matando, fomentando a guerra civil e mobilizando tropas entre os que são alvo de suas balas. Nos dizem para temer o caos para que possamos aceitar a morte. Não há como negar mais: o modo de vida ocidental generalizado é um fracasso incapaz de fornecer as condições básicas à vida. Quando muito oferece uma forma de vida rebaixada entre empregos de merda e relações humanas miseráveis. Busquemos construir agora nossa vida outra, em liberdade e autogestão.

Por que então tentar manter esse edifício em pé? Que sejamos nós esse pior tão temido, e que ele se imponha como aquilo que afirma serem intoleráveis as medidas da normalidade que agora são apresentadas como emergência-continuada. Não, nada disso é tolerável, e do outro lado não está o tão temível inimigo fabricado; o temível selvagem da guerra de todos contra todos. Do outro lado está o que não está posto. No Chile, onde as manifestações de rua e os conflitos com a polícia continuam fortemente em meio à pandemia, manda-se um recado para todo o mundo: se podemos trabalhar, podemos protestar. Isso nos diz um pouco sobre que vida vale a pena ser vivida e defendida.

"Nós não esperamos nem o millenium nem o apocalipse. Não haverá nunca paz sobre essa Terra. Abandonar a ideia de paz é a única paz verdadeira. Perante a catástrofe ocidental, a esquerda adota geralmente uma posição de lamentação, de denúncia e, portanto, de impotência, que a torna detestável até aos olhos daqueles que pretende defender. O estado de exceção no qual vivemos não deve ser denunciado, deve ser virado contra o próprio poder. E eis-nos libertos, de nossa parte, de qualquer consideração em relação à lei — na proporção da impunidade de que nos arroguemos, da relação de forças que criemos."[3]

3 Comitê Invisível, *Aos nossos amigos – Crise e insurreição*, op. cit. p. 49.

(...)

Esperamos que o momento presente, que atesta a falência do sistema reinante, abra o caminho para outras maneiras de viver ainda que em plena situação de calamidade e exceção de uma crise sanitário-securitária. Não, não vai passar. Que haja um futuro para além das negociações e da economia capitalista – esse é o único futuro que ainda talvez seja possível e, então, que a exceção generalizada possa ser estabelecida contra a forma-Estado.

Diante do estado de exceção sanitário-securitário imposto como saída à catástrofe viral deve se erguer a revolta, a única capaz de produzir um verdadeiro estado de emergência, a emergência de uma vida outra.

Acácio Augusto é professor no Departamento de Relações Internacionais da Unifesp e coordenador do LASInTec (https://lasintec.milharal.org/).

Camila Jourdan é professora de Filosofia na UERJ e autora de *2013: memórias e resistências* (Circuito, 2018).

(...) 25/06

A aceleração da história e o vírus veloz
Tales Ab'Sáber

A rápida reconfiguração do mundo e da vida que a pandemia do novo coronavírus SARS-COV-2 vem produzindo nos colocou em uma posição radical de espanto, surpresa, dúvida e renovação necessária — isso se estivermos de algum modo em contato com o lado vivo do fenômeno, e não sob o simultâneo regime da angústia, do luto e da melancolia, do choque ou do esmagamento traumático pela força irrecusável do real. O movimento coletivo e político que tomou o planeta em 2020 se dá diante da máxima alteridade da consciência das ilusões humanas, tão vitais na constituição da cultura, da proteção ante a presença concreta da morte em toda a trama de nossas vidas. Certa vez o historiador Paul Veyne definiu o momento histórico da Revolução — pensando com a experiência moderna francesa do fenômeno — como aquele em que as vozes, as narrativas e as explicações da experiência se multiplicavam ao infinito, sem que nenhuma delas pudesse enfeixar a totalidade do mundo que acontecia para além do entendimento: a própria revolução. Diante dessa produção emocional e política ampla e variável, terrorífica e nova, brilhantemente radical e obscuramente perigosa que é o vírus em nosso mundo e vida, ainda em busca de determinação de caminhos e de possibilidades, de nome e de inscrição de experiência, de fato ainda *inconcebível* e aberto, algumas elaborações do caráter *político e econômico* de sua atuação global se ligam ao necessário trabalho sobre o que o vírus pode significar ou *performar, fazer ou criar* na vida dos homens, algo para além, ou para aquém, se pudermos ver um dia, do horror da experiência crua da dissolução do mundo e da morte que paralisa a vida e a todos.

O vírus e sua violência infecciosa não são apenas um "objeto natural", como se tem observado, um acontecimento puro das possibilidades da vida no planeta, um caso genético darwiniano de microbiologia a mais entre as tantas catástrofes que nosso momento de antropoceno agonístico tem imprimido sobre o ambiente mais amplo, este *objeto todo*, de disputa radical e de violência particular, que já deixou de nos ser *comum*. Sob o ataque de um agente rápido e eficaz vindo de nosso próprio mundo em desequilíbrio, um agente preciso e sincronizado para arruinar exemplarmente nossa vida técnica tida por infinita, atingindo a existência e a cultura na base de nossa infraestrutura, esquecemos novamente que nós mesmos temos sido responsáveis pela liquidação de espécies e da diversidade biológica em todo o planeta, em velocidade verdadeiramente industrial, em escala global como a de nossos negócios.

(...)

Nossos próprios campos de extermínio da Terra, que evidentemente não se deixa exterminar, mas se altera de forma agonística para nós, nunca pararam de se multiplicar. Dos cem tigres que restaram na região de Bengala, como li há quatro anos em um jornal na Índia, ao rinoceronte branco extinto das savanas africanas; dos corais de todo o mundo, que desaparecem em tempo real pela acidificação das águas e que levam com eles os peixes maravilhosos que dizíamos admirar, às abelhas que morrem aos milhões no Brasil do agronegócio, com seus 467 pesticidas de toda ordem de toxidade liberados somente em 2019, extinguindo o mel e destruindo a cadeia da polinização da vida; do atum contaminado pela água pesada da catástrofe nuclear de Fukushima, no Japão, às queimadas e derrubadas constantes dos posseiros do neofascismo brasileiro na floresta amazônica de precisamente agora, passando pelas pestes biológicas, lançadas como bombardeio constante de nossa vida sobre a dos demais seres do planeta – nossa intervenção radical e inconsciente, ou até mesmo plenamente consciente, sobre a massa viva da Terra não para de acontecer nem de acelerar sua frequência sempre mais ampla e eficaz.

Os antropólogos também nos ensinam que, do mesmo modo que exterminamos a massa biológica em um processo de monotonização da Terra, que apaga as transições entre as massas humanas, a industrialização que nos é própria e a vida e as necessidades *dos outros vivos*, também exterminamos sistemas de vida, linguagem e experiência do próprio humano, outras ontologias e outras cosmologias, diferentes e alternativas, que poderiam muito bem nos ajudar a dar outras perspectivas para nossa jornada acelerada rumo ao nada. Nada impedia, portanto, nesta guerra de fundo invisível ao conceito, mas muito visível em todo ato de progresso – *de um certo homem* contra tudo o que se move ou vive, que em algum momento do nosso jogo satisfeito do desequilíbrio e da morte do que não é nosso próprio lugar privado de sobrevivência, de classe, de raça, de técnica e nacional –, que nós mesmos entrássemos em regime de liquidação biológica ambiental e passássemos a ser alvo de nossa espetacular violência, como todos os demais existentes. Isso se dá pelo fato cotidiano de ser assim que tratamos grande parte da vida sobre a Terra: objetificação, dessolidarização, violência e extermínio. Terra e vida como *commodities*, resistência neutra ao progresso, ao poder e ao mercado – e não vida, diferença, espanto, convivência, maravilha, contemplação e aprendizado. Toda poesia diante da vida e do espanto diante de nós mesmos leva o selo simples do valor e a marca pobre da mercadoria.

Muito ao contrário de ser apenas *um objeto* e *natural*, para nós, seres humanos culturais, simbólicos e tecnológicos, o vírus também é um acontecimento *histórico*, claramente *político-ambiental*, de um momento fundante da consciência de nossa ação em nosso degradante mundo avançado, da natureza da vida sob o regime universal da industrialização e da globalização de capitalismo tardio. Ele é também um fato *tecnológico* hipercontemporâneo desta realidade histórica ampla que não pode lhe ser extirpada. O vírus, como vimos em tempo histórico real, de fato viajou

simplesmente a jato por todo o planeta, tendo os melhores hospedeiros vivos e os melhores assentos possíveis, nosso próprio corpo, assim como fazem os executivos da reprodução e do crescimento do dinheiro mundial, seus primeiros vetores, e, da noite para o dia, em questão de poucas semanas, estava presente em cada país da Terra. O filme *Contágio*, dirigido por Steven Soderbergh, contou muito dessa história, ainda em 2011, de modo quase perfeito e em detalhes, na máxima velocidade da profecia dos sonhos, da clarividência profana do cinema, para a consciência e a inconsciência geral de uma época. A diferença pequena de nossa situação e a do filme é que lá o vírus era ainda mais rápido em sua destrutividade biológica. A potência de infecção do vírus e seu efeito econômico global dizem respeito também à própria potência técnica universal da época, assim como é o próprio filme, esse produto coletivo que o antecipou, que *pressentiu em sonho a peste*, como disse Antonin Artaud, simplesmente contando a história com uma década de antecedência. As comunicações e interligações de todo o planeta, com seu gasto monumental de energia, ordenadas até hoje apenas pelo movimento ascendente do Capital global, fazem parte plenamente da COVID-19. Aquilo que Theodor Adorno chamou, com Karl Marx, de *nível de técnica da época*.

O vírus e sua mensagem planetária ainda enigmática e ainda múltipla, mas certamente um fato social global total, são uma fusão de um real natural, desde condições socioambientais degradadas, crise da indústria na Terra e na terra dos corpos humanos geridos em massa que preparamos durante décadas com cuidado para seu advento — as condições de destruição daquilo que meu pai, Aziz Ab'Sáber, com Paulo Emílio Vanzolini, chamou um dia de *refúgios* biogeográficos ou morfoclimáticos para a aceleração do *relógio da vida* — um campo de destruição que foi articulado com a tecnologia de ponta de nosso sistema geral de tráfico e de fluxos, tecnologia globalizada mantida sob a égide da forma mercadoria, de comunicação e de circulação acelerada de pessoas, de serviços e de bens. Assim, o vírus é, em suas facetas produtivas para nós, de crise e de morte, simultaneamente um objeto "de natureza", referido ao seu autoengendramento imanente, a ser estudado e desarticulado por ciência, e um real objeto político e econômico, um objeto *da natureza humana*, que tem profundidade histórica e faz efeito sobre a vida social das nações. Assim como é um efeito de retorno sobre todos nós dos produtos recusados de nossa própria tecnologia e de nosso modo de vida, de nossa técnica do tempo, de nosso próprio potencial de invenção objetificante da natureza, para nós *muito mais coisa do que vida*.

De nós mesmos, portanto, dimensão tecnológica imanente que não se separa da potência e dos efeitos do vírus em nossa vida. Como o *vírus de internet*, e sua promessa constante de catástrofe global sempre adiada por mais um ano, *gerado conceitualmente por homens*, que infecta nossos computadores e que só existe porque os computadores existem, o coronavírus de agora só é o agente potente que nos põe em risco radical por estar exatamente dentro da grande máquina produtiva humana,

nossa época, sendo fruto de processos estabelecidos por pessoas e pelo poder, e vem de longe. A comunicação e os deslocamentos ubíquos e extremamente rápidos, que levam homens, coisas e dinheiro por todo o planeta, são condição da força de ataque real do vírus sobre esse próprio sistema de vida, *o planeta humano*, em um verdadeiro nó borromeu da imanência catastrófica de nosso mundo sobre si próprio. Ele parasita nossas células e nosso DNA, tanto quanto todo nosso sistema mundial de transportes transnacionais de massas e a jato. E visa à nossa vida, tanto quanto a ordem geral de práticas e ritmos da vida universal de mercado.

 A velocidade do mundo da catástrofe iminente do mercado global é tamanha que podemos dizer que, já na origem da história, dado o estado técnico do tempo, quando o vírus apareceu em Wuhan, na China, ele *já estava* na Lombardia italiana, em Madri, em Nova York, em Teerã, em Paris e em São Paulo, bem como, evidentemente, ele já estava na Coreia e na Alemanha – os países um pouco mais conscientes política e tecnicamente para responderem *o mais rápido possível* à catástrofe imunitária anunciada já na primeira aparição e salvarem o máximo de vidas ante a inércia da velocidade *do mundo* articulada à velocidade do próprio vírus. Assim como, em uma velocidade que transcende o tempo e o espaço, o vírus já estava bem figurado em 2011 no filme de Soderbergh, sonhado em sua aproximação psicossocial e de terror. Ou até mesmo já sonhado há muito nos velhos filmes de ataques enigmáticos de bolhas assassinas ou doenças vindas do espaço, que pululavam nos anos 1950 da Guerra Fria e sua paranoia objetiva de liquidação iminente da humanidade a partir de um agente íntimo e estrangeiro. Avatar da velocidade da luz de nossas próprias comunicações globais, o vírus vem realmente do tempo humano degradante do espaço e tecnológico maníaco, da terra em transe globalizada total, das entranhas de nossa vida de desequilíbrios e recusas radicais. Em sua potência, ele foi gestado em nossas ações e nos movimentos práticos nos aviões e na internet, ações e movimentos que também nos impedem de olhar para as perdas aceleradas sempre correlatas à produtividade, para poder nos alcançar logo, em qualquer bairro, supermercado, loja ou rua do planeta. Ou ainda, simbolicamente, em todos os meios de comunicação e de sentido do mundo.

 Assim, mais do que nunca, o vírus é de fato mais o que nós fizemos dele e de nós mesmos. Como o transmitimos e multiplicamos, como nos cuidamos ou nos destruímos, como o transportamos de modo quase instantâneo e ubíquo para todas as cidades do mundo são fatos que fazem parte da sua potência. Objeto de natureza e de técnica, há algo no vírus que vai implicar a revisão política e prática do que fizemos e fazemos de nós mesmos até agora. E já há muito tempo na experiência do avanço industrial e financeiro global, que também desaguou nessa cultura da morte generalizada, que agora se representa pelo ponto objetivo praticamente mínimo no espaço, negativo radical, da existência do próprio vírus – a já bem conhecida *necropolítica* colonial capitalista, de Achille Mbembe, também necropolítica ambiental recusada, o holocausto colonial de Mike Davis, que sempre acompanhou toda expansão de

(...)

riqueza material da modernidade. O vírus é momento universalizante de nossa cultura da gestão global da morte, que tem ao menos 500 anos, em oposição a uma possível cultura do recebimento, do cuidado e da vida, da abundância em equilíbrio e suficiente, como expressa a ideia da deusa indiana Lakshmi, uma cultura estética da contemplação e do direito universal à existência de tudo o que é vivo, que insistimos de modo radical em não considerar.

Assim, o vírus nos aparece em suas faces antagônicas. Como outro e radicalmente negativo de nós mesmos, o estranho e estrangeiro absoluto, condensando toda angústia e todo medo diante do polo mais radical da queda, limite difícil de todo narcisismo ou onipotência, da realidade da dor, do abandono e da morte. Como forma primordial de vida, lutando para se manter em reprodução em nosso corpo, com a força da vida que quer viver, como dizia Freud, esse quase nada que precisa se articular a um outro para se reproduzir, fragmento de cadeia de RNA com um microtecido de gordura ao redor, por nos ser de fato tão íntimo e saber tanto de nosso próprio impulso destrutivo para o *outro*, impresso em nossa própria civilização, derruba espetacularmente o homem, parando suas cidades, arruinando suas economias, fazendo tábula rasa de suas relações sociais. Aquele que se considerou o senhor da Terra e da vida, o mais poderoso e plenamente capaz de submeter a tudo e a todos, curva-se impotente por um instante ao mínimo do mínimo do mínimo, à verdadeira microvida, à quase-vida do vírus, que é a própria lembrança do real da morte como coisa da civilização.

Por esse lado, ele é tudo o que precisamos mesmo evitar para não nos paralisarmos diante da vida, a invasão da ideia da inutilidade das coisas, a acédia pós-moderna, da luz negra de um destino cruel que se aproxima com muita rapidez de todos nós. E só podemos torcer para que, quando ficarmos doentes, como provavelmente ficaremos um dia, tenhamos hospitais e outros humanos que nos cuidem no limite da vida e da morte, e que o vírus, e o vírus político do negacionismo neofascista do mundo, não destruam simplesmente tudo.

Ao mesmo tempo, por outra faceta, o vírus nos aparece como fruto simbólico e político daquilo mesmo que fizemos como opção de cultura e de civilização, da modernidade degradada na forma da expansão infinita do circuito de valor, Capital, como resultado do mundo que criamos como cidadãos mundiais do mercado de consumo universal e de nossa tecnologia avançada, orientada somente para a própria produção desse mesmo mundo, que se resolve como uma cifra sempre crescente em um computador de Wall Street, Londres ou Berlim. Um mundo não apenas onipotente, o da técnica, da mercantilização mundial dos espaços e da cidadania mundial do consumo, mas, na mesma medida de seu poder, um mundo também torpe e mortífero. Por um lado, o vírus é a exigência radical de trabalho real, sobre nós mesmos e nossa vida, o simbolizador extremo de tudo o que existe que é morte real entre nós, um foco *analisador* da vida e da cultura – diante de sua verdade, todas

as posições, desejos e falsificações possíveis se revelam –, como costumam dizer os psicanalistas. Por outro lado, o vírus é fruto, e seu impacto é resultado, da própria cultura existente, do mercado mundial cosmopolita capitalista, que determina um tanto de sua potência, destrutiva e crítica.

Entre enigma da morte e problema plenamente conhecido, da natureza mortífera de nossa própria ordem da vida, entre obscuro, misterioso e *não-eu*, por colocar a morte sobre a mesa de jantar de todos nós; ou como resultado pleno, catástrofe de geopolítica global e de economia voltada para forçar a privatização da renda, dos direitos e da saúde, o vírus se faz tão verdadeiramente obscuro quanto simbolicamente situado. Ele tem quase a estrutura simbólica, por assim dizer, de uma *formação do inconsciente na civilização*, ao velho modo freudiano de entender a coisa do inconsciente: tão presente e afirmativo, cultural e civilizatoriamente, quanto de fato sempre oculto. O vírus é nosso primeiro *sintoma global*, universalmente percebido pelos homens.

Se a face terrível do vírus é a velocidade planetária de contágio, da vida global e local de mercado articulada em um único grande relógio desabalado rumo à catástrofe, no qual ele adentrou e acelerou – o famoso relógio do fim do mundo dos cientistas atômicos que contam o tempo da aniquilação por vir, desde o advento da bomba termonuclear em 1945, bem comentado por Paulo Arantes, o marcador do processo da hecatombe tecnológica que Günther Anders viu, ainda antes de todos, e que Alan Moore e Dave Gibbons formularam como arte pop em seu *Watchmen* nos anos 1980 –, a sua face política é a denúncia radical, incontornável, das opções econômicas e sociais dos últimos 50 – ou 500? – anos da vida sobre a Terra, que fixaram o mundo na cisão da sociedade de classes e transformaram direitos humanos e ambientais em uma barganha tensa de má distribuição geral dos valores, de extermínio bem administrado, ou não, para a contínua acumulação em permanente estado excitatório de aceleração e concentração de poder.

A história da velocidade no século XX, até o paroxismo da velocidade da ubiquidade da internet de hoje, é também a história da dissolução do caráter conflitante da classe trabalhadora em relação à vida de mercado na vida social. Como o vírus para o mundo e o dissolve por um segundo, a velocidade, o ritmo do progresso imanente nas formas de vida, foi a liga inconsciente do aplainamento da vida política do mundo do trabalho diante do mundo do poder. Das metralhadoras e dos aviões, da ligação entre guerra e cinema do início do século XX, pensada por Paul Virilio, à linha de montagem de produtos de massa de Henry Ford, que amontoava populações de proletários e fazia os carros individuais que os dispersavam pelo mundo, passando pelo aumento constante de produtividade articulado ao aumento constante de bens da sociedade de consumo, dos *Tempos modernos* de Chaplin à luta da contracultura de massas dos anos 1950 e 1960 por uma velocidade "para fora" do sistema *versus* a velocidade dos aviões supersônicos bombardeando no mesmo momento histórico o

Vietnã com napalm – naquela que foi a primeira vitória histórica da lentidão contra a velocidade –, o século XX efetivamente só acelerou. Na *Blitzkrieg* da guerra ou do mercado, quem era mais rápido sempre deveria vencer. De fato, a dinâmica da produção, das informações e da circulação financeira global ganhava velocidade rumo à *quantidade de informação veloz*, própria da desmaterialização da vida da internet. Em conjunto com a repressão, fosse ela *soft* ou *hard*, da violência policial ou da "dessublimação repressiva" do mercado de consumo, contra qualquer ordem de tempo e de espaço da socialização da vida, os homens foram redefinidos pelas práticas da velocidade. No mesmo processo histórico profundo, eles se constituíram como massas de trabalhadores consumidores, que espelhavam na própria alma a vida excitada da mercadoria e sua imagem, os ritmos cada vez mais velozes do mundo.

Velocidade, voracidade de consumo, excitação e repressão social davam forma a uma classe trabalhadora que se tornava unidimensional com a vida social configurada globalmente. Se Benjamin chamou a atenção para o mundo sem experiência da informação de superfície – onde as frutas caíam já embaladas das árvores com a aparente facilidade com que os aviões riscavam o céu – que era a vida prática da indústria, e também a dissolução do mundo da leitura, dos narradores e da vida aberta à experiência do primeiro capitalismo, se ele se preocupou com os gases mortais que viriam rápidos como os aviões para exterminar populações inteiras na guerra dos anos 1930, isso porque não era razoável imaginar que eles viessem de fábricas reais de extermínio de populações inteiras, é porque ele não viu a aceleração máxima e constante dos mercados financeiros de nosso tempo, que fazem realidades econômicas inteiras aparecerem e desaparecerem ao toque de botões que trabalham dia e noite sem parar um segundo. Bem como mundos geográficos e biomas estão à mercê da mesma onipotência técnica e sua necromágica.

A história da industrialização da experiência é também a história da aceleração do mundo. Muito do sofrimento contemporâneo, vários psicanalistas já observaram, se dá na impossibilidade psíquica política de muitos e tantos de nós habitarem tal circuito veloz e traumático da cultura. Porque, como os bits dos milhões que decidem a vida das nações, no fluxo da globalização financeira se movendo como espírito sobre a Terra, os homens viraram insumo abstrato e barato alocável e realocável nesses mesmos processos de informação e de excitação. O destino deles é oferecer os corpos ao modo mais plástico possível, sem caráter – diz-se desde Mário de Andrade até Richard Sennett –, para serem um duplo encarnado da produção de massas industrial, da libido social da flutuação da informação financeira global, da performance farsesca da economia dos derivativos, que anima ou desanima suas vidas a partir da possessão central do dinheiro. Resolvem sua vida como fantasia da cidadania global no consumo como um espaço político sem contrato regulatório possível, forma rápida e liberada do desejo bem multiplicado na cultura da imagem permanente do mundo. O homem unidimensional é o espelho triste da mercadoria como sua única experiência, bem

concebido por Andy Warhol, e o fascista de consumo de Pier Paolo Pasolini é aquele que esqueceu toda dimensão da experiência que não seja o circuito fechado de viver para as coisas e as imagens das coisas, que realizam a circulação do dinheiro o mais rápido possível. O território simbólico do consumo é excitado e monótono ao mesmo tempo, em um vórtice acelerado, uma dominação abstrata, descentrada dos corpos e cujos efeitos inconscientes estão ligados à corrosão da integridade do eu. Os que nele vivem são atravessados por aquilo que Brian Massumi, observando a produtividade *em movimento permanente* do Capital, chamou de *mais valia de fluxo*, uma política imanente impensável de sua mobilidade, e correspondem à figura dos tecnosujeitos *em fluxo do eu*, em busca de um gozo permanente, da *música do tempo infinito* eletrônica, que estudei em outro lugar. É mesmo dessa massa de pacto com a vida produtiva e consumptiva que se produzem as multidões globais, sempre em busca de uma política que lhes retire daí, mas que também volta sempre para o próprio *território da velocidade*. Há muito tempo que se desconfia que algo do sentido da experiência está fora da agitação do mundo e todos os seus circuitos necessários de reprodução.

Ao mesmo tempo, massas de excluídos, sem lugar em um mundo que também liquida o trabalho na exata velocidade em que forma consumidores, são mantidas gerencialmente deprimidas, ou estrategicamente encarceradas, ou até mesmo socialmente exterminadas, em *zonas de espera* pelo mundo, como disse Paulo Arantes. A velocidade mínima para habitar algum lugar de troca em nosso mundo é a dos carros, das motos ou até das bicicletas, além do WhatsApp onipresente, que driblam o trânsito parado das metrópoles globais, as máquinas da vida dos homens avulsos, uberizados, neoescravos trabalhadores sem direitos, cuja única chance é se moverem o tempo todo, levando com eles outras mercadorias, sejam coisas, sejam homens, pela cidade da vida sem pouso. Por isso tudo, um vírus que faz parar, que faz parar a máquina histórica de fato, realiza o maior choque conceitual e abre o maior espaço potencial de transformação que o mundo capitalista é capaz de intuir. Somos apenas o transmissor veloz do negativo real do vírus, uma parte mesma de seu poder viral. O terror não é o da dissolução dos potenciais de sustentação da vida, que bem ou mal se realizam materialmente já há muito tempo. O terror é o da paralisação do sistema-velocidade da vida, que nos diz sempre que para que a coisa do mundo ande só podemos viver neste grau de mobilização total dos corpos e dos espíritos. Ninguém pode dar de ombros à máquina do mundo. Ninguém. Apenas o vírus. Há algum direito às formas existenciais da lentidão e do tempo em nosso mundo? Ou apenas a vida sob a forma de uma revolta antissistêmica, no limite do geológico, de um vírus, o menor ser vivo conhecido, ou nem mesmo isso, nosso inimigo mortal e nosso ponto crítico assustador, pode abrir o homem para a ideia de que há vida fora do sistema mundial da mercadoria?

A mensagem e o impacto universal do vírus sobre todos — pessoas, países e vida sobre a Terra — configuram agora mesmo o tempo de uma *terceira globalização*

contemporânea, que inaugura o século XXI como mundo próprio de problemas e de experiências segundo as marcações que virão dos historiadores. Afora a globalização estratégica da guerra mundial estadunidense constante, a primeira globalização contemporânea que generalizou modos de viver se deu ao redor dos tratados de desenvolvimento e promoção de democracia liberal, sob a égide da *pax americana* para quem a aceitou, dos pactos econômicos internacionais do pós-guerra que modularam e organizaram a ação e o horizonte de desenvolvimento dos países inscritos, o conjunto de consensos conhecidos pelo signo de Bretton Woods. Essa série de entendimentos econômicos e de invenção de instituições financeiras e mediadoras internacionais – Banco Mundial, Fundo Monetário Internacional (FMI) e agências internacionais de apoio ao desenvolvimento regional nos moldes estabelecidos – criou as condições para que a cultura da mercadoria global, o mundo de suas cidades, de suas casas e suas vidas, tanto familiares como individuais, bem como a fundamental vida de seus carros, se projetasse, a partir da década de 1960, como a base imaginária e ideal para a expansão daquilo que foi a grande paixão humana do movimento, de compromisso americano constante: a indústria cultural mundial e sua sociedade do espetáculo.

A segunda globalização, que está em crise há dez anos, foi movida pelos circuitos globais do capital financeiro concentrado e das desregulamentações e reengenharias empresariais generalizadas que visavam levar ao grau zero o valor político do trabalho em todos os lugares. Ela se articulou à grande exportação mundial da indústria e do trabalho para o Leste asiático, e à formação radical e celerada de sujeitos e cidadãos mundiais do consumo, com seu desejo simples apoiado na explosão da produtividade de um mercado de oferta mundial de bens em aparente expansão infinita. Foi a globalização dos fluxos de informação, de bens, dinheiro e *commodities* de modos desregulamentados dos projetos sociais nacionais, a *globalização neoliberal* dos anos 1990 e 2000. Ela visava a um mundo social homogêneo, em estado puro de consumidores e de trabalhadores sem direitos, de sociedades sem compromisso e pouca ideia do comum. E ela se arruinou a si própria, depois de um rastro de destruição mundial, como jogo de pura especulação financeira destrutiva levado além do limite, que não existia para o dinheiro global, em 2008 e 2009. Foi nesse espaço histórico de globalização que o Brasil lulista teve um desempenho, social e econômico, o melhor possível. Agora chegamos à terceira globalização, em uma significativa mudança de maré do tempo, que impõe ao mundo o próprio recusado.

A experiência histórica da crise imunológica e de contaminação viral, pandemia, em escala de toda vida mundial, força a problemática da saúde como uma perspectiva comum, tanto humana como do planeta. Algo aconteceu que, pela primeira vez, nos pôs em necessidade solidária global – como em um barco, na imagem antiga do Papa Francisco, ou um avião a jato comum, para sermos mais adequados aos fatos –, o destino de nossa dissolução vital junto à do planeta, que será vivido e resolvido de forma necessariamente global. De fato, nosso *primeiro sintoma global*. Uma globalização da

(...)

crise, de uma por enquanto impensável saúde pública mundial que se choca com a velocidade extremada a que fomos lançados no mundo do mercado de fora e de dentro de nossos espíritos, produzindo, com o choque, estilhaços de sentido.

O que agora choca muitos no mundo, com a revolução simbólica iminente do vírus desfazendo todos os circuitos e contratos entre nós, e ao mesmo tempo anima a tantos outros, é o fato simples de que não existem barreiras, fronteiras, propriedade e cisões espaciais simbólicas — os espaços das diferenças entre as classes inscritas materialmente nas cidades, e no mundo cindido de norte e sul, Ocidente e Oriente, da terra do Capital — que o vírus reconheça, considere ou respeite. Os limites materiais, sociais e simbólicos inscritos nas realidades urbanas das cidades diferenciadas das classes sociais do mundo, que distribuem tudo o que existe de valor de modo radicalmente desigual entre os homens — a lógica da acumulação e da diferenciação do Capital inscrita como *urbanização das cisões*, em cidades como São Paulo, Lagos ou Mumbai, por exemplo — simplesmente não existe para o vírus. Ele é revolucionário apenas por distribuir-se de modo mais ou menos democrático, como único valor reconhecido universal de *unidade entre os homens* no mundo do mercado. A democratização da morte nos lembra da falta de democracia real. Certamente as classes sociais encontrarão modos diferenciados de privatização do cuidado e do respeito na hora extrema da universalização da infecção, como bem disse Mike Davis e como denuncia todos os dias o pensamento antirracista nas grandes cidades americanas da pobreza e da pobreza negra e latina. Mas, ao mesmo tempo, nunca entre os homens, ao menos desde as grandes revoluções socializantes do passado que forçaram a universalidade da ideia dos direitos, um polo simbólico/real comum se fez mais ou menos tão bem distribuído, tão universal em seu *direito* irrecusável, tão revelador da unidade da experiência social sob o que a recusa sempre, mesmo que *produzindo-a* de forma negativa.

Pelo negativo e pela morte, o vírus força a consciência da ilusão histórica, produtora de poder, da diferenciação social e da cisão do mundo em partes, propriedades e classes, raças e gêneros. Como universal negativo concreto da distribuição da doença e da morte e da percepção da irracionalidade destrutiva que é pensarmos a saúde como um bem privado, e não como trabalho social e coletivo, o vírus atravessa todo tipo de território estabelecido pelo regime da propriedade e da história do desenvolvimento capitalista, dos interesses individuais e da acumulação privada de energia social que despreza a todos os demais entes, seres e mundos desta Terra tornada pequena. Como bem disse a filha do presidente do banco Santander, a segunda vítima do coronavírus em Portugal: *onde estavam os milhões de minha família quando meu pai implorava por ar, como todos os demais?* O valor da vida e da experiência, da saúde e das relações políticas, quando medido em dinheiro, como *forma dinheiro*, caiu próximo a zero diante do vírus. O trabalho social solidário parece valer tanto ou mais que os circuitos fantasmáticos do valor de troca no mundo. Uma dimensão política impensável para muitos.

O vírus, ao universalizar a transmissão da morte, utilizando-se dos próprios mecanismos normais da vida hiperveloz do mundo do mercado contemporâneo, faz de todos os homens *iguais* diante de sua experiência, suspendendo radicalmente, por um tempo, os contratos, os valores — *onde estavam os meus milhões diante do universal da crise da saúde que é a mesma de todos? e onde estão diante da recessão mundial do vírus?* — e a onipotência técnica dos senhores do mundo, fazendo os valores sustentadores de todos os mercados e contratos, regidos pela propriedade e pelo direito de determinação dos preços do trabalho, *sumirem no ar*. O vírus mata as pessoas sem respeitar os estigmas de classe — ou os contratos da injustiça, se preferirmos — e desse modo não reconhece o fundamento do contrato social original do mundo do Capital. Não considera nenhuma propriedade, nenhuma fortuna, nenhuma negociação diferencial capitalista para a reprodução da vida. Ele as desorganiza, tira a organicidade de todas elas. O mundo da reprodução e acumulação infinita de valor, que sempre externaliza a morte e gerencia o extermínio dos outros, não existe diante da ação socializante radical do vírus, que, até segunda ordem, não respeita a onipotência arrogante do dinheiro e transforma todos em humanos mais ou menos comuns, miseravelmente comuns diante da morte e do outro humano, forçando, enfim, uma cultura comum igualmente vulnerável à dor e à extinção. Me parece isso que está expresso, por exemplo, quando o *Financial Times*, órgão de comunicação dos mestres do universo do dinheiro mundial, propõe em editorial um novo pacto de Bretton Woods, um novo acordo político-econômico mundial que realoque os fundos planetários para a produção consciente e planejada de desenvolvimento e vida por vir. De fato, se for assim, é porque os contratos das dívidas mundiais geradas na ordem da globalização de mercado dos anos 1990 e 2000 apenas se extinguiram, com o coronavírus humano, por absoluta impossibilidade de serem efetivamente pagos na nova ordem da economia do mundo pós-vírus. As dívidas terão que ser reinventadas.

Todos os efeitos políticos derivados do ataque utópico do vírus sobre nossa vida virão deste vértice comum: as ordens da propriedade, da riqueza e da pobreza, do individualismo narcísico de mercado e do desprezo pela exclusão fabricada em escala global, junto com a mercadoria, não poderão dar conta da universalização da força do *comum*, que se impõe pela presença desabusada e universal de uma morte material que nos unifica, o vírus e a crise ambiental e tecnológica humana. Um comum que só sabe, por agora, reconhecer-se assim.

Por isso, em um processo da reversão do casamento da virulência do vírus com a virulência de nosso mundo hiperacelerado de reprodução da vida em desequilíbrio, a ação social universal de *desacelerar* a vida tornou-se parte importante do antídoto. O vírus pegou carona na aceleração, desloca-se para dentro dela e revela o valor de sua desrealização da vida humana e do planeta. O que estou tentando sugerir é que a famosa aceleração da vida urbana global, do capitalismo de poder total sobre a Terra e da gestão das existências... é também o vírus.

(...)

E deve ser por isso que, se quisermos sobreviver a ele como pessoas e civilização – e ainda a outros mais como ele, que virão nas mesmas condições de troca, velocidade, hiperprodutividade e desrespeito sistemático por qualquer *refúgio biogeográfico* –, precisamos *vitalmente* desacelerar, tanto quanto precisamos de consciência e de ciência generosa. A mercadoria precisa sair de seu regime pandêmico. No momento histórico de grandes consequências que vivemos, não *paramos* a vida de trocas de mercado apenas porque a contaminação rápida e maciça de um agente infecioso mortal porá em xeque o sistema existente de saúde pública comum, e com ele nossas vidas. O mesmo sistema de saúde que as sociedades felizes de individualismo de mercado e inimizade do comum tanto atacaram e esvaziaram nos últimos 50 anos, quando foi pensado apenas na lógica das desapropriações de classe existente antes do vírus. Paramos a vida também porque intuímos – em um *protopensamento político* ainda não formulado inteiramente, emergência dolorosa e vital de uma nova concepção e conceituação por vir, que existe por agora no estado de angústia de uma verdadeira *pré-concepção*, de *uma realidade ainda impensável* – que a crítica da ordem das trocas mundiais hiperaceleradas e hiperconcentradas em seus polos de decisão e poder faz parte da *mensagem do vírus*. Reduzir a velocidade da vida, desfazendo os contratos *de velocidade*, que são verdadeiros conteúdos intangíveis do *valor* de troca universal da época, passou a ser a face social, coletiva e histórica de preservação da doença diante da própria vida. Há muito tempo que se desconfia que algo do sentido da experiência está fora da agitação do mundo e todos os seus circuitos necessários de reprodução e mais movimento.

Nosso modo de viver se tornou definitivamente viral, mortífero. Precisamos de menos velocidade, de menos ritmo, de menos excitação generalizada orientada para a reprodução do poder mundial de concentração e investimentos, de modo que tenhamos um mundo de algumas qualidades vitais humanas de algum modo livres de preço. A renda básica universal, compromisso de todos com todos, também aparece exatamente aí. A formação sociológica principal que sustenta tal inferno do poder na Terra é nossa subjetivação para o consumo. Nosso fascismo de consumo, que engoliu a subjetivação política no mundo do século XX – de Lao Tsé a Donald Winnicott, de todos os místicos diante do silencio assombroso de Deus que a tudo preenche aos nossos amigos adolescentes esquizoides de todas as épocas e tempos –, e engoliu os momentos do fora, do silêncio, do mistério e da não ação que são responsáveis pelo segredo e pelo grão singular do que é simplesmente o valor da vida.

É preciso diminuir a velocidade do sonho subjetivante da vida da *forma mercadoria*, sua excitação fetichista e sua atuação sobre a vida. É preciso de fato controlar o vírus. Mas se o vírus é um negativo absoluto, que chegou a todo mundo em tempo recorde e mudou nossa vida de fato praticamente da noite para o dia, é porque ele convida claramente à experiência do nunca antes pensado. Ele *já nos pensou* no nunca antes pensado, já alterou inteiramente nosso cotidiano e práticas de existência. É essa

zona de sombra do conteúdo de seu sentido que terá que ser desejada e sonhada, e é esse sonho e desejo histórico que estará em grande disputa. Mas não há dúvida, essa formulação é um potencial histórico, constituída como desejo deste autor. Na disputa pelo sentido por vir da experiência histórica futura, é possível pensar assim. Porém não é necessário *que seja assim*. Bem mais real é a atenção aos verdadeiros terrores do passado, o que nos trouxe aqui. O passado sabe mais de nosso futuro do que o abstrato desejo de superação da vida má de nosso tempo por meio do que será o trabalho humano a partir da mensagem desconhecida do vírus.

Tales Ab'Sáber é psicanalista e ensaísta. Membro do Departamento de Psicanálise do Instituto Sedes Sapientiae, é professor de filosofia da psicanálise no Departamento de Filosofia da Universidade Federal de São Paulo. É autor de, entre outros, *O sonhar restaurado: formas do sonhar em Bion, Winnicott e Freud* (Editora 34), *A música do tempo infinito* (Cosac Naify) e a trilogia *Lulismo, carisma pop e cultura anticrítica*, *Dilma Rousseff e o ódio político* e *Michel Temer e o fascismo comum* (Hedra). Elaborou e participa do grupo de analistas que realizam a Clínica Aberta de Psicanálise na Casa do Povo, em São Paulo, e realizou, no projeto Rewald e Ab'Sáber de cinema contemporâneo, o documentário *Intervenção, amor não quer dizer grande coisa* (2016) sobre o sistema de subjetivação nas redes sociais do neofascismo brasileiro.

(...) 27/06

O preço das coisas sem preço
David Le Breton

TRADUÇÃO Alexandre Zarias

O coronavírus derrotou provisoriamente o neoliberalismo. Paradoxalmente, ele tornou necessária a ajuda do Estado às populações mais afetadas pela crise sanitária. Os serviços de saúde pública revelaram-se um grande apoio na sustentação do laço social e na manutenção das atividades fundantes da vida cotidiana. Estamos num período de suspensão, e é difícil saber como os Estados e a economia tirarão disso alguma lição. A crise sanitária lembra a estreita interdependência de nossas sociedades, a impossibilidade de fechar as fronteiras. Nem mesmo as fronteiras biológicas entre os componentes de inúmeros mundos vivos, entre o animal e o humano. A poluição e o aquecimento climático com seus distúrbios nos lembram disso cotidianamente. O surgimento do coronavírus configura mais uma nova ameaça. Além disso, paradoxalmente, ao reduzir o tráfego automotor e aéreo, ao parar inúmeras atividades poluidoras, o vírus fornece uma espécie de respiro ecológico ao planeta e, notadamente, ao reino animal. Após anos de uma real indiferença às reivindicações sociais, esta pandemia nos lembra da necessidade antropológica de compartilhar. Nós somos interdependentes para o melhor e para o pior. Restabelecer o humanismo social, violentamente atacado no mundo todo por um capitalismo triunfante e cínico, é um imperativo para relançar o gosto pela vida, proteger a diversidade ecológica do planeta e apoiar os mais vulneráveis. "O dinheiro de alguns jamais fez a alegria de outros", dizia Pierre Dac, máxima que jamais alguém contradisse.

Meu objetivo será mais discreto, a fim de permanecer dentro dos limites do possível em relação à imperfeição ontológica do mundo. Ele diz respeito à existência, por vezes segura e frágil, no fio da navalha, fadada em parte à hesitação. Cada dia revela seu lote desigual de eventos esperados e surpresas. A manhã ignora o que a noite reserva. A condição afetiva e social jamais é dada de uma vez por todas. Ela impõe um debate permanente com os outros, com os eventos, correndo-se o risco de ferir-se. A existência não é traçada na calma evidência de seu resultado, como se fosse um fio estendido em linha reta sobre os obstáculos do terreno. Ela é, antes, as sinuosidades do caminho, suas ambivalências. Ela é capaz de meter-se em caminhos nada previstos. A individualização do laço social, a personalização dos significados e dos valores induz ao afastamento em relação aos outros, com as proteções que podem oferecer.

Entretanto, um mundo sem risco seria um mundo sem perigo, sem asperezas e entregue ao tédio. Trata-se de uma hipótese impensável, pois a partir do momento em que um ser vivo passa a existir, ele é lançado nas incertezas de seu meio. Com mais razão o ser humano, a quem as circunstâncias impõem inúmeras escolhas cujas consequências pertencem sempre ao futuro. Se os outros não são necessariamente o inferno pensado por Sartre, eles ao menos introduzem inelutavelmente o imprevisto. A projeção serena de longa duração, com a segurança de que nada jamais mudará, de onde toda supresa está excluída, suscita a indiferença, pois faltam os obstáculos que dão ao indivíduo a oportunidade de medir-se à própria existência. Sentir-se vivo implica às vezes experimentar a emoção do real. A contrapartida possível da segurança é o enfado. Inversamente, viver em perigo, se ele se impõe contra a vontade do indivíduo, raramente caracteriza uma condição feliz, investida de paixão, e acaba engendrando o medo e a ansiedade diante da provável irrupção do pior.

A pandemia lembra que a existência individual oscila entre a vulnerabilidade e a segurança, risco e prudência. Porque a existência nunca é dada antecipadamente em seu desenvolvimento. O gosto pela vida a acompanha e lembra o sabor de tudo. A resposta à relativa precariedade da vida consiste justamente nesse apego a um mundo no qual o prazer é a medida. Somente tem preço o que pode ser perdido, e a vida nunca é dada de uma vez por todas tal qual uma totalidade encerrada em si mesma. Além disso, a segurança sufoca a descoberta de uma existência que está sempre parcialmente roubada e que se torna consciente de si apenas por meio de uma troca às vezes inesperada com o mundo. O perigo inerente à vida, sem dúvida, consiste em entrar no jogo sem nunca procurar inventar sua relação com o mundo nem sua relação com os outros. Assim, nem a segurança nem o risco são modos de autorrealização e de criação de si. O gosto de viver envolve uma dialética entre risco e segurança, entre a capacidade de se questionar, de se surpreender, de se inventar e de permanecer fiel ao essencial de seus valores ou de suas estruturas identitárias. Pelo fato de termos a possibilidade de perdê-la, a existência é digna de valor.

A experiência do confinamento quebrou uma certa despreocupação com o passar dos dias, recordando brutalmente não só a precariedade da existência, mas também a do instante. Uma certa banalidade envolvia nossos comportamentos, que hoje reencontram sua dimensão sagrada: tomar um café ao ar livre, caminhar num parque ou num bosque, encontrar amigos, ir ao teatro ou ao cinema, ou mesmo sair simplesmente de casa sem hora para voltar, sem dever satisfação a ninguém. O fato de sair de um lugar para outro era tão óbvio que já não era visto como um privilégio. A crise sanitária é, nesse sentido, um *memento mori*, um lembrete em escala planetária de nossa incompletude e de uma fragilidade que esquecemos o tempo todo. Ela restabelece uma escala de valor ocultada por nossas rotinas. Somente tem preço o que nos pode ser tirado. Na nostalgia, o confinamento nos lembra brutalmente do preço das coisas sem preço, essas atividades anódinas do cotidiano efetuadas sem

(...)

pensar, a tal ponto fluem espontaneamente, mas cuja súbita privação lhes dá um valor infinito. Eis a conta que ninguém deve esquecer em seus relacionamentos com os outros e com o mundo.

Publicado na página Études – Revue de Culture Contemporaine, *em maio de 2020, disponível em <https://www.revue-etudes.com/article/le-prix-des-choses-sans-prix-david-le-breton-22617>.*

David Le Breton é professor de Sociologia e Antropologia na Universidade de Estrasburgo, França. É especialista em estudos do corpo, tendo publicado inúmeras obras sobre o tema, várias delas traduzidas para o português. Recentemente, lançou *Rostos: ensaio de antropologia* (Vozes, 2019).

(...) 28/06

Afroanarquismo, malandragem e preguiça
Renato Noguera

O filósofo martinicano Frantz Fanon insiste que nós não devemos procurar as alternativas para as crises na cultura do colonizador, se quisermos sair de todo colapso iminente. Precisamos "inventar, temos de descobrir. Se queremos corresponder à expectativa de nossos povos, temos de procurar noutra parte, não na Europa."[1] Seguindo a mesma linha, temos as declarações da pensadora Mãe Stella de Oxóssi, que disse, a respeito do mundo do candomblé: "Na nossa cultura, não se faz nada sem se tomar conhecimento de que existem os ancestrais e os orixás mais velhos."[2] E do pensador Ailton Krenak, que argumenta no livro *O lugar onde a terra descansa* que precisamos pisar devagar na terra, toda pisada deve imitar um voo, ser leve e suave. A orientação da ancestralidade é importante porque possui olhares mais longos e sobrevoa nossos passos, ancestrais e orixás funcionam como o GPS, isto é, um guia que nos ajuda a chegar ao nosso destino. Vale dizer que o destino não nasce pronto, ele é aberto e compartilhado. Por isso, sem ajuda nos perdemos. Nós não enxergamos muito bem o caminho enquanto caminhamos. O caminhar precisa ser devagar para enxergar o que pisamos. Afinal, em gente não se pisa. Tal como diz a canção imortalizada na voz de Dona Ivone Lara: "Eu vim de lá, eu vim de lá pequenininho/ Mas eu vim de lá pequenininho/ Alguém me avisou/ Pra pisar nesse chão devagarinho."[3]

O projeto neoliberal é um caminhar furioso que segue fazendo a fagocitose de tudo que está à frente, isto é, segue transformando tudo em mercadoria. É preciso entender que a vida não pode estar à venda. A vida é uma experiência extraordinária que não pode ser submetida aos caprichos da precificação. Com isso não estou a dizer que devemos buscar um retorno ao passado, tampouco faço coro com o filósofo Jean-Jacques Rousseau que pregava a tese do "bom selvagem". Não, não podemos romantizar nem ficar idealizando; não é hora de fantasias utópicas. Porém, não vamos inverter, aceitar como certo que o futuro do mundo será de uma sociedade

1 Frantz Fanon, *Os Condenados da Terra*. Rio de Janeiro: Civilização Brasileira, 1979, p. 175.
2 Mãe Stella de Oxóssi; Juvany Viana. In: *Expressões de sabedoria: educação, vida e saberes*. Org. Nelson De Luca Pretto; Luiz Felippe Perret Serpa. Salvador: EDUFBA, 2002, p. 25-26.
3 Dona Ivone Lara, "Alguém me avisou". Samba Rio de Janeiro, 1980.

global distópica com governos totalitários, Estado policial-digital, fiscalizando cada segundo das vidas sequestradas pelo trabalho intermitente; não podemos vender barato os sonhos de liberdade aceitando que o futuro vai aprofundar um novo modelo de escravização com confinamentos sutis e autoexploração. É possível? Sim, ainda mais depois de uma crise sanitária global que exige algumas mudanças e os interesses do Capital que não cessam de crescer.

Não existem soluções mágicas porque, diante de grandes questões, as respostas não podem ser truques de cartola. Mas podem começar de elementos simples. Existem tecnologias que podem nos ajudar a enfrentar a crise mundial. As palavras do xamã e filósofo yanomami Davi Kopenawa são bem interessantes. Kopenawa critica a visão de mundo de gente branca. De acordo com o pensador yanomami, os brancos estão fazendo o céu desabar – uma expressão que significa colocar toda a vida do planeta em risco. Não estamos aqui para fazer "futurologia", o nosso interesse não é apostar que tudo vai piorar ou que o porvir será melhor. Não se trata de otimismo ou pessimismo, essas ideias não são boas categorias de análise. A opção entre o pessimismo e o otimismo só engana. Nós pretendemos fazer um convite (ou uma convocação se preferirem). O momento da vida no planeta passa por riscos. Albert Camus disse algo curioso no livro *A Peste*: o mundo é feito de pragas e de suas vítimas. Nós sempre devemos escolher um lado. Para Camus, devemos recusar o lado das pragas.

É hora de uma convocação simples, um pacto pela vida. A escritora Conceição Evaristo já disse que vamos nos recusar a morrer, mesmo que eles tenham feito um acordo de nos matar – em referência à face letal do racismo. Logo, a bandeira contra o racismo é um convênio para celebrar a vida. O que ensinou o grande mestre Abdias do Nascimento com a tese do *quilombismo*? Nós precisamos da arte de compartilhar para viver. Toda celebração precisa reunir gente. Diante da pandemia e da crise econômica, nós devemos levantar nossas vozes, nossos corpos e usar nossa energia para colidir com o racismo. Pode parecer estranho, mas é o combate ao racismo o início de uma mudança estrutural em todo o planeta. O antirracismo é o caminho mais curto para a democracia.

Não se enganem. Falar de democracia não é investir na cultura ocidental, existem outros sotaques do regime democrático. Aqui não fazemos referência ao regime grego ou àquele sistema erguido pelo projeto burguês moderno. Nós preferimos falar da "democracia" do antigo Reino do Kôngo, aquela que o historiador angolano Patrício Batsîkama discorre em seu livro *Lûmbu, a Democracia no Antigo Kôngo*. Uma democracia em que as vozes conseguiam se misturar, fugindo ao dilema de ser representativa ou direta. Talvez, por isso, não se trate de propor um "novo" mundo; tampouco idealizar um "velho" mundo cheio de liberdade. Pode ser o caso de transformar as cidades em aldeias, de fazer os Estados nacionais se transformarem em quilombos. Pode ser momento de experimentar as tecnologias como processos além de usá-las como ferramentas; pode ser momento de submeter os interesses do capital e do trabalho à vida. A vida em primeiro lugar. Não é somente a vida branca de alguns, mas todas as vidas humanas.

Não se trata exatamente de uma revolução socialista, ainda que Karl Marx seja indispensável para entender os processos que estamos vivendo. Nós estamos falando de afroanarquismo e de política de aldeia, uma combinação bem específica. Uma ressalva, aqui "anarquismo" não é somente aquele de Mikhail Bakunin. Nós reivindicamos a anarquia das encruzilhadas de Exu, o orixá que abre os caminhos. Exu é patrono do afroanarquismo, a capacidade de abrir caminhos onde tudo parecia fechado e impossível. Em certa medida, a política de aldeia é um convite a viver como se todos os vivos fossem nossos parentes. Por isso, o rio Doce é chamado por Ailton Krenak e seu povo de avô. O afroanarquismo em parceria com as políticas de aldeia dos povos originários da América é uma gestão biofílica. O que nos torna amantes da vida, colocando as pessoas acima do mercado. É um tipo de decreto que nos impede de medir uma pessoa pelo lucro que ela poderia gerar matando-se. Nesse regime, a paz perpétua não é garantida por uma guerra sem fim que extermina gente, fauna, flora e escraviza os derrotados e os vencedores com conforto e sem empatia. Nós estamos a falar que o primeiro passo é submeter o Estado e reinventar o mercado, retirá-los do trono divino e fazê-los servidores de gente. Não posso dizer que essa especulação seja um novo socialismo, nem um capitalismo reformado, porque quem inspira esse "Novo mundo" é Mãe Stella de Oxóssi, Lélia González, Abdias do Nascimento, Sueli Carneiro, Davi Kopenawa, Ailton Krenak, Conceição Evaristo, Antônio Bispo dos Santos, Cartola, Dona Ivone Lara, dentre tantas autorias com o mesmo espírito de conversar com os rios.

As orientações para implementação desse "Novo-Velho Mundo" são bem simples: misturar malandragem com preguiça. A colonização criminalizou as artes da malandragem e da preguiça. Nós precisamos reabilitar essas tecnologias divinas, elas receberam nomes estrangeiros que tentaram inverter seus sentidos. Em geral, as pessoas criadas com comida industrializada não sabem quase nada a respeito delas. A malandragem é a arte negra de crescer sem perder a infância, uma pessoa malandra é alguém que brinca depois de crescida. Quem não sabe brincar precisa colonizar a vida. A preguiça é uma tecnologia dos povos originários, uma pessoa preguiçosa é alguém que sabe a extensão da sua força e o tamanho da sua passada, trabalhando justamente o necessário para que o encanto da vida não se perca. Quem não vivencia o encanto da vida precisa colonizá-la. O que fazer diante da mutação ecológica que instalou uma pandemia, de todas as formas de opressão, da necropolítica sistêmica, da depredação ambiental e todo leque de injustiças? Uma das maneiras mais dignas de enfrentamento desse cenário está numa combinação entre malandragem e preguiça!

Renato Noguera é professor da Universidade Federal Rural do Rio de Janeiro (UFRRJ), doutor em Filosofia pela Universidade Federal do Rio de Janeiro (UFRJ), coordenador do Grupo de Pesquisa Afroperspectivas, Saberes e Infâncias (Afrosin), escritor, ensaísta, roteirista e dramaturgo. Iniciado nas artes *griot* pelo avô e criado no tradicional bairro de Oswaldo Cruz, no Rio de Janeiro, Noguera é autor das aventuras da Turma Nana & Nilo.

(...) 29/06

Coexistência e coimunismo

Sam Mickey

TRADUÇÃO Isabel Lopes

O existencialismo é um recurso renovável. Hoje, os insights do existencialismo estão sendo renovados em um contexto ecológico de coexistência planetária, dando origem ao coexistencialismo. Isso é exemplificado no trabalho do filósofo alemão contemporâneo Peter Sloterdijk, que descreve a coexistência não em termos de uma teoria metafísica da realidade, mas em termos de uma teoria da coimunidade. A Imunologia é generalizada para dar conta não somente das dinâmicas dos sistemas biológicos, mas de todo tipo de sistema, incluindo sistemas simbólicos, conceituais e sociais de grande escala, que ele descreve como "esferas" (ver a trilogia *Spheres: Bubbles, Globes and Foams* [Esferas: Bolhas, Globos e Espumas)).[1] A Imunologia Geral é a Esferologia Geral. Seus questionamentos variam de microesferas de intimidade interpessoal (bolhas) a macroesferas da coexistência coletiva (globos). A Imunologia Geral estuda as esferas mais apropriadas para fazer prosperar a coexistência planetária, diferenciando esferas saudáveis e instâncias de esferas patológicas, que são indicativas da falha em cultivar ou manter a intimidade e a solidariedade.

A tarefa de participar dos esforços da coexistência planetária não pode escapar dos imperativos imunológicos da esferologia. Cada esfera, não importa quão inclusiva, precisa desenhar certos limites: inclusões e exclusões, intrusões e extrusões, amigos e desconhecidos, forças e fraquezas. Falhar na produção ou manutenção desses limites é deixar de habitar um espaço íntimo, o que, em última instância, representa uma falha em coexistir — uma falha em encontrar um espaço operacional seguro para a humanidade: uma estufa global. Uma estufa planetária não pode ser construída nem pelo individualismo nem pelo coletivismo. Ela precisa ser criada sobre intimidades multipolares capazes de permanecerem expostas, capazes de exposição contínua ao exterior. Em outras palavras, isso requer estruturas macroesféricas imunes capazes de exposição infinita, "imunizações globais: coimunismo", uma coimunidade planetária em que os únicos estranhos que não são bem-vindos são aqueles que exploram estranhos.

1 Peter Sloterdijk, *Esferas I: Bolhas*. São Paulo: Estação Liberdade, 2016.

A história do próprio que é apreendida em uma escala muito pequena e do estrangeiro que é tratado muito mal chega ao fim no momento em que nasce uma estrutura global de coimunidade, com uma respeitosa inclusão de culturas individuais, interesses particulares e solidariedades locais. Essa estrutura assumiria dimensões planetárias no momento em que a Terra, estendida por redes e construída por espumas, fosse concebida como própria, e o excesso explorador anteriormente dominante como estrangeiro.[2]

Obviamente, a tarefa de determinar quem é explorador e quem não é é cheia de profunda ambiguidade e indecidibilidade. Não é tão fácil quanto dizer sim às hortas comunitárias e não ao consumismo voraz. A construção de uma coimunidade planetária requer prática, especialmente no atual cenário geológico, o Antropoceno, em que o destino da Terra é tão interligado ao da humanidade.

O Antropoceno é uma era da "antropotecnia", uma era de exercícios para os humanos aprenderem a coexistir com os habitantes de uma única Terra, exercícios no sentido de "regras monásticas" ou "ascetismos cooperativos universais" praticados diariamente para cultivar "os bons hábitos de sobrevivência compartilhada". A imunologia geral, portanto, coincide com uma teoria das variedades da prática antropotécnica, "Ascetologia geral", que fornece uma compreensão dos exercícios necessários para se tornar intimamente vulnerável nas escalas microesférica e macrosférica. Este é o coração do antropoceno, pulsando com práticas microesféricas e macrosféricas de intersubjetividade cordial, práticas antropotécnicas de coimunidade. Um coimunismo planetário não se refere à escolha entre partidos liberais, progressistas, socialdemocratas ou conservadores. Trata-se um treino conjunto para tornar concreta a universalidade da intimidade. Esse treinamento requer algumas das categorias celebradas pela direita (exclusiva, autopreferencial, seletiva, protecionista) e pela esquerda (inclusiva, preferencial em relação ao estrangeiro, livre de impostos).

Ao invés de se aliar à esquerda ou à direita como são atualmente compreendidas, o coimunismo exige o desenvolvimento de exercícios que facilitem relações intimamente vulneráveis com o exterior e o estrangeiro, exercícios que enfrentam a aporia da coexistência: o transplante do exterior para as camadas internas mais profundas. Ao invés de pessoas comuns da esquerda e da direita, o que se exige é o cultivo da excelência (virtude), excedendo os limites da política partidária comum. O que é necessário é uma cultura de criativos, desenvolvendo exercícios microesféricos e macrosféricos que transformam o sistema imunológico oferecido pelas filosofias e religiões do mundo, abrindo-os para as lutas da coexistência planetária. O que é necessário é a razão imunitária em escala global. A razão imunitária global diz respeito à luta pela coexistência permanecendo exposto, tornando-se vulnerável em

2 Peter Sloterdijk, *You Must Change Your Life*. Translated by W. Hoban. Polity Press, p. 451. [*Tens de mudar tua vida*. Lisboa: Relógio d'Água, 2018.]

intimidades multipolares. A composição de uma coimunidade global implica a abertura radical do ser-com, e isso requer prática.

Praticar não é apenas aprender uma habilidade específica, mas, em um sentido mais geral, é algo que envolve humanos projetando e se transformando. Em termos de uma ascetologia geral, *askesis* ("exercício") é fundamental para a existência humana, de modo que ela se molda no espaço curvo das esferas, e a intimidade desse espaço permite que seus pensamentos, sentimentos e ações reflitam sobre o sujeito, alterando ainda mais seu pensamento, sentimento e ação, de modo que possa e deva participar do projeto de sua própria subjetividade. Em outras palavras, a existência humana é seu próprio projeto de desenho esferológico ou imunológico. Você poderia dizer que isso envolve uma integração pós-secular de exercícios religiosos e seculares e regimes de treinamento. No entanto, Sloterdijk argumenta que essa *askesis* generalizada desfaz a distinção entre o que é religioso e o que não é. A meditação zen e a oração católica não diferem em espécie da investigação científica, da agricultura, da família ou do futebol. Todos são regimes de treinamento. Cada um, com certeza, é diferente, mas não há uma grande divisão religioso/secular. Cada regime de treinamento oferece diferentes possibilidades para indivíduos e grupos se projetarem, se transformarem, intensificarem as capacidades de agir e ser agido.

A condição humana no Antropoceno exige exercícios em escala planetária, uma vez que a condição dos humanos em qualquer lugar está enredada na malha das condições dos humanos e não humanos ao redor do planeta, forçando os humanos a permanecerem em um "campo de sobrecarga de enormes probabilidades", no qual "devo estimar os efeitos de minhas ações na ecologia da sociedade global " e " devo me transformar em um faquir [ascético] da convivência com tudo e todos, e reduzir minha pegada ambiental ao rastro de uma pena". Emergências ecológicas, como mudanças climáticas e pandemias virais, empurram a antropotécnica ao seu limite, forçando o desenvolvimento de uma estrutura global de coimunidade, um coimunismo que afasta as espumas do individualismo e da política partidária, a fim de proteger a intimidade constitutiva da coexistência planetária. Os ascetismos cooperativos devem ser compostos agora ou nunca, praticados em exercícios diários em prol de nossa sobrevivência compartilhada.

Sam Mickey é pesquisador na área de humanidades ambientais, com foco em ética e ontologia dos não humanos. Leciona na Universidade de São Francisco. O texto acima é parte de seu livro *Coexistentialism and the Unbearable Intimacy of Ecological Emergency* (Lanham, MD: Lexington Books, 2016), cuja reprodução foi gentilmente autorizada pelo autor.

(...) 30/06
Justiça viral e transformação vital
Marcio Costa

Para Gayana.

Violência e visão
Deleuze insistia que o pensamento não consiste em uma atividade natural, em uma faculdade subjetiva naturalmente dada, mas sim em uma violência.[1] Pensamos em virtude da violência de um encontro, de um signo que nos força a pensar. No ano de 2020 o signo que nos força a pensar é a COVID-19 e seu agente, o coronavírus. O encontro violento da humanidade com o vírus tem um ar catastrófico que torna ainda mais tangível o odor maligno de fim de mundo que estávamos sentindo há alguns anos – mais ainda para quem vive no Brasil. Dado o golpe que o vírus nos submeteu nesse ano, não há como não sermos forçados a pensar, sentindo-nos violentados por essa doença que já contaminou milhões em todo o planeta, matando centenas de milhares, forçando a parada do tempo capitalístico, o confinamento de bilhões de humanos e a interrupção do crescimento econômico. O grande desafio é construir um pensamento que esteja à altura desse acontecimento. Mas é possível construir um pensamento em poucas linhas e tão próximos do evento que ainda está em curso? Provavelmente não. Mas podemos ensaiar um caminho.

Podemos tomar o coronavírus como um analisador, como diria Guattari,[2] ou seja, um acontecimento que coloca em análise suas condições de aparecimento, fazendo com que o efeito retroaja sobre as suas causas, evidenciando o processo de sua efetuação.[3] Não seria isso o que Deleuze sugeria ao propor que, dada uma efetuação,

[1] "Nós só procuramos a verdade quando estamos determinados a fazê-lo em função de uma situação concreta, quando sofremos uma espécie de violência que nos leva a essa busca. (...) a verdade nunca é o produto de uma boa vontade prévia, mas o resultado de uma violência sobre o pensamento. As significações explícitas e convencionais nunca são profundas; somente é profundo o sentido, tal como aparece encoberto e implícito num signo exterior." Gilles Deleuze, *Proust e os signos*. 2. ed. Rio de Janeiro: Forense Universitária, 2010, p. 14-15; igualmente: "(...) o pensamento só pensa coagido e forçado, em presença daquilo que 'dá a pensar', daquilo que existe para ser pensado – e o que existe para ser pensado é do mesmo modo o impensável ou o não-pensado, isto é, *o fato* perpétuo que nós 'não pensamos ainda' (segundo a forma pura do tempo)". Gilles Deleuze, *Diferença e repetição*. 2. ed. Rio de Janeiro: Graal, 2006, p. 210.
[2] Félix Guattari, "A Transversalidade". In: *Revolução molecular: pulsações políticas do desejo*. São Paulo: Brasiliense, 1981, p. 88-105.
[3] Heliana de Barros Conde Rodrigues, "A Psicologia Social como especialidade: paradoxos do mundo Psi". *Psicol. Soc.* [online]. 2005, vol. 17, n. 1, pp. 83-88.

busquemos a sua contraefetuação, ou separar dos corpos que se misturam o acontecimento incorporal que os atravessa?[4] Pensamos que sim e, desse modo, no tom de urgência que a situação exige — não apenas da urgência viral, mas da urgência da vida que resiste —, ensaiamos algumas linhas de visão, onde um acontecimento pode ser pensado.

Para pensar a crise do coronavírus, é novamente Deleuze que nos oferece um exemplo sugestivo, que pode nos auxiliar a conceber esse desafio, ao comentar sobre o surgimento do cinema neorrealista italiano, cujo gesto inaugural foi *Roma, cidade aberta*, de Roberto Rossellini. Nesse filme vemos a resistência dos italianos diante da ocupação nazista na capital em ruínas. Deleuze afirma a partir desse filme que diante de um mundo em escombros, perante acontecimentos fortes demais, não podemos reagir habitualmente. Isso gera a quebra de nossa recognição, de nosso esquema sensório-motor, onde só podemos ver e ouvir sem reagir e, a partir disso, associar as situações óticas e sonoras puras a toda uma virtualidade, um circuito de lembranças que induz o surgimento de uma pura visão.[5] Uma visão que não provém de nossa atualidade, mas de uma virtualidade cuja violência intempestiva pode vir a abalar nossa percepção habitual, permitindo ver e ouvir um mundo por vir.

O eu e a morte

O coronavírus, retomando uma imagem eficaz, ainda que sombria, de Christian Dunker, é uma espécie de coroa de espinhos para o narcisismo global[6]. Se milhões até o ano passado exibiam em suas redes sociais digitais o seu sucesso, glamour, amigos, eventos, enfim, seu eu superinflado, hoje, as mesmas plataformas, que produziram nos últimos anos o crescimento exponencial do imaginário narcísico, estão garantindo uma mínima sobrevivência para um eu corporal que se evadiu do mundo e só sobrevive como imagem digital. Todavia, agora, não mais exibimos apenas nossa vaidade, nossa superfície tão brilhante quanto opaca de um narcisismo pretensamente soberano, mas sim nossa verdade, o quanto estamos sozinhos e unidos — solitários e solidários, na bela expressão de Deleuze[7] — diante dos limites

4 "Porque todo acontecimento é do tipo da peste, da guerra, do ferimento e da morte? Bastaria apenas dizer que há mais acontecimentos infelizes que felizes? Não, pois é da própria estrutura do acontecimento. Em todo acontecimento existe realmente o momento presente da efetuação, aquele em que o acontecimento se encarna em um estado de coisas, um indivíduo, uma pessoa, aquele que designamos dizendo: eis aí, o momento chegou [...]. Mas há, de outro lado, o futuro e o passado do acontecimento tomado em si mesmo, que esquiva todo presente, porque ele é livre das limitações de um estado de coisas, sendo impessoal e pré-individual, neutro [...]sempre desdobrado em passado-futuro, formando o que é preciso chamar de contra-efetuação". Gilles Deleuze, "Vigésima primeira série: do acontecimento". In: *Lógica do sentido*. São Paulo: Perspectiva, 2006, p. 154.

5 Gilles Deleuze, "Para além da imagem-movimento". In: *A Imagem-tempo (Cinema 2)*. São Paulo: Brasiliense, 2007, pp. 9-35.

6 Christian Dunker, "A coroa de espinhos". Disponível em: <https://artebrasileiros.com.br/cultura/coroa-de-espinhos-christian-dunker-peste-coronavirus-saude-mental/>. Acesso em 01 mai. 2020.

7 Gilles Deleuze, "Bartleby, ou a fórmula". In: *Crítica e clínica*. São Paulo: Ed. 34, 1997, pp. 80-103.

de nosso agenciamento social, o capitalismo. Vivemos todos, de maneiras distintas, a dor de cabeça global.

Mas a cabeça *de quem* dói? E de que maneiras? A coroa de espinhos atinge todos da mesma maneira? Há uma lista dos afetados que não para de crescer e se diferenciar: pobres sacrificados por projetos neoliberais, profissionais de saúde sem equipamentos e expostos à morte, populações minoritárias sanitariamente abandonadas, empreendedores empobrecidos, financistas em crise de abstinência, políticos se sentindo aprisionados pelo discurso da ciência, pesquisadores e universidades com poucos recursos... Há muitas dores de cabeça, tão diferentes quanto os papéis que tais agentes desempenham na sociedade. Há sobretudo aqueles que sempre coroaram de dor a vida de muitos, tais como os agentes do Mercado, tão insensíveis à dor alheia quanto adoradores do dinheiro. Outro tipo similar são os políticos oportunistas, que migram da esquerda para o centro, do centro para a direita, ou da direita para a extrema direita, no balanço das oscilações de opiniões eleitorais e das oportunidades que as crises econômico-políticas oferecem. Nos últimos anos, e mais ainda agora, não faltou "sangue nas ruas" para os investidores. Pode-se dizer que esses oportunistas – cujos exemplos mais notórios são o atual Ministro da Economia e o presidente da República do Brasil – constituem verdadeiros sócios do coronavírus. E em cada país, estado, município ou vizinhança podemos encontrar muitos outros auxiliares da disseminação da Pandemia, que não é apenas virótica, mas igualmente a propagação de palavras de ordem, cujos efeitos, ao fim e ao cabo, são os mesmos: destruição e morte.

O medo, a doença, a dor, a morte, o pânico diante do vírus, que força a mudança do nosso modo de produção de bens, serviços e subjetividades, são espinhos na carne da humanidade sofredora nesse início de século XXI. Como foi antes a dita "gripe espanhola" para a combalida sociedade ocidental pós Primeira Guerra Mundial, é uma dor de cabeça e sofrimento intensos, mas que podem ser superados como uma doença qualquer – ainda que sua escala seja global. "Fique em casa" e "vai passar" são os clichês midiáticos que nos repetem inúmeras vezes como mantras diários para ficarmos calmos, pois voltaremos para a vida normal dentro em breve. Mas será que queremos voltar para a vida normal? Sem dúvida a maioria não quer viver confinada ou aprisionada, mas será que não poderíamos voltar para um mundo diferente? Será que essa pausa não nos força a uma mudança interna, a uma verdadeira invenção, caso não caiamos nas teias midiáticas e do senso comum que nos pede calma para que tudo passe e volte ao normal? Será que a inação do corpo intensifica uma ação mental que só um vírus pode nos obrigar nesse momento? Por fim, já tomados por um instante fugaz de lucidez, diante dos profetas da boa vida capitalística, podemos nos questionar: que vida é essa a que nos apegamos? Por que não desejar a morte disso que chamamos de vida normal?

(...)

Justiça viral e transformação vital
O vírus traz sua justiça. A destruição das florestas e dos ecossistemas e a mercantilização industrial da carne animal traz consigo zoonoses que são catastróficas para a humanidade, tal como o coronavírus. Cavalgando no comércio e turismo global, nas asas dos aviões, o corona viralizou em toda parte, ameaçando a vida humana e as condições de vida da humanidade atual, forçando-a a interromper sua história. De modo que essa pandemia, apesar de não ser a primeira nem a última peste que enfrentamos, traz consigo uma nova mensagem e uma justiça singular: a de que suas causas são o modo de produção global, cujo destino é justamente parar essa cultura e reorientá-la. De maneira breve, fugidia, curta, uma peste passageira e que retornará, mas é nesse interregno cortante que poderá passar uma faísca intuitiva que, fraca como toda fagulha, permita passar uma visão adiante. Uma centelha que pode se conflagrar destrutivamente, fazendo o fogo arder e se apagar rapidamente, numa linha de pura abolição e morte,[8] ou uma luz que possa durar e elaborar-se no tempo, lucidamente, permitindo uma transformação vital por meio de uma mutação do tempo, a emergência de um novo pensamento. Se o vírus concerne à vida como sua hospedeira, a vida na ameaça da morte que o vírus lhe impõe, pode, todavia, transformar sua conduta, para não morrer.

Se o ano de 2020 parece ter o novo coronavírus como protagonista, no ano de 2019 tivemos outra personagem, desta vez portadora da mensagem da vida, que viralizou à sua maneira, singularmente: a jovem ativista Greta Thunbergh – que, para preservar a atmosfera, prefere atravessar oceanos de barco. Imbuída da coragem da verdade, começando solitariamente uma greve escolar pelo clima, que em poucos meses obteve a adesão de milhares de crianças e adolescentes e a atenção mundial, Greta nos conclamava a abrir os olhos para as florestas incendiadas do planeta, para o caminho inelutável da sexta extinção em massa das formas de vida terrestres[9] e para o aquecimento global antrópico e suas consequências climáticas catastróficas.[10] O encontro de Thunbergh e Trump evidenciou, do lado esquerdo, o chamado do futuro e as exigências urgentes para a mudança de nossa vida, e, do lado direito, os vícios do passado, que torna a humanidade, que criou uma nova era geológica, o Antropoceno, o verdadeiro vírus para todas as outras formas de vida na Terra. Não

8 Gilles Deleuze; Félix Guattari, "Micropolítica e segmentaridade". In: *Mil platôs: capitalismo e esquizofrenia* 2. 2. ed. Rio de Janeiro: Ed. 34, 2012, pp. 91-125.
9 "[...] um relatório publicado pela WWF (World Wildlife Fund, em inglês), em parceria com a Sociedade Zoológica de Londres, apontou ainda que, nos últimos 40 anos, 52% da população de animais vertebrados na Terra desapareceu". Daniele Klebis, *Antropoceno, Capitaloceno, Cthulhuceno: o que caracteriza uma nova época?*". Disponível em: <http://climacom.mudancasclimaticas.net.br/antropoceno-capitaloceno-cthulhuceno-o-que-caracteriza-uma-nova-epoca/>. Acesso em: 01 mai. 2020.
10 Para aprofundar filosoficamente e antropologicamente sobre esse problema: Déborah Danowski e Eduardo Viveiros de Castro, *Há mundo por vir? – ensaio sobre os medos e os fins*. Florianópolis: Cultura e Barbárie; Instituto Socioambiental, 2014.

escutamos Greta ou se a escutamos, continuamos a viver no mundo de Donald, como se não houvesse amanhã. E não haverá, dentro de alguns anos. O coronavírus veio para que nos enxerguemos, afinal, como o vírus mais letal da Terra. Ao forçar a parar nossas atividades produtivas, a justiça viral reduz a marcha de destruição. Ele tira o nosso ar, nos mata de sufoco, mas dá algum fôlego para a combalida vida no planeta, limpando a atmosfera dos venenos de nosso modo de produção.

O adjetivo "viral", que se disseminou pelo mundo virtual no início do século XXI, implica a disseminação de uma informação de forma padronizada, um clichê, que se autorreproduz de maneira massificada. O viral, no sentido biológico, é a repetição de uma codificação biológica (RNA) que explora a vida celular, obrigando-a a reproduzi-lo mecanicamente até matá-la para, assim, disseminar-se e contaminar todas as outras células. É a luta entre o retorno do mesmo (vírus) e a retorno da diferença (vida). A contemporaneidade viraliza sua própria individualização e massificação em clichês. Se o capitalismo é supostamente a produção de novidade por meio de objetos, ele precisa acima de tudo viralizar informações que nos parecem novas na aparência, mas são apenas velhos clichês que exploram a vida há milênios – destruição ambiental; fundamentalismo religioso; patriarcalismo-misoginia-lgbtfobia; racismo e segregações étnicas e culturais; antropocentrismo-especismo etc. O capitalismo apenas intensifica a marcha viral de destruição da espécie humana. Todavia, se o capitalismo transformou o devir da História em viralização, a vida, que resiste apesar do capitalismo, pode pôr um limite à viralização-massificação. Pode impor uma reorientação à produção desejante e social.

Nesse sentido, a vida que resiste em nós e entre nós pode transformar-se e colocar um limite ao vírus, não apenas ao coronavírus como risco de morte dos humanos, mas a toda produção massificada da morte que explora, enfraquece e mata os humanos e todas as formas de vida no planeta. O vírus da coroa, afinal, pode vir a nos mostrar o real, não como soberania ou realeza, mas o real da vida – que, vivida na sua intensidade, não seria uma realeza monárquica, mas sim a vida tal como ela se expressa na Natureza ou no meio ambiente não humano, em sua anarquia coroada. Não será isso que as formas de vida podem nos ensinar, que o humano é tão rei da criação quanto todas as outras formas de vida? A anarquia coroada é uma forma de ética, segundo Deleuze, que implica outra espécie de seleção e hierarquia, não mais fundada em formas, padrões ou clichês, mas em modos de vida em sua inventividade, cujo único critério é ir ao limite do que cada um pode.[11] Nesse sentido, o frágil, complexo e preciso equilíbrio ecológico planetário evidencia uma megamáquina anárquica e coroada pela vida em todas as suas formas, em equilíbrio instável e criativo. Por isso, nenhum humano pode se considerar, por si ou pelos outros, rei e centro soberano do mundo, porque todos os vivos são soberanos pelas suas diferenças.

11 Gilles Deleuze, *Diferença e repetição*. Rio de Janeiro: Graal, 1988, pp. 67-69.

(...)

Mudanças...
A mudança sempre advém e o imprevisível nos espreita. Os eventos podem mudar para pior, e os sinais são pouco esperançosos para o futuro próximo. Então? Esperar pela próxima peste, ou por uma nova guerra ou pelo novíssimo apocalipse ambiental? Se apocalipse é revelação, não precisamos destruir tudo para que o vilão da história se revele, pois os agentes virais de exploração e destruição da vida já se revelaram. E aqueles que ainda se disfarçam com boas intenções – empresários e políticos, sobretudo – cada vez mais se manifestam como agentes da morte e destruição, defensores dos velhos ideais virais. Esses ideais são estruturas históricas, discursivas e sociais, encarnadas na nossa vida pela linguagem, pelas instituições e pelos nossos hábitos. São acontecimentos incorporais, ideias e valores que exploram a vida, segundo uma codificação reiterativa e destrutiva.

Será que podemos ir além de um modo de produção social e desejante fascista, ou seja, assassino e suicidário?[12] Não precisamos temer, ao que parece, uma guerra mundial, mas sim a intensificação do que já vivemos, um estado de exceção mundial, onde o coronavírus apenas evidencia de maneira nua e crua a biopolítica e necropolítica em que vivemos. A biopolítica aponta para quais vidas são administráveis e preserváveis, para explorar a força da vida para a produção de bens, serviços e consumos – mesmo aceitando a morte de muitos, mesmo as produzindo.[13] A necropolítica é o desdobramento lógico da biopolítica, onde se gerencia a morte dos considerados improdutivos e perigosos, escolhendo corpos e populações que serão matáveis.[14] Nesse sentido, as medidas de exceção durante a pandemia, necessárias do ponto de vista sanitário e biopolítico, podem ser, por outro lado, uma larga experimentação necropolítica de um campo de concentração tão ubíquo, planetário e virtualizante que jamais podíamos imaginar. Um experimento casual, mas adequado a uma sociedade de controle como a que nós vivemos.[15] Monitorados por celulares individuais, por câmeras coletivas e programável por meio de ferramentas de *big data* – cada casa tornada cela monástica diáfana ao olho do poder e cada centímetro da cidade vigiado como uma prisão a céu aberto –, a sociedade de controle se torna o destino molecular da bio-necropolítica.

Por isso o coronavírus é um analisador da política contemporânea. Segundo Guattari e sua esquizoanálise, ampliando o sentido inaugurado pela psicanálise,

12 Peter Pál Pelbart, *Estamos em guerra*. São Paulo: n-1 edições, maio de 2017. Vladimir Saflate, "Bem-vindo ao estado suicidário". In: *Pandemia crítica*, v. 1. São Paulo: n-1 edições, 2021, p. 45.
13 Michel Foucault, "Direito de morte e poder sobre a vida". In: *História da sexualidade I: a vontade de saber*. Rio de Janeiro: Graal, 1988, p. 145-170.
14 Achille Mbembe, *Necropolítica: biopoder, soberania, estado de exceção, política da morte*. Trad. Renata Santini. São Paulo: n-1 edições, 2018.
15 Gilles Deleuze, "Post-scriptum sobre as sociedades de controle". In: *Conversações*. 3. ed. São Paulo: Ed. 34, 2013, p. 223-230.

quem faz a análise não é o analista, mas o acontecimento analisador – tal como as formações do inconsciente, lapsos, chistes, sonhos, atos falhos e sintomas, que forçam o eu a se pensar como sujeito ou como agente e não apenas paciente. O analisador coronavírus nos força a pensar de outra maneira e nos responsabilizar pela vida. Ele é um acontecimento que põe em análise um modo de produção e reprodução da vida e da morte no capitalismo avançado. Assim, não adianta administrar o vírus, seja o corona ou o capitalismo moderno. É necessário eliminá-lo, ou então, reorientá-lo, colocar a produção, o trabalho e as margens de lucro no seu devido lugar – assim como deixar os animais e seus vírus naturais em paz, no máximo estudando seus funcionamentos com o mínimo de interação. Será, então, necessário que a vida como valor absoluto limite as pretensões ilimitadas do Capital. A vida se corrige eliminando os vírus de suas células, como um corpo saudável constantemente elimina células cancerosas dos seus órgãos antes que se tornem tumores. O pensamento seleciona aquilo que torna a vida mais fraca ou mais forte, aquilo que impede ou promove que se vá ao limite do que se pode. A justiça viral contemporânea pode acordar a vida, despertá-la do seu torpor, para transformar sua conduta e eliminar diversos outros vírus aloplásticos, incorporais, que nos infectaram como clichês e palavras de ordem.

Nesse sentido, mais do que matar os corpos, o coronavírus, tomado por nós como acontecimento analisador da nossa vida, poderia eliminar o corpo sem órgãos do Capital. Segundo Deleuze e Guattari, toda sociedade com suas máquinas técnicas, sociais e desejantes (pois tudo o que uma sociedade produz é desejado pelos seus sujeitos) se assenta em um limite da produção, que seria o corpo sem órgãos (CsO).[16] O CsO é ao mesmo tempo superfície de registro onde as máquinas se inscrevem e o limite da produção desejante, que desarranja as peças de máquinas. A produção de objetos de desejo no capitalismo, seus inúmeros órgãos, que nos estratificam como um organismo, se assentam nesse corpo, o Capital como CsO, o limite imanente da nossa produção social e desejante. O Capital nos oferece o sentido para nossas ações de produção, mas igualmente nos desarranja como ideal inalcançável, deixando-nos na falta e na dívida, pois é o limite sempre deixado mais adiante. Enquanto o Capital se expande e fica ainda mais distante no ritmo do crescimento econômico, mais a Terra se encurta, bem como nossos movimentos. Quanto mais o Capital se dissemina e cresce, mais a vida é enfraquecida, mais os sujeitos humanos e não humanos são destruídos, e o meio ambiente, ecológico e político, torna-se ainda mais tóxico. Por isso, no limite do capitalismo, um novo corpo sem órgãos nos espera – mas este tem de ser construído. Se não o Capital, qual CsO nos espera para ser inventado? Seria o Social? Seria o Comum? Independentemente do nome, parece que a vida, que se coloca como limite da expansão do Capital, pode oferecer

16 Gilles Deleuze; Félix Guattari. *O Anti-Édipo: capitalismo e esquizofrenia 1*. São Paulo: Ed. 34, 2010.

um caminho outro. Mas o Capital não morrerá enquanto não soubermos inventar, efetivamente, um novo corpo sem órgãos, desejante e social, que vá além do limite do capitalismo e do seu poder soberano como sentido e fim da história. Porque o verdadeiro fim da história, ou seja, da finalidade de contar histórias para dar um sentido para a vida, é a invenção de um corpo sem órgãos, o corpo que dá sentido aos órgãos enquanto desejo.

A filosofia que vem e o povo por vir

Agamben, que perseguiu em toda a sua obra a filosofia que vem, dizia que o gesto final da filosofia de Foucault e Deleuze, o seu "testamento", foi tratar da vida, para além do eu e do mortalismo, para além da transcendência, ou seja, da separação e da soberania.[17] O eu e a morte são transcendências que, como ilusões inevitáveis da percepção,[18] nos enganam sobre a finalidade da vida. A ilusão não é o que não existe, mas sim o que limita a percepção. A morte é sempre do eu, aliás, o que faz com que a morte e o eu se tornem transcendências complementares. Diante da crise da vida na Terra no início do século XXI, poderíamos pensar que a saída se encontre no eu, na massa de indivíduos ou na morte de um eu ou de uma massa. A psicologia das massas descrita por Freud, com suas identificações verticais com líderes e suas identificações horizontais na imagem do outro eu,[19] não nos salvará de nossa crise planetária, ao contrário, ela é a causadora do problema com suas ilusões antropocêntricas. A vida traçará no meio dessa dupla ilusão os meios de escapar de um conflito lógico e político sem solução. Então Agamben tem razão ao afirmar que uma das características constitutivas da filosofia que vem é a vida em sua imanência absoluta.

Se uma sociedade não se define pelas suas contradições, mas sim pelas suas linhas de fuga que determinam os vetores de mudança de uma sociedade,[20] talvez devêssemos olhar e ouvir a transformação vital que vem das crianças e sua greve escolar. Talvez olhando para Greta e as crianças – que estão livres da escola disciplinar e proibidos de brincar na rua vigiada biopoliticamente –, observando os inúmeros bebês que nasceram em casa durante essa pandemia distantes dos Hospitais, atentando-nos para a vida em sua fragilidade, possamos ver que a passagem da vida se transmite de maneira precária, porém sólida e contínua. Para que a vida nova possa vingar, ela precisa de um mundo real, livre, vivo e não tóxico. A verdadeira

17 Giorgio Agamben, "A imanência absoluta". In: *A potência do pensamento: ensaios e conferências*. Belo Horizonte: Autêntica, 2015, pp. 331-357.
18 Gilles Deleuze; Félix Guattari, *O que é a filosofia?* Rio de Janeiro: Ed. 34, 1992, pp. 67-70.
19 Sigmund Freud, "Psicologia das massas e análise do eu". In: *Obras completas*. Vol. 15 São Paulo: Companhia das Letras, 2011, pp. 13-113.
20 Gilles Deleuze, "Desejo e prazer". In: *Dois regimes de loucos: textos e entrevistas (1975-1995)*. São Paulo: Ed. 34, 2016, pp. 132-133.

novidade ou a subjetivação é o cérebro, dirá Deleuze no fim de sua obra.[21] Enquanto interface ou imagem atual, quais imagens de mundo e histórias estamos transmitindo para o cérebro daqueles que nos sucederão? Uma criança, uma cidade, uma floresta, um planeta... O fim ou finalidade da vida não é a morte, mas outra vida. Não somos o destino, não somos o fim. Somos apenas uma passagem, um presente que passa, cujo sentido é o futuro. O presente deve morrer para que novo possa nascer, não sem antes ensinar aos jovens suas mais valiosas lições evolutivas, aquilo que dolorosamente foi aprendido e que constitui nosso passado, nossa memória, aquilo que em nós resiste. O povo por vir, mas já aqui, nos ensinará os caminhos de um mundo outro que não vemos, tão habituados que somos aos nossos clichês recognitivos: "Já se chamou a atenção para o papel da criança no neorrealismo (...) é que, no mundo adulto, a criança é afetada por uma certa impotência motora, mas que aumenta a sua aptidão a ver e a ouvir".[22]

Marcio Costa é psicanalista, bacharel e especialista em Filosofia, Mestre e Doutor em Psicologia Social (UERJ), com pós-doutorado em Psicologia Clínica (PUC-SP)

[21] "Mais do que processos de subjetivação, se poderia falar principalmente de novos tipos de acontecimentos: acontecimentos que não se explicam pelos estados de coisa que os suscitam, ou nos quais eles tornam a cair. Eles se elevam por um instante, e é este momento que é importante, é a oportunidade que é preciso agarrar. Ou se poderia falar simplesmente do cérebro; o cérebro é precisamente este limite de um movimento contínuo reversível entre um Dentro e um Fora, esta membrana entre os dois. Novas trilhas cerebrais, novas maneiras de pensar não se explicam pela microcirurgia; ao contrário, é a ciência que deve se esforçar em descobrir o que pode ter havido no cérebro para que se chegasse a pensar de tal e qual maneira. Subjetivação, acontecimento ou cérebro, parece-me que é um pouco a mesma coisa. Acreditar no mundo é o que mais nos falta; nós perdemos completamente o mundo, nos desapossaram dele. Acreditar no mundo significa principalmente suscitar acontecimentos, mesmo pequenos, que escapem ao controle, ou engendrar novos espaço-tempos, mesmo de superfície e volume reduzidos. [...] Necessita-se ao mesmo tempo de criação e povo". "Controle e devir (entrevista a Toni Negri)". In: *Conversações*. Sobre o cérebro em Deleuze, ver igualmente: *Imagem-tempo*, cap. 8 ("Cinema, corpo, cérebro e pensamento."), p. 246, onde ele diz: "Não há menos pensamento no corpo do que choque e violência no cérebro". Ver também: Gilles Deleuze; Félix Guattari, *O que é a filosofia?*, p. 257-279 ("Conclusão: do caos ao cérebro").
[22] Gilles Deleuze, *A imagem-tempo (Cinema 2)*. São Paulo: Brasiliense, 2007, p. 12.

(...) 01/07

Sobre o cooperacionismo: um fim à praga econômica[1]

Bernard E. Harcourt

TRADUÇÃO Pedro Rogerio Borges de Carvalho

Mais de 30 milhões de estadunidenses submeteram pedidos de auxílio-desemprego como resultado da devastação econômica causada pela pandemia de coronavírus, elevando o desemprego ao maior nível desde a Grande Depressão. Apesar disso, as bolsas de valores dos Estados Unidos tiveram em abril seu melhor mês desde 1987;[2] após um choque inicial, as bolsas se valorizaram de forma estável, subindo mais de 30% desde suas quedas no final de março. A maior parte dos economistas mostraram-se confusos[3] e ofereceram explicações diárias irrealistas. Mesmo Paul Krugman teve pouco a dizer, sugerindo que "investidores estão comprando ações em parte porque não têm para onde ir."[4]

Não é de se admirar que os mercados tenham desafiado o colapso econômico. Para os mercados, não há nada como uma boa crise quando as pessoas certas estão no poder. Philip Mirowski escreveu de modo revelador sobre isso durante o último desastre – a crise financeira de 2008 – sob o título "Nunca desperdice uma crise séria".[5] Agora também, a lógica fáustica sobre por que investidores institucionais colocaram suas apostas no mercado não nos escapa.

Em primeiro lugar, Donald Trump e os senadores republicanos expressaram com clareza solar que irão proteger as grandes empresas independentemente de quão ruins as coisas fiquem.[6] Ao fortalecer as maiores empresas agora, os *bailouts* as aju-

1 Publicado originalmente como "On Cooperationism: An End to the Economic Plague", <https://critinq.wordpress.com/2020/05/05/on-cooperationism-an-end-to-the-economic-plague/>, 5 de maio de 2020.
2 *New York Times*, U.S. Stocks Have Their Best Month Since 1987. Disponível em: <https://www.nytimes.com/2020/04/30/business/stock-market-today-coronavirus.html#link-23f83d60>.
3 *New York Times*, Everything Is Awful. So Why Is the Stock Market Booming? Disponível em: <https://www.nytimes.com/2020/04/10/upshot/virus-stock-market-booming.html>.
4 *New York Times*, Crashing Economy, Rising Stocks: What's Going On? Disponível em: <https://www.nytimes.com/2020/04/30/opinion/economy-stock-market-coronavirus.html>.
5 Livro disponível em: <https://www.versobooks.com/books/1613-never-let-a-serious-crisis-go-to-waste>.
6 *New York Times*, The Bad News Won't Stop, but Markets Keep Rising. Disponível em: <https://www.nytimes.com/2020/04/29/business/stock-markets.html>.

darão a eliminar seus competidores menores e facilitar práticas monopolísticas posteriormente. Após a pandemia, as grandes corporações estarão prontas para colher lucros predatórios, enquanto a maioria das pequenas empresas e negócios familiares estarão fora de atividade.

Em segundo lugar, as cláusulas de caducidade sobre as restrições do *bailout* permitirão que acionistas e gestores se enriqueçam quando a recuperação econômica eventualmente acontecer, novamente sem precisar criar reservas porque sabem que receberão *bailouts* na próxima vez também. Como detalha Tim Wu, esses *bailouts* recorrentes permitiram que gestores ricos saqueassem em bons tempos – por meio de *buy-backs* de ações e remunerações exorbitantes de executivos – e fossem resgatados em tempos ruins.[7] Isso, também, aumenta o valor de mercado enquanto cria capital para os ricos.

Em terceiro lugar, Trump enfraqueceu qualquer *momentum* em direção a serviços universais de saúde ao prometer exceções financeiras para despesas de saúde relacionadas ao coronavírus. Essas isenções relativas à COVID-19 protegerão os Republicanos contra repercussões negativas nas eleições de novembro de 2020. Depois que tudo houver terminado, os menos afortunados continuarão a ser assolados por cânceres comuns e doenças relacionadas à pobreza[8] sem qualquer cobertura, para o benefício das seguradoras privadas e de empresas e contribuintes mais ricos.

Em quarto lugar, a pandemia está dizimando as populações mais vulneráveis de maneira desproporcional: idosos, pessoas de baixa renda, não segurados, encarcerados e pessoas de cor. O desequilíbrio racial é exorbitante:[9] a taxa de mortalidade do coronavírus para afro-americanos é quase três vezes maior que a mortalidade de brancos.[10] As taxas de infecção da população carcerária também são aterradoras.[11] As populações em risco são desproporcionalmente mais velhas e pobres, também no Medicare e Medicaid. Alguns se referem a isso como "o abate do rebanho".[12] Investidores de mercado podem esperar que a seguridade social seja um empecilho menor para a economia no futuro.

Em quinto lugar, os Republicanos têm sido capazes de manter em segredo as bonanças tributárias em *bailouts* para milionários. Uma disposição legal nesse

7 *New York Times*, Don't Feel Sorry for the Airlines. Disponível em: <https://www.nytimes.com/2020/03/16/opinion/airlines-bailout.html>.

8 *The New Yorker*, A Preventable Cancer Is on the Rise in Alabama. Disponível em: <https://www.newyorker.com/magazine/2020/04/06/a-preventable-cancer-is-on-the-rise-in-alabama>.

9 *The Washington Post*, The covid-19 racial disparities could be even worse than we think. Disponível em: <https://www.washingtonpost.com/opinions/2020/04/23/covid-19-racial-disparities-could-be-even-worse-than-we-think/>.

10 APM Research Lab, The Color of Coronavirus: Covid-19 Deaths by Race and Ethnicity in the U.S. Disponível em: <https://www.apmresearchlab.org/covid/deaths-by-race>.

11 Columbia Law School, COVID-19 Response Projects. Disponível em: <https://cccct.law.columbia.edu/content/covid-19-response-projects>.

12 Napa Valley Register, Controversial post leads to calls for Antioch commissioner's removal. Disponível em: <https://napavalleyregister.com/news/state-and-regional/controversial-post-leads-to-calls-for-antioch-commissioners-removal/article_926f1e0f-3762-5e42-a992-4e85cf206eed.html>.

sentido suspende a limitação na quantia de deduções de receitas não comerciais que proprietários de negócios estabelecidos como entidades *pass-through* podem alegar como modo de reduzir sua tributação. A Comissão Mista sobre Tributação, corpo congressional apartidário, estima que isso beneficiará desproporcionalmente cerca de 43.000 contribuintes no estrato tributário mais alto (mais de um milhão de dólares de renda), que receberão um lucro médio de 1,63 milhões de dólares por depositante.[13]

Os mercados se tornaram o espelho de uma verdade horrível. Michel Foucault observou de modo presciente,[14] em 1979, que mercados são as pedras de toque da verdade em tempos neoliberais. E a terrível verdade que eles hoje revelam é que a pandemia é uma mina de ouro para grandes empresas, investidores institucionais e os mais ricos. Eu ouvi uma vez um magnata imobiliário de Nova York falar sobre a apropriação de terras nos Adirondacks na década de 1930 e comentar: "A Grande Depressão foi ótima, não?!". Investidores institucionais devem se sentir do mesmo modo sobre a pandemia de COVID-19.

Tristemente, dificilmente se poderia esperar muita diferença em um governo democrata, especialmente um que é igualmente devotado a Wall Street e a doadores ricos. Os últimos dois – os de Bill Clinton e Barack Obama – abraçaram avidamente políticas neoliberais tais quais o trabalho para os desempregados e a assistência social para a elite empresarial. Os *bailouts* de Hank Paulson e Timothy Geithner de 2008 foram o modelo para os de hoje.

O único caminho para avançar – além de uma próxima administração democrática – é uma genuína transformação jurídica que substitua o nosso atual regime empresarial por empresas cooperativas, mutualistas e sem fins lucrativos. Os muitos de nós que criam, inventam, produzem, trabalham e servem os outros precisam deslocar os poucos que extraem e acumulam capital e colocar em prática um novo cooperativismo que favoreça a distribuição equitativa e sustentável do crescimento econômico e a criação de riqueza.

A estrutura jurídica que permite que a forma societária – a que Katharina Pistor chama com precisão de "o código do capital"[15] – seja revogada e substituída por um novo quadro econômico que faz circular a riqueza gerada pela produção e pelo consumo. Estas formas jurídicas alternativas, que existem há séculos e que hoje nos rodeiam, incluem as cooperativas de produção, as cooperativas de crédito bancário,

13 Sheldon Whitehouse, "Whitehouse, Doggett Release New Analysis Showing GOP Tax Provisions in CARES Act Overwhelmingly Benefit Million-Dollar-Plus Earners". Disponível em: <https://www.whitehouse.senate.gov/news/release/whitehouse-doggett-release-new-analysis-showing-gop-tax-provisions-in-cares-act-overwhelmingly-benefit-million-dollar-plus-earners>.
14 Bernard E. Harcourt, Introducing The Birth of Biopolitics. Disponível em: <http://blogs.law.columbia.edu/foucault1313/2016/01/23/introducing-the-birth-of-biopolitics/>.
15 Katharina Pistor, *The Code of Capital: How the Law Creates Wealth and Inequality*. Princeton University Press: 2019.

as cooperativas de habitação, as mutualidades para segurar e as organizações sem fins lucrativos para obras beneficentes e aprendizagem.

Essa é também a única forma de enfrentar frontalmente a crise climática global. A lógica, os princípios e os valores dos acordos cooperativos podem servir para desacelerar nossa sociedade baseada em consumo a todo custo. O objetivo da empresa cooperativa não é maximizar a extração de capital, mas sim apoiar e manter todos os participantes na empresa e distribuir bem-estar, o que inclui e depende de um meio ambiente saudável. Ao substituir a lógica da extração de capital – a lógica extrativa, como Saskia Sassen o chama[16] – por um *ethos* de distribuição equitativa, podemos preparar-nos para enfrentar a crise climática após o fim da pandemia.

Em retrospectiva, o termo capitalismo foi sempre um nome incorreto, cunhado paradoxalmente pelos seus críticos no século XIX. O termo sugere enganosamente que o capital funciona inerentemente de certas formas, tem um certo DNA e é regido por leis econômicas. Mas isso é uma ilusão.[17] O capital é apenas um artefato moldado pelo Direito e pela política. O seu código é inteiramente criado pelo homem. E, como Thomas Piketty[18] e outros demonstram, a atual concentração de capital e as crescentes desigualdades de riqueza não passam hoje de uma escolha política, não o produto de leis do capital.

Na verdade, não vivemos hoje em um sistema em que o capital dita nossas circunstâncias econômicas. Em vez disso, vivemos sob a tirania daquilo a que eu chamaria "dirigismo do torneio": uma espécie de esporte de gladiadores dirigido pelo Estado, em que os nossos líderes políticos concedem espólios aos ricos a fim de serem reeleitos (e, cada vez mais, para autofinanciarem as suas próprias campanhas políticas).

Precisamos deslocar esse dirigismo do torneio com um quadro jurídico e político que favoreça a cooperação e colaboração entre aqueles que criam, inventam, produzem, trabalham, trabalham e servem os outros. Em vez de empresas que extraem capital para os poucos acionistas e gestores, precisamos de cooperativas, mutualidades e organizações sem fins lucrativos que distribuam amplamente a riqueza que criam a todos na empresa compartilhada; e nos precaver continuamente contra as grandes disparidades salariais que agora caracterizam o nosso dirigismo de gladiadores. Será a única forma de domar o nosso obsceno e destrutivo consumismo.[19]

16 Saskia Sassen on extractive logics and geographies of expulsion. Disponível em: <https://undisciplinedenvironments.org/2017/08/09/saskia-sassen-on-extractive-logics-and-geographies-of-expulsion/>.
17 Bernard E. Harcourt, *The Illusion of Free Markets*.
18 Thomas Piketty, *Capital in the Twenty-First Century*.
19 Joshua Clover, The Rise and Fall of Biopolitics: A Response to Bruno Latour. Disponível em: <https://critinq.wordpress.com/2020/03/29/the-rise-and-fall-of-biopolitics-a-response-to-bruno-latour/>.

Não basta aumentar os impostos progressivos sobre a riqueza dos bilionários e investir mais em hospitais e escolas públicas, como sugeriu recentemente Piketty.[20] Isso não vai alterar fundamentalmente a lógica e as tentações faustianas. Em vez disso, e urgentemente, é hora de substituir o nosso sistema de dirigismo de torneio por um novo cooperacionismo.

Ainda há muitos de nós neste país que estão encantados com o mito do individualismo americano – a ideia de que podemos fazer tudo sozinhos, inventar, criar e construir coisas por nós próprios e colher todos os benefícios. Está profundamente enraizado no imaginário público, ligado à imagem do pioneiro do garimpeiro de ouro e às brilhantes recompensas do trabalho solitário e árduo. A ideologia é subjacente à forma empresarial e à lógica da extração de capital. Mas, na sua maior parte, conseguimos inventar, criar e produzir por meio do apoio mútuo, do trabalho em conjunto e da colaboração. São estas formas de cooperação que devem sustentar uma economia pós-pandemia.

Esta pandemia e este colapso econômico não devem nos impedir de trabalharmos juntos para nos colocarmos em melhor posição para lidarmos com a outra crise – a mudança climática – que ainda paira no horizonte. Pelo contrário, estes tempos exigem uma revolução jurídica, política e econômica para anunciar uma nova época de cooperativismo. Isso vai exigir vontade política. Ela não virá de nossos líderes políticos, tão vinculados às contribuições corporativas. Ela terá que vir de todos nós unidos.

Bernard E. Harcourt é professor de Direito e Ciências Políticas na University of Columbia, em Nova York, e Diretor de Estudos na École des Hautes Études en Sciences Sociales (EHESS), em Paris. É autor de *The Illusion of Free Markets* (2011), *The Counterrevolution* (2018) e *Critique & Praxis* (2020).

20 Democracy Now, Economist Thomas Piketty: Coronavirus Pandemic Has Exposed the "Violence of Social Inequality". Disponível em: <https://www.democracynow.org/2020/4/30/thomas_piketty>.

"E daí? Todo mundo morre"
A morte depois da pandemia e a banalidade da necropolítica
Hilan Bensusan

A história da morte
A morte também tem uma história. Ela já foi o fim de todo jogo, já foi algo sagrado e intocável, o preâmbulo da redenção, o interdito, o motor das guerras e das conquistas, uma arma poderosa de ameaça e de subjugação. A partir de algum momento nessa história, a morte tomou a vida como refém, como escrevia Georges Bataille, e a transformou em mera *sobre*vida. Ou seja, passou a importar apenas que haja sobrevida. Assim, a premissa é a de que, para basta uma persistência, basta uma sobrevivência. A morte é um objeto de adiamento que jamais se confunde com um completo exorcismo – ela se torna o espectro de todos os espectros e configura a ordem política na forma da soberania de um corpo político, que adia a morte de quem a ele pertence. Tal presença política da morte faz com que a sua história se torne o motor de qualquer história. Ou antes, que toda história se torne uma versão da história da morte.

A pandemia na qual estamos vivendo é a consolidação de uma nova era na história da morte: a era da necropolítica preponderante. Nela, como em outros momentos, a morte se torna explicitamente parte da atividade e do jogo político – parte do cálculo econômico, mas, sobretudo – e nisso reside a novidade –, ela se torna explicitamente parte da articulação biopolítica. O controle das populações deixa de ser limitado pelo estigma do genocídio, pela recusa ao assassinato ou pelo mero direito *prima facie* à sobrevida. A sociedade que controla como se vive passa, sistematicamente, a controlar também quem pode ser abandonado à própria sorte ou à própria morte. E não apenas as instituições garantem o direito à sobrevida e adiam a morte (apenas de alguns): elas investem na dispensabilidade de muitos. As instituições abdicam de procurar adiar algumas mortes e assim, ativamente, passam a antecipá-las.

Achille Mbembe vem diagnosticando esse gradual avanço das sociedades biopolíticas de controle global em direção ao que chama de necropolítica. Mais ainda do que o manejo da vida, importa a capacidade de gerir a morte – ou de tornar-se indiferente a ela e à sua antecipação ou adiamento. Mbembe entende a necropolítica a partir do devir-negro do mundo, que faz com que a experiência da supremacia

branca da aventura colonial seja generalizada no capitalismo tardio; os trabalhadores se tornam menos integrados, mais precários, menos imprescindíveis, mais matáveis. A necropolítica preside sobre a transformação da ordem liberal de cidadãos numa ordem servil de conscritos que podem ser requisitados e dispensados na velocidade da desterritorialização do capital. Se a experiência colonial permitiu que populações inteiras de negros e negras fossem colocadas à disposição desse regime, e finalmente arranjados em Estados nacionais que funcionam como bantustões, a maioria das demais populações pode igualmente ser posta neste regime. Os mecanismos que permitiram a subjugação colonial – os instrumentos da morte – podem ser adaptados a qualquer outra circunstância para "criar *mundos de morte*, formas únicas e novas de existência social nas quais vastas populações são submetidas a condições de vida que lhes conferem o estatuto de *mortos-vivos*", escreve Mbembe. Esta empreitada, Mbembe mostra, torna toda resistência dificilmente distinta do suicídio. E de um suicídio corriqueiro, banal. O diagnóstico de Mbembe é que na era do trabalho dispensável, da soberania disponível e da servidão compulsória, sobreviver ou morrer tornaram-se intercambiáveis e já quase, como no poema de Beckett, assuntos de meia-pataca.

A pandemia
Entra Bolsonaro, personagem da trama do devir-bantustão dos povos subjugados. E coincide com a pandemia que já matou 400 mil pessoas no mundo, mais de 30 mil no Brasil. Chega preponderante a era da necropolítica. Confrontado com esses números, ele declara: "E daí? Morrer é normal, todo mundo morre, mais cedo ou mais tarde. Eu lamento – o que que eu posso fazer?" Nada a fazer. E mais, ele diz que procura cuidar da economia, "também se morre de fome e desemprego". Talvez haja uma escolha entre duas mortes – a lenta e a violenta. Talvez uma preferência pela sobrevida dos mais aptos a trabalhar. De todo modo, Bolsonaro ecoa a opção dos dirigentes nessa pandemia: manter as pessoas vivas ou a economia girando. A chefe da superintendência de seguros privados completa: "A morte de idosos melhorará nosso desempenho econômico pois reduzirá o déficit previdenciário". Entre as variáveis previdenciárias, há o número dos que sobrevivem mais do que sobretrabalham e mais do que sobrevalem. Que não vivam mais e resolve-se o problema de balança.

À era da necropolítica segue-se uma era em que se podia pretender adiar a morte de todos em um corpo político melhorando-lhes a vida. O discurso sobre a morte é que ela precisa ser temida – e as instituições a temem o suficiente para proteger aqueles que a elas se submetem. Na necropolítica, a subordinação completa às instituições não garante nem sobrevida, nem o empenho dessas instituições na sobrevida – a sobrevida se torna secundária. O problema da necropolítica, posto em termos contratualistas, é que, se renuncio a alguma liberdade ou soberania em troca de alguma segurança e minha sobrevida – minha segurança – é tratada como uma

moeda de troca macroeconômica, o contrato já foi rompido e cedi a alguma liberdade ou soberania sem contrapartida. O dedo na ferida necropolítica de Mbembe é que é preciso para que a contrapartida e o contrato desapareçam do horizonte. Nunca houve contrato no empreendimento escravista – ou pós-escravista – colonial. O contrato não habita a *plantation*. A morte está presente apenas como intimidação, a cada momento, a cada possibilidade de insurgência. Cada insurgência é refém da morte – mas o autossacrifício nem sempre é mais do que uma autoimolação sem consequências. Ou então os nativos são violentos – insubordinados, desobedientes, brutos, selvagens, indomáveis – e é preciso buscar os nativos que convêm alhures. Para isso, também agiu o discurso colonizante do ensandecimento como um estado médico – que olhava a morte e tinha sempre uma frase que *deixava aquilo mais ou menos*, como no poema de Leminski. Como quem diz "vítima de um aneurisma, fez um câncer, foi uma embolia". Durante o golpe que retirou Dilma do palácio do Planalto, um homem, que ateou fogo ao próprio corpo em frente ao local, foi levado para o hospital. Talvez curado.

Como entende Mbembe, é preciso criar as condições para que qualquer contrato social que dê segurança a quem se submete às instituições desapareça de cena – e seja substituído pelo binômio do emprego e da intimidação; é preciso que haja uma transição para uma era sem expectativas de segurança. As terras indígenas são proteção legal para os que nelas vivem – essa proteção desaparece e entram os garimpeiros, os traficantes de madeira e o coronavírus. Toda resistência é inútil e suicida – os residentes são tomados como primitivos, a menos que aceitem fazer negócio em condições sistematicamente desfavoráveis e rodeados por toda forma de intimidação. Não há mais proteção, não há mesmo garantia alguma e o porte de armas, a compra de munição e o uso de violência para a defesa da propriedade ficam sancionados e encorajados. Enfia-se o país na necropolítica completa. Vale notar que toda era da história (da morte) é implantada a ferro e fogo. Sem contratos sociais, não há estabilidade a não ser aquela da intocável permanência da propriedade. É ela que ganhou músculos suficientes para prescindir da soberania humana. Na era da pós-soberania, a cidadania é ela mesma obsoleta e toda política se torna política da morte.

A necropolítica militante

A necropolítica é um estágio da aventura do capital na Terra. É uma aventura que se entrelaça com a transformação do que há no planeta em recurso pronto para ser requisitado e dispensado – o processo que produz a ordem servil dos conscritos. A dispensabilidade de toda coisa é o processo que faz de toda produção corporal um trabalho abstrato. Assim, automatizado, ele pode ser reproduzido por quem for – es proletáries são substituíveis umes peles outres. A força e o viço da produção desaparecem. O trabalho abstrato separa o trabalho de quem trabalha. Precede à era da necropolítica um niilismo que se dobra diante da exceção humana. Os textos

de Mbembe, entre tantos outros, deixam claro que não há cidadania, nem contrato, nem garantia, nem sacralidade da vida do lado de baixo do Equador (e mesmo em grandes áreas acima dele). Também não há exceção humana. A exceção, portanto, é talvez a exceção branca — ou a exceção moderna ou, ainda, a exceção rica. Deixada de lado a exceção — o que faz o devir-negro do mundo — o niilismo se generaliza por toda parte. Ou seja, não há soberania que impeça que tudo e todos se tornem um dispositivo, um recurso à disposição e sob comando — e em que os comandos podem ser exercidos por quem puxar as alavancas. O niilismo coincide com o momento em que tudo pode ser reproduzido, já que a potência das coisas foi extraída e sua inteligibilidade, capturada. A necropolítica, como regime global, é a chegada do niilismo à maior parte da humanidade. Tudo e todos podem ser substituídos e dispensados, já que nada fazem senão seguirem comandos abstratos. O proletariado se torna um precariado quando, ao invés de formar uma máquina produtiva cada vez mais poderosa, termina refém de sua substituibilidade: o que é internacional é seu caráter descartável.

Martin Heidegger, que via no ocidente que perseguia o conhecimento a qualquer custo o bastião do niilismo, entendeu que a banalização da morte a transforma em um mero desaparecimento. Antevendo a necropolítica do niilismo, Heidegger descreve campos de aniquilação à disposição para a fabricação de cadáveres. Cadáveres sem funeral, sem rosto, sem velório, sem liturgia — a produção anônima de cadáveres. Cadáveres tratados como um *output* econômico negativo, que precisa ser ocultado ou rebalanceado — e rapidamente. Assim é a morte no meio da pandemia. A era da banalização da morte é a era em que um número sem precedentes de espécies de vida — humana e não humana — desaparece a cada ano. Há uma insensibilidade acelerada acerca da morte; se ela se tornasse algum divisor de águas, ela faria parar tudo, como em um ritual fúnebre. Ela não deixaria as populações indiferentes ao entorno, que é um cemitério geral; à sua vizinhança, que é um abatedouro cósmico. A insensibilidade, junto com o exorcismo de toda garantia e segurança que provenham do empenho que produz cidadania, é insumo para a necropolítica escancarada. Com uma quantidade de insumos suficiente, a nova era política da história da morte chega arrebatadora.

Bolsonaro é o nome do acontecimento da necropolítica triunfante no Brasil. Oriundo das formas de poder como controle — as igrejas, o agronegócio e sobretudo as milícias, cada vez mais indistintas das polícias — ele aparece para combater os resíduos de cidadania com direitos, e de soberania compartilhada. Oriundo dos agentes necrocratas brasileiros — mandantes dos assassinatos e mandatários dos salvo-condutos históricos de um Estado sempre necroide e distribuidor de cidadania para poucos — ele aparece como a fusão do Estado e da máfia, como tem analisado recentemente Paulo Arantes. Coincidindo com a pandemia, ele traz a necropolítica da periferia para o centro, da cozinha para a sala, da margem para o holofote. Não precisa mais

(...)

do discurso pela vida ou da ênfase em alguma garantia, bastam ameaças e odes ao armamento. Outro termo de Mbembe: a necropolítica é um *brutalismo*. Uma campanha eleitoral e uma campanha de apoio simbolizada por uma arminha feita com as mãos: a necropolítica eleitoral. Talvez os fascismos tenham sido a variante metropolitana do experimento necropolítico colonial então em curso. O Brasil, que não foi concebido como país para ser muito mais que um bantustão, agora tem a chance de se encontrar com seu passado colonial – escravocrata, genocida de populações precedentes, centrado na supremacia da exceção branca – na sua forma mais brutal: a necropolítica nua e crua. Não é preciso mais fingir que *plantation* é uma república. Ainda que a máfia sempre deva favores, dever favores não estabelece soberania, apenas reforça o poder brutal de quem pode intimidar. Parece que o que está em jogo é mais visceral do que o fascismo: "e daí? Todo mundo morre" são as palavras de ordem para a implantação de uma necropolítica militante.

O combate
Como combater o niilismo militante na forma de necropolítica instituída? Pode ser insuficiente lutar pelo retorno (ou melhor, pela instituição) das garantias e seguranças de um contrato social – pela democracia em sua mais alta intensidade, que pudesse abolir as máfias e as células há muito necrosadas do Estado. O germe da necropolítica brasileira seja talvez mais disseminado ainda – ele está na impossibilidade de sua soberania, na impossibilidade de um contrato social (ou de uma fábula de contrato social) em uma sociedade que surgiu da colonização. A comunidade é anátema do colonial. A necropolítica brasileira tem raízes originárias – como o que é colonial tem pacto com o que é niilista. Talvez então a virada seja outra: a anástrofe de algum porvir alternativo na história da morte. Ou seja, fazer um futuro outro colidir com o presente de que a necropolítica se apodera. Talvez não baste sequer procurar reverter a obsolescência niilista da soberania em favor de uma autonomia que a vida colonial nunca endossou. Talvez o combate seja a escrita de outro capítulo na história da morte. Um capítulo que possa ser indiferente aos poderes de vida e morte que vêm de longe – de um desterrado capital – e que configuram o medo e a inveja que dão forma a um bantustão.

Aqui a geontologia de Elizabeth Povinelli pode ajudar. Ela apresenta – e recomenda – uma indiferença às tramas do imaginário carbônico balizado sobre a suposta distinção saliente entre o vivo e o morto, entre o orgânico e o inerte, entre o animado e o inativo. Ela enuncia figuras que sofrem o impacto desse imaginário e que ao mesmo tempo o problematizam – o deserto, no mínimo da paisagem orgânica; o vírus, no mínimo da vida e o animista, no máximo da expansão do que tem agência. Essas figuras perturbam o imaginário carbônico e, apesar das aparências, terminam por confirmá-lo e agir dentro de seu campo. Povinelli descreve rochas, morros e enseadas que, na luta de um grupo (dissidente) de aborígenes australianes – *Karrabing* –

impelem o rompimento com a distância entre o vivo e o não vivo. Independentemente dos detalhes desta luta pela sensibilidade não branca e não colonial, sua recomendação talvez aponte para um outro futuro na história da morte. Um futuro no qual ela perca o protagonismo sobre qualquer sensibilidade. Nesse futuro, a atenção que alguma coisa receberia não dependeria dela estar viva ou morta, de ser inerte ou animada, de poder ser refém da morte ou alheia a ela. Um futuro deflacionário para a morte onde o que importa é indiferente a ela — e talvez a possibilidade de uma história futura que não seja uma história da morte. E se a geontologia pode ajudar a combater a necropolítica triunfante — essa paisagem de poder tributária do imaginário carbônico tardio — é porque há um porvir na ideia de que a importância do que fazemos e da atenção que dispensamos às coisas é indiferente às ameaças de morte. Ao invés de seguirmos às voltas com figuras do espectro da morte como a soberania, talvez tenhamos que buscar aquilo que vale independentemente de uma aniquilação premente ou ameaçada. O niilismo, afinal, é ele mesmo uma personagem do imaginário carbônico.

Em todo caso, imaginar uma pós-necropolítica é urgente. Depois da pandemia — se esse tempo de fato surgir — a necropolítica não vai desaparecer imediatamente, já que ela não germinou apenas com o coronavírus. Mas talvez haja a oportunidade de concentrarmo-nos naquilo que importa, apesar das tramas de vida e morte. A necropolítica triunfante talvez sirva para deixar explícitas a irrelevância, para o poder, dos *assuntos de meia pataca* de vida e morte. Porém trata-se de inventar processos, procedimentos, projetos e programas que sejam indiferentes ao terror cínico da necropolítica — começar alguma coisa que não possa ser obstruída. Começar a ter um sonho premonitório com aquilo que não estremece diante de uma arminha na mão.

Hilan Bensusan faz filosofia, performance e ensina na Universidade de Brasília, onde investiga se há possibilidades para pós-niilismos futuros. (<http://hilanbensusan.net>)

(...) 03/07

A pandemia incide no ano mais importante da história da humanidade. Serão as próximas zoonoses gestadas no Brasil?

Luiz Marques

O ano de 2020 será lembrado como o ano em que a pandemia causada pelo vírus SARS-CoV-2 precipitou uma ruptura maior no funcionamento das sociedades contemporâneas. Será provavelmente lembrado também como o momento de uma ruptura da qual nossas sociedades não mais se recuperaram completamente. Isso porque a atual pandemia intervém num momento em que três crises estruturais na relação entre as sociedades hegemônicas contemporâneas e o sistema Terra se reforçam reciprocamente, convergindo em direção a uma regressão econômica global, ainda que com eventuais surtos conjunturais de recuperação. Essas três crises são, como reiterado pela ciência, a emergência climática, a aniquilação em curso da biodiversidade e o adoecimento coletivo dos organismos, intoxicados pela indústria química.[1] Os impactos cada vez mais avassaladores decorrentes da sinergia entre essas três crises sistêmicas deixarão doravante as sociedades, mesmo as mais ricas, ainda mais desiguais e mais vulneráveis – menos aptas, portanto, a recuperar seu desempenho anterior. São justamente tais perdas parciais, cada vez mais frequentes, de funcionalidade na relação das sociedades com o meio ambiente que caracterizam essencialmente o processo de colapso socioambiental em curso (Homer-Dixon et al. 2015; Steffen et al. 2018; Marques 2015/2018 e 2020).

O ano da pandemia é o do mais crucial ponto de inflexão da história humana
Por sua extensão global e pelo rastro de mortes deixadas em sua passagem, a atual pandemia é um fato cuja gravidade seria difícil exagerar, tanto mais porque novos surtos podem ainda ocorrer nos próximos dois anos, segundo um relatório do Center

1 Segundo a Chemical Data Reporting (CDR) da EPA, nos EUA, em 2016 havia 8 707 substâncias ou compostos químicos largamente comercializados, aos quais somos cotidianamente expostos, ignorando na maior parte dos casos seus efeitos e os de suas interações sobre a saúde humana e demais espécies.
Cf.: <https://www.chemicalsafetyfacts.org/chemistry-context/debunking-myth-chemicals-testing-safety/>.

for Infectious Disease Research and Policy (CIDRAP), da Universidade de Minnesota (Moore, Lipsitch, Barry & Osterholm 2020).

Mas ainda mais grave que o saldo imenso de mortes é o momento da incidência da pandemia na história humana. Outras pandemias, algumas muito mais letais, ocorreram no século XX, sem afetar profundamente a capacidade de recuperação das sociedades. O que singulariza a atual pandemia é o fato de se somar a diversas crises sistêmicas que ameaçam a humanidade, e isso justamente no momento em que não é mais possível postergar decisões que afetarão crucialmente, e muito em breve, a habitabilidade do planeta. A ciência condiciona a possibilidade de estabilizar o aquecimento médio global dentro, ou não muito além, dos limites almejados pelo Acordo de Paris a um fato incontornável: as emissões de CO_2 devem atingir seu pico em 2020 e começar a declinar fortemente em seguida. O IPCC traçou 196 cenários através dos quais podemos limitar o aquecimento médio global a cerca de 0,5 °C acima do aquecimento médio atual em relação ao período pré-industrial (1,2 °C em 2019). Nenhum deles, lembram Tom Rivett-Carnac e Christiana Figueres, admite que o pico de emissões de gases de efeito estufa (GEE) seja protelado para além de 2020 (Hooper 2020). Ninguém exprime o significado dessa data-limite de modo mais peremptório que Thomas Stocker, codiretor do IPCC entre 2008 e 2015:

> Mitigação retardada ou insuficiente impossibilita limitar o aquecimento global permanentemente. O ano de 2020 é crucial para a definição das ambições globais sobre a redução das emissões. Se as emissões de CO_2 continuarem a aumentar além dessa data, as metas mais ambiciosas de mitigação tornar-se-ão inatingíveis.[2]

Já em 2017, Jean Jouzel, ex-vice-presidente do IPCC, advertia que "para manter alguma chance de permanecer abaixo dos 2 °C é necessário que o pico das emissões seja atingido no mais tardar em 2020" (Le Hir 2017). Em outubro do ano seguinte, comentando o lançamento do relatório especial do IPCC, intitulado *Global Warming 1.5 °C*, Debra Roberts, codiretora do Grupo de Trabalho 2 desse relatório, reforçava essa percepção: "Os próximos poucos anos serão provavelmente os mais importantes de nossa história." E Amjad Abdulla, representante dos Pequenos Estados Insulares em Desenvolvimento (SIDS) nas negociações climáticas, acrescentava: "Não tenho dúvidas de que os historiadores olharão retrospectivamente para esses resultados [do relatório especial do IPCC de 2018] como um dos momentos definidores no curso da história humana" (Mathiesen & Sauer 2018). Em *The Second Warning: A Documentary Film* (2018), divulgação do manifesto *The Scientist's Warning to Humanity: A Second Notice*, lançado por William Ripple e colegas em 2017 e endossado por cerca de 20 mil cientistas, a filósofa Kathleen Dean Moore faz suas as declarações acima

2 Disponível em: <https://mission2020.global/testimonial/stocker/>. Acesso em: janeiro 2021.

mencionadas: "Estamos vivendo um ponto de inflexão. Os próximos poucos anos serão os mais importantes da história da humanidade."

Em abril de 2017, um grupo de cientistas, coordenados por Stephan Rahmstorf, lançava *The Climate Turning Point*, em cujo prefácio se reafirma a meta mais ambiciosa do Acordo de Paris ("manter o aumento da temperatura média global bem abaixo de 2°C em relação ao período pré-industrial"), esclarecendo que "essa meta é considerada necessária para evitar riscos incalculáveis à humanidade, e é factível – mas, realisticamente, apenas se as emissões globais atingirem um pico até o ano de 2020, no mais tardar". Esse documento norteou então a criação, por diversas lideranças científicas e diplomáticas, da *Missão 2020* (<https://mission2020.global/>). Ela definia metas básicas em energia, transporte, uso da terra, indústria, infraestrutura e finanças, de modo a tornar declinante, a partir de 2020, a curva das emissões de gases de efeito estufa e colocar o planeta numa trajetória consistente com o Acordo de Paris. "Com radical colaboração e teimoso otimismo", escreve Christiana Figueres e colegas da Missão 2020, "dobraremos a curva das emissões de gases de efeito estufa até 2020, possibilitando à humanidade florescer." De seu lado, António Guterres, cumprindo sua missão de incentivar e coordenar os esforços de governança global, alertava em setembro de 2018: "Se não mudarmos nossa rota até 2020, corremos o risco de deixar passar o momento em que é ainda possível evitar uma mudança climática desenfreada (*a runaway climate change*), com consequências desastrosas para a humanidade e para os sistemas naturais que nos sustentam".

Pois bem, 2020, enfim, chegou. Fazendo em 2019 um balanço dos progressos realizados em direção às metas da *Missão 2020*, o World Resources Institute (Ge et al., 2019) escreve que "na maioria dos casos, a ação foi insuficiente ou o progresso foi nulo" (*in most cases action is insufficient or progress is off track*). Nenhuma das metas, em suma, foi alcançada e, em dezembro passado, a COP25 em Madri varreu definitivamente, em grande parte por culpa dos governos dos EUA, Japão, Austrália e Brasil (Irfan 2019), as últimas esperanças de uma diminuição iminente das emissões globais de GEE.

A pandemia entra em cena
Mas eis que a COVID-19 irrompe, deslocando, paralisando e adiando tudo, inclusive a COP26. E em pouco mais de três meses resolveu pelo caos e pelo sofrimento o que mais de três décadas de fatos, de ciência, de campanhas e de esforços diplomáticos para diminuir as emissões de GEE mostraram-se incapazes de realizar (já a Conferência de Toronto, de 1988, recomendava "ações específicas" nesse sentido). Ao invés de um decrescimento econômico racional, gradual e democraticamente planejado, o decrescimento econômico abrupto imposto pela pandemia afigura-se já, segundo Kenneth S. Rogoff, como "a mais profunda queda da economia global em 100 anos" (Goodman 2020). Em 15 de abril, o Carbon Brief estimou que a crise econômica deve provocar uma diminuição estimada em cerca de 5,5% nas emissões

globais de CO_2 em 2020. Em 30 de abril, a *Global Energy Review 2020 - The impacts of the COVID-19 crisis on global energy demand and CO_2 emissions*, da Agência Internacional de Energia (AIE), vai mais longe e estima que "as emissões globais de CO_2 devem cair ainda mais rapidamente ao longo dos nove meses restantes do ano, atingindo 30,6 Gt (bilhões de toneladas) em 2020, quase 8% mais baixas que em 2019. Este seria o nível mais baixo desde 2010. Tal redução seria a maior de todos os tempos, seis vezes maior que a redução precedente de 0,4 Gt em 2009, devido à crise financeira e duas vezes maior que todas as reduções anteriores desde o fim da Segunda Guerra Mundial". (<https://www.iea.org/reports/global-energy-review-2020/global-energy-and-co2-emissions-in-2020>). A Figura 1 indica como essa redução das emissões globais de CO_2 reflete a queda na demanda de consumo global de energia primária, comparada com as quedas anteriores.

Figura 1 - Taxas de mudança (%) na demanda global de energia primária, 1900-2020
Fonte: AIE, Global Energy Review 2020 The impacts of the COVID-19 crisis on global energy demand and CO emissions, Abril 2020, p. 11

A redução das emissões globais de CO_2 projetada pela AIE para 2020 equivale ou é até pouco maior que os 7,6% de redução anual até 2030 que o IPCC considera imprescindível para conter o aquecimento aquém de níveis catastróficos (Evans 2020). O relatório da AIE apressa-se, contudo, em advertir que, "tal como nas crises precedentes, (...) o repique das emissões pode ser maior que o declínio, a menos que a onda de investimentos para retomar a economia seja dirigida a uma infraestrutura energética mais limpa e resiliente". Salvo raras exceções, os fatos até agora não autorizam a expectativa de uma ruptura com os paradigmas energéticos e socioeconômicos anteriores. Malgrado o colapso do preço do petróleo, ou justamente por isso, as petroleiras estão se movendo com vertiginosa velocidade para tirar partido desse momento, obtendo, por exemplo, investimentos de 1,1 bilhão de dólares para financiar a conclusão do

famigerado oleoduto Keystone XL, que ligará o petróleo canadense ao Golfo do México (McKibben 2020). Os exemplos desse tipo de oportunismo são inúmeros, inclusive no Brasil, onde os ruralistas se aproveitam da situação para fazer aprovar da Medida Provisória 910, que anistia a grilagem e eleva ainda mais as ameaças aos indígenas. Como bem afirma Laurent Joffrin, em sua *Lettre politique* de 30 de abril para o jornal *Libération* (*Le monde d'avant, en pire?*), o mundo pós-pandemia "corre o risco de parecer furiosamente, a curto prazo ao menos, com o mundo de antes, mas em versão piorada". E Joffrin emenda: "o 'mundo de após' não mudará sozinho. Como para o 'mundo de antes', seu futuro dependerá de um combate político, paciente e árduo". Político e árduo, sem dúvida, mas definitivamente não há mais tempo para paciência.

De qualquer modo, uma redução de quase 8% nas emissões globais de CO_2 num ano apenas não abriu sequer um dente na curva cumulativa das concentrações atmosféricas desse gás, medidas em Mauna Loa (Havaí). Elas bateram mais um recorde em abril de 2020, atingindo 416,76 partes por milhão (ppm), 3,13 ppm acima de 2019, um dos maiores saltos desde o início de suas mensurações em 1958. Não se trata apenas de um número a mais na selva de indicadores climáticos convergentes. É o número decisivo. Como lembra Petteri Taalas, Secretário-Geral da Organização Meteorológica Mundial: "A última vez que a Terra apresentou concentrações atmosféricas de CO_2 comparáveis às atuais foi há 3 a 5 milhões de anos. Nessa época, a temperatura estava 2 °C a 3 °C [acima do período pré-industrial] e o nível do mar estava 10 a 20 metros mais alto que hoje" (McGrath 2019). Faltam agora menos de 35 ppm para atingir 450 ppm, um nível de concentração atmosférica de CO_2 largamente associado a um aquecimento médio global de 2 °C acima do período pré-industrial, nível que pode ser atingido, mantida a trajetória atual, em pouco mais de 10 anos. O que nos aguarda por volta de 2030, mantida a engrenagem do sistema econômico capitalista globalizado e existencialmente dependente de sua própria reprodução ampliada, é nada menos que um desastre para a humanidade como um todo, bem como para inúmeras outras espécies. A palavra desastre não é uma hipérbole. O já mencionado Relatório do IPCC de 2018 (*Global Warming 1.5 °C*) projeta que o mundo a 2 °C em média acima do período pré-industrial terá quase 6 bilhões de pessoas expostas a ondas de calor extremo e mais de 3,5 bilhões de pessoas sujeitas à escassez hídrica, entre outras muitas adversidades. Desastre é a palavra que melhor define o mundo para o qual rumamos no horizonte dos próximos 10 anos (ou 20, pouco importa), e é exatamente o vocábulo empregado por Sir Brian Hoskins, diretor do Grantham Institute for Climate Change, do Imperial College em Londres: "Não temos evidência de que um aquecimento de 1,9 °C é algo com que se possa lidar facilmente, e 2,1 °C é um desastre" (Simms 2017).

Em consequência dessas altíssimas concentrações atmosféricas de CO_2, o ano passado já foi o mais quente dos registros históricos na Europa (1,2 °C acima do período 1981-2010!) e, mesmo sem El Niño, há agora, segundo o NOAA, 74,67% de chances de

que 2020 venha a ser o ano mais quente em um século e meio de registros históricos na média global,[3] batendo o recorde precedente de 2016 (1,24°C acima do período pré-industrial, segundo a NASA). Não é no espaço deste artigo que se podem elencar os muitos indícios de que 2020 será o primeiro ou segundo (após 2016) ano mais quente entre os sete mais quentes (2014-2020) da história da civilização humana desde a última deglaciação, cerca de 11.700 anos antes do presente. Baste aqui ter em mente que, se março de 2020 for representativo do ano, já perdemos a meta mais ambiciosa do Acordo de Paris, pois a temperatura média desse mês cravou globalmente 1,51°C acima do período 1880-1920, conforme mostra a Figura 2.

Figura 2 – Anomalias de temperatura em março de 2020 (1,51C na média global), em relação ao período 1880-1920. Fonte: GISS Surface Temperature Analysis (v4), NASA. <https://data.giss.nasa.gov/gistemp/maps/index_v4.html>.

O aquecimento global é uma arma apontada contra a saúde global. Como mostra Sara Goudarzi (2020), temperaturas mais elevadas favorecem a adaptação de microrganismos a um mundo mais quente, diminuindo a eficácia de duas defesas básicas dos mamíferos contra os patógenos: (1) muitos microrganismos não sobrevivem ainda a temperaturas superiores a 37°C, mas podem vir a se adaptar rapidamente a elas; (2) o sistema imune dos mamíferos, pois este perde eficiência em temperaturas mais elevadas. Além disso, o aquecimento global amplia o raio de ação de vetores de epidemias, como a dengue, zika e chikungunya, e altera a distribuição geográfica das plantas e animais, levando espécies animais terrestres a se deslocarem em direção a latitudes mais altas a uma taxa média de 17 km por década (Pecl et al. 2017). Aaron

[3] Cf. NOAA, Global Annual Temperature Rankings Outlook. Março, 2020: <https://www.ncdc.noaa.gov/sotc/global/202003/supplemental/page-2>.

Bernstein, diretor do Harvard University's Center of Climate, Health and the Global Environment, sintetiza bem a interação entre aquecimento global e desmatamento em suas múltiplas relações com novos surtos epidêmicos:

> À medida que o planeta se aquece (...) os animais deslocam-se para os polos fugindo do calor. Animais estão entrando em contato com animais com os quais eles normalmente não interagiriam, e isso cria uma oportunidade para patógenos encontrar outros hospedeiros. Muitas das causas primárias das mudanças climáticas também aumentam o risco de pandemias. O desmatamento, causado em geral pela agropecuária é a causa maior da perda de habitat no mundo todo. E essa perda força os animais a migrarem e potencialmente a entrar em contato com outros animais ou pessoas e compartilhar seus germes. Grandes fazendas de gado também servem como uma fonte para a passagem de infecções de animais para pessoas.[4]

Sem perder de vista as relações entre a emergência climática e essas novas ameaças sanitárias, foquemos em duas questões bem circunscritas e diretamente ligadas à pandemia atual.

A pandemia foi prevista e será, doravante, mais frequente
A primeira questão refere-se ao caráter, por assim dizer, antropogênico da pandemia. Bem longe de ser adventícia, ela é uma consequência, reiteradamente prevista, de um sistema socioeconômico crescentemente disfuncional e destrutivo. Josef Settele, Sandra Díaz, Eduardo Brondizio e Peter Daszak escreveram um artigo, a convite do IPBES, de leitura obrigatória e que me permito citar longamente:

> Há uma única espécie responsável pela pandemia COVID-19: nós. Assim como com as crises climáticas e o declínio da biodiversidade, as pandemias recentes são uma consequência direta da atividade humana – particularmente de nosso sistema financeiro e econômico global baseado num paradigma limitado, que preza o crescimento econômico a qualquer custo. (...) Desmatamento crescente, expansão descontrolada da agropecuária, cultivo e criação intensivos, mineração e aumento da infraestrutura, assim como a exploração de espécies silvestres criaram uma 'tempestade perfeita' para o salto de doenças da vida selvagem para as pessoas. (...) E, contudo, isso pode ser apenas o começo. Embora se estime que doenças transmitidas de outros animais para humanos já causem 700 mil mortes por ano, é vasto o potencial para pandemias futuras. Acredita-se que 1,7 milhão de vírus não identificados, dentre os que sabidamente infectam pessoas, ainda existem em mamíferos e pássaros aquáticos. Qualquer um deles pode ser a 'Doença X' – potencialmente ainda mais perturbadora e letal que a COVID-19. É provável que pandemias futuras ocorram mais frequentemente, propaguem-se mais rapidamente, tenham

4 Cf. "Coronavirus, climate change, and the environment". Environmental Health News, 20/03/2020. <https://www.ehn.org/coronavirus-environment-2645553060.html>.

maior impacto econômico e matem mais pessoas, se não formos extremamente cuidadosos acerca dos impactos das escolhas que fazemos hoje.[5]

Cada frase dessa citação encerra uma lição de ciência e de lucidez política. A maior frequência recente de epidemias e pandemias tem por causas centrais o desmatamento e a agropecuária, algo bem estabelecido também por Christian Drosten, atual coordenador do combate à COVID-19 na Alemanha, além de diretor do Instituto de Virologia do Hospital Charité de Berlim e um dos cientistas que identificou a pandemia SARS em 2003 (Spinney 2020):

> Desde que tenha oportunidade, o coronavírus está pronto para mudar de hospedeiro e nós criamos essa oportunidade através de nosso uso não natural de animais – a pecuária (*livestock*). Essa expõe os animais de criação à vida silvestre, mantém esses animais em grandes grupos que podem amplificar o vírus, e os humanos têm intenso contato com eles – por exemplo, através do consumo de carne –, de modo que tais animais certamente representam uma possível trajetória de emergência para o coronavírus. Camelos são animais de criação no Oriente Médio e são os hospedeiros do vírus MERS, assim como do coronavírus 229E – que é uma causa da gripe comum em humanos –, já o gado bovino foi o hospedeiro original do coronavírus OC43, outra causa de gripe.

Nada disso é novidade para a ciência. Sabemos que a maioria das pandemias emergentes são zoonoses, isto é, doenças infecciosas causadas por bactérias, vírus, parasitas ou príons, que saltaram de hospedeiros não humanos, usualmente vertebrados, para os humanos. Como afirma Ana Lúcia Tourinho, pesquisadora da Universidade Federal de Mato Grosso (UFMT), o desmatamento é uma causa central e uma bomba-relógio em termos de zoonoses: "quando um vírus que não fez parte da nossa história evolutiva sai do seu hospedeiro natural e entra no nosso corpo, é o caos" (Pontes 2020). Esse risco, repita-se, é crescente. Basta ter em mente que "mamíferos domesticados hospedam 50% dos vírus zoonóticos, mas representam apenas 12 espécies" (Johnson et al. 2020). Esse grupo inclui porcos, vacas e carneiros. Em resumo, o aquecimento global, o desmatamento, a destruição dos habitats selvagens, a domesticação e a criação de aves e mamíferos em escala industrial destroem o equilíbrio evolutivo entre as espécies, facilitando as condições para saltos desses vírus de uma espécie a outra, inclusive a nossa.

As próximas zoonoses serão gestadas no Brasil?
O segundo ponto, com o qual concluo este artigo, são as consequências especificamente sanitárias da destruição em curso da Amazônia e do Cerrado. Entre as mais

[5] Cf. "IPBES Guest Article: COVID-19 Stimulus Measures Must Save Lives, Protect Livelihoods, and Safeguard Nature to Reduce the Risk of Future Pandemics": <https://ipbes.net/covid19stimulus>.

funestas está a crescente probabilidade de que o país se torne o foco das próximas pandemias zoonóticas. Na última década, as megacidades da Ásia do leste, principalmente na China, têm sido o principal "hotspot" de infecções zoonóticas (Zhang et al. 2019). Não por acaso. Esses países estão entre os que mais perderam cobertura florestal no mundo em benefício do sistema alimentar carnívoro e globalizado. O caso da China é exemplar. De 2001 a 2018, o país perdeu 94,2 mil km² de cobertura arbórea, equivalente a uma diminuição de 5,8% em sua cobertura arbórea no período.

Extração de madeira e agropecuária consomem até 5 mil km2 de florestas virgens todo ano. Na China setentrional e central a cobertura florestal foi reduzida pela metade nas últimas duas décadas.[6]

Em paralelo com a destruição dos hábitats selvagens, o crescimento econômico chinês desencadeou uma demanda por proteínas animais, incluindo as provenientes de animais exóticos (Cheng et al. 2007). Entre 1980 e 2015, o consumo de carne na China cresceu sete vezes e 4,7 vezes *per capita* (de 15 kg para 70 kg *per capita* por ano ao longo deste período). Com cerca de 18% da população mundial, a China era em 2018 responsável por 28% do consumo de carne no planeta (Rossi 2018). Segundo um relatório de 2017 do Rabobank, intitulado *China's Animal Protein Outlook to 2020: Growth in Demand, Supply and Trade*, a demanda adicional por carne a cada ano na China será de cerca de um milhão de toneladas. "A produção local de carne bovina não consegue acompanhar o crescimento da demanda. Na realidade, a China tem uma escassez estrutural de oferta de carne bovina, que necessita ser satisfeita por importações crescentes".

A cobertura vegetal dos trópicos tem sido destruída para sustentar essa dieta crescentemente carnívora, não apenas na China, mas em vários países do mundo e particularmente entre nós. No Brasil, a remoção de mais de 1,8 milhão de km² da cobertura vegetal da Amazônia e do Cerrado nos últimos cinquenta anos, para converter suas magníficas paisagens naturais em zonas fornecedoras de carne e ração animal, em escala nacional e global, representa o mais fulminante ecocídio jamais perpetrado pela espécie humana. Nunca, de fato, em nenhuma latitude e em nenhum momento da história humana, destruiu-se tanta vida animal e vegetal em tão pouco tempo, para a degradação de tantos e para o benefício econômico de tão poucos. E nunca, mesmo para os pouquíssimos que enriqueceram com a devastação, esse enriquecimento terá sido tão efêmero, pois a destruição da cobertura vegetal já começa a gerar erosão dos solos e secas recorrentes, solapando as bases de qualquer agricultura nessa região (na realidade, no Brasil, como um todo).

Em decorrência dessa guerra de extermínio contra a natureza deflagrada pela insanidade dos ditadores militares e continuada pelos civis, atualmente o rebanho

6 Cf. "Deforestation and Desertification in China". Disponível em: <http://factsanddetails.com/china/cat10/sub66/item389.html>. Acesso em: janeiro 2021.

bovino brasileiro é de aproximadamente 215 milhões de cabeças, sendo que 80% de seu consumo é absorvido pelo mercado interno, que cresceu 14% nos últimos dez anos (Macedo 2019). Além disso, o Brasil tornou-se líder das exportações mundiais de carne bovina (20% dessas exportações) e de soja (56%), basicamente destinada à alimentação animal. A maior parte do rebanho bovino brasileiro concentra-se hoje nas regiões Norte e Centro-Oeste, com crescente participação da Amazônia. Em 2010, 14% do rebanho brasileiro já se encontrava na região norte do país. Em 2016, essa participação saltou para 22%. Juntas, as regiões norte e centro-oeste abrigam 56% do rebanho bovino brasileiro (Zaia 2018). Em 2017, apenas 19,8% da cobertura vegetal remanescente do Cerrado permanecia ainda intocada. A continuar a devastação, a pecuária e a agricultura de soja levarão em breve à extinção de quase 500 espécies de plantas endêmicas – três vezes mais que todas as extinções documentadas desde 1500 (Strassburg et al. 2017). A Amazônia, que perdeu cerca de 800 mil km^2 de cobertura florestal em 50 anos e perderá outras muitas dezenas de milhares sob a sanha ecocida de Bolsonaro, tornou-se, em sua porção sul e leste, uma paisagem desolada de pastos em vias de degradação. O caos ecológico produzido pelo desmatamento por corte raso de cerca de 20% da área original da floresta, pela degradação do tecido florestal de pelo menos outros 20% e pela grande concentração de bovinos na região cria as condições para tornar o Brasil um *hotspot* das próximas zoonoses. Em primeiro lugar porque os morcegos são um grande reservatório de vírus e, entre os morcegos brasileiros, cujo habitat são sobretudo as florestas (ou o que resta delas), circulam pelo menos 3.204 tipos de coronavírus (Maxman 2017). Em segundo lugar porque, como mostraram Nardus Mollentze e Daniel Streicker (2020), o grupo taxonômico dos Artiodactyla (de casco fendido), ao qual pertencem os bois, hospedam, juntamente com os primatas, mais vírus, potencialmente zoonóticos, do que seria de se esperar entre os grupos de mamíferos, incluindo os morcegos. Na realidade, a Amazônia já é um *hotspot* de epidemias não virais, como a leishmaniose e a malária, doenças tropicais negligenciadas, mas com alto índice de letalidade. Como afirma a OMS, "a leishmaniose está associada a mudanças ambientais, tais como o desmatamento, o represamento de rios, a esquemas de irrigação e à urbanização",[7] todos eles fatores que concorrem para a destruição da Amazônia e para o aumento do risco de pandemias. A relação entre desmatamento amazônico e a malária foi bem estabelecida em 2015 por uma equipe do IPEA: para cada 1% de floresta derrubada por ano, os casos de malária aumentam 23% (Pontes 2020).

A curva novamente ascendente desde 2013 da destruição da Amazônia e do Cerrado resultou da execrável aliança de Dilma Rousseff com o que há de mais retrógrado na economia brasileira. Já para a necropolítica de Bolsonaro, a destruição da vida, do

[7] Cf. Leishmaniosis, OMS, 02/03/2020: Disponível em: <www.who.int/en/news-room/fact-sheets/detail/leishmaniasis>. Acesso em: janeiro de 2021.

que resta do patrimônio natural brasileiro, tornou-se um programa de governo e uma verdadeira obsessão. Bolsonaro está levando o país a dar um salto sem retorno no caos ecológico, de onde a necessidade inadiável de neutralizá-lo por *impeachment* ou qualquer outro mecanismo constitucional. Não há mais tempo a perder. Entre agosto de 2018 e julho de 2019, o desmatamento amazônico atingiu 9.762 km², quase 30% acima dos 12 meses anteriores e o pior resultado dos últimos dez anos, segundo o INPE. No primeiro trimestre de 2020, que apresenta tipicamente os níveis mais baixos de desmatamento em cada ano, o sistema Deter, do INPE, detectou um aumento de 51% em relação ao mesmo período de 2019, o nível mais alto para esse período desde o início da série, em 2016. Segundo Tasso Azevedo, coordenador-geral do Projeto de Mapeamento Anual da Cobertura e Uso do Solo no Brasil (MapBiomas), "o mais preocupante é que no acumulado de agosto de 2019 até março de 2020, o nível do desmatamento mais do que dobrou" (Menegassi 2020). Ao monopolizar todas as atenções, a pandemia oferece a Bolsonaro uma oportunidade inesperada para acelerar sua obra de destruição da floresta e de seus povos (Barifouse 2020).

Recapitulemos. O que importa aqui, sobretudo, é entender que a pandemia intervém no momento em que o aquecimento global e todos os demais processos de degradação ambiental estão em aceleração. A pandemia pode acelerá-los ainda mais, na ausência de uma reação política vigorosa da sociedade. Ela acrescenta, em todo o caso, mais uma dimensão a esse feixe convergente de crises socioambientais que impõe à humanidade uma situação radicalmente nova. Pode-se assim formular essa novidade: não é mais plausível esperar, passada a pandemia, um novo ciclo de crescimento econômico global e ainda menos nacional. Se algum crescimento voltar a ocorrer, ele será conjuntural e logo truncado pelo caos climático, ecológico e sanitário. O próximo decênio evoluirá sob o signo de regressões socioeconômicas, pois mesmo a se admitir que a economia globalizada tenha trazido benefícios sociais, eles foram parcos e vêm sendo de há muito superados por seus malefícios. A pandemia é apenas um entre esses malefícios, mas certamente não o pior. Não são mais atuais, portanto, em 2020, as variadas agendas desenvolvimentistas, típicas dos embates ideológicos do século XX. É claro que a exigência de justiça social, bandeira histórica da esquerda, permanece mais que nunca atual. Além de ser um valor perene e irrenunciável, a luta pela diminuição da desigualdade social significa, antes de mais nada, retirar das corporações o poder decisório sobre os investimentos estratégicos (energia, alimentação, mobilidade etc.), assumir o controle democrático e sustentável desses investimentos e, assim, atenuar os impactos do colapso socioambiental em curso. É do aprofundamento da democracia que depende crucialmente, hoje, a sobrevivência de qualquer sociedade organizada num mundo que está se tornando sempre mais quente, mais empobrecido biologicamente, mais poluído e, por todas essas razões, mais enfermo. Sobreviver, no contexto de um processo de colapso socioambiental, não é um programa mínimo. Sobreviver requer, hoje, lutar por algo muito mais ambicioso que

os programas socialdemocratas ou revolucionários do século XX. Supõe redefinir o próprio sentido e finalidade da atividade econômica, vale dizer, em última instância, redefinir nossa posição como sociedade e como espécie no âmbito da biosfera.

Referências

BARIFOUSE, Rafael. "Pandemia vai permitir aceleração do desmatamento na Amazônia, prevê consultoria". *BBC Brasil*, 26 abr. 2020.

CHENG, Vincent C. C. et al.,. "Severe Acute Respiratory Syndrome Coronavirus as an Agent of Emerging and Reemerging Infection". *Clinical Microbiology Reviews*, October 2007, pp. 660-694.

EVANS, Simon. "Analysis: Coronavirus set to cause largest ever annual fall in CO_2 emissions", *Carbon Brief*, 9 abr. 2020, atualizado em 15 de abril.

GE, Mengpin et al. "Tracking Progress of the 2020 Climate Turning Point." World Resources Institute, Washington D.C. 2019.

GOODMAN, Peter. "Why the Global Recession Could Last a Long Time". *The New York Times*, 1 abr. 2020.

GOUDARZI, Sara. "How a Warming Climate Could Affect the Spread of Diseases Similar to COVID-19". *Scientific American*, 29 abr. 2020.

HOMER-DIXON, Thomas et al. "Synchronous failure: the emerging causal architecture of global crisis. *Ecology and Society*, 20, 3, 2015.

HOOPER, Rowan. "Ten years to save the world". *New Scientist*, 14 mar. 2020, pp. 45-47.

IRFAN, Umair. "The US, Japan, and Australia let the whole world down at the UN climate talks". *Vox*, 18 dez. 2019.

JOHNSON, Christine K. et al. "Global shifts in mammalian population trends reveal key predictors of virus spillover risk". *Proceedings of the Royal Society B*, 8 abr. 2020.

LE HIR, Pierre. "Réchauffement climatique: la bataille des 2 °C est presque perdue". *Le Monde*, 31 dez. 2017.

MACEDO, Flávia. "Consumo de carne bovina no Brasil cresceu 14% em 10 anos, diz Cepea". Canal Rural, 9 dez. 2019.

MARQUES, Luiz. *Capitalismo e Colapso Ambiental* (2015). Campinas, Editora da Unicamp, 3. ed. 2018.

_____. "O colapso socioambiental não é um evento, é o processo em curso". *Revista Rosa*, 1, março 2020. Disponível em: <http://revistarosa.com/1/o-colapso-socioambiental-nao-e-um-evento>.

MATHIESEN, Karl; SAUER, Natalie. "'Most important years in history': major UN report sounds last-minute climate alarm". *Climate Home News*, 8 out. 2018.

MAXMAN, Amy. "Bats Are Global Reservoir for Deadly Coronaviruses". *Scientific American*, 12 jun. 2017.

MCGRATH, Matt. "Climate Change. Greenhouse gas concentrations again break records". *BBC*, 25 nov. 2019.

MCKIBBEN, Bill. "Big Oi lis using the coronavirus pandemic to push through the Keystone XL pipeline". *The Guardian*, 5 abr. 2020.

MENEGASSI, Duda. "Desmatamento na Amazônia atinge nível recorde no primeiro trimestre de 2020". ((O)) eco, 13 abr. 2020.

MOLLENTZE, Nardus; STREICKER, Daniel G. "Viral zoonotic risk is homogenous among taxonomic orders of mammalian and avian reservoir hosts". *PNAS*, 13 abr. 2020.

MOORE, Kristine A.; LIPSITCH, Marc; BARRY, John; OSTERHOLM, Michael. *COVID-19: The CIDRAP Viewpoint*. University of Minnesota, 20 abr. 2020.

MORIYAMA, Miyu; ICHINOHE, Takeshi. "High Ambient Temperature Dampens Adaptive Immune Responses to Influnza A Virus Infection". *PNAS*, 116, 8, 19 fev. 2019, pp. 3118-3125.

PECL, Gretta et al. "Biodiversity redistribution under climate change: Impacts on ecosystems and human well-being". *Science*, 355, 6332, 31 mar. 2017.

PONTES, Nádia. "O elo entre desmatamento e epidemias investigado pela ciência". *DW*, 15 abr. 2020.

ROSSI, Marcello. "The Chinese Are Eating More Meat Than Ever Before and the Planet Can't Keep Up". *Mother Jones*, 21 jul. 2018.

SETTELE, J.; DIAZ, S.; BRONDIZIO, E.; DASZAK, Peter. "COVID-19 Stimulus Measures Must Save Lives, Protect Livelihoods, and Safeguard Nature to Reduce the Risk of Future Pandemics". IPBES Expert Guest Article, 27 abr. 2020.

SIMMS, Andrew. "A cat in hell's chance – why we're losing the battle to keep global warming below 2C", *The Guardian*, 19 jan. 2017.

SPINNEY, Laura. "Germany's COVID-19 expert: 'For many, I'm the evil guy crippling the economy'". *The Guardian*, 26 abr. 2020.

STEFFEN, Will et al. "Trajectories of the Earth System in the Anthropocene". *PNAS*, 14 ago. 2018.

STRASSBURG, Bernardo B.N. et al. "Moment of truth for the Cerrado hotspot". *Nature Ecology & Evolution*, 2017.

ZAIA, Marina. "Rebanho Brasileiro por Região". Scot Consultoria, 16 abr. 2018.

ZHANG, Juanjuan et al. "Patterns of human social contact and contact with animals in Shanghai, China". *Scientific Reports*, 9, 2019.

<div style="text-align:right">

Publicado em 5 de maio de 2020 em Ciência, Saúde e Sociedade
Edição de imagem: Renan Garcia
Ilustração: Divulgação

</div>

Luiz Marques é professor livre-docente do Departamento de História do IFCH/Unicamp. Pela editora da Unicamp traduziu e publicou, em 2011, a *Vida de Michelangelo* (1568), de Giorgio Vasari e publicou, em 2015, *Capitalismo e Colapso ambiental*. Coordena a coleção Palavra da Arte, dedicada às fontes da historiografia artística, e participa com outros colegas do coletivo *Crisálida, Crises SocioAmbientais Labor Interdisciplinar Debate & Atualização* (crisalida.eco.br).

(...) 04/07

Um mundo em suspensão: desglobalização e reinvenção

John Rajchman

TRADUÇÃO Luiza Proença
REVISÃO TÉCNICA Clarissa Melo

A planejada exposição *Résistance*, junto à sua correspondente conversa "inacabada" momentaneamente deslocada a uma residência privada no East Village, na verdade nunca aconteceu. Agora ela está suspensa, parte de uma interrupção mais geral do mundo globalizado da arte (e do mundo universitário a ele relacionado) de que então fazia parte e no qual a pandemia global deixou rastros. Talvez ela nunca aconteça. Logo, como suas amplas questões sobre "exposição e resistência" poderiam ser reformuladas nessas circunstâncias? De que forma essas mesmas questões estão agora "em suspensão"? Enquanto eu escrevo (junho de 2020), há muita incerteza, muito debate. Ninguém sabe exatamente como a pandemia terminará, quais efeitos produzirá na economia e na política, a que tipo de nova "mobilização" ela levará, qual papel a arte e as instituições artísticas podem desempenhar nesses processos. Nós ainda estamos no meio, de uma só vez, em vários lugares e maneiras. Seguem-se algumas considerações posteriores realizadas nessa pausa estranha, em que revejo esse projeto.

Por se tratar de uma reencenação, no mundo da arte, de uma proposta obscura que Lyotard deixara incompleta, pode-se dizer que o projeto tinha um aspecto arquivístico. Mas talvez, agora, essa mesma reencenação em um estilo "curacionista" pareça um arquivo de um tempo anterior, em que uma discussão tão extensa em andamento, apoiada por uma fundação privada, aconselhada por "curadores globais" familiares, ainda parecia possível – uma espécie de grande canção do cisne de uma louca época passada. Percebe-se, pelo menos, que o jogo deve ser praticado de novas maneiras, em relação a novas forças expostas, liberadas e aprofundadas de uma vez pela pandemia – forças de "desglobalização", populismo, nacionalismo, divisão irreconciliável, desigualdade alimentadas pela manipulação das mídias sociais –, exigindo novas formas de resistência, novas maneiras de trabalhar em conjunto. Ao mesmo tempo, somos confrontados com restrições globais maciças aos movimentos de todos os bens e pessoas, que agora enfrentam os orçamentos e os objetivos das instituições artísticas mundiais – não apenas em Nova York ou Paris, com seus grandes públicos "globais",

mas também em feiras de arte, não só de Bolonha, mas da própria Basileia, e, é claro, nas bienais (e a "bienalização" do mundo). Repentinamente privada do turismo global que ajudou a estimular sua venerável bienal, Veneza talvez encontre um novo papel. Livre do espetáculo familiar do mundo da arte internacional que aterrissa a cada dois anos com seus iates, telefones celulares e cobertura midiática, talvez Veneza possa novamente se tornar parte de uma ampla reinvenção da Europa como zona e exposição de arte. Por sua vez, os museus de Nova York, privados de seus públicos globais e seus projetos globalizantes, estão tentando repensar seus objetivos – particularmente em relação à China. A própria China, com seu mundo artístico paralelo e novas riquezas, parece estar mudando, afastando-se de um momento anterior de engajamento com os Estados Unidos, impulsionada por forças geopolíticas maiores desencadeadas com a ajuda da pandemia. A "reabertura" em fases do mundo da arte tornou-se, em suma, um momento de reinvenção, de reformulação, diante de novas forças imprevistas, com meios restritos e com dispositivos "virtuais" e formatos de discussão delas originados. Como as aspirações transnacionais na conversa itinerante sobre a exposição *Résistance* podem ser reformuladas e representadas nessas novas circunstâncias imprevistas? Como podemos agora combater (e então resistir) às forças "desglobalizadoras" e nacionalizadoras que a pandemia despertou? Em resumo, como seria a apresentação de *"résistance"* no nosso mundo da arte global durante essa transição incerta e tensa?

Se olharmos para o velho mundo parisiense de Beaubourg nos anos 1980, descobrimos que Lyotard já estava lidando com questões parecidas. Atualmente, nós nos perguntamos sobre o efeito da exposição, discussão, educação via zoom e da fadiga que as acompanham. Mas a questão das "novas tecnologias" já estava no centro da exposição *Les Immatériaux*, de Lyotard, a maior de sua história, que inspirou posteriormente Daniel Birnbaum (hoje ele próprio no ramo da arte digital) a ver nela uma espécie de precursor "curacionista" e que motivou, já naquela época, Philippe Parreno a inventar novas maneiras de fazer e exibir arte. A questão foi colocada de uma nova forma, sugerida em seu título. A ideia de Lyotard era que as "novas tecnologias" haviam induzido uma "desordem", algo completamente diferente da velha ideia cartesiana de apresentar objetos aos sujeitos. Foi essa nova condição que a exposição buscou então dramatizar com vários dioramas na frente dos quais os visitantes passavam, equipados com fones de ouvido, como se estivessem ouvindo rádio enquanto dirigem por um alastramento urbano de Los Angeles. Encorajados, assim, a perambular por uma desordem tão "imaterial", os visitantes começariam a se perguntar: quem somos nós no meio de tudo isso – e quem ainda podemos nos tornar? Tal era, em 1985, o estado das coisas que as tecnologias da informação estavam ajudando a introduzir e que Lyotard esperava tornar visível.

É claro que, hoje em dia, no mundo globalizado da internet, dos smartphones, da vigilância, das mídias sociais, dos algoritmos de *big data* em que todos nós habitamos, isso parece bastante antiquado; nossa mídia atual, ou "condição" tecnológica, não é mais o que era em Paris, vários anos antes da invenção da *world wide web* e tudo o

que decorreu dela. No entanto, é instrutivo que as "novas tecnologias" da época não foram vistas como próteses ou substitutos de atividades preexistentes, mas sim em termos de arranjos mais amplos de pessoas e coisas, exigindo novas invenções, novas maneiras de pensar junto – uma questão de *ce qui nous arrive* ("o que está acontecendo conosco"), Lyotard poderia ter dito. A "novidade" das novas tecnologias, em outras palavras, é a maneira como elas quebram hábitos antigos, colocando novas questões. É isso que as conecta ao tipo de "incomensurabilidades" maquínicas no campo de visão que Lyotard analisou em *Les Transformateurs Duchamp*, geralmente com o tipo de "dissenso" que ele estava tentando introduzir no coração do julgamento estético. Nesse momento de negócios e fadiga via zoom, é útil ter isso em mente. Talvez as "novas mídias" nunca sejam apenas substitutas de atividades anteriores (como exposição ou ensino), mas parte de transformações maiores, colocando novas questões, de que artistas e intelectuais participam. Como, então, as onipresentes plataformas virtuais de agora podem ser usadas de novas maneiras, livres dos ditames das empresas de mídia e de hábitos institucionais arraigados? Como elas podem ser adotadas de novas formas "resistentes" ou "inventivas", dedicadas a modos "transnacionais" mais amplos de pensar e pensar junto – e, assim, ao que está acontecendo conosco agora, em nossa suspensão causada pela COVID?

Há um segundo aspecto das (pre)ocupações de Lyotard daquele momento que é útil recordar: como tais "momentos" de disrupção técnica ou midiática aparecem em momentos maiores de resistência e reinvenção. A questão de tal resistência percorre todo o itinerário de Lyotard, começando após a Guerra, com o grupo Socialisme ou Barbarie, pontuado pelos "eventos" de 1968. Na época de *Les Immateriaux*, a questão foi formulada na última seção de *Le Différend* sobre o *sensus communis* em Kant. Lyotard aproveitou muito das passagens de *O conflito das faculdades* nas quais Kant fala de um "entusiasmo" pela Revolução, independentemente do seu resultado final, notado nos sinais sensuais ou "estéticos" que ela oferece para um novo futuro. Mas, de que maneira, então, tal "entusiasmo" pode aparecer como resistência e reinvenção nos movimentos "estéticos" de hoje? Em que sentido a resistência é hoje uma questão de "sensibilidades em comum" em um "momento" novo ou disruptivo em nossas relações conosco e uns com os outros, nas maneiras como governamos a nós mesmos e os outros – no que está acontecendo com a gente?

De várias maneiras, *Le Différend* formulou a questão da resistência em um contexto de Guerra Fria e pós-guerra que seria revertido pelos "eventos" de 1989, em Berlim (e também em Pequim), que inaugurariam um novo mundo de globalização do trabalho e das riquezas, que logo transformariam o mundo da arte. Nesta nova condição "neoliberal" global, a questão da resistência tornou-se menos uma questão de Vanguarda e Revolução, e mais de cidadania ativa, atravessando fronteiras e territórios, fora de determinados regimes e sistemas econômicos, exigindo novos modos democráticos delineados de algum modo por agrupamentos e manifestações públicas "sem líderes"

– no Occupy, depois no Black Lives Matter, nos Estados Unidos, e também, de forma marcante, com Black Lives no Sudão ou para uma nova geração na própria Argel, por exemplo. Já começando com o Movimento Verde iraniano, as "novas tecnologias" foram mobilizadas em tal "resistência"; *smartphones* e mídias sociais seriam empregados para realizar grandes manifestações públicas em muitos lugares e regimes, geralmente contra desigualdades e corrupção. Como no marcante caso de Hong Kong, o vírus suspendeu essas atividades juntamente com sua energia, seus afetos, seus "entusiasmos".

Parece que, enquanto ocorriam as intermináveis conversas "curacionistas" sobre o significado de "resistência" no final da vida de Lyotard, do lado de fora da residência no East Village na qual elas aconteciam, havia a manifestação de um "movimento de mulheres" popular nas ruas de Nova York, logo depois da eleição de Trump, após a qual haveria surpreendentemente pouco desse tipo de "resistência" nos Estados Unidos. Mas enquanto escrevo isso, há novamente um movimento nas ruas de Nova York, desta vez com uma ressonância muito maior – o movimento George Floyd. Será que um dia veremos nele um primeiro movimento "pós-COVID", em que as pessoas voltaram às ruas após seu longo *lockdown*? Será que ele capturará um novo sentimento de "entusiasmo", como antes, na época e geração de Lyotard, em 1968, mas agora, para um momento global e a geração correspondente, muito mais "precários"?

Certamente, é cedo demais para dizer se esse novo entusiasmo será o início de um novo movimento mundial de "resistência e reinvenção" ou se, em vez disso, incitará forças reativas do tipo que já vemos, por exemplo, na Hungria, Turquia ou Brasil. O vírus expôs as fraquezas de todas as sociedades que tem assolado – desigualdades econômicas e raciais, limitações das cadeias globais de produção, sistemas de saúde inadequados; já começou a redesenhar o mapa geopolítico das instituições de ordem e desordem mundiais; e, é claro, ainda não acabou, pois agora olhamos para o que está acontecendo na América Latina ou na África, assim como em Pequim ou Berlim. O vírus, portanto, revirou muitos hábitos e suposições. Talvez seja por isso que, neste momento de suspensão do mundo da arte, estamos perguntando novamente, assim como Lyotard parecia estar no final de sua vida, o que é "resistência". Quem somos nós nisso tudo? Qual papel as sensibilidades em comum e, portanto, a arte e as instituições artísticas podem desempenhar nisso? Em outras palavras, dado o que está acontecendo conosco agora, como podemos nos reinventar – e como, no processo, podemos combater as forças crescentes da desglobalização?

Este texto corresponde à tradução do posfácio ao ensaio intitulado "Lyotard's 'Résistance' Today", publicado em Double Trouble in Exhibiting the Contemporary: Art Fairs and Shows, *editado por Cristina Baldacci, Clarissa Ricci e Angela Vettese (Milão: Scalpendi, 2020), e foi generosamente cedido pelo autor e editoras para a série* Pandemia crítica.

John Rajchman é filósofo.

(...) 05/07

"Entre o gatilho e a tempestade": notas de trabalho para desdobramentos futuros na encruzilhada-Brasil (racismo, capitalismo, teatro e a capacidade mimética de um vírus)

José Fernando Peixoto de Azevedo

> *A escravidão levou consigo ofícios e aparelhos, como terá sucedido a outras instituições sociais...*
> Machado de Assis, "Pai contra mãe"

> *Minha vida é um segundo.*
> *Transitivo é meu viver...*
> Carolina Maria de Jesus

> *Noema: Pessoal, um brinde à vida! Que bom que estamos juntos aqui, agora, nesse instante. Um brinde à nossa capacidade de perceber que alguma coisa está acontecendo!*
> Grace Passô, *Marcha para Zenturo*

> *O fato de podermos compartilhar esse espaço, de estarmos juntos viajando não significa que somos iguais; significa exatamente que somos capazes de atrair uns aos outros pelas nossas diferenças, que deveriam guiar o nosso roteiro de vida. Ter diversidade, não isso de uma humanidade com o mesmo protocolo.*
> Ailton Krenak, *Ideias para adiar o fim do mundo*

> (...) *chicotadas mortais no focinho do fascismo.*
> Carlos Marighella

I. Um laboratório do futuro do passado

1.
Permanecemos *o laboratório do futuro*, desde sempre, esse tempo brasileiro do mundo, em um mundo cada vez mais brasileiro.[1] O século XXI nasce como o século da luta entre racializadores e racializados, em meio a um contingente de racializáveis, mobilizáveis na conta das cooptações e deserções em movimento. O capitalismo, configurado ao custo dos genocídios e da escravização de humanidades inteiras nas novas fronteiras desenhadas por plantações e minas de ouro, dissimulou a escravidão sobre as costas operárias, nas formas do salário e do crédito, práticas de amenização da espoliação sempre atualizada, e agora, ainda uma vez, sob o signo da precarização universal. A escravidão racializada e economicamente estrutural e o extermínio do nativo e de todo não branco conformam o eterno retorno do mesmo na ordem capitalista, cuja lógica impõe a necessidade do campo e da margem: a pilhagem, o sequestro, o navio negreiro, a plantação, a mina – a senzala; a humilhação, a segregação, o campo de concentração, a prisão, os territórios conflagrados – a favela. A sociedade é o inimigo que deve ser controlado, segundo uma lógica da desagregação e da gestão das insurgências. Aquilo que escapa ao controle deve ser convertido, no interior da sociedade, em inimigo e percebido, portanto, como um inimigo interno. Há sempre o risco de um contágio total: a perda de controle traduz-se em crise da sociedade. Ocorre que, aprofundando a lógica do "inimigo interno", a crise é a maneira mais eficaz de gestão.

2.
Fugir e escapar: um quilombismo que emerge das lutas antirracistas do tempo,[2] à base de uma verdadeira quilombologia. A luta antirracista, que se reconfigura neste momento, não é uma luta redutível a uma perspectiva identitária. **A luta antirracista é uma luta anticapitalista.** Desde a experiência colonial – o genocídio dos povos nativos e a escravização do negro como produção de um mais-que-humano,[3] enquanto porão de uma "humanidade europeia" –, esse tempo que se lança para frente é o que deve ser freado para que possamos ver, enfim, emergirem as múltiplas temporalidades e humanidades ressurgentes. Evadir esse passado, que se presentifica na dimensão xenófoba da ordem instaurada em conformidade com regimes eleitorais não democráticos, especializados nas práticas do extermínio e nas mais diversas formas de segregação e subalternização do não branco. **A luta antirracista é uma luta**

1 Paulo Arantes, "A fratura brasileira do mundo". In: *Zero à esquerda*. São Paulo: Conrad, 2004.
2 Interessa aqui a senda aberta por Beatriz Nascimento em seu esforço por historicizar uma perspectiva quilombista, como em "O conceito de quilombo e a resistência cultural negra". In: Alex Ratts, *Eu sou atlântica (sobre a trajetória de vida de Beatriz Nascimento)*. São Paulo: Instituto Kuanza/Imprensa Nacional, 2006.
3 Denise Ferreira da Silva, *A dívida impagável*. São Paulo: Oficina de Imaginação/Living Commons, 2019.

feminista. O passado escravocrata fez ver o lugar destinado às práticas de reprodução como esfera de controle, de modo que o confinamento da mulher à ordem doméstica operou, durante séculos, segundo uma lógica patriarcal — subalternizações que, na figura da escravizada reprodutora, garantiram a continuidade de um sistema cujo pressuposto é a produção, mais uma vez, de um excedente mais-que-humano mobilizável. Processos de miscigenação não escondem a violência que é o nexo primeiro dos intercâmbios interraciais em sociedades coloniais. Já os corpos trans evidenciam as marcas dos trânsitos interditos por uma sociedade que se estrutura como máquina supressiva. **A luta antirracista é uma luta antifascista.** A violência como norma pressupõe corpos violáveis, corpos-fronteira que podem ser atravessados, ocupados, apagados. Se, por um lado, a pandemia é global, resultado de uma devastação planetária, por outro, agrava do fato de que somos herdeiros daquela ideia que se impõe com a derrubada do Muro de Berlim: viveríamos, desde então, em um só mundo, um só planeta, o globo. O fascismo é a intensificação do pânico capitalista. **A luta antirracista é uma luta inscrita na natureza.** A ideia de raça implicou, até aqui, o elemento de naturalização da morte no corpo, sendo o racismo o modo pelo qual o sistema se atualiza. Para plantar o seu futuro, o capitalismo precisa de adubos, dos quais o humano é o principal elemento. A lógica que se impõe é a da destruição, e a destruição reduz a natureza a nicho, produzindo seu excedente na forma de um meio ambiente. Mas os povos assim chamados nativos nos ensinam: sim, o planeta é um só, mas nele habitam tantos mundos quanto se reconhecem humanidades. O vírus, em sua guerra contra o humanismo cientificamente maquinado e turbinado, impõe o reconhecimento de que essa multiplicidade de mundos é a única maneira de salvar o planeta.

3.
Na rua, a vida está em disputa. A transmissão "ao vivo" do levante talvez não possa capturar totalmente o vivo, na dinâmica do *delay* histórico. A parada é sinistra. Seremos capazes de desertar, evadir, mas, sendo necessário, de levar o combate adiante até fazer do capitalismo uma cidade fantasma? *Capitalismo é a produção do cadáver; a morte é um modo de produção.* Não é apenas uma ironia da História o fato de que, no contexto da primeira grande crise sistêmica do capitalismo, o *Pânico de 1857*, Allan Kardec lançava o seu *Livro dos espíritos*, enquanto Karl Marx iniciava a escrita dos seus *Grundrisse*. A coincidência e o alcance do desencontro de perspectivas são da ordem do sintoma e têm poder de diagnóstico. Se Marx e Engels opuseram ao que viam como a "lenda do fantasma do comunismo" o seu *Manifesto*, Kardec reconheceu nos fantasmas algo além de uma lenda. Longe de propor aqui um conluio entre marxismo e espiritismo, embora não saia da minha cabeça a figura de um pastor exorcista gerindo a vida e a morte de uma cidade, interessa-me levar a sério o fato de que todo fantasma, lenda ou fé, é fantasma de um morto. E mortos, esses existem, de fato. Comecemos pelos fatos, como quem olha a história acontecendo na

fisionomia do cadáver. Esta, aliás, Walter Benjamin viu de perto, quando reconheceu na forma-mercadoria "os direitos do cadáver", ou os vestígios daquela vida reduzida ao trabalho morto. *Entre o gatilho e a tempestade*,[4] a redução de sujeitos a corpos, de corpos a cadáveres, são maquinações de um carnaval macabro a celebrar a aliança Capital-Estado, o Anti-Dioniso.

4.

Nesse momento, no Brasil, é provável que uma criança, enquanto aprende a falar, tenha uma experiência diversa das palavras, pois, ao ouvir *saúde*, compreende *segurança*. Mais tarde, já sabendo dos usos que fazemos das palavras, certamente o adolescente compreenderá que segurança quer dizer *controle*. No português falado no Brasil, dizer "ali está um corpo" quer dizer "ali está um cadáver". Ainda que isso possa ocorrer em outros idiomas, é certo que muitos de nós compreendemos, ainda cedo, o modo como o cadáver está potencialmente inscrito no corpo, como processo. Mas em um país que transformou o real em moeda, não é simples imaginar até onde pode ir esse *laboratório mundial das formas do trauma e da exceção chamado Brasil*.

5.

"Saúde e Segurança", e assim essa ideologia SS toma os corpos. Ao mesmo tempo, a gerência do fim se estrutura como um sinistro conluio fundador entre poder econômico, crime, violência evangelizadora, subalternização econômica consentida e programática, genocídio, políticas de vulnerabilização e humilhação social dos sobreviventes. Nem tragédia nem farsa, o drama histórico que se esboça é da ordem de um jogo de morte e luto, em que a intriga de corte é simultânea ao extermínio calculado, cena em que o assassino, figura rebaixada, ele mesmo treinado na humilhação, não hesita em piscar para a vítima enquanto a tortura. Chanchada sinistra.[5]

6.

O filósofo e um dos fundadores do Teatro Oficina, Luiz Roberto Salinas Fortes, na descrição que faz da tortura por ele sofrida e testemunhada nos porões da ditadura civil-militar, vendo a generalização de práticas antes destinadas aos pretos pobres de todos os gêneros, já pressentia a emergência de um terror institucionalizado, armado desde as práticas de esquadrões da morte, na forma futura de uma *esquadronização geral da sociedade*.[6] No futuro que somos nós, a sociedade brasileira tornou-se

[4] Verso de "Negro drama", letra composta por Mano Brown e Edi Rock, integra o álbum *Nada como um dia após o outro dia*, dos Racionais MCs, lançado em 2002.

[5] Assim Roberto Schwarz qualificava sua peça, *A lata de lixo da história*, numa entrevista de 1997, por ocasião de uma encenação que fiz do texto, quando ainda estudante da FFLCH, e que está na origem do que veio a ser o grupo Teatro de Narradores. Disponível em: <www1.folha.uol.com.br/fsp/1997/3/22/ilustrada/22.html>. Acesso em: janeiro 2021.

[6] Luiz Roberto Salinas Fortes, *Retrato Calado*. São Paulo: Cosac Naify, 2012, p. 40.

um grande esquadrão da morte. Com efeito, isso a que uns chamam de delírio do governante revela-se um cálculo extremo sob as demandas de uma economia que celebra a morte como prática de gestão. Na gesticulação do capitão miliciano vemos algo daquilo que, em outro contexto, Marilena Chauí certa vez identificou como elementos de uma destruição programática, diante da qual o trabalho do pensamento levanta-se ainda uma vez – esse esforço que, desde o início,

> não estava movido pelo desejo de supressão imediata do que é outro, supressão que a *Fenomenologia do Espírito* chama pelo nome de Terror. Nem estava movido pela necessidade de suprimir imediatamente a distância temporal entre a consecução de um fim e a paciência de sua realização, supressão que a *Interpretação do Sonhos* nomeia com a palavra Infantil.[7]

7.
Lembro a nota de apresentação de Roberto Schwarz ao seu já clássico balanço da cultura de esquerda no Brasil, entre 1964 e imediatamente após o AI-5, o "Cultura e Política, 1964-1969": "O leitor verá que o tempo passou e não passou."[8] Essa percepção do tempo atravessa algo a que poderíamos chamar o *tempo brasileiro do mundo*, ou as viravoltas de processos inconclusos, com suas *transições canceladas*, impondo-nos um reiterado presente do passado. Somos confrontados com passados que se atualizam nos gestos, nas falas, nas práticas. O futuro converte-se na correção sem fim de um passado que não cessa de travar o presente, este vivido como insuficiência e incompletude, como transição para algo que não chega. Tomado assim, o futuro está sempre no passado; reduz-se à projeção dos delírios de presentes pretéritos que lançaram para fora de sua própria temporalidade o momento de sua realização.

8.
Sob o regime da destruição não basta fugir, precisamos escapar. Todos, afinal, queremos sair *disso*. Um dos limites da filosofia, e um dos impasses da arte, talvez esteja aí: a não evidência de que haverá um "depois". Uma vez subordinados aos cálculos de uma *necroeconomia política*, a morte não mais nos chega como uma confirmação de nossa existência animal, mas como precipitação de algo que interroga sobre o que seja humano.

9.
Violência e visibilidade, desde a colônia, conformam o movimento que instaura o medo como lógica de dominação. É preciso *fazer ver*. Do pelourinho à máscara, do

[7] Marilena Chaui fala, aqui, do trabalho de Maurice Merleau-Ponty. Cf. *Experiência do pensamento: ensaios sobre a obra de Merleau-Ponty*. São Paulo: Martins Fontes, 2002, p. 5.
[8] Assim Roberto Schwarz concluía a nota de apresentação de seu já clássico ensaio "Cultura e Política, 1964-69". In: *O pai de Família e outros estudos*. Rio de Janeiro: Paz e Terra, 1978.

linchamento ao genocídio, a exposição dos corpos instaura a exemplaridade da norma. Essa dimensão atualiza-se. Da perspectiva policial, o que não é dado a ver *não existe*, ainda que se arranquem daí, dessa "não existência", as leis que definem o funcionamento de um regime pautado por práticas múltiplas de confinamento e contenção.

10.
Se é preciso compreender o momento a partir dele mesmo, sem recorrer ao passado que a tudo captura, reiterativamente, o fato é que o presente contém frestas pelas quais vaza o sangue de um passado não resolvido. Um antifuturismo programático talvez nos permitisse desbloquear o presente, ouvindo vozes que ainda clamam, verificando o modo como o passado nos atravessa na bala que não se perdeu. Trata-se de evadir a fantasia branca de futuros e de fins de mundo e, segundo um anticapitalismo/anticolonialismo de base, evadir também o *Tempo* para, enfim, reconhecer outras temporalidades. *Exu mata o pássaro ontem com a pedra que lançou hoje.*

11.
O colapso é um modo performativo do regime, conforme uma temporalidade vivida como crise. Temporalidade expandida pelo capitalismo viral, quando a crise se impõe como lógica de reprodução do sistema, e o progresso, antes traduzido como avanço e desenvolvimento, agora se encarna como *constante mutação viralizante*, na experiência de um presente reiterativo, em que nos afogamos, sem fôlego.

12.
Compartilhamos a percepção de um mundo condenado ao fim; tendemos a fusionar as circunstâncias desse fim à história que contamos de nossas próprias vidas, dando margem a uma outra história natural. A morte, também para nós, não produz a exemplaridade de uma vida; apesar das pequenas realizações que possam ser rememoradas pelos que ficam, a morte chega confirmando seu poder sobre os vivos, mostrando o quanto pode ser vão cada um dos atos nos quais imaginamos um dia realizar nossa humanidade. A proibição do luto lança-nos à experiência de precipitação contínua a uma rotina de gestos inacabados, colecionáveis precisamente em seu inacabamento e em sua tendência à repetição. Nossa tarefa agora, nosso drama, não é dar sentido a um tempo vazio, mas nos evadir desse tempo.

13.
Evadir-nos *desse tempo* sem podermos, no entanto, nos evadir do planeta. Antropoceno é a marca fantasia a dissimular o auge de uma modernidade pautada pelo movimento e a metamorfose irrefreáveis, processo que tirou "o homem" do centro imaginário e o projetou em toda parte, contagiando todas as esferas com seu humanismo. Modernidade que, se antes estava em disputa entre os que a negavam, os que a

queriam realizar e aqueles que lutavam para superá-la, modernidade que a tudo capturava, habitando seus "pós" como um fantasma, agora, tendo até aqui vencido aqueles que se empenham em aprofundar o seu funcionamento, leva ao extremo a sua perpetuação como *topia de destruição*. Com efeito, tudo se passa como se estivéssemos condenados a processos de modernização sem fim.

14.
Enquanto isso, do outro lado desse mundo emerge uma outra configuração daquela modernidade: a chinesa. Brecht era fascinado por essa cultura treinada na insurgência dos corpos, nos levantes sem fim controlados pelo príncipe e suas espadas, segundo uma filosofia feita de mutações, uma pedagogia da ação e da precipitação, como, aliás, atesta o *I Ching*, livro no qual Brecht tinha os olhos para escrever o seu *Me-Ti, o livro das reviravoltas*. Ali, convertendo figuras da revolução europeia em nomes chineses, em meio a ventos e tempestades dobrando corpos, Brecht imagina uma China com sua dialética própria, um novo capítulo, quem sabe, da dialética do esclarecimento, uma espécie de revanche assimiladora contra aquela filosofia que imaginou um fora da História como condenação, desavisada talvez de que outras histórias habitam o mesmo planeta, atravessando aquele mundo. O assim chamado capitalismo de estado chinês talvez resulte da fusão catastrófica de duas historicidades só aparentemente divergentes. São muitas as dimensões contemporâneas do *made in China*. Entre elas, como bem nos fez ver Otília Arantes:

> *Chaina*, na pronúncia em inglês do nome deste país que parece ameaçar finalmente a liderança dos Estados Unidos, ao se reconstruir numa velocidade sem precedentes. Mas também *Chai-na*, em mandarim, que é "demolir aí". Uma composição irônica adotada pelos opositores à atual política chinesa de terra arrasada, com os ideogramas que correspondem ao carimbo governamental – "demolir" – nos edifícios a serem evacuados e destruídos, sem qualquer tipo de apelação, acrescido da partícula designativa – "aí" – a apontar o próximo entulho.[9]

15.
Estamos de carona nas asas de Ícaro do Anjo da História. Já Marx e Engels, no *Manifesto*, imaginavam esse horizonte, que é agora o nosso habitat, quando descreviam o processo de luta que poderia levar à vitória de uma classe sobre a outra, mas também à destruição das duas classes em luta.[10] Se o passado não se resolve no presente, o presente não é a produção de um futuro programável. Trata-se, como lembrava Benjamin, em sua segunda tese *Sobre o conceito de História*, de abrir uma

9 Otília Beatriz Fiori Arantes, *Chai-na*. São Paulo: EDUSP, 2011.
10 Karl Marx; Friedrich Engels, *Manifesto Comunista*. Org. Osvaldo Coggiola. Trad. Álvaro Pina; Ivana Jenkings. São Paulo: Boitempo, 2010.

escuta, que é, em parte, uma escuta dos mortos. A crítica da necroeconomia política implica uma crítica da morte como processo economicamente gerido. Essa dimensão da destruição esteve em disputa na filosofia do século XX – de um lado, a versão cristo-nazista, segundo a gigantomaquia heideggeriana, de outro, a crítica da religião capitalista e da produção do cadáver, segundo a crítica benjaminiana. A verdade encoberta da destruição estava no fato de que uma parte da humanidade poderia ser falada como não ser e, assim, estar desabrigada do mundo. Benjamin sabia disso, em seu trabalho de escuta.

16.
Em *Atlantique*, a cineasta franco-senegalesa Mati Diop encena algo dessa escuta dos mortos, experiência de uma outra temporalidade incorporada ao presente como demanda, e, com isso, nesse ato de presentificação, produzindo uma experiência de desbloqueio, ao fazer convergir direito e justiça, agora. No filme, trabalhadores de uma comunidade em Dakar, explorados e humilhados nas frentes de construção da cidade ultramoderna da expansão capitalista, decidem atravessar o mar em direção à Europa, na busca por outra vida, numa travessia que é também um retorno do colonizado: busca por reparação desde um passado que não passa. A notícia de que o barco afundou em alto-mar instaura a melancolia do luto e aprofunda as dificuldades de uma vida marcada pela falta do trabalho e pela subjugação dos corpos das mulheres. Um luto interrompido, no entanto, por momentos de uma possessão justiceira. Instaurando uma cena de rua, os espíritos dos naufragados tomam os corpos das mulheres de suas vidas, propondo uma aliança que as leva pelas ruas noturnas da cidade, até o embate decisivo contra o lumpemburguês, fazendo do lugar-tenente da dominação o coveiro de si próprio.

II. Virologia crítica e o poder mimético do vírus

17.
Estamos vivendo um processo de remanejamentos, mais do que de transformação: na era da globalização, a doença é pandêmica; das práticas de adesão, deslizamos para a lógica do contágio; da produção de um inimigo externo, chegamos à interiorização do inimigo na forma do cidadão não imunizado; da guerra ao terror, alcançamos a guerra às formas de contaminação, que, por ora, aparece como uma guerra ao vírus – que, no entanto, atua acoplado ao corpo, produzindo um mais-que-humano. Nesse movimento, fronteiras são redefinidas – corpos são fronteiras, ora pacificadas, ora conflagradas. Na fronteira, reza a lei da exceção; sobre o corpo-fronteira, a exceção é a lei. Alguns corpos são, desde sempre, subordinados a essa lógica que a pandemia não inventou, mas globaliza.

(...)

18.
Tudo isso, em parte, é resultado de uma surpreendente capacidade mimética do vírus. Do que já se prefigura como uma espécie de virologia aplicada, há os que não reconhecem no vírus algo vivo. Ora, não sendo uma forma de vida, então essa existência que é o vírus nos faria ainda defrontar com um limite exclusivamente humano: para ela, a *existência viral*, viver ou morrer não teria realidade. Quando um humano lava as mãos, essa ação *não pode matar aquilo que não vive*; quando muito, o ato *desarranja* uma *composição existencial*.

19.
Todavia, sendo o vírus uma forma de vida, então haveria um vivente com capacidade parasitária aparentemente sem fim, que se reproduz acoplado a outras formas de vida, *consumindo, drenando toda sua energia, explicitando uma dinâmica colonizadora e supressiva, em constante mutação*, na própria medida em que, acoplado a um corpo, esse agente o faz trabalhar até exaurir de seus órgãos todas as suas capacidades — destruindo esse corpo, afogado em seu próprio organismo, essa espécie de meio ambiente, segundo uma ecologia interna.

20.
Ocorre que, da *perspectiva viral*, o humano é o verdadeiro parasita. Aliás, não é parasitando e consumindo outras formas de vida que o humano "evoluiu" e *persiste*, colonizando esferas na medida em que as transforma em partes integradas de um meio ambiente sempre habitável?

21.
Ao seu modo, o vírus resiste ao avanço humano em toda a biosfera, como se outra existência fizesse valer a ideia de que nem tudo será colonizado pela existência humana; nem tudo estará sob o controle humano, nem tudo estará domesticado nesse suposto *meio ambiente*. O terror sempre tematizado pela ficção científica, de uma invasão de formas de vida extraterrestres, é solapado pela realidade da violência de uma reação de formas de vida intraterrestres.

22.
Ainda uma vez, o poder mimético do vírus é impressionante: ele consome. Entre o consumo e a consumação, ele incide precisamente sobre o nosso *fôlego*, interditando nossas capacidades respiratórias. Que essas *capacidades* serão a *commodity* da vez não é algo difícil de imaginar. Invisível, "sem intencionalidade", consumindo energia e organismos, produzindo por parasitismo alteridades extremas, o vírus *trabalha*.

23.
Consumir é trabalhar.

24.
A insistência na ideia de que estamos numa guerra contra o vírus não esconde o fato de que estamos perdendo, até aqui, todas as batalhas. Todavia, uma vitória provisória, a partir do controle do contágio, será apenas a confirmação de que eventualmente o humano seria um parasita mais competente.

25.
A pandemia chega na quebrada, mas chega como uma desova branca e classista, viajada e poliglota, patroa e expansionista, que mais uma vez reclama cuidado, captura e subalterniza. Dizer que a doença não tem raça ou classe é tentar apagar a evidência de que ela, em sua origem, desenha uma cartografia do dinheiro, do consumo e das práticas de exploração, invasão e parasitismo. O assim chamado contemporâneo impõe sua mitologia. O mito, essa fala que nos captura na própria medida em que fala de nós, não é falso porque mente – afinal, para quem sabe o que significa confinamento territorial e econômico, o necessário confinamento sanitário, posto como advertência e apelo, sabe que ele é, também, a paródia de práticas policiais, a dissimular um remanejamento do consumo. O mito é falso, mas porque dissimula essa verdade, naturalizando sua violência, em sua peroração mística e homicida, capturando um tipo de energia social. A favela, o terminal de ônibus, o cerco policial, a ocupação miliciana, a força disciplinar da facção, a prisão dos filhos – são ordenações que implicam formas do confinamento e práticas de contenção, e que forçosamente nos levam à trama de toda uma necroeconomia política.

26.
Nas ruas, vimos o espernear macabro de corpos negacionistas, esses corpos totalmente drenados, distintos, todavia, da marionete, pois seu modelo de "expressão" é o *zombie*, e seu alastramento é da ordem do contágio. Sem se confundirem com esses, não é por simples adesão ao mito que pessoas nas periferias de algumas cidades, em face da pandemia e do risco de morte, parecem resistir à gestão sanitária e, em alguns casos, chegam a recusar o confinamento e as regras para contenção do contágio. É, ao contrário, por terem uma experiência cotidiana das mais variadas formas de contenção e confinamento que muitas dessas pessoas projetam, quase sempre inconscientes disso, seus corpos como negação.

27.
A pergunta é essa: o que há *fora*, *além* do confinamento, quando o confinamento já não se confunde com a espera de algo que virá, mas com a espera do momento

propício para evadir, escapar? Pergunta retomada por Antoinette Nwandu, em sua peça *Pass over*, uma releitura de *Esperando Godot*, informada pela experiência pretoproletária estadunidense. Uma cena de rua, como era também a de Beckett, mas confrontando à paisagem devastada da estrada original, com um toco de árvore queimada, um poste que ilumina o medo de morrer. Na versão filmada por Spike Lee, a luz acaba por revelar também a violência do óbvio: dois jovens negros que precisam escapar ao confinamento da rua cercada por policiais em suas ações de contenção e extermínio; dois jovens negros cientes de que ultrapassar a fronteira significa pôr em movimento as fronteiras que são seus corpos. O que resta quando, individualmente, ficar ou fugir são duas formas de suicídio? No teatro, o extermínio na cena e o silêncio na plateia conformam a energia que refuncionalizará, lá fora, a rua — a ser, ainda uma vez, ocupada.

28.
Com efeito, neste momento, fronteiras são reinventadas no mapa de cada metrópole. Já um negro sabe que a última fronteira é o próprio corpo, e, por conseguinte, sendo o corpo negado, também sabe o que acontece quando a fronteira se move. Muito dessa coreopolítica,[11] feita de transições canceladas, aparece na cena de *Buraquinhos ou o vento é inimigo de Picumã*, de Jhonny Salaberg, em que um eu, que é também um outro, faz sua travessia por paisagens ocupadas e não pacificadas, fazendo o trânsito entre fusos históricos até que, antes da utopia, o "coração aos poucos para de pulsar e recolhe as asas".

29.
A coreopolícia instaurada pelo confinamento é apenas o complemento dócil de uma coreopolícia também ela estrutural e estruturante, definida por práticas de controle e extermínio, cuja lógica é a da redução de humanidades a corpos — aqueles mesmos corpos portadores das marcas sociais que emergem da imbricação historicamente constituída de raça, classe e gênero, confinados a territórios que são espaços/temporalidades conflagrados, territorialidades sendo constantemente produzidas por lógicas de segregação. A saída desse confinamento é sempre provisória, segundo regras de circulação, gestão e distribuição da violência. Segundo essa lógica, um entregador delivery, uma empregada doméstica, um enfermeiro e tantos outros — *todos os ninguéns* devem *correr o risco* de morrer.

30.
A fala-mito que reduz o brasileiro a um corpo que sobrevive à piscina de esgoto, um corpo que, treinado nos limites do humano, pode ser mais uma vez confrontado com

11 André Lepecki, "Coreopolítica e coreopolícia". *Revista Ilha*, Florianópolis, vol. 13, n. 1, jan./jun. 2011, pp. 41-60.

limites cada vez mais não humanos, é uma fala que não apenas naturaliza a miséria, mas a evidencia como pressuposto e consequência de um projeto. As elites justificam a miséria agora como um dia justificaram a escravidão: uma instituição "necessária", forjada pelo progresso, para continuidade do progresso.

III. Teatralidades, cenas de rua

31.
Não é novidade, também participa daquela sensibilidade para o *devir-cadáver* o pensamento reacionário organizado. Bastaria voltar às *Cartas a favor da escravidão*, do escritor-senador-oligarca José de Alencar e à sua justificava da escravidão, nossa instituição mais duradoura – voz funesta, reencarnada na gesticulação de milionários em suas *lives*, fazendo jus a seus ancestrais, ao defenderem a morte de trabalhadores como condição necessária para o progresso da "civilização brasileira". O escritor-legista Nelson Rodrigues alertava, num conto intitulado "Admirável defunto", do livro *A cabra vadia*: "O homem de bem é um cadáver mal-informado. Não sabe que morreu".

32.
Em muitas partes do mundo, cidadãos levantam-se contra os atos do Anti-Dioniso. Ali, onde o levante faz mover as placas tectônicas do capitalismo, vemos retornar em toda sua violência a ira anticolonial, ouvindo nos gritos da multidão as vozes de um passado que ainda exige justiça. Como não lembrar a rua central de *Bacurau*, filme de Kleber Mendonça Filho e Juliano Dornelles, com seu alçapão onde o inimigo é enterrado vivo, forjando um antimonumento, num momento contrassacrificial de uma revolta cujo vínculo de ação é movido por uma energia, por assim dizer, social "psicotrópica"/onírica partilhada, resultado de pílulas de ira?

33.
Uma outra cena de rua se esboça. Nela, o encontro entre os fusos históricos converte-se em campos de luta. A derrubada ou decapitação de uma estátua de um comerciante escravocrata ou de um bandeirante faz, desse lugar vago onde antes estava o monumento, um *emblema*. Isso desde que se mantenha *a vaga vazia*, pois trata-se de um lugar que *não pode mais ser ocupado*. Instaura-se, no gesto da revolta, uma escuta incorporada, e a explicitação de que o tempo não é uma flecha, mas o trânsito espiral, entre fluxos não resolvidos de demandas e processos – o que não se confunde com repetições.[12] Exu nos ensina: só *mataremos* o pássaro ontem com a pedra que lançamos hoje.

12 Cf. os textos de Leda Maria Martins, entre eles, "Performances da oralitura: corpo, lugar da memória", *Revista Letras*, n. 26, Universidade Federal de Santa Maria; "Performances do tempo e da memória: os congados", *Revista O Percevejo*, ano 11, n. 12, UNIRIO.

(...)

34.
Mas os teatros estão fechados. Considerada a evidência de que parte dos nossos esforços consiste numa luta pela vida, e de que isso tem implicações muito reais para a grande maioria dos trabalhadores, também os das artes, permanece urgente o debate sobre as práticas artísticas e sobre o modo como se inscrevem nas relações de produção.

35.
O fato é que o fechamento dos teatros não nos permite simplesmente viver à espera de uma reabertura para o mundo, pois isso implicaria a ideia de um mundo realmente aberto. Esse mesmo fechamento também não nos permite simplesmente supor que o teatro, "depois", será algo novo, pois isso implicaria imaginar um mundo realmente novo e, no entanto, não há indícios de que teremos energia para isso. Claro, *o novo sempre vem*, como cantou o já clássico poeta popular, especialista em fuga e apagamento de vestígios. Mas o novo não tem sido sempre o melhor. O que, aliás, um outro poeta, também especialista nessa área, cuja lucidez permitiu elaborar alguns dos mais decisivos embates de seu tempo, não cansou de nos alertar: *de nada serve partir das coisas boas de sempre, mas sim das coisas novas e ruins*. Ao abrirmos os teatros amanhã, ou depois, já teremos vivido meses sem que pudéssemos *ir* ao teatro, *fazer* teatro. O teatro, por um tempo, esteve *reduzido a arquivo*.

36.
Quando não, discussões sobre a especificidade do que seja *o teatro* ou sua suposta "natureza", recaídas metafísicas em busca de uma ideia mistificadora de presença, não parecem levar muito longe. A contrapartida a essas atitudes é o impulso comercial, muito pragmaticamente justificado, de propostas das quais derivam práticas já assimiladas, e que acabam por corroborar o isolamento a um só tempo como tema, forma, produto e horizonte. É provável que proliferem os *drive*-teatros, mas sobretudo os monólogos reiterativos do confinamento e da incomunicabilidade, as performances da conexão compulsiva, tudo isso diante de uma plateia ciosamente reconfigurada, com seus intervalos entre assentos fazendo as vezes de túmulos invisíveis.

37.
Enquanto isso, a rua está em disputa. Há pouco, as ruas pareciam reduzidas, por um lado, ao fluxo da circulação compulsória do trabalho precarizado e da fome desabrigada, campo de contágio e de morte, enquanto, por outro lado, intensificando as formas do contágio e da morte, víamos emergirem as práticas milicianas da interdição *zombie* e sua gesticulação compulsiva. Mas não é só isso.

38.

Em 1906, Machado de Assis descreveu uma cena de rua, como momento de um conto intitulado "Pai contra mãe", no livro *Relíquias da Casa Velha*. No conto, o preto Machado traz à tona a história de um homem muito pobre, mas muito branco, Cândido Neves, o Candinho, casado com uma mulher também ela muito pobre e muito branca, Clara. A narrativa vem enquadrada pela voz de uma figura forjada nos romances de maturidade do autor, e em suas crônicas militantes, como aquelas em que denunciava o processo de emergência de nossa república oligárquica. Trata-se de um narrador capaz de fazer ver as imbricações entre aquilo que ele nomeia como uma instituição, a escravidão, e ofícios e aparelhos que dela resultam. No caso, o conto detém-se sobre um desses ofícios do tempo. Candinho é aquele que nunca se fixou de fato num ofício, uma vez que tudo aquilo que era capaz de aprender e de fazer aproximava-o socialmente e existencialmente do inaceitável, da condição de um preto escravizado. No conto, Candinho vê-se encurralado pelas condições de vida e, no desespero da hora — depois de acompanharmos, sempre guiados por aquele narrador, sua travessia ultrajante, com a mulher grávida, expulsos de casa — entregará o filho recém-nascido à roda dos enjeitados, para ser salvo da miséria. Situação narrada como um dilema e interrompida, no entanto, quando, em plena rua, com o filho no colo, Candinho depara-se com uma mulher, negra, cujas características batiam com as de uma mulher descrita em um anúncio de fuga. Ele grita o nome escrito do Anúncio — "Arminda!" — e, sem muito duvidar, deixando o filho aos cuidados de alguém, parte para a captura, que inclui perseguição, luta, espancamento, tudo em plena rua, aos olhos de cidadãos, sob a lógica naturalizada da exceção: é uma preta, se é preta, "naturalmente" é culpada por fugir, e todo culpado merece apanhar até que se prove o contrário. A mulher, que estava grávida, pede ao capturador que a preserve e ajude, se não por ela, pelo filho que está por vir à luz. Mas a promessa de recompensa mortifica os sentimentos do homem. E, na rua:

> Houve aqui luta, porque a escrava, gemendo, arrastava-se a si e ao filho. Quem passava ou estava à porta de uma loja, compreendia o que era e naturalmente não acudia.[13]

Viam, compreendiam e, *naturalmente*, não acudiam. Um olhar que espanca, lincha. Ao fim, Candinho devolve a mulher ao proprietário, que paga o prometido no anúncio, ao mesmo tempo que a mulher, depois da luta e do espancamento, aborta entre os dois homens. Ao fim, com o filho salvo pelo dinheiro da recompensa, Candinho deixa seu coração falar: "Nem todas as crianças vingam". Ora, nesse *nem todos as crianças vingam*, Machado de Assis faz emergir a fisionomia de uma dessolidariedade

[13] Machado de Assis, *Obra completa em quatro volumes*, vol. 2. Org. Aluízio Leite Neto; Ana Lima Cecílio; Heloísa Jahn. Rio de Janeiro: Nova Aguilar, 2008.

estrutural e estruturante; a sociedade brasileira forja-se, regida pela lógica revanchista de um *inconsciente escravocrata*, conduta sempre à espera de algum tipo de consideração e recompensa. *Complexo de Candinho* é como nomeio essa forma de conduta. Na prefiguração machadiana, a *nossa* cena de rua é um *linchamento*.[14]

39.
O olhar que compreende e naturalmente não acode: essa é, sem dúvida, a teatralidade sinistra de uma violência endêmica, agora registrada em *lives* que a um só tempo denunciam e estilizam o fato, inscrevem-no em uma espécie de *ao vivo sem agora, a transportar o aqui para toda parte.*

40.
As imagens de demonstrações neofascistas em meio a ruas esvaziadas pela pandemia reclamam a sombra do proclamado gigante antes adormecido, acordado mais uma vez de seu sonho noturno, como quando vimos a emergência de um movimento que evidenciou o alcance do ressentimento, e que agora se confirma segundo uma racionalidade sinistra, que só a arrogância subestima.

41.
Racionalidade que rege as ações no atual regime, explicitando algo que está no cerne de nossa formação, antes de mais nada, pautada pela violência e supressão, um verdadeiro processo de esquadronização geral. Lógica que se atualiza, fazendo ver a fisionomia do narrador machadiano encarnar-se na já referida cena dos apelos cheios de sentimento dos capitalistas locais, para que os trabalhadores, em meio a uma pandemia, voltassem ao trabalho – morram.

42.
Quando a política se converteu numa espécie de gestão da *mobilização extrema, uma mobilização sem mobilidade*, capturando a atenção e a imaginação, ao impor um sentimento de urgência sem finalidade, em face das deflagrações que não operam sem manter a todos nesse *estado permanente de reação*, ainda aqui, o certo é que a pergunta sobre o teatro, agora e depois, é também uma pergunta sobre outras formas de mobilização. Há uma relação decisiva, cujas mediações estão sempre em transformação, entre como ocupamos a rua e o modo como vemos a cena.

43.
Se a teatralidade é precisamente um processo de produção do olhar e se, portanto, o modo como o corpo que vê se inscreve no espaço e no tempo, não terá sido por

14 Cf. José de Souza Martins, *Linchamentos: justiça popular no Brasil*. São Paulo: Contexto, 2015.

acaso que, entre as duas Grandes Guerras Mundiais, sobrevivendo a uma pandemia, em um mundo convulsionado por uma revolução, mobilizado pela contrarrevolução mundial permanente e preventiva, desdobrada em fascismo, alguns artistas arrancaram da experiência formas de compreensão do estatuto próprio do teatro, extrapolando a pretensão de especificidade, a partir de deslocamentos do corpo que vê e das interrogações acerca do nexo entre experiência artística e experiência social e das condições de produção do olhar. Em cada um desses casos há a configuração de *cenas de ruas*:[15] interrogações sobre quais relações se evidenciam nas práticas de ocupação e interdição do espaço público, entendidas aqui também como campo de produção de pensamento e como trabalho da imaginação, esfera especializada no deslocamento da compreensão que a sociedade tem de si, com especificidades de produção que não escapam da ordem do trabalho, e que se resolvem na consideração do consumo como momento decisivo da produção.

44.

Cena um: Erwin Piscator, no retrospecto de seu *Teatro político*, publicado em 1929, descreve uma cena de devastação, em 1918:

> Em Kortrijk (na Bélgica), estava eu na escadaria da Câmara Municipal. Cobria a praça do mercado, quadrangular e lisa, um céu cinzento de outubro. Passavam colunas e mais colunas. Os ingleses tinham rompido o arco de Yprès. De súbito, a praça ficou vazia e silenciosa. Uma mulher de guarda-chuva apontou na esquina, no momento em que uma granada atingia uma casa. Com um medonho estrondo, a casa desabou, e uma nuvem de pó ficou pairando sobre o lugar antes ocupado por ela. A praça continuava sem vida. A mulher, na qual eu já não pensava mais, sempre com o seu guarda-chuva, atravessou a praça e desapareceu numa esquina.
>
> Narro isso por minha causa. O rosto daquela mulher, eu não o vi. O seu andar era de sonâmbula. Devia estar estupefata de ainda poder caminhar.
>
> Foi assim, inesperadamente, que se me apresentou a catástrofe da queda. Eu também me admiro de ainda poder caminhar. E continuo o caminho, ouvindo ainda o estrondo do desabamento, e vendo a nuvem de pó da casa destruída. Sim, porque, se as condições são mil vezes mais fortes que os homens, sempre há na criatura humana um pouco de fatídico.[16]

A inscrição do corpo humano no mundo, flagrada na cena de rendição, situa-o no plano da guerra e da morte, naturalizadas na situação mais cotidiana de um voltar

15 Aqui eu faço uma variação ao esquema apresentado por Helga Finter, incluindo uma quarta perspectiva, precisamente a de Piscator, e interpretando em direção diversa o uso que a autora faz das cenas de rua de Artaud, Stein e Brecht, conforme aparece em seu ensaio "A teatralidade e o teatro" Espetáculo do real ou realidade do espetáculo? Notas sobre a teatralidade e o teatro recente na Alemanha", tradução de Marília Carbonari, *Revista Camarim*, n. 39, 2007.
16 Erwin Piscator, "Pasado y perspectiva". In: *El teatro político y otros materiales*. Trad. Salvador Vila, Hondarribia: Hiru, 2000. [Trad. bras. Aldo Della Nina. Rio de Janeiro: Civilização Brasileira, 1968.]

para casa. Se a cena piscatoriana empenhou-se por elaborar essa experiência do corpo no centro de uma totalidade maquinal, o olhar que daí resulta é, ao mesmo tempo, participante e excedente. Essa dinâmica pendular de participação e evasão, sem uma plataforma fixa de observação, define um teatro cuja dimensão crítica exigiu não apenas a historicização de processos, mas o posicionamento no interior deles. Para tanto, a tela do filme anteposta à cena, e a emergência do maquinismo no palco fizeram dimensionar aquele corpo humano no centro de uma teatralidade expandida.

Cena dois: Antonin Artaud, com seus atravessamentos cruéis, percebidos como contágios emocionais, descreve, em seu manifesto, que era também um projeto para "O Teatro Alfred Jarry", de 1926:

> O que há de mais abjeto e ao mesmo tempo de mais sinistramente terrível do que o espetáculo de um aparato de polícia? A sociedade se conhece em suas encenações, baseadas na tranquilidade com a qual dispõe da vida e da liberdade das pessoas. Quando a polícia prepara uma blitz, dir-se-ia ver evoluções de um balé. Os agentes vão e vêm. Apitos lúgubres dilaceram o ar. Uma espécie de solenidade dolorosa se desprende de todos os movimentos. Pouco a pouco o círculo se fecha. Estes movimentos, que pareciam à primeira vista gratuitos, pouco a pouco seu alvo se desenha, aparece – e também este ponto do espaço que lhes serviu até agora de pivô. É uma casa de qualquer aparência cujas portas de repente se abrem, e do interior desta casa eis que sai um rebanho de mulheres, em cortejo, e que vão como para o matadouro. A questão toma corpo, a puxada de rede era destinada não a uma certa população contrabandista, mas apenas a um amontoado de mulheres. Nossa emoção e nosso espanto encontram-se no auge. Jamais encenação mais bela foi seguida de semelhante desenlace. Culpados, é certo, nós o somos tanto quanto estas mulheres, e tão cruéis quanto estes policiais. É verdadeiramente um espetáculo completo. Pois bem, este espetáculo é o teatro ideal.[17]

A emergência para fora do bordel dos corpos só aparentemente misturados, ocupando a rua, assimila a violência policial como intensidade, justapondo as dimensões da intimidade e da vida pública, de modo a impor a quem vê a transitividade dos papéis no jogo de força e de moralização que se efetiva na exposição dos seus participantes.

Cena três: Gertrude Stein, em seu plano de 1935, descreve uma performatividade programática, em que uma "cena real" implicaria não apenas *fazer coisas*, mas sobretudo envolver-se *em tempo real*, o corpo inscrito na paisagem, integrando-a – o que, na prática, sugere suspender o tempo da representação clássica em nome de uma continuidade sem aparente mediação: o fato *é* a emoção. Quem vê e quem faz, ainda que mantidas as diferenças entre ver e fazer, habitariam a mesma temporalidade do ato, como acontecimento:

17 Antonin Artaud, "O Teatro Alfred Jarry". In: *A linguagem e a vida*. Org. J. Guinsburg; Sílvia Fernandes Telesi; Antonio Mercado Neto. São Paulo: Perspectiva, 2004, p. 30.

Essa aqui, e a que eu estou começando a descrever agora é Martha Hersland, e essa é uma pequena história de como ela agia em sua vida muito jovem, ela era muito pequena e ela estava correndo e estava na rua e era um lamaçal e ela tinha um guarda-chuva que estava arrastando e ela chorava. Eu jogarei o guarda-chuva na lama, ela dizia, ela era muito pequena na época, ela estava apenas começando sua escola, eu jogarei o guarda-chuva na lama, ela disse e ninguém estava perto dela e ela estava arrastando o guarda-chuva e a amargura que a possuía, eu vou jogar o guarda-chuva na lama, ela estava dizendo e ninguém a ouviu, os outros correram para chegar em casa e a deixaram. Eu jogarei o guarda-chuva na lama, e havia uma raiva desesperada nela.[18]

IV. Retornar a Brecht

45.

Durante o espaço de quinze anos após a primeira grande guerra mundial, experimentou-se, em alguns teatros alemães, uma forma relativamente nova de representar, que se denominou "forma épica", em virtude de possuir um cunho nitidamente narrativo e descritivo e de utilizar coros e projeções com finalidade crítica. Por meio de uma técnica que de forma alguma era fácil, o ator distanciava-se da personagem que representava e colocava as situações da peça sob um tal ângulo que sobre elas vinha infalivelmente a incidir a crítica do espectador. Os paladinos do teatro épico alegavam que os novos temas — os acontecimentos extremamente complexos de uma luta de classes no seu momento decisivo — eram mais fáceis de dominar dessa forma, uma vez que assim seria possível apresentar os acontecimentos sociais (em processo) nas suas relações causais. No domínio estético, porém, estas experiências para a criação de um teatro épico depararam-se com sérias dificuldades.

É relativamente fácil apresentar um esquema de teatro épico. Para trabalhos práticos, eu escolhia, habitualmente, como exemplo do teatro épico mais insignificante, que e como quem diz "natural", um acontecimento que se pudesse desenrolar em qualquer esquina de rua: a testemunha ocular de um acidente de trânsito demonstra a uma porção de gente como se passou o desastre. O auditório pode não haver presenciado a ocorrência, ou pode, simplesmente, não ter um ponto de vista idêntico ao do narrador, ou seja, pode ver a questão de outro ângulo; o fundamental é que o relator reproduza a atitude do motorista ou a do atropelado, ou a de ambos, de tal forma que os circunstantes tenham possibilidade de formar um juízo crítico sobre o acidente.[19]

Uma quarta cena de rua é essa, descrita por Brecht. Em meio aos confrontos da emergência nazifascista na Alemanha, o autor se pôs em combate nas diversas frentes da vida cultural. No interior do aparelho burguês de teatro, nas frentes de agitação e propaganda, no interior da indústria cinematográfica, na frente literária antifascista,

18 Gertrude Stein, "Plays". In: *Last operas and plays*, Baltimore/London: Johns Hopkins University Press, 1995, p. XXXI.
19 Bertolt Brecht, "As cenas de rua". In: *Estudos sobre teatro*. Trad. Fiama Pais Brandão. Rio de Janeiro: Nova Fronteira, 1978, p. 67.

(...)

nas experiências radiofônicas, na elaboração teórica, produzindo tentativas de refuncionalização dos aparelhos de cultura em meio às apropriações e cooptações da forma mercadoria. A sua cena de rua, registrada num ensaio de 1937, no qual sistematiza aspectos de seu "teatro épico", considera também a interdição do espaço público: o atropelamento de uma vítima por um automóvel, narrado por uma testemunha. Entre a arte e a vida, um atropelamento em cena, e a rua "real" pegando fogo nos embates entre milícias armadas. Mas no teatro importava ver o fluxo da modernidade intensificado e interrompido, e a interrupção vivida como uma temporalidade reflexiva, conformando um ponto de vista a clivar a ação, segundo a compreensão da totalidade enquanto processo, estruturada a partir de procedimentos de desnaturalização. Com isso – reconhecidas as separações que desmitificam o teatro como comunhão pressuposta e o instaura também como confronto, na relação com a plateia –, talvez possamos voltar à rua. E aqui, talvez não seja demais insistir sobre a necessidade de voltarmos a Brecht. O modo como ele estabeleceu sua posição no combate ao fascismo, como um momento de destruição programática do capitalismo na Europa, estabelece uma espécie de modelo para pensarmos a inscrição do artista no combate ao neofascismo e sua configuração entre nós. Há no trabalho de Brecht, por exemplo, a percepção de que o arcaísmo da violência colonial, impondo o desmantelamento do humano Galy Gay, em *Um homem é um homem*, é, na verdade, expressão radical do moderno, que ganha sua fisionomia mais crua no grito de Garga, no coração de Chicago, em *Na selva das cidades*: "Eu sou um animal, um negro, mas talvez eu possa ser salvo! Vocês são negros falsos, loucos, selvagens, avarentos!". Precisamente aí, nessa "América" que é laboratório anterior da exceção sob a regra racista-capitalista, emerge a figura terrível, paródia especular que é Arturo Ui, o gângster da mesma Chicago: o fascismo enquanto momento de verdade do capitalismo enquanto crime organizado.[20] Perspectiva que só encontra continuidade e variação nas formulações de Pasolini, o autor que, em seu manifesto *O teatro da palavra*, considerava as distâncias que o seu tempo impunha em relação à cena brechtiana, em face da mutação antropológica da sociedade italiana, sob a violência de um consumismo extremista e a emergência do neofascismo.[21] Brecht, Pasolini – perspectivas que certamente nos ajudam a rever o modo como o teatro, em particular o teatro de grupo no Brasil, encenou a crônica de um desmanche das estruturas e vínculos sociais nos anos 1990, que, de processo historicamente configurado,[22] converteu-se em lógica de gestão de uma sociedade cuja desagregação não é inacabamento, mas instância última de funcionamento – *teatro pós-desmanche*.

20 Cf. o texto de Paulo Arantes, publicado originalmente no programa da encenação que dirigi, com o Teatro de Narradores, da peça de Brecht, em 2003, e republicado em *Extinção*. São Paulo: Boitempo, 2007.
21 Cf. Pier Paolo Pasolini, "Manifesto por um novo teatro". Trad. Luiz Nazário. In: *As últimas palavras do herege: entrevistas com Jean Duflot*. São Paulo: Brasiliense, 1983.
22 Cf. o "Prefácio com perguntas" de Roberto Schwarz ao livro de Francisco de Oliveira, *Crítica à razão dualista/O ornitorrinco* (São Paulo: Boitempo, 2003) e, em particular, o segundo ensaio do volume.

46.
Na antevisão desse teatro, o grito de dor de Vianinha, em 1974: "é preciso olhar no olho da tragédia"[23]. Um olho que vimos abrir-se e espantar-se no final dos anos 1990, em peças como *O nome do sujeito*, da Companhia do Latão, com o ex-escravizado que se herdou e é assassinado pelo medo branco; ou *Apocalipse 1,11*, do Teatro da Vertigem, na cena de um país-prisão ritualizado num apocalipse que não é revelação, mas repetição sacrificial; até a cena do levante negro, emergida das práticas do teatro de grupo e do engajamento da vida nas periferias das cidades, na primeira década do século XXI – uma cena que impõe a leitura a contrapelo de um presente que, muitas vezes, se confunde com o porão do passado. Algo pressentido por Grace Passô, na cena híbrida de *Marcha para Zenturo*. A dramaturga apostou no teatro como contradispositivo perigoso, uma vez que a cena é sempre da ordem da reciprocidade. No caso, trata-se de dar a ver uma espécie de dissociação temporal, distopia de um mundo no qual fala, intenção e gesto já não coincidem, senão nas imagens do passado. Nessa cena, vemos figuras presas num presentismo que talvez não seja mais "o seu próprio futuro",[24] mas apenas o dispositivo – *delay* – de um passado-captura, um mundo cujo fim não podemos mais adiar.

47.
Todavia, ao considerarmos a cena de rua brechtiana, é na sua "teoria do rádio" e no seu empenho de refuncionalização do aparelho que encontraremos elementos para imaginar usos de um outro aparato – usos que permitam ir além da vampirização de meios, formas e procedimentos então verificadas por Brecht também no campo radiofônico: "Desde o início, o rádio imitou quase todas as instituições existentes que se relacionavam com a difusão do que era falado ou cantado: produziram-se confusão e atritos incontornáveis na construção de uma torre de Babel".[25] Interessada na dimensão pública da transmissão, a interrogação sobre a distância entre produção e consumo encontrará respostas e aberturas nas formas de inscrição do receptor no processo. Temos um caso exemplar de refuncionalização do aparelho na peça de aprendizagem *O voo sobre o Oceano*, com a integração do ouvinte ao jogo, enquanto coro. Para Brecht, a conversão do ouvinte em produtor era a chave. Com efeito, detemo-nos agora sobre as práticas do *online*, sobretudo em sua dimensão simultaneamente *ao vivo e remota*. Sabemos: no âmbito da internet, todo receptor é também um fornecedor, e é precisamente essa fusão que deveria ser refuncionalizada. Não se trata

23 Oduvaldo Vianna Filho, "Entrevista a Luís Werneck Viana" e "Entrevista a Ivo Cardoso". In: *Teatro, televisão, política*. Org. Fernando Peixoto. São Paulo: Brasiliense, 1983.
24 Paulo Arantes, "Um prólogo". In: *O novo tempo do mundo e outros estudos sobre a era da emergência*. São Paulo: Boitempo, 2014, p. 342.
25 Bertolt Brecht, "O rádio como aparato de comunicação (Discurso sobre a função do rádio)". Trad. Tercio Redondo, *Revista Estudos Avançados*, 21 (60), 2007.

de mera transposição de um aparato a outro, mas talvez não seja demais retomar a interrogação brechtiana, sem desconsiderar a especificidade das formas de produção e de transmissão *online*, ainda ali, onde elas coincidem. E isso também sem desconsiderar o fato de que, se o destino do rádio confirmou prognósticos de captura, esse elemento – a captura – parece ser da dinâmica própria do *online*, principalmente quando o ao vivo impõe uma outra temporalidade.

V. Morrer na *live*

48.
Nos últimos anos, fomos tomados por um vertiginoso *excesso de experiências*, sob uma cruzada tecnológica que reduz o mundo a um complexo de intensidades. Que, desse excesso, algum déficit existencial tenha sido o saldo, é algo que a experiência do confinamento contraviral talvez confirme, na medida em que parece impor uma outra contabilidade social e afetiva: menos, fazer menos, essa é a percepção a um só tempo crítica e publicitária do momento, sobretudo diante daqueles que se veem impelidos a "continuar fazendo", "responder em tempo real", "não parar", "seguir de alguma forma".

49.
A parada atual, proclamada e gerida pelos senhores das grandes corporações, não é mais do que *um momento parking do capitalismo viral*. Os trabalhadores não passam de *seres automóveis* à disposição, totalmente mobilizáveis em estacionamentos remotamente geridos, publicitariamente nomeados como *home office*, de onde tudo deve ser *posto e mantido* em movimento. Os atravessamentos de vida doméstica e seus pressupostos, o trabalho doméstico não remunerado, mais o suplemento de trabalho efetivamente remunerado que agora se acoplam, acabam por intensificar os sentidos de alienação e valor.

50.
Walter Benjamin escreveu sobre o déficit de experiência vivido por uma geração que foi à guerra, entre 1914 e 1918, a experiência de jovens combatentes que "tinham voltado silenciosos do campo de batalha. Mais pobres em experiências comunicáveis, e não mais ricos." Benjamin apostava nessa pobreza, em sua emergência bárbara:

> Uma forma completamente nova de miséria recaiu sobre os homens com esse monstruoso desenvolvimento da técnica. A angustiante riqueza de ideias que se difundiu entre – ou melhor, sobre – as pessoas, com a renovação da astrologia e da ioga, da *Christian Science* e da quiromancia, do vegetarismo e da gnose, da escolástica e do espiritualismo, é o reverso dessa miséria. Pois não é uma renovação autêntica que está em jogo, e sim uma galvanização. Pensemos nos esplêndidos

quadros de Ensor, nos quais uma fantasmagoria enche as ruas das metrópoles: pequeno-burgueses com fantasias carnavalescas, máscaras disformes brancas de farinha, coroas de folha de estanho, rodopiam imprevisivelmente pelas vielas. (...) Aqui, porém, revela-se com toda clareza que nossa pobreza de experiências é apenas uma parte da grande pobreza que recebeu novamente um rosto, nítido e preciso como o do mendigo medieval. Pois qual o valor de todo o nosso patrimônio cultural, se a experiência não mais o vincula a nós? (...) Sim, confessemos: essa pobreza de experiência não é apenas pobreza em experiências privadas, mas em experiências da humanidade em geral. Surge assim uma nova barbárie.

Barbárie? Sim, de fato. Dizemo-lo para introduzir um conceito novo e positivo de barbárie. Pois o que resulta para o bárbaro dessa pobreza de experiência? Ela o impele a partir para a frente, a começar de novo, a contentar-se com pouco, a construir com pouco, sem olhar nem para a direita nem para a esquerda. Entre os grandes criadores sempre existiram homens implacáveis que operaram a partir de uma tábula rasa.[26]

51.
Estamos imersos agora numa esfera digital totalmente integrada, acionada por dispositivos tátil-audiovisuais que aprofundam a difusão de imagens e modos de vida na absorção televisiva da sociedade. Talvez não seja demais voltar ao começo. No cinema clássico, a câmera operava como um desdobramento daquele olhar produzido pela modernidade, constitutivo do drama burguês e sua teatralidade, como um programa formulado antes por Diderot, a partir de seu *tableau*. Algo que a pintura elaborava e que a cena passou a exigir, como perspectiva sobre a vida cotidiana. Um século depois, a câmera pareceu realizar plenamente esse programa, produzindo um olhar capaz de enquadrar a experiência a partir de uma presença a um só tempo invisível e constitutiva: o *olhar sem corpo*.[27] O plano médio e o *close up* permitiram a imersão e a subjetivação daquela experiência, projetando sobre a tela uma expressividade intensificada, naturalizando o olhar desdobrado da máquina. Esse olhar sem corpo definiu nossa relação com o filme e foi, por assim dizer, assimilado à dinâmica televisiva, multiplicando as suas possibilidades, com o dispositivo multicâmera. Num caso como no outro, tal produção do olhar e a captura da vida cotidiana, em suas intensidades e condicionamentos, ganharam forma no melodrama e em seus desdobramentos.

52.
Por um lado, a câmera produz o efeito de um adestramento sobre os corpos. O corpo que pressupõe a "presença" desse olhar é um corpo que se posiciona sempre em relação a esse suposto olho que vê – pressupondo ou ignorando ser visto. Por outro

26 Walter Benjamin, "Experiência e pobreza". In: *Magia e técnica, arte e política: ensaios sobre literatura e história da cultura*. Trad. Sérgio Paulo Rouanet, São Paulo: Brasiliense, 2012, p. 124-125.

27 Cf. as discussões sobre teatralidade feitas por Ismail Xavier em *O olhar e a cena: melodrama, Hollywood, Cinema Novo, Nelson Rodrigues*. São Paulo: Cosac Naify/Cinemateca Brasileira, 2003.

lado, a conjunção da produção do olhar com sua dimensão publicitária faz convergir assistência e trabalho. Com efeito, consumir não é mais "apenas" um momento constitutivo da produção – *consumir passa a ser trabalho*. Talvez, aqui, vejamos aprofundar-se uma dinâmica antes percebida por Brecht, e que vai determinar todo o seu trabalho, uma vez que

> se a luta pelo ultrapassamento da dicotomia produção-consumo se fará, no seu caso, na direção predominante de um aumento do fluxo produtivo, o empuxo mesmo nesse rumo *implicará fazer passarem um no outro produção e consumo, de modo que a produção, em Brecht, terá muitos traços de consumo, e este se mesclará de elementos de produção*.[28]

53.
O aparelho celular com sua câmera, agora potencializado como dispositivo integrador e de produção e disseminação de imagens, complexifica esse processo, dando novo estatuto às práticas da simultaneidade. Aquela conjunção, no entanto, estabelece uma esfera inusitada de trocas e convívios, uma vez que esse olhar opera uma pulsão de exibição que é, ao mesmo tempo, captura e entrega de uma intimidade encenada. Da *selfie* a um plano médio generalizados, variações do close e do plano médio cinematográficos, a subjetivação operada instaura uma exterioridade do olhar em tudo determinante para a composição do quadro.

54.
A performatividade pressuposta nesse jogo devolve-nos ao campo de uma *lógica do depoimento* (sem pressupor a qualidade ou validade de um testemunho), em que a experiência do trauma é elaborada como expiação expressiva, quase sempre em perspectiva melodramática. No "depoimento" e na *live*, vemos conformações insuspeitadas do melodrama como perspectiva.

55.
A demanda dos dias tem evidenciado essa dinâmica como uma forma de drenagem. Talvez uma *live* não seja muito mais do que isso, uma forma de drenagem de energia, produzida sempre a partir de um corpo. Talvez.

56.
A questão da imagem na instância mediada das redes sociais não é a supressão do corpo, ou sua periferização no processo de produção de valor, mas antes, a colonização e domesticação total dos corpos. É de corpos hospedeiros de *sujeitos publicitários*

28 José Antonio Pasta Júnior, *Trabalho de Brecht: breve introdução ao estudo de uma classicidade contemporânea*. São Paulo: Ática, 1986, p. 223.

que advém toda energia psicossocial necessária para produzir *a máquina viral do olhar totalmente integrado*, impondo uma temporalidade, que é *um ao vivo sem aqui e agora*, da ordem da transmissão. Na *live*, vemos um ao vivo que não se confunde com o vivo, como deixa ver a experiência do *delay*. Mas onde um corpo está submetido a alguma espécie de simultaneidade, há trabalho – resta saber se esse trabalho liberta ou aliena.

57.
De certo modo, a atração do corpo em *live* é a mesma do cadáver. Não será incomum olharmos para alguém numa *live* com a mesma sideração com que olhamos o rosto de um cadáver: a partir de uma intuição diariamente verificável, mas que precisaríamos explicar: sabemos que aquele para quem olhamos, de uma maneira quase mística, também nos olha e, no entanto, já o estamos perdendo, pois sabemos que em breve não estará ali – já não está ali, a não ser *enquanto arquivo*.

58.
Esse olhar que é de mão dupla, ainda que não necessariamente recíproco, dimensiona o alcance desse processo contínuo de *produção do cadáver*. Contínuo, mas não ininterrupto. Ainda intuitivamente, o adolescente que *bloqueia* o desafeto numa plataforma, na interrupção de um fluxo, adivinha o que é necessário para condenar ou resistir a um devir cadáver, para além das demandas de uma afetividade de consumo. Se não basta, no entanto, evadir a plataforma, ou recusar a produção de outras, quais são os fluxos que precisamos finalmente aprender a bloquear, interromper?

59.
Essa história natural do olhar, que é a história da mercadoria, faz ver o processo de colonização do desejo, para uns, ou como o desejo revela-se o sintoma de um inconsciente que a tudo move e paralisa, coloniza. Dimensões complementares, talvez, um inconsciente colonial vazando a linguagem, e uma consciência colonizada com seus remanejamentos reparadores fixando limites. Teremos tempo de reaprender a morrer, no empenho, ainda, de um viver bem?

60.
No teatro, essa discussão ganhou variantes no debate sobre teatralidade, quando esta foi compreendida como produção do olhar. A produção incessante de teatralidades que definiu a sociedade do espetáculo – algo que, em germe, era já um pressentimento em Baudelaire, talvez o cerne da modernidade e da sua ordem contagiante, como flagrou Barthes, ao trazer à tona a noção[29] – leva-nos à necessária discussão

29 Roland Barthes, "O teatro de Baudelaire". In: *Ensaios críticos*. Trad. António Massano; Isabel Pascoal, Lisboa: Edições 70, 2009.

sobre a politização do olhar. O trabalho do olhar não é uma metáfora, mas a conformação mesma da produção de valor.[30] Não se trata aqui do olhar diante da imagem, ou da discussão sobre o poder capturador da imagem em rede, mas de compreender que o olhar é uma relação, na medida em que tudo aquilo que é feito, o é para ser disposto e exposto a um olho, que é também uma lógica de captura constante. Opera-se uma conversão à assistência – no limite, à produção de um olhar social sem corpo, que não pode ser reduzido à difusão. Eis a sociedade do espetáculo na era da intensidade, os dias de hoje. Essa expressão, aliás, "dias de hoje", explicita o teor próprio do estágio de modernização em que vivemos. No ao vivo sem aqui e agora, a estilização de um *hoje intransitivo*, em que se consomem todas as temporalidades que não se configuram como fuga.[31]

61.
Restam-me duas mãos
E imagens do mundo.
O avô de minha avó foi escravo.
Lembranças são pedras,
E o corpo-cadáver decompõe-se
com suas histórias de amor.

Por que me levantar se o céu
Já terá caído, saqueado.
O que será o humano?
Haverá o humano?
Precisa?

Chamam a isso guerra, e eu
No aprendizado da perda,
Sei, não eram necessárias
As bicadas no fígado.
Prometeu está morto, e na dispersão
Do falso, meu corpo-fronteira
Move-se.
Não perdoo.

30 Eugenio Bucci; Rafael Duarte Oliveira Venâncio, "O valor de gozo: um conceito para a crítica da indústria do imaginário". In: *Revista Matrizes*, vol. 8, n. 1, jan/jun 2014.
31 E não começou aqui a conversa com os textos de Fred Moten, particularmente com aquele que resulta de sua parceria com Stefano Harney, *The undercommons – fugitive planning & black study*. Wivenhoe/ New York: Minor Compositions, 2013. Uma conversa informada pelas ideias e práticas quilombistas, que sabem: *quem foge precisa escapar*.

No acúmulo dos corpos,
Vivo ou morto, estarei entre eles.
Memória é invenção de futuros,
E a morte é sem detalhe.
Desabitaremos o mundo
E isso o salvará.
Heroicos, seremos o fugitivo –

Num amanhecer qualquer,
"mais noite que a noite".

(Continua...)

José Fernando Peixoto de Azevedo é preto, gay, filho de uma ex-empregada doméstica e de um falecido pintor de paredes. Filho de Oxóssi, em meio às águas de Oxum, guiado por Exu, sob o machado de Xangô, tornou-se dramaturgo e roteirista, encenador e diretor de filmes, curador em festivais de teatro, encontros e seminários. Doutorou-se em Filosofia pela Faculdade Filosofia, Letras e Ciências Humanas da Universidade de São Paulo, com tese sobre o teatro de Bertolt Brecht. É professor e diretor da Escola de Arte Dramática, orientador no Programa de pós-graduação em artes cênicas e colabora no Departamento de Cinema, Rádio e Televisão — atividades da Escola de Comunicações e Artes da USP. Entre suas peças recentes estão *Navalha na Carne Negra*, *As Mãos Sujas* (Brasil) e *Trauminhalt.Manifest* (Munique/Alemanha). Autor de ensaios e organizador de alguns livros, publicou, pela editora n-1, o panfleto *Eu, um crioulo*. Atualmente, coordena uma coleção, no prelo, pela editora Cobogó, sobre pensamento negro e outras esquivas.

(...) 06/07

Revertendo o novo monasticismo global
Emanuele Coccia

TRADUÇÃO Mariana Silva da Silva

1.
Como em um conto de fadas, um pequeno ser invadiu todas as cidades do mundo. É o mais ambíguo dos seres da Terra, para quem é difícil falar em "viver": habita o limiar entre a vida "química" que caracteriza a matéria e a vida biológica; é animado demais para um, indeterminado demais para o último. Em seu próprio corpo, a clara oposição entre vida e morte é apagada. Esse agregado indisciplinado de material genético invadiu as praças e de repente a paisagem política mudou de forma.

Como em um conto de fadas, para se defender de um inimigo invisível e poderoso, as cidades desapareceram: foram para o exílio. Elas se declararam proibidas, e agora estão diante de nós como dentro de um armário de exposição de um museu arqueológico.

De um dia para o outro, escolas, cinemas, restaurantes, bares, museus e quase todas as lojas, parques e ruas foram fechados e tornam-se inabitáveis. Vida social, vida pública, reuniões, jantares, almoços, momentos de trabalho, rituais religiosos, sexo, tudo que se abriu quando fechamos as portas de nossa casa e se tornou impossível. Existe como uma memória ou como algo que deve ser construído através de esforços muito duros e às vezes dolorosos: as ligações, o SIG direto (sistema de informação geográfica), os aplausos ou o canto na varanda. Tudo parece luto. Estamos de luto pela cidade desaparecida, pela comunidade suspensa, pela sociedade fechada, além das lojas, das universidades e dos estádios.

De um dia para o outro, a cidade – isto é, literalmente, a política – é uma retração, como nos mitos cabalísticos que gostariam que a criação fosse um ato de retração (tzimtzum) da divindade. Para defender a vida de seus membros, as cidades se baniram e se mataram. O sacrifício nobre colocou mais da metade da população humana na impossibilidade de fazer política, de pensar politicamente sobre o presente e o futuro.

SARS-COV-2, essa pequena criatura de conto de fadas (ou essa trindade de criaturas, já que aparentemente existem três linhagens) não só causou a morte de dezenas de milhares de vidas humanas. Acima de tudo, causou o suicídio da vida política

como a conhecemos e praticamos há séculos. Isso forçou a humanidade a iniciar um estranho experimento de monasticismo global: todos somos anacoretas que se retiraram para seu espaço privado e passam o dia murmurando orações seculares. Em um mundo onde a política é objeto de proibição e realidade impossível, o que resta são nossos lares: não importa se são realmente apartamentos ou casas de verdade, não importa se são pequenos apartamentos ou grandes propriedades. Tudo se tornou lar. E isso não é uma boa notícia. Nossa casa lar não nos protege. Pode nos matar. Você pode morrer de "lar" em excesso.

2.
Sempre fomos obcecados por lares. Não apenas neles moramos, neles passamos muito tempo, vemos lares por toda parte. E fingimos que todos, mesmo fora da espécie humana, têm lares.

Um dos exemplos mais incríveis dessa obsessão com o lar é a ecologia entendida não apenas como a ciência do relacionamento mútuo de todos os seres vivos uns com os outros, e o que existe entre seres vivos e seu ambiente, seu espaço, mas também como um conjunto de práticas que tentam ter um relacionamento melhor, mais justo e equitativo com a vida não humana. Já o nome ostentado pela ecologia (literalmente, ciência da casa) é obcecado por essa metáfora ou imagem. Mesmo quando tentamos encontrar uma imagem mais "ecológica" da terra, tendemos mecanicamente a pensar nela como o lar de todos nós.

Agora, de onde vem essa obsessão? Porque se você pensar sobre isso, não é tão normal. Por que o relacionamento que os vivos têm entre si deve ser semelhante à nossa socialidade doméstica? Por que, por exemplo, a metáfora, a imagem e o conceito-chave não são os da cidade? Ou a de uma praça? Ou o da amizade? Porque quando tentamos pensar em como todas as pessoas vivas se relacionam, demos uma resposta: como se fossem membros de uma casa imensa, do tamanho de todo o planeta. Precisamos ser ensinados por Ibsen e Tolstói que casas não são lugares particularmente felizes? Por que fomos tão cruéis com nossos amigos não humanos?

Agora, a resposta para essa pergunta é um pouco longa e tentarei falar de maneira breve. A pessoa responsável é Lineu, o biólogo sueco a quem devemos o sistema de classificação biológica dos seres vivos. Em 1749, um de seus alunos, Isaac Biberg, publicou o que seria o primeiro grande tratado sobre ecologia e o chamou *De economia naturae*, que traduzido para a linguagem moderna soaria como: "sobre a ordem doméstica da natureza". Agora, por que eles pensavam na natureza como uma enorme ordem doméstica? Naqueles dias, a maioria dos biólogos não acreditava na transformação das espécies, na evolução. Estavam convencidos de que todas as espécies eram imutáveis ao longo do tempo. Em um contexto como esse, a única maneira de saber se existe um relacionamento entre um búfalo do Arizona e uma mosca australiana e entender esse relacionamento era se colocar do ponto de vista de quem criou os dois:

Deus. Ele certamente pensou e estabeleceu uma relação entre essas duas espécies, bem como entre todas as espécies vivas. Agora, na esfera cristã, Deus se relaciona com o mundo não tanto como governador, líder político, mas como Pai: Deus é quem cria o mundo e se Ele exerce poder sobre o mundo, é apenas porque Ele o criou. Contrariamente, o mundo não se relaciona com Deus como um sujeito se relaciona com o soberano, mas como um filho se relaciona com o pai. O mundo, todos os vivos são, portanto, o lar do único Pai da família, que é Deus. É por essa razão que Biberg e Lineu chamam essa ciência de economia da natureza — foi Haeckel, um biólogo alemão do século XIX que mudou a economia para a ecologia para distingui-la da economia mercantil. Agora, essa imagem é útil porque expressa imediatamente a evidência e a necessidade de um relacionamento mútuo entre todas as pessoas vivas: todos são membros de uma casa enorme. É, contudo, uma imagem problemática. Antes de tudo, é de natureza patriarcal. A ecologia não sabe disso, mas, no fundo, seu imaginário, apesar de tudo que as feministas fizeram para se livrar dele, continua sendo um imaginário patriarcal.

Por quê? Porque a casa — da antiguidade aos dias de hoje — é um espaço no qual um conjunto de objetos e indivíduos respeita uma ordem, uma disposição que visa a produção de utilidade. Ser capaz de dizer que a vida é uma grande casa significa que se respeita a ordem e que cada um produz uma forma de utilidade graças a essa ordem. Afinal, a biologia continua pensando isso toda vez que diz que a evolução de uma espécie ou o surgimento de outra corresponde à afirmação da mais adequada. Ou continuamos pensando isso toda vez que pensamos, por exemplo, que a introdução das chamadas espécies invasoras (a robínia, por exemplo) é prejudicial ao equilíbrio natural do ecossistema. (Na realidade, não sabemos absolutamente nada sobre isso que seja útil ou não para a natureza: já é difícil para nós, deixem a natureza em paz). E como Mark Dion[1] escreveu uma vez, a natureza nem sempre sabe o que é o melhor.

Pensar ecologicamente significa pensar que há uma ordem que deve ser defendida, pensando que há fronteiras que não devem ser atravessadas. E se, por um lado, essa ideia sugere ser menos destrutiva para nossos irmãos e irmãs não humanos, infelizmente ela projeta neles uma ordem que não tem nada de natural. Podemos perceber isso perfeitamente hoje em dia. Afinal, pensar que a Terra é uma casa enorme significa, literalmente, pensar em todos os seres vivos, exceto no ser humano, em prisão domiciliar. Não reconhecemos o direito de outros seres vivos de sair de casa, de viver fora de casa, de ter uma vida política, social e não doméstica. Estão todos em casa e só podem ficar lá. Estão todos em quarentena durante sua vida natural.

1 Mark Dion (1961) é um artista contemporâneo que pensa as relações entre ciência e arte, utiliza-se principalmente da concepção de instalações, coleção de objetos e gabinetes de curiosidade que conectam a história natural à história humana. [N.T.]

Afinal, a reação à crise produzida pela SARS-COV-2 foi uma radicalização do pensamento ecológico: agora até os seres humanos devem respeitar seu próprio ecossistema, ficar em casa. Se os homens, através das cidades, arrogaram para si mesmos o direito de viajar a qualquer lugar, de viver livremente, agora tudo o que vive é forçado a viver anacronicamente. Hoje, nós – humanos e não humanos – somos todos monges de Gaia.

Por outro lado, a SARS-COV-2 nos permite libertar-nos definitivamente da nostalgia e do idealismo das cidades. Não se trata apenas da duração da quarentena. As cidades são relíquias de uma forma de vida política que nunca mais será acessível para nós. Os novos bens comuns, o espaço de cohabitação, terão que ser construídos a partir da transformação das células monásticas nas quais estamos fechados. É transformando e derrubando esse monasticismo global que redescobriremos a vida pública, não apenas repovoando as cidades antigas.

Ninguém pode mais sair. Ninguém pode escapar: trancados em casa, é de casa e principalmente em casa que teremos que reconstruir a sociedade. A mudança terá que ocorrer nos confusos retângulos de concreto que nos separam dos outros e do mundo. Será necessário desenterrar desse espaço uma série de corredores invisíveis que nos permitam transformar o espaço doméstico em um novo espaço político. Se houver uma revolução, será uma revolução doméstica: será necessário livrar-se da definição patriarcal, patrimonial e arquitetônica de nossas casas e transformá-las em algo diferente. Não há certeza em dizer que o caminho será longo: se a morte da cidade acontecer de um dia para o outro, a casa não patriarcal poderá nascer em algumas semanas.

3.

Como chamamos algo de lar? Geralmente, identificamos nossa casa com sua concha arquitetônica: a casa – as paredes, a forma mineral com a qual separamos um espaço do resto do mundo. Geralmente o descrevemos de acordo com a forma e as funções dos espaços que esse envelope cinzela, coleta, cria, guarda: há o banheiro, a cozinha, a sala de jantar, o quarto. Nomeamos as diferentes partes de acordo com o tipo de vida que levamos. E, no entanto, a casa é, acima de tudo, um grande contêiner, um enorme baú no qual recolhemos principalmente objetos, coisas. É algo que parece absolutamente contraintuitivo, e até um pouco ideológico, como se quiséssemos enfatizar o patrimônio e, portanto, o aspecto consumidor da casa; ainda assim, é exatamente assim, e não tem nada a ver com sua orientação política. A casa começa com coisas, as paredes, o teto, o chão. No entanto, cada um não é suficiente para cumprir sua função separadamente. Eu entendi isso literalmente há alguns anos atrás, por causa de uma experiência estranha que me ajudou a aprender algo importante. Eu havia conquistado meu primeiro lugar como professor na Alemanha, em Freiburg, e quando cheguei à cidade, comecei a procurar uma casa. Encontrei, consegui assinar o contrato imediatamente e alguns minutos depois ter as chaves na mão e, assim que entrei no apartamento, meu cartão de crédito – por razões misteriosas – foi

bloqueado. Nada mal, você diz, entrou na casa, tinha um telhado para se cobrir. Não foi exatamente assim porque a casa estava completamente vazia. Não havia nada lá: nem uma cama, um colchão, uma cadeira, um prato, um garfo. Nada. Nenhum dos objetos que povoam nossas casas ou até hotéis. Fiquei lá por uma semana, sem dinheiro (tinha dinheiro suficiente para comprar comida) e tive que começar a lecionar no final da semana. Então, percebi que esse espaço é literalmente inabitável. Impossível dormir, porque o chão é muito duro, muito frio, e então você precisa de cobertores, travesseiros, pijamas. E o paradoxo era que seria mais fácil dormir em uma floresta ou jardim: seria menos desconfortável e menos perturbador (mas era setembro e já estava frio demais na Alemanha).

Era impossível trabalhar lá porque para trabalhar você precisa de uma mesa, uma cadeira, um computador, um notebook. Impossível comer lá, obviamente, por razões semelhantes. E, acima de tudo, impossível ficar ali por um longo tempo: contemplar o vazio é obsceno, insuportável, ensurdecedor. Foi quando eu percebi algo importante. Primeiro: a casa como tal, como concha pura, pura ideia de espaço, a idealização arquitetônica, é inabitável. Não é o que nos permite habitar um espaço, é o que torna o espaço – que é sempre ocupado pelas coisas, vivendo um deserto puro e inabitável até que alguém se apodere dele e comece a preenchê-lo com objetos – o mais desigual. Segundo: que a ideia de espaço é uma abstração, algo que não existe. Nós nunca encontramos espaço. Habitamos o mundo que é sempre povoado por outros seres humanos, plantas, animais, os objetos mais díspares. Esses objetos não ocupam espaço, eles o abrem, possibilitam o espaço: em uma floresta, as árvores não ocupam espaço, abrem o espaço florestal. É o mesmo nas casas: a cama, a louça, a mesa, o computador, a geladeira não são objetos que ocupam espaço, não são decoração. Eles são o que torna real um espaço que é apenas imaginário, abstrato, a projeção mental de outras pessoas nas quais é proibido entrar. Afinal, é a cama que compõe o quarto, a mesa de jantar que compõe a sala de jantar, os pratos, o forno e as panelas que transformam um retângulo abstrato em uma cozinha. A casa-caixa é tecnicamente uma forma do deserto, espaço puramente mineral, um castelo de areia. Traduzido em termos políticos, isso significa: um lar é onde as coisas nos dão acesso ao espaço. Tornam o espaço habitável. Nunca temos uma relação com o espaço, ou com paredes, temos uma relação com objetos. Nós apenas habitamos as coisas. Os objetos abrigam nosso corpo, nossos gestos, atraem nossos olhares. Os objetos nos impedem de colidir com a superfície quadrada, ideal e geométrica. Objetos nos defendem da violência de nossas casas.

Precisamente por esse motivo, o espaço doméstico não é de natureza euclidiana: movimentar-se dentro de casa não é suficiente, nem é necessária a geometria que estudamos na escola, trigonometria, projeções ortogonais. De fato, as coisas são ímãs, atratores ou sirenes que nos chamam com uma música irresistível e capturam nosso corpo frequentemente sem que percebamos. As coisas magnetizam o espaço

doméstico, tornando-o um campo de forças constantemente instáveis, uma rede de influências sensíveis que nos deixa livres somente quando fechamos a porta da casa. É por isso que, na realidade, nos dias de permanência prolongada dentro de casa, nos sentimos fatigados. Ficar em casa significa sofrer, apoiar, resistir a todas as forças que as coisas exercem entre si e sobre nós. A vida em casa é sempre sobre resistência, no sentido elétrico e não mecânico do termo, somos o fio de tungstênio que é atravessado pelas forças das coisas e ligamos ou desligamos. Agora, de onde vem essa força? Por que as coisas em casa são tão poderosas?

Depois de atravessar o limiar da casa, as coisas ganham vida, melhor, elas adquirem algo de nós, de nossa alma. As roupas, os papéis em que deixamos um número ou um pequeno rabisco ao telefone com um amigo, uma pintura, o jogo de nossa filha, existem quase como sujeitos, como seres menores que nos olham e dialogam conosco. O uso, a fricção diária, repetida, prolongada por dias, semanas, meses, anos, o atrito de nosso corpo em seu corpo deixa vestígios, magnetiza-os, transfere para eles uma parte de nossa personalidade e subjetividade. Dentro da casa, portanto, os objetos se tornam sujeitos. Aqui está uma nova e bonita definição de lar: um lar é chamado de espaço em que todos os sujeitos existem como sujeitos (é o oposto da escravidão). Significa dizer que a casa é um espaço de animismo inconsciente e voluntário. O que significa animismo? Desde o final do século XIX, a antropologia caracterizou com esse nome a atitude de algumas culturas em reconhecer certos objetos (antes de tudo os fetiches, os artefatos que representavam os deuses) qualidades que geralmente são reconhecidas exclusivamente pelos homens: uma personalidade, uma consciência e até capacidade de agir. Agora, nossa cultura diz que se baseia na rejeição absoluta dessa atitude e na separação clara e irreparável entre coisas e pessoas, objetos e sujeitos. E, no entanto, não é assim tão simples. Bonecas, coisas da casa por excelência, são objetos para os quais toleramos, pelo menos por parte das crianças, um tipo de relacionamento animista. Mas tem mais. No final do século passado, Alfred Gell revelou em um livro extraordinário (*Arte e Agência*) algo absolutamente revolucionário. O que chamamos de arte é apenas a esfera em que nossa cultura reconhece que as coisas existem quase da mesma maneira que os seres humanos existem. Toda vez que entramos em um museu, quando encontramos peças de algum material – um conjunto de linho, madeira e pigmentos de várias cores – o que chamamos de pintura, temos certeza de que podemos reconhecer nele os pensamentos, atitudes e sentimentos de uma pessoa que nunca vimos, conhecemos e não sabemos absolutamente nada. Vemos a Mona Lisa e temos certeza de conhecer Leonardo. Aqui, temos uma relação animista com todas as obras de arte. Gell parou aí. Na verdade, devemos continuar dizendo que, em casa, cada um de nós tem um relacionamento animista com a grande maioria dos objetos com os quais nos cercamos, especialmente os mais antigos. Cada um deles não apenas carrega algo de nós, mas se torna uma versão mais antiga do nosso ego. É por isso que não podemos

nos separar deles ou lamentamos sua perda. Este é o ponto de partida da revolução doméstica: poder pensar na casa não mais como um espaço da propriedade e da administração econômica, mas como o lugar onde as coisas ganham vida e tornam a vida possível para nós. Não são a geometria e a arquitetura que devem definir essa vida, mas tal capacidade de animação que passa dos seres humanos para as coisas e das coisas para os seres humanos.

Ficar em casa a partir de agora deve apenas significar: fique onde você dá vida a tudo e tudo dá a você. O lar deve ser uma cozinha comum, uma espécie de laboratório comum em que tentamos nos misturar, encontrar o ponto certo de fusão e produzir felicidade comum. A nova cidade deve ser uma espécie de imensa resposta química na qual tentamos, misturando coisas e misturando-nos a nós mesmos e a todos os tipos de objetos, para encontrar um elixir da vida.

Redesenhar cidades diretamente de nossa cozinha: isso pode parecer extremamente trivial e vulgar. No entanto, a cozinha é o lugar onde mostramos que a cidade não é apenas uma coleção de seres humanos. Como William Cronon e Carolyn Steele mostraram, do ponto de vista da culinária, a cidade tem limites diferentes do que imaginamos: todos os não humanos que geralmente excluímos devem fazer parte dela. Sem trigo, milho ou arroz, macieiras, porcos, vacas e cordeiros, cidades humanas são impossíveis. São principalmente os não humanos que tornam nossas cidades habitáveis. É hora de dar a cada um deles cidadania. Libertar a casa do patriarcado e da arquitetura também significa começar a pensar que a cidade não é a casa dos homens. Estamos acostumados a imaginar que, como todos os não humanos têm um lar longe da cidade, em espaços "selvagens", as cidades são o espaço legítimo para o assentamento humano. Portanto, esquecemos que toda cidade é resultado da colonização de um espaço ocupado por outros seres vivos e de um consequente genocídio que forçou outras espécies (além de algumas raras exceções, cães, gatos, ratos e algumas plantas ornamentais) a se mudarem para outro lugar. Pensar nas cidades como cozinhas multiespécies significa pensar que tudo será forçado a se misturar.

Considerar na casa e a cidade como se fossem grandes cozinhas significa transformar o relacionamento patriarcado e o relacionamento patriarcal em um espaço de cuidado e não somente de nutrição. O ato de cozinhar é a forma básica do ato de cuidar e a forma pela qual é impossível separar o cuidado de si e o dos outros.

O lar é apenas onde há cuidado para algo e alguém.

Publicado em "Fall Semester", em 21 de abril de 2020. Saiu em português no site do grupo de pesquisa Flume Educação e Artes Visuais, da UERGS (<http://grupoflume.com.br>).

Emanuele Coccia é filósofo e professor na EHESS em Paris. Seus últimos livros são *A vida das plantas* (Cultura e Barbárie) e *Métamorphoses* (Payot & Rivages). Em 2019, co-organizou a exposição *Nous les Arbres* na Fondation Cartier, em Paris.

(...) 07/07

fabulações políticas de um povo preto por vir, um devir-quilombista de uma manifestação em tempos de pandemia

Jorge Vasconcellos

O dia 7 de junho de 2020, um domingo, tornou-se poderosamente histórico.
 Dois motivos fizeram desse um dia memorável: o primeiro deles, justamente porque todos os dias que estamos a viver em meio à pandemia de COVID-19 serão dias a serem lembrados à História futura; o segundo, exatamente porque, na Cidade do Rio de Janeiro, se deu um Ato/Passeata/Ação Coletiva ímpar na história das lutas políticas contemporâneas no Brasil.
 Nesse dia, uma pequena *multidão* (Antonio Negri),[1] de ampla maioria de jovens negrxs, caminhou constituindo-se em um uníssono dissonante de um vozerio de gritos antirracistas, clamando que: "Vidas Negras Importam". Elxs (a *multidão*) partiram ao centro da Cidade que reivindica sua negada, apesar da explícita negritude: a estátua de Zumbi dos Palmares, na Avenida que leva o nome de um presidente da república brasileira, avenida Presidente Vargas.
 Esse Ato, que em certo sentido fazia parte de uma agenda de lutas minoritárias reverberadas a partir da necropolítica[2] engendrada pelo necropoder do Estado em seus efeitos tanatológicos sobre pessoas pretas no Brasil, nos Estados Unidos e alhures, produziu, em meu entendimento, uma singularidade política que deve ser notada. Singularidade política poderosa que deve ser destacada: menos por se tratar da primeira manifestação popular massiva de rua/na rua, desde que a Pandemia de COVID-19 se abateu sobre nós; mais porque essa manifestação congraçou uma maioria de jovens negrxs da periferia da Cidade do Rio de Janeiro a tomar para si seu centro, agindo e não só o reivindicando para constituir o direito à cidade.
 Mas, qual de fato e de direito é a singularidade política inaugurada neste 7 de Junho? Nesse dia, o povo preto carioca "pintou o sete" contra o Estado Necropolítico e seus poderes constituídos sobre nós: do governo federal fascista e eugênico, do

[1] Antonio Negri; Michael Hardt, *Multidão: Guerra e democracia na era do Império*. Rio de Janeiro: Record, 2005.
[2] Achille Mbembe, *Necropolítica: biopoder, soberania, estado de exceção, política da morte*. Trad. Renata Santini. São Paulo: n-1 edições, 2018.

governo estadual tanatológico e exterminador, do governo municipal permissivo e aliciador. Articulação, talvez, nunca dantes vista aquelxs que vivem no Rio de Janeiro, de forças políticas retrógradas que, mesmo eleitas, não só não representam a maioria minoritária dos cariocas (negrxs-índixs/índixs-negrxs, faveladxs, mulheres, gays, trans, prostitutxs, pobres...), como também sobre esses grupos fazem incidir a mais perversa das políticas de extermínio coletivo que, talvez tenha incidido sobre todxs, uma espécie de "solução final" à brasileira: "matemos, matemos todos aquelxs que tenhamos que matar, mas façamos de tal modo que pareça que elxs, não nós, desejem suas próprias mortes."

A singularidade política deste 7 de Junho (do ano 2020) é, justamente, produzir além de resistência à política genocida em curso pelo Estado brasileiro práticas que configurem um "novo" horizonte de possibilidades políticas minoritárias, produzindo planos e ações de ataque ao poder estabelecido, não pelas armas de fogo, mas por instituir armas de outra natureza... armas essas que podem ser propostas como novas sensibilidades e modos de vida e de participação política a um mundo que, quem sabe, possamos inventar. Inventando-o de modo Coletivo, Comunitário e Colaborativo. Mundo esse que inventa um lugar no qual as coordenadas espaço-tempo do capitalismo cognitivo da sociedade de controle necropolítico sejam deslocadas para espaços-quaisquer e tempos aberrantes, regidos por desejos revolucionários, antifascistas, antirracistas, antipatriarcais.[3] Chamemos esta configuração de fabulações[4] políticas.

Mas do que se trata "fabulações políticas"? O ponto central é que a fabulação não se confunde com imaginação, pois a fabulação é necessariamente coletiva, enquanto a imaginação é da instância do sujeito. Assim, não se trata de convocar uma imaginação política que nos falta. Trata-se antes de tudo de perceber e afirmar as forças fabulatórias que já estão em jogo. A fabulação é, justamente, uma singular invenção coletiva de um povo que enuncia e pratica formas outras de invadir e ocupar o mundo. Isso é mais que resistir aos ataques do Estado Necropolítico.

7 de Junho de 2020, no Rio de Janeiro — em seu Ato/Passeta/Ação Coletiva *Vidas Negras Importam*, foi uma prática política fabulatória que instituiu, na manifestação, um povo **preto** por vir![5]

Povo por vir que não se confunde com um projeto utópico futuro. Um povo por vir se faz com a constituição de um campo de forças políticas em nosso próprio presente, que se faz por intermédio de suas lutas ordinárias. Neste ensejo, a juventude que gritava por *Vidas Negras Importam*, instituía ali, na manifestação, seu próprio povo porvir, isto é, um povo **preto** que já estava posto em sua presença radicalmente presente em nossa Atualidade.

3 bel hooks, *O feminismo é para todo mundo: políticas arrebatadoras*. Rio de Janeiro: Rosa dos Tempos, 2018.
4 Mariana Pimentel, *Fabulação: a memória do futuro*. Tese de Doutorado. PPG em Letras. PUC-Rio, 2010.
5 Gilles Deleuze; Félix Guattari, *O que é a filosofia?*. São Paulo: Ed. 34, 1992.

As práticas políticas instituídas por um povo preto por vir se fazem, quero crer, não por um projeto revolucionário de tomada do Estado branco, mas por um devir revolucionário que aqui chamaremos de devir-quilombista[6] da política. Trata-se menos de processos identitários, mais de práticas coletivas de aliança antirracistas e antifascistas. Atualização alvissareira, no presente, dos lugares-Quilombolas criados por negrxs escravizadxs, atravessados, como dantes, por políticas de acolhimento, resistência e contra-ataque.

O dia 7 de junho de 2020, um domingo, foi-é-será memorável...

<div style="text-align:right">Rio em Quarentena,
Domingo, 13 de Junho de 2020.</div>

Jorge Vasconcellos. Negro-Índio, isto é, sua ascendência é afrodiaspórica-ameríndia/é descendente de negrxs escravizadxs e seu bisavô foi indígena Xavante aldeado. Doutor em Filosofia (UFRJ), fez recentemente um Pós-doutorado em Artes no Instituto de Artes da UERJ. Professor Associado da Universidade Federal Fluminense/UFF. Professor do Departamento de Artes e Estudos Culturais/RAE. Coordenador do Programa de Pós-graduação em Estudos Contemporâneos das Artes/PPGCA, ambos da UFF. Líder do Grupo de Pesquisas CNPq: práticas estético-políticas na arte contemporânea. Escreveu e publicou livros sobre filosofia francesa contemporânea, mas está interessado no que está por agora escrevendo acerca das práticas estético-políticas na arte contemporânea brasileira. Pai de Valentina, Joaquim e Zoé; além de ser casado com Mariana Pimentel/Profª IART-UERJ. Procura sempre estar o mais próximo possível dxs amigxs, pois os afetos fraternos lhe são muito caros.

[6] Beatriz Nascimento, "O conceito de Quilombo e a Resistência Cultural". In: *Beatriz Nascimento, Quilombola e Intelectual*. Filhos da África, 2018; Abdias Nascimento, *O Quilombismo: documentos de uma militância Pan-Africanista*. 3. ed. São Paulo/Rio de Janeiro: Perspectiva/IPEAFRO, 2019.

(...) 09/07

Corona e communis[1]

Maurício Pitta

> *nasce o império da vulnerabilidade compartilhada.*
> *se tudo der certo, esse é o nascimento do comum.*
> *da minha quarentena, derrubo*
> *muros entre mim e você,*
> *muros entre mim e o mundo.*
> *é a hora chegada,*
> *hora do contágio.*
> Mariana Ciotta

> *Filho, silêncio. A Terra está falando isso para a humanidade.*
> Ailton Krenak

Paradigma imunitário

Falar sobre a COVID-19 em meio à maior pandemia dos últimos 100 anos, pandemia que promete ser causa da maior crise do capitalismo desde 1927, é um desafio, sobretudo de um ponto de vista filosófico. Dentro e fora da filosofia, tem-se indagado quais possibilidades temos para lidar com esta crise, no momento em que nem o mercado nem o Estado conseguem garantir as condições de sobrevivência de seus povos. Estado e mercado são duas manifestações daquilo que Roberto Esposito chamou de "paradigma imunitário", forma de biopolítica em que a gestão da vida humana passa pela negação de agentes invasores e infecciosos e onde o corpo político opera da mesma forma que um sistema imunológico orgânico lidando com um vírus infeccioso. Contra este paradigma, podemos ouvir um rumor vago, mas quase ubíquo, em torno da necessidade de constituir comunidades de apoio mútuo e de resistência: resistência aos cerceamentos do Estado securitário; resistência aos estados de sítio e de exceção; resistência à falência dos sistemas de saúde; resistência ao sufocamento de minorias por conta de medidas de austeridade após a crise de 2008; resistência, sobretudo, ao

[1] Este texto constitui a versão prévia e adaptada, em português, do artigo "Corona and communis: immunity, community, and the COVID-19", parte integrante da Edição Especial – Pandemia e Filosofia, do periódico *Voluntas: Revista Internacional de Filosofia*. Dedico-o às famílias das crianças Yanomami vítimas da epidemia *xawara* de COVID-19 e do descaso do Estado brasileiro que têm lutado arduamente para que seus filhos não desapareçam.

genocídio, empreendido por Estados como o brasileiro sobre povos indígenas, periféricos, quilombolas, estrangeiros — entre outras tantas formas possíveis de resistência.

Contudo, de que é feita a comunidade, se não da mera resistência reativa e imunológica a um invasor, mesmo que abissalmente estranho e totalmente invisível, como no caso do vírus? Como formar comunidade a não ser por via da imunidade? Ou melhor: qual é exatamente a relação entre comunidade e imunidade, e por que o chamado "paradigma imunitário" da biopolítica é justamente um *problema* quando se trata do atual contexto de pandemia? De que forma podemos compreender que é a própria imunidade que nos traz à situação de uma crise pandêmica e por que o reverso, a comunidade, se torna imperativo frente àquilo que configura a comunidade como tal, o contágio? Como, enfim, pensar essa relação?

Ao invocar a noção de imunologia, o sentido mais óbvio a emergir é aquele trazido do âmbito biomédico-epidemiológico: imunologia como campo científico de estudos sobre o modo de funcionamento do sistema imune de organismos vivos, sua relação com agentes patogênicos e sua função na manutenção da homeostase orgânica. Como explica Gabriel Virella, "adotou-se o termo imunidade, derivado do latim '*immunis*' (isento), para designar a proteção naturalmente adquirida contra doenças, como o sarampo e a varíola".[2] A imunologia, portanto, refere-se à relação entre o normal e o patológico, o familiar e o estranho, o eu e o não-eu. Para Emily Martin, antropóloga especialista nesta questão, "enquanto as fronteiras interiores ao corpo são fluidas e seu controle, disperso, a fronteira entre o corpo (eu) e o mundo exterior (não-eu) é rígida e absoluta".[3] Ao transcender os limites da biomedicina, o modelo imunológico organismo-patógeno passou a servir, também, de metáfora para o funcionamento do corpo político moderno. Não faltam exemplos desta dilatação do conceito de imunidade nos séculos XIX e XX, de Durkheim a Marx, de Scheler a Elias, de Freud a Sperber, de Luhmann a Sloterdijk. Apesar disso, aponta Martin, os departamentos de imunologia só passaram a existir nos Estados Unidos a partir da década de 1970 e as metáforas imunológicas permearam o discurso público somente a partir dos anos 80.

"O sistema imune", segundo Donna Haraway, "é um elaborado ícone para os principais sistemas de 'diferença' simbólica e material no capitalismo tardio"[4] — diferença eu-outro no contexto geopolítico neocolonial, mas também microdiferenças interseccionais no interior de relações políticas, que fogem à explicação em termos de classes ou de outras categorias molares. Essa afirmação é consoante à tese de Martin de que, junto a uma delimitação precisa entre o eu e o não-eu, a semiótica da imunidade também categoriza o mundo como um campo estrangeiro e ameaçador,

2 Gabriel Virella, *Introduction to medical immunology*. New York: Marcel Dekker, 1998, p. 1.
3 Emily Martin, "Toward an Anthropology of Immunology: the body as Nation State". *Medical Anthropology Quarterly*, 4(4), 1990, p. 411.
4 Donna Haraway, *Simians, cyborgs, and women: the reinvention of nature*. Abington: Routledge; Taylor & Francis, 1991, p. 204.

o que faz do corpo um verdadeiro cenário de guerra contra invasores patogênicos. O mesmo ocorre com o corpo político que, através da imunização, relaciona-se com o seu exterior tal como um sistema imunológico se relaciona com um patógeno: se o estranho não pode, por fagocitose, ser incorporado a fim de contribuir na construção de um aparato imunitário infalível, ele é sufocado ou exterminado pelos anticorpos sociais – como ocorre com os povos pretos nas favelas do Rio de Janeiro, assassinados por ação da Polícia Militar, ou com os indígenas na fronteira agrícola amazônica, cujas terras são devastadas pela agropecuária extensiva e cujos corpos são infectados pelas doenças dos garimpeiros.

Essa semiótica imunitária configura o que Esposito chamou de paradigma imunológico, produtor de uma verdadeira proteção negativa da vida. O nazifascismo alemão foi e continua sendo seu exemplo paradigmático, instância que explicitou o próprio limite do paradigma – a autoimunidade. Para compreender isso, vale a leitura *in extenso* de um trecho de *Bios: biopolítica e filosofia*, obra seminal em que Esposito condensa sua problemática da imunidade:

> Por que o nazismo – diferentemente de todas as formas de poder passadas e presentes – levou a tentação homicida da biopolítica à sua mais completa realização? Por que é que ele, e somente ele, inverteu a proporção entre vida e morte em favor da segunda, até o ponto de *prever a própria destruição*? A resposta que proponho faz mais uma vez referência à categoria de *imunização*. Porque somente esta última põe claramente a nu o laço mortífero que junta a proteção da vida com a sua potencial negação. Além disso, a figura da *doença autoimune* representa a condição extrema na qual o aparato protetor se faz de tal modo agressivo que se volta contra o próprio corpo que deveria proteger, provocando sua explosão. Que seja esta a chave interpretativa do nazismo é, por outra parte, provado pela particularidade do mal de que pretendeu defender o povo alemão. Não se tratava de uma doença qualquer, mas de *uma doença infecciosa*. O que se queria a todo custo evitar era o *contágio* entre seres inferiores e seres superiores. A luta de morte contra os judeus era propagandeada pelo regime como a que opunha o corpo e o sangue originariamente sadios da nação alemã aos germes invasores infiltrados no seu interior com o intuito de lhe minar a unidade e mesmo a sua vida. É conhecido o repertório epidemiológico que os ideólogos do Reich empregaram para representar os seus pretensos inimigos e, antes de tudo, os judeus: são, uma e outra vez e ao mesmo tempo, "bacilos", "bactérias", "parasitas", "vírus", "micróbios". [...] Por isso o termo justo para seu massacre – em vez de "holocausto" sacramental – é extermínio: exatamente o que se usa para insetos, ratos e pulgas. *Soziale Desinfektion* (desinfecção social).[5]

Como é possível vislumbrar por esse trecho, a noção espositana de imunização responde à questão pelo próprio mecanismo intrínseco da reação biopolítica imunitária. Para proteger o interior social, esse mecanismo limita e, no fim, extermina aquilo

5 Roberto Esposito, *Bios: biopolítica e filosofia*. Trad. W.M. Miranda. Belo Horizonte: UFMG, 2017, p. 147, grifos nossos.

que pretendia conservar. Assim, o mecanismo imunitário engendra um extermínio do Outro como agente infeccioso e portador da doença, da degeneração e da morte, seguido do subsequente extermínio de si mesmo, tornado também objeto de ação do próprio poder imunitário. O nazismo explicita, assim, o paradoxo do corpo imunitário, esse dispositivo que, para se defender do que ele julga ser um vetor da destruição, agencia, ele mesmo, um vetor de morte irrefreável — "contra tudo e contra todos" —, destinado a se voltar contra este corpo "sadio" que, também e antes de tudo, carrega consigo a aniquilação como princípio fundante. Este "estado *suicidário*" de autoimunidade, para usarmos um termo de Gilles Deleuze e Félix Guattari,[6] "expressa em estado puro, por assim dizer, a lógica do sistema imunitário. Se este funciona opondo-se a *tudo* aquilo que reconhece, não pode deixar de atacar também a esse 'si mesmo'".[7] É este paradoxo que se vê implicitamente inscrito na primeira estrofe do hino alemão, abolida após o nazismo: *Deutschland über alles*, "Alemanha acima de tudo" — inclusive, no final, de si mesma.

Esposito levanta a questão da imunologia em resposta à célebre discussão sobre biopolítica e biopoder feita por Michel Foucault em sua última aula de 1976 no Collège de France, parte de um curso que foi condensado posteriormente no livro *Em defesa da sociedade*. Nesta aula, Foucault descreve o nazismo como uma confluência extrema entre política e biologia, poder e vida. Tomando essa análise como ponto de partida, Esposito busca compreender aquilo que "ele chamou de 'o enigma da biopolítica', a saber, como a biopolítica — que se caracteriza por um conjunto de ações e estratégias políticas que tem por objetivo a promoção e proteção da vida e da subjetividade — pode decair numa tanatopolítica",[8] uma política cujo objeto de gestão é justamente a morte, e não a vida. Em outras palavras, como pode um *nomos* orientado para a vida engendrar seu oposto, como o exemplo do nazismo exemplificou em sua verve simultaneamente suicida e xenocida?

A questão imunológica coincide, portanto, com a questão da conservação da vida, que "passa pela suspensão ou alienação do que deve conservar".[9] Em outras palavras, imunizar significa conservar a vida através de sua retirada do domínio "infeccioso" da vida comum — domínio dos "bacilos", "bactérias", "parasitas", "vírus", "micróbios". É por isso que o procedimento imunitário era visto, no Terceiro Reich, como um procedimento de desinfecção social, expediente biopolítico de saúde pública para a preservação do corpo "puro", não infectado, do Estado e do povo alemão.

Esposito aponta a virada soberana da filosofia política moderna como o momento de consumação do paradigma imunitário. O Leviatã hobbesiano representa, acima

6 Gilles Deleuze; Félix Guattari, *Mille Plateaux: capitalisme et schizophrénie 2*. Paris: Minuit, 1980, p. 281.
7 Roberto Esposito, *Immunitas: Protección y negación de la vida*. Trad. L.P. López. Buenos Aires: Amorrortu, 2009, p. 233.
8 Marcos Nalli, "A abordagem imunitária de Roberto Esposito: biopolítica e medicalização", INTERthesis, 9(2), 2012, p. 41.
9 Roberto Esposito, *Bios*, op. cit., p. 75.

de tudo, seu marco zero, já que "em (Thomas) Hobbes, não só a *conservatio vitae* (conservação da vida) entra em pleno direito na esfera da política, mas constitui seu objeto de longe predominante".[10] A própria Modernidade é fruto desta declinação imunitária. Citando Peter Sloterdijk, Esposito afirma que toda civilização coloca, de alguma forma, o problema da conservação de vida, mas é apenas a Modernidade que faz desse problema seu próprio fundamento, de modo que a própria Modernidade surge como um condensado de formas, noções e práticas imunitárias, um dispositivo constituído, justamente, para efetuar a proteção imunitária do corpo político. O soberano, enquanto figura que, desde o contratualismo hobbesiano, está na base das formas modernas de organização política, deve ser tido, então, como categoria imunitária que visa evitar a morte de seu próprio corpo político através do exercício de poder sobre seus súditos. Devemos, aqui, lembrar da própria capa clássica do *Leviatã*, com o monstro humanoide, metáfora do Estado, constituído de centenas de pessoas, enquanto, ao mesmo tempo, empunha uma espada e uma cruz para evitar qualquer conflagração coletiva. O contrato e o Estado moderno, enfim, nada mais são que concretizações da lógica imunitária.

Communitas e immunitas

A caracterização do paradigma imunitário feita por Esposito parece implicar, de início, que, ao menos desde a Modernidade, toda *comunidade* é também, no fim, uma *imunidade*. A crise pandêmica atual lança, contudo, sérias dúvidas sobre essa correlação estreita: por que "comunidades imunitárias", nas suas mais diversas dimensões (famílias, cidades, Estados, empresas etc.) têm tido, mundo afora, grande dificuldade em lidar com a pandemia atual, mesmo tendo para si mesmas como evidente que o Novo Coronavírus é um "inimigo" ameaçador que deve ser combatido a todo custo? E por que, apesar da luta imunitária, a pandemia parece, mais do que nunca, suscitar a necessidade de retomada da comunidade, em seu mais forte sentido? Se comunidades imunitárias são "unidades integradas por *munera* (obrigações) comuns", obrigações norteadas sempre pelo motivo imunitário de uma "mobilização para uma luta comum contra o inimigo exterior, como padrão de medida e valor de limite de toda cooperação",[11] por que o vírus, ignorando sumariamente as defesas imunitárias do corpo político, parece reclamar sentidos *outros* de imunidade e de comunidade? Sendo assim, é premente investigar a questão da relação entre os dois termos – imunidade e comunidade –, tendo em vista que parecem possuir uma origem comum e que, muitas vezes, ambos os termos se confundem. Até que ponto é possível dizer que uma comunidade pode ser, também, uma imunidade, ou até que ponto ambos os conceitos se anulam mutuamente? Em que momento um corpo

10 Ibid., p. 74.
11 Peter Sloterdijk, *Sphären III (Plurale Sphärologie): Schäume*. Frankfurt am Main: Suhrkamp, 2004, p. 412.

político deixa de ser uma comunidade para tornar-se uma "imunidade" diante até mesmo do comum?

Para responder a essas questões, é necessário investigar os termos *communitas* e *immunitas*, bem como o radical comum a ambos: *munus*. A noção de *immunitas*, embora reapropriada pela ciência política contemporânea a partir do âmbito biomédico, tem uma vasta genealogia política que, em certo sentido, pode ser remetida à Roma antiga: é na República Romana que a noção de *immunitas* ganha propriamente corpo. Contudo, só é possível compreender as especificidades do conceito de *immunitas* se, antes, articularmos os outros dois conceitos jurídico-políticos latinos: *munus* e *communitas*.

O primeiro refere-se a um "compromisso de doação recíproca", denotando, ao mesmo tempo, "*onus, officium* e *donum*".[12] O último destes três termos é o mais problemático, especialmente quando comparado com os restantes. Afinal, "se, para os dois primeiros, a acepção de 'dever' resulta evidente de imediato – dali, derivam 'obrigação', 'função', 'cargo', 'emprego', 'posto'",[13] o sentido de *donum* ("dom" ou "dádiva") parece colidir com os anteriores: como conciliar dever/obrigação (*onus, officium*) e dom/espontaneidade? Esposito explica que, "de fato, o *munus* é, para o *donum*, o que a 'espécie é para o gênero' [...], posto que significa 'dom', mas um dom de tipo particular, 'que se distingue por seu caráter obrigatório, implícito na raiz *mei-*, que denota 'intercâmbio'".[14]

Embora tal "relação circular dom-intercâmbio" possa ser remetida "às conhecidas investigações de [Émile] Benveniste", a dinâmica se assemelha também, segundo Esposito, àquela descrita por Marcel Mauss em sua discussão sobre a troca e a correlação de dívida e dádiva/dom (*don*) no "sistema de prestações totais" dos polinésios. Para Mauss, a prestação total "não implica somente a obrigação de retribuir os presentes recebidos, mas supõe duas outras igualmente importantes: obrigação de dar, de um lado, obrigação de receber, de outro".[15] A obrigação de dar e a obrigação de receber formam um mesmo e único conjunto de práticas ou um sistema de prestações totais que constitui uma comunidade – alianças baseadas em um *munus* comum. Essa constituição, se seguirmos Mauss, segue uma lógica inversa à objetificação do real presente na cosmologia naturalista do Ocidente moderno, concretizada na lógica capitalista de mercado. Entre os polinésios, coisas e pessoas se inter-relacionam; ao mesmo tempo que as coisas são pessoas, a troca passa pela transferência da pessoalidade entre as próprias pessoas-coisas, constituindo relações fortes totalmente distintas das relações mercantis entre pessoa (consumidor) e coisa (mercadoria). Além disso, o dom, embora voluntário, apresenta uma obrigatoriedade que

12 Roberto Esposito, *Communitas: Origen y destino de la comunidad*. Trad. C.R.M. Marotto. Buenos Aires: Amorrortu, 2003, p. 26.
13 Ibid.
14 Ibid., p. 27.
15 Marcel Mauss, *Sociologia e antropologia*. Trad. P. Neves. São Paulo: Cosac Naify, 2003, p. 201-203.

precede a própria prestação-contraprestação voluntária do serviço. Neste sentido, como afirma Esposito, o próprio ato recíproco de dar (*munus*) tem preponderância sobre o dom e o "contradom" esperado: na "subtração à constrição de um dever, reside a menor intensidade do *donum* a respeito da inexorável obrigatoriedade do *munus*. Este, em suma, é o dom que se dá porque *se deve* dar e *não se pode não* dar. [...] [O *munus*] projeta-se por completo no ato transitivo de dar".[16]

Assim, o *munus* que forma a *communitas*, ancorado na mutualidade obrigatória do ato de dar, emerge como um direto contraponto à noção de *próprio*, tipicamente atribuída ao termo "comunidade" quando pensada como "coisa pública", *res publica*: "que 'coisa' os membros de uma comunidade têm em comum? É, de fato, 'alguma coisa' positiva? Um bem, uma substância, um interesse? [...] Portanto, *communitas* é o conjunto de pessoas unidas não por uma propriedade, mas por um dever ou uma dívida".[17] A noção de comunidade, portanto, está muito distante do conceito político moderno de "sociedade", ao menos se pensada em moldes contratualistas, isto é, um conjunto de indivíduos associados em torno de interesses semelhantes, aglutinados por um pacto jurídico tácito transcendente aos acordantes e vinculados por uma relação de identificação com aquilo que é "próprio" ao coletivo.

A própria troca maussiana, que sustenta parte fundamental da definição de *munus*, deve ser pensada "menos como norma transcendente que como divisão interna do sujeito, como dependência deste frente a uma alteridade imanente".[18] Nas palavras de Espósito,

> [...] *não é o próprio, mas o impróprio* – ou, mais drasticamente, *o outro* – o que caracteriza o *comum*. Um esvaziamento, parcial ou integral, da propriedade em seu contrário. Uma desapropriação que investe e descentra o sujeito proprietário e o força a sair de si mesmo, a *alterar-se*.[19]

Deste modo, a comunidade se funda na expropriação do mais próprio do sujeito – sua subjetividade. E mais: a *communitas*, em um sentido mais fundamental, é a expropriação como o próprio evento fundante da subjetividade *a partir* da doação recíproca e, portanto, *a partir* do Outro, do "intruso", que, por *contágio*, "me extrusa, me exporta, me expropria",[20] fraturando o sujeito imanentemente de forma a criar a necessidade de que se reúna com outros.

Enquanto o comum é a partilha do mesmo vínculo compulsório de doação recíproca que culmina na concretização do sujeito sempre a partir do vínculo de troca

16 Roberto Esposito, *Communitas*, op. cit., p. 28.
17 Ibid., p. 29.
18 Eduardo Viveiros de Castro, *Metafísicas canibais: elementos para uma antropologia pós-estrutural*. São Paulo: Cosac Naify, n-1 edições, 2015, p. 136.
19 Roberto Esposito, *Communitas*, op. cit., p. 31, grifos nossos.
20 Roberto Esposito, *Immunitas*, op. cit., p. 215.

com este Outro, o imune é aquele que não é e não tem nada em comum. Em um nível mais geral e superficial, de início, o imune é aquele isento de *munus*, isto é, o imune é "quem resulta *muneribus vacuus* [livre de obrigações], *sine muneribus* [sem obrigações], livre de cargas, exonerado, 'dispensado' do *pensum* [tarefa] de pagar tributos ou dar prestações a outrem".[21] Portanto, o imune é aquele que é exonerado de encargos civis, militares ou fiscais, no sentido de que é, ao mesmo tempo, dispensado *e* privilegiado:

> A imunidade é percebida como tal se se configura como uma exceção a uma regra que, no entanto, todos os demais devem seguir: 'immunis est qui vacat a muneribus, *quae alli praestare debent*' ['Imune é quem está dispensado de cargas *que outros devem levar sobre si*']. Deve-se pôr o acento na segunda parte da frase.[22]

Em um sentido mais profundo, porém, não é a mera dispensa de um ou outro encargo que configura a imunidade, *mas o caráter de exceção em geral*, de diferenciação, no sentido de exclusividade, *diante do todo da comunidade*. Em outras palavras, "o que é imunizado é a própria comunidade, numa forma que conjuntamente a conserva e a nega – ou melhor, a conserva através da negação do seu horizonte originário de sentido".[23] Assim, a imunização funciona como uma "denegação" (*denial*) da comunidade em sua totalidade – denegação no sentido ressaltado por Val Plumwood, ou seja, um dispositivo lógico de exclusão e hierarquização dualista que coloca o outro sempre em pano de fundo (*backgrounding*) para a ação do protagonista "eu". Ao denegar, o imune "tenta, ao mesmo tempo, fazer uso do outro, organizar-se, confiar e se beneficiar dos serviços do outro e negar a dependência que essa atitude gera",[24] em uma espécie de dialética do senhor e do escravo. No caso, o "senhor" é o imune, aquele que *depende* estruturalmente da comunidade, sua "escrava", pois é a partir dela que ele pode constituir suas fronteiras, sua identidade diferencial, seu centro contra a periferia do *munus*. Ao mesmo tempo que constantemente a denega, imunizando-se contra ela e imunizando-a em um ato, sutil ou não, de captura, é da comunidade que o imune retira toda a sua materialidade e a sua sustentação. Isto significa que, ao negar o patógeno e, simultaneamente, inoculá-lo e neutralizá-lo como condição da própria imunização, a "imunização pressupõe aquilo mesmo que nega".[25]

Se, no fim, é o Outro absoluto que constitui o vínculo comunitário já de início, a imunização é, então, uma dupla denegação: a denegação do *munus* como dependência velada do vínculo comunitário, e, por extensão, a denegação do Outro, causa da

21 Ibid., p. 14.
22 Ibid., p. 15.
23 Roberto Esposito, *Bios*, op. cit., p. 67.
24 Val Plumwood, "Politics of Reason: Towards a feminist logic". *Australasian Journal of Philosophy*, 71(4), 1993, p. 447.
25 Roberto Esposito, *Bios*, op. cit., p. 67.

fratura que o *munus* pretende suturar. A imunidade, portanto, é o oposto completo da comunidade, constituindo-se justamente no ponto de imunização do Outro absoluto, anterior à própria diferença entre eu e outro, entre Vida e Não Vida — ponto onde, de acordo com Elizabeth Povinelli, encontra-se o Vírus, enquanto figura que interrompe os arranjos entre Vida e Não Vida, dado que, não se definindo como um ou o outro, "[o Vírus] pode ignorar esta divisão tão só pelo propósito de desviar energia dos arranjos da existência a fim de estender a si mesmo".[26]

Poderíamos, aqui, considerar o Vírus como manifestação dessa alteridade absoluta: não pertencente ao domínio do vivo, mas também não exatamente inorgânico, invisível a olhos nus, intruso no nível celular e extrusante das mais profundas fragilidade dos sujeitos, atuante até mesmo na diversificação da vida ao mesmo tempo que pode interrompê-la sem aviso, o vírus, como o Outro, é um agente fundacional sempre denegado pelo paradigma imunitário, que o subestima e ignora assim sua gravidade, desqualificando-o como mero inimigo, bem como tornando oblíqua sua potência instauradora de comunidade. Se no centro de toda comunidade vigora o horizonte da alteridade, o núcleo de toda comunidade vindoura da pandemia parece constituir-se, hoje, de um horizonte viral.

Corona e communis: dois modos de relação com o vírus

A questão que enfim se coloca parece não ser exatamente a de qual dos termos melhor resolve a pandemia, comunidade ou imunidade. Não é em termos de eficiência imunitária que o problema deve-se colocar. A questão, aqui, deve ser outra, concernente à própria tensão entre comunidade e imunidade, na qual uma afeta e é afetada pela outra, mas de modos *equívocos*. Imunidade e comunidade se caracterizam, pois, sempre *em relação*. Como afirmou com sobriedade Paul B. Preciado sobre a pandemia, em um artigo de 28 de março de 2020 para o jornal *El País*:

> Se voltarmos a pensar na história de algumas das epidemias mundiais dos cinco últimos séculos sob o prisma que Michel Foucault, Roberto Esposito e Emily Martin nos oferecem, é possível elaborar uma hipótese que poderia tomar a forma de uma equação: *diga-me como tua comunidade constrói sua soberania política e te direi que formas tomarão as tuas epidemias e como as afrontarás*.[27]

Poderíamos propor a recíproca: *diga-me como tua imunidade lida com a alteridade absoluta e te direi que formas tomarão tuas epidemias e como, a partir delas, constituirás relações*. Curioso como o próprio nome da família de vírus da qual faz parte o SARS-COV-2, *Coronaviridae sp.*, reflete involuntariamente a receita básica do paradigma imunitário,

[26] Elizabeth Povinelli, *Geontologies: A Requiem to Late Liberalism*. Durham & London: Duke University Press, 2016, p. 402-8. [e-book, paginação por posição]

[27] Paul B. Preciado, "Aprendiendo del vírus", *El País*, Madri, 28 mar. 2020, grifo nosso.

para quem o Outro é matéria sempre de *uma comunidade reduzida à soberania*, o *communis* (o comum) reduzido à *corona* (à coroa).[28] Se considerarmos que o paradigma imunitário põe "o estrangeiro", o Outro, "como um vírus para alguns, o vírus como um estrangeiro para outros", e todos nós como "reféns de nossas próprias metáforas ou de nossas traduções",[29] a pandemia do Novo Coronavírus tem explicitado nada menos que o *modus operandi* pelo qual o liberalismo tardio, guiado pelo paradigma imunitário, sempre lida com surtos epidêmicos desse tipo. A pandemia também tem clarificado, para muita gente, como este liberalismo reflete, antes que a divisão dura entre *communitas* e *immunitas*, um "modelo [específico] de [relação] comunidade/imunidade", ancorado "em uma *definição imunitária da comunidade, segundo a qual esta dará a si mesma a autoridade de sacrificar outras vidas em benefício de uma ideia de sua própria soberania*".[30]

Nota-se como o discurso da imunidade, aparentemente simétrico de um ponto de vista imunológico, muda quando se trata, por exemplo, do ponto de vista indígena — ponto de vista de povos que se veem afetados pela pandemia de maneira brutalmente excepcional. O coletivo anticolonialista e anticapitalista *Indigenous Action* afirma que a política imunitarista do Ocidente capitalista, a "política mortal do capitalismo", é ela mesma "pandêmica":

> O colonialismo é uma praga, o capitalismo é pandêmico. Esses sistemas são antivida, eles não serão convencidos a curar a si mesmos. Nós não permitiremos que esses sistemas corruptos e doentes se recuperem. Nós iremos nos espalhar. *Nós somos os anticorpos*.[31]

Ao sul das Américas, Davi Kopenawa Yanomami, xamã e representante do povo Yanomami de Roraima, há tempos tem exposto a forma como os próprios Brancos (*napë*) são vetores de epidemia. Na língua yanomami de Davi, "epidemia" traduz-se pelo termo *xawara*.[32] A *xawara* se consuma pela ação de "espíritos da epidemia" (*xawarari pë*), espíritos que seguem os rastros das mercadorias (*matihi*) dos brancos, manifestando-se quando, por exemplo, agencias mineradoras, "espíritos tatu-canastra forasteiros" (*napë wakari pë*),[33] escavam a terra ensandecidamente em busca de ouro

28 O nome da família de vírus *Coronoviridae* se deve, na verdade, à morfologia do vírus, cujo invólucro aparenta carregar uma coroa proteica de espinhos (cf. ALMEIDA, J.D., BERRY, D.M. [et al.]. Virology: Coronaviruses, *Nature*, 220, nov. 1968, p. 650).
29 Mireille Rosello, "Contamination et pureté : pour une protocole de cohabitation", *L'Ésprit Créateur*, 37(3), 1997, p. 4.
30 Paul B. Preciado, *Aprendiendo del vírus*, op. cit., grifo nosso.
31 INDIGENOUS ACTION, *Rethinking the Apocalypse: An Indigenous Anti-Futurist Manifesto*, 19 mar. 2020. Disponível em <http://www.indigenousaction.org/rethinking-the-apocalypse-an-indigenous-anti-futurist-manifesto/>. Acesso em 8 abr. 2020.
32 Ver Davi Kopenawa; Bruce Albert, *A queda do céu: palavras de um xamã yanomami*. Trad. Beatriz Perrone-Moisés. São Paulo: Companhia das Letras, 2015, p. 363; 663.
33 Ibid., p. 368.

e minérios preciosos. Seu filho, Dário Kopenawa Yanomami, porta-voz da Hutukara Associação Yanomami, também tem alertado constantemente para invasões garimpeiras, com conivência do Governo Federal, dado que elas estão diretamente conectadas ao crescimento assustador de casos de COVID-19 no Território Indígena Yanomami, afetando até mesmo crianças, grupo etário que não faria parte dos grupos de risco desta pandemia em situações normais.[34] Isso tem causado um grave problema cosmológico e social aos Yanomami por conta da maneira como eles têm sido privados de realizar o luto de seus mortos, pois, segundo Albert, "o enterro secreto e compulsório ('biosseguro'!) das vítimas Yanomami da COVID-19" é comparável ao "'desaparecimento' dos corpos das vítimas dos torturadores na ditadura militar", "estágio supremo da barbárie, no desprezo e na negação do Outro (étnico e/ou político)".[35]

Junto a esse lastimável estado de coisas, deve-se também atentar para como a equivocidade dos binômios saúde/doença e imunidade/epidemia possui claro paralelo, entre os Yanomami e os *napë*, com a equivocidade da própria *antropofagia*, uma possível alternativa à fagocitose imunitária: enquanto os Yanomami praticam endocanibalismo funerário como forma de luto, sendo que suas cinzas funerárias configuram um dos sentidos primários de *matihi* (dedicado às mercadorias dos brancos apenas de forma derivada),[36] os mesmos Yanomami consideram os *napë* e os *xawarari* como seres canibais, em um sentido semelhante ao que Oswald de Andrade atribuía à "baixa antropofagia" do messianismo cristão:[37] "aos olhos dos xamãs", de acordo com Albert, "[a epidemia *xawara*] aparece como uma corte de espíritos maléficos canibais (*xawarari*, pl. *pë*) semelhantes a brancos que cozinham e devoram suas vítimas".[38] Por outro lado, o Ocidente sempre olhou para a antropofagia indígena como um ato de bestialidade, "descida à selvageria": do horror de Anchieta diante dos rituais antropofágicos dos Tupinambá ("Que espetáculo de sujidões, que visão de torpezas!")[39] ao axioma de filosofia política de Hobbes, "*Homo homini lupus*", onde o próprio lobo, homem "antes" do Estado, é ele mesmo licofágico.

A nossa questão, enfim, parece apontar para *dois modos diametralmente opostos de se relacionar com a alteridade radical*, alteridade que, no momento, se explicita com o coronavírus, mas que pode tomar as mais diversas formas: a fagocitose imunitária

34 Ver Dário Kopenawa; William Helal Filho, "'Como vocês vão viver sem a floresta?': Dário Kopenawa pede apoio para tirar garimpo ilegal da terra Yanomami", O Globo, 5 jun. 2020. Ver (e assinar) também a campanha *Fora garimpo! Fora Covid!*, coordenada por Dário, em: <https://www.foragarimpoforacovid.org/>.
35 Trecho citado de uma entrevista ao *El País* por Eliane Brum (Mães Yanomami imploram pelos corpos de seus bebês, *El País*, 24 jun. 2020).
36 Ver Davi Kopenawa; Bruce Albert, *A queda do céu*, op. cit., p. 671.
37 Oswald de Andrade, *Obras Completas VI: Do Pau-Brasil à antropofagia e às utopias: manifestos, teses de concursos e ensaios*, vol. 6. Rio de Janeiro: Civilização Brasileira, 1972, p. 19.
38 Davi Kopenawa; Bruce Albert, *A queda do céu*, op. cit., p. 627.
39 José de Anchieta apud João Bortolanza, "A alteridade indígena no poema épico de Anchieta". *Clássica*, 15/16, 2002/2003, p. 253.

e a antropofagia comunal. O que o exemplo antropofágico indígena aponta é que, antes que uma *imunidade comunitária* de baixa intensidade, *efeito* contingente e provisório de uma comunidade política primeira, como a imunidade dos Yanomami e de diversos povos indígenas, construída com base na resistência comunitária à epidemia *xawara*, ou as imunidades comunitárias dos grupos anarquistas de apoio mútuo, como o CrimethInc., que *levam o vírus a sério*, a fagocitose imunológica constitui, como *efeito* de uma imunidade política, uma *comunidade imunitária* acidental, frágil e totalmente orientada para a aniquilação de um inimigo externo *desprovido de qualquer agência*, exceto a de causar morte — mesmo quando este inimigo, invisível a olho nu no caso do vírus, consegue penetrar no mais íntimo e no mais molecular dos corpos, fazendo-se tão interior quanto a própria "alma". Como demonstraram, com sua frieza característica, os especuladores da Bolsa e vários empresários de grandes cadeias de comércio, a manutenção do capital se mostra mais importante do que a manutenção da vida, e isso até o ponto da autoaniquilação de seus especuladores humanos. Na pandemia atual, a imunologia mostra-se, como outrora no nazismo, em sua deriva autoimune, exibindo, mais do que nunca, claros paralelos com a crise climática, de modo a, parafraseando Bruno Latour, "preparar-nos, induzir-nos, incitar-nos" a lidar com ela.[40]

A colonização quinhentista, que consumia o capitalismo em seus estágios primários, servindo de estopim para a Modernidade, esta imunidade tecnoproduzida, e que perdura até hoje, mesmo no interior dos países colonizados, é também o momento em que a ordem transcendental teológica, enquanto totalidade metafísica que servia de habitação "imunológica" antes dos dispositivos imunitários da Modernidade, colapsa "sob a tensão aporética entre comunidade e imunidade".[41] Nesse sentido, o *tipping point* da tensão imunológica com a comunidade é também o fim necessário de toda esfera imunológica, em sua gana canibal (em tom menor) de consumir a alteridade sem limites. A partir da implosão autoimune da ordem teológica, não mais é possível conciliar comunidade e imunidade em sua "tensão aporética", o que tende a constituir um novo tipo de deficiência autoimune, de tipo crônico, aos moldes de uma infecção generalizada: o *fascismo*, "regime suicidário".

O fascismo, de acordo com Marco A. Valentim, é a "política oficial" do Antropoceno, política essa "que instaura e acelera, fechando por sua expansão frenética (destruição exportada) o mundo 'humano' sobre si mesmo e impelindo-o assim à sua própria destruição".[42] Por isso, o fascismo é, ao cabo, a deriva última pela qual aqueles povos

40 Ver Bruno Latour, "Is this a dress rehearsal?". *Critical Inquiry*, Chicago, 26 mar. 2020. ["Isto é um ensaio geral?". Disponível em: <https://www.n-1edicoes.org/textos/102>.]
41 Judith Wambacq; Sjoerd van Tuinen, "Interiority in Sloterdijk and Deleuze". *Palgrave Communications*, 3(72), 2017, p. 3.
42 Marco Antonio Valentim, *Extramundanidade e sobrenatureza: ensaios de ontologia infundamental*. Desterro: Cultura e Barbárie, 2018, p. 290.

debitários da imunologia moderna observam, atônitos, a morte dobrada, agora, sobre si mesmos, em uma irônica síndrome autoimunitária. Podemos considerar que o fascismo europeu da primeira metade do século XX foi apenas um "espirro" ou um sintoma localizado, também autoimunitário, mas de potencial patológico limitado, de uma crise que, hoje, na sociedade globalizada do pós-guerra, já bate à porta, quase arrombando-a. Essa é a crise do fascismo contemporâneo enquanto *política globalizada de extermínio cosmopolítico e socioambiental*, desencadeada no momento em que o capitalismo atingiu um ponto de não retorno para a eclosão de uma deficiência autoimune generalizada – da qual a pandemia do Novo Coronavírus serve como alerta e como preparação, e *não* como vetor do fascismo generalizado ou da própria morte.

Apesar deste diagnóstico um tanto "fatalista", a diferenciação entre imunologia e antropofagia parece permitir outro tipo de solução e uma oportunidade para se pensar um sentido mais radical de comunidade, em agenciamento com Outrem tal como o vírus. A única forma, pois, de refrear o potencial autoimunitário do fascismo generalizado parece ser *partir de outro modo de relação com a alteridade*, onde não há tensão entre imunidade e comunidade *porque a imunidade não se torna um problema*, já que sua preponderância *é renegada desde o início*. Esta seria a *antropofagia*, enquanto modo *contraimunitário ou imunossupressor* de relação com o Outro,[43] seguindo a máxima oswaldiana de que os indígenas já tinham o comunismo antes de Marx[44] ou a pista deixada por Pierre Clastres quando argumentou que os povos ameríndios se orientam de forma a constituir uma comunidade cujo motor é, antes da "luta de classes", a "luta contra o Estado"[45] – contra a coroa e na direção do "comunovírus", como pontuou, de forma provocativa, Jean-Luc Nancy, em ensaio homônimo. Afinal, a pandemia presente nos convida a uma oportunidade de outro mundo por vir, junto a outro modo de se relacionar com esse mundo possível. Se ele será aproveitado, só o tempo dirá, pois, como aludia Eliane Brum, "o futuro pós-coronavírus já está em disputa".[46]

Maurício Pitta é pesquisador em filosofia contemporânea e redige, no momento, uma tese em torno da relação entre comunidade e imunidade, e entre perspectivismo ameríndio e a esferologia. Atualmente é professor de Filosofia na UFU e faz Doutorado em Filosofia pela UFPR, com financiamento do Programa de Demanda Social da CAPES.

43 Ensaiei algo similar a esta comparação entre os paradigmas antropofágico e imunológico em outro artigo. Ver M.F. Pitta, "Um ensaio de um 'Anti-Orfeu': perspectivismo cosmológico como contraponto à esferologia de Sloterdijk". *Griot: Revista de Filosofia*, 19(3), p. 177-196, out. 2019.

44 Oswald de Andrade, *Obras Completas VI*, op. cit., p. 16: "Já tínhamos o comunismo".

45 Pierre Clastres, *A sociedade contra o Estado: pesquisas de antropologia política*. Trad. T. Santiago. São Paulo: Ubu, 2020, p. 190

46 Eliane Brum, "O futuro pós-coronavírus já está em disputa". *El País*, 8 abr. 2020.

(...) 10/07

Posfácio a *Ideias para adiar o fim do Mundo*, de Ailton Krenak

Eduardo Viveiros de Castro

Este livro breve e despretensioso de Ailton Krenak deverá, assim espero, servir de apresentação a uma das vozes políticas mais importantes do Brasil contemporâneo. Juntamente com outros intelectuais e ativistas indígenas, como Davi Kopenawa e Daniel Munduruku, Krenak está escrevendo um capítulo essencial da história do Brasil, aquele que conta o que ele definiu como "a história da descoberta do Brasil pelos índios": uma contra-história e uma contra-antropologia indígenas que tomam como seu objeto a cultura dominante do Estado-nação que se abateu sobre os povos originários desta parte do mundo. O objeto de Krenak neste livro e em outros textos — quase sempre transcrições de palestras e entrevistas, pois seu modo preferido de expressão é a fala —, entretanto, passa pelo Brasil, mas vai bem além dele, ao refletir sobre os pressupostos antropológicos da civilização que se toma por carro-chefe da "humanidade" e sobre os efeitos que ela está produzindo sobre as condições materiais e espirituais de existência de todos os povos, espécies e existentes da Terra.

A pergunta que Ailton Krenak dirige aos leitores neste livro é tão simples quanto inquietante: "Somos mesmo uma humanidade?" Ela é declinada com duas ênfases distintas: Somos mesmo *uma* humanidade (e não uma diversidade irredutível de modos humanos de viver em sociedade)? E somos mesmo uma *humanidade* (e não uma rede inextricável de interdependências do humano e do não humano)? Enquanto procuramos uma resposta, nós nos perguntamos: quem é este "nós" na pergunta de Krenak? Quem são *vocês*, que estão me lendo? Não seria essa a verdadeira pergunta do autor, ao dizer "nós"?

Com efeito, quem somos, enfim, nós? "Nós" relativamente a quem? Ao quê? A pergunta sobre "a humanidade que nós pensamos ser" é uma pergunta sobre a relação — sobre as relações que nos constituem, e que nos constituem como um *nós* essencialmente variável, tanto em extensão quanto em compreensão: para alguns de nós, observa o autor, o "nós" inclui, entre outros, as pedras, as montanhas e os rios... Um dos pontos cruciais das ideias propostas por Ailton para resistir às ideias que nos fazem "combater pelo fim do mundo como se se tratasse de nossa salvação" é justamente a recusa, que ele atribui aos povos indígenas do mundo inteiro, em restringir a máxima kantiana sobre os meios e os fins àqueles que "a humanidade

(...)

que pensamos ser" considera exclusivamente como *pessoas*, isto é, nós mesmos, as únicas "naturezas racionais" do mundo terrestre. O resto é *recurso*, isto é, coisa. A distinção kantiana é o gesto de exclusão que constitui menos o mundo das pessoas que o mundo das coisas, daquilo que é mero meio – daquilo que é, precisamente, mercadoria. Como lembra Krenak, o etnônimo com que o povo Yanomami de Davi Kopenawa se refere aos brancos é "povo da mercadoria": aquelas pessoas que se *definem* pelas coisas. O povo que transformou seus meios em fins.

Mas por que todas estas perguntas? A resposta, obviamente, está no título do livro: para adiar o "fim do mundo" que se desenha em nosso horizonte temporal próximo. Esse fim que é preciso adiar assinala a falência de uma certa ideia de humanidade, uma ideia – um projeto – que, ao ter posto a desvalorização metafísica do mundo como sua própria condição de possibilidade, transformou os portadores dessa ideia em agentes da destruição física deste mesmo mundo (e de incontáveis mundos de outras espécies). Essa ideia de humanidade, ao mesmo tempo que se apoia sobre uma distinção literalmente fundamental entre os humanos e os demais existentes terrestres, remete para uma sub-humanidade aqueles povos que sempre recusaram tal distinção, relegando-os para as margens da Cidade da Cultura, as marcas longínquas onde o humano se perde na *selva oscura* da Natureza.

Cabe então a essas outras formas de vida, aquelas que são inseparadas da Terra-Gaia que é origem e condição de todos os mundos humanos possíveis, formas portanto fundadas em outras ideias de "humanidade", mostrar como é... *possível* adiar um fim que a forma de vida dominante se empenha em apressar, ao acreditar que pode forçar a Terra a coincidir com o mundo da *sua* "humanidade". Adiar o fim do mundo é necessário porque, como sabemos, um *outro* fim de mundo é possível... O fim, por exemplo, daquele *outro mundo* suscitado pela negação deste mundo – o mundo melhor que imaginamos estar construindo sobre as ruínas deste mundo.

Assim, aqueles povos que fomos ensinados a ver como sobrevivências de nosso passado humano – povos forçados a "subviver" no presente em meio às ruínas de seus mundos originários – se mostram inesperadamente como imagens de nosso próprio futuro. Eis que a noção de "sobrevivência" subitamente ganha todo um outro sentido *antropológico*... Como diz Krenak, nós, os povos indígenas, estamos resistindo ao "humanismo" mortífero do Ocidente há cinco séculos; estamos preocupados agora é com vocês brancos, que não sabemos se conseguirão resistir! Ele falava aqui especificamente do Brasil, então sob a ameaça, depois concretizada, da chegada ao poder de um governo brutalmente ecocida e etnocida. Mas sua inquietação irônica se estende, bem entendido, à situação de todo o chamado "mundo civilizado", hoje sob a dupla e conectada ameaça de um *revival* fascista e de uma catástrofe ecológica global.

A relação entre essa ideia de humanidade e a aparição do "fim do mundo" – entendendo-se essa expressão no sentido indicado pelo conceito geo-histórico de Antropoceno – no horizonte temporal próximo remete assim, em última análise, à

disjunção ontológica entre imanência e transcendência inaugurada com a chamada Era Axial; uma disjunção que, uma vez estabelecida no seio dos povos "axiais", traduziu-se externamente em uma guerra de conquista ou extermínio dos povos da imanência: da catequese dos "pagãos" à caça às feiticeiras, dos colonialismos à mundialização.[1] O império da transcendência, ao mesmo tempo frágil e agressivo, nunca hesitou em recorrer ao etnocídio, ao genocídio e ao ecocídio para estabelecer sua soberania universal. Adiar o fim do mundo, para Ailton Krenak, significa diferir a batalha final entre aqueles que Bruno Latour chamou de "Humanos" — os arrogantes escravos do império da transcendência — e os "Terrestres" ou "Terranos", a multidão de povos humanos e não humanos cuja mera existência é uma forma de resistência, povos que desempenham a função de barreira, de *katéchon*, contra o avanço do deserto e o advento da "abominação da desolação", para usarmos um vocabulário emprestado das hostes da transcendência, mas que se presta, infelizmente, bastante bem para caracterizar a catástrofe que a civilização tecnocapitalista desencadeou. O *fim do mundo* — da vida, do planeta, do sistema solar etc. — como sabemos, é inevitável. Na frase célebre de Lévi-Strauss, "o mundo começou sem o homem e terminará sem ele". Resta saber se teremos imaginação e força suficiente para adiar o fim de nossos mundos, isto é, nosso próprio fim como espécie. Pois no que concerne "nossa" civilização, essa que se ergueu sobre a disjunção entre imanência e transcendência, essa está, ao que tudo indica, com seus dias contados. Quem sabe estejamos todos no limiar de uma outra Era Axial?

Eduardo Viveiros de Castro é antropólogo, professor do Museu Nacional da Universidade Federal do Rio de Janeiro.

[1] O conceito polêmico, mas útil, de "Era Axial" é de Karl Jaspers, depois retomado por Eisenstadt, Bellah, Gauchet, entre muitos outros autores. Ele se refere à "mutação" intelectual ocorrida em diferentes sociedades eurasiáticas entre os séculos VIII e III a.C. que gerou o profetismo judaico, a filosofia grega, o budismo indiano etc. Ver a monografia recente de Alan Strathern, *Unearthly Powers. Religious and Political Change in World History* (Cambridge University Press, 2019).

(...) 11/07

Movimento na pausa
André Lepecki

TRADUÇÃO Ana Luiza Braga

1. A perspectiva da qual este texto fragmentado parte é menos um ponto fixo do que uma linha longitudinal. Ela atravessa um meridiano necropolítico, ligando os Estados Unidos e o Brasil sob Trump e Bolsonaro e seus assessores e facilitadores ideológicos, financeiros e corporativos. Percorrer essa linha, nesses últimos três meses de pandemia do novo coronavírus, é tomar conhecimento do espelhamento transnacional das (não) políticas federais que cada país agora oferece um ao outro, e compreender que o que estamos enfrentando é um novo experimento altamente contagiante em governamentalidade neoliberal. Ambos os países estão criando, diante de nossos olhos e em velocidade vertiginosa, o que o filósofo político Vladimir Safatle chamou recentemente de "Estados sucidários... a serem exportados" (veja-se seu extraordinário "Bem vindo ao Estado suicidário", parte desta série *Pandemia crítica*). Usando uma expressão de Paul Virilio, mas acrescentando a ela uma urgência e uma lucidez sociopolítica precipitadas pelas maneiras como o Brasil conseguiu, com máxima eficiência, transformar a pandemia do novo coronavírus em um verdadeiro ato necropolítico de genocídio de populações negras, indígenas e pobres patrocinado pelo Estado, podemos ver a definição de Safatle do "Estado suicidário" como *o fim lógico do desmonte neoliberal da democracia liberal*. Colocar em movimento a leitura de Safatle da situação brasileira ao longo do meridiano necropolítico é esclarecer o modo particular (e inevitável) com que se mobiliza o impulso de morte autoritário/fascista não apenas nas atuais políticas federais do Brasil, mas também nas dos Estados Unidos – ambas moldadas por séculos de sedimentação de políticas e atos constitutivamente antinegros e anti-indígenas que historicamente definiram as duas nações como zona franca para a promulgação da violência extrema e de violações de vidas e identidades indígenas, negras, dissidentes ou minoritárias. Além disso, o atual modo de matar reencena um ato inaugural do repertório da colonização das Américas: permitir que um patógeno faça seu trabalho letal sobre as populações mais frágeis e marginalizadas.

2. Tomar uma perspectiva crítica deambulatória ao longo da linha de morte que liga as Américas do Norte e do Sul é também propor uma metodologia para pensar sobre a atual (não) gestão da pandemia no Brasil e nos Estados Unidos pelo viés do

movimento. Não porque as teorias da dança e do movimento sejam meus campos de pesquisa e trabalho, mas pelo fato de que *as condições de possibilidade de ação, as condições de possibilidade de imaginar e performar ação* são predicadas por uma luta contínua entre diferentes concepções estéticas, filosóficas e políticas do que é movimento, do que o movimento faz e a quem pertence o movimento. Enquanto algumas populações em diferentes partes dos Estados Unidos e do Brasil começam a emergir de confinamentos mais ou menos severos, de estados de emergência mais ou menos locais e de diferentes estados de calamidade, enquanto a pandemia assola comunidades seguindo coordenadas espaciais e temporais traçadas por linhas de pobreza e exclusão, uma verdadeira batalha de vida ou morte sobre o poder político do movimento e a força política da imobilidade está sendo travada. Nessa luta, a lógica da aceleração do capital, a lógica dos bloqueios e do confinamento generalizado, a lógica do distanciamento social e da interatividade remota, a lógica da expansão (branca) e da contração (econômica) todas pressupõem – e também reificam e impõem – um certo entendimento hegemônico das relações entre poder e movimento, subjetividade e movimento e agência e movimento.

3. Pensar em atividade e, portanto, em inatividade nos últimos três meses de pandemia do novo coronavírus é pensar em como a (má) gestão da crise sanitária tem sido baseada em aprimorar diferenciais de mobilidade e em encontrar palavras politicamente palatáveis para descrever as decisões políticas sobre restrições ao movimento. Apesar das muitas expressões diferentes escolhidas entre nações e dentro de regiões para designar as modalidades variadas de distanciamento social, restrições ao movimento e quarentena, essas expressões revelam sempre *um inconsciente político cinético* que informa a coreografia social imposta à população em geral. Pairando entre a *suspensão* do fluxo de vida "normal" (como na expressão escolhida pelo estado de Nova York, "Nova York em Pausa") e a *paralisação* do fluxo de vida "normal" (como em "confinamento" ou *lockdown*, esta última expressão utilizada, também em inglês, em várias cidades brasileiras), uma coisa é certa: o movimento foi colocado em prisão domiciliar.

4. Para muitos (na verdade, segundo as pesquisas, para a grande maioria da população tanto do Brasil como dos Estados Unidos), teria sido uma opção semântica e de saúde pública mais simples e mais ética nesta pandemia ter encontrado outras opções para denominar o movimento social de solidariedade necessário. Pois esse movimento não é uma pausa nem uma suspensão nem um "abrigo em casa" (*shelter-in-place*) ou um *lockdown*, e definitivamente não é uma parada. Mas sim uma retirada movida pelo desejo de agir em apoio mútuo e uma desaceleração do ritmo público da vida cotidiana de modo a expressar o respeito fundamental e absoluto pela vida do outro. O respeito absoluto pela morte do outro. Não é tão difícil imaginar

essa possibilidade de desaceleração ética e de apoio mútuo por afastamento que poderia ter sido promovida pelos governos e suas agências. No entanto, as necropolíticas neoliberais nos Estados suicidários do Brasil e dos Estados Unidos nada têm a ver com este tipo de imaginação mais cuidadosa com a vida em geral.

5. Assim, no *lockdown*, na pausa, na suspensão, à medida que nossos movimentos, gestos e ações sofrem transformações radicais, comprimidos como estão aos limites definidos pelas nossas paredes, logo percebemos que nada realmente parou. Nem dentro de nossas casas nem no mundo exterior, onde moradores de rua sobrevivem à mercê de mais ou menos negligência planejada, de maior ou menor brutalidade policial, de alguma ou nenhuma caridade. Abrigados em casa, percebemos que o que o atual estado de emergência declara não é o respeito pela vida – uma vez que, na emergência, a morte de populações marginalizadas não é uma questão sobre a qual o capital e o poder se detenham nem por um segundo sequer. O que a emergência possibilita, sobretudo, é a concessão de permissões para o movimento: quem, quando, como e para onde. Suspensos, percebemos que a gestão, a vigilância e o controle do movimento se tornaram um fato central na pandemia. A experiência vivida no confinamento não tem sido de pausa; a sensação é de que o movimento foi apenas deslocado ou remodulado. As metáforas de "pausa", "reclusão" e "suspensão de atividades" somente mascaram a hiperatividade do capital e da polícia (o capital enquanto polícia) durante o confinamento e como confinamento.

6. Na exceção provocada pela pandemia, corpos que trabalham em quatro categorias profissionais têm permissão para circular: policiais, profissionais da saúde, os que manipulam cadáveres (agentes funerários, coveiros, etc.) e os que trabalham na cadeia de abastecimento alimentar (de trabalhadores da colheita/açougueiros e intermediários até trabalhadores de restaurantes e coletores de lixo). Não que todos os demais não estivessem trabalhando – apenas seus movimentos foram restringidos. Os desempregados foram mantidos ocupados, passando intermináveis, incontáveis horas em seus telefones e computadores ou em pé em filas sem muito distanciamento social para requerer auxílio do governo ou tentar encontrar outro emprego. Os empregados ficaram ocupados passando intermináveis, incontáveis horas em seus telefones e computadores, sentados em suas casas agora finalmente transformadas em um espaço de trabalho sempre aberto para negócio. E, se alguns ainda podiam circular (os trabalhadores essenciais cujas vidas passaram a ser arriscadas revelando o quão verdadeiramente dispensáveis permanecem tanto para o Estado como para o capital), todos os demais já não precisavam ser rastreados pelos aparelhos eletrônicos que compõem o que Shoshana Zuboff chamou de "capitalismo de vigilância". Ou seja, todos os demais foram capturados. No confinamento, acima de tudo, *fomos disponibilizados*.

7. No confinamento, experimentamos um rearranjo radical do alcance de nossas ações e nossos movimentos, enquanto nos tornamos agudamente conscientes do impacto absolutamente extraindividual, comunal, coletivo, societário e até planetário dos nossos menores gestos (Judith Butler escreveu um belo ensaio sobre esse tema, na segunda parte da série CONTACTOS do Hemispheric Institute of Performance and Politics, publicado como "Traços humanos nas superfícies do mundo" nesta mesma *Pandemia crítica*). No confinamento, supostamente parados na suposta pausa, experimentamos tanto a hiperagitação de políticos e corporações tentando manter coisas, capital e commodities em movimento permanente e sem atrito, como também temos a sensação de que, talvez, outra lógica e outra cinética não compulsivas, anticapitalistas e não oportunistas para o político se fazem no posicionamento da paragem (*standstill*).

8. O político *no* e *como* paragem (*standstill*) não é uma negação do político. É a reformulação da imagem do movimento geralmente associada à atividade (hegemônica e macro) política. É o político redefinido em termos de uma dimensão mais refinada de ação e percepção. Em outras palavras: é o político como uma "pequena dança" – para usar a expressão cunhada por Steve Paxton, que na década de 1970 a utilizou para descrever uma prática muito específica que desenvolveu para dançarinos de contato improvisação. Trata-se de uma prática que sintoniza o corpo às suas modalidades microperceptivas, uma prática para que o corpo se torne "a lente de certas percepções". De maneira reveladora, Paxton também chamou a pequena dança de "the stand", ou "o posicionar-se parado de pé". O "posicionar-se parado de pé" pode ser visto como o grau zero não do solipsismo, nem da individualização, mas do que poderia ser chamado de natureza *contatual* do corpo social, o elemento *contatual* em qualquer contrato social. O "posicionar-se parado de pé," a pequena dança, que geralmente acontece *em coletivo, mas onde os participantes permanecem à distância entre si*, é a preparação somática necessária para se ter plena consciência de como o entrelaçamento sensório-perceptivo entre corpos e seu espaço social (ou seja, a distância como elo de contato) se torna o fundamento de qualquer sociabilidade – entendida como uma vida comum desacelerada, improvisadora, háptica e *contatual*. Quanto menor a dança, mais lentos os movimentos e maior a amplificação do sentido de coletividade em nossa posição distanciada.

9. O "posicionar-se parado de pé," como movimento háptico e intensivo sintonizado, oferece um procedimento microcinético para diagnosticar e combater esta nova fase virulenta do neoliberalismo necro-fármaco-porno-racista-fascista que a pandemia apenas exacerbou e revelou. Ele oferece uma oportunidade única de identificar os modos pelos quais os Estados suicidários neoliberais das Américas do Norte e do Sul expandiram seu projeto oportunisticamente, sob a fachada da emergência pandêmica.

(...)

Na pequena dança, nos tornamos plenamente cientes da implacável, arrebatadora e vertiginosa hiperatividade da polícia, do capital corporativo e financeiro e das cinéticas neofascistas que pisoteiam e costuram o necromeridiano das Américas.

10. Entre a pausa e o confinamento, o *lockdown* e a suspensão, o abrigo-em-casa e o movimento na paragem, podemos desvendar várias implicações coreopolíticas e coreopoliciais para os modos pelos quais a pandemia do novo coronavírus se tornou, por seu impacto no movimento social e pessoal, uma enorme oportunidade para o poder neoliberal se reafirmar como "a ascensão de políticas antidemocráticas no Ocidente", como diz Wendy Brown. Podemos ver, com a clareza que apenas uma crise biológica poderia trazer, que as muitas maneiras pelas quais o neoliberalismo se diferencia da modernidade liberal é também o seu entrincheiramento em alguns dos aspectos fundadores dessa modernidade – notadamente, o entrincheiramento em formas de poder racistas, anti-indígenas e antinegros que informa os renovados imaginários e políticas neoliberais inspirados no velho expansionismo colonial.

11. A relação entre modernidade e expansão e, portanto, entre modernidade e mobilização está bem estabelecida. O que nem sempre se enfatiza é a relação entre mobilização e expansionismo branco – expansionismo *como* branquitude, um expansionismo branco tão vasto a ponto de ser reificado na figura do sujeito universal, aquele "gênero do humano" hegemônico que Sylvia Wynter chama de "a etnoclasse Homem [...] que se super-representa como se fosse o próprio humano". A exaustiva mobilização da modernidade como expansão da branquitude, como superextensão da etnoclasse hegemônica Homem, cria e gratifica determinados "seres-para-o-movimento" (na expressão de Peter Sloterdijk): indivíduos supostamente automóveis, cuja vida social é subsumida à exibição pública de sua (suposta) automotilidade impulsionada de modo autônomo e autossuficiente. No entanto, a relação entre (o) expansionismo (que é o Homem) e o movimento (imposto de cima) permanece ambígua.

12. A ambiguidade resulta disto: a modernidade liberal alinha, ao ponto da total fusão, a noção de liberdade individual com a noção de livre movimento individual – é quase impossível, para a maioria de nós, herdeiros do inconsciente cinético e político liberal, imaginar a liberdade sem imediatamente alinhá-la, espontaneamente, à noção de "livre movimento" como sua base (mesmo quando pensamos, por exemplo, na liberdade de expressão, a imaginamos como o livre *movimento do pensamento*...). Agora, tal fusão cria imediatamente um problema, revelando a *contradição cinética* fundamental no seio da (i)lógica subjetividade democrática liberal. É essa contradição que o atual fascismo neoliberal tenta resolver, isto é: dado que o movimento é a promessa que agita o projeto de liberdade liberal, ele deve, por isso mesmo e necessariamente, se tornar aquilo que a governança deve policiar, gerir, controlar e vigiar.

13. Esta é a contradição no cerne da cinética liberal: como todo dançarino sabe (ou como qualquer ser movente que a partir de sua experiência vivida experimenta o que Hélio Oiticica certa vez chamou de "a imanência do ato" também saberá), à medida que o movimento move, ele tende a oferecer, em infinito florescimento, possibilidades sempre novas e imprevistas para (mais, outros) movimentos. O florescimento dessas possibilidades perpetuamente móveis (a que também podemos chamar de borrão opaco da potencialidade), desfaz as fronteiras que sustentam a ficção do sujeito liberal autônomo e automóvel. Por isso, a contradição: é pelo movimento que se escapa dos aparelhos disciplinares de captura; mas é também pelo movimento que os sistemas de poder perfuram e quebram um sujeito até a sujeição, tal como se amansa e se domestica um animal selvagem (como Henri Lefebvre observou tão bem). A cinética liberal sujeita seus sujeitos a estarem sempre prontos a se movimentar sempre pelos caminhos considerados *adequados ao movimento adequado ao poder*.

14. O que é o movimento, onde ele existe, como pode ser identificado, como deve ser implementado e executado e, acima de tudo: como pode ser previsto? Podemos ver como o movimento é essencial para a máquina de guerra do estado liberal, ao expandir seu domínio, ao criar sua vida e garantir sua sobrevida. Uma vez que o movimento se tornou o principal vetor de subjetivação para a modernidade e a governança liberal (isto é, para o expansionismo colonial branco e sua logística, para o capital global e seu cineticismo, desde os procedimentos gestuais da manufatura na linha de produção até a educação motora especializada do cidadão autônomo, automotivado e automóvel), tornou-se fundamental para o poder estatal se envolver, literal e diretamente, na produção e na gestão do movimento. Particularmente na definição da ontologia do movimento, sua localização, sua natureza, seus corpos, seu escopo, seu domínio e suas *leis universais*.

15. Chamemos qualquer movimento que resulte da ação de forças externas (não apenas como na primeira lei universal do movimento de Newton, mas também, por exemplo, o movimento iniciado pela força de uma palavra autoral autoritária de um coreógrafo, ou de um comando do soberano, ou de uma diretiva corporativa, ou de uma máxima patriarcal, ou de um insulto branco-expansionista, ou de um chamado policial) de "transcendente" ou "movimento forçado" – seguindo Gilles Deleuze seguindo François Châtelet.

16. O movimento sendo capturado pelo poder se torna transcendente e passa a ser forçado por via de forças externas "vindas de cima" sobre os sujeitos a ele assujeitados. Nesse momento, o movimento deixa de ser um direito e passa a ser uma *graça* – concedida de acordo com critérios "universais" que alimentam a mobilização perpétua de normatividades. Nessa condição, mover-se e não se mover é sempre uma função

policiada e de policiamento. A questão para a atual lógica necrofílica neoliberal passa a ser: o que e quem toma para si a prévia função cinética da polícia liberal?

17. O que acontece na cinética neoliberal, no atual projeto de policiamento do movimento implementado em nossa fase avançada, necropolítica e neofascista do capitalismo? Enquanto pessoas negras, indígenas, racializadas, pessoas de gêneros não conformes e outros corpos minoritários são abatidos longe da (obs)cena da subjetividade circulatória normativa, o corte neoliberal, essa "revolução furtiva" na subjetividade, na governamentalidade, no capital e no policiamento (nas palavras de Wendy Brown) estende, mas também se afasta da anterior lógica liberal de gestão do movimento. Na não governança neoliberal, a logística não só estende o projeto cinético liberal ao seu limite, como também faz irromper outra compreensão, simultânea e sobreposta, do movimento e seu controle: já não é mais suficiente formatar, impor, gerir e prever o movimento, como na lógica cinética liberal. Agora, é o *próprio movimento*, o movimento como tal, que deve ser *colonizado a partir de dentro*. Isso é alcançado por meio da criação de *atividades extrativas totais sobre experiências de movimento individuais*. Não há limite para essa colonização e monetização do cinético do indivíduo neoliberal, nem a carne dos seus corpos, nem mesmo a sua dor. Sexo, amor, sono, falta de sono, pele, dentes (de preferência sempre certinhos, sem manchas e "extrabrancos"), dietas, humores, inatividades e também atividades... tudo se torna ocasião para uma pilhagem mercenária de tudo que possa ser saqueado atrás da linha do inimigo. O inimigo, claro, é a própria vida. Fred Moten esclareceu ainda melhor o inimigo primordial dessa lógica necrocinética extrativista neoliberal: a Vida Negra.

18. O confinamento neoliberal da subjetividade em um "abrigo-em-casa" livremente desejado, apenas na medida em que movido por puro interesse próprio e que *precede a pandemia*, revela que o corpo consensual neoliberal não é mais um agente do (seu próprio) movimento (da sua própria vida). O corpo consensual neoliberal passa a ser o próprio terreno do movimento, sua sepultura, sua mina e seu filtro. Seus "movimentos livres" são totalmente reflexivos, automáticos. Se o poder cinético neoliberal precisava da *contínua domesticação policiada das ruas, o cineticismo neoliberal exige uma gestão corporativa extrativa dos movimentos impulsivos do corpo "livre" em casa* — onde a casa é definida como qualquer lugar onde o aplicativo mais recente possa chegar até você e lhe penetrar de modo a extrair de tua vida, mais capital sem vida. Paul Preciado fala lindamente dos esboços iniciais dessa lógica neoliberal de contração total do movimento liberal disciplinado ao ar livre, e da passagem para um confinamento-como-disponibilidade doméstico-celular-fármaco-pornográfico neoliberal. Em seu livro *Pornotopia*, Preciado descreve a formação de um corpo patriarcal-hetero-cis-doméstico, permanentemente ligado aos pulsos elétricos do capital e sempre disponível para o trabalho permanente e o consumismo impulsivo.

19. E, no entanto, e ao mesmo tempo, como Gilles Deleuze e Félix Guattari e Henri Bergson e Suely Rolnik e Fred Moten e Christina Sharpe insistem, o movimento permanece onto-politicamente aquilo que nunca será totalmente capturado. O movimento, assim, não é apenas o que permite (um sujeito) escapar. É a própria fugitividade. Este é o paralogismo paradoxal perpétuo e autogerado que o movimento traz para ambos os sistemas de poder, liberal e neoliberal: é a principal ferramenta para perfurar a disciplina e controlar a carne; mas é também o único meio possível para quebrar a disciplina, para iniciar o próprio desmonte do controle.

20. Quem se move, quando se move, como se move, para onde se move. Assim como Frantz Fanon descobriu que ser um *flâneur* em uma cidade francesa no século XX era uma proibição cinética absoluta para um homem negro, todos os motoristas negros nos Estados Unidos hoje sabem que a identificação da modernidade com o sujeito "automóvel" é uma promessa cotidiana e letal negada àqueles que "dirigem enquanto negros". Ou, a propósito, àqueles que correm enquanto negros. Ou que caminham enquanto negros. Que apenas vivem enquanto negros. O contrário também é verdadeiro: toda pessoa negra nos EUA e no Brasil (e na Europa, e nas colônias alargadas do planeta...) sabe que *não se mover também não é uma opção*.

21. Presos entre mover e não mover, tendo sido disponibilizados e isolados, a tarefa que se apresenta é de uma dupla recusa: a recusa das condições derivadas de forças externas ou transcendentes que condicionam o movimento e a recusa da inserção de impulsos cinéticos no nível da carne e do desejo. A tarefa é recusar a primeira "lei universal" de Newton, recusar um mundo onde corpos são considerados inertes até que uma força externa (seja um anúncio direcionado, um tuíte presidencial ou um golpe nas entranhas dado por um cassetete da polícia) os leve a se movimentar pelos circuitos adequados de movimento. A tarefa é recusar o condicionamento reflexivo da cinética automática e neoliberal do interesse-próprio, inserida 24 horas por dia, 7 dias por semana, diretamente em nossos sistemas nervosos. A tarefa passa a ser encontrar outra física para o movimento; encontrar, na pausa, as fontes para um movimento coletivo não condicionado e imanente. Um movimento no qual a quietude seja simultaneamente recusa, potencialidade e ação. Uma outra coreopolítica, um anticoreopoliciamento, onde a escolha entre se mover e não se mover se torna secundária, terciária, irrelevante. Um movimento que sabe desde dentro que, na não--lei não-universal da microfísica da "pequena dança", o movimento se funde com a imanência como a intensidade total da sociabilidade *contatual*. Um movimento lento que movimenta a fugitividade e efetua a amplificação da mobilização social *contatual*.

22. Um aspecto importante da "pequena dança" é que a postura do "posicionar-se parado em pé" que a compõe é uma *atividade coletiva*. Uma sala pode ser preenchida

com 12, 20, 45, qualquer que seja o número de participantes, contanto que seja mais de um. E, enquanto cada indivíduo fecha os olhos e fica parado de pé, é essencial que essa ação aconteça ao mesmo tempo com muitos outros. O silêncio, a vibração, as oscilações quase imperceptíveis de cada elemento do coletivo correverberam, corressoam, coconsistem em definir e gerar um vasto campo de sensação intra-animadora que, de outro modo, nunca teria sido construído. Há telecinestesia e telestética acontecendo; uma coformação mútua intra-ativa de um campo intenso de potencial, micromovimento e sensação construídos em distância constelar. O contato acontece no espaço entre os corpos e por causa do espaço entre os corpos. Um espaço que, através da amplificação do sensorial da pequena dança, agora pode ser percebido como nunca neutro ou vazio, mas preenchido com o compartilhamento de um campo sutil e cuidadoso de engajamento coletivo, apostando na criação de outro modo de ser, de sentir e de cuidar para sentir. Esse é o conhecimento gerado nesta (não)paragem coletiva: contato não é apenas o que acontece quando pele toca pele. Contato e, particularmente, o contato da sociabilidade coletiva, deriva do engajamento mútuo na formação de um campo mais sensual e mais intenso. Um campo de força de ação comum proximal, ativado através de uma prolongada posição de paragem a curta distância.

23. Em uma entrevista ao *The New Yorker* publicada em 3 de junho, Opal Tometi, uma das cofundadoras do Black Lives Matter, declarou: "Minha opinião sobre esses protestos é que eles são diferentes porque são marcados por um período que tem sido profundamente pessoal para milhões de americanos e residentes dos Estados Unidos e isso os torna *mais receptivos ou sensíveis* ao que está acontecendo. Pessoas que normalmente estariam no trabalho agora têm tempo para ir a um protesto ou uma manifestação, e têm tempo para pensar sobre por que elas têm sofrido tanto, e elas estão pensando: 'Isso realmente não está certo e eu quero fazer tempo, tenho a capacidade de fazer tempo agora e fazer com que as minhas preocupações sejam ouvidas.' Portanto, penso que é significativamente diferente em termos do volume de demandas que estamos ouvindo". Tornar-se receptivo, tornar-se sensível ao que está acontecendo, ao que tem acontecido, movendo a necropolítica das Américas, como resultado da pequena dança precipitada pela pandemia, é o novo movimento da coreopolítica imanente que emerge de dentro de sua própria dinâmica desacelerada, de sua própria física não newtoniana, do que Michelle Wright chamou de "a física da negritude". Um movimento e uma força política que inundam as ruas pelo movimento *contatual* da sociabilidade improvisada, desmantelando os velhos contratos ilegítimos da gestão cinética liberal e neoliberal de sujeitos adequadamente constituídos e suas contrapartes abjetas. É como se a pausa fosse a condição necessária, o catalisador lento, para o que Brian Meeks recentemente descreveu como a "maré alta" de protestos antirracistas, antipolícia e anti-antividas-negras nos EUA.

24. Na socialidade *contatual*, os ativistas do BLM manifestam que as ruas são o lar sem fronteiras daqueles que sempre se movimentaram sem permissão. Como Tina Campt formulou recentemente em uma palestra na Nottingham Contemporary, a relação entre a lentidão provocada pela pandemia, entre a quarentena e a mobilização em massa após o assassinato de George Floyd não deve ser descartada: "a pandemia realmente nos forçou a desacelerar, mas *a desaceleração intensificou a luta*; ampliou uma prática lenta de testemunhar e uma prática íntima de cuidado. Cuidado suficiente para escutar aqueles que perdemos". Há aqui a proposta de uma cinética dos cuidados, imanente à luta política anti-antinegra.

25. O que mais descobrimos sobre a mobilização política e as micropercepções políticas ao permanecermos na pequena dança do confinamento? Com certeza, realmente vimos como o capital e o fascismo surtam com a possibilidade de qualquer desaceleração de seu cineticismo frenético. É por isso que promovem caravanas estridentes de automóveis soando suas buzinas e agitando bandeiras brasileiras nas ruas do Rio de Janeiro, de São Paulo, de Brasília, de Fortaleza. É por isso que constantemente exigem o retorno imediato à circulação frenética dos objetos e dos sujeitos do mercado, mesmo que isso signifique algumas dezenas de milhares de mortes a mais. É por isso que os apoiadores de Trump precisam exigir, gritando sem máscaras pelas ruas, um retorno imediato do movimento de todos-para-o-capital, apesar das mais de 125.000 mortes em quatro meses, e a contagem não para. É por isso que constantemente criam e promovem indignação, de modo a induzir um estado permanente de reação impulsiva imediata à agitação permanentemente criada. O contato cuidadoso é o que o fascismo neoliberal não suporta.

26. De volta ao Brasil – onde a necropolítica do Estado suicidário só fez aumentar desde o diagnóstico de Safatle, no início de abril. No início de junho, vários ministros foram gravados discutindo, em uma reunião do gabinete presidencial com Bolsonaro, como a pandemia lhes ofereceu uma oportunidade de ouro para cometer ecocídios e genocídios mais rápidos e muito mais eficientes. Enquanto isso, contramovimentos de resistência aconteceram graças à proliferação de práticas de cuidado de base comunitária, assentadas exatamente no imperativo de escutar aqueles que perdemos, como Tina Campt evocou. Lembro aqui de um diálogo entre o diretor de teatro Marcio Abreu e a poeta e pesquisadora de estudos afrobrasileiros Leda Martins, um mês após o início do confinamento nas cidades do Rio de Janeiro e de Belo Horizonte, respectivamente. Participando de uma iniciativa semanal do Núcleo Experimental de Performance da Universidade Federal do Rio de Janeiro, que convida intelectuais, artistas, acadêmicos, curadores, ativistas e mestres de saberes tradicionais a estabelecerem diálogos transmitidos ao vivo em seu canal do YouTube e, assim, ajudam a apoiar os hospitais da UFRJ (a maior rede pública de hospitais do

Brasil opera nas Universidades Federais) em todo o Brasil, Martins mencionou como a pandemia criou uma frente unida de sensibilização e consciência política e ética no Brasil, uma cadeia de solidariedade protagonizada por aqueles que haviam sido abandonados pela necrofilia neoliberal do governo federal. Martins nos lembrou que o trabalho do luto por aqueles que morreram, por aqueles que ainda estão morrendo e por aqueles que morrerão é essencial. Mas ela também nos convocou a pensar em todas as outras mortes do planeta, que ocorreram antes, que estão ocorrendo agora e que ocorrerão após o término da pandemia, graças a outro planejamento deliberado do necropoder neoliberal: os assassinatos (pela bala ou pela fome) de pessoas trans, de mulheres, de crianças, de populações indígenas, de refugiados políticos, de refugiados do clima, de espécies inteiras... Leda Martins, com palavras que evocam as de Tina Campt, nos lembrou que também devemos tomar este momento para escutar todas essas vozes e agir. Posicionando-nos na pausa, podemos encontrar o movimento necessário para tal intensificação ética. Podemos estender o movimento de todas essas vidas já mortas e continuar sua luta.

27. Na pausa, o que atravessa a linha do meridiano de violência que sutura as Américas é a intensificação da luta como movimento.

Rio de Janeiro, 21-28 de junho de 2020

André Lepecki é Professor Titular na New York University, onde coordena o Departamento de Estudos da Performance. Doutor pela NYU, é autor da vários livros sobre teoria da dança e da performance, incluindo *Exhausting Dance: performance and the politics of movement* (2006), traduzido em 13 línguas e publicado em português por Annablume Editora; e, mais recentemente, *Singularities: dance in the age of performance* (2016). Como curador independente criou projetos para a Hayward Gallery (Londres); Haus der Kulturen der Welt (Berlim); Haus der Kunst (Munique); Bienal de Sydney (2016); Museu de Arte Moderna (Varsóvia); MoMA-PS1 (Nova York), entre outros. Em 2008 recebeu o prêmio de "Melhor Performance" da Associação Internacional de Críticos de Arte dos EUA. Desde 2003 colabora com Eleonora Fabião em algumas de suas ações e performances.

(...) 12/07

Xawara - O ouro canibal e a queda do céu
Davi Kopenawa e Bruce Albert[1]

BRUCE ALBERT: Gostaria que você contasse o que os Yanomami falam das epidemias que assolam o seu território por causa da invasão garimpeira.

DAVI KOPENAWA: Vou te dizer o que nós pensamos. Nós chamamos estas epidemias de *xawara*. A *xawara* que mata os Yanomami. É assim que nós chamamos epidemia. Agora sabemos da origem da *xawara*. No começo, nós pensávamos que ela se propagava sozinha, sem causa. Agora ela está crescendo muito e se alastrando por toda parte. O que chamamos de *xawara*, há muito tempo nossos antepassados mantinham isto escondido. Omamë (o criador da humanidade yanomami e de suas regras culturais) mantinha a *xawara* escondida. Ele a mantinha escondida e não queria que os Yanomami mexessem com isto. Ele dizia: "Não! Não toquem nisso!" Por isso ele a escondeu nas profundezas da terra. Ele dizia também: "Se isso fica na superfície da terra, todos Yanomami vão começar a morrer à toa!" Tendo falado isso, ele a enterrou bem profundo. Mas hoje os *nabëbë*, os brancos, depois de terem descoberto nossa floresta, foram tomados por um desejo frenético de tirar esta *xawara* do fundo da terra onde Omamë a tinha guardado. *Xawara* é também o nome do que chamamos *booshikë*, a substância do metal, que vocês chamam "minério". Disso temos medo. A *xawara* do minério é inimiga dos Yanomami, de vocês também. Ela quer nos matar. Assim, se você começa a ficar doente, depois ela mata você. Por causa disso, nós, Yanomami, estamos muitos inquietos.

Quando o ouro fica no frio das profundezas da terra, aí tudo está bem. Tudo está realmente bem. Ele não é perigoso. Quando os brancos tiram o ouro da terra, eles o queimam, mexem com ele em cima do fogo como se fosse farinha. Isto faz sair fumaça dele. Assim se cria a *xawara*, que é esta fumaça do ouro. Depois, esta *xawara wakëxi*, esta "epidemia-fumaça", vai se alastrando na floresta, lá onde moram os Yanomami, mas também na terra dos brancos, em todo lugar. É por isso que estamos

[1] Em entrevista concedida ao Cedi, em Brasília, no dia 9 de março de 1990 e registrada em vídeo, Davi Kopenawa Yanomami respondeu na própria língua às perguntas do antropólogo Bruce Albert, revelando a visão do jovem pajé, então com 35 anos, da aldeia Demini, sobre o drama vivido na época pelo seu povo. Entrevista originalmente publicada em Povos Indígenas do Brasil – Instituto Socioambiental.

morrendo. Por causa desta fumaça. Ela se torna fumaça de sarampo. Ela se torna agressiva e quando isso acontece ela acaba com os Yanomami...

Quando os brancos guardam o ouro dentro de latas, ele também deixa escapar um tipo de fumaça. É o que dizem os mais velhos, os verdadeiros anciãos que são grandes pajés. Quando os brancos secam o ouro dentro de latas com tampas bem fechadas e deixam estas latas expostas à quentura do sol, começa a sair uma fumaça, uma fumaça que não se vê e que se alastra e começa a matar os Yanomami. Ela faz também morrer os brancos, da mesma maneira. Não são só os Yanomami que morrem. Os brancos podem ser muito numerosos, eles acabarão morrendo todos também. É isto que os Yanomami falam entre eles...

Quando esta fumaça chega no peito[2] do céu, ele começa também a ficar muito doente, ele começa também a ser atingido pela *xawara*. A terra também fica doente. E mesmo os *hekurabë*, os espíritos auxiliares dos pajés,[3] ficam muito doentes. Mesmo Omamë está atingido. Deosimë (Deus) também. É por isso que estamos agora muito preocupados.

Tem também a fumaça das fábricas. Vocês pensam que Deomisë pode afugentar esta *xawara*, mas ele não pode repelir esta fumaça. Ele também vai ficar morrendo disso. Mesmo sendo um ser sobrenatural, ele vai ficar muito doente. Nós sabemos que as coisas andam assim, por isso estamos passando estas palavras para vocês. Mas os brancos não dão atenção. Eles não entendem isso e pensam simplesmente: "esta gente está mentindo". Não há pajés entre os brancos, é por isso. Nós Yanomami temos pajés que inalam o pó de yakõana,[4] que é muito potente, e assim sabemos da *xawara* e ficamos muito inquietos. Não queremos morrer. Nós queremos ficar numerosos. Mas agora que os garimpeiros nos viram e se aproximaram de nós, apesar do fato de que Omamë tem guardado o ouro embaixo da terra, eles estão retirando grandes quantidades dele, cavando o chão da floresta. Por isso, agora, *xawara* cresceu muito. Ela está muito alta no céu, alastrou-se muito longe. Não são só os Yanomami que morrem. Todos vamos morrer juntos. Quando a fumaça encher o peito do céu, ele vai ficar também morrendo, como um Yanomami. Por isso, quando ficar doente, o trovão vai-se fazer ouvir sem parar. O trovão vai ficar doente também e vai gritar de raiva, sem parar, sob o efeito do calor...

Assim, o céu vai acabar rachando. Os pajés yanomami que morreram já são muitos, e vão querer se vingar... Quando os pajés morrem, os seus *hekurabë*, seus espíritos auxiliares, ficam muitos zangados. Eles veem que os brancos fazem morrer os pajés, seus "pais". Os *hekurabë* vão querer se vingar, vão querer cortar o céu

2 Para os Yanomami, o céu tem "costas" (onde moram os fantasmas, o trovão e diversas criaturas sobrenaturais) e um "peito", que é a abóbada celeste vista pelos humanos.
3 Espíritos descritos como humanoides miniaturas e que são manipulados pelos pajés (considerados seus "pais") para curar, agredir, influir sobre fenômenos e entidades cosmológicas etc.
4 Pó tirado da resina da árvore Virola elongata, que tem propriedades alucinógenas.

em pedaços para que ele desabe em cima da terra; também vão fazer cair o sol, e, quando o sol cair, tudo vai escurecer. Quando as estrelas e a lua também caírem, o céu vai ficar escuro. Nós queremos contar tudo isso para os brancos, mas eles não escutam. Eles são outra gente, e não entendem. Eu acho que eles não querem prestar atenção. Eles pensam: "esta gente está simplesmente mentindo". É assim que eles pensam. Mas nós não mentimos. Eles não sabem destas coisas. É por isso que eles pensam assim...

Os brancos parecem aumentar muito, mas, mais tarde, os Yanomami acabarão tendo a sua vingança. Isso porque os *hekurabë* estão aqui conosco e o céu também está, bem como o espírito de Omamë, que nos diz "não! Não fiquem desesperados! Mais tarde nós vamos ter nossa vingança! Os garimpeiros, o governo, estes brancos que não gostam de nós... eles são outra gente, por isso eles querem nos fazer morrer. Mas nós teremos nossa vingança, eles também acabarão morrendo"... É assim também que pensam os *hekurabë*: "Sim! Teremos nossa vingança!"

Nós, os pajés, também trabalhamos para vocês, os brancos. Por isso, quando os pajés todos estiverem mortos, vocês não conseguirão livrar-se dos perigos que eles sabem repelir...

Vocês ficarão sozinhos na terra e acabarão morrendo também. Quando o céu ficar realmente muito doente, não se terá mais pajés para segurá-lo com os seus *hekurabë*. Os brancos não sabem segurar o céu no seu lugar. Eles só ouvem a voz dos pajés, mas pensam, sem saber das coisas: "eles estão falando à toa, é só mentira!" Quando os pajés ainda estão vivos, o céu pode estar muito doente, mas eles vão conseguir impedir que ele caia. Sim, ainda que ele queira cair, que ele comece a querer desabar em direção à terra, os pajés seguram ele no lugar. Isso porque nós, os Yanomami, nós ainda estamos existindo. Quando não houver mais Yanomami, aí o céu vai cair de vez. São os *hekurabë* dos pajés que seguram o céu. Ele pode começar a rachar com muito barulho, mas eles conseguem consertá-lo e o fazem ficar silencioso de novo. Quando nós, os Yanomami, morrermos todos, os *hekurabë* cortarão os espíritos da noite, que cairão. O sol também acabará assim. Nos primeiros tempos, o céu já caiu, quando ele estava ainda frágil.[5] Agora, ele está solidificado, mas, apesar disso, os *hekurabë* vão querer quebrá-lo. Eles também vão querer rasgar a terra. Um pedaço vai se rasgar por aqui, outro por aí, outro ainda numa outra direção. Tudo isso também cairá, todos cairão do outro lado da terra e todos morrerão juntos. É assim que serão as coisas, por isso estamos ficando muito inquietos. Mas os grandes pajés, os mais velhos, dizem-nos: "não! Não fiquem inquietos! Mais tarde, teremos nossa vingança! Da mesma maneira que eles estão-nos fazendo morrer, nós também provocaremos sua morte!" É assim que os pajés falam...

5 Antes desta queda do céu, morava na terra uma humanidade Yanomami que foi precipitada no mundo subterrâneo, onde se transformou num povo de monstros canibais.

Os *hekurabë* são muito valentes. Quando seus "pais", os velhos pajés, morrem, eles ficam com uma raiva-de-luto muito grande. Eles querem muito vingar-se. Aí, eles começam a cortar o peito do céu. Mas outros *hekurabë*, que pertencem aos pajés que ficaram vivos, seguram-nos, dizendo: "Não! Não façam isso! Ainda há outros pajés vivos! Os pajés mais jovens estão ficando no lugar dos mais velhos!"... Falando assim, eles conseguem impedir a queda do céu...

BRUCE ALBERT: Os pajés e seus hekurabë estão tentando lutar contra a *xawara*. Como é esta luta?

DAVI KOPENAWA: Nós queremos acabar com a *xawara*... Mas ela é muito resistente... Ela é toda enrugada e elástica... como borracha. Os *hekurabë* não conseguem cortá-la com suas armas e ela acaba segurando-os quando a atacam... Quando ela consegue, assim, apoderar-se dos *hekurabë*, seus "pais", os pajés, morrem.

Só mandando muitos outros *hekurabë*, consegue-se arrancar os *hekurabë* que ela mantém presos... Aí, o pajé volta de novo à vida. Os espíritos da *xawara*, os *xawararibë*, estão aumentando muito. Por isso a fumaça da *xawara* é muito alta no céu. Eles são tão numerosos quanto os garimpeiros, tão numerosos quanto os brancos. Por isso não conseguimos juntar-nos o suficiente para lutar. Os brancos não se juntam a nós contra a *xawara*. Os seus ouvidos são surdos às palavras dos pajés. Somente você, que é outro, entende esta língua. Os brancos não pensam: "o céu vai desabar"... eles não se dizem: "a *xawara* está nos devorando". Por isso ela está comendo também um monte das suas crianças, ela acaba com elas, as devora sem parar, as mata e moqueia como se fossem macacos que ela anda caçando. Ela amontoa, assim, um monte de crianças moqueadas. Todos Yanomami que ela mata são moqueados e juntados, assim, pela *xawara*. Só quando tem o bastante é que ela para. Ela mata um bocado de crianças de uma primeira vez e, um tempo depois ataca um outro tanto. É assim... *xawara* tem muita fome de carne humana; não quer caça nem peixes, ela só quer a carne do Yanomami, porque ela é uma criatura sobrenatural...

Quando os pajés tentam afugentar a fumaça da *xawara* que está no céu com chuva, também não dá... Ela está muito alta, fica fora de alcance e não pode ser afugentada. É assim que falamos destas coisas entre nós. No começo, eu não sabia de nada disso. Foram os grandes pajés, os mais velhos, que me ensinaram a pensar direito... Não sabia, mas agora aprendi. Está bom assim? Se você me perguntar outra coisa, te darei outras palavras minhas...

BRUCE ALBERT: Se os garimpeiros não forem retirados das suas terras, o que você pensa que vai acontecer para o povo Yanomami?

DAVI KOPENAWA: Se os garimpeiros continuam a andar em nossa floresta, se eles não voltam para o lugar deles, os Yanomami vão morrer, eles vão verdadeiramente acabar. Não vai haver pessoas para nos curar. Os brancos que nos curam, médicos e enfermeiras são poucos. Por isso, se os garimpeiros continuarem trabalhando em nossa mata, nós vamos realmente morrer, nós vamos acabar, só vai sobreviver um pequeno grupo de nós. Já morreu muita gente, e eu não queria que se deixasse morrer toda esta gente... Mas os garimpeiros não gostam de nós, nós somos outra gente e por isso eles querem que nós morramos... Eles querem ficar sozinhos trabalhando. Eles querem ficar sozinhos com nossa floresta. Por isso estamos muito assustados. Outros Yanomami não vão ser criados depois de nós. Quando os garimpeiros acabarem com os Yanomami, outros não vão surgir de novo assim... não vão, não. Omamë já foi embora deste mundo para muito longe e não vai criar outros Yanomami... não vai não.

BRUCE ALBERT: Você quer que eu traduza mais alguma coisa?

DAVI KOPENAWA: Agora você vai dar para os outros brancos as palavras que eu dei para você, e diga mais alguma coisa, você. Diga que, no começo, quando você morava lá... conte como a gente era, com boa saúde... Como a gente não morria à toa, a gente não tinha malária. Diga como a gente era realmente feliz. Como a gente caçava, como a gente fazia festas, como a gente era feliz. Você viu isto. Nós fazíamos pajelanças para curar. Hoje, os Yanomami nem fazem suas grandes malocas, que chamamos yano, só moram em pequenas tapiris no mato, embaixo de lona de plástico. Não fazem nem roça, nem vão caçar mais, porque eles ficam doentes o tempo todo. É isto.

Davi Kopenawa é xamã, pensador e principal liderança Yanomami.

Bruce Albert é antropólogo, trabalha com os Yanomami desde 1975.

(...) 14/07

O compartilhamento de cuidado em tempos de pandemia: Isolamento social com crianças

Nicole Xavier Meireles

Existe um provérbio africano que, não à toa, se repete constantemente nas buscas sobre educação e cuidados com filhos: "é preciso uma aldeia inteira para criar uma criança". Não sei dizer ao certo de onde ele vem, mas digo com certeza de que este é um mantra que ecoa na minha cabeça desde o nascimento do meu filho.

A rede de apoio — expressão usada para se referir a essa "aldeia" — são todas as pessoas que dividem com os pais a criação de uma criança: tios, tias, avós, avôs, primos, primas, amigas, amigos, além de instituições básicas como a escola e os espaços de saúde. Toda essa rede é composta por indivíduos que compartilham conosco funções essenciais de cuidado com as crianças — para o bem-estar psíquico delas e do nosso (pais e mães).

Tudo isso parece bem lindo na teoria, porém, quando pensamos na prática, as coisas não funcionam bem assim. Para começar, dentro de casa, já podemos perceber — com qualquer pesquisa feita no grupo de amigas-mães — que nem nesse espaço existe esse compartilhamento de cuidados como premissa básica. A realidade brasileira é de mais de 5 milhões de crianças que não possuem o nome dos pais na certidão de nascimento, que dirá cumprindo suas tarefas como 50% responsável por uma criança.

As mulheres, na nossa sociedade, são brutalmente sobrecarregadas dos trabalhos domésticos e cuidados das crianças, mesmo em casas onde existem homens presentes. Só a partir disso, já podemos perceber que essa ideia africana de aldeia já se mostra completamente contrária ao que vivemos por aqui.

Ainda assim, para dar conta de todos os afazeres, mais os cuidados com a cria e a casa, muitas mulheres — essencialmente — se juntam, criam coletivos de cuidados, levam as crianças para casa de uma quando a outra está no trabalho. Também acreditamos que podemos contar com um apoio institucional — quando há vagas suficientes — das escolas, creches, equipes de saúde. Além daquele cuidado clássico transgeracional, das avós que cuidam das filhas que cuidam das netas — vejam só, sempre entre mulheres.

E daí, nos deparamos com uma pandemia. No isolamento social, quem cuida das crianças?

Fico pensando nas mulheres com filhos bebês nesse momento, que não possuem absolutamente ninguém no seu entorno para lhe ajudar nessa tarefa do cuidado integral com o filho ainda tão pequeno e tão dependente. Imagino que tenha muitas mulheres que vivem isso mesmo sem pandemia, mas isso não torna essa solidão algo trivial (inclusive precisamos falar mais sobre isso).

Além do cuidado com seu bebê, ainda tem a casa, a comida, muitas vezes um *home-office*, suas próprias necessidades pessoais e, claro, as informações apocalípticas que vêm do mundo lá fora. Será que nesse cenário é possível criar uma criança de uma forma relativamente saudável?

E para as famílias que já têm crianças um pouco maiores – mas que demandam o tempo inteiro atenção, carinho, cuidado, além das necessidades fisiológicas básicas – como arrumar tempo e disposição para despertar nosso potencial criativo para estimular a criança a não se afundar em frente a uma TV o dia inteiro (ou celular, ou tablet – insira aqui a tela que quiser)?

É bem verdade que nós, adultos – que somos teoricamente cientes dos nossos próprios sentimentos, que temos um mínimo de discernimento do que é cada coisa que a gente sente dentro da gente (ou não tem e procuramos terapia para isso) –, já estamos bem surtados com tudo que está acontecendo. Vocês conseguem imaginar como está a cabeça das crianças?

Do nada, chegou um vírus que eles custam a entender o que é, que pode estar em qualquer lugar ou em qualquer pessoa. Por isso, eles não podem mais ir para escola, nem na praça, nem no parquinho, nem na casa de ninguém. Também não podem receber nenhuma visita em casa. Vovó, proibido. Bisa, então, nem pensar.

É um misto de quero-brincar-com-outra-pessoa-sem-ser-você com um pânico imenso desse outro que vem potencialmente cheio de vírus. É a própria crise de ansiedade, misturada com um medo gigante e uma tristeza profunda que vem do luto das ausências das pessoas queridas que não podem estar perto agora – isso sem nem falar das famílias que estão vivendo o luto da perda real de entes amados que não podem sequer fazer uma despedida digna.

Ansiedade, medo e tristeza geram crises de choro, irritabilidade, muita dor e muita insegurança. As crianças não estão bem. E nós adultos também não.

Não conseguimos ainda mensurar o impacto psíquico disso tudo em nós, muito menos nas crianças. Mas uma coisa é certa: precisamos ter a noção de que isso está acontecendo. É preciso que lembremos que brincar com a criança vai muito além de imitar a voz do lobo mau na brincadeira ou correr para jogar bola. Ou inventar a melhor brincadeira do ano. Brincar é estar junto, é trocar sentimentos de afeto. É saber a hora de ficar quietinha juntinho da criança e a hora de deixá-la correr enlouquecidamente pela sala. Precisamos escolher nossas batalhas e afrouxar um pouco nossos limites.

As crianças, nesse momento, não têm ninguém além de nós para compartilhar felicidades, dores e frustrações. Precisamos encontrar brechas para que a relação

(...)

entre nós e eles seja possível – porque não resta nenhuma outra opção, nem pra gente, nem para eles nesse momento. Devemos lembrar também que nós existimos – nossas dores, medos e tristezas também estão aí e também precisam ser contemplados. Na equação da troca de afetos também estamos lá. A gente não pode se doar 100% para o outro e não deixar nada para nós mesmas.

Eu sei que não é simples, é muito difícil chegar em um equilíbrio. Mas para se aproximar dele, todos os elementos da equação precisam ceder. E isso precisa ser conversado e combinado. Entre adultos e crianças. Conversar, olhar no olho. Liberar a TV por um tempo sem culpa, chamar a criança para compartilhar as tarefas da casa, atribuir responsabilidades compatíveis com a idade de cada um, tentar encontrar momentos de lazer entre todos...

Enfim, não gostaria de me alongar mais porque nós, mães, nem temos tanto tempo para ler textos muito longos. Fico aqui com esse desabafo em forma de texto para lhes dizer que não está fácil por aqui também. Sigo na tentativa de criar estratégias para um convívio minimamente harmonioso dentro de casa, no qual possamos curtir mais momentos de prazer do que momentos de estresse. Um dia de cada vez.

Nicole Xavier Meireles é psicóloga formada pela UFRJ, pós-graduada em Terapia através do movimento pela Faculdade Angel Vianna, e mestranda (com limite estourado de prazo de entrega de dissertação) em Psicologia Clínica pela PUC-Rio, no eixo de família e casal. É mãe do Tom, de 4 anos, psicóloga clínica no Espaço Colaborativo Semear e uma das diretoras da ONG Casa da Árvore – um espaço dedicado à saúde psíquica de crianças e famílias.

(...) 15/07

Os afetos na pandemia: Algumas considerações filosóficas e psicanalíticas

Iasmim Martins

> *O louco tem um olhar agudo para as Loucuras da humanidade*
> (Ferenczi)

A morte, o medo, a angústia e a solidão são questões recorrentes na pandemia. Sem dúvida, diante da morte do outro, nos defrontamos com a nossa própria finitude. Somos os únicos seres capazes de refletir sobre a nossa morte (Heidegger), sendo esse um dos pontos centrais para nos diferenciar dos outros animais. No cenário atual temos sido confrontados diariamente com números de mortes cada vez mais crescentes, nos exigindo um certo trabalho de luto que não temos tido muitas possibilidades de realizar. Seja o luto da nossa vida anterior, seja o luto dos nossos mortos, entre outros.

No texto *Luto e Melancolia* (1915/1917),[1] Freud nos fala sobre o trabalho do luto, que consiste em poder perder psiquicamente o que se perdeu concretamente: o objeto de amor, a vida anterior, o país que foi deixado para trás. O objeto amado não existe mais, passando a exigir que a libido seja retirada das relações com aquele objeto; essa exigência provoca uma oposição. "Essa oposição pode ser tão intensa que dá lugar a um desvio da realidade e a um apego ao objeto por intermédio de uma psicose alucinatória carregada de desejo". De acordo com Freud:

> Normalmente, prevalece o respeito pela realidade, ainda que suas ordens não possam ser obedecidas de imediato. São executadas pouco a pouco, com grande dispêndio de tempo e de energia catexial, prolongando-se psiquicamente, nesse meio tempo, a existência do objeto perdido. Cada uma das lembranças é hipercatexizada. (...) Quando o trabalho do luto se conclui, o ego fica outra vez livre e desinibido.[2]

1 Cf. Sigmund Freud, *Edição Standard Brasileira das obras psicológicas completas de Sigmund Freud*, 23 vols. Rio de Janeiro: Imago, 1969, vol. XIV.
2 Ibid., p. 277.

No atual momento civilizacional somos muitas vezes impedidos da experiência do luto, seja por não termos mais condições de manter os rituais que nos possibilitavam realizar o trabalho do luto, seja pelas exigências de produtividade e performance que nos impõe certo ideal de positividade, sem deixar espaço algum para a tristeza e para o recolhimento, que também são necessários e constitutivos da experiência.

A morte é não só uma das grandes questões que perpassam a nossa existência, como também um dos mais célebres problemas da filosofia. O próprio Sócrates já travava a relação entre morte e filosofia, dizendo que esta última é da ordem de um preparo para a morte (*thanatou meléte*). Que saída temos senão esperar e fazer arte e filosofia do que nos é inevitável? Parece ser justamente disso que os poetas e filósofos se ocupam, e que está no *Fédon* de Platão, em Cícero, nas *Disputas tusculanas*, e em Sêneca: "A morte não se mostra em todos os lugares, mas em todos os lugares ela está próxima",[3] chegando até Montaigne e tomando-nos como uma questão inquietante ainda hoje.

No entanto, a morte e o luto não são só uma questão central para a filosofia, a psicanálise e a arte em geral, mas uma questão que enfrentamos interrogativamente ao longo da nossa existência e sobretudo nesse momento da pandemia. No cenário pandêmico no qual estamos inseridos, muitas vezes nos encontramos diante da morte e da impossibilidade de despedida dos nossos mortos. Para a psicanalista Maria Rita Kehl, essa impossibilidade é traumática e pode levar a processos de luto mais longos e melancólicos. Ela compara o luto dos mortos na pandemia com o luto dos mortos/desaparecidos durante a ditadura militar no Brasil.[4] A morte é mesmo difícil de simbolizar, em determinado momento a pessoa já não está mais lá, ainda que seu corpo esteja. Ou, como no caso dos desaparecidos da ditadura e mortos pela COVID-19, muitas vezes nem do corpo é possível despedir-se.

Temos acompanhado no Brasil um enorme descaso do poder público e do atual Presidente da República com os doentes e mortos da pandemia, contribuindo para que mais pessoas sejam deixadas para morrer e caracterizando um enorme desrespeito com as famílias enlutadas, além do seu desserviço habitual para com a população, sobretudo as populações mais pobres, que são mais vulneráveis e mais negligenciadas há tempos na nossa sociedade. De modo que a doença não é tão "democrática" assim, como muitos têm afirmado, tendo em vista que as condições de possibilidade para a prevenção e acesso ao tratamento não são as mesmas.

Além da questão da morte e do luto mencionadas anteriormente, alguns afetos como o medo e a angústia têm sido recorrentes durante a pandemia. Medo da própria morte, e da morte de pessoas próximas; medo da contaminação e

[3] Sêneca, *Aprendendo a Viver*. Trad. Lúcia Sá Rebello. Porto Alegre: L&PM, 2013, p. 47.
[4] Entrevista para a BBC News Brasil, 8 de junho de 2020.

principalmente medo do futuro, ansiedade diante de tantas incertezas e da instabilidade que estamos vivenciando cotidianamente. O que nos leva a interrogar se a vida voltará ao "normal" ou sobre qual será o "novo normal". Com isso, temos observado as mais diversas atitudes, seja de respeito ao isolamento, seja de tentativa de fuga das grandes metrópoles ou mesmo pessoas que quase desesperadamente descumprem o isolamento para tentar afirmar, ao menos para si mesmas, que tudo continua como antes, que ainda se pode ir à praia, ao bar, ao shopping ou visitar a família, entre outros rituais aos quais estamos habituados. Como se dissessem, para elas mesmas, que tudo permanecerá igual e que a "liberdade" de ir e vir está garantida, mesmo quando se luta contra um inimigo invisível, isto é, o vírus. O que também poderia ser interpretado como tentativa de negação do estado atual das coisas.

Temos observado, na clínica psicanalítica, como esses afetos e questionamentos sobre a vida, a morte e o futuro estão extremamente presentes agora. Acompanho a fala do psicanalista Joel Birman em sua última live pela EBEP-Rio,[5] na qual ele fez uma comparação entre o desamparo e o desalento. O efeito do desamparo se deve à nossa vulnerabilidade diante dessa doença desconhecida e ainda sem cura, diante das incertezas do cenário atual, que nos remete ao desamparo originário (Freud). De acordo com Birman, "nós estamos vivendo uma experiência radical de desalento com o cenário da pandemia aqui no Brasil, uma experiência advinda de um sistema de dupla mensagem, na qual as pessoas não sabem se atendem ao discurso da ciência ou ao discurso da presidência da república", tendo como efeito uma confusão mental. Por isso, mais do que uma experiência de desamparo, no nosso país, a experiência da pandemia nos leva radicalmente ao desalento. Estamos vivenciando ao mesmo tempo uma espécie de desmentido, no qual o Estado não reconhece e acolhe o sofrimento e as experiências traumáticas dos indivíduos, negando até mesmo a gravidade da pandemia. O Brasil atravessa não só uma crise sanitária, mas também política/ética e econômica.

Acompanhando ainda a fala de Birman e de acordo com algumas observações clínicas, podemos afirmar que as formas de sofrimento e dor que observamos na clínica atualmente advindas da pandemia são "as experiências de angústia (neuroses de angústia) ou síndrome do pânico (para a psiquiatria), que trazem a sensação iminente de morte, com sintomas como falta de ar, suor etc. Muitas pessoas com essas crises de angústia têm pensado que estão com sintomas do novo coronavírus, mas descobrem que são sintomas da crise." Também segundo o psicanalista, observamos que a vigilância sanitária, para evitar a contaminação, gerou rituais e práticas obsessivas compulsivas em torno das práticas de higiene, para as quais fomos instruídos na tentativa de evitar a contaminação. Também mencionamos

5 Disponível em: <www.youtube.com/watch?v=LtEaiwmXqao>. Acesso em: janeiro de 2021.

oscilação de humor, muita sensibilidade, produções psicossomáticas e produções hipocondríacas, além do aumento no consumo de álcool e drogas lícitas (medicações) ou ilícitas na tentativa de aplacar os sofrimentos. Há também um aumento nas taxas de suicídio, devido aos quadros de depressão e melancolia graves, muitas vezes ocasionados pela solidão, sensação de abandono ou ausência completa de laços sociais (idosos que vivem sozinhos, por exemplo).

Sem dúvida, os pacientes que relatam a experiência da solidão diante do enfrentamento da pandemia parecem padecer de extremo sofrimento. Eles não só tiveram suas vidas modificadas, mas encontram-se longe das pessoas com as quais conviviam, sem ter a possibilidade de partilhar no dia a dia os afetos e a vivência do desalento ou somente online. Poderíamos relatar diversas dificuldades e cenários particulares de enfrentamento do momento atual, como pessoas que estão confinadas com crianças, acumulando tarefas domésticas, a educação dos filhos e o trabalho em *home-office*; a sobrecarga feminina ou pessoas pobres, negras, que moram em lugares precarizados e estão sem acesso ao trabalho e ao tratamento; o enfrentamento da pandemia por parte dos povos indígenas etc. Enfim, a precarização da vida de modo geral, que assume fortes contornos no cenário pandêmico. Mas nos atentemos nesse trecho aos afetos relacionados à experiência da solidão, que parecem dizer respeito à uma sensação de esvaziamento e abandono.

Partindo do pressuposto de que não se pode fugir do que se é e do que se está vivendo, embora possamos nos aprimorar, talvez quem tenha a possibilidade de lidar melhor com a solidão e o ócio sejam aqueles cuja atividade de pensamento não se esgota facilmente, pois deixa menos espaço para o tédio, enquanto a maioria das pessoas parece estar apenas ocupada em passar o tempo. Isso faz com que o ócio seja completamente destituído de valor e infrutífero; desse modo, alguns homens estão muito mais propensos ao tédio, à estagnação de suas forças do que a usufruir do ócio, por isso procuram distrações.

Desde a Antiguidade parece haver certa valorização do ócio por parte dos filósofos. Sem dúvida, o ócio (*skolé*) é um tema grego que parece não ter ficado de fora das obras de Aristóteles.[6] Até mesmo Diógenes Laércio afirmara: "Sócrates louva o ócio como a mais bela posse."[7] Todavia, na Idade Média ele é associado à preguiça, um "pecado capital"; mais adiante, no Iluminismo e na Revolução Industrial, ele é associado à "vagabundagem". Sua retomada como tema filosófico pode ser observada em autores críticos da Modernidade, como Schopenhauer e Nietzsche, e depois também em alguns autores contemporâneos. Na sociedade contemporânea, o ócio é malvisto e somos acorrentados por certa demanda de produtividade e distração.

6 Aristóteles, *Ét. a Nic.* X, 7, apud Schopenhauer, *Aforismos para a sabedoria de vida*. Trad. Jair Barboza. São Paulo, Martins Fontes: 2002, p. 43.

7 Diógenes apud Schopenhauer, *Aforismos para a sabedoria de vida*, op. cit., p. 43.

Seja pelo apelo excessivo ao trabalho, seja pelo apelo da indústria cultural que nos oferece diversas maneiras de distração ou pelo tempo que passamos nas redes sociais, sobretudo agora na pandemia.

No entanto, é preciso considerar que estamos vivendo momentos de dispersão, sofrimento e incerteza e que muitas vezes esses momentos de distração são necessários para garantir alguma saúde psíquica. Em resumo, a experiência do tempo e o que fazemos com ele é uma das grandes questões que temos de enfrentar ao longo do período de isolamento social. Mas podemos pensar também o ócio como resistência às demandas por produtividade, seja ele criativo ou apenas contemplativo, como um tempo para o nada fazer. É uma lástima que nem todos possam desfrutar do ócio, já que passam a maior parte do tempo trabalhando para garantir condições mínimas de sobrevivência.

Pensando nas relações de trabalho e produtividade atuais, em muitas das quais cada um explora a si mesmo, tendo condições de trabalho completamente precárias, sob o véu da ideia de empreender, tendo como consequência cansaço e adoecimento, o filósofo Byung-Chul Han afirma que "[A Depressão] irrompe no momento em que o sujeito de desempenho não pode mais poder. Ela é o princípio de um cansaço de fazer e de poder".[8] Ainda segundo o autor, a "lamúria do indivíduo depressivo de que nada é possível só se torna possível numa sociedade que crê que nada é impossível. Não-mais-poder-poder leva a uma autoacusação destrutiva e a uma autoagressão". A partir dos postulados do filósofo podemos considerar que na sociedade atual (do desempenho) o bem-estar não é uma opção, nada mais é impossível, ainda que isso tenha um enorme custo psíquico/físico para os sujeitos. A situação se agravou, tendo em vista os afetos e angústias das pessoas que precisam se arriscar para trabalhar no cenário atual e daquelas que tiveram que ressignificar o ambiente onde vivem e o compartilhamento do espaço para atender as demandas do trabalho em *home-office*, que muitas vezes não é problematizado e não leva em consideração as particularidades e singularidades da vida de cada um. Observamos os discursos de desempenho e performance (por exemplo, "Milão não para!") que levaram ao agravamento da pandemia em diversos locais, tendo como consequência a perda da saúde e a vida de milhares de pessoas.

Assumindo a precariedade do cenário no qual estamos inseridos, talvez possamos pensar em alguns modos de resistência e afirmação de outros afetos, que nos ajudem a combater os afetos limitadores e limítrofes de agora, sobretudo para aqueles que não possuem certos privilégios e não têm condições de permanecer em confinamento. Como afirmou Espinosa: "Um afeto não pode ser refreado nem anulado senão por um afeto contrário e mais forte do que o afeto a ser refreado."[9]

8 Byung-Chul Han, *Sociedade do cansaço*. Trad. Enio Paulo Giachini. Petrópolis: Vozes, 2017, p. 17.
9 Baruch de Spinoza, *Ética*. Trad. Tomaz Tadeu. Belo Horizonte: Autêntica, 2009, Parte IV, Proposição 7, p. 162.

(...)

Talvez ainda nos restem alguns espaços de manobra para atravessar os momentos mais densos da pandemia, seja através da arte, da filosofia, da psicanálise, da amizade (ainda que virtual), da contemplação da natureza ou de outras expressões terapêuticas possíveis que cada um possa acessar de maneiras distintas e que nos ajudem a extravasar o horror e o espanto que sentimos ao acompanhar esse capítulo da história da humanidade.

Iasmim Martins é psicanalista, mestre em Filosofia (UFRRJ), doutoranda em Filosofia (PUC-RJ) e graduanda em Psicologia (UVA). Professora convidada da Especialização em Arte e Filosofia e Filosofia Contemporânea (PUC-RJ) e professora convidada no MBA (FGV).

(...) 16/07

A paz
João Gabriel da Silva Ascenso

1. No justice, no peace

Desde o final de maio deste ano, protestos se alastraram pelas cidades dos Estados Unidos, desencadeados pelo brutal assassinato de George Floyd, homem negro, pela polícia de Minneapolis. Nesses protestos, uma palavra de ordem era recorrente: *"no justice, no peace!"* – sem justiça, sem paz.

O *slogan*, nos Estados Unidos, não é novo. Desde pelo menos os anos 1980, a frase é repetida no mesmo contexto de denúncia dos crimes cometidos contra a comunidade negra. Em 1986, Michael Griffith, imigrante negro de Trinidad, foi atropelado em Howard Beach, em Nova York, após ser perseguido por um grupo de linchadores brancos. Nos protestos que se seguiram, já se entoava *"no justice, no peace"*. No ano seguinte, a voz do ativista Sonny Carson apareceu em jornais repetindo a mesma palavra de ordem e, em 1994, a banda de reggae inglesa Steel Pulse lançou uma canção com esse *slogan* em seu título, e cujo refrão repete *"No justice, no Peace/ Retaliation won't cease"* – sem justiça, sem paz, a retaliação não terá fim.[1]

As palavras, trazem mais do que a constatação de que justiça e paz devem caminhar juntas, uma não existindo sem a outra. Elas são um aviso: não será permitido que haja paz enquanto não houver justiça. Mas esse aviso já é, por si só, uma constatação: a de que a paz não pertence ao grupo que clama por justiça – ela pertence ao grupo que a nega. São os brancos que reivindicam a paz porque, para o "mundo branco", a paz é o controle dos corpos subalternos – negros, indígenas, periféricos, LGBT. A imposição de sua paz sobre esses corpos é justamente o que promove a injustiça sobre eles. Paz equivale, nesse sentido, não ao fim do conflito, mas à dissimulação do conflito, ao silêncio sobre o conflito. É esse silêncio que os gritos nas manifestações pretendem romper.

Ao ver as imagens dos manifestantes nos Estados Unidos, lembrei-me da performance arrebatadora da atriz Naruna Costa, recitando os versos de Marcelino Freire, em seu poema *Da paz*:

1 Uma discussão a respeito do uso desse *slogan* é feita por Bem Zimmer no texto *"No justice, no peace"*. Disponível em: <https://languagelog.ldc.upenn.edu/nll/?p=5249>.

> A paz é muito falsa. A paz é uma senhora. Que nunca olhou na minha cara. Sabe a madame? A paz não mora no meu tanque. A paz é muito branca. A paz é pálida. A paz precisa de sangue./ Já disse. Não quero. Não vou a nenhum passeio. A nenhuma passeata. Não saio. Não movo uma palha. Nem morta. Nem que a paz venha aqui bater na minha porta. Eu não abro. Eu não deixo entrar. A paz está proibida. A paz só aparece nessas horas. Em que a guerra é transferida. Viu? Agora é que a cidade se organiza. Para salvar a pele de quem? A minha é que não é. Rezar nesse inferno eu já rezo. Amém. Eu é que não vou acompanhar andor de ninguém. Não vou. Não vou.[2]

A paz precisa de sangue, escreveu Marcelino. E precisa há muito tempo. Ou não era a famosa *pax romana* uma combinação de autoritarismo e repressão interna para manter a unidade territorial de um império? O argumento que defendo aqui é o de que o discurso (e a prática) da construção da paz refletem uma forma tipicamente ocidental de conceber a diferença como um problema a ser superado. Entretanto, essa concepção é ao mesmo tempo contraditória e perversa, porque o mesmo discurso da paz constrói determinadas alteridades que reforçam a posição do grupo no poder, dissimulando a própria produção da diferenciação e do conflito. O discurso da paz incorpora mecanismos de introjeção da guerra.

2. "É guerra em todos os lugares, o tempo todo"

No primeiro episódio da série dirigida por Luiz Bolognesi *Guerras do Brasil.doc*,[3] intitulado "As guerras da conquista", o líder indígena Ailton Krenak protagonizou um momento emblemático. Olhando para o seu interlocutor, que o entrevistava, declarou:

> Nós estamos em guerra. Eu não sei por que você está me olhando com essa cara tão simpática. Nós estamos em guerra. O seu mundo e o meu mundo estão em guerra, os nossos mundos estão todos em guerra. A falsificação ideológica que sugere que nós temos paz é para a gente continuar mantendo a coisa funcionando. Não tem paz em lugar nenhum. É guerra em todos os lugares, o tempo todo.

A fala de Krenak faz mais do que reconhecer que o mundo indígena vem sendo atacado pelos autoproclamados "civilizados" desde os tempos coloniais, instaurando uma guerra de mundos. Ele sugere que a paz seja, ao menos nesse caso, uma falsificação ideológica. E é significativo recordar que "pacificação" é o termo historicamente utilizado para designar o processo de invasão de terras indígenas, aldeamento das populações em vilas de estilo europeu/ocidental, utilização de sua força de trabalho

2 Performance disponível em: <https://www.youtube.com/watch?v=2g7DHBABdDI>.
3 Disponível pela plataforma Netflix.

e imposição da língua portuguesa e da fé cristã.[4] O índio "pacificado" também era chamado de índio "aculturado", ou índio "manso". O seu oposto era o índio "bravo", contra o qual era legítimo o uso da força e mesmo a escravização, pois que estaria se opondo à civilização. Era a chamada "guerra justa", que chegou a ser utilizada até o século XIX, só tendo sido extinta formalmente em 1831.

Pacificar, desta forma, significa extinguir a diferença étnica, extirpar a possibilidade de que o outro exista enquanto um outro, não contemplado pelo eu. Mas, ao mesmo tempo, a pacificação não pressupõe que o outro faça parte do eu como um igual: ele é incorporado de maneira subalternizada. O índio pacificado é aquele cuja mão de obra será explorada, ou como mão de obra escrava, ou como mão de obra assalariada precarizada dentro do sistema capitalista. Trata-se de buscar a transformação de uma diferença étnica/cultural em uma diferença social.

Concepção semelhante de paz pode ser associada a modelos explicativos que partem da constatação de processos de miscigenação/mestiçagem para propor diagnósticos de harmonia racial. Gilberto Freyre, em *Casa-grande & senzala*, defende que o sistema patriarcal instaurado no Brasil colonial estabilizou o imperialismo aventureiro do português, fazendo-o adaptar-se à realidade tropical, sedentarizando-se. Fundamental na caracterização desse patriarcado seria o seu caráter poligâmico, ou seja, o senhor de engenho não teria apenas sua esposa oficial (a sinhá), mas uma série de outras mulheres, escravas indígenas ou de origem africana. Isso seria a base da miscigenação que teria, em terras brasileiras, agido em um sentido democratizante. Conciliando senhores e escravos, o homem miscigenado garantiria uma "pacificação", cujo símbolo seria a própria expressão arquitetônica do conjunto casa-grande/senzala: horizontal, estável, hospitaleiro (segundo palavras do próprio Freyre).[5]

A romantização da relação senhor escravo na obra de Gilberto Freyre não se dá, porém, por uma negação da violência do processo colonial, ou da violência presente no próprio cotidiano do engenho. Pelo contrário, as agressões são descritas com riqueza de detalhes. Da mesma forma, Freyre não está iludido quanto ao fato de que o que ele chama de "poligamia" está fundado no estupro de corpos de mulheres indígenas e negras. Esses elementos, entretanto, parecem depor pouco (muito pouco) contra o projeto do — tão "bem-sucedido" — sistema patriarcal no Brasil, e o autor chega mesmo a afirmar que, ao "sadismo" do senhor, se somava o "masoquismo" da escrava.

Ainda que Freyre não tenha, como o acusam, afirmado em *Casa-grande & senzala* que esse sistema instauraria uma "democracia racial", é perfeitamente possível ler

[4] Uma boa discussão a respeito da "pacificação" é feita por João Pacheco de Oliveira. Ver: João Pacheco de Oliveira, *O nascimento do Brasil e outros ensaios: "pacificação", regime tutelar e formação de alteridades*. Rio de Janeiro: Contra Capa, 2016.

[5] Gilberto Freyre, *Casa-grande & senzala: formação da família brasileira sob o regime da economia patriarcal*. Rio de Janeiro: José Olympio, 1933.

o seu trabalho por esse prisma – visto que o próprio autor corrobora o que chama de "sentido democratizante" da miscigenação. E que a presença da violência (e, em lugar de destaque, da violência sexual) não represente qualquer constrangimento a esse projeto é sintomático: a violência é o caminho por excelência de instauração e manutenção do que o Ocidente convencionou chamar de paz.

Gilberto Freyre não está de forma alguma sozinho. No final do século XIX e nas primeiras décadas do século XX, era muito comum, no ensaísmo latino-americano, que se teorizasse sobre a tendência racialmente harmônica do continente, opondo-a ao segregacionismo estadunidense. O mexicano José Vasconcelos define essa tendência a partir do modelo de "raça cósmica". Segundo Vasconcelos, na América Latina, uma quinta raça se formaria, a partir da mestiçagem entre o que chamava de brancos (europeus), negros (africanos), vermelhos (ameríndios) e amarelos (asiáticos). Mais do que puramente biológico, a mestiçagem seria um processo espiritual através do qual todas as contradições seriam superadas com base em princípios cosmopolitas – daí "raça cósmica". A metáfora dessa raça seria a edificação de uma cidade chamada Universópolis, que nasceria, segundo a previsão de Vasconcelos, em meio à Floresta Amazônica, levando as boas novas da universalização da raça a todo o mundo.[6]

Apesar de afirmar que todas as raças contribuiriam de maneira igual para a fundação da raça cósmica, entretanto, os traços que Vasconcelos lhe atribui como principais seriam fundamentalmente europeus (sobretudo latinos), e a moral defendida dificilmente poderia ser enxergada de outra forma que não a da moral cristã. Nesse sentido, o esforço de tornar universal equivale a um esforço de extirpação da alteridade. O caráter cosmopolita da América não seria o fato de que aqui as diferenças coexistiriam e interagiriam, mas o fato de que aqui elas seriam superadas em nome do elemento considerado superior.

Há uma prerrogativa kantiana nessas concepções de universalidade e cosmopolitismo. Immanuel Kant concebeu o conceito de cosmopolítica pretendendo, com ele, compreender a formação de um mundo "cosmopolita", ou seja, de um mundo comum, em que a multiplicidade seria englobada em um único denominador (a Razão universal). O momento em que as aspirações pacíficas de todos os povos do mundo se juntassem em uma única "república" é chamado pelo filósofo de *paz perpétua*.[7] Percebe-se, aqui, a teleologia da paz: ela se torna o destino final dos povos humanos, um fim da história, a partir do qual não haveria mais alteridade possível.

Todavia, há maneiras distintas de se pensar o exercício de uma cosmopolítica. É isso que pretende a filósofa Isabelle Stengers:

[6] José Vasconcelos, *La Raza Cósmica*. México: Porrúa, 2010.
[7] Algumas das obras de Kant em que esses princípios se expressam são: Immanuel Kant, *Ideia de uma História Universal de um ponto de vista cosmopolita*. São Paulo: Martins Fontes, 2010; Immanuel Kant, *A paz perpétua: um projeto filosófico*. Petrópolis: Vozes, 2020.

> [...] o atrativo kantiano pode induzir à ideia de que se trata de uma política visando a fazer existir um "cosmos", um "bom mundo comum". Ora, trata-se justamente de desacelerar a construção desse mundo comum, de criar um espaço de hesitação a respeito daquilo que fazemos quando dizemos "bom". [...] O cosmos, aqui, deve portanto ser distinguido de todo cosmos particular, ou de todo mundo particular, tal como pode pensar uma tradição particular. E ele não designa um projeto que visaria a englobá-los todos, pois é sempre uma má ideia designar um englobante para aqueles que se recusam a ser englobados por qualquer outra coisa. O cosmos, tal qual ele figura nesse termo, cosmopolítico, designa o desconhecido que constitui esses mundos múltiplos, divergentes, articulações das quais eles poderiam se tornar capazes, contra a tentação de uma paz que se pretenderia final, ecumênica, no sentido de que uma transcendência teria o poder de requerer daquele que é divergente que se reconheça como uma expressão apenas particular do que constitui o ponto de convergência de todos.[8]

Stengers propõe, então, ao invés da criação de um "mundo comum", um "mundo em comum", que não termina jamais de se construir, ou seja, que não se pretende fechado em um equilíbrio ecumênico. Que não se pretende, portanto, pacificado. Ele reconhece a existência de vários mundos e é carregado das tensões entre eles. Entretanto, no reconhecimento mesmo dessas tensões, nega-se a pressuposição teleológica ocidental de que um progresso, em termo de desenvolvimento capitalista ou de civilização, é o destino final de todos os povos. O cosmos deixa de ser o espaço universal da indistinção – como na raça cósmica de Vasconcelos – e passa a contemplar a articulação entre mundos que não podem subsumir-se uns aos outros.

Dentro da perspectiva de uma cosmopolítica que leve em consideração agentes não ocidentais, ocupa papel central uma prática de mediação entre os mundos. Uma mediação que não busque uma síntese, um "fator de equivalência", nas palavras do antropólogo Renato Sztutman. Trata-se, isso sim, de um fator de equalização, no sentido de conectar mundos. Tal prática, para Sztutman, é forçosamente diplomática:

> Stengers compactua com [Bruno] Latour a ideia de que todo esforço cosmopolítico é necessariamente diplomático, isto é, deve estabelecer uma ponte com o fora, deve dar voz àqueles cuja prática é ameaçada por uma decisão majoritária, deve proceder pela convocação e pela consulta àqueles que permanecem invisíveis ou mudos. Ambos, Stengers e Latour, distinguem o *expert* do diplomata. Se o primeiro "sabe" e constrói o seu saber desqualificando o saber dos outros, tornando-os meras crenças diante de uma Verdade já garantida, o diplomata assume o saber dos outros como possível, e inicia com eles uma negociação. [...] A diplomacia é, via de regra, um acordo sobre a possibilidade de paz. Não se trata mais de uma paz perpétua, e sim de uma paz possível e mesmo provisória. O desafio de uma diplomacia cosmopolítica é justamente conectar

8 Isabelle Stengers, "A proposição cosmopolítica". *Revista do Instituto de Estudos Brasileiros*, São Paulo, n. 69, 2018, p. 446-447.

mundos de maneira não hierárquica, sem pressupor uma totalidade externa, dotada de um representante maior, único.[9]

Esforços no sentido de estabelecer uma paz provisória partem do reconhecimento de que a paz jamais será permanente, ou perpétua. E partem desse reconhecimento por entenderem que não existe um fim da história, um momento em que os conflitos terminarão. Compreendem ainda que afirmar um estado de paz corresponde, muitas vezes, a dissimular estruturas de poder que silenciam grupos subalternizados.

Uma paz provisória é fruto de um acordo entre pares que se reconhecem enquanto dotados de legitimidade. A própria palavra paz parece trazer esta concepção dialógica em sua etimologia. A raiz protoindo-europeia da palavra latina *pax* vem de *pak*, ou *pag*, que quer dizer "apertar". *Pax*, originalmente, seria, não um estado (como na *pax romana*), mas uma ação: a de estabelecer um acordo, um pacto (palavra que compartilha da mesma origem), unindo – ou "apertando" – duas partes.[10] A paz perpétua, entretanto, é sempre imposta. Ela significa o silêncio sobre a exploração ou a negação da alteridade.

Pensar em possibilidades de paz provisórias se aproxima também do que a pensadora Aymara/boliviana Silvia Rivera Cusicanqui classifica como "uma dialética sem síntese". A autora parte de sua identificação social como mulher mestiça para abandonar o próprio conceito de mestiçagem, responsável, como já vimos, por um apagamento do contraditório. Entendendo-se, não como o resultado da pacificação, mas como atualização permanente do conflito, Cusicanqui recupera um termo Aymara e se define como *ch'ixi*:

> considero-me *ch'ixi*, e considero esta a tradução mais adequada da mescla heterogênea [*abigarrada*] que somos as e os chamados mestiças e mestiços. A palavra *ch'ixi* tem diversas conotações: é uma cor produto da justaposição, em pequenos pontos ou manchas, de duas cores opostas ou contrastadas: o branco e o negro, o vermelho e o verde, etc. É esse cinza marmorizado resultante da mescla imperceptível do branco e do negro, que se confundem em sua percepção sem nunca se mesclarem de todo. A noção de *ch'ixi*, como muitas outras (*allqa, ayni*), obedece à ideia Aymara de algo que é e não é ao mesmo tempo, quer dizer, à lógica do terceiro incluído. Uma cor cinza *ch'ixi* é branco e não é branco ao mesmo tempo, é branco e também é negro, seu contrário. [...] A potência do indiferenciado é que conjuga os opostos. Assim como o *allqamari* (falcão) conjuga o branco e o negro em simétrica perfeição, o *ch'ixi* conjuga o mundo índio com o seu oposto, sem mesclar-se nunca com ele.

9 Renato Sztutman, "Um acontecimento cosmopolítico: o manifesto de Kopenawa e a proposta de Stengers", *Mundo Amazônico*, Letícia, v. 10, n. 1, 2019, p. 10-11.

10 John Kelly, "Root causes – 'Peace' and 'Conflict'". Disponível em: <https://languageinconflict.org/160-root-causes-peace-and-conflict.html>. Acesso em: janeiro de 2021.

Quanto aos motivos pelos quais a autora rejeita a ideia de mestiçagem, Cusicanqui declara:

> O que se passa é que a mestiçagem auspiciada pelo Estado é uma mestiçagem baseada no esquecimento, é que você tem que esquecer suas raízes para crer que é um ser novo, produto hibridizado, por isso a noção de hibridez, eu a combato muito, inclusive a partir da visão indígena. O híbrido é a mula, é estéril, não tem descendência. Então essa esterilidade conceitual, também poderíamos associá-la à mestiçagem. O mestiço não é híbrido. É um ser em que estão justapostas identidades antagônicas que não se fundem nunca entre si. Esta é a potencialidade do mestiço, que pode descolonizar-se e pode também participar dessas lutas anticoloniais porque, entendido a partir de um certo ângulo cultural, todos somos mestiços, ou seja, todos somos mesclados, o problema é como se vive essa mescla. Se você vive a mescla como superação de contradições e o chegar enfim a uma quietude baseada no esquecimento, está fazendo da ideia de mestiçagem um instrumento de dominação, de aquietação, de apaziguamento. Se, por outro lado, você vê o mestiço como um produto conflitivo e conflituador das estruturas herdadas e faz do passado um enorme reservatório de experiências valiosas tanto do lado índio como do outro lado, você pode fazer do mestiço concreto um ser ativo, proativo, com uma vocação de emancipação.[11]

Percebe-se que aquilo que dota o mestiço — ou melhor, o *ch'ixi* — de um caráter anticolonial e emancipatório é a sua capacidade de conflitar consigo mesmo e com as estruturas coloniais que herdou. Não à toa, a ideia de apaziguamento é apresentada de forma equivalente à de dominação, em um processo de silenciamento e esquecimento. Ao mesmo tempo, é justamente o referencial da cosmologia aymara que traz a bagagem teórica a partir da qual Cusicanqui constrói essa proposição sobre um estado *ch'ixi*. Nessa cosmovisão, o conflito não resulta em uma paz conciliadora, não há espaço para um fim da história, não há síntese na dialética.

Cosmovisões ameríndias são ricas em concepção de tempo marcadas por dialéticas sem síntese, em que o conflito segue como motor da história. Na tradição mexica (também conhecida como asteca), está presente a concepção de que o mundo humano já foi destruído quatro vezes, cada uma delas representada pelo fim de um sol. Quando este quarto sol foi destruído, um deus chamado Quetzalcóatl, a serpente emplumada, ofereceu-se em sacrifício e, com esse seu ato, um quinto sol surgiu, o sol que ilumina o nosso mundo atual. Esta história nos ensina duas mensagens importantes: a de que o mundo é finito, podendo acabar a qualquer momento; e a de que para adiar esse fim do mundo, são necessários sacrifícios. Por

11 Silvia Rivera Cusicanqui; Boaventura de Sousa Santos, "Conversa del mundo". Debate disponibilizado pelo Centro de Estudos Sociais (CES) da Universidade de Coimbra, 2013. Tradução minha. Disponível em: <www.youtube.com/watch?v=xjgHfSrLnpU>. Acesso em: janeiro de 2021.

isso, sacrifícios rituais eram realizados para o deus Huitzilopochtli, representante do sol, com o oferecimento de corações humanos. Mas mesmo isso não impediria definitivamente que o mundo acabasse, e que um outro sol sucedesse o quinto sol.

Outra história mexica conta a história do nascimento do próprio Huitzilopochtli. Ela começa com Coatlicue, deusa ancestral relacionada à fertilidade, mãe de Coyolxauhqui, a lua, e dos Centzonhuitznahua, as estrelas do sul, representantes de todos os astros celestes. Coatlicue guardava celibato no templo do monte Coatépec, até que, um dia, caiu do céu uma bola de plumas, que ela guardou em sua saia. Mais tarde, tendo procurado as plumas, não as encontrou, mas descobriu que estava grávida. Sua filha, Coyolxauhqui, ao se dar conta de que sua mãe havia engravidado, e supondo que ela havia rompido seu celibato, decidiu matá-la, convencendo seus irmãos a ajudá-la. Nesse momento, entretanto, o filho que Coatlicue estava esperando nasceu – não um bebê, mas um homem adulto e completamente vestido e armado. Era Huitzilopochtli, o sol, que matou todos os seus irmãos, salvando assim a sua mãe. Para os Mexica, a história do nascimento de Huitzilopochtli era revivida todos os dias, na luta do sol contra a lua e as estrelas, ou seja, no processo diário de sucessão da noite pelo dia, interpretado pela lógica do conflito.

Entre os Tupinambá do litoral hoje chamado de "brasileiro", no século XVI, não havia tampouco qualquer concepção de história como movimento em direção a uma pacificação final. Pelo contrário, era a própria necessidade do conflito que ordenava a sociedade, estruturando a tradição fundamental da antropofagia – pela qual os Tupinambá ficaram famosos. Tratava-se de grupos guerreiros, mas para os quais a guerra não poderia ser mais diferente da guerra territorial europeia. Não se guerreava para conquistar terras, mas para vingar os ancestrais mortos. O guerreiro inimigo deveria ser capturado, integrado brevemente na sociedade captora, executado pelo seu captor e devorado cerimonialmente por toda a comunidade.

Não se pretendia com isso, entretanto, "resolver" uma contenda. Era sabido que o grupo inimigo vingaria seu guerreiro morto, e era esperado e desejado que ele assim o fizesse, alimentando o ciclo de retaliações ao longo das gerações. A captura de inimigos e sua execução ritual eram tão importantes que Eduardo Viveiros de Castro nos lembra que os homens ganhavam um nome cada vez que executavam um prisioneiro, além de marcas corporais de distinção social. Além disso, eles só poderiam se casar depois de terem protagonizado esse ritual que os tornava, verdadeiramente, homens adultos.[12] Isso não quer dizer, entretanto, que os Tupinambá não fizessem alianças. É sabido que se aliaram aos franceses contra os portugueses. Ou seja, a possibilidade de acordos de paz, de uma paz provisória, sempre esteve presente.

12 Uma boa discussão a respeito da antropofagia ritual entre os Tupinambá é feita por Eduardo Viveiros de Castro no primeiro episódio da série *Histórias do Brasil*, intitulado "Antes do Brasil". Disponível em: <www.youtube.com/watch?v=lIVU79GTsw4&t=708s>. Acesso em: janeiro de 2021.

Renato Sztutman analisa justamente essa possibilidade de paz provisória a partir do pensamento do yanomami Davi Kopenawa. Recuperando *A queda do céu*, obra que nasce do contato entre o yanomami e o antropólogo francês Bruce Albert, Sztutman afirma ser Kopenawa um exemplo de diplomata, dentro da perspectiva da cosmopolítica de Stengers. Essa diplomacia se revela tanto na negociação entre o mundo dos Yanomami e o dos "brancos" (chamados de *napë*, o que também pode querer dizer inimigo), quanto naquela que ocorre entre o mundo dos humanos e aquele dos *xapiri* – ancestrais animais, com os quais Kopenawa consegue se comunicar devido a sua iniciação xamânica.

Essa negociação com os *xapiri* é fundamental porque ela expande a significação da necessidade de construção de pazes provisórias para o contato com os não humanos. A própria Isabelle Stengers pretende utilizar a ideia de cosmopolítica justamente para deslocar a ideia de natureza: ela deixa de ser o oposto assimétrico da civilização para ser, ela mesma, um conjunto de mundos dotados de agência. Reconhecer a subjetividade e a intencionalidade dos animais, das florestas, dos espíritos da mata, faz com que a negociação com eles seja também uma interação política – ou melhor, cosmopolítica.

Viveiros de Castro e Tania Stolze Lima formularam uma interpretação a respeito das diversas tradições ameríndias (a partir de um trabalho de fôlego de comparação etnográfica) e chegaram ao que consideram um modelo geral de suas cosmovisões: aquilo que foi chamado de "perspectivismo ameríndio". Nos mitos de origem de diversas tradições indígenas está presente a ideia de que, no início, homens, animais e os demais elementos da natureza eram todos igualmente humanos. A humanidade era o denominador comum. Por algum motivo, animais, montanhas e rios perderam sua humanidade. Mas a perderam apenas do nosso ponto de vista: nós, que nos consideramos humanos. Porque as onças, por exemplo, também se veem como humanas, e nos veem como peixes, porque nos comem. Humano é, portanto, todo aquele que é capaz de ter um ponto de vista.[13] E há indivíduos que, devido à sua iniciação, conseguem transitar entre mundos e acessar a humanidade daqueles que, comumente, não vemos como humanos: esses são justamente os xamãs.

Quando levamos a sério as cosmovisões indígenas ou a proposição cosmopolítica de Stengers, que as recupera, rompemos também com uma teleologia que enxerga no domínio completo da natureza o ápice da civilização humana, a partir de uma lógica de oposição entre natureza e cultura. Dentro desta racionalidade teleológica, a ideia de natureza tem dois significados. Ela pode significar um conjunto de aspectos que nascem com o ser humano (e que, portanto, se aproximam de seus "instintos" e do que há nele de animal), opondo-se àquilo que ele aprende durante a sua socialização. A natureza (ou o "estado de natureza") seria o elemento que aproxima o homem da

13 Eduardo Viveiros de Castro, *A inconstância da alma selvagem*. São Paulo: Cosac Naify, 2002, p. 487-488.

barbárie, enquanto o caminho para a civilização, via cultura, seria aquilo a garantir o seu progresso.

Mas tal ideia de natureza humana tem relação com a própria natureza concebida enquanto meio ambiente, mundo material. Esta natureza também é condenada por ser encontrada, nela, uma série de estímulos que devem ser domados pelo ser humano, uma sensualidade que deve ser freada, recursos que devem ser devidamente explorados, lógicas que devem ser desvendadas. A natureza, desta forma, ocupa o dúbio lugar de apresentar-se fascinante enquanto objeto de conhecimento e de ser a inimiga do homem em seu caminho de progresso. Evidentemente, neste contexto, domar o meio físico significa, também, transformá-lo em matéria-prima para a produção capitalista. Pacificar a natureza corresponde a negar-lhe sua subjetividade, apresentando-a exclusivamente como objeto: de estudo, de controle, de exploração. Corresponde a silenciá-la.

A ideia de educação implícita nas cosmologias ameríndias, entretanto, pretende o exato oposto da ideia de que há que se objetificar o máximo possível aquilo que se quer compreender, destituindo-o de voz. Ao refletir sobre a educação indígena, Daniel Mundukuru afirma que, desde pequenos, "aprendemos que nosso corpo tem ausências que precisam ser preenchidas com nossos sentidos. Aprender é, portanto, conhecer as coisas que podem preencher os vazios que moram em nosso corpo. É fazer uso dos sentidos, de todos eles". Dessa forma, a educação passa também pela leitura do entorno ambiental. A criança "vai compreendendo, então, que o ambiente a ser observado vai deixando marcas que dão sentido ao seu ser criança e à sua própria vida". Mais que isso, "entende [...] que o uso dos sentidos confere sentido às suas ações: ganha sentido a leitura das pegadas dos animais, do voo dos pássaros, dos sons do vento nas árvores, do crepitar do fogo, das vozes da floresta em suas diferentes manifestações".[14]

Em conversa com Jan Fjelder e Carlos Nader, Ailton Krenak discute a noção de que os seres humanos devem afastar-se da natureza, para melhor realizar o seu papel de regulá-la. Fjelder e Nader descrevem a conversa e citam Krenak:

> Os Krenak acham que nós somos parte da natureza, as árvores são as nossas irmãs, as montanhas pensam e sentem. Isso faz parte da sabedoria, da memória da criação do mundo. Agora, o homem tem se afastado demais da natureza e em algumas culturas estar afastado da natureza chega a ser uma virtude. "A ideia de que o homem é o mantenedor da Terra, da vida aqui do planeta, é uma pretensão descabida", diz Krenak sorrindo. [...] Ele também acha engraçada a ideia de que civilização e desenvolvimento sejam a mesma coisa. Desenvolvimento no sentido tecnológico, científico e econômico não tem nada a ver com civilização. "Pode ser um bando de assaltantes e delinquentes que se mutilam e desenvolvem uma experiência tecnológica, científica

14 Daniel Munduruku, *O caráter educativo do movimento indígena brasileiro (1970-1990)*. São Paulo: Paulinas, 2012, p. 69.

e econômica – um desenvolvimento fantástico –, mas eles não estão realizando nada no sentido de uma civilização. Eles não estão construindo uma sabedoria, um acervo de conhecimentos, de cultura. Os três pilares da aventura ocidental, desenvolvimento, tecnologia, progresso, não têm nada a ver com qualidade de vida, com a nossa felicidade, estabilidade e equilíbrio. A nossa Mãe Terra não tem nada a ver com essas bobagens".[15]

Silvia Rivera Cusicanqui, ao refletir sobre o fenômeno contemporâneo de se reconhecer (inclusive nas próprias constituições de alguns países) os direitos da terra, ou da *Pachamama*, afirma que esse reconhecimento é falacioso a menos que ela mesma, a terra, seja consultada nos assuntos que lhe dizem respeito:

> Por exemplo, para o caso do TIPNIS (*Territorio Indígena y Parque Nacional Isiboro-Sécure*), a consulta prévia (sobre a construção ou não de uma rodovia por suas terras) deveria incluir consultar a própria terra. Ou seja, reunir todos os *yatiris* (curandeiros) e xamãs dos Yuracaré, dos Mojeño, dos Aymara, toda a gente que sabe falar com a terra, e deveriam fazer cerimônias rituais para saber então o que pensa a floresta, o TIPNIS, e se quer ou não quer rodovia. Se fossem coerentes, teriam que consultar a terra, porque se lhe atribuem direitos e logo tomam decisões por cima dela, é como seguir no antropocentrismo.[16]

A provocação de Cusicanqui é importante porque recupera as limitações de propostas consideradas muito progressistas, como o reconhecimento dos direitos da terra. De fato, mesmo os regimes de esquerda – dos mais democráticos aos mais autoritários – jamais ofereceram qualquer alternativa a uma concepção de progresso atrelado a extração e produção em larga escala. Jamais se propuseram a ouvir a terra. Entretanto, como percebemos através das palavras de Bruno Latour em *Jamais fomos modernos*,[17] nesta virada de milênio, a natureza está gritando.

Mudanças climáticas, aquecimento global, derretimento das calotas polares, incêndios de gigantescas proporções e, agora, os efeitos devastadores de uma pandemia que atingiu todos os continentes e que, em junho, já havia matado mais de 500 mil pessoas em todo o mundo. O nosso projeto de pacificar a natureza – subalternizando-a pela exploração – deu errado. Mas assim como se dissimula o conflito sobre os grupos subalternos – pretendendo que a violência contra os índios corresponde à sua pacificação, ou que não há racismo, ou que a miscigenação levou a uma harmonia social –, da mesma forma também se dissimula a guerra contra a natureza.

15 Jan Fjelder; Carlos Nader. "Terra: organismo vivo" (entrevista com Ailton Krenak). In: *Ailton Krenak (Encontros)*. Org. Sergio Cohn. Rio de Janeiro: Azougue, 2015, p. 41-44.
16 Silvia Rivera Cusicanqui, op. cit.
17 Bruno Latour, *Jamais fomos modernos: ensaio de antropologia simétrica*. São Paulo: Ed. 34, 2013.

O negacionismo climático pretende reverter o consenso científico que, desde 1990, quando o Painel Intergovernamental sobre Mudanças Climáticas publicou seu primeiro relatório, estabelece a relação entre a emissão de gases estufa e um aquecimento gradual da atmosfera do planeta. Silenciar esse grito da terra atende internacionalmente a interesses relacionados à defesa do livre mercado, notadamente aquele que depende dos combustíveis fósseis. No Brasil, esse fenômeno está muito relacionado ao movimento ruralista, que defende a desregulamentação da legislação ambiental, afirma que há muita terra para pouco índio e sustenta que o código florestal pretende a interdição da propriedade.[18] Sintomática a esse respeito é a fala do atual ministro do meio ambiente, Ricardo Salles, que, em vídeo da reunião ministerial de 22 de abril, afirma que, enquanto a imprensa segue ocupada cobrindo a pandemia de COVID-19, eles deveriam "ir passando a boiada, ir mudando todo o regramento" ambiental.

A própria COVID-19 é alvo de negacionismo. O presidente dos Estados Unidos, Donald Trump, e o brasileiro Jair Bolsonaro sistematicamente minimizaram os efeitos da pandemia, com o apoio de boa parte do empresariado, sob o argumento de que a economia não pode parar. Trata-se da conhecida tática de pacificação: frente ao conflito iminente, silencia-se a sua voz pretendendo, com isso, ocultar-lhe os resultados. Mas como calar a natureza quando ela parece determinada a ser ouvida? Quando ela mesma parece repetir a palavra de ordem: *no justice, no peace!*

A guerra está escancarada em nossa cara. Não há paz. A própria ideia de uma paz perpétua parece absolutamente descabida. Hoje, mais do que nunca, "é guerra em todos os lugares, o tempo todo". E está na hora de começarmos, diplomaticamente, a pensar em negociações de paz provisórias. Como afirmou Kopenawa:

> A floresta está viva. Só vai morrer se os brancos insistirem em destruí-la. Se conseguirem, os rios vão desaparecer debaixo da terra, o chão vai se desfazer, as árvores vão murchar e as pedras vão rachar no calor. A terra ressecada ficará vazia e silenciosa. Os espíritos *xapiri*, que descem das montanhas para brincar na floresta em seus espelhos, fugirão para muito longe. Seus pais, os xamãs, não poderão mais chamá-los e fazê-los dançar para nos proteger. Não serão capazes de espantar as fumaças de epidemia que nos devoram. Não conseguirão mais conter os seres maléficos, que transformarão a floresta num caos. Então morreremos, um atrás do outro, tanto os brancos quanto nós. Todos os xamãs vão acabar morrendo. Quando não houver mais nenhum deles vivo para sustentar o céu, ele vai desabar.[19]

18 Ricardo Machado, "O negacionismo pueril contra as evidências científicas é a nova trincheira da guerra cultural no Brasil". *Revista do Instituto Humanitas Unisinos*. Disponível em: <www.ihu.unisinos.br/566490-o-negacionismo-pueril-contra-as-evidencias-cientificas-e-a-nova-trincheira-da-guerra-cultural-no-brasil>. Acesso em: janeiro de 2021.
19 Davi Kopenawa; Bruce Albert, *A queda do céu: palavras de um xamã yanomami*. Trad. Beatriz Perrone-Moisés. São Paulo: Companhia das Letras, 2015, p. vi.

3. Para que o céu não desabe

"A paz precisa de sangue", recitou Naruna Costa. Mas qual a alternativa a essa paz? Os conflitos não envolvem, eles mesmos, sangue? Se o problema da paz – no sentido da paz perpétua – é que ela é, nas palavras de Krenak, uma falsificação ideológica, porque pressupõe a guerra, por que a consciência de uma guerra explícita seria melhor solução?

Para respondermos a essa pergunta devemos ter em mente que a alternativa à paz perpétua não é a guerra declarada, mas a consciência de que viver é conflitivo, e de que dissimular esse conflito torna-o ainda mais poderoso. Trata-se da velha lição da psicanálise freudiana: ao reprimir seus conflitos geradores de angústias, rejeitando lembranças, pensamentos ou desejos, o sujeito produz o recalque – ou seja, ao invés de destruí-los, mantém sua pulsão efetiva no inconsciente.

A teleologia da paz produz, como um recalque, o silenciamento sobre a possibilidade da alteridade e o silenciamento sobre a exploração real dos corpos subalternos (humanos e não humanos). Ela diz que "somos todos iguais", mas garante que não sejamos iguais em direitos nem possamos ser diferentes em termos de identidade e de formas de relação com o mundo (ou com os mundos). E ao propor-se "pacífica", universalmente pacífica, ela se torna desleal e desonesta: posicionar-se contra ela deixa de ser visto como a possibilidade de um novo acordo de paz – da negociação de uma paz provisória –, sendo enxergado como a recusa de qualquer princípio de acordo, ou seja, como barbárie, negação da civilização.

Quando os manifestantes foram às ruas e gritaram *"no justice, no peace"*, muitos focaram sua atenção nas vitrines quebradas ou nas lojas saqueadas – focaram-se, portanto, no conflito explícito. Mas ao invés de enxergarem-no como um chamado à negociação, à possibilidade de construção de um acordo de paz, viram-no como uma negação da paz que até então se apresentava como perpétua: a democracia estadunidense. Dentro dessa paz, os conflitos internos – raciais, sociais, étnicos, de gênero, ambientais – são silenciados. Os valores democráticos garantem que todos os cidadãos são igualmente "americanos". Mas essa dissimulação, esse recalque do conflito, torna-o ainda mais perigoso: contra o recalque do conflito não há negociação. Há apenas a imposição da velha paz, garantida da forma tradicional – o constrangimento da lei e da ordem, via violência policial.

Ao contrário do que ocorreu na América Latina, nos Estados Unidos o fundamento da paz nunca foi a harmonia racial – ainda que a ideia de que o país seria formado por um "cadinho de raças" (brancas) tenha tido o seu lugar na virada do século XIX para o XX. Mas a democracia liberal e o consumo se ocuparam de estabelecer os princípios duradouros dessa paz. Não à toa, Donald Trump insiste em classificar os protestos mais violentos como ações isoladas de "terroristas de esquerda" e "antifas", e não como o grito de milhares de excluídos para os quais essa paz sempre foi silenciamento e exploração.

(...)

O processo de derrubada de estátuas de líderes coloniais e escravistas também denuncia os limites desse projeto universalista e pacificador do Ocidente moderno. Muito já foi escrito a esse respeito nas últimas semanas, mas eu gostaria aqui de recuperar um texto da historiadora Gabriela Theophilo. Detendo-se na poderosa imagem de uma estátua de Colombo decapitada em 10 de junho deste ano, em Boston, a autora afirma:

> Se nos deixarmos impactar pela imagem, Colombo sem cabeça pode nos remeter a uma outra história, a uma história em que o homem branco europeu e sua cabeça não são mais centrais, a uma história de saberes corpo-geo-politicamente situados e em debate, a uma história de interculturalidade e de multilateralidade. Colombo sem cabeça, esse corpo ocidental inacabado, abala nossa imagem de nós mesmos. Aprendemos com a teoria crítica – e com a crítica decolonial – a importância de não apenas analisarmos as coisas como elas são, mas de trabalharmos para transformá-las. Deixar-nos impactar pela imagem de Colombo sem cabeça pode nos ajudar a imaginar um outro mundo.[20]

Colombo sem cabeça é o retrato da falácia da paz colonial. Mas é um chamado a novas pazes provisórias possíveis, conflitando-se, nas palavras de Cusicanqui, as estruturas herdadas do passado. Descolonizar o conhecimento também quer dizer comunicar-se (e negociar) com os agentes não humanos. A paz da civilização sempre se sustentou – ideológica e economicamente – na guerra contra a natureza (mais efetiva ainda porque silenciada). Era a natureza que deveria, junto aos humanos subalternos – selvagens e bárbaros –, ser pacificada. Hoje, mais do que nunca, é hora de que o conflito seja explicitado e de que dele decorra uma medição que não seja protagonizada pelas velhas "cabeças de Colombo".

Dois termos tradicionais na língua Yanomami, apresentados por Davi Kopenawa, são um exemplo do exercício da diplomacia cosmopolítica e podem nos ajudar a conceituar esse lugar de mediação. O primeiro é *hereamuu* (ou *patamuu*), que consiste em uma fala que parte dos mais velhos para a sua comunidade, com fins exortativos, em um contexto de guerra contra povos inimigos. O segundo é *wayamuu* (ou *yaimuu*), dirigido a indivíduos vindos de fora da comunidade com o sentido persuasivo de construir uma paz provisória. Em ambos os casos, falar não é apenas comunicar aos humanos, mas também estabelecer uma relação diplomática com os não humanos: no caso do *hereamuu*, o espírito de um gavião dá voz ao orador. Quanto ao *wayamuu*, foi o espírito da noite que ensinou essa habilidade de evitar o conflito direto.[21]

20 Gabriela Mitidieri Theophilo, "Diante da imagem [2]: Colombo sem cabeça". *Escuta: Revista de Política e Cultura*. Disponível em: <https://revistaescuta.wordpress.com/2020/06/13/diante-da-imagem-2-colombo-sem-cabeca/>. Acesso em: janeiro de 2021.
21 Renato Sztutman, op. cit., p. 19.

Quando Kopenawa dirige esse discurso aos "brancos" (*napë*), entretanto, a mediação diplomática modifica-se. Não só os mundos em questão são diferentes, mas um dos mundos se recusa a (ou não consegue) enxergar a existência dos outros. A diplomacia é fundamental pois sem ela não apenas um mundo está em perigo, mas todos os "outros mundos" também – sem os xamãs Yanomami, como Kopenawa afirma, o céu cairá sobre todos. Se a política dos brancos (*napë*) visa à incorporação de toda a diferença dentro do mundo comum, cabe apropriar-se da sua própria linguagem para subvertê-la. E o livro *A queda do céu* corresponde exatamente a isso. Trata-se de um grito contra o silenciamento imposto. Um grito que é ao mesmo tempo *hereamuu* – exortação de guerra – e *wayamuu*, a busca de construção de uma paz provisória.

Em 2015, uma jovem de 24 anos, em vias de se iniciar no candomblé, estava em um supermercado no bairro de Campo Grande, no Rio de Janeiro, trajada de branco e com fios de conta no pescoço. Abordada por uma funcionária, foi agarrada e sacudida, enquanto esta lhe perguntava a que demônio ela servia. Informada do ocorrido, sua mãe de santo, Márcia de Obaluwaiye, foi ao supermercado protestar contra o ocorrido. A gerência do lugar trouxe a funcionária para que se desculpasse, e Mãe Márcia replicou, incisiva: "a gente não aceita a sua desculpa, não". Lembrei-me da minha trisavó, Maria da Glória, mulher cadeirante que sofreu anos nas mãos de um marido perverso. Quando ela estava no leito de morte, ele veio de joelhos lhe pedir perdão, e sua resposta foi: "pode ir embora, não tem perdão".

O fenômeno de desculpar-se, isolado de qualquer mudança nas estruturas que circunscrevem a subalternização do outro, é mais um instrumento de perpetuação da violência. É uma tentativa de pacificação, de recalque do conflito. Mas enquanto não houver justiça – uma justiça dialogada, um acordo de paz protagonizado por aqueles, humanos e não humanos, subjugados em nome da civilização ocidental –, não será permitido que se silencie em nome da paz. Até lá, não tem desculpas. Não tem perdão. Não vai ficar tudo bem.

Junho de 2020

João Gabriel da Silva Ascenso é professor de História do Colégio de Aplicação da UFRJ e investiga o movimento indígena brasileiro em sua pesquisa de doutorado na PUC-Rio.

(...) 17/07

pensamentos pós-coroniais
Diego Reis

> *"Há muito tempo não programo atividades para 'depois'.*
> *Temos de parar de ser convencidos.*
> *Temos de parar de vender o amanhã."*
> Ailton Krenak, *O amanhã não está à venda*

Enquanto o jornal televisivo anuncia como será, doravante, o "novo normal", entre um gole e outro de café, noto a euforia dos jornalistas que enunciam as consequências desse cenário, como se a declaração desse "novo normal" conferisse uma estabilidade desejada à realidade. Como se esse "novo" normal, de agora em diante, supusesse também as milhares de mortes diárias, o desemprego em massa, o extermínio *normal* daquelas e daqueles a quem são negados os direitos fundamentais da existência.

É certo que, por trás desse conceito duvidoso, a norma é a morte de muitos/as, para que se assegure a vida de quem tem o privilégio de se manter em isolamento e pedir as compras de mês por um *app*. O normal, aqui, é o *patológico* – não nos enganemos. E não precisaríamos recorrer a uma genealogia da norma, da normalização e da normalidade para compreender como essas noções radicam, em si mesmas, a violência de uma régua que define quem está dentro e quem está fora do padrão de humanidade traçado por quem fala da *zona do ser*.

Frantz Fanon percebeu com perspicácia como a divisão dos seres humanos na zona do ser e do não ser[1] é uma operação intrínseca ao colonialismo, apoiada no racismo, de modo que os sujeitos coloniais, lançados na zona de negação da humanidade e da agência, são destituídos de sua condição humana por aqueles que negam o seu corpo e a sua identidade. Não ser que, transmutado em Outro – diferença radical e racial intransponível, convertida em desigualdade –, como recorda Sueli Carneiro,[2] torna-se a condição de possibilidade de afirmação do Ser, marcado pelas características da raça dominante, cujo mundo *narcísico* é erigido sobre a aniquilação e o silenciamento daqueles/as que são epidermicamente inferiorizados. A

1 Frantz Fanon, *Peles Negras, máscaras brancas*. Trad. Renato da Silveira. Salvador: EDUFBA, 2008.
2 Aparecida Sueli Carneiro, *A construção do Outro como não-ser como fundamento do ser*. Tese de doutoramento em Educação. Faculdade de Educação da Universidade de São Paulo. São Paulo, 2005.

estes, sublinha Fanon, cabe habitar "uma região extraordinariamente estéril e árida", destinada aos sub-humanos ou não humanos, enquanto o ser é identificado pela afirmação de sua superioridade racial e dos direitos *humanos*, sociais, políticos e reprodutivos que lhes são inalienáveis.

Covas rasas ou celas superlotadas, o sufocamento é o destino que garante a perpetuação das desigualdades e dos privilégios em um país atravessado pela permanência de estruturas racistas e de hierarquias de humanidades que justificam genocídios e morte-em-vida. Assim, mesmo em contexto de pandemia, a violação sistemática de direitos segue em curso, ininterrupta, bem como torturas, flagrantes forjados e chacinas que movimentam a agenda genocida do Estado brasileiro, cujo programa vemos materializado em operações hediondas, como a que resultou na morte do jovem João Pedro, em São Gonçalo, ou no sequestro e assassinato de outro jovem negro, Guilherme, na zona sul de São Paulo. A violência perpetrada pelos agentes do Estado é a regra na zona do não ser, sem exceção.

Não se pode pensar o "novo" normal nesse contexto pandêmico sem considerar a cisão e o zoneamento que são operados entre as humanidades dignas e indignas de existência. Pois, essa "nova" ordem mundial, que sonha com o vírus debelado e com o futuro outro por vir, revela, em sua própria formalização, velhas práticas e permanências. Daí, em um cenário de desigualdades estruturais e raciais que prefigura quais corpos são reconhecidos como sujeitos de direitos e quais são relegados às chances dilatadas de morte, as necropolíticas[3] estatais continuarem a fomentar os velhos mundos de morte. As estatísticas estão aí, obscenas, para quem quiser ver. Mas, por trás dos dados frios e assépticos, trata-se de vidas concretas de sujeitos cujas existências são instrumentalizadas e que se tornam alvos diletos de múltiplas formas de violência, sistêmicas e institucionais.

A lógica da guerra contra o vírus reproduz a estrutura *necrogovernamental* da administração pública, com base na qual o quadro de violência é estabilizado como normalidade cotidiana para a manutenção dos modos de subjugação e de controle. E como não enxergar nesse quadro as dicotomias socialmente produzidas e o ímpeto de morte racialmente informado, que fornecem o arsenal para que se possa cometer o assassinato dos indesejados/as, sem que se cometa crime algum, como propõe Judith Butler? E, ainda, sem que haja comoção expressiva por essas vidas perdidas. Pelo contrário. Há suspiros aliviados e sorrisos escamoteados, que só podem emergir de corpos que habitam a zona de conforto da branquitude, bem longe das zonas de confronto periféricas. Pois, compreendidas em grau inferior na escala de humanidades, essas vidas precárias estão mais suscetíveis à violência estatal e à ausência de luto público, na medida em que são consideradas como "ameaças à vida humana

3 Achille Mbembe, *Necropolítica: biopoder, soberania, estado de exceção, política da morte*. Trad. Renata Santini. São Paulo: n-1 edições, 2018.

como a conhecemos, e não como populações vivas que necessitam de proteção contra a violência ilegítima do Estado, a fome e as pandemias".[4]

"A flexibilização do distanciamento social exige cautela", dizem. Ora, que medidas cautelares têm sido tomadas quando os decretos impõem a retomada das atividades econômicas sem que, em contrapartida, sejam providenciados os meios que garantam o cumprimento seguro de suas diretrizes? Transportes públicos lotados, trabalhadores/as sem máscaras e sem EPI, aglomerações nas ruas, em instituições públicas e em centros comerciais... E o "nada será como antes" se mostra, na prática, como face discursiva da farsa que se traduz na tragédia cotidiana, com cor de pele e classe social bem definidas. Daí remarcar Achille Mbembe em *O direito universal à respiração* que: "presa em um cerco de injustiça e desigualdade, boa parte da humanidade está ameaçada pela grande asfixia, e a sensação de que nosso mundo está em suspenso não para de se espalhar."[5]

Sobrevivendo no inferno, "periferia é periferia", canta Racionais MC's. O sacrifício do corpo explorado e mais exposto aos riscos de morte, a perpétua zona de anomia e aniquilamento onde se situa, na qual vigora a violência impiedosa, nada disso é excepcional. E não será diferente no contexto pós-coronial. O estranho não é apenas a adjetivação imprópria do "novo", mas o "familiar" inadmissível que retorna na expressão do "novo normal" e da normalidade, ambos assombrosos.

Os impactos nefastos da violência, que refletem o racismo que infiltra as instituições brasileiras, materializam-se nos efeitos desproporcionais e deletérios direcionados aos corpos negros e periféricos. E, frequentemente, operam pela via da produção da imobilidade e do hiperencarceramento de corpos asfixiados em celas superlotadas, efetivando o genocídio também no interior de cárceres:

> A normalização do estado de coisas inconstitucional nos impede de pensar em termos de inefetividade, exceção, seletividade ou hipocrisia moral. Estamos diante de uma realidade que institucionaliza o não acesso aos mecanismos formais de aplicação normativa para um contingente expressivo da população brasileira e que, apesar de não se restringir ao ambiente prisional, tem no cárcere a experiência exacerbada de seus efeitos.[6]

Assim como o fim do colonialismo não estancou a sanha colonial, mas engendrou outras formas de dominação e produção de subalternidade, o fim da pandemia não significa a emergência de um novo mundo ou de qualquer paraíso idílico, superada a ameaça viral. Não sejamos ingênuos. Há, inclusive, indícios de que o estado de

[4] Judith Butler, *Quadros de guerra*. Trad. Sérgio Tadeu de Niemeyer Lamarão; Arnaldo Marques da Cunha. Rio de Janeiro: Civilização Brasileira, 2016, p. 53.
[5] Achille Mbembe, "O direito universal à respiração". Trad. Ana Luiza Braga. *Pandemia crítica*, outono 2020. São Paulo: n-1 edições, 2021.
[6] Ana Flauzina; Thula Pires, "Supremo Tribunal Federal e a naturalização da barbárie". *Revista Direito e Práxis*, Rio de Janeiro, v. 11, n. 02, 2020, p. 1211-1237; p. 1224-1225.

emergência sanitária, associado à normalidade dos ritos democráticos, poderá ser declarado com maior frequência, mediante o menor sinal de perigo aos Estados. É curioso, porém, que, tão logo decretado, dentre as medidas anunciadas para fazer frente à pandemia, estão a supressão de direitos trabalhistas, a flexibilização de direitos fundamentais, o aumento do controle via *big data* e o repasse de montantes financeiros exorbitantes a bancos privados.

O necroliberalismo, neste sentido, como destaca Mbembe, impõe-se como regime desigual de distribuição das chances de vida e de morte. É a lógica do sacrifício alçada a racionalidade de governo. Os corpos descartáveis, a serem sacrificados em nome do Deus-Mercado, são considerados espólio de guerra, cinicamente tipificados como "danos colaterais" das medidas emergenciais. É contra o discurso da guerra e do inimigo de Estado, espectral, viral ou estrangeiro, que deveríamos nos colocar. Trata-se, com o apoio desse discurso, da chancela social de verdadeiros assassinatos, promovidos por uma política penal que não cessa de "vigiar e punir" aqueles/as que representam a ameaça racializada ao Estado, territorializados nas geografias urbanas da morte, cujo sangue o Deus reivindica, para fazer movimentar as engrenagens econômicas e morais de uma ordem racialmente desigual.

É nesse sentido que o mundo pós-coronial e o "novo normal" são apenas fabulações retóricas. A pandemia do novo coronavírus evidenciou o que já estava, há muito, *explicitamente* colocado. Não haverá normalidade enquanto ela coincidir com um sistema-mundo baseado na estratificação e na desigualdade social, ancorado na lógica das iniquidades racial, sexual e socialmente produzidas em uma sociedade para a qual a metáfora da doença mais se avizinha ao eufemismo.

Eis as armadilhas de mais um "future-se" compulsório. De um futuro anunciado que pressupõe intocadas as bases que sustentam heranças coloniais-escravagistas e a continuidade do poder discricionário de instituições militares que agem como anticorpos que exterminam as vidas de seres desumanizados. Enquanto vigorar essa realidade, que perpetua, historicamente, a "normalidade" do *estado de coisas inconstitucional* em curso no país, o "novo normal" será apenas retórica farsesca, destinada a apaziguar a consciência e os ânimos daqueles/as que sonham com o retorno a uma ordem *intolerável*.

Rio de Janeiro, 29 de junho de 2020

Diego Reis é professor contratado da Universidade Federal do Rio de Janeiro (UFRJ) e da Universidade de São Paulo (USP). Doutor, mestre e licenciado em filosofia pela UFRJ, pesquisador do Laboratório X de Encruzilhadas Filosóficas e do Laboratório de Filosofia Contemporânea. Carioca da zona norte do Rio de Janeiro, ensaísta e filho de santo. É autor de *O governo da emergência: estado de exceção, guerra ao terror e colonialidade* (no prelo).

(...) 18/07

Alice no país da pandemia
Nurit Bensusan

Uma das lições mais interessantes da jornada de Alice ao outro lado do espelho (*Alice através do espelho*) acontece em seu encontro com a Rainha Vermelha. É nesse momento que Alice aprende que, naquele mundo, é preciso correr o tempo todo para permanecer no mesmo lugar.

Sob certo aspecto, porém, no nosso mundo também é assim. Tanto que a ideia de que as espécies precisam se transformar o tempo todo para conseguirem continuar existindo foi apelidada de "Hipótese da Rainha Vermelha". Como Alice, no outro lado do espelho, que correu muito para ficar no mesmo lugar, as espécies precisam se adaptar continuamente a um mundo que se transforma o tempo todo para seguirem por aqui. Agora, porém, a corrida sem fim que a Rainha Vermelha impõe a todos que querem continuar no mesmo lugar, existindo e permanecendo, assume outras colorações.

Organismos como os vírus correm muito e se adaptam facilmente. O coronavírus, responsável pela pandemia nossa de cada dia, mudou, adaptou-se e transbordou dos morcegos para os pangolins, e desses simpáticos animais, para nós. Essa corrida, contaminada de mutações contínuas, é a essência dos vírus: eles se transformam o tempo todo, mudando de ambiente e tornando possível seguir por aqui, seja nos nossos pulmões ou no interior dos morcegos. Nós, mamíferos, temos mais dificuldades nessa corrida. Nossas gerações não se alternam tão rapidamente quanto as dos vírus. Nossas possibilidades de adaptação são mais exíguas e, como resultado, somos participantes vagarosos dessa corrida.

Há, porém, uma diferença ainda mais fundamental – além da velocidade – no sucesso dessa corrida entre nós e os vírus. A reprodução desses últimos, que na verdade é apenas uma acelerada multiplicação de uma cadeia de RNA, como no caso dos coronavírus, ou de DNA, dá a oportunidade de que mutações aconteçam rapidamente e se tornem prevalentes – ou não – dependendo de seu sucesso em se adaptar ao ambiente, sempre em transformação. Para que aconteçam mudanças que confiram a nós, humanos, maior êxito em nossa adaptação ao meio ambiente, é preciso muito mais e principalmente que o material para essas mudanças já exista dentro de nós.

Em seres como os humanos, mutações que se estabelecem e se tornam prevalentes são bem mais raras e as adaptações das populações ao ambiente em transformação se deve à diversidade genética presente na espécie. É o caso, por exemplo, da

resistência a determinadas doenças, que são letais para alguns indivíduos, mas não para toda a população. A médio prazo, os sobreviventes se reproduzem e a resistência à doença se espalha pela população.

A ausência dessa diversidade genética já causou inúmeros estragos mundo afora. Desde a grande fome no século XIX, na Irlanda, onde as batatas cultivadas eram idênticas e uma doença matou todas elas, conduzindo cerca de um milhão de pessoas à morte por fome e mais um milhão a abandonar o país, até a gripe aviária e a gripe suína, precipitadas pela presença de animais geneticamente semelhantes em regimes cruéis de confinamento. Ou seja, quando não há diversidade genética e não há resistência a uma doença, por exemplo, toda a população perecerá. Não há corrida possível e nem é preciso que a Rainha de Copas grite: "cortem-lhe a cabeça", pois aquela população já está condenada.

No caso dos animais e plantas, é essa diversidade genética que oferece alguma possibilidade de adaptação a condições ambientais que se modificam, como na crise climática. Plantas que precisam sobreviver em ambientes com temperaturas, regimes de chuva e umidade diferentes do habitual só têm chance de continuarem vivas como espécies se houver indivíduos que consigam sobreviver nessas novas condições e gerem descendentes adaptados.

No caso dos animais, além dessa possibilidade, há a alternativa da migração em busca de ambientes mais convidativos. Um efeito colateral dessa estratégia – porém com resultados que podem vir a ser nefastos, inclusive para nós – é quando animais que não tinham contato originalmente se encontram e o transbordamento de vírus de um para o outro pode se dar, gerando novas doenças que podem nos atingir.

É o que pode acontecer, por exemplo, com os mais de 3,2 mil coronavírus que estão presentes nos morcegos brasileiros. As mudanças climáticas podem colocar esses animais em contato com outros com os quais eles jamais se encontraram, ampliando a oportunidade da emergência de novas doenças. O desmatamento e a destruição de ambientes também têm esse efeito, forçando os morcegos e outros animais para longe de seus ambientes naturais e potencializando encontros que podem acabar em pandemias globais.

No entanto, não são apenas os morcegos os repositórios de vírus. Animais com o casco fendido como bois, camelos, porcos, lhamas, veados e outros da mesma ordem (*Artiodactyla*) também abrigam muitos vírus com potencial zoonótico, ou seja, de causar doenças em humanos. A pecuária pode precipitar novas epidemias e, na Amazônia, esse potencial cresce significativamente com a combinação entre os vírus presentes nos animais silvestres e os que residem no gado bovino.

Vale lembrar que se acredita que o surto de Síndrome Respiratória do Oriente Médio (MERS), que ocorreu em 2012, causado também por um coronavírus, teve

como origem o camelo. Numa entrevista recente,[1] Christian Drosten, diretor do Instituto de Virologia do Hospital Charité, em Berlim, na Alemanha, chamou atenção para o fato que os camelos também são hospedeiros de um outro coronavírus, causador de um resfriado comum, e que o gado bovino hospeda ainda outro coronavírus.

Além disso, outras doenças encontram na destruição ambiental seu gatilho. Os surtos de ebola estão ligados à conversão de áreas de floresta em monoculturas e surgem repetidamente em várias regiões da África. No momento, por exemplo, o Congo enfrenta um novo surto, considerado como uma emergência internacional pela Organização Mundial da Saúde (OMS). A Amazônia enfrenta seguidamente epidemias de malária e de leishmaniose, doenças cujo vínculo com o desmatamento está bem estabelecido.

Esse tipo de situação faz com que a corrida imposta pela Rainha Vermelha se torne ainda mais complexa. Ou seja, não basta que tenhamos todos que nos adaptar a um ambiente que naturalmente muda. Nós modificamos o ambiente de tal maneira que talvez não seja suficiente continuar correndo para conseguirmos aqui permanecer. Essas transformações podem gerar um ambiente tão hostil para nossa espécie que nossa diversidade não será suficiente. As consequências podem ser catastróficas e definitivas para nós.

O que parece ser um capricho dos ambientalistas, dos amantes das árvores, dos poetas da natureza, dos protetores dos animais é, na verdade, a melhor aposta que temos para ter um futuro para chamar de nosso. O que parece apenas uma inconsequência de um governo irresponsável, de um agronegócio imprudente e de grileiros vorazes é, na verdade, uma condenação à morte.

Ainda com os ecos dos gritos de "cortem-lhes a cabeça" da Rainha de Copas, condenação que apenas espelha nossas ações, seguimos Alice em seu encontro com a Rainha Branca que lhe convida a acreditar em coisas impossíveis. Diante da resposta de Alice, de que de nada serve fazer isso, a Rainha diz que quando tinha a idade de Alice muitas vezes chegou a acreditar em seis coisas impossíveis antes do café da manhã. Certamente não basta acreditar, mas o exercício de pensar nessas coisas impossíveis, dar forma a elas, talvez seja uma forma de ajudá-las a se tornarem possíveis, materializáveis nesse mundo.

Talvez devêssemos seguir os conselhos da Rainha Branca e elaborar uma lista de seis coisas impossíveis que poderiam acontecer e transformar, pelo menos um pouco, o mundo que está por vir, depois da pandemia. Se não for por esperança na mudança, que seja por um imperativo ético.

1 Disponível em: <https://www.theguardian.com/world/2020/apr/26/virologist-christian-drosten-germany-coronavirus-expert-interview>. Acesso em: janeiro de 2021.

Coisa impossível 1: Inspiração até às últimas consequências

"Não se pode acreditar em coisas impossíveis" é o que respondeu Alice para a Rainha Branca, mas evidentemente isso não é verdade, pois há uma significativa parcela da humanidade que acredita em coisas aparentemente impossíveis. Lewis Wolpert escreveu, em 2006, um livro cujo título é uma referência a essa afirmação da Rainha Branca (*"Six impossible things before breakfast"*), onde explora as origens evolutivas da crença e discute até que ponto acreditar, mesmo em coisas impossíveis, é um componente fundamental para as sociedades funcionais.

Uma outra interpretação possível para a afirmação da Rainha Branca é pensar em coisas impossíveis que podem se tornar possíveis. Coisas que são impossíveis, mas às quais se pode dar alguma forma, alguma concretude e, com sorte, convertê-las em coisas reais. Sidarta Ribeiro, pesquisador do Instituto do Cérebro da Universidade Federal do Rio Grande do Norte que estuda sonhos, insiste em dizer que devemos prestar mais atenção nos nossos sonhos e que, com eles, colocamos em marcha um mecanismo de simulação de futuro.

A Rainha Branca tem razão quando diz a Alice que não temos prática em pensar coisas impossíveis, principalmente nessas que podem se tornar possíveis. Há que se praticar, sonhar, desapegar do cotidiano. Se assim não fosse, voaríamos de um lugar para o outro hoje? Teríamos eletricidade? Internet? Submarinos? Telefones celulares? Se é possível pensar em coisas que parecem impossíveis em termos de tecnologia, mas que se tornam concretas, deve ser possível também pensar em coisas aparentemente impossíveis, mas realizáveis quando se trata de compartilhar a nossa existência com a natureza de uma forma solidária.

Ao longo da curta história da nossa espécie, a percepção que temos da natureza foi se transformando. Éramos, e assim nos enxergávamos, parte integrante da natureza, uma espécie de animal a mais, em um mundo diverso, pleno de outros animais, plantas e outros organismos. Com o tempo, passamos a acreditar que éramos outra coisa, melhor que as outras espécies, mas ainda temíamos a natureza: animais selvagens, plantas venenosas, doenças estranhas, fenômenos climáticos inexplicáveis, tudo era mistério. O mundo girou e girou, as explicações científicas começaram a criar raízes e, cada vez mais, a humanidade passou a se acreditar autossuficiente. Não apenas como algo à parte e melhor, mas como uma espécie que só depende de si mesma e que habita um planeta onde as outras espécies são recursos a serem explorados para garantir sua sobrevivência.

O pouco que entendemos da natureza já nos permitiu usá-la para inúmeros fins. Há o óbvio: extrativismo, agricultura, criação de animais para o abate, madeira para construção, celulose para papel, lãs, peles e fibras para vestimentas. Há o não-tão--óbvio: plantas para cura, combustível fóssil para energia, substâncias presentes em outros organismos como venenos ou como remédios, insetos para a produção

da seda e de corantes. Há o não óbvio: enzima presente numa bactéria usada para biotecnologia que acaba em testes de paternidade ou testes de detecção de coronavírus, anticorpos de lhama testados para um tratamento de COVID-19, sementes que grudam na roupa como precursoras do velcro e proteínas de mexilhões como fonte de uma supercola. E há o absolutamente não óbvio: lâmpadas de LED inspiradas em vagalumes, telas que mimetizam a forma com que as asas das borboletas refletem as cores, modos de coletar água a partir de gotas da neblina que imitam os besouros da Namíbia, turbinas eólicas inspiradas na forma como os cardumes se deslocam e que reproduzem as protuberâncias das barbatanas das baleias jubartes. Os exemplos são inúmeros, mas não representam nada diante da inspiração que a natureza poderia compartilhar com a humanidade se fosse mais bem compreendida — como igual, com respeito, solidariedade, responsabilidade e reciprocidade.

Isso se traduz em pesquisar, examinar e entender ao invés de destruir. A natureza revela inúmeras soluções para os problemas humanos, não apenas possui substâncias, formas e moléculas que podem inspirar medicamentos, cosméticos e produtos para a indústria química ou para a biotecnologia. Em um capítulo do livro *Revolução das plantas: um novo modelo para o futuro*, Stefano Mancuso afirma que na natureza as organizações distribuídas sem centros de controle são sempre as mais eficientes. Ele cita diversos estudos de comportamento de grupos, sejam eles de insetos sociais, sistemas radiculares de plantas ou bando de pássaros, que mostram que as decisões tomadas por um grande número de indivíduos são quase sempre melhores do que as adotadas por poucos. A capacidade dos grupos de gerar soluções para problemas complexos é surpreendente, mas já conhecida da humanidade. Programas de computador de fonte aberta, projetos como a Wikipedia e agora o esforço em busca de tratamentos, testes e vacinas para a COVID-19 são exemplos. Por que não adotar esse modelo para sistemas de gestão, e mesmo para a democracia, numa tentativa de resolver seus impasses?

Numa entrevista recente,[2] o sociólogo Jeremy Rifkin afirma que agora começa a era da "glocalização". Os processos serão mais locais e o planeta será tratado e visto de outra maneira. Ele aposta que as grandes empresas desaparecerão e as que continuarem terão que trabalhar com outras pequenas e médias empresas com as quais estarão conectadas em todo o mundo. Ao invés da competição, todos trabalhariam juntos. É uma ideia bem interessante e inspirada na descentralização dos sistemas naturais e que pode vir a funcionar.

Uma das consequências de se inspirar na natureza para muito mais além do que fazemos hoje é que haverá lugar para a diversidade. Qualquer um que olhe a sua volta,

2 "Coronavírus: 'Estamos diante de ameaça de extinção e as pessoas nem mesmo sabem disso', afirma sociólogo Jeremy Rifkin". *BBC Brasil*. Disponível em: <www.bbc.com/portuguese/internacional-52657148>. Acesso em: janeiro de 2021.

verá que a natureza se expressa numa multitude de formas que se traduz em um vasto conjunto de maneiras de lidar com os desafios que o ambiente apresenta aos organismos. Por exemplo, os animais, em geral, usam a estratégia de se deslocar para evitar os perigos (comportamento vulgarmente conhecido como fuga). Já as plantas, que não se movimentam, desenvolveram um outro arsenal de possibilidades para reagir aos riscos que o ambiente apresenta, tal como a aposta radical na descentralização, de forma que mesmo quando partes de seu corpo são predadas, arrancadas ou danificadas, o indivíduo consegue sobreviver.

Há animais que têm sistemas nervosos descentralizados, sem um cérebro como concebemos comumente, como o polvo, e são inteligentes. Há aqueles que vivem em colônias que parecem funcionar como um grande organismo, como formigueiros e colmeias. Há seres que produzem energia, como as plantas, há outros que consomem energia, como os animais. Há aqueles que mudam de sexo conforme a necessidade da população, como o peixe-papagaio. Há os que geram milhares de descendentes, como os insetos, e há os que geram apenas um, como alguns mamíferos. A diversidade é gigantesca e um convite a pensar nas possibilidades de lidar com o ambiente que nos circunda.

Essa diversidade, porém, está desaparecendo rapidamente. Estima-se que a perda chegue a um terço das espécies existentes no mundo até 2070. Como se inspirar em animais e plantas que já desapareceram? Uma visita a alguns museus de história natural do planeta, como a Grande Galeria da Evolução, em Paris, dá uma dimensão das oportunidades de inspiração perdidas quando contemplamos animais e plantas que já se extinguiram, inclusive por nossa causa.

Transformar o planeta em um lugar diverso, com um mosaico de formas de estar no mundo, é uma ideia impossível que pode se tornar possível no mundo pós-pandêmico se estivermos dispostos a entender que nem a régua tecnológica, nem a acumulação de bens devem ser a medida do êxito do modo de viver.

O planeta, assim, poderia se tornar um lugar onde seja possível fomentar a economia da floresta de forma a manter as formas de vida das comunidades que ali vivem. Um lugar onde as marisqueiras podem viver de suas atividades sem riscos e garantindo o bem-viver de suas famílias. Um mundo onde povos indígenas em isolamento voluntário sejam respeitados e deixados em paz. Onde haja lugar para a diversidade de feijões, batatas, mandiocas e maçãs, e não apenas espaço para monoculturas agrícolas e da mente. Um mundo onde haja lugar para todas as espécies.

Ainda estou praticando. Apesar de não ter a habilidade da Rainha Branca, consigo pensar na manutenção da diversidade, algo que parece impossível no mundo das monoculturas, mas que pode ser tornar possível. Sonhar em viver em um mundo diverso é levar a inspiração da natureza até suas últimas consequências.

Coisa impossível 2: A responsabilidade do outro lado do espelho

Um dos reflexos mais tristes da pandemia é o do espelho. É nesse espelho que vemos quem realmente somos: uma civilização inconsequente e pronta para fugir de suas responsabilidades. Nesse reflexo, fica patente que o que queremos é voltar para nosso "mundo normal" o mais rápido possível. Coronavírus? Que a tecnologia encontre uma solução. Desmatamento? Lamentável, talvez, mas o que realmente eu tenho a ver com isso? Desigualdade? Uma tragédia, de fato, mas o que eu posso fazer?

Quando Alice atravessa o espelho, em sua incrível jornada, ela descobre que apenas o que ela vê do lado de cá, refletido no espelho, é igual. Nas partes eclipsadas de sua casa, do jardim e das vizinhanças, o mundo do espelho é radicalmente diferente. Será que no caso do espelho que nos reflete, durante a pandemia, poderíamos também descobrir partes ocultas, cantos recônditos, que escondem um mundo diferente?

E se assumíssemos, de fato, a responsabilidade que nos cabe pelo que acontece no mundo hoje? Talvez, assim, um outro mundo se revelasse. Já acumulamos evidências de que a pandemia do coronavírus está relacionada com as formas com que lidamos com a natureza. Essa, a da vez, possivelmente tem relação com os mercados onde animais silvestres são comercializados e que existem em diversos lugares do mundo. Os surtos de ebola na África e as sucessivas epidemias de malária e leishmaniose na Amazônia estão fortemente conectadas com o desmatamento das florestas e com a conversão de áreas naturais em monoculturas e pastos. Epidemias de gripe suína e aviária originam-se do modelo atroz no qual confinamos, multiplicamos e abatemos animais destinados a alimentar nosso apetite por proteína. Quem são os responsáveis?

Uma das características da nossa forma quase hegemônica de estar no mundo é a conveniência da obediência amalgamada à facilidade em se eximir de qualquer responsabilidade sobre o que acontece no mundo e com os outros, humanos e não humanos. Obedecemos às regras do mercado, ao pensamento pronto, às ideias reinantes, à "lógica" da inevitabilidade. Acreditamos, de forma oportuna, que não há outro caminho senão o da aceitação, que pode ser confortável para os que vivem bem, e recomendável para os que vivem mal. Não somos responsáveis pela pandemia nossa de cada dia. Nem pelo desmatamento que devora a Amazônia. Menos ainda pelo tráfico de animais ou pela forma como as fazendas de produção de carne tratam os animais. Será?

No Brasil, as atividades que levam ao desaparecimento da vegetação natural têm se acelerado, protegidas pelo beneplácito do governo atual. Os dados mostram que mais de 90% do desmatamento é ilegal, mas não enfrenta nenhuma resistência, nenhuma punição. Não temos nenhuma responsabilidade em conviver com essa situação, em aceitá-la como algo dado, inevitável, consumado?

Em um livro especialmente inspirador para o momento atual, intitulado *Desobedecer*, Frédéric Gros aponta as diversas dimensões da responsabilidade. Uma

delas é a responsabilidade do mundo: a ideia de que somos solidários às injustiças produzidas em todos os lugares. Somos solidários a elas no sentido de que não é possível fazer com que essas injustiças não nos digam respeito, pois há sempre uma interface pela qual estamos ligados a ela e algo do destino da humanidade – e, eu especificaria, da Amazônia, da biodiversidade, da natureza, da crise climática, da perpetuação da desigualdade – é decidido aí.

Assim, tomemos o exemplo do desmatamento. As pontas que nos ligam a essas práticas são inúmeras: podem estar na nossa dieta que privilegia o consumo exagerado de proteína animal, podem residir no encanto que esquadrias e decks de madeira nos proporcionam, podem ter relação com a falta de conhecimento sobre a floresta e seus povos, podem estar na nossa visão colonizada onde há um espaço nobre na nossa cozinha para a farinha de trigo e uma ignorância sobre a farinha de mesocarpo de babaçu ou em muitos outros lugares. O importante é que não há desculpa plausível para nos afastarmos dessa responsabilidade, apenas uma fuga, uma cegueira propositada ou uma neutralidade cúmplice. Cada um traz – ou deveria trazer – em si a responsabilidade do mundo: ou seja, somos responsáveis por princípio e, quando nada fazemos, somos cúmplices. Assim, nenhuma desculpa poderia existir para não combatermos injustiças, práticas predatórias e iniquidades.

Outra dimensão da responsabilidade apontada por Gros é a que ele chama de responsabilidade infinita ou responsabilidade do frágil. É a fragilidade do outro, sua vulnerabilidade, que funciona como um clamor para que sejamos responsáveis por ele, para que tomemos nos ombros esse fardo de ter que infinitamente atuar para assegurar sua proteção. Aqui podemos tomar como primeiro exemplo nossas relações com os índios e com os demais povos da floresta. Não nos sentimos responsáveis pela situação na qual eles se encontram, apesar de muitos de nós sermos parte de um projeto colonial que destruiu seus mundos. Não exigimos que sua autonomia e sua dignidade sejam restauradas a qualquer preço. Não deveria haver aqui, tampouco, desculpas para nos eximirmos de nossas responsabilidades.

Outro exemplo da responsabilidade infinita diz respeito às nossas relações com os animais confinados para o abate. Não apenas nos dedicamos à multiplicação desses animais somente para matá-los e devorá-los, mas também mantemos esses seres vivos em condições de permanente sofrimento para minimizar custos e maximizar lucros. Tal situação não deveria chegar como brados aos nossos ouvidos, para que nos responsabilizemos, para que nos engajemos, para que não sigamos pelo caminho da neutralidade cúmplice?

Uma ideia aparentemente impossível: assumir as responsabilidades, recusar a neutralidade cúmplice e cultivar a resistência ética. A pandemia, por sua vez, também parece assumir uma faceta que parecia improvável: quarentenas mais longas do que se esperava, economias destruídas em grandes dimensões, tratamentos e vacinas difíceis e distantes. Essa situação poderia, talvez, nos conduzir a uma nova

mirada no espelho, talvez fôssemos obrigados a encarar o que relutamos admitir: o que temos hoje é resultado de nossas escolhas e, por consequência, de nossa responsabilidade.

No conto de Machado de Assis *O Espelho*, que narra como alguém pode ser de tal forma levado a se ver apenas como o reflexo do que dele falam, perdendo assim o contato com sua "alma interior", o espelho também desempenha um papel relevante. Ao distorcer a imagem de Jacobina, o personagem do conto, de maneira que quando lhe falta a aprovação e os elogios externos fica claro que ele nada mais é para si mesmo, o espelho acaba por revelar sua "alma interior" em xeque. No conto, é a consciência dessa situação que transforma.

O prolongamento da excepcionalidade causada pela pandemia talvez possa produzir um reflexo, derivado da perda de importância da aprovação da maioria e do distanciamento do pensamento já pensado, no qual seja possível ver nossa "alma interior" em xeque. Será isso suficiente para transformar essa ideia impossível em uma componente concreto de um futuro pós-pandêmico? Como será o futuro pós-pandêmico se essa ideia impossível não existir? Desastrosamente parecido com o presente e possivelmente curto.

Coisa impossível 3: Sementes da morte

Só eu sei o quanto a Rainha Branca tinha razão e como temos pouca prática em pensar em coisas impossíveis. Evidentemente abandonei a ideia de pensar em seis coisas impossíveis antes do café da manhã, pois morreria de fome, mas sigo em busca, noite e dia, de ideias que parecem impossíveis, mas que, se colocadas em prática, poderiam tornar o futuro pós-pandêmico melhor.

Talvez seja tão difícil pensar em coisas impossíveis não só porque estamos mergulhados, ou quem sabe afogados, em um jeito único, pretensamente certo, de viver, mas também porque estamos desacostumados a pensar sem corrimão, na expressão cunhada por Hannah Arendt e aqui usada elasticamente. Estamos mais habituados com o pensamento pensado, aquele que apenas repetimos ou repensamos. O convite ao pensamento pensante, um trabalho crítico que dialoga com a responsabilidade integral e indelegável de que ninguém pode pensar no nosso lugar, de que ninguém pode responder no nosso lugar, não significa um apelo para a maioria de nós.

Frédéric Gros, no livro *Desobedecer*, diz: "é a essência das revoluções quando cada um se recusa a deixar a outro sua própria capacidade de supressão para restaurar uma justiça, quando cada um se descobre insubstituível para se pôr a serviço da humanidade inteira, quando cada um faz a experiência da impossibilidade de delegar a outros o cuidado do mundo." Assim, o pensamento revolucionário, que pode nos levar a um outro futuro, está umbilicalmente ligado ao pensamento pensante e ao engajamento no cuidado do mundo.

Esse cuidado do mundo pode se traduzir em muitas coisas, mas uma delas parece ser parte importante de um futuro pós-pandêmico melhor: o cuidado da natureza — quando desistimos da natureza, desistimos de nós mesmos. A pandemia nossa de cada dia deixa claro que, se abandonarmos esse cuidado, viveremos em um mundo imprevisível, com surtos de doenças mortais mais frequentes e de difícil previsão e controle. A crise climática acentua essa certeza com a mudança na distribuição das espécies ocasionando encontros inesperados entre animais e os patógenos que os infectam, aumentando a probabilidade do surgimento de novos vírus que encontrem em nós bons hospedeiros e com a ampliação da área de atuação de vetores de doenças já conhecidas como dengue, zyka, malária, leishmaniose, filariose, doença de Chagas, entre outras.

Para promover esse cuidado, na disputa palmo a palmo pelo futuro pós-pandêmico, ajuda tomar como ponto de partida uma das perguntas com as quais Bruno Latour encerrou seu texto[3] do início da pandemia: "quais as atividades agora suspensas que você gostaria que não fossem retomadas?"

Evidentemente as respostas podem ser muito variadas, mas o convite aqui é pensá-las na perspectiva do cuidado do mundo e do pensamento pensante. Para muitos de nós, há um conjunto de respostas negativas imediatas. Será que queremos, de fato, que a produção de proteína animal nas "fazendas", onde os animais são confinados em condições atrozes e com muito sofrimento, persista? Será que queremos que a produção de inúmeros bens, como chocolate, molho de tomate, avelãs ou baunilha, que dependem de condições de trabalho degradantes ou análogas à escravidão, seja retomada? A pergunta de Latour pode ser ampliada para as atividades que não foram interrompidas, mas que muitos de nós gostaríamos de ver encerradas, como o garimpo em terras indígenas ou em áreas protegidas, o desmatamento e a grilagem de terras, entre muitas outras.

Existe, porém, uma outra pergunta subjacente a essa que pode nos conduzir mais longe na reflexão sobre como transformar o futuro: o que todas essas atividades têm em comum? Boa parte delas tem conexão direta ou indireta com a produção de proteína animal, desde as "fazendas" de animais confinados, a pecuária em si, até o cultivo de plantas que servem para alimentação animal, como a soja. Ou seja, essas atividades se relacionam de alguma forma com o exagerado consumo de carne.

Como Rob Wallace, autor do livro *Pandemia e agronegócio*, ressaltou numa entrevista recente,[4] o planeta Terra hoje é em grande parte um planeta Fazenda, tanto na biomassa quanto na extensão das terras usadas para o agronegócio. Esse agronegócio pretende monopolizar o mercado de alimentos e varrer do mapa a diversidade de

3 Bruno Latour, "Imaginar gestos que barrem o retorno da produção pré-crise". Disponível em: <https://www.n-1edicoes.org/textos/28>. Acesso em: janeiro de 2021.

4 Ver: <https://editoraelefante.com.br/de-onde-veio-o-coronavirus-e-por-que-se-espalhou/>.

possibilidades de produzir. A questão é que esse agronegócio concretiza-se substituindo a diversidade de ambientes, ecologias e paisagens por extensas monoculturas. No caso dos animais, essas monoculturas propiciam boas condições para que os agentes patogênicos se tornem mais virulentos e ampliem suas possibilidades de infectar. Sem a diversidade genética, essencial para retardar a transmissão de uma doença, e em condições de vida precárias que prejudicam a imunidade, os riscos aumentam exponencialmente.

Além disso, Kate Jones, da University College London, afirmou numa recente reportagem[5] que há fortes evidências apontando que os ecossistemas que foram transformados por nós e passaram a ter menos biodiversidade, como as paisagens agrícolas ou as plantações, estão mais associados ao aumento do risco de diversas infecções.

A tradução de tudo isso é que as duas situações se combinam tragicamente. O exemplo do primeiro surto do vírus Nipah, em 1999, na Malásia, é bastante emblemático. A infecção é transmitida por morcegos e, nesse caso, espalhou-se por uma grande fazenda de criação de porcos, localizada perto de uma floresta. Os morcegos se alimentavam das árvores frutíferas e os porcos mastigavam as frutas parcialmente comidas pelos morcegos. O resultado foi que as mais de 250 pessoas que trabalhavam com os porcos pegaram o vírus e cerca de 100 delas morreram. Ambientes naturais alterados e animais confinados formam a tempestade perfeita...

O risco de contaminação dos animais confinados é tão grande que Soledad Barruti conta, em texto recente,[6] que visitou uma produtora de ovos em Entre Rios, na Argentina, em 2011, quando estava escrevendo seu livro *Malcomidos*, e a preocupação maior da fazendeira era que, apesar "do galinheiro ser uma mina de ouro, tinha uma fraqueza: poderia desencadear uma praga a qualquer momento". Para tentar diminuir riscos, a produtora eliminou qualquer contato entre a natureza e seu galinheiro: afugentou as aves selvagens que viviam nas proximidades e prendeu seus faisões e pavões longe do galinheiro. Razões para a preocupação não faltavam, galinheiros da vizinhança foram atingidos pela gripe e todas as galinhas foram abatidas. Vale lembrar que nos últimos anos, só na Ásia, cerca de 200 milhões de aves foram sacrificadas para impedir a propagação de vírus que poderiam nos infectar.

Como se tudo isso fosse pouco, Barruti lembra que 80% dos antibióticos produzidos no mundo acabam em fazendas de produção de proteína animal, como parte de uma proteção química que a indústria criou para fazer com que esses animais confinados em condições absurdas sobrevivam. Nesse pacote há, além dos antibióticos, de antivirais a clonazepam (substância comercializada, entre humanos, com o nome de Rivrotril). Essa situação pode gerar outra grande ameaça a nossa saúde, a perda de eficácia dos antibióticos, que já vem causando milhares de mortes por ano.

5 Ver: <https://www.bbc.com/portuguese/geral-52955588>.
6 Ver: <https://editoraelefante.com.br/nuggets-e-morcegos-como-cozinhamos-as-pandemias/>.

Não há justificativas ligadas à saúde para os níveis de consumo de carne que encontramos entre as populações mais ricas do planeta. Por exemplo, dados do Global Burden of Disease, grupo que estudou os riscos das dietas em 195 países entre 1990 e 2017, mostram que 18% da humanidade consome mais carne vermelha do que deveria e mais de 90% consome mais carne multiprocessada do que seria bom para manter sua saúde. Ou seja, a indústria de proteína animal não existe para alimentar adequadamente a humanidade: uns comem excessivamente e o sistema é tão predatório que outros nada comem. Não seria o caso, tampouco, de apostar nesse tipo de produção com uma melhor distribuição, ainda que haja cerca de 900 milhões de pessoas enfrentando a fome ou a subnutrição hoje, pois o modelo carrega dentro de si a destruição tanto da natureza como da própria humanidade.

Cabe lembrar ainda que um relatório especial do IPCC (Painel Intergovernamental de Mudanças Climáticas), de agosto de 2019, encoraja as pessoas dos países ricos a comer menos carne e incentiva uma dieta mais baseada em plantas. Tais atitudes, segundo o relatório, ajudariam na mitigação e na adaptação às mudanças climáticas.

Se esse modelo não existe para garantir a segurança alimentar, nem a saúde da humanidade, por que ele está aí? O que alimenta essa forma de produzir? O agronegócio é rentável pois o risco de pandemias globais, a destruição ambiental, os colapsos dos sistemas de saúde e a perda de vidas animais e humanas não são contabilizados. Por que sustentamos esse modelo produtivo? O que está por trás do consumo de proteína animal?

O consumo de carne está ligado ao status social. É um alimento simbólico: um animal abatido, na infância da humanidade, conferia prestígio ao caçador. Animais eram, e ainda são, sacrificados em rituais. A história é longa, mas é difícil imaginar como consumir carne produzida nas condições da indústria de proteína animal atual preserve algum status, algum valor simbólico ou ritualístico. Assim, para existir um futuro pós-pandêmico que dure, teremos que abandonar essa forma de produção. Teremos que voltar a nos inspirar na diversidade da natureza, apostar nos sistemas tradicionais agrícolas, na agroecologia, exigir outro tipo de produção e recusar os produtos marcados com a semente da morte.

Coisa impossível 4: Sobre becos e fissuras

Pensar em coisas impossíveis, como quer a Rainha Branca, pode ser muito doloroso, especialmente quando as coisas que parecem impossíveis, de tão inaceitáveis e repugnantes que são, tornam-se possíveis e corriqueiras. Sigo no meu desafio de pensar em seis coisas impossíveis com as quais, se fossem materializadas, o futuro pós-pandêmico poderia ser melhor. Nesse desafio, a resistência às coisas inaceitáveis que se tornam rotineiras é algo que parece impossível, mas que se fosse tornado realidade poderia fazer do mundo um lugar melhor para a maioria de seus habitantes.

(...)

A jornada de Alice pelo País das Maravilhas e através do espelho promove o encontro dela com criaturas estranhas que colocam à prova, a cada momento, suas certezas. Aqui, no país da pandemia, é o que nos acontece todos os dias. Nossas convicções são questionadas pelos fatos o tempo todo. Alice confronta-se com plantas que falam, gatos que sorriem, peças de xadrez e cartas de baralho que são reis e rainhas de fato e toma chá com um Chapeleiro maluco em companhia de uma lebre e de um caxinguelê. Nós nos confrontamos com tal espantoso desrespeito cotidiano à vida, refletido no descaso com que a pandemia é tratada pelo governo e nas ações de seus agentes e de seus apoiadores, que isso nos obriga a revisitar nossas impressões (já não são mais convicções): será que essas estranhas criaturas são, de fato, humanas?

São três as rainhas que Alice encontra em suas aventuras pelo País das Maravilhas e através do espelho. A Rainha Branca, da qual já falamos e que nos coloca em xeque com seu convite sobre pensar em coisas impossíveis; a Rainha Vermelha, que inspirou a hipótese que leva seu nome na biologia, a necessidade que as espécies têm de mudar o tempo todo para seguirem existindo em um ambiente em constante transformação; e a Rainha de Copas, da qual pouco falamos até agora, mas cujo bordão todo conhecem: "cortem-lhe a cabeça!"

Talvez seja possível dividir a humanidade entre aqueles que estremecem ao ouvir os gritos da Rainha de Copas e aqueles que apenas riem. Aqueles que sabem que, sim, é possível que a Rainha de Copas esteja falando sério e que as cabeças rolem, e os outros que têm uma certeza entranhada dentro de si de que nada lhes acontecerá. Os que vivem à sombra do genocídio, mais vezes consumado do que apenas ameaçado, e os que carregam o sol na cabeça, certos de que são os senhores do mundo.

Eu cresci à sombra de um genocídio: o holocausto, onde seis milhões de judeus morreram na beira de valas comuns, em campos de concentração e de extermínio nos poucos anos em que durou a Segunda Guerra Mundial. O número é tão estarrecedor que perde o impacto, é como se toda a população da cidade do Rio de Janeiro fosse assassinada. Como se não bastasse matar todo o povo uruguaio uma vez, para totalizar seis milhões seria necessário matar cada uruguaio duas vezes. Esse número, seis milhões, equivalia na época a 40% dos judeus que existiam no mundo.

Muitos outros genocídios sombrearam a existência de inúmeros povos, como os armênios massacrados por turcos, os povos do Congo varridos do mapa pelos belgas e os tutsis assassinados por hutus, em Ruanda, para ficar com poucos exemplos. Outros povos seguem temendo genocídios que parecem se delinear, como palestinos oprimidos por israelenses, tibetanos ameaçados pelos chineses e rohingyas perseguidos em Mianmar.

Outros genocídios amalgamaram-se de tal forma à pele de alguns povos que se misturam com sua própria identidade. Isso acontece, em parte, com os judeus, mas principalmente com a população negra, que foi trazida contra sua vontade para ser

escravizada no Brasil, e com os povos indígenas, que tiveram seu território invadido por europeus e doenças que deixaram um rastro de morte e destruição.

Essa sombra dá a certeza de que se a Rainha de Copas gritar "cortem-lhe a cabeça" são as cabeças dessas populações que serão cortadas. E não é diferente agora, é apenas mais do mesmo, agudizado pela pandemia nossa de cada dia. Além das pessoas das periferias das cidades brasileiras, em sua maioria negras, que ficam mais à mercê do contágio pelo coronavírus, reflexo da desigualdade e do racismo entranhado no Brasil, povos indígenas e comunidades quilombolas estão sendo atingidos de forma exponencial pela COVID-19. Apenas o descaso pela situação cresce tão rápido quanto o contágio entre povos indígenas e quilombolas.

O agravante terrível, se é possível agravar tal cenário, é que com a morte de muitas pessoas mais velhas, repositórios do conhecimento desses povos, a recuperação dessas comunidades será muito difícil. Perdas de vidas que poderiam ser evitadas, combinadas com a destruição de modos de vida, de formas de pensar e estar no mundo, podem lançar sombras muito duradouras sobre esses povos. No momento em que enfrentamos uma pandemia que coloca em xeque as nossas relações com a natureza e nossas formas de produzir, abrir mão desse conhecimento, que se vai com esses mais velhos, parece um convite à autodestruição.

A natureza, em sua diversidade, é fértil em soluções para as questões que vão se colocando para os organismos com que dividimos o planeta e para nós mesmos. Nossa sociedade, porém, insiste em se acreditar autossuficiente, apostando em remendar seus sistemas produtivos, fazer pequenos ajustes nas suas formas de lidar com a natureza e tocar para frente, como se não houvesse amanhã. Talvez não haja, se persistirmos nesse caminho… A alternativa passa pela natureza como inspiração, mas para tanto o conhecimento é fundamental.

Povos indígenas estão umbilicalmente ligados à natureza que os cerca, interagindo com ela de maneiras, por vezes, incompreensíveis para nós, mas que podem nos ajudar a revisitar nossas formas de estar no mundo. Comunidades de quilombo desenvolveram fortes relações com os ambientes que as circundam e com as espécies que compõem as paisagens que habitam. Projetos de futuro que misturem esses conhecimentos com novas formas de fazer ciência podem abrir caminhos, mas, para isso, é preciso que pessoas e saberes permaneçam vivos.

A pandemia precipitou um cenário que já vinha se delineando, onde as formas mais terríveis de discriminação, racismo e desigualdade tornam-se aceitáveis e a ideia de que não há nada a fazer prevalece. Essa discriminação, cerne do projeto colonial sem fim, imposto inicialmente pelos europeus às Américas, mede tudo pela régua do avanço tecnológico. A tecnociência da nossa sociedade, porém, é unidimensional. Incapaz de perceber as sutilezas do conhecimento dos índios e dos quilombolas, insensível às nuances dos saberes femininos, atropela tudo com suas máquinas de destruição. Nesse processo, elimina possibilidades e o resultado é um deserto de alternativas.

Talvez o descaso com a morte daqueles que a sociedade colonial e racista sempre tratou como descartáveis, neste momento, seja mais uma dimensão da dominação, etapa bem planejada de um projeto que visa a se tornar completamente hegemônico, eliminando aqueles que podem oferecer um contraponto a essa forma de viver. Boaventura de Sousa Santos pondera, em seu livro *O fim do império cognitivo*, que uma crise permanente é muito conveniente para o capitalismo global pois "em vez de exigir ser explicada e vencida, explica tudo e justifica o estado de coisas atual como sendo o único possível, mesmo que isso signifique infligir as formas mais repugnantes e injustas de sofrimento humano". Assim, a pandemia nossa de cada dia poderá se tornar, ao invés de uma oportunidade para um novo futuro, um elemento a mais para esse cenário de crise permanente, vantajoso para o avanço do capital.

Como será possível construir um futuro pós-pandêmico sem expandir o seleto clube que se autodenomina humanidade, nas palavras de Ailton Krenak, para abarcar todos os humanos? Como será possível imaginar algum futuro sem que façamos caber dentro dos limites dos seres cuja vida importa todos os humanos? Como construir outro mundo sem a inspiração de outros saberes, pensados em contextos diversos, talhados em outras searas?

Neste momento em que toda neutralidade é cúmplice e a inação tem consequências nefastas, os que lutam contra essa dominação, traduzida em genocídio aqui e agora, não verão a luz no fim do túnel. Como lembra Boaventura, terão que levar consigo lanternas portáteis para encontrar o caminho e evitar acidentes fatais. É uma luta longa e a inspiração só pode estar fora desse sistema que nos conduziu a esse beco sem saída. Ou seja, nesse beco, a alternativa é olhar para o céu, evitar que ele despenque sobre nossas cabeças e não esquecer como as plantas, com suas raízes e ramos, avançam sobre os materiais mais duros, abrem fissuras e brotam. Resistem e persistem.

Coisa impossível 5: Sabemos para onde vamos?

Além de Rainhas, Alice encontra várias outras criaturas estranhas no País das Maravilhas. Uma delas é o Gato, e com ele Alice tem um interessante diálogo. Alice pergunta: "Poderia me dizer, por favor, que caminho devo tomar para ir embora daqui?" E o Gato responde: "Depende bastante de para onde quer ir". Alice, então, diz: "Não me importa muito para onde". O Gato retruca: "Então não importa que caminho tome" e Alice complementa dizendo: "Contanto que eu chegue em algum lugar."

Para chegar a algum lugar é preciso saber a que lugar chegar? Ou basta ir? No livro *On the road*, de Jack Kerouac, que inspirou toda uma geração nos anos 1960, há uma passagem que diz: "... a gente tem de ir e não parar nunca até chegar lá", "Para onde a gente está indo?", "Não sei, mas a gente tem de ir." Talvez funcione quando você coloca uma mochila nas costas, o pé na estrada e deixa o caminho te mostrar qual é o destino, mas talvez como civilização, nesse momento de pandemia e crise climática,

saber que queremos ir embora daqui, mas não sabermos onde queremos chegar pode não ser a melhor alternativa.

O ambientalismo, derivado dos movimentos da contracultura da década de 1960, tem no livro *Primavera Silenciosa*, de Rachel Carson, um de seus marcos. O livro foi lançado em 1962 e trazia um levantamento abrangente dos males que agrotóxicos causavam à natureza. Inspirou muitos defensores do meio ambiente e provocou, evidentemente, o desprezo e a fúria da indústria química, deslumbrada com a revolução verde. Na década seguinte, um estudo feito por pesquisadores do Massachusetts Institute of Technology, nos Estados Unidos, intitulado *Limites do Crescimento*, daria o tom da Conferência das Nações Unidas sobre o Meio Ambiente Humano, realizada em Estocolmo, na Suécia. O estudo, que se tornou posteriormente um livro, trazia simulações em torno da finitude dos recursos, considerando os modos de produção vigentes, e projetava um cenário catastrófico para o futuro se não houvesse mudança de direção. De lá para cá, o mundo deu muitas voltas e muita coisa mudou.

Uma delas foi o esvaziamento do potencial revolucionário do ambientalismo. Esse potencial, presente em suas origens, compartilhado com os diversos movimentos nascidos na contracultura dos anos 1960, se traduzia numa convicção de que não seria possível continuar seguindo os rumos do desenvolvimento industrial e tecnológico sem um resultado nefasto para a natureza e para nós mesmos. Outra transformação significativa de lá para cá foi a aceleração do impacto humano sobre a natureza: nos últimos cinquenta anos, destruímos mais o meio ambiente do que em toda a história pregressa da nossa espécie na Terra.

Esses dois fenômenos aconteceram sob a égide da conciliação que surgiu entre o crescimento econômico e a pretensa conservação da natureza, plasmada no conceito de desenvolvimento sustentável e adotada mundialmente como solução. É preciso entender, nesse momento, em que ainda se disputa um futuro pós-pandêmico, que essa conciliação não é possível, um crescimento econômico infinito não é compatível com a manutenção da natureza com quem compartilhamos esse planeta. Uma escolha foi feita e o que vemos é o resultado dela. Revisitar essa escolha parece impossível, mas é essencial para que haja um futuro melhor e mais solidário, sem a emergência frequente de surtos de doenças mortais e sem eventos climáticos imprevisíveis e extremos.

Para tanto, uma possibilidade seria começar resgatando o potencial de transformação que o discurso ambientalista teve no passado, acrescido da experiência desses últimos 50 anos. Alguns pontos parecem fundamentais para uma aventura desse tipo, e digo aventura de propósito. Não é que me falte a palavra "agenda", é que se trata, de fato, de se aventurar por outras searas, desbravando novas ideias e talhando novas possibilidades.

O primeiro ponto é a mudança de referencial. Não é possível persistir na ideia de que o desenvolvimento econômico continua na mesma toada, fazer apenas uns

pequenos e insignificantes ajustes e defini-lo como sustentável. Para que a integridade da natureza e dos seres com quem compartilhamos o planeta seja mantida, por quais transformações o modelo de desenvolvimento deve passar? A referência não deve ser o modelo de desenvolvimento imutável e sim a integridade da natureza inegociável.

O segundo é dar nome aos bois. Diante de tantas referências ao gado e à passagem da boiada, talvez essa não seja a melhor metáfora, mas a ideia é atribuir a responsabilidade a quem é realmente responsável. Ou seja, não adianta o esforço de todas as crianças do mundo de fechar a torneira enquanto escovam os dentes se metade da água é perdida por vazamentos nas malhas urbanas de distribuição e se nada é feito sobre o uso abusivo e o desperdício de água na agricultura, por exemplo. Não adianta responsabilizar o indivíduo e suas práticas, dando a ele a impressão de que a mudança dessas práticas fará uma diferença significativa, se os maiores responsáveis pela poluição, pelo uso excessivo dos recursos naturais e pela destruição da natureza não são identificados e punidos.

O terceiro é a recusa consciente à cooptação. Com a ideia da conciliação que o desenvolvimento sustentável trouxe, a questão ambiental passou a ser uma variável de uma equação já dada, a do desenvolvimento econômico a qualquer preço. Ao invés de uma nova matemática, apenas um outro fator a ser considerado. Assim, gerações de ambientalistas passaram a ser aliados do modelo, prontos para dar nó em pingo d'água para que houvesse uma composição entre o desenvolvimento e a conservação da natureza. A recusa a essa cooptação parece impossível, mas ela pode ser revolucionária e fomentar novas alternativas.

O quarto é o reconhecimento da interdependência entre a destruição da natureza e o projeto colonial. Não haverá possibilidade de manter a integridade dos ecossistemas se esse projeto colonial racista e preconceituoso continuar regendo nosso mundo. Como bem diz Carlos Walter Porto-Gonçalves, no essencial *A globalização da natureza e a natureza da globalização*, "na América Latina, a colonialidade sobreviveu ao colonialismo por meio dos ideais desenvolvimentistas eurocêntricos ocupando os corações e mentes das elites brancas ou mestiças nascidas na América". Há que se reconhecer que a pilhagem da natureza, com todas as suas consequências, como vemos hoje na pandemia nossa de cada dia, é um dos componentes-chave desse projeto. Vale lembrar uma provocação de Gandhi, que ilustra bem esse cenário: "Para desenvolver a Inglaterra foi necessário o planeta todo. O que seria necessário para desenvolver a Índia?". Não sei em que ano exatamente Gandhi fez essa pergunta, mas certamente estamos falando aqui de uma constatação que tem mais de setenta anos, antes ainda da destruição literal de quase todo o planeta.

Há, com certeza, muitos outros pontos fundamentais para embarcarmos nessa aventura, mas talvez o mais importante, ainda, mais uma vez, seja apontar outro mundo possível, com concretude. Levar as pessoas a experimentar, a sentir, a imaginar outras coisas e, em última instância, a querer outras coisas. Talvez o movimento

ambientalista tivesse esse objetivo nos idos da década de 1960, talvez seja esse o momento de resgatá-lo. E talvez seja a hora de responder ao Gato que, sim, nos importa para onde estamos indo e que queremos seguir por um caminho definido que nos conduza a um mundo onde as ideias que parecem impossíveis se tornam possíveis.

Coisa impossível 6: A impossível possibilidade de dizer não ou a possibilidade impossível de dizer sim

Com essa, chega ao fim o desafio da Rainha Branca. Registro aqui que não foi fácil e que a Rainha Branca tem absoluta razão, pensar em coisas impossíveis requer prática. Imaginar novas formas de estar no mundo, em meio às monoculturas da mente, requer criatividade e desapego. À força de aceitar esse desafio da Rainha Branca, comecei a pensar em coisas impossíveis antes, durante e depois do café da manhã. Coisas simples, mas que no contexto que vivemos parecem, de fato, impossíveis. Percebi também, nesse trajeto, que não estou sozinha, muitos cogitam ideias impossíveis que transformariam o mundo, se forem tornadas possíveis.

Bruno Latour é um deles. Em um artigo para o jornal *Le Monde*,[7] em março deste ano, ele desvela o imenso abismo que existe entre um Estado que afirma proteger seus cidadãos da vida e da morte na circunstância de uma infecção viral e outro que ousaria dizer que protege seus cidadãos da vida e da morte porque mantém as condições de habitabilidade de todos os viventes de que as pessoas dependem. Ora, para tanto um governo teria que se comprometer em deixar as árvores de pé, proibir os agrotóxicos, deixar o ouro, o petróleo e o gás no subsolo, eliminar as culturas extensivas, acabar com as fazendas de produção de proteína animal, descobrir soluções para o descarte de plástico, assegurar que todos tenham o que comer e condições de realizar o que desejam e muitas outras coisas. Impossível? Não, mas parece…

Como transformar essas impossibilidades em possibilidades? Talvez a resposta esteja numa ideia impossível que pode ser tornar possível: a recusa ativa de quem tem o mundo a seu favor, de quem usufrui da exploração capitalista, de quem tem sua vida assegurada, de quem não é massacrado pelo colonialismo e pelo racismo nosso de cada dia. Usar seu privilégio para proteger os outros, para desmontar o sistema, para dizer não por quem não pode dizer nesse momento e nesse contexto. Recusar a continuidade da vida cotidiana diante dos assassinatos de pessoas negras, de índios, de crianças nas periferias das cidades, dos feminicídios.

Dizer não – não seguimos, não vamos trabalhar, não vamos comprar, não vamos viajar, não nada – até que isso pare. Recusar a corrente da vida enquanto as florestas

[7] Bruno Latour, "Isto é um ensaio geral?". Disponível em <https://www.n-1edicoes.org/textos/102>. Acesso em: janeiro de 2021.

continuarem sendo destruídas, o Cerrado degradado, o mar poluído, os rios contaminados, os solos envenenados. Recusar a rotina, o dia a dia, enquanto nada for feito para desacelerar a crise climática, para garantir o mínimo para cada pessoa do planeta, para criar condições para a vida de todos.

Uma das revelações da pandemia é que as coisas podem ser diferentes, não são como são por falta de opção e sim por escolha. A combinação entre o ceticismo climático e o discurso conciliador do desenvolvimento sustentável criou a ilusão de que bastariam remendos e tapa-buracos na nossa forma predatória de estar no mundo e estaríamos prontos para seguir nessa toada de crescimento infinito. O infinito aqui se refere também ao espaço que separa os poucos beneficiados desse crescimento do resto da humanidade, ao volume de destruição impingida a grande parte dos outros organismos com quem compartilhamos o planeta, ao infinito descaso que os arautos de tal crescimento têm pelos que não são partícipes elegantes da globalização.

Agora, como se isso fosse uma descoberta recente, anuncia-se: há limites! O mundo não pode crescer infinitamente. Alguns já propõem modelos onde pessoas e empresas aceitariam tais limites. Um exemplo é a cidade de Amsterdã, que, inspirada em um modelo da economista Kate Raworth, da Universidade de Oxford, na Inglaterra, pretende desenvolver uma nova economia pós-COVID-19, levando em conta os limites do planeta. A pergunta que emerge imediatamente é: quem convenceria ou obrigaria pessoas, estados e empresas a atuar dentro de tais limites? Como seria possível evitar que empresas limitadas pelas novas políticas de Amsterdã não se mudem para Belo Horizonte, Maputo, Doha ou Nova Déli?

Seria preciso construir uma ética da inaceitabilidade. Mas não seguindo uma lógica desenhada pela geografia, ou seja, a naturalização de que há coisas que são inaceitáveis em Amsterdã, mas podem ser aceitas facilmente aqui. Uma ética da inaceitabilidade deveria ter uma escala planetária. Um exemplo, ainda que não perfeito, de algo assim, é o trabalho escravo. Os defensores da escravidão no Brasil diziam que não era possível abolir essa prática abominável, mas, por fim, a escravidão foi abolida e hoje, apesar de haver ainda muitas pessoas trabalhando em condições análogas à escravidão, esta se tornou moralmente inaceitável. A ideia impossível aqui é transformar um conjunto de práticas em inaceitáveis, catalisada pela recusa das pessoas em compactuar com elas.

Mas quantos de nós, de fato, abrem mão de produtos, até mesmo supérfluos, como o chocolate e a baunilha, quando sabemos que são derivados de cadeias produtivas manchadas de sangue? Quantos de nós, mesmo com condições financeiras, consentem em pagar mais pela carne sem sofrimento animal? Quantos estão dispostos a mudar seu padrão de consumo, a se mobilizar contra a crise climática, a exigir programas de renda mínima, a usar seus privilégios para desmontar o racismo? Será que a maior dificuldade da recusa ativa reside no conformismo e na acomodação ou em um descaso semiconsciente que se traduz numa falta de solidariedade com os outros habitantes do planeta, humanos e não humanos?

É nesse momento – no qual mais de um terço da humanidade está ou esteve em quarentena, e há uma possibilidade de pesar as consequências de nossas ações, seja compreendendo as relações entre a pandemia e as formas com que lidamos com a natureza, seja enxergando, enfim, as tremendas desigualdades da nossa civilização, que obriga alguns a se exporem demasiadamente aos riscos para que outros se protejam – que deveríamos nos recusar a voltar a uma pretensa normalidade que faz com que os significados da palavra "normal" tenham que ser revisitados.

O conjunto de ideias impossíveis articulado nesse exercício de atender ao desafio da Rainha Branca poderia ser mobilizado para sustentar uma recusa à volta à "normalidade" e a construção da ética da inaceitabilidade. Usar a natureza e sua diversidade como inspiração até as últimas consequências, reformando nossos sistemas produtivos, entendendo como sistemas naturais descentralizados funcionam e examinando as soluções que espécies e ecossistemas engendram para lidar com seus problemas.

Isso forneceria soluções para muitos dilemas e alternativas para muitas das práticas que são inaceitáveis. Assumir a responsabilidade que cada um de nós, de fato, possui com o mundo e com os mais vulneráveis, encontrando dentro de si um cerne ético, pode nos dar fôlego e energia para iniciar um processo de transformação em direção a um mundo mais solidário, que inclua todos seus habitantes. Isso inclui agir contra o racismo e o colonialismo, que tornam vidas descartáveis e naturalizam a necropolítica.

Não é possível que ajamos como Alice, que simplesmente acorda de um sonho vívido e conta à sua irmã suas aventuras. Não é possível que apenas voltemos à "normalidade" como quem sai de um sonho ou de um pesadelo e contemos, em algum futuro, aos nossos filhos e netos o que aconteceu na pandemia nossa de cada dia. Impossível mesmo é a ideia de que viveremos, no futuro, se futuro houver, a mesma vida que vivíamos antes, depois de ter vivido o impossível no país da pandemia.

Nas linhas finais do livro *Alice através do espelho*, Alice se pergunta quem sonhou aquela aventura, se ela mesma ou os personagens da história que sonharam com ela e com sua jornada pelas estranhas terras do outro lado do espelho. Quem será que pode sonhar com novos mundos e novas possibilidades? Nós mesmos ou deixaremos que os outros personagens dessa nossa jornada sonhem por nós?

Eu, **Nurit Bensusan**, sou uma ex-humana. Diante dos descalabros da nossa espécie, desisti da humanidade, mas continuo bióloga. Enquanto isso, reflito sobre paisagens e culturas, formas de estar no mundo e as inspirações da natureza. Além disso, escrevo livros, faço jogos e aposto minha vida em usar a imaginação como alavanca para suspender o céu e promover aquele básico lé-com-cré.

(...) 19/07

Kutúzov: por uma estratégia destituinte hoje

Stéphane Hervé e Luca Salza

TRADUÇÃO Francisco Freitas

Contra a profusão vertiginosa de discursos decretando a urgência da ação

Esse mesmo conde Rostoptchin, que ora ofendia aqueles que partiam de Moscou, ora transferia da cidade as repartições públicas, ora distribuía armas imprestáveis para a gentalha embriagada, ora levava ícones em procissões, ora proibia o sacerdote Avgustin de remover da cidade ícones e relíquias, ora confiscava todas as carroças particulares que havia na cidade, ora usava cento e trinta e seis carroças para transportar para fora da cidade o balão de gás feito por Leppich, ora insinuava que ia atear fogo em Moscou, ora contava como havia incendiado sua casa, ora escrevia uma proclamação para os franceses na qual os reprovava solenemente por ter destruído o seu orfanato; ora assumia a glória do incêndio de Moscou, ora o repudiava, ora ordenava ao povo capturar todos os espiões e levá-los para ele, ora censurava o povo por fazer isso, ora deportava de Moscou todos os franceses, ora deixava ficar na cidade a sra. Aubert-Chalmé, que era o centro de toda a população francesa de Moscou, mas sem nenhum sentimento de culpa ordenava prender e expulsar à força o velho e honrado diretor do correio Kliutchariov; ora reunia o povo em Tri Góri para combater os franceses, ora, a fim de livrar-se do povo, entregava a ele um homem para ser morto, enquanto ele mesmo fugia pelos portões dos fundos; ora dizia que não ia sobreviver ao infortúnio de Moscou, ora escrevia num álbum, em francês, versos sobre seu papel naquela situação — esse homem não entendia o significado do acontecimento em curso, queria apenas fazer ele mesmo algo que espantasse os outros, realizar algo patriótico e heroico e, como um menino, brincava com o fato grandioso e inevitável do incêndio e do abandono de Moscou e, com sua mão pequena, tentava ora incentivar, ora conter a vazão da enorme torrente do povo que o arrastava consigo.[1]

Quando acaba de descrever a guerra — os russos abandonaram o campo de honra depois da Batalha de Borodinó (7 de setembro de 1812) e os franceses, conduzidos por seu bravo Imperador, se encaminham para tomar Moscou —, Tolstói nos oferece um quadro impressionante do que essa guerra provoca na retaguarda. O conde

1 Liev Tolstói, *Guerra e paz*. Trad. Rubens Figueiredo. São Paulo: Cosac Naify, 2013, pp. 1730-1.

Rostopchin, governador militar de Moscou, empenha-se com fervor e abnegação na defesa da cidade. Há vários meses ele não cessa de produzir cartazes para alertar a população sobre os avanços do exército de Napoleão na Rússia. Quando os acontecimentos se precipitam, ele multiplica as ações. Embora se contradigam, o que conta é o movimento, a agitação, diríamos: é preciso dar a impressão de *fazer*, sobretudo não convém permanecer inerte face ao *abandono* de Moscou.

Com efeito, Moscou está "deserta", um "acontecimento inverossímil" ocorreu.

Depois de Borodino, o exército russo decidiu não defender a cidade e se retirou para o interior do país. Os habitantes, logicamente, partiram. Ademais, incêndios começam a devastar Moscou. Quando Napoleão entra na cidade, não há nenhuma delegação a esperar por ele. Por quê? O que se passa? "Não pode haver a questão: será bom ou ruim viver em Moscou sob o domínio dos franceses? Era impossível viver sob o domínio dos franceses." Em nome deste *inegociável*, os moscovitas abandonam seus bens, dispersam-se para fora da cidade, *desertam-na* no sentido próprio do termo. Esta deserção em massa é comandada pelo marechal de campo Kutúzov, o inventor de uma estratégia de retirada face ao avanço do Grande Exército napoleônico. "Inventor" é provavelmente um exagero; Kutúzov, na realidade, quase não pronuncia palavra, não define nem esboça qualquer estratégia. Ele até zomba das estratégias. Kutúzov é apresentado justamente como o oposto de Rostoptchin. Se o governador prega a ação, Kutúzov se distingue pela inação. Se Rospotchin é vivo, enérgico, Kutúzov adormece durante os conselhos de guerra, anda com um passo incerto, não tem nenhuma compostura sobre um cavalo, não vê quase nada com seu único olho. Ele está sempre distraído, cansado. Um marechal de campo inativo é uma figura, admitamos, inabitual. Tolstói parece ter um prazer particular em descrever esse velho. Através dele, ele quer sobretudo nos fazer refletir sobre as atitudes a tomar face ao *acontecimento*. Quando um grande acontecimento se produz, quando a História se materializa, quando se a vê passar diante de nós, para retomar as palavras de um alemão célebre, o que fazer? No caso, trata-se de saber quem, entre Rostoptchin e Kutúzov, *agarra* o acontecimento. O narrador coloca a questão e dá a resposta. O ativismo do conde Rostoptchin não está à altura do que se passa: o conde se pensa como um homem que pode agir na história, pode intervir na história, pode *fazer*, ao passo que o abandono, a *deserção*, o não fazer que Kutúzov "personifica", nesse caso preciso, é, segundo o narrador, a única resposta possível perante a História. "Paciência e tempo": é respondendo nesses termos "inoperantes" à questão "o que fazer" que Kutúzov elabora uma estratégia vitoriosa face a Napoleão.

Confinados em casa há mais de dois meses, em outro tipo de "deserto", em vez de Camus e de Agamben, preferimos ler Tolstói. Não pensamos que os acontecimentos recentes sejam apreendidos se nos atermos às angústias existenciais, se nos contentarmos em refletir sobre a emergência de um governo pela mentira consentida e sobre a perenidade, de todo modo detestável, do estado de emergência. Devido

ao encadeamento cronológico fortuito com os movimentos sociais do inverno, este período nos coloca primeiramente muitas questões de estratégia política. A luta não acabou. Pois, por trás do narcisismo de diferentes blogs ou diários de confinamento, por trás das justificativas relativas às proibições e ao rastreamento para a salvação de todos, por trás dos dados pretensamente objetivos enumerados por especialistas em saúde pública, em epidemiologia, em virologia, em microbiologia, em infectologia, em seja lá o que for (se houve uma grande vítima durante esse período, é a própria ideia de objetividade – ninguém mais acredita nela), ainda se tramam disputas políticas. E quem são as pessoas que foram obrigadas a continuar a ir para o seu local de trabalho por um salário miserável? Prometeram-lhes, é claro, gratificações, mas sob quais condições? Deram-lhes um reconhecimento social, dizem as mídias, como se um "obrigado" aplicado a um retrato sorridente, tal como apareceu na primeira página de um grande jornal do Norte, fosse suficiente para fazer deles cidadãos honorários. Aliás, eles já desapareceram. Tudo recomeça, finalmente, exclamam aliviados os comentadores. Mas o pesadelo da greve já desponta.

Para nosso grande espanto, em uma conjuntura histórica favorável à paralisação do sistema, à greve precisamente, pudemos ler os cartazes, os textos, as proclamações de diversos Rostoptchin da época moderna que nos incitavam a "agir".

Liberdade, liberdade... liberdade! Diziam eles. É preciso agir. Contrariar o estado de exceção. Manifestar, se manifestar. Sair. Não somos mais o "povo das mesinhas na calçada"? – perguntavam-se eles, maravilhados. E a escola, esse grande lugar de emancipação, por que ainda está fechada? É o destino de nossos filhos que está em jogo. É necessário, urgente, vital recomeçar a vida, ainda que seja uma vida inútil, sem sentido, submetida à lei do valor, a vida que conhecemos antes da irrupção do vírus. Tivemos que ler quilômetros de linhas desses Rostoptchin indignados. Eles querem lutar – pela caneta, é claro, também não exageremos –, eles se agitam, nos convidam a nos mover para não afundarmos na inatividade, no deserto.

Por todos os lados, uma agitação verbal, um excesso analítico, uma profusão vertiginosa de discursos decretando a urgência da ação. Aqueles mesmos que denunciam a anormalidade do poder, o estado de exceção permanente, não hesitam em repetir os mesmos *slogans*, os mesmos apelos dos "tomadores de decisões", desse lado do planeta e do outro, que doravante trabalham, desavergonhada e descaradamente, em favor da "Grande Restauração", a retomada e a aceleração do modelo econômico e social que dominava antes do confinamento.[2] "Será preciso retomar a *Bullshit Economy*?", se interrogava há um mês David Graeber. Será preciso ainda se dedicar a "esse setor de merda" constituído por "todas essas pessoas (gerentes, consultores de RH e telemarketing, administradores, gestores...) cujo trabalho, em suma,

2 Alain Brossat; Alain Naze, *L'épouvantable restauration globale*. Disponível em: <https://ici-et-ailleurs.org/contributions/actualite/article/l-epouvantable-restauration>.

consiste em nos convencer de que seu trabalho não é uma pura e simples aberração?"[3] Começou tudo de novo, é claro (Graeber não estava enganado), e os planos de recuperação, tão miraculosos quanto a multiplicação dos pães, vêm acompanhados de outros planos, sem dúvida elaborados por esses mesmos consultores há muito tempo ociosos, planos de demissão, de reorganização, de modernização… E as ameaças, as chantagens abundam. Será preciso realmente seguir as regras dessa economia de merda e promover sua própria agitação inútil?

Estar à altura do acontecimento hoje, neste mundo humano que doravante já sabemos terminado, não será fazer como Kutúzov, ou seja, continuar a não fazer nada, radicalizar a nossa inatividade imposta? Deixemos Rostoptchin se agitar e os consultores serem aberrantes.

Não podemos mais respirar neste mundo por causa de um vírus, por causa da poluição atmosférica, por causa da violência do Estado, por causa de um calor cada vez mais opressivo, por causa da explosão de algumas engenhocas ou de uma fábrica classificada Seveso.[4] Todas e todos nós sabemos disso. Nós vivemos neste fim, no prolongamento deste fim. Não é o assunto de alguns profetas. Todo mundo vê, todo mundo sabe. Talvez seja essa a novidade. A epidemia em curso nos ensina de uma maneira irreversível: nós vivemos na catástrofe. A catástrofe não é para amanhã, como nos repetem nossos dirigentes para exigir de nós o que chamam de "adaptações" (ganhar menos, trabalhar mais) ou para nos culpabilizar por nossos hábitos. Já chegamos nela. Desta vez, é um vírus que revela o desastre. Na realidade, é todo um sistema, social, político, econômico, moral, que está em crise profunda, que nos "sufoca".

Por que então fazer como se nada estivesse acontecendo? Batalhar, lutar, *fazer*… Por quê? Pelo mundo de ontem? Pelos engarrafamentos nas cidades? Pelos metrôs lotados? Por um céu poluído de aviões? Por uma escola que há pelo menos trinta anos não é o ascensor de nada? Para morrer com a cara no chão sem ar nos pulmões? Por alguns centavos de esmola no salário daqueles que, entre nós, estiveram mais expostos ao vírus?

Apesar de uma produção desacelerada, não nos faltou nenhum bem material durante a crise. O sistema "superproduz", evidentemente. Face a esse Napoleão, avançando sempre em frente, produzindo sem cessar, nossa estratégia consistirá em lhe opor um outro ativismo?

Havíamos convocado uma "greve Carlitos" quando o movimento social explodiu na França antes da epidemia.[5] Acreditamos na greve como gesto de paralisação total,

3 David Graeber, "Vers une bullshit economy", *Libération*, 27 maio 2020.
4 Seveso é o nome dado a um conjunto de diretrizes europeias para identificar e prevenir acidentes industriais graves. O nome é devido à catástrofe ambiental de Seveso, na Itália, em 1976, quando ocorreu o vazamento de produtos tóxicos de uma indústria química. [N.T.]
5 Pierandrea Amato; Luca Salza. "Pour une grève-Charlot". Disponível em: <https://revue-k.univ-lille.fr/cahier-special-2020.html>.

paralisação do sistema, de sua máquina e maquinaria. Há ainda uma lição a tirar desses últimos meses (decididamente, a inação se revela rica em saberes): essa máquina, dita incontrolável, pode cessar de se mover, basta querer. O confinamento não reafirmou indiretamente a potência política da greve, na qual poucos ainda acreditavam?

Continuar a não fazer nada, depois da epidemia, significa continuar essa greve, radicalizá-la, pois desta vez o acontecimento realmente diz respeito a todo mundo. Em vez de nos escandalizarmos com a perda da nossa querida liberdade, devemos aproveitar a oportunidade, aproveitar o tempo. "Tempo e paciência". Esse é um pensamento estratégico. Devemos transformar o confinamento em greve. Sabendo que só uma greve – paralisação total de tudo, paralisação de um mundo – pode nos salvar. Toda atividade a partir de agora é inútil, até mesmo criminosa.

Retiremo-nos para não participarmos, à nossa revelia, mesmo contestando-as, das grandes reuniões que começam ou se aproximam, organizadas por todos os corpos instituídos (Estados, partidos, mídias) para refletir sobre o próximo mundo. Retiremo-nos, para não fazer parte involuntariamente do controle social, encontrando os famosos evasores, "perdidos" para a instituição escolar, que os percebe como sombras inquietantes irrecuperáveis. Retiremo-nos, para não perder terreno, das formas e momentos de vida, dos gestos sem valor de mercado, que o capitalismo de captação tentará pisar pouco a pouco. Retiremo-nos, para sair do hedonismo consumista que se tinge de convivialidade e de estar-juntos. Escutemos o presidente Macron e sigamos literalmente sua péssima metáfora belicosa. Ele não disse que, não fazendo nada na "retaguarda, ajudaríamos na vitória"? Pois bem, tomemos as palavras, mas invertamos as linhas. Lutemos através da inação.

Não adianta nada imaginar atos positivos ou, pior ainda, heroicos, para contrariar a História. Defendemos muito mais o evitamento, a esquiva. Não lutamos por um contrapoder, mas para afirmar o vazio do poder. Como Kutúzov, nós recuamos. Nós recuamos pois o capitalismo continuará a avançar e os mercados à distância (ensino à distância, medicina à distância, consultoria à distância, ... à distância) estão se abrindo devido a essa epidemia. Mas não nos refugiamos em cabanas na floresta, como eremitas ou utopistas. Nós desaparecemos do jogo, mas estamos aqui, prontos para não fazer nada. Retirar-se faz parte da guerra, como aprendemos com outro grande general desertor, Spartacus. Foi porque ele não cessou de se retirar em sua errância inoperante – não querendo nada, mas exigindo tudo – que o poder da oligarquia romana vacilou, e é porque ele foi convencido por seus companheiros à luta frontal que foi vencido, nos ensina Plutarco. A inação é perigosa, pois ela não é privativa, já que ela faz sentir a pulsação infinita do mundo. É na inação que se percebe a multidão das formas de existência, que se inventam outros mundos. A inação é intolerável para o poder. Ninguém quer isso, nem os Imperadores, nem os Estados Maiores, nem os Rostoptchin, nem os especialistas, nem a mídia. Contra eles, nos tornamos soldados do fracasso. Um fracasso no entanto vencedor.

Quem deteve a marcha triunfal de Napoleão sem, contudo, ganhar? Quem irá deter a pavorosa restauração em ato?

Com efeito, a retirada se torna estratégia da vitória. Portanto, a paralisação da produção/destruição é um gesto político, autônomo. Não é mais um poder morto que nos confina. Somos nós que decidimos parar tudo. Só retornam alegremente ao trabalho aqueles para quem viver significa preencher incessantemente uma falta, para quem a inação é uma potência privativa, é sinônimo de impotência, como esses criadores e estudiosos que sofreram por não produzir valor, à maneira de um gerente que não pôde produzir seus relatórios. Quanto a nós, continuamos a ler e a escrever, a fazer jardinagem, a jogar xadrez com nossas crianças, a tirar nossos velhos dos asilos. Nós tecemos outros laços sociais, como aqueles criados pelas brigadas de ajuda popular, outras maneiras de existir. Enquanto o poder nos convida a *fazer*, a consumir, a ser como antes, escolhemos não fazer nada. Salvamos o mundo e nossas vidas. Imaginem a cara dos comentaristas políticos, imaginem a cara dos ministros, como a ministra do Trabalho francesa, Muriel Pénicaud, que nos implora para gastarmos rapidamente o dinheiro economizado durante o confinamento, imaginem a cara dos patrões e de seus gerentes, consultores zelosos, administradores e contadores, se ninguém participa do esforço da "retomada". Uma gigantesca greve da existência paralisando tudo, continuando a paralisar tudo. Imaginem a cara desses ricaços frequentadores dos restaurantes luxuosos, desses representantes do fantoche "nação *start-up*", de todos os produtivistas, se continuamos a não fazer nada...

Eles se parecerão com o coitado do Napoleão quando entrou em Moscou e não encontrou ninguém. Seu exército não pôde nem mesmo fazer sua bela marcha triunfal, como de costume. Uma terrível situação o dominou: o "ridículo". Existe uma arma mais poderosa contra os poderosos? Um exército conquistador, após meses de combates ferozes, toma uma cidade, mas não tem ninguém! Seu chefe não tem direito a nenhum ato de submissão. Foi então que Napoleão perdeu todo o gênio militar que o tornou imortal, que o seu famoso exército deixou de ser uma horda compacta e se tornou um bando de salteadores. Do outro lado, ao contrário, os russos, nessa estratégia de evitamento, tornam-se novamente um povo. Um povo em luta. Com efeito, a estratégia de Kutúzov é a consequência da vontade feroz que emerge anonimamente, sem razão, sem declaração, das vísceras de todo um povo.

Nós também, continuando nosso exílio, radicalizando nosso não fazer, nos tornamos novamente um povo, um povo-chevique,[6] um povo da insubmissão, não negociável, da recusa absoluta.

6 Esta expressão pode ser entendida de duas maneiras. Primeiro, como trocadilho irônico entre bolchevique (ala *majoritária* do Partido Socialista Russo, seguidora de Lnin) e menchevique (ala *minoritária*), portanto, um povo que não é nem maioria nem minoria. Do russo: *bolshoi*, grande, e *menshe*, menos. Segundo, como referência ao personagem do romance satírico do escritor tcheco Jaroslav Hasek, *As aventuras do bom soldado Svejk* (nome transliterado em francês como *Chveik*), cujo carácter aparentemente ingênuo, idiota, detona bombas de riso contra o entusiasmo da guerra.

Após os incêndios de Moscou e a retirada definitiva dos franceses, bandos se organizam para assediar o Grande Exército durante sua fuga. Deníssov e Dólokhov[7] são silhuetas de antigos guerrilheiros. São os líderes de uma guerra partidária, os primeiros exemplos heroicos de uma guerra de libertação. Formas de "resistência" também se organizam hoje, perante a estupidez e nocividade do poder. Mas, como Kutúzov, nós esperamos sair da dialética amigo/inimigo, poder/contra-poder. Kutúzov nunca quer atacar, ele precisa brigar contra seus generais aspirantes à glória. Parem, não vale a pena. Não busquem a guerra. Estamos aqui. Isso basta. Kutúzov compreende que a vitória resultará dessa determinação. É uma determinação proveniente da vontade terrível de todo um povo: o povo se manifesta nessa recusa mesma. Mais precisamente: é essa recusa que cria o povo.

A fim de caracterizar essa recusa, de explicar o gesto de retirada dos russos, Tolstói fala em uma "ação negativa" que reuniu o povo e expulsou os franceses. É uma palavra admirável. Kutúzov é, apesar dele, apesar de suas insígnias, um nome dessa estratégia destituinte.

Neste momento, há uma proliferação de "ações negativas" desse gênero, a despeito de todas as injunções do poder em favor da mobilização, apesar de todos os Rostoptchin. Um povo/não povo até está se esboçando. Ele não tem nenhuma intenção de participar das tentativas de restauração. Ele está pronto para se afastar, para desertar, para tentar viver ainda, verdadeiramente. Camaradas, continuemos a nos desmobilizar.

Publicado em lundimatin *em 29 de junho de 2020.*

7 Personagens de *Guerra e Paz*.

(...) 20/07

Código da ameaça: Trans
Classe de risco: Preta

Mariah Rafaela Silva

Ciscolonialidade e risco biológico em tempos de COVID-19
Um pesadelo! Em geral, é assim que alguns amigos e amigas cis têm definido o momento pandêmico que enfrentamos. Muitos, por profunda angústia e medo, transferiram completamente suas vidas para o mundo digital: lavam cada pacote que o entregador de aplicativo faz semanalmente e, assim, mantêm-se em casa 100% do tempo. Outros, menos receosos, ousam vez ou outra ir ao mercado ou mesmo fazer a corrida matinal ao ar (nem tão) livre. Seja como for, a cisgeneridade, com todo seu arcabouço tecnológico de poder, tem experimentado (na pele, no bolso e na psique) aquilo a que as experiências trans compulsória e estruturalmente foram submetidas a vida toda pela capacidade hegemônica incomensurável da própria cisgeneridade: o isolamento social.

O Ministério da Saúde, por meio da portaria 1.914 de agosto de 2011,[1] estabeleceu a Classificação de Risco de Agentes Biológicos. O objetivo é determinar, segundo critérios determinados pela Comissão de Biossegurança em Saúde, a virulência de agentes biológicos cujas classes variam de 1 a 4. Os patogênicos do grupo 1 são os menos virulentos, enquanto os do grupo 4 são aqueles com maior poder de contaminação e risco à vida. O SARS-CoV-2, vírus causador da COVID-19, está classificado como de risco 3, a mesma virulência do HIV, cujo estigma de "praga gay" insiste em se manter no horizonte. Segundo a portaria, tal categoria representa "alto risco individual e moderado para a comunidade" e

> Inclui os agentes biológicos que possuem capacidade de transmissão por via respiratória e que causam patologias humanas ou animais, potencialmente letais, para as quais existem usualmente medidas de tratamento e/ou de prevenção. Representam risco se disseminados na comunidade e no meio ambiente, podendo se propagar de pessoa a pessoa. Exemplos: *Bacillus anthracis* e Vírus da Imunodeficiência Humana (HIV).

1 Disponível em <https://www.saude.mg.gov.br/index.php?option=com_gmg&controller=document&id=7377>.

As instruções de biossegurança que indicam a classe de risco dos patógenos nocivos à vida humana não se separam das intersseccionalidades sociais que produzem as mais variadas assimetrias de classe, raça e gênero, uma vez que que os "portadores" (e, consequentemente, transmissores de doenças) muitas vezes são seres humanos. Nessa perspectiva, os patógenos ganham um caráter social fundamental, na medida em que vêm mostrando que os velhos estigmas são profundamente reatualizados através dos marcadores sociais da diferença. É o caso da COVID-19, inicialmente entendida como uma "doença democrática" por supostamente atingir todas as pessoas da sociedade de igual modo. Contudo, o Ministério da Saúde aponta que a COVID-19 atinge de maneira mais letal as populações negras.[2]

Foi através das ações humanitárias realizadas pelo Grupo Conexão G de Cidadania LGBT em Favelas que percebi que a população trans negra está em situação de risco particular, além de ser propriamente entendida como um risco em si. Durante as ações de distribuição de kits de higiene, alimentos e máscaras no Complexo da Maré no Rio de Janeiro, percebemos que mais 90% das pessoas que receberam os kits eram trans negras e que quase a totalidade delas vivem com rendimento mensal de até 100 reais. Foi assim que me peguei pensando sobre o quão íntimos são a portaria de biossegurança, o Manual de Diagnóstico e Estatístico de Transtorno Mentais (DSM) e a Classificação Estatística Internacional de Doenças (CID).

O DSM, em sua quinta edição, trata as transexualidades como uma "disforia de gênero". Antes era fundamentalmente uma parte da experiência humana ligada ao que há de doente no comportamento e por isso era (e não deixa de ser) uma doença mental.[3] Em 2018, a Organização Mundial da Saúde reclassificou as transexualidades na CID, em sua décima primeira edição, tratando-as como "incongruências de gênero". Embora "especialistas" apontem para a importância do feito, a comunidade trans vêm rechaçando as redefinições, pois elas continuam operando numa lógica de profunda patologização das pessoas trans, transformando-as (in)diretamente em verdadeiros patógenos sociais.

Desse modo, as experiências trans são investidas num processo de virulência cujos riscos são percebidos como igualmente letais, tomadas a partir de racionalidades classificativas que investem o corpo e a experiência trans num denso abismo disfórico (conferindo uma pseudoaparência de abolição da patologização das transexualidades) ameaçador e letal para as políticas de bem-estar social. A única conquista efetiva seria se as transexualidades não fossem tipificadas em tais documentos.

2 Ver: <https://g1.globo.com/bemestar/coronavirus/noticia/2020/04/11/coronavirus-e-mais-letal-entre-negros-no-brasil-apontam-dados-do-ministerio-da-saude.ghtml>.

3 Para mais informação, ver: <https://www.euro.who.int/en/health-topics/health-determinants/gender/gender-definitions/whoeurope-brief-transgender-health-in-the-context-of-icd-11#402742> e o próprio DSM-V em seu capítulo sobre transexualidade.

Ao submeter o corpo e as subjetividades trans a modelos de patologização, arrastando deste modo as experiências trans para o interior dos fluxos paradigmáticos da biossegurança, a cisgeneridade exercita seu direito soberano de tipificar na mesma proporção o normal e o anormal nos próprios modelos de segurança, perigo e letalidade, reatualizando os paradigmas coloniais. Dessa maneira, os tentáculos coloniais continuam exercendo seus modos de captura: entre o disfórico e o não disfórico existe toda uma parafernália semiótico-discursiva que tem como único objetivo colocar no devido lugar aqueles que são desde sempre sem lugar ou cujo único lugar possível é o limbo da inexistência. São pessoas excedentes — nada mais que aquele excesso passível de descarte do qual nos falava o velho e sábio Fanon. Nessa perspectiva, os códigos de classificação da ameaça oscilam entre o trans* (incluindo aí as não binariedades e intersexualidades)[4] e o não trans (cis).

Para as experiências trans, se o código da ameaça deriva do gênero, a classe de risco é aferida pela raça. No *ficcional* gradiente de inteligibilidade social, quanto mais escura for a cor da pele, mais nociva a experiência trans é entendida. Nessa medida, a "virulência" não oscila entre 1 e 4, tal qual indica a portaria, mas entre o não humano e o monstruoso. Frisa-se, entretanto, que entre o não humano e o monstruoso existe toda uma infinidade de "seres do abismo", categorizando uma parcela da população cujo sentimento de pertencimento da sociedade é nulo. Conforme bem nos informa Achille Mbembe na *Crítica da razão negra*, é nessa lógica que se produz o perigo racial que se "constituiu desde as origens um dos pilares dessa cultura do medo intrínseca à democracia liberal." O filósofo camaronense explica ainda que "a consequência desse medo […] sempre foi a colossal extensão dos procedimentos de controle, coação e coerção, que, longe de serem aberrações, representam a contrapartida das liberdades".[5] Um dado imediato referente ao tratamento direcionado a esse "risco biológico" é a completa eliminação, ou seja, a morte.

O último dossiê de assassinatos da população trans, lançado em 2019 pela Associação Nacional de Travestis e Transexuais (ANTRA),[6] indica que 82% das pessoas trans assassinadas são negras e pardas. Durante a pandemia e o isolamento, o assassinato de pessoas trans aumentou 48% em relação ao mesmo período do ano passado,[7] levando-me a concluir que o transfeminicídio e o racismo são elementos fundamentais para o engendramento da necropolítica pandêmica contemporânea.

4 Até o CID-10 o Código de Classificação da transexualidade era F.64 (Transtorno de identidade sexual). Dentro desse código havia a variação de 0 a 9, dependendo das características do dito transtorno (Ex. F.64.0, F.64.1 e assim por diante).

5 Achille Mbembe, *Crítica da razão negra*. Trad. Sebastião Nascimento. São Paulo: n-1 edições, 2018, p. 147.

6 Disponível em: <https://antrabrasil.files.wordpress.com/2020/01/dossic3aa-dos-assassinatos-e-da-violc3aancia-contra-pessoas-trans-em-2019.pdf>.

7 Dados disponibilizados pela ANTRA: <https://antrabrasil.files.wordpress.com/2020/05/boletim-2-2020-assassinatos-antra-1.pdf>.

Essa racionalidade, que reveste os corpos-subjetividades trans numa incessante lógica da produção de perigo, é o que justifica eventos como o chamado *Epidemia transgênero – o que está acontecendo com nossas crianças e adolescentes?*, que aconteceria em março deste ano na Assembleia Legislativa do Rio Grande do Sul.[8] Financiada com dinheiro público e em local público, essa palestra deixa clara a relação direta da percepção patogênica e ameaçadora das transexualidades ao ponto de não existir mais qualquer fronteira no entendimento entre o vírus e as transexualidades como risco potencial à humanidade. Eles nos inventaram como vírus. Imaginaram que o neoliberalismo e sua reatualização cotidiana do racismo e da transfobia funcionariam como vacina e seriam capazes de nos deter. Contudo, esqueceram, como muito bem diz Jota Mombaça,[9] que *nós somos imorríveis*:

> Não sabem que nossas vidas impossíveis se manifestam umas nas outras. Sim, eles nos despedaçarão, porque não sabem que, uma vez aos pedaços, nós nos espalharemos. Não como povo, mas como peste: no cerne mesmo do mundo, e contra ele.

Como código e classe de risco, fomos forjadas no cerne de uma *ratio inimica*, uma tecnologia de poder que vem se desenvolvendo desde os primórdios da formação dos Estados modernos, se constituindo ela mesma como a própria razão de Estado. Tal diagrama de poder não tem apenas como objetivo a dominação exclusiva de um espaço geográfico, mas também todo o aparato de estratégias e técnicas de governo que buscam assimilar, no campo profundo de suas conquistas, a mente, o corpo, o gênero e a sexualidade e tudo aquilo que puder servir como suporte de manutenção e perpetuação de poder incomensurável de dominar, destruir, espoliar, saquear, vigiar, controlar, (re)conhecer etc. Assim, todas as instituições de Estado passam a funcionar única e exclusivamente a partir desse paradigma. As prisões se tornam o novo navio negreiro;[10] as escolas, mais do que espaço de educação, se tornam estruturas de diferenciação e segregação; as classes políticas, médicas e jurídicas, em geral brancas, se tornam os novos soberanos. Sendo elas as definidoras das regras da vida em sociedade, do que é cultura, das leis, das epistemologias, dos fluxos econômicos, tornam-se rapidamente nos agentes promotores de uma ciscolonialidade, ou seja, de um domínio no campo do corpo, do gênero, da sexualidade construindo efetivamente o paradigma de "verdade" das inteligibilidades sociais.

Nessa perspectiva, os corpos trans racializados são como *commodities* e seu produto são as próprias diferenças que se constituem a partir das noções de extermínio,

[8] Ver: <https://www.sul21.com.br/ultimas-noticias/politica/2020/03/deputado-promove-palestra-na-assembleia--intitulada-epidemia-de-trangeneros/>.

[9] Jota Mombaça, "O mundo é meu trauma". *PISEAGRAMA*, Belo Horizonte, número 11, pp. 20-25, 2017. Disponível em <https://piseagrama.org/o-mundo-e-meu-trauma/>.

[10] Achille Mbembe, *Sair da grande noite: ensaio sobre a África descolonizada*. Petrópolis: Vozes, 2019.

separação e segregação[11] que movimentam o poder das *cisficções*. É o corpo do uso descartável, do uso barato e sigiloso, o corpo estranho, indefinido e sem nome cujo preço varia entre cinco e cinquenta reais, dependendo do tipo de serviço disponibilizado no *drive-thru* de uma esquina escura de uma rua qualquer. O mesmo corpo que, desde sempre isolado, não pode usufruir do isolamento promovido pelas políticas de quarentena, seja porque a família tradicional o rejeita, seja porque as dinâmicas estruturais de pobreza não o permitem. Esse mesmo corpo-subjetividade, abjeto durante o dia e clandestino durante as noites, não pode acessar o auxílio emergencial por não ter documento ou muitas vezes ser menor de idade.

Com toda serenidade e consciência, afirmo: esse corpo trans recusa visceralmente a "liberdade" dada pelo aparente rompimento dos grilhões da *disforia*. Parafraseando o que disse certa vez a cantora Tati Quebra Barraco em seu perfil do Facebook, "não devo esperar que migalha caia da mesa [cis] branca" (a interpolação é minha). Em um ano regido por Xangô, a cisgeneridade tem visto o quão amargo é o isolamento social, o quanto isso afeta a nossa capacidade de crer no futuro e construir os agenciamentos para que nele habitemos coletivamente, em multiplicidade. Uma parcela significativa da sociedade tem assistido atônita ao desmoronamento de um *mito* que eles mesmos fabricaram, dada a latente repulsa que sentem por pobres, negros, favelados, indígenas, LGBT e toda sorte de corpos desvirtuados e pervertidos do mundo; alguns têm compartilhado timidamente frases ou *hashtags* como *Black Lives Matter* quando eles mesmos sabem que seu rancor histórico e seu delírio escravagista fizeram com que um homem inapto e com evidentes inclinações racistas e neofascistas assumisse a presidência da república como seu representante; se dizem comovidos com a morte de um menino negro de cinco anos, mas não abrem mão do serviço doméstico da mãe preta por ser "essencial", já que não têm capacidade de limpar suas próprias privadas. Não! Não devo esperar migalhas. Sou nutrida unicamente pelo ódio e pelo desejo incomensurável de arrancar da minha frente um passado que insiste em repousar nos meus horizontes.

No início da década de 1980, a população LGBT recebeu um rótulo que persiste. O HIV/AIDS lançou no fundo poço do estigma especialmente as populações de travestis e transexuais, impingindo em suas subjetividades a carga de risco biológico iminente. Foi o que justificou, no fim dessa mesma década, por exemplo, uma política de Estado que teve como objetivo a caçada de travestis no âmbito da *Operação Tarântula*. A retórica era "estamos combatendo a AIDS" e assim se justificava a brutalização[12] de travestis que eram fichadas, catalogadas, tipificadas. À época, a presença de travestis nas ruas representava um risco à sociedade; hoje, com a pandemia provocada pela

11 Achille Mbembe, *Políticas da Inimizade*. Trad. Marta Lança. Lisboa: Antígona, 2017.
12 Ver: <https://www1.folha.uol.com.br/cotidiano/2018/01/1951067-sobrevivi-diz-vitima-de-operacao-da-policia-de-caca-a-travestis-ha-31-anos.shtml>.

COVID-19, continuamos sendo percebidas como risco biológico, já que tudo que se fez foi construir as ruas como nossas casas.

Nossas vivências trans e travestis sabem muito bem como funciona o protocolo de descarte de lixo como "risco biológico"; não importa o quão "higienizado" esse corpo seja, será sempre o corpo "trans preto" — não há passabilidade nem nível acadêmico que extinga nosso lugar na alteridade quando se é preta e trans, categorias que, pela exceção da exceção da regra, ocupam um ou outro espaço de privilégio, graças à "imensa benevolência e cordialidade" da ciscolonialidade. Perceba: a exceção se dobra em exceção e assim se fabrica um farrapo humano. Sobre isso, fala muito bem Achille Mbembe:[13]

> a despeito de apresentar aqui e ali uma aparência humana, está tão desfigurado que se encontra, ao mesmo tempo, no aquém e no cerne do humano. É o infra-humano. Reconhece-se o farrapo pelo que sobra dos seus órgãos — a garganta, o sangue, a respiração, o ventre, da ponta do esterno à virilha, as tripas, os olhos, as pálpebras. Mas o farrapo humano não deixa de ter vontade [e sonhos]. Nele restam só os órgãos, mas resta também a fala, último sopro de uma humanidade devastada, mas que até as portas da morte, se recusará a ser reconduzida a um monte de carne, a morrer de uma morte indesejada: "não quero morrer desta morte".

Essa pandemia tem servido para me mostrar que apesar de todas as adversidades colocadas a nós trans pretas pelo isolamento histórico e estrutural promovido pela ciscolonialidade, ainda é possível abrir pequenas brechas para vislumbrar o amanhã, mesmo com um mundo em colapso. Há cinquenta e um anos, duas travestis ajudaram a iniciar as revoltas de Stonewall, uma negra (Marsha P. Johnson) e uma latina (Sylvia Rivera), dando início a todo um movimento de luta por direitos. Semanas atrás, na favela da Maré com outras travestis e transexuais negras, distribuíamos cestas básicas e materiais de higiene para a população local. Esse gesto me fez perceber que o futuro é aqui e agora e o dia seguinte é sempre uma ação desejante.

Do risco ao lixo, continuamos firmes no desejo de redefinir o projeto de mundo inventado pela ciscolonialidade para que nossos corpos possam existir muito além dos códigos de classificação de doenças ou das estatísticas "de uma política de extermínio e normalização, orientada por princípios de diferenciação racistas, sexistas, classistas, cissupremacistas e heteronormativos".[14] Assim, seguimos entre o ódio e o desejo de enxergar o céu para além das grandes nuvens *brancas* que o cobrem. Pois, como diz Jota Mombaça,[15]

13 Achille Mbembe, *Crítica da razão negra*, op. cit., pp. 237-238. Interpolação minha.
14 Jota Mombaça. *Rumo a uma redistribuição desobediente de gênero e anticolonial da violência*. 2016. Disponível em <https://issuu.com/amilcarpacker/docs/rumo_a_uma_redistribuic__a__o_da_vi>.
15 Ibid.

Trata-se de afiar a lâmina para habitar uma guerra que foi declarada a nossa revelia, uma guerra estruturante da paz deste mundo, e feita contra nós. Afinal, essas cartografias necropolíticas do terror nas quais somos capturadas são a condição mesma da segurança (privada, social e ontológica) da ínfima parcela de pessoas com status plenamente humano do mundo.

Trans e pretas – imorríveis, espalhamo-nos como *pragas* no próprio cerne do mundo para inventar um outro mundo. Mesmo sem garantia de sucesso, nós sairemos do isolamento compulsório, da quarentena em que fomos lançadas há séculos, não como ameaças biológicas, mas como anjos negros do apocalipse, anunciando o fim de um mundo inventado com o jorrar de nosso sangue e a dor de nossas feridas.

Mariah Rafaela Silva é mulher trans negra, ativista e colaboradora do Grupo Conexão G de Cidadania LGBT de Favela. Professora substituta do Departamento de História e Teoria da Arte da Universidade Federal do Rio de Janeiro, é formada em História da Arte pela UFRJ, mestra em Ciências Humanas (História, Teoria e Crítica da Cultura) pela Universidade do Estado do Amazonas e doutoranda em Comunicação pela Universidade Federal Fluminense.

(...) 21/07

Exus e xapiris
Perspectiva amefricana e pandemia
Tadeu de Paula Souza

Para Yalodê

O perspectivismo yanomami, narrado pelo xamã Davi Kopenawa, nos ajuda a entender a ira dos *xapiris*, espíritos da floresta, com a destruição causada pelos homens "apaixonados por mercadorias". Segundo os yanomami, a floresta, *Omana*, é inteligente, e se defende da predação com os *xapiris*, responsáveis por sustentar o céu. A morte do povo *yanomami* e dos seres da floresta gerará a queda do céu, uma ação de *Omana* em resposta ao desequilíbrio predatório que os xamãs não conseguirão mais conter. Como aponta Ailton Krenak, a relação entre cultura ameríndia e natureza não é nem de passividade nem de predação, mas de cultivo, dádiva, admiração e produção comum: "A floresta, somos nós que cultivamos. A floresta é algo produzido por pássaros, primatas, gente, vento, chuva... Esses são produtores de floresta! Os índios e seringueiros mostraram que a gente cria a floresta e mantém a floresta."[1]

Os ancestrais do povo yanomami (*yarori pë*) se desdobraram: suas peles se tornaram animais (*yaro pë*) e seu espírito se tornou *xapiri*. "No entanto, quando se diz o nome de um *xapiri*, não é apenas um espírito que se nomeia, é uma multidão de imagens semelhantes."[2] Essas imagens seriam o *yarori pë*, que designa uma coletividade que os xamãs acessam nos seus rituais. Um *xapiri* tem várias expressões, imagens diferentes, porém semelhantes de um mesmo espírito ancestral. Para Bruce Albert,[3] a "triangulação ontológica entre os ancestrais animais (*yarori pë*), os animais de caça (*yaro pë*) e as imagens xamânicas animais (também *yarori pë*) constitui uma das dimensões fundamentais da cosmologia yanomami". A imanência entre homem e natureza provém de uma relação de parentesco comum em que todos são pessoas,

1 *Vozes da floresta*: Ailton Krenak. Disponível em: <https://youtu.be/KRTJIh1os4w>. Acesso em 16 jun. 2020.
2 Davi Kopenawa; Bruce Albert, *A queda do céu: Palavras de um xamã yanomami*. Trad. Beatriz Perrone-Moisés. São Paulo: Companhia das Letras, 2015, p. 116.
3 Davi Kopenawa; Bruce Albert, *A queda do céu: Palavras de um xamã yanomami*. Trad. Beatriz Perrone-Moisés. São Paulo: Companhia das Letras, 2015.

como aponta Viveiros de Castro:[4] parentesco entre os yanomami, os milhares de espíritos da floresta (*xapiri*) e os diversos animais que habitam a floresta.

Assim como na cosmologia ameríndia, na yorubá também não há transcendência entre cultura e natureza, mas uma imanência ativa que é preservada, dentre várias estratégias, pela preservação de uma cosmologia da multiplicidade e parentalidade: muitos seres diversos que compõem uma grande família.

Segundo uma lenda africana, entre Orum (mundo espiritual) e Aiyê (mundo terreno) havia um espelho que refletia a verdade espiritual sobre o mundo terreno. Um dia, Mahura, uma habitante do Aiyê, quebrou o espelho ao macerar o inhame no pilão. Mahura foi rapidamente explicar o ocorrido a Olurum (criador do céu e da terra), que tranquilamente lhe respondeu que, daquele dia em diante, cada um veria o mundo a partir de um pedaço do espelho. Não haveria uma verdade universal, cada verdade seria o reflexo do lugar em que se encontrasse. O perspectivismo yorubá se funda numa cosmologia que impede a apropriação do múltiplo no Um, mantendo ativa a abertura da coexistência de diversos mundos possíveis. A quebra do espelho da verdade conjura a formação de uma cosmologia narcísica e, portanto, etnocêntrica, que torna o mundo uma grande projeção de uma única imagem político-cultural: a sua.

Omolu é um Orixá que rege as doenças e as curas no âmbito coletivo. Para a cosmologia yorubá, as epidemias são expressões de desequilíbrios na relação com a natureza, que inclui, além da fauna e da flora, outras pessoas e as divindades. Omolu é, portanto, uma força da natureza que rege esses desequilíbrios, onde a cura advém, portanto, de uma mudança coletiva. Existe uma exigência para que Omolu efetue a cura!

A forma de transcendência entre cultura e natureza se expressa na cosmologia da branquitude através da forma-Estado que subsome o múltiplo no uno, sobrecodificando e capturando as variações do vivo. Assim vem sendo nos últimos quinhentos breves anos de dominação etnocêntrica. Negar o outro, a vida e a multiplicidade tem sido o modo de gerar acumulação de capital e expropriação de modos de vida fundados na multiplicidade e no comum.

A pandemia anuncia o fracasso de uma cosmologia que, ao se impor como superior às demais, conduziu a vida a difíceis impasses. O espelho universal da branquitude quebrou, mas a habilidade dessa dominação ético-estético-política parece sempre se recompor de pedaços de espelhos que se rearticulam de modo a formar uma imagem distópica.

A pandemia prenuncia os eventos catastróficos a que a branquitude, pautada na cosmologia do *uno-mercadoria-propriedade*, conduz a vida na Terra. A intrusão de Gaia, como aponta Isabelle Stangers,[5] diz respeito a uma ação que não aponta para

[4] Eduardo Viveiros de Castro, "Os pronomes cosmológicos e o perspectivismo ameríndio". *Mana*, Rio de Janeiro, v. 2, n. 2, pp. 115-144, out. 1996.

[5] Isabelle Stengers, *No tempo das catástrofes: Resistir à barbárie que se aproxima*. Trad. Eloisa Araújo Ribeiro. São Paulo: Cosac Naify, 2015.

uma relação de pertencimento ou mesmo de vingança de Gaia, mas simplesmente para uma reação que não tomará conhecimento de uma espécie específica: os humanos. Entretanto, tal intrusão pode ser respondida sintomaticamente, quando as crises ecológicas continuam a ser entendidas como oportunidades para gerar ainda mais concentração de riqueza e intensificação do racismo ambiental e distribuição de mortes em escala planetária. Ao mesmo tempo que negrxs morrem 60% a mais que brancos por COVID-19, o patrimônio dos bilionários estadunidenses aumentou em 15% durante os dois primeiros meses da pandemia.[6]

À medida que a pandemia avança sobre o globo, como ondas que descem e sobem, modeladas em curvas e gráficos, refletem-se as racionalidades de governos que tentam impor novas normatividades. Alguns países têm chamado especial atenção por terem persistido com uma política de negação ou minimização da pandemia, atualizando o negacionismo como estratégia necropolítica, especialmente nas Américas, onde o racismo é marcador territorial e de desigualdade social.

O negacionismo opera, assim, como uma racionalidade que, ao negar os genocídios coloniais, continua a negá-los no contemporâneo, para então negá-los no futuro próximo: assim como não houve escravidão, não houve tortura e não haverá aquecimento global! Toda negação é também um desejo de negação. O negacionismo é constitutivo da necropolítica colonial que, no Brasil, ganhou a forma de um mito originário da relação harmoniosa das diferentes raças na formação de uma democracia racial e se atualiza nas respostas fascistas à pandemia, uma vez que, além de assassino e racista, o bolsonarismo expressou no "e daí?" sua disposição suicidária.

Nos cacos dos espelhos da nova república que se espatifou, observamos os reflexos de uma amefricanidade, tal qual propõe Lélia Gonzalez[7] citando MD Magno. A hibridização de cosmologias ameríndias e afrodiaspóricas cria potentes estratégias para liberação da imaginação política de um mundo por vir e reverter a negação (da vida). A imaginação advém da composição de matérias expressivas que ganham corpo num projeto político. A imaginação é, portanto, o efeito da composição de afetos e matérias expressivas coletivas.

No Brasil, essa matéria expressiva foi constituída no fazer comum da diáspora, o *egbé*, como aponta Muniz Sodré,[8] enquanto experiência coletiva dos diversos terreiros que compõem memória e matéria não de um saudosismo, mas de invenção de novos modos de vida.

6 Ver: <https://www.infomoney.com.br/negocios/bilionarios-americanos-ficaram-us-434-bilhoes-mais-ricos-desde-o-inicio-da-pandemia-aponta-relatorio/>.
7 Lélia Gonzalez, "A categoria político-cultural de amefricanidade". *Tempo Brasileiro*. Rio de Janeiro, n. 92/93 (jan./jun.), 1988, p. 69-82.
8 Muniz Sodré, *Pensar Nagô*. Petrópolis: Vozes, 2017.

Como aponta Mbembe,[9] as *plantations* criaram uma situação paradoxal, uma vez que imprimem um poder absoluto perante o qual o negro ou indígena escravizados criaram uma representação com qualquer coisa de que dispunham, fosse um gesto, traços da linguagem, batidas no corpo, estetizando-as. Essa matéria expressiva do *egbé* vem da resistência e afirmação da vida diante da morte.

O assimilacionismo político-cultural do embranquecimento, como aponta Kabenguele Munanga,[10] e da produção de uma subjetividade negacionista restringiu o fazer *egbé* ao espaço das artes e religiosidades, onde as matérias expressivas ameríndias e afrodiaspóricas são incorporadas numa inteligibilidade que as reduz às categorias de "contribuição" e "acessório" à cultura central branca e eurocêntrica. Esse "inclusivismo cultural", como provoca Paul Gilroy,[11] tem a intenção de delimitar o campo de atuação de outras cosmologias que pensam o mundo e a vida a partir de outros paradigmas ético-estético-políticos que não o do "egoísmo-unidade-concorrência".

Bloquear a imaginação e o devir revolucionário: essa é a função da colonialidade, uma vez que impede que o *egbé* ganhe espaço político-institucional. Em contrapartida, inserir um modo *egbé* de fazer política e fazer instituição é uma estratégia de dar corpo e consistência à imaginação política e ao desejo de outros mundos possíveis. A colonialidade produz, na melhor das hipóteses, a idealização e projeção, tão comuns na esquerda brasileira, que, a partir da categoria de consciência de classe, excluem o corpo, o afeto, a espiritualidade e a mitologia constitutivas na matéria expressiva amefricana.

Se, por um lado, essa matéria tem ganhado corpo a partir das lutas identitárias, cabe ressaltar que é somente por uma questão estratégica e não por finalidade. Ao contrário da formação das identidades nacionais, as identidades amefricanas se sustentam numa cosmologia da multiplicidade e são movimentadas pela força Exu. Exu é a energia do movimento, da comunicação e articulação entre mundos. É Exu quem faz a passagem e conexão entre diferenças. Toda identidade Orixá precisa de Exu para exercer a cosmologia da multiplicidade e comunicar as diferenças entre eles, uma vez que um filho de Oxóssi pode, toda vez que for necessário, evocar a forças de Xangô ou Ogum: um Orixá nunca age sozinho! As identidades são processos de individuação que se processam em coletivos que compõem as diferentes qualidades Orixás! O medo de Exu não se deve a poderes maléficos, mas ao fato de esconjurar a identidade nacional e o projeto de soberania, uma vez que ataca aquilo a que o Estado resiste: a composição de diferenças.

As cosmologias amefricanas incluem os elementos excluídos pela branquitude, tal qual nas giras de Umbanda em que o povo da rua, os pretos velhos, os caboclos,

9 Achille Mbembe, *Necropolítica*. Trad. Renata Santini. São Paulo: n-1 edições, 2018.
10 Kabenguele Munanga, *Rediscutindo a mestiçagem no Brasil: Identidade nacional versus identidade negra*. Belo Horizonte: Autêntica, 2019.
11 Paul Gilroy, *Atlântico Negro: Modernidade e dupla consciência*. Trad. Cid Knipel Moreira. São Paulo: Ed. 34, 2017.

ciganas e as pombas giras baixam para ensinar, proteger, acolher, cuidar e guiar. Ao contrário da cosmologia moderna, não existe separação entre qualidades <u>supostamente</u> femininas e masculinas. No *egbé*, lutar, brincar e curar são atividades do pensamento, como no pensar-fazer da capoeira angola e dos terreiros, em que as matérias expressivas que movimentam sensibilidade, cuidado e amorosidade são constitutivas do fazer-instituição.

Enquanto exus trabalham intensamente para abrir os caminhos, seguiremos aprendendo com eles a produzir novos mundos possíveis, recompondo um campo de alianças alicerçados em matérias expressivas que nos ensinem a arte de conjugar num mesmo movimento luta, brincadeira e cura, para que durante a longa travessia que a pandemia exige possamos acumular potência e liberar novas imaginações, somar esforços aos xapiris e juntos sustentar o céu.

Tadeu de Paula Souza é professor do Departamento de Saúde Coletiva da UFRGS. Coordena, com o professor José Damico, o grupo de pesquisa Egbé: Negritude e Produção do Comum.

(...) 22/07

Medo — ou como surfar turbilhões
Maria Cristina Franco Ferraz

Um dos afetos mais pervasivos na atual situação pandêmica é, sem dúvida alguma, o medo, em seus múltiplos matizes, gradações e implicações. Evoquemos, de início, sua dimensão mais ampla e difusa: o medo da morte. Como o tema, por si só, tende a convocar céus carregados e sombrios, comecemos por uma citação de Hannah Arendt, acionada como um recurso apotropaico, ou seja, como um expediente protetor contra possíveis atmosferas nefastas, suficientemente forte para afastar eventuais malefícios — mesmo no âmbito teórico-filosófico. Trata-se da seguinte afirmação extraída do capítulo V, intitulado "Ação", do livro *A condição humana*:

> Fluindo na direção da morte, a vida do homem arrastaria consigo, inevitavelmente, todas as coisas humanas para a ruína e a destruição, se não fosse a faculdade humana de interrompê-las e iniciar algo novo, faculdade inerente à ação como perene advertência de que os homens, embora devam morrer, não nascem para morrer, mas para começar.[1]

A ênfase arendtiana na finitude sustenta a afirmação da potência da ação humana. Potência transformadora endereçada à efetuação de novos começos, implicando a luta em favor da vida e contra o trabalho do negativo. A inevitável mortalidade humana é remetida pela autora ao nascimento, aos *começos*. Ante o rumo inexorável em direção à morte ergue-se, portanto, a ação humana capaz de interceptar a ruína e a destruição, abrindo um incomensurável campo de possíveis. Como sabemos, a filósofa conheceu bem de perto os horrores de seu tempo. Sua aposta nos começos é prova da força vital que mobiliza e acompanha seu fazer filosófico. Arendt envia, desse modo, dois acenos para o inquietante presente: tanto a ideia de que nossa finitude abriga um manancial inesgotável de começos quanto a prova, atestada por seu próprio pensamento, de que se pode sair de crises e dores monstruosas afirmando, ainda uma vez, a vida.

Após abrirmos este texto ao ar dos começos e ao arejamento antiasfixiante dos possíveis, salientemos certas dimensões do medo no âmbito da situação pandêmica. Partiremos de algumas observações de José Gil em um texto publicado em março de 2020, na *Pandemia crítica*.[2] Gil destaca dois aspectos do medo. Lembra, inicialmente,

1 Hannah Arendt, *A condição humana*. Trad. Roberto Raposo. Rio de Janeiro: Forense Universitária, 2007, p. 258.
2 José Gil, "O medo". *Pandemia crítica*, v. 1. São Paulo: n-1 edições, 2021, p. 22.

sua importância protetora em relação à própria vida, sintetizada como a função de "acordar a lucidez". De fato, certo grau de medo, de um tipo primordial, liga um alerta salutar que favorece a identificação de perigos efetivos e a invenção de meios eficazes para se proteger de ameaças reais, mesmo que estas não sejam visíveis. Essa modulação do medo atrelado à lucidez tem se manifestado, na situação mundial da pandemia COVID-19, em 2020, na busca por conhecimento, no esforço internacional em pesquisas, na elaboração de políticas sanitárias e em práticas de isolamento, confinamento e distância social.

Entretanto, especialmente no Brasil, esse medo que desperta a lucidez tem encontrado obstáculos, em função de interesses econômicos, políticos e ideológicos, sugerindo uma política implicitamente deliberada de extermínio dos mais vulneráveis, especialmente de idosos, negros, pobres, indígenas. Uma das expressões de tal postura assenta-se no negacionismo.[3] Atualmente, e não apenas no Brasil, posturas negacionistas atingem tanto saberes científicos quanto fatos comprovados. Esse conceito tem uma história. Inscreveu-se, inicialmente, na esfera da denúncia daqueles que pretendem apagar a história, tal como no caso do pretenso e autodenominado *revisionismo* historiográfico. A sua tradução crítica como *negacionismo* foi exemplarmente desenvolvida por Pierre Vidal-Naquet no livro *Les assassins de la mémoire*.[4] Vidal-Naquet desmontou a falaciosa pretensão do *revisionismo* (no caso, a negação da existência mesma de campos de concentração e extermínio no Terceiro Reich), cuja tática única era a de solapar, de modo sistemático, a validade de qualquer documento ou testemunho. De fato, não se tratava nesse caso de uma *revisão* da história, mas de sua *negação*, que tem por efeito assassinar mais uma vez os que foram exterminados, na medida em que abala e destrói a memória dos acontecimentos. Nesse sentido, corresponde a uma tentativa de extermínio do passado como ponto de partida para seus retornos ominosos no presente.

Desde então, o negacionismo tem-se estendido a outros campos, desqualificando qualquer tipo de discurso como "narrativa", portanto, ideologicamente forjado. Esse tratamento negacionista também recai sobre o discurso científico, embasado em evidências, poroso a dúvidas e atravessado por intensos debates. Igualar qualquer discurso como mais uma "narrativa" equivale a uma tentativa de neutralizar suas diferenças, de inviabilizar a necessária avaliação das perspectivas que neles se expressam e suas implicações, como se todas elas se equivalessem. Essa operação corrói a avaliação dos valores e sentidos de mundo, deixando de verificar seus efeitos sobre a vida e a história.[5] Trata-se, em suma, de um artifício que tem por efeito reforçar

3 Conforme salientou Giuseppe Cocco, na conferência apresentada no ciclo *Conversações* da Pós-Graduação da Escola de Comunicação da UFRJ, em 25 de junho de 2020, há diversas variações do negacionismo, das quais não cabe tratar neste texto. Disponível no canal do YouTube do PPGCOM/ECO. Cf.: <https://youtu.be/l673CAKPL6c>.

4 Pierre Vidal-Naquet, *Les Assassins de la mémoire*. Paris: La Découverte, 2005.

5 Evidentemente, a inspiração desta passagem remete à genealogia nietzschiana como gesto de avaliação de valores, tendo por critério o que fortalece ou sufoca a potência da vida, a vida como potência. Cf. Maria Cristina Franco Ferraz,

a violência de assertivas de cunho dogmático, desprovidas de argumentos, nutridas pelo ressentimento e erguidas contra a avaliação dos valores em suas consequências para a terra e a vida. No negacionismo, portanto, pode-se constatar a aliança ominosa entre a banalização tosca do relativismo e a naturalização de mortes que poderiam não ocorrer: niilismo em sua face mais funesta.

O negacionismo esvazia a noção de "disputa de narrativas", utilizada como estratégia única para tentar anular acontecimentos comprovados por documentos, provas científicas ou testemunhos. Sua tática é sempre niilista, pois supõe que todas as perspectivas tenham o mesmo valor. Relativiza qualquer prova para procurar negá-la; abala a "verdade" das pesquisas para dar a entender que está no mesmo nível delas, equiparando-as implicitamente à sua própria nulidade argumentativa: estratégia cara ao ressentimento, conforme mostrou Nietzsche.[6] Além disso, tira o foco da argumentação, recusando qualquer argumento. Por isso nunca debate. Uma tática frequente do campo ultraconservador tem consistido em apropriar-se cinicamente de noções originariamente críticas — tal como a de "disputa de narrativas" — utilizadas de modo perverso e invertido por aqueles que não têm argumentos, procuram esvaziar o lugar que nunca *poderiam* ocupar, desejando tão somente invalidar o jogo mesmo argumentativo. Negando-se tanto a ameaça real virótica quanto diretrizes apoiadas em pesquisas científicas (até o uso de máscaras faciais), insistentemente inseridas no campo de meras disputas ideológicas, coloca-se em risco a própria percepção, capaz de afastar a ação real nefasta e, portanto, de ampliar o campo de ações possíveis, salvando vidas. A redução de pesquisas científicas à falsificação ideológica é um espelho no qual se dá a ver a face sinistra do negacionismo. Nesse sentido, o que poderia haver de salutar e protetor no medo — *despertar a lucidez* — encontra-se seriamente ameaçado.

José Gil salienta, no texto citado, que o aspecto benéfico do medo tende facilmente a ultrapassar certo limiar, tornando-se ele mesmo outro tipo de perigo. Conforme o autor sintetiza, seus efeitos perniciosos dizem respeito a uma redução radical do espaço, à suspensão do tempo, à passividade e paralisia do corpo, restringindo o universo a uma prisão minúscula. Todos esses aspectos circunscrevem uma diminuição drástica da potência vital, que é força ativa e horizonte de ampliação de espaços e abertura de tempos. Esmagados por esse grau de medo que vai inundando o cotidiano, turvando o presente e embaciando o futuro, os corpos entram em um movimento letárgico, tornam-se inertes, terminando por mimetizar o que mais parecem temer — a morte —, deixando-se tragar pelo vórtice dos abismos.

De que maneiras se pode combater esse nível de medo que asfixia a ação e entristece os corpos, esmagando a vida? Para o filósofo português, nossas maiores armas

"Leitura, interpretação e valor em Nietzsche". In: *Nove variações sobre temas nietzschianos*. Rio de Janeiro: Relume Dumará, 2002; "Do imperativo da avaliação: espelhos negros da contemporaneidade". Revista *Ecompós*, Brasília, 22 (1), 2018. Disponível em: <http://https://www.e-compos.org.br/e-compos/article/view/1551/1930>.

6 Friedrich Nietzsche, *Genealogia da moral*. Trad. Paulo César de Souza. São Paulo: Companhia das Letras, 1998.

seriam, além do conhecimento e do apoio da racionalidade, a recusa à passividade, uma luta constante para nos mantermos ligados aos outros e ao coletivo, ampliando as relações no espaço e escavando a espessura do tempo. E isso mesmo em situação de isolamento, confinamento e distância social. Conspirando contra essa ampliação de perspectivas e a ativação dos corpos, há ainda o medo crescente do outro, cada vez mais percebido como fonte de infecção, mau encontro, adoecimento e, no limite, como ameaça mortal. Esse medo corrói uma das bases primordiais do laço social, conforme lembra José Gil, esse *amor* ao outro como "afeto gregário da espécie".[7]

O autor propõe então uma espécie de volta sobre si do próprio medo, sob a forma de um *medo do medo*, um temor a esse medo letárgico, paralisante. Essa conversão do medo sobre si mesmo tem por efeito suspender os efeitos asfixiantes do medo corrosivo. O medo do medo ligaria o alerta vital contra seus próprios limiares mortíferos. Eis como Gil resume esse combate à paralisia e à inatividade, a luta contra a suspensão do tempo e a expropriação da potência vital: o medo, enfim, de *sermos menos do que nós*. O apequenamento de uma vida, que é sempre única e singular, é de fato o que pode lhe acontecer de mais funesto. José Gil conclui: "Resta-nos, se é possível, escolher [...] as forças da vida que nos ligam (poderosamente, mesmo sem sabermos) aos outros e ao mundo."[8] As energias de ligação com o outro e com o mundo, a terra e seus habitantes, humanos ou não – tão solapadas por pressões individualistas e predatórias pautadas pelo capitalismo tardio –, são tão poderosas quanto entranhadas em nosso viver.

O problema do medo e seus efeitos esmagadores da potência vital ocupou pensadores, poetas e escritores ao menos desde a Antiguidade greco-latina. Uma breve retomada de certas perspectivas antigas pode contribuir para um dimensionamento mais agudo do lúcido *medo do medo* aqui convocado. A fim de desdobrarmos essa temática, vamos explorar, de modo sucinto, algumas trilhas legadas pelo pensamento antigo, articulando-as, a seguir, com um conto de Edgar Allan Poe intitulado "Uma descida no Maelström".[9] O retorno ao pensamento antigo e a leitura de passagens desse conto nos permitirão vislumbrar certas maneiras de surfar tanto os turbilhões da natureza quanto os tumultos da alma. Modos de afirmar a voragem, navegando sem bússolas ou certezas: nada mais oportuno para o presente pandêmico.

Enquanto a filosofia socrático-platônica projetou, no céu de ideias, essências universais, fixas, imutáveis e desencarnadas, certos poetas-pensadores antigos dedicaram-se a observar e investigar céus turbulentos, atmosferas cambiantes, privilegiando a concretude de fenômenos físicos instáveis e efêmeros. Desta linhagem fazem parte Demócrito (c. 460 a.C. – 370 a.C.), criador do Atomismo, e, alguns séculos mais tarde,

7 José Gil, "O medo", op. cit.
8 Ibid.
9 Edgar Allan Poe, "A descent into the Maelström". In: *The Collected Tales and Poems of Edgar Allan Poe*. London: Wordsworth, 2004.

Tito Lucrécio Caro, filósofo e poeta romano que viveu no século I a.C. Demócrito é considerado o primeiro pensador materialista, enquanto a Lucrécio, seguidor de Epicuro – filósofo grego do período helenístico – é remetido o Naturalismo na filosofia, expresso no poema *De rerum natura* (Da natureza das coisas).[10] A essas figuras pode também acrescentar-se Arquimedes (c. 287 – c. 212 a.C.), inaugurador da mecânica dos fluidos, que comparece de modo explícito no conto de Edgar Allan Poe.

Em um livro em que privilegia o poema de Lucrécio, Michel Serres[11] atribui o nascimento da Física a Demócrito, Arquimedes e, particularmente, Lucrécio. Para o autor, a invenção da ciência a partir de Galileu Galilei e do Renascimento equivaleu a um verdadeiro re-nascimento da Física atomista lucreciana. Tanto no atomismo quanto na mecânica dos fluidos, investiga-se de que maneira se produzem estabilidades em um universo em que tudo flui e é cambiante. Esses pensadores antigos postularam estabilidades provisórias em pleno movimento turbilhonar e imprevisível. No final do século XIX, Henri Bergson, leitor e apreciador de Lucrécio, também pleiteou, em sintonia com a Física finissecular, o movimento absoluto, afastando-se de uma longa tradição que partia do fixo e do imóvel para pensar o movimento, tomado nesse caso como meramente relativo.[12]

Se o horror ao instável subjaz a perspectivas filosóficas que não podem prescindir de identidades fixas, universais, imutáveis (portanto, abstratas), é exatamente uma adesão plena a instabilidades atmosféricas que sustenta o combate ao temor, em especial o medo da morte e o terror promovido, para um antigo grego ou latino, pelos deuses. É nessa direção que se volta a filosofia epicurista abraçada por Lucrécio, em seu ideal de felicidade (*makariotes*) vinculada à suspensão das perturbações, a um domínio sobre si mesmo capaz de eliminar agitações: em grego, *ataraxia*. Significativamente, a afirmação das turbulências, apoiada em uma compreensão física, concreta e material da natureza, constituiu uma arma eficaz contra os dois maiores terrores que assombravam a Antiguidade greco-latina: o medo dos deuses e a angústia da morte. Segundo a perspectiva epicurista, da qual Lucrécio era seguidor entusiasmado, ambos os temores se retroalimentam. Gilles Deleuze[13] esclarece que ao medo de morrer quando ainda não se está morto soma-se o temor de não se estar definitivamente morto após ter morrido. À angústia com relação à finitude acrescenta-se o terror de castigos e punições eternas. Conforme lembrou Michel Serres,[14] o temor aos deuses favorecia, segundo Lucrécio, o circuito de violência alavancado por ritos sacrificiais realizados com o fim de aplacar a ira divina ou de adular os deuses, inclinando-os favoravelmente a causas humanas.

10 Lucrécio, *De la nature*. Paris: Garnier-Flammarion, 1964.
11 Michel Serres, *La Naissance de la Physique dans le texte de Lucrèce – fleuves et turbulences*. Paris: Minuit, 1977.
12 Henri Bergson, *Matière et mémoire*. Paris: PUF, 1985; Maria Cristina Franco Ferraz, *Homo deletabilis: corpo, percepção, esquecimento do século xix ao xxi*. Rio de Janeiro: Garamond/FAPERJ, 2015.
13 Gilles Deleuze, "Lucrèce et le simulacre". In: *Logique du sens*. Paris: Minuit, 1969.
14 Michel Serres, *La Naissance de la Physique dans le texte de Lucrèce*, op. cit.

Os seguidores do atomismo e do epicurismo não negavam a existência dos deuses, como bem o prova a abertura do poema *De rerum natura*, em que Lucrécio invoca Vênus, deusa do amor nascida das espumas agitadas do mar. Para eles, os deuses existiam, mas não se ocupavam das coisas humanas, que seriam de única responsabilidade dos habitantes da terra. Os humanos tampouco precisavam prestar contas de seus atos aos deuses; cabia exclusivamente a eles cuidar do mundo e dos outros. Nesse sentido, os atomistas são irreligiosos, sem serem, contudo, descrentes. Para eles, ser piedoso implicava deixar os deuses contentes em sua singularidade olímpica, em seu próprio jardim, cabendo aos humanos cultivar os seus.[15] O Jardim é, aliás, o local eleito por Epicuro para a prática da amizade e do pensamento, bem como para a busca de uma felicidade que se confunde com serenidade.[16] Deixando os deuses em paz, cultivando a amizade, a sabedoria e (e em) seus jardins terrenos, os humanos conquistariam um pouco mais de tranquilidade em meio às desordens do mundo concreto em que vivem.

Quanto ao temor a castigos e sofrimentos eternos, ele é diretamente combatido pela ideia de que a alma é, também ela, mortal. Material e atômica, a alma se decompõe com o corpo. A afirmação da mortalidade da alma implica a eliminação de terrores imaginários, tais como supostas punições após a morte. É também nesse sentido que o Naturalismo lucreciano se orienta para a libertação do temor aos deuses e das torturas da alma. Em síntese, segundo Deleuze, uma das constantes do Naturalismo, aproximável nesse sentido da filosofia nietzschiana, consiste em "denunciar tudo o que é tristeza, tudo o que é causa de tristeza, tudo o que necessita da tristeza para exercer seu poder".[17] Para isso, alia a afirmação da finitude, do caráter irrevogável do declínio a uma visão de infinito descolada da transcendência, dos jardins olímpicos, e vinculada ao concreto, ao universo material.

Deleuze enfatiza que, dedicando-se a investigar a natureza em vez de discorrer sobre os deuses, o Naturalismo colocava-se como tarefa distinguir o verdadeiro do falso infinito.[18] O infinito atomista é constituído por átomos em queda no vazio; remete à cascata de átomos, que não pode prover do nada (o vazio é algo, não é o nada), tampouco ter sido criada por qualquer instância transcendente, exterior à materialidade. Átomos

15 A frase final do conto filosófico de Voltaire intitulado *Candide, ou l'optimisme* – "*Il faut cultiver notre jardin*" (É preciso cultivar nosso jardim) – parece ecoar a ataraxia epicurista. Escrito ainda sob o impacto devastador do terremoto de Lisboa (1755), o conto discute exatamente as relações tumultuosas com a Providência Divina, sobretudo com a afirmação leibniziana do "melhor dos mundos possíveis". Voltaire, *Candide, ou l'optimisme*. Paris: Folio, 1992.

16 As relações entre felicidade e amizade em Epicuro são exploradas por Michel Foucault no curso publicado sob o título *l'Herméneutique du sujet*, em especial na aula de 3 de fevereiro de 1982. A amizade, que faz parte da felicidade epicurista, está diretamente ligada à independência com relação aos males, na medida em que garante a certeza e a confiança de ser ajudado quando necessário. A confiança na amizade é um pilar da ataraxia, como ausência de perturbação. Eis um trecho de Epicuro citado por Foucault nessa aula: "De todos os bens que a sabedoria obtém para a felicidade da vida toda, de longe o maior é a posse da amizade." Michel Foucault, *L'Herméneutique du sujet*. Paris: Gallimard, 2001, minha tradução.

17 Gilles Deleuze, "Lucrèce et le simulacre", op. cit., p. 323.

18 Ibid., p. 322-323.

em queda no vazio: eis o verdadeiro infinito, base da física naturalista, que deixa os deuses em paz, deliciando-se e entediando-se em seus próprios jardins.[19] Caberia aos humanos dedicar-se a entender a matéria (de que as almas também são feitas) e a agir com sabedoria sobre a terra. A estratégia naturalista de combate ao negativo integra igualmente a desmontagem do mito, expressão do falso infinito e produtor de confusões torturantes nas almas. Mais um recado oportuno do pensamento naturalista para o Brasil atual. Tal como a filosofia nietzschiana, essa perspectiva filosófica combate – conforme destaca Deleuze – os "prestígios do negativo, destitui o negativo de toda potência, nega ao espírito do negativo o direito de falar em filosofia".[20]

Deleuze desdobra o vínculo entre a distinção rigorosa do verdadeiro infinito e a batalha contra as ilusões. Segundo o filósofo, a tarefa de identificar o falso infinito está diretamente ligada ao ato de eliminar as agitações e perturbações da alma. O Naturalismo denuncia a ilusão, o falso infinito inventado pela religião e pelos mitos por ela engendrados; no mesmo gesto, desvenda as forças que precisam do mito e da perturbação da alma para assentar seu poder.[21] A natureza, para Lucrécio, não se opõe à invenção. Opõe-se, antes de tudo, ao mito.[22] Deleuze sublinha que, ao voltar-se para a história da humanidade, Lucrécio nos ensina que a infelicidade dos humanos (questão central do epicurismo) não provém de seus costumes, convenções ou invenções, mas da parte de mito que neles se imiscui, do falso infinito que parasita sentimentos e ações.[23] Em suma, os eventos que provocam amargor e infelicidade nos seres humanos não podem ser desatrelados dos mitos que os tornaram possíveis. Dentre os exemplos citados por Deleuze está o seguinte: das descobertas dos usos e manuseios do bronze e do ferro, devido à intervenção de mitos, provieram as guerras. Eis, portanto, o interesse prático e especulativo do Naturalismo: distinguir o que diz respeito ao mito e o que concerne à natureza. A natureza é que deve ser o foco de atenção dos humanos, a natureza que são e que habitam. É ela que se deve querer estudar e compreender.[24] Vê-se assim claramente que, em Lucrécio, a física é inseparável da ética.

Sintetizemos brevemente as ideias fundamentais da física lucreciana. Cataratas de átomos de pesos diferentes caem no vazio, perfazendo um escoamento laminar, fluido, irreversível. A queda física (que nada tem a ver com *pecado*) e o declínio são

19 O tédio experimentado pelos deuses imortais é acionado por Nietzsche como um aliado na cura do ressentimento em relação à finitude humana. Ao menos disso nós, humanos, seríamos poupados: do tédio mortal da eternidade. Cf. Maria Cristina Franco Ferraz, *Nietzsche, o bufão dos deuses*. São Paulo: n-1 edições, 2017, p. 236-239.

20 Gilles Deleuze, "Lucrèce et le simulacre", op. cit., p. 323.

21 Ibid., p. 322.

22 Atualizando o naturalismo lucreciano, em seu acento na oposição entre natureza e mito: significativamente, o atual presidente do Brasil, a que se atribui o epíteto de *mito*, nega a pesquisa e a expertise científicas, o conhecimento da natureza – do meio ambiente ao vírus e à vida da população. Além disso, ratifica essa denúncia filosófica, na medida em que seu poder se nutre das confusões e agitações das almas, continuamente tumultuadas. Máquina de gerar balbúrdias.

23 Gilles Deleuze, "Lucrèce et le simulacre", op. cit., p. 322.

24 Ibid., p. 322-323.

inevitáveis. Entretanto, conforme realçado no Livro 2 do poema *De rerum natura*, acontecem, ao acaso e necessariamente, pequenas declinações nessas quedas atômicas, desvios sutis de átomos em queda. Formam-se ângulos mínimos de inclinação chamados *clinamen*. Por conta desses movimentos declinantes que instauram diferenças mínimas, átomos chocam-se, compõem-se ou se rechaçam, de acordo com suas configurações, formando-se bolsões de tempo, mundos, a própria natureza. Como se trata de uma física literalmente venérea – o poema se abre com a invocação a Vênus –, um exemplo expressivo desses fatores e movimentos encontra-se na própria fecundação humana, no coito, em que se dá um ângulo de inclinação que favorece o escoamento do sêmen no declive, possibilitando um curso otimal do fluido. Descida, inclinação, ângulo, fluido; logo, nascimento de seres e de mundos sob o signo de Vênus. O *clinâmen* é um movimento que sempre se dá nas cataratas de átomos; portanto, não há necessidade de qualquer intervenção de fora para que se crie a natureza, para que emerjam mundos e seres. Choques, encontros, turbulências são a matriz do Universo, bastando para explicar o nascimento inquieto de mundos no verdadeiro infinito. A física atomista, que independe dos deuses, de seus planos ou desígnios, acolhe e supõe os jogos do acaso, a imprevisibilidade e a voragem.

Michel Serres destaca a diferença (e a proximidade) entre os termos latinos *turba* e *turbo*,[25] que a língua portuguesa, aliás, manteve. *Turba* refere-se à multidão, a uma grande população, à confusão e tumulto, em suma, à desordem,[26] enquanto *turbo* remete a uma forma arredondada em movimento, que gira e espirala como um ciclone. Já não se trata de desordem, mesmo no caso de uma tromba de vento, de água ou de uma tempestade. Michel Serres salienta ainda que o movimento giratório que se desloca caracteriza os astros e o próprio céu. Conclui, portanto, que, para o Naturalismo, o mundo pode ser modelizado sob a forma de turbilhões.[27] A conversão sutil da *turba* em *turbo* equivaleria à passagem da desordem para certa estabilização, remetida a uma forma movente, a uma espécie de agitação flutuante. Serres evoca um exemplo simples, e mesmo pueril, para servir como modelo do instável próprio à física turbilhonar: o pião. Convém resumir suas características, que esclareçam tanto a física naturalista quanto a história narrada por Poe que comentaremos na sequência.

O pião é uma máquina antiga, simples e pueril.[28] Ao ser lançado, entra em movimento, mantendo-se estável por certo tempo. Consegue equilibrar-se girando. Sua ponta mais extrema permanece em repouso quanto mais rápido for o movimento. Essa espécie de repouso paradoxal é ainda acentuado, na medida em que, em seu movimento giratório, logra deslocar-se sem perder a estabilidade. Seu eixo pode

25 Michel Serres, *La Naissance de la Physique dans le texte de Lucrèce*, op. cit., p. 38.
26 Edgar Allan Poe acolheu também, em sua obra, o sentido latino de *turba*, como bem o prova o conto "The man of the crowd" (O homem da multidão). In: *The Collected Tales and Poems of Edgar Allan Poe*, op. cit.
27 Michel Serres, *La Naissance de la Physique dans le texte de Lucrèce*, op. cit., p. 39.
28 Ibid. Toda essa passagem retoma, de modo sintético, as explanações de Michel Serres no livro e na página referidos.

inclusive se inclinar, não abalando o movimento do todo. Desse modo, é capaz de oscilar em torno de uma situação média. Portanto, o peão, que há milênios exerce seu fascínio, resume em si todos os movimentos pensáveis: rotação, translação, queda, inclinação, equilíbrio. Associa, em uma experiência única e fácil, fenômenos percebidos como contraditórios: simultaneamente em movimento e em repouso, imóvel e movente; giratório sem sair do lugar; oscilatório, vibrátil e estável. É certamente fascinante brincar com paradoxos.

Eis um pequeno modelo do mundo, da natureza turbulenta das coisas, segundo o Naturalismo lucreciano. A configuração turbilhonar transmuta a desordem da *turba* em uma forma na qual a invariância e a estabilidade são efeitos provisórios, mas não menos concretos, de variações e instabilidades. Flutuante e em equilíbrio, instável e estável, o turbilhão é ao mesmo tempo ordem e desordem. Para Lucrécio e a física naturalista, a inclinação e o *turbo* alcançam, portanto, uma metaestabilidade temporária. O movimento circular e deambulatório do peão, ao mesmo tempo vibrátil e firme, é referido por Michel Serres à ideia mesma de circunstância: *circum-* (em torno) *-stantia* (estar em repouso, parado). É este o mundo da natureza, à mercê de derivas e circunstâncias, muitas vezes perigosas, ameaçadoras, e sempre imprevisíveis. É com essa ordem impermanente, movediça e desordenada que se tem de aprender a lidar.

O entrelaçamento entre a física e a ética se manifesta, conforme já mencionado, no ideal epicurista da *ataraxia*, termo grego constituído pelo sufixo privativo a- associado a *taraxia*, que remete a tromba, inquietação. Retomemos algumas referências à ataraxia que redemoinham no livro de Michel Serres sobre o nascimento da física em Lucrécio, de onde traduzo a seguinte passagem: "Eu mesmo sou desvio, e minha alma declina, meu corpo global, aberto, à deriva. Ele desliza, irreversivelmente, no declive. Quem sou eu? Um turbilhão. Uma dissipação que se desfaz. Sim, uma singularidade, um singular."[29] Singularidade de um anel estável que compreende e abriga agitações, tumultos. Uma organização turbilhonar que nasce, mantém-se por um tempo e se desfaz, ao acaso. **Ex**-istência: deslocamento para fora do equilíbrio, para fora da ordem, da catarata irreversível de átomos; portanto, existência se confunde com turbilhão e balbúrdia. Além disso, não se deve esquecer que toda declinação também é declínio. Traduzo ainda outro trecho do livro de Serres: "A turbulência, então, é uma prova, um sofrimento e um risco de morte. Nós mesmos, nascidos dos turbilhões, como Afrodite nua no ferver das águas, somos turbilhões plenos de agitações."[30] Essa visada filosófica, que afirma com muita potência a finitude, os tumultos e convulsões da existência, lança suas flechas para tempos e circunstâncias inquietantes (como o atual), sem prometer falsos infinitos, consolos metafísicos, céus plácidos, eternos, no futuro. Pelos mesmos motivos, convida à ataraxia.

29 Ibid., p. 50.
30 Ibid., p. 114.

A turbulência é ao mesmo tempo, e inocentemente, produtora e destruidora de mundos. O pequeno desvio gerador da natureza – *clinâmen* – é tanto germinador quanto declinante. A partir dessas afirmações, eis, em síntese, a sabedoria que nasce, como Vênus, de águas agitadas:

> Sabedoria: evitar acrescentar ainda mais movimento à tromba, que carrega os elementos densos do corpo, que comprime ou dobra os elementos sutis da alma. Pare o ciclone, procure dele escapar. Clarifique a perturbação: ataraxia. [...] A ética prescreve a luta contra as forças da morte, inscritas na própria natureza. [...] Ataraxia suave, prazer, se retirar dessas espirais, crescentes, decrescentes, que trabalham em favor da destruição. Retirar-se para a margem, retirar-se para a montanha, retirar-se nos templos de serenidade fortificados pela ciência, que, justamente, teoriza essas tempestades. Conhecer suas leis.[31]

A insistência nesse gesto de *retirar-se* não equivale a um movimento de alheamento, a deixar de ocupar-se com o mundo, com a natureza. Trata-se, na verdade, do contrário. O que acontece é que, para se combater a voragem da morte, certo recuo estratégico se faz preciso. É necessário escapar do ciclone para atingir algum grau de tranquilidade, a fim de poder se esclarecer e conhecer as leis que regem as agitações e os turbilhões. Não se trata de apartar-se da vida e de suas confusões, mas de perfazer o *clinâmen*, declinando, produzindo um ângulo mínimo de deriva e inclinação: retirar-se do (e, como veremos, *no*) olho do furacão para obter a serenidade sem a qual não se observam nem se apreendem suas leis. Portanto, ter alguma chance de salvar-se – por algum tempo.

Esse movimento encontra-se no cerne do conto de Edgar Allan Poe "Uma descida no Maelström" (1841), no qual Demócrito é inclusive mencionado na epígrafe. Nesse conto, há uma narrativa dentro de outra. A primeira prepara e dá passagem à segunda, em um ritmo espiralado cada vez mais intenso que performa a aceleração vertiginosa do poder de atração e sucção do fenômeno que dá título ao conto. A história contada pelo marinheiro exerce uma força de fascínio e absorção à altura do turbilhão. Narrativa dentro de outra, uma envolvendo e puxando a outra: realização ficcional dos movimentos circulares do vórtice. De início, um jovem narra seu encontro com um experiente marinheiro que, do alto de uma montanha, mostra-lhe a assustadora formação do Maelström, um violento, imenso e tumultuoso redemoinho que se produz na costa norueguesa sob certas condições meteorológicas.

A força giratória e convulsiva do Maelström abala as bases mesmas do despenhadeiro em que os personagens se postam para assistir à emergência dessa espécie de imenso ralo marítimo, um pião invisível que tudo sorve em direção ao fundo rochoso e mortal. O jovem narrador salienta que a violência do fenômeno estremecia as bases da própria montanha em que estavam, de forma que "*the rock rocked*", a rocha

[31] Ibid., p. 116-117, minha tradução.

balançava.[32] A instabilidade convulsiva do mar e seus eventos era capaz de estremecer a ilusão de fixidez e indestrutibilidade que o despenhadeiro oferecia. Considera-se que, nesse conto de Poe, as descrições do sorvedouro abissal, produzido por correntes marinhas junto à encosta abrupta e vislumbrado inicialmente de fora e de cima, são até hoje as mais precisas e impressionantes sobre esse fenômeno marítimo.

A partir de certo ponto, é o marinheiro que conta ao rapaz uma experiência inédita e aterradora pela qual passara. Essa segunda narrativa irá se estender e tragar o conto até seu desfecho. O marinheiro relata que, tendo saído para pescar com seus dois irmãos em uma rota perigosa, não muito distante do Maelström (onde se arriscavam por haver mais peixes no local, mas sobretudo por gosto pelo perigo), foram surpreendidos no retorno por uma terrível tempestade, um furacão. A volta tinha de se dar antes de certo horário, mas, conforme o narrador perceberia tarde demais, seu relógio parara. Em suma: o pequeno barco pesqueiro de dois mastros fica preso na tormenta e, por fim, é apanhado pelas correntes tumultuosas que formam o Maelström, de onde todos os que entraram nunca lograram sair com vida. O irmão mais novo logo é atirado ao mar com um dos mastros a que se amarrara, provando que, naquela circunstância, a astúcia de outro famoso navegante, Ulisses, não bastaria. O conto atinge seu ápice sinestésico – rumores, estrondos, ventos, movimentos imprevisíveis, viraviravoltas abruptas, noite brusca – à medida que o barco é puxado para o círculo do imenso ralo marítimo, navegando desordenadamente em suas paredes aquáticas rumo ao fundo do abismo.

As descrições da formação do funil invertido e das agitações do barco não podem ser resumidas, convidando à leitura do próprio texto de Poe. Em certo momento, quando o marujo já está dentro da inclinação turbilhonar, abre-se no alto uma brecha na escuridão e surge uma lua cheia no círculo de céu límpido, iluminando as paredes aquáticas, em declive, do Maelström. A abertura circular do céu espelha o círculo giratório do redemoinho, duplicando o empuxo: para o fundo e para o alto. Há nessas passagens uma referência implícita ao *pathos* de assombro e terror que a filosofia alemã, desde Kant e passando por Lessing e Schiller, identificou como próprio ao *sublime*. Entretanto, não é para a análise da versão fabular de Poe acerca desse tema filosófico que se dirige o foco desta leitura. O que se pretende destacar, em continuidade com os meandros do medo, diz respeito a um afeto que irrompe no coração selvagem do tumulto, na clareira aberta pelo jogo entre o céu e o fundo do mar: "o apelo, vindo do seio mesmo da ameaça, a uma serenidade profunda".[33] De fato, no olho do furacão, na descida vertiginosa em direção à morte inapelável, sem que nada mais pudesse ser feito, irrompeu uma brecha para esse apelo:

32 Edgar Allan Poe, "A descent into the Maelström", op. cit., p. 108.

33 José Gil, *Poderes da pintura*. Lisboa: Relógio d'Água Editores, 2015. Esta citação de José Gil, em outro contexto, não diz respeito a esse conto de Poe ou ao Maelström. Remete ao fascínio exercido pelas labaredas do fogo, analisado em seu livro sobre os *Poderes da pintura*. Entretanto, sintetiza tão bem o que ocorre no conto que foi inevitável lembrá-la.

> Pode parecer estranho, mas agora, quando estávamos justamente nas mandíbulas do abismo, sentia-me mais sereno (*more composed*) do que quando estávamos somente nos aproximando dele. Tendo decidido não mais ter esperança, livrei-me em grande parte do terror que de início me acovardava.³⁴

Como se vê, a serenidade vai na contramão da esperança, nascida das perturbações da alma, que resiste (demasiado humanamente) a acolher o acontecimento. Despende-se muita energia no desespero e na negação, no desejo de corrigir o acontecimento, no ressentimento (por que isso acontece justo comigo?) que se exprime no empenho de consertar a vida. Entretanto, quando nada mais resta a fazer, rompe-se uma clareira. Recomposto, o marujo desvia-se das espirais do medo. Nesse momento, a negação é ultrapassada em favor da afirmação do acontecimento, que não se confunde com fraqueza, demissão ou mera resignação, que é na verdade todo o seu contrário, presença plena que desperta certa coragem, que se alça para tornar-se digna do evento. Mas para isso tem de se aplacar o desespero. Tem de se retirar do torvelinho em seu próprio âmago. Ou seja, produzir um ângulo mínimo de declinação: *clinâmen*. Como se a grandiosidade do fenômeno, mesmo levando à morte, potencializasse a grandeza do próprio ser que a testemunha. Essas perspectivas aproximam-se das filosofias de Nietzsche e, em sua esteira, de Deleuze. Ora, é essa curiosa serenidade que, respondendo à altura ao apelo proveniente do turbilhão, irá salvar o marinheiro, o único a ter voltado para contar a história. Eis o que se passa quando o marinheiro se retira, declinando minimamente da vertigem turbilhonar:

> Após alguns momentos, fiquei possuído pela mais aguda curiosidade sobre o próprio vórtice. Sentia positivamente um desejo de explorar suas profundezas, mesmo com o sacrifício que iria fazer; e meu principal pesar era que eu nunca iria poder contar a meus velhos companheiros em terra os mistérios que iria ver.³⁵

Desperta-se a curiosidade quando se fica liberto das ilusões e da esperança. Em vez do terror suscitado pelo *turbo*, outro afeto se apossa do marinheiro que aderiu ao apelo abissal: o mais vivo interesse pela cena, pela força da natureza de que também ele participa. A positividade inerente ao desejo de explorar o fenômeno ultrapassa o medo da morte: "Já descrevi a curiosidade não natural que substituíra meus primeiros terrores. Ela parecia aumentar em mim à medida que me aproximava mais e mais de minha terrível sina."³⁶ Ficar *possuído* (*possessed*, no original) pela curiosidade é sair do turbilhão dentro do próprio vórtice, ou melhor, adentrando ainda mais a voragem, mas já com certa distância e clivagem: ainda uma vez, *clinâmen*.

34 Edgar Allan Poe, "A descent into the Maelström", op. cit., p. 113, minha tradução.
35 Ibid., minha tradução.
36 Ibid., p. 115, minha tradução.

O marinheiro já não estava tão arrebatado pelo medo da morte; o que mais temia era não viver para contar o que viu e experimentou. Como ele é o narrador da história, sabe-se de saída que não apenas pôde voltar do Maelström, mas também falar de sua façanha. O personagem acrescenta uma circunstância que auxiliou o retorno de sua posse de si: ao entrar no cone de água, ficou de repente protegido do vento, barrado pelas paredes de água cor de ébano. Espirais de vento são elementos perturbadores, senhores da confusão. Não foi à toa que João Guimarães Rosa acrescentou ao título *Grande sertão: veredas* o conhecido refrão, ritornelo da obra: "o diabo na rua, no meio do redemoinho".[37] As atmosferas da natureza e da alma se convocam e co-movem. O cessar do vento e a sutil inclinação para fora do medo correspondem-se, gerando um momento de sossego e quietude, uma chance para que possa ser ouvido o convite (proveniente da ameaça intensificada) a um estado de profunda serenidade, que desperta a curiosidade e a observação. Em seu novo estado, o marujo passa a extrair leis físicas do tumulto, atualizando a mecânica dos fluidos de Arquimedes.

Com efeito, absorto no fenômeno físico, o marinheiro observa o movimento de outros objetos sorvidos pelo Maelström, compara suas dimensões e formas, avalia a velocidade de suas descidas e termina por deduzir que objetos cilíndricos eram os que mais demoravam a serem tragados para o fundo efervescente do abismo. Encontra literalmente diversão (verter para outra direção, desviar-se de preocupações) em sua curiosidade de pesquisador da natureza:

> Agora comecei a espiar, com um estranho interesse, as numerosas coisas que flutuavam em nossa companhia. Devia estar delirando — pois até encontrava diversão (*amusement*) em especular sobre as velocidades relativas de suas várias descidas em direção à espuma lá embaixo.[38]

Seus cálculos e observações remetem a leis estabelecidas por Arquimedes, cujo livro *De incidentibus in fluido* Edgar Allan Poe fez questão de colocar em nota a esse trecho do conto. É como se Poe tivesse reencenado ficcionalmente o nascimento da mecânica dos fluidos, sugerindo de que modo ela está vinculada à ataraxia aliada ao conhecimento da natureza (a partir de suas instabilidades), combatendo a um só tempo o temor da morte e a própria morte. Em sua estranha calma investigativa, o marinheiro percebe que são as formas cilíndricas levadas pelo redemoinho as que descem mais lentamente em direção ao fundo e compara, em sua memória, os objetos mais destruídos e os que são devolvidos intactos ao litoral. Para tentar salvar-se, ou ao menos retardar sua queda final no abismo, decide então amarrar-se ao cilindro a que estava agarrado (um barril de água) e abandonar o barco, lançando-se ao mar. Antes de fazê-lo, sugere com gestos que seu irmão faça o mesmo, mas este, preso às garras do

37 João Guimarães Rosa, *Grande sertão: veredas*. São Paulo: Companhia das Letras, 2019.
38 Edgar Allan Poe, "A descent into the Maelström", op. cit., p. 115, minha tradução.

desespero, paralisado pelo terror, aferra-se à sua posição no barco. Atado ao objeto que surfava com menor velocidade as voltas do Maelström, o narrador assistirá então à destruição do barco e de seu querido irmão mais velho, engolidos pelo caos espumoso. Dá-se, a partir de então a lenta reversão do Maelström e a volta paulatina do marinheiro à superfície. Vale a pena acompanhar trechos finais de sua narração:

> A inclinação dos lados do vasto funil foi-se tornando paulatinamente menos íngreme. Os giros do remoinho tornaram-se gradualmente menos violentos. Pouco a pouco, [...] o fundo do abismo parecia elevar-se lentamente. O céu estava claro, os ventos amainaram, e a lua cheia punha-se radiante a oeste, quando me encontrei na superfície do oceano, à plena vista das costas de Lofoden, e acima do ponto onde *havia estado* o abismo do Moskoe-ström. [...] Um barco me recolheu — esgotado de cansaço — e (agora que o perigo já passara) sem palavras ante a lembrança do seu horror. Aqueles que me puxaram para bordo eram velhos camaradas e companheiros diários — mas não me conheceram melhor do que teriam conhecido um viajante do mundo dos espíritos. Meu cabelo, que tinha sido negro como um corvo no dia anterior, estava tão branco como você o vê agora. Dizem também que toda a expressão de meu semblante havia mudado. Contei-lhes minha história — não acreditaram nela. Conto-a agora a você — e nem posso esperar que ponha nela um crédito maior do que o fizeram os alegres pescadores de Lofoden.[39]

O narrador retorna do abismo. Volta outro. Suspenso de seu ritmo costumeiro por conta do relógio parado e girando acelerado nas voltas do imenso redemoinho, o tempo adquire outra velocidade e faz seu trabalho: os cabelos negros do marinheiro em poucas horas ficaram totalmente brancos. Está irreconhecível, inicialmente mudo. Quando começa a poder contar, seus companheiros não lhe dão crédito. Mas a narrativa está aí para nos lembrar, em pleno turbilhão do presente pandêmico, de Lucrécio, Arquimedes e Edgar Allan Poe, convidando-nos a escutar o apelo a essa inesperada serenidade profunda que sussurra do fundo das mais tenebrosas ameaças. Para que se possa conhecer a natureza e aprender, por fim, a surfar o Maelström. Ainda que voltemos de cabeças brancas. E irreconhecíveis.

Maria Cristina Franco Ferraz é professora titular da ECO/UFRJ, pesquisadora do CNPq, Doutora em Filosofia pela Sorbonne e autora, entre outros, de *Nietzsche, o bufão dos deuses* (n-1 edições) e, em coautoria com Ericson Saint Clair, *Para além de Black Mirror* (n-1 edições, Hedra).

39 Ibid., p. 117, minha tradução.

(...) 23/07

Tempos pandêmicos e cronopolíticas
Rodrigo Turin

A pandemia nos revela pressionados entre dois tempos fortes. De um lado, a expressão virulenta do tempo do Antropoceno; de outro, o tempo degradado e acelerado da política, em sua versão neoliberal autoritária. Distintos, esses dois tempos não deixam de se relacionar um com o outro, cruzando-se, fortalecendo-se, mas sem jamais coincidirem plenamente. Essa não coincidência dos tempos deixa sua marca no cotidiano dos corpos, gerando sobre eles efeitos divergentes, mesmo contraditórios. Não há uma unidade e uma estabilidade mínima onde os corpos possam habitar; eles são fraturados por tempos heterogêneos, sem horizonte de conciliação. Aprender a habitar esses tempos, neles e contra eles, é um dos grandes desafios que vivemos nessa pandemia.

 O tempo do Antropoceno é o evento que fez convergir os papéis que a modernidade se esforçou em manter separados. Se a nossa consciência histórica moderna se assentou na lógica da emancipação do humano frente a natureza, agora nos vemos obrigados a encarar tanto a falsidade desse sonho de emancipação quanto a fragilidade dos vínculos que nunca deixaram de nos constituir como seres terrestres. A emancipação se mostrou alienação, a busca por autonomia fez revelar a dependência. A ânsia por controlar todos os ambientes nos levou a sermos por eles controlados, desvelando o profundo descontrole de nossas ações. No lugar do moderno ídolo da "disponibilidade da história", tão bem expresso no sonho colonizador (e assassino) de Fausto, ressurge agora o fantasma da indisponibilidade radical do mundo. O vírus nos joga em uma situação de exílio forçado dos ambientes, no enclausuramento como forma de sobrevivência, no isolamento individual como condição da saúde do coletivo.

 Não dever sair de casa, *não poder* sair de casa; *ter que* sair de casa, *querer* sair de casa: imperativos e privilégios que se torcem nessa não coincidência dos tempos da pandemia. Se o tempo do vírus coloca a dimensão ética e sanitária do isolamento, o tempo do neoliberalismo e da emergência dos neofascismos impõe um sentido inverso de ação: ocupar as ruas, povoar o ambiente. A imobilidade cobrada pelo risco de contaminação encontra seu reverso na acelerada degradação da vida política, trazendo a urgência da presença coletiva como resistência à barbárie. Para além da necessidade imposta de ir às ruas, de expor-se ao contágio em nome da reprodução do capital, soma-se a urgência incorporada da exposição dos corpos como ação política. Isolamento e exposição, dois imperativos éticos em uma mesma encruzilhada

de tempos. Duas formas de habitar os tempos que revelam a precariedade fundamental dos corpos — seja ao vírus, seja à violência de uma racionalidade econômica que só pode sobreviver hoje expondo do modo mais cru sua dimensão autoritária e securitária.

O tempo da pandemia tem servido de gatilho para a aceleração do tempo do neoliberalismo autoritário, o efeito reforçando sua causa. Mais que a volta de um fantasmático Estado provedor, o que se desenha na geopolítica global é a intensificação de uma economia fundada em uma antropologia que faria Hobbes estremecer. A lógica da concorrência como luta pela sobrevivência passa a ser introduzida em todas as instâncias da vida, da saúde à educação, reestruturando profundamente os laços sociais e seus afetos, assim como inviabilizando os pequenos refúgios que existiam para desacelerar e respirar.[1] A desaceleração e a própria respiração — esse direito universal e originário, como disse Mbembe — tornaram-se privilégios a serem conquistados. Quem pode pagar para desacelerar, quem pode comprar momentos para experimentar a lentidão, quem pode adquirir os seguros que lhe garantem o acesso à respiração em meio aos tempos pandêmicos? A desaceleração e a respiração tornaram-se serviços privados, submetidas à lógica do mercado. É a possibilidade de lucrar com a degradação do mundo.

O tempo do Antropoceno nos faz perceber que após a pandemia não haverá um novo normal. O novo normal é o próprio tempo pandêmico, na dupla precariedade que atinge os corpos. Com apenas 6% da biosfera fora do controle humano, a emergência de estados de pandemia tende a se repetir cada vez mais e em intervalos mais curtos. Esse é o preço do "excesso de biopoder" de que falava Foucault, acabando com qualquer soberania humana.[2] Ao *ethos* sacrificial do neoliberalismo, induzido em nome de austeridade financeira, soma-se agora a imposição do sacrifício da crise ambiental, como a limitação de movimento, a precariedade da sobrevivência cotidiana e a exposição assimétrica aos riscos climáticos e biológicos. O tempo do neoliberalismo autoritário encaminha assim um esforço em fazer convergir o tempo do Antropoceno a seu favor, capitalizando-o mesmo que isso represente uma condição suicidária consciente. O fim do mundo como janela de oportunidade.

Na medida em que esses tempos distintos se cruzam, com o tempo do neoliberalismo capitalizando o tempo do Antropoceno, torna-se urgente refundar a própria relação entre político e tempo. Não há um tempo natural que sirva de palco vazio para a política. O tempo da natureza e o tempo histórico, distinguidos desde o século XVIII, voltam a se cruzar, nos obrigando a reconfigurar a nossa própria linguagem. Conceitos como "progresso" e "desenvolvimento", que orientavam a desvinculação temporal da história e da natureza, serviam para sincronizar as ações sociais em

1 Achille Mbembe, "O direito universal à respiração". In: *Pandemia crítica*, v. 1. São Paulo: n-1 edições, 2021, p. 121.
2 Michel Foucault, *Em defesa da sociedade*. Trad. Maria Ermantina Galvão. São Paulo: Martins Fontes, 1999, p. 303.

um ritmo acelerado, cujos resultados são os escombros do presente. Nas sociedades ocidentais modernas, criou-se todo um aparato institucional para promover essa sincronia e essa aceleração, o Estado tornando-se esse grande centro de cálculo a partir do qual os tempos sociais eram coordenados. O regime de trabalho, a educação dos indivíduos, a saúde dos corpos, a locomoção das massas e das mercadorias, tudo passava a ser objeto de uma política do tempo, cujo eixo estruturador estava na racionalidade histórico-econômica da emancipação da natureza, no progresso técnico, na autonomia do humano em direção a um infinito secular e libertador.

Se essa política do tempo na modernidade era estruturalmente singular, voltada a um futuro único e redentor, ela não deixava de operar ainda com certa heterogeneidade interna e hierarquizada de tempos. O liberalismo clássico trabalhava com espaços mínimos e relativos de autonomia. A própria distinção entre privado e público, entre o interior e o exterior, como ressaltou Benjamin, servia como possibilidade para o "refúgio da arte" ou ainda para o tempo do colecionador. O tempo contemporâneo do neoliberalismo dissolve esses espaços mínimos de autonomia, vampirizando todas as energias em função de sua própria reprodução. Não há mais distinção entre o dentro e o fora, entre o tempo do trabalho e o tempo do lazer. Essa nova forma de sincronização é muito mais radical e violenta, forçando os corpos a incorporarem um ritmo frenético e autodestrutivo. As pessoas não escolhem se autoexplorarem, elas são induzidas a isso por uma série de mecanismos que as forçam a níveis de produtividade e de performance cada vez mais insustentáveis, seja na saúde, na educação, no direito, na ciência ou em qualquer outra esfera.

Diante dessa nova sincronização e da hiperaceleração que ela implica, o próprio espaço da política se esvazia. A crise de representatividade e a degradação dos sistemas políticos modernos, com sua estrutura partidária, são efeitos desse novo tempo neoliberal e autoritário. Diante da velocidade de circulação do capital financeiro global, o tempo lento das deliberações políticas torna-se inviável. A cobrança de "agilidade" dos Estados em dar respostas imediatas ao capital abre o horizonte de um Estado gestor, ocupado por técnicos e por figuras autoritárias, o autoritarismo da técnica e as técnicas do autoritarismo se encontrando. Nessa chave, cabe ao Estado criar as condições necessárias para que a incorporação do *ethos* neoliberal ocorra de modo mais efetivo, desenvolvendo e aplicando as tecnologias de gerenciamento empresarial, induzindo o empreendedorismo e a responsabilização individual. Custe o que custar, ou quem custar.

Nessa nova colonização temporal do cotidiano, nos tornamos cada vez mais acelerados e, paradoxalmente, mais atrasados. Atrasados porque os critérios que regulam o movimento tornam-se obsoletos a cada dia ou a cada hora. Assim como para os esportistas de alta performance, os recordes só devem durar até a próxima competição. Mas para além dessa obsolescência produzida pela própria aceleração, nos tornamos atrasados também em relação ao planeta. Quanto mais avançamos, mais

perdemos o tempo para evitar o fim. A nossa aceleração nos imobiliza; o horizonte de ações necessárias para lidar com a dívida que o planeta nos cobra parece cada vez mais longínquo, quase inacessível. Com o Estado gestor e a concorrência global, parece não restar espaço possível para uma intervenção política dos indivíduos. Daí a sensação global variar hoje, nesse cruzamento de tempos, entre o sentimento de melancolia e o niilismo mais cínico e destrutivo.

É nesse cenário que se torna urgente refundar a relação entre política e tempo. Para isso, é necessário tanto evitar um suposto retorno à temporalização da política, tal como desenhada na chave moderna, quanto combater a despolitização e a comoditização totalizante do tempo cotidiano, tal como efetivado pela sincronização neoliberal.

Uma politização do tempo, hoje, só é possível em uma dimensão plural. No Antropoceno, como afirmou Bruno Latour, a pluralidade é incontornável.[3] Mais que de uma *política do tempo*, com o fantasma de uma sincronização centralizada e monolítica, devemos falar de *políticas dos tempos*, *cronopolíticas*. O que implica tanto repolitizar as esferas sociais quanto respeitar suas próprias temporalizações. Politizar o tempo é, portanto, problematizar e criar as diferentes condições de possibilidade de uma boa temporalização para as nossas ações e para nossas experiências comuns. Nessa cronopolítica plural, deve-se entender o tempo em sua dimensão performática, como tecido constituinte das ações e das experiências, não como uma abstração capaz de ser medida e calculada com instrumentos universalizantes. Mais do que impor um tempo exterior às ações, como o faz a sincronização neoliberal, torna-se necessário que as formas institucionais sejam pensadas como equivalentes das formas temporais que abrigam.

Uma questão fundamental a se fazer, nesse sentido, é: qual o bom tempo das experiências? Qual o bom tempo da ciência, do ensino, da arte, da saúde pública, mas também dos afetos, da amizade, das sexualidades? Qual o bom tempo da produção e das trocas? Colocar a pergunta é reinserir a dimensão política nessas esferas, politizando a sua própria forma temporal. Conseguir colocar a pergunta, contudo, já implica hoje o esforço de romper o ritmo frenético do neoliberalismo, implica arrancar espaços de suspensão em meio à inércia acelerada em que vivemos. Perguntar-se pelo bom tempo da experiência é já começar a puxar o freio de emergência.

O tempo do Antropoceno está aí e não irá desaparecer. Nenhum plano estratégico, nenhuma gestão técnica será capaz de controlá-lo ou domesticá-lo dentro da ordem temporal político-econômica que sincroniza hoje nossas relações sociais e nossa relação com o planeta. Apesar do nome, o Antropoceno não é antropocêntrico. Para usar os termos de Chakrabarty, ele não é "global", mas planetário, o que quer dizer que mais do que ser abarcado por um tempo histórico, é ele que o abarca, constituindo-se em múltiplas camadas, incluindo as dimensões geológicas, climáticas e

3 Bruno Latour, *Face à Gaïa*. Paris: La Découverte, 2015.

biológicas que escapam ao cálculo humano.[4] Nesse sentido, uma cronopolítica, em sua pluralidade, deve abdicar do sonho moderno da disponibilidade da história e abraçar a realidade da indisponibilidade do mundo. A cronopolítica deve ser, assim, concebida como "tempos menores", recusando a prepotência de uma singularidade soberana. As trincheiras são cotidianas, concretas, palpáveis, e não abstratas, longínquas e inacessíveis. O reconhecimento da indisponibilidade do mundo não significa inação, paralisia contemplativa, mas outra forma de pensar o agir, entre humanos e não humanos. Significa buscar o bom tempo da vida, um tempo habitável, em suas múltiplas expressões e formas.

Rodrigo Turin é Prof. Associado na Escola de História da Universidade Federal do Estado do Rio de Janeiro (Unirio).

4 Dipesh Chakrabarty, "The Planet: An Emergent Humanist Category". *Critical Inquiry*, 46 (1), 2019, 1-31.

(...) 24/07

Para uma libertação do tempo. Reflexão sobre a saída do tempo vazio

Antonin Wiser

TRADUÇÃO Eduardo Socha
REVISÃO TÉCNICA DA TRADUÇÃO Jeanne Marie Gagnebin

1.
No último texto que escreveu antes de sua morte, em 1940, o filósofo Walter Benjamin evocava a concepção de progresso de seus contemporâneos social-democratas como a de um tempo "homogêneo e vazio", "essencialmente irreversível", "que se desenvolve automaticamente percorrendo uma trajetória em flecha ou em espiral". Os paladinos do crescimento parecem ter adotado essa representação, mas a esvaziaram de tudo aquilo que a social-democracia do pré-guerra ainda compreendia como um progresso da humanidade, e a reduziram à mera acumulação de riquezas para uma pequena minoria. Essa minoria continua afirmando que seu enriquecimento pessoal beneficiará a todos, mas não engana mais ninguém, já que o empobrecimento dos pobres continuou a se agravar. Os apologetas do progresso então revisaram suas profecias para baixo: há décadas, e principalmente depois da crise financeira de 2008, o tempo sem qualidade em que estamos imersos não promete mais nenhum outro horizonte a não ser o da manutenção de um *status quo* catastrófico, arrancada às custas dos esforços constantemente renovados das classes trabalhadoras (austeridade, reformas previdenciárias, redução dos serviços públicos etc.). Que futuro os líderes e poderosos deste mundo nos ofereceram, nesses últimos vinte anos, a não ser que nada mude para que o capitalismo consiga perseverar em seu ser?

2.
De repente, contudo, após a circulação globalizada de um vírus, o curso automático e sonambúlico desse tempo foi interrompido. Apenas por um momento, sem dúvida, mas em uma escala sem precedentes na história recente. Essa interrupção evidencia muitas coisas:

(a) A primeira é um fato, familiar à crítica da economia política, revelado pela queda brusca dos lucros e pelo declínio dos indicadores de crescimento econômico causados

pelo fechamento de diversos setores da produção: o fato de que o tempo vazio forma a substância do valor econômico. Com efeito, é apenas o tempo esvaziado de toda qualidade que torna os produtos do trabalho quantificáveis, comparáveis, intercambiáveis, como mercadorias. Uma vez suspenso esse curso, interrompem-se não apenas a metamorfose do trabalho em valor, mas principalmente a captura do valor pelas classes possuidoras, sua acumulação sob a forma de capital. Grande parte da brutalidade dos efeitos sociais do confinamento decorre do fato de que essa captura privativa deixa a maior parte da humanidade desprovida de reservas. Diante da doença e da morte, pobres e ricos nunca foram iguais.

(b) As medidas de urgência sanitária também explicitaram a divisão social do tempo: enquanto alguns, e sobretudo algumas (enfermeiras, vendedoras, faxineiras, cuidadoras de crianças), se viram obrigados a trabalhar sem parar, outros foram provisoriamente dispensados. Essa divisão não é nova, embora tenha assumido um caráter particularmente irracional ao longo das últimas décadas: apesar das condições de produtividade que permitiriam segmentar e reduzir o trabalho, o mundo – à exceção das classes mais favorecidas, liberadas do trabalho – divide-se ainda entre um grupo "produtivo" (isto é, produtor de acréscimo de valor), cujo tempo de atividade não para de aumentar, e um grupo "improdutivo", cujo tempo aparentemente disponível é tornado inutilizável (pela exclusão social, miséria, busca por emprego, marginalização cultural, isolamento, encarceramento etc.). Nas condições atuais, nenhuma dessas duas categorias dispõe de seu tempo de vida: alguns permanecem intensamente mobilizados para a produção de valor, enquanto outros ficam imobilizados pela precariedade de sua existência. Nas últimas semanas, até mesmo os "privilegiados" – aquelas e aqueles que podem trabalhar remotamente – perceberam a degradação em suas condições de trabalho que está por vir: a colonização do espaço-tempo privado pelo trabalho. E a geração espontânea das múltiplas atividades forjadas para preencher a ociosidade dos confinados (fazer esporte, manter um diário, consumir a oferta da indústria cultural etc.) testemunha isto: de maneira nenhuma o tempo vazio pode ser um tempo livre.

(c) O tempo vazio do crescimento ilimitado viu sua dimensão ideológica revelada pelo surgimento de uma temporalidade que o desafia, a da crise ecológica. Da mesma forma que o aquecimento global e a extinção em massa de espécies vivas, todas as últimas pandemias virais se originaram do choque entre a expansão desenfreada da pegada humana e os ambientes ecossistêmicos com uma homeostase delicada. É precisamente porque a atividade humana não ocorre num espaço-tempo homogêneo e vazio nem em uma natureza infinitamente explorável que sua implementação capitalista ocasionou o contato problemático entre espécies que antes viviam distantes entre si, com as consequências que conhecemos. Esse é apenas um dos efeitos da

inadequação da ideologia do tempo vazio à realidade de um mundo finito. Agora, ela está provocando o retorno, na frente do palco, de um tempo qualitativo sob a forma de uma temporalidade de crise, ameaçando e trazendo consigo escassez e extinção. Ancorada nas interações dos seres vivos, na sensibilidade dos ecossistemas e nos frágeis equilíbrios geofísicos, essa temporalidade inclui latências, inércias, acelerações, efeitos de acumulação, efeitos de limiares e de estratificação. É tudo menos linear e não se deixará converter em fator de acumulação do capital. De agora em diante, esse é o tempo com o qual teremos que contar, para o bem e para mal.

3.
Como as medidas tomadas diante da pandemia afetaram a captura de valor, o fim dos dispositivos sanitários de emergência será acompanhado por um agravamento da luta acerca do tempo, o que é central para o conflito de classes. Os ideólogos burgueses já estão pedindo aumento da jornada de trabalho, horários de trabalho mais longos, o fim dos feriados; amanhã, voltarão a questionar (o que nunca chegou a ser de fato abandonado) a idade para a aposentadoria. Ou seja, intensificação do trabalho e aumento da sobrecarga de trabalho para aqueles que estão empregados. Para os outros, redução ainda maior na redistribuição do tempo-valor: redução dos serviços públicos, restrição do auxílio social, aumento da precariedade etc. Esse programa, destinado à transferência de tempo-valor socialmente produzido para as minorias possuidoras, é bastante conhecido. E o espantalho do desemprego e da competição internacional será utilizado na tentativa de impor à força tal programa a populações que dificilmente são enganadas.

Diante dessa ofensiva esperada, é preciso reafirmar a necessidade *e* a possibilidade de subtrair da produção do valor o tempo de nossas vidas. Isso significa reduzir o tempo de trabalho, reorganizá-lo coletivamente, diminuir os ritmos produtivos, bem como redistribuir socialmente o tempo-valor acumulado de maneira privativa. Autores como André Gorz demonstraram que o aumento da produtividade do trabalho ao longo do século passado torna essa perspectiva bastante realista.

O objetivo é requalificar o tempo das nossas vidas, após o capitalismo ter feito de nossas vidas existências sem qualidade. Um pequeno número daquelas e daqueles que a crise sanitária acabou removendo dessa valorização do valor teve talvez a sorte de entrever o caminho para tal requalificação – através de gestos de solidariedade, de uma nova atenção aos laços sociais, do desenvolvimento de atividades criativas não mercantis etc. O que importa é manter essas microexperiências abertas e multiplicá-las a fim de descobrir aquilo de que somos capazes.

No entanto, o contexto no qual se insere essa perspectiva para a requalificação das vidas não pode ser o da temporalidade linear do crescimento, estruturalmente desqualificante. O que está em jogo foi resumido muito bem pela filósofa Isabelle Stengers nos seguintes termos: trata-se de "criar uma vida *depois do crescimento*, uma vida que

explora conexões com novas potencialidades para agir, sentir, imaginar e pensar". Ao escrever isso dez anos atrás, ela também estava muito consciente de que a partir de agora teríamos que viver em um tempo de escassez, de fragilidade, de mudanças e equilíbrios incertos – um tempo marcado por desastres ecológicos *já em andamento*. E que ainda teremos que aprender a habitar esse tempo de uma forma "não bárbara".

4.
A expressão "o mundo do pós", hoje presente em todas as falas, pode ser enganosa se ainda mobilizar a imaginação de um tempo linear. A necessária interrupção do tempo vazio do capital articula-se a uma temporalidade ecossistêmica que impede qualquer projeção simples sobre um eixo pré/pós. O que precisamos pensar, a fim de levarmos em conta os efeitos incalculáveis da crise ecológica, é a maneira pela qual nós já estamos *no tempo que resta*, e não diante do tempo que vem. Esse tempo que resta pode ser entendido como o "tempo do fim" a que Günther Anders se referia em 1960, quando evocou a "última era" na qual a ameaça (que não desapareceu!) das catástrofes nucleares nos fez entrar. Também deve ser entendido como o tormento dos efeitos persistentes dessa era do tempo vazio e da exploração intensiva do mundo não humano, essa quantidade de dejetos que continuarão a nos acompanhar por muito tempo e dos quais não iremos nos separar por um salto mágico qualquer em direção ao "pós". E poderá igualmente ser entendido como aquilo que nos cabe, essa escassez da qual nos resta cuidar, esse tempo qualitativo para uma atenção pelos sobreviventes – humanos e não humanos – de séculos de desqualificação.

Habitar o tempo que resta não é o programa de um "pós", mas nos obriga, desde já, a realizar uma ruptura antropológica com o capitalismo e o ser-no-tempo do *Homo economicus*. Tal ruptura não acontecerá pela graça de algum desastre epidêmico ou climático programado, mas sim no momento em que nos libertarmos, por meios a serem inventados coletivamente, da valorização do valor, aproveitando o que Walter Benjamin chamou de "oportunidade revolucionária". Isso pode começar hoje mesmo através de nossa resistência à "retomada do crescimento", da sabotagem da mobilização das nossas vidas em proveito do lucro, da recusa de nos deixarmos dividir entre hipermobilizados e imobilizados. A breve suspensão da temporalidade vazia provocada pela crise sanitária pode ter permitido talvez o vislumbre da possibilidade de uma libertação mais ampla do tempo de nossas vidas. Terá talvez conseguido abrir uma brecha para o imaginário no muro daquilo que um ideólogo apressado celebrou trinta anos atrás como o "fim da História". E então talvez nos daremos conta de que, ao sairmos do tempo vazio, a história efetivamente só faz começar.

Antonin Wiser é filósofo e tradutor. Trabalhou em Berlim e Lausanne, onde atualmente é professor do ensino médio. Suas publicações são dedicadas à teoria crítica (Adorno, Benjamin), desconstrução e estética da literatura.

(...) 27/07

Neoviralismo

Jean-Luc Nancy

TRADUÇÃO Elias Canal Freitas

Há algum tempo diversas vozes se apressam em denunciar o erro do confinamento e explicar-nos que, deixando mão livre ao vírus e à crescente imunidade, teremos, com o menor custo econômico possível, o melhor resultado possível. O custo humano seria limitado a uma leve aceleração das mortes previsíveis antes da pandemia.

Cada uma das ideologias que podemos batizar como neoviralismo – transcrição no plano sanitário do neoliberalismo econômico e social – exibe o seu arsenal de cifras e de fontes que não param de ser disparadas por todos aqueles que detêm posições centrais na informação ou estão no centro da experiência pandêmica. Mas este debate não tem nenhum interesse para os neovirólogos, que são convencidos *a priori* da ignorância ou da cegueira daqueles que operam no coração da pandemia. E não têm temor de sustentar uma submissão do saber ao poder, poder por sua vez ignaro ou maquiavélico. Quanto aos outros, todos nós somos, para eles, estúpidos.

É sempre interessante ver surgirem pequenos mestres.

Geralmente, chegam tarde e reescrevem a história. Eles já sabiam tudo. Por exemplo, sabiam que as condições de vida nas casas de repouso para idosos eram pouco atraentes. Ora, se já sabiam de tudo, por que não fizeram nada com seu saber para mudar o estado das coisas? O problema das condições e do sentido próprio das vidas algumas vezes prolongadas por um ambiente médico e social é uma questão conhecida faz tempo. Já pude ouvir algumas pessoas de certa idade levantarem este problema. Também pude ouvi-las perguntarem por que não se lhes permite terminá-las mais rapidamente.

Dito isso, nenhuma pessoa com mais de setenta anos, mesmo que afetada por uma ou mais patologias, necessariamente está virtualmente morta. Assumindo, por hipótese, um livre comércio com o vírus, seria o vírus a escolher – para não dizer nada daqueles com menos de setenta anos, visto que, evidentemente, também alguns deles estão entre os mais fracos. Tudo isso seria normal se já não tivéssemos agora a possibilidade de utilizar qualquer meio de proteção. Nós estamos imersos no interior do círculo vicioso da nossa tecnociência médica. Quanto mais sabemos nos curar, mais se apresentam doenças complexas e rebeldes, menos podemos deixar para lá a natureza – natureza que bem sabemos a que estado miserável foi reduzida.

Mas é próprio da natureza de que falam os neoviralistas, sem dizê-lo: uma saudável disposição natural permite acabar com os vírus, liquidando os inúteis e sofridos anciãos. Com pressa vão nos explicar que esta seleção fortalecerá a espécie. E é exatamente isso que é intelectualmente desonesto e política e moralmente duvidoso. Daí que, se o problema é inerente à nossa tecnociência e às suas práticas condições socioeconômicas, então o problema está em outro lugar. O problema reside na própria ideia de sociedade, nas suas finalidades e nas suas apostas em jogo.

Do mesmo modo, quando esses neoviralistas estigmatizam uma sociedade incapaz de suportar a morte, esquecem que se dissipou completamente todo o natural e o sobrenatural que, em outros tempos, permitia relações fortes e, em definitivo, vivas com a morte. A tecnociência corrompeu o natural e o sobrenatural. Não nos tornamos frouxos: ao contrário, havíamos nos acreditado todo-poderosos.

O conjunto das crises em que estamos envolvidos — do qual a pandemia de COVID-19 é só um efeito menor em relação a tantos outros — deriva da ilimitada extensão do uso livre de todas as forças disponíveis, naturais e humanas, em vista de uma produção que só tem como finalidade ela mesma e a própria potência. O vírus vem nos recordar que existem esses limites. Mas os neoviralistas são demasiado surdos para escutá-los: percebem somente o rumor dos motores e a tagarelice das redes. Tão arrogantes, tão superiores e incapazes daquele mínimo de modéstia que se impõe quando a realidade recalcitra e se mostra na sua própria complexidade.

No fundo, todos se comportam — mesmo se não portam armas — como aqueles que se apresentam em público exibindo espingardas de assalto e granadas contra o confinamento. O vírus deve cair na gargalhada. E seria o caso, ao contrário, de chorar, dado que o neoviralismo nasce do ressentimento e conduz ao ressentimento. O neoviralismo deseja vingar-se dos pequenos fôlegos de solidariedade e das demandas sociais que se manifestam de novas maneiras. Quer fazer abortar cada desejo de mudança deste mundo autoinfectado. Quer que nem a livre empresa nem o livre comércio, inclusive o vírus, sejam ameaçados. Deseja que tudo isso continue em círculos, alimentando-se do niilismo e da barbárie com que são mascaradas essas supostas liberdades.

Publicado originalmente no Libération *e retomado na página* Antinomie *em 11 de maio de 2020.*

Jean-Luc Nancy é filósofo.

(...) 27/07

O Brasil é uma heterotopia
Ana Kiffer

> *Os acontecimentos e as pessoas*
> *também desaparecem no indefinido*
> *ou no indiferente onde normalmente são isolados,*
> *daí eles se impõem por sua própria força*
> *e suas próprias evidências,*
> *pela justeza e justiça de suas posições.*
> Édouard Glissant, 2009

Não é a primeira vez que releio esse texto de Michel Foucault, "Heterotopias" (2013), e já faz alguns anos que venho querendo pensá-lo sob o signo do nosso tempo e espaço, mas nunca tanto como agora. A cratera política que se abre no Brasil, escancarada e aprofundada por um fenômeno mundial, a pandemia, exige mais do que nunca este gesto: pensar o nosso país na sua singularidade atroz e ao mesmo tempo colocá-lo em *relação* (Glissant, 2009).

Aliás, a nossa dificuldade para pensar a singularidade em *relação* indica ainda a gravidade da incidência colonial sobre a nossa sociedade. Ou só pensamos o Brasil ou só pensamos o mundo, leia-se EUA e Europa, que por sua vez permitem que nos pensemos a partir de suas teorias. Teorias que sobredeterminam o próprio modo como concebemos nosso país. Logo, o desafio é ainda discutir o local, encontrando laços que criem algum espaço comum, mesmo que sejam espaços conflituosos, e através desse movimento do pensamento entender nossa dificuldade em denunciar a maneira como o Brasil e os brasileiros são historicamente desrespeitados fora (dentro)[1] dele. Isso, aliado à nossa fome pelo exterior, participa da mesma necessidade de isolar esse país, para que alguns, dentro e fora, desfrutem com menos empecilhos de suas benesses.

Sua extensão territorial e o fato ser um dos únicos países da América Latina falantes de uma língua diferente do espanhol também contribuíram para esse isolamento. A vastidão pode ser muitas vezes uma superfície de desorientação e de absorção – pensem nas experiências no meio do mar ou do deserto. Mas, de fato, a meu ver, nada é mais estrutural e estruturante em nós que esse gesto de isolamento, hoje agonizante através da derrocada das instituições brasileiras, levadas a cabo pelo atual

1 O texto desenvolverá a hipótese de que há um dentro do Brasil que se constitui como fora ou exterior a ele mesmo.

governo em meio ao próprio processo de isolamento pandêmico mundial. Por isso, quando dizemos que aqui uma indignação é mais forte quando trata de algo que aconteceu alhures, perpetuamos, mesmo sem saber, esse mesmo gesto.[2] Isolar significa minorar e diminuir tudo o que é nosso, e, com a ajuda daqueles que alimentaram e ainda alimentam essa tese, acabamos o serviço, tendo que dizer que ninguém nos diminui com tanta eficiência quanto nós mesmos. Diferente disso, pensar o local na *relação* com o mundo exigiria de nós sermos sempre mais vastos e, ao mesmo tempo, mais precisos. Aliás, um mundo só existe em *relação*. E nunca, como hoje, estivemos diante do fato do Brasil não participar mais do mundo e do risco que isso dure. Quando dizemos que juntos somos mais fortes, nós acreditamos mesmo nisso? E de quem o Brasil esteve/está junto? E quem esteve/está junto do Brasil?

Esse gesto de isolamento[3] (e seus gestos subsequentes, tais como os do desconhecimento acerca de nós mesmos e dos outros sobre nós, o da imprecisão subsequente, assim como o apreço maior pelo externo) remonta certamente à estrutura colonial, neste caso, a das guerras entre nações europeias, onde potência significava riquezas e territórios anexados, leia-se conquistados. A imbricação entre potência e conquista e conquista como dominação é um dos maiores danos do legado viril (macho e branco) do Ocidente. Esse gesto – amplo e muitas vezes irrestrito – é perpetrado em maior ou menor grau naqueles que puderam até hoje comandar ou descrever este país. Com ele vou me debater aqui, relendo Foucault, descolonizando Foucault e até, se necessário, pensando com ele contra ele mesmo.

"Heterotopias" é um texto que fala dos espaços e dos lugares, logo, fala do tempo e é por ele também marcado. O final dos anos 1960, quando o autor fez essa palestra para o Círculo de Arquitetos de Paris, já não corresponde ao que vivemos hoje, nem na sua configuração ditatorial, nem no modo como se buscava pela liberdade. Mas o assunto agora não trata das nossas diferenças com os anos 1960 europeus, americanos, brasileiros ou africanos, todos entre si muito diferentes, mas com um Foucault "destorcido" por nossa cruel tropicalidade.

Sempre achei que esse e muitos outros textos desses autores brancos e europeus que nos formaram mereceriam hoje ser revistos através de um exercício que buscasse descolonizar seus pensamentos e imaginá-los descentrados deles mesmos. Entre o sempre e o possível, o fato é que essa revisão é recente e minoritária. Devemos isso

2 Discussão novamente evidenciada no modo como o "Brasil" se indignou diante do assassinato George Floyd pela polícia americana de um modo muito mais pungente do que é capaz de fazer diante dos assassinatos da população negra deste país.

3 No recente trabalho do jovem rapper Kellvn, de Gardênia Azul (favela na zona oeste do Rio de Janeiro que encarna a história colonial das favelas de modo exemplar, posto que em suas terras permanece ainda hoje a casa-grande da Fazenda Engenho D'Água, construída nos idos de 1600, permitindo que tracemos uma arqueologia das camadas coloniais às periferias atuais), fala-se justamente sobre os afetos que circundam o isolamento que estamos aqui buscando discernir, indicando também sua extrema atualidade: "Me isolaram na favela", ele diz. Ver: <https://www.youtube.com/watch?v=SR_17Iy81s8> (acessado em 16 jun. 2020).

ao feminismo e, no Brasil, sobretudo, ao feminismo negro. O fato de ainda termos medo de exercitar esse gesto, apesar das mudanças no campo do saber, indica nossa própria condição de subalternidade, que é por sua vez filha direta de nosso isolamento. E também de nossa infantilidade, posto que seguimos carregando através de um "eterno sempre" a condição de jovialidade. A atribuição dessa qualidade (e defeito) de sermos um "país jovem"[4] indica também o índice atual da dominação colonial de nosso pensamento, posto que parte do pressuposto de que a história e a cultura deste país começaram apenas quando aqui aportaram os portugueses. Dessa jovialidade deriva também o modo como é tratado: a sua alegria, ah a sua alegria![5] Há sempre algo de permissivo na jovialidade e na irresponsabilidade juvenil, basta ver a jocosidade irresponsável que pontua o linguajar do presidente eleito em 2018, dividindo, sem precedentes, nossa sociedade já tão partida por seu cruel apartheid racista.

Mas descolonizar o pensamento, o nosso e o daqueles que lemos, é, em todo caso e para qualquer um, um gesto arriscado. Sobretudo em momentos de extrema penúria, desamparo e abandono. Em momentos em que parece que a consciência das injustiças históricas se agudiza, dada a imensa quantidade de tragédias que se abatem sobre nós. Em consequência, em momentos em que tudo isso junto nos leva ao acirramento das emoções e, muitas vezes, às incompreensões mútuas. Onde havia um aliado, eis que acabamos, sem querer, criando um inimigo. Quando vemos, nos encurralamos tanto que acabamos jogando para escanteio o que poderia ser, quem sabe, um campo de zonas e de bordas comuns. Deixamos que vá se criando entre nós essa onipotência arriscada, esse Fla-Flu do edifício do pensamento que acha que rever, localizar e buscar marcar o pensamento de certos autores brancos que ainda demonstram alguma potência, para continuarmos o árido exercício do pensamento, deveria equivaler a jogá-los fora – água suja e bebê, tudo no mesmo balde, como se diz.

Tudo isso, em menor grau, decerto, vai ajudando a marcar nosso tempo sob o signo da destruição e do brutalismo (Mbembe, 2020). Em menor grau porque o jogo do pensamento não se dá sobre o mesmo tempo e espaço nos quais se decidem as políticas de morte e extermínio, mas está por ele marcado, e quanto a isso todos nós deveríamos estar atentos. A história nos mostrou que o pensamento num ou noutro

[4] Foi essa mesma condição que atribui ao país a máxima de que ele seria o país do futuro. Como vemos, essa própria atribuição faz parte dos sonhos produzidos pelos outros sobre nós – sonhos que deverão, na medida mesmo que não nos pertencem, figurar eternamente no lugar do sonho. Como vemos, Felwine Sarr faz em *Afrotopia* essa mesma constatação e adianta um caminho frutífero de aliança a ser travada entre os pensamentos do eixo Sul na reconstrução que enfrentaremos. Ele diz, entre outras: "Tendo em vista que o continente africano é o futuro e que ele *será*, essa retórica diz obliquamente que ele *não é*, que sua concomitância com o tempo presente é lacunosa." (2019, p. 10-11).

[5] Lélia Gonzales (1984) fala da Alegria do Povo como Significante 1 ou primordial, aquele que indica o lugar de uma ausência que a autora acrescenta ser, no caso do Brasil, o Negro. Ainda é relevante pontuar, aproveitando a abertura criada por Lélia, como a função da alegria nacional que vem na esteira significante desse lugar ausente, encarnada nas diferentes mitologias nacionais por personagens negros, é falada através de autores brancos, indicando que o mito da alegria é ele mesmo esse lugar ausente, que vamos tentando mascarar – branquear – num contínuo histórico extremamente duradouro, qual seja: até os dias atuais.

momento é sempre apropriado pelas tramas e teias do exercício do poder, e pode acabar desembocando em verdadeiros tratados políticos de extermínio.

Ainda assim, acredito que nem tudo no jogo da construção de um edifício é para ser dinamitado, mesmo que tudo seja para ser revisto, deslocado e atualizado. Hoje, a meu ver, nada deveria ser dinamitado, dado o risco de seu retorno rápido sobre um corpo social que dele não guardou sequer um traço. Deveríamos estar mais maduros para lidarmos com as ruínas, as salas vazias, a falta de luz e mesmo com a ocupação desse edifício sem precisar destruí-lo por completo. Fazer o contrário acaba por reafirmar como a cultura branca não tem respeito algum pelo outro nem por ela mesma. Autofágica, ela não se importa de destruir-se, sabendo que sua violência vai impor seu ressurgimento em algum outro lugar. Isso é terrível; num momento em que os velhos morrem, equivale a dizer *ah, mas já estavam mesmo velhos*. Também não me parece a melhor maneira de combater o retorno do conservadorismo. Ser progressista não significa ser destruidor de tudo pelo que passamos. Deveríamos já sermos capazes de mostrar que conseguimos nos deslocar – e ao edifício – apesar do mundo nos dizer que não podemos ou que não somos capazes. Somos ainda tão jovens, eles dizem. Acontece que agora e aqui até os jovens estão morrendo. Esse é o nosso país, que mata jovens e velhos. Nele, se seguirmos assim, já não haverá esse tempo da madureza que quiseram nos roubar desde os primórdios. Por isso, a única saída é fazer o próprio tempo. Assim, rasgando e dizendo: ouçam!

Se, por um lado, destruir nos parece ainda uma alternativa muito branca, deveríamos ressignificar as potências do esquecimento.[6] Muitos pensadores e um conjunto grande de conceitos que já não nos servem mais talvez mereçam mesmo o lugar do esquecimento. Esquecermos, nesse caso, pode ser algo digno, como criar um lugar heterotópico onde se deixa viver o acervo da humanidade – porque esquecer totalmente não existe, e isso as nossas feridas mais profundas deveriam estar agora mesmo nos ensinando, através da exigência crucial que hoje temos de tirá-las do seu próprio esquecimento.

Mas quais são as nossas maiores feridas, falando a partir de aqui e agora, o que decerto não era considerado por Foucault?[7] É tão simples responder que, de fato,

6 Esta discussão sobre as potências do esquecimento indica de modo mais incisivo o teor que aqui estamos dando à função do pensamento como lugar de legitimação e de concepção de estruturas políticas e subjetivas. A destruição dos livros não equivale à mesma função histórica que teve a destruição dos monumentos. No último caso, vemos como é necessário – como marco de toda transformação social – derrubar ou inscrever sobre a matéria mesma do monumento outro capítulo da história. A queima dos livros, ao contrário, associa-se exclusivamente ao gesto repressor e intimidador. Por isso defendemos aqui que o deslocamento de um edifício do pensamento significará conviver com as ruínas desse edifício, sabendo como ocupá-las. Não por acaso as bibliotecas são por excelência espaços heterotópicos.

7 Notamos que no texto, publicado no mesmo volume das "Heterotopias" no Brasil e intitulado "O Corpo Utópico", Foucault fala que, por mais que o corpo tenha sido subjugado pela cultura ocidental, ele sempre acabou por se fazer notar através de nossas feridas. O próprio corpo aparecendo aí como ferida. A questão é que, nesse texto, sua forma de inscrever e perceber as feridas do corpo passam todas pelo olhar – em resumo, trata-se na maior parte das vezes de uma ferida narcísica, credora ainda de uma noção de corpo nutrida pelo espelho e construída através da ideia de

só mesmo sendo muito mau-caráter para buscar evitar fazê-lo hoje: a escravidão, nunca sanada. Ela cria uma sociedade racista em toda a sua estrutura, onde vigora um apartheid silenciado e mascarado, fazendo com que as relações entre brancos e negros se tornem, no âmbito coletivo, uma marca constante da injustiça social e alvo frágil e certeiro das políticas da morte, nunca de fato ultrapassada, e, no âmbito intersubjetivo, uma neurose (Fanon, 1952; Gonzales, 1984) ou uma constante ameaça. É também extermínio histórico e o desrespeito nevrálgico aos povos ameríndios e suas respectivas culturas, que, no tempo atual, assumem as feições de um verdadeiro racismo ambiental nutrido com o apoio das maiores potências mundiais — essas que hoje querem nos dizer, em meio ao maior ataque que vivemos, orquestrado pelo governo brasileiro e seus financiadores, que, ao contrário de nós, sempre cuidaram muito bem de suas florestas. Depois, os 21 anos de uma ditadura civil-militar, desconhecida por muitos de nós e quase todos os estrangeiros, mesmo os mais intelectualizados. Ditadura que produziu mortos, presos, torturados, censurados, jogados nos porões e nas prisões ou internados em asilos de alienados com todos os indesejáveis de nossa sociedade, mostrando um conjunto de gestos e ações que caracterizará — mais uma vez, expandido para além das populações negras e indígenas — o ideal de limpeza que subjaz neste país.

Aqui se deve, no entanto, sublinhar um outro elemento que hoje retorna grosseiramente: a ideia de que o desejo de justiça e de mudança em sua potência de esquerda, quer dizer, de força maior do Estado de bem-estar social, de transformação das bases e das massas, equivale à configuração de mentalidades e subjetividades assassinas e/ou usurpadoras. Isso foi criado, fixado e caracterizado pela ditadura civil-militar no Brasil, na qual nutrir ideias de justiça social equivalia a ser assassino ou moralmente desprezível. É toda uma desmoralização do indivíduo de esquerda que hoje retorna e avulta de forma aviltante. Todos esses gestos e traços indicam não apenas uma democracia frágil, mas a ausência de um verdadeiro estado democrático e sua aptidão constante para o silenciamento e o apagamento de seus próprios traços ultra-autoritários. Aliás, é preciso entender que nossa ausência de arquivos, comumente atribuída à nossa ausência de memória (um país novo não tem memória, não é mesmo?), nada mais é senão o gesto material que apaga no plano simbólico os textos correspondentes aos corpos silenciados em vida. Ou seja: a ausência de arquivo enquanto instituição pública e patrimônio de direito equivale à naturalidade do extermínio de corpos em políticas públicas de "segurança". Ou ainda: no Brasil, aos gestos de apagamento (desmonte

imagem de si. Hoje sabemos como em outras culturas, como, por exemplo, na cultura do candomblé e nas culturas indígenas, como aparece no livro de Davi Kopenawa e Bruce Albert *A queda do céu*, deveríamos falar de um mundo-corpo, muito mais de que de um só corpo organizado através da função do olhar, da imagem e do rosto. Nessas culturas, os corpos se manifestam e se constituem não somente através do olhar, requisitando de nós mesmos uma sofisticação do aparato sensório-perceptivo. Sobre o Corpo Utópico, ver também o texto "Corpo-vetor e corpo utópico", de Daniela Lima, publicado na coleção *Pandemia crítica*.

e destituição) de arquivos correspondem políticas de extermínio de corpos. Nosso problema nunca foi falta de memória, e sim manipulação e aniquilamento de traços.

É sobre essas constatações prévias que desenvolverei a hipótese de que, no nosso caso, foi todo um país que acabou se tornando uma heterotopia, e não apenas alguns espaços específicos, ou melhor, contraespaços, no interior desse país ou dessa sociedade, como previa Foucault quando formulou esse conceito.

*

Heterotopias são lugares dedicados a se opor, neutralizar, apagar ou purificar os lugares demarcados de nossas vidas — eles devem portar algo de absolutamente diferente dos lugares onde "vivemos". São verdadeiros contraespaços, constituídos cada um deles pelas sociedades que, desse modo, podem ser classificadas segundo as heterotopias de sua preferência (Foucault, 2013). Uma sociedade na qual existem muitos lugares distintos da "casa" e destinados ao sexo — bordéis, motéis entre outros — pode ser lida, compreendida e mesmo classificada, segundo o autor, a partir dessa heterotopia. Isso porque as heterotopias que, no passado, destinavam-se a marcar os lugares das crises subjetivas e coletivas, tais como a morte, o nascimento, a puberdade, passam, nas sociedades modernas, a marcar os desvios dessa mesma sociedade. Por desvio deve-se entender algo que se localiza entre o interdito e o transgressivo, entre o oculto e o esperado, entre aquilo que a própria sociedade produz e aquilo que ela precisa fingir que não produz, localizando-o como "improdutivo" ou "dispendioso". As sociedades formadas por outras sociedades — as sociedades coloniais — por um lado herdam os desvios da colônia, mas também passam a depender (para ter um lugar) do lugar onde se situam como sociedades ou protossociedades nessa *relação* com a colônia e com o colonizador. Essa *relação* será determinante tanto dos novos desvios, novas heterotopias, que as sociedades coloniais vão necessariamente por em marcha nas suas colônias quanto da sua própria constituição como lugar (topo) social no mundo.

Sob esse aspecto, já deveríamos começar indagando se as favelas, tal como elas desenvolveram-se nas sociedades coloniais latino-americanas e especificamente nas brasileiras, não estariam atuando como heterotopias. Espaços onde a marginalidade é por vezes heroicizada,[8] onde a fantasia do sexo fácil é vendida para os "turistas" do

[8] Em alguns momentos históricos, como no Brasil dos anos 1970 e mais ainda no fim dos anos 1980, houve da parte da comunidade artística (e aqui o caso do artista Hélio Oiticica é exemplar) uma heroicização do tráfico de drogas. Se, nos anos 1970, e na bandeira eternizada na obra *Seja marginal, seja herói*, de Hélio Oiticica, se tratava de um investimento na subversão dos costumes, nos anos 1980 veremos como essa heroicização indica já uma descrença e uma falência do Estado no tratamento dessas estruturas com as quais ele acaba se mesclando e muitas vezes se confundindo, ou então sendo localmente por elas substituído. O que não seria diferente de outros países onde atua o poder do narcotráfico na América Latina. Vejam o exemplo de Pablo Escobar. No entanto, uma vez mais, no Brasil essa heroicização se fez através de subterfúgios que buscaram mascará-la, criando a ideia de que a nossa sociedade não se identifica com os seus pais criminais, violentos e incestuosos.

asfalto, onde o comércio de drogas é "legal" e onde, para isso, o próprio tráfico de drogas cria no interior da favela um contraespaço com lei própria. Contraespaço que, como sabemos, só se cria em relação e dependência para com os espaços instituídos, neste caso, o Estado, que nunca se interessou frontalmente por incorporar esses espaços, que vivem em condições ultraprecárias de saneamento básico, que vêm servindo como canteiros de obra e de desova, de morte e de extermínio, sem que o poder instituído se preocupe com o fato de que a imensa maioria que ali vive é a massa trabalhadora dos grandes centros urbanos do País, em sua maioria pobre e preta. A vida artístico-cultural e a organização de inúmeras dessas comunidades têm nos brindado com exemplos éticos e estéticos de luta e de inovação. Mas a força dessa organização não vem do Estado. A exploração sexual de meninas moças, e mesmo o imaginário sexual que se criou em torno das comunidades pobres e das mulheres negras brasileiras, continua mostrando indícios da presença colonial, como se de fato nada tivesse mudado. Mulheres e também homens ao prazer e gozo dos colonos, que sempre atuaram nesses contraespaços sem recalque ou limite.

A questão é que os contraespaços hoje e aqui se estendem muito além dos bordéis ou das casas de prostituição, como ainda pensava Foucault, atingindo áreas geograficamente extensas e, sobretudo, camadas político-subjetivas inumeráveis e incontáveis, confundindo, desse modo, moradia com heterotopia. Sob esse aspecto, as favelas vêm servindo no imaginário nacional e internacional como lugar aglutinador de heterotopias. O próprio carnaval, que funciona em si como uma heterotopia cíclica, encontra sua fonte no espaço-mundo das comunidades periféricas. Tudo isso aplaudido durante o período de festas é depois esquecido ao longo do ano e ejetado da "normalidade" das vidas. Normalidade que será, como sempre foi, a da violência policial, a do racismo e a da segregação. O Brasil e o fora do Brasil ainda se espantam com o número de mortos pela pandemia em nosso país, mas sem governo – ou com um governo que vê na pandemia uma oportunidade de eugenia – e sem nunca termos afrontado essa teia de problemas que, repito, participa de uma estrutura colonial atualizada mundialmente, não poderíamos, infelizmente, estar agora noutro lugar nessa lista draconiana dos países mais afetados pela COVID-19.

Nesse sentido, a pergunta que colocou Foucault deveria ser feita a todos aqueles que consumiram, desfrutaram e/ou corroboraram para a constituição da favela como heterotopia no Brasil e fora dele: o que isso diz de nós mesmos como sociedade?

Também não podemos nos furtar a colocar insidiosa, utópica e constantemente a pergunta sobre como serão as heterotopias pós-pandêmicas: criaremos por fim a ilusão realizada de que podemos viver num mundo sem contato? Acentuando já não apenas a morte, mas o apagamento subsequente das camadas populacionais periféricas? Depois, investiremos no imaginário de que a virtualidade e seus braços médico-protéticos são suficientes para abraçar as relações entre os viventes? Nos tornaremos um corpo só olho e voz? Controlados e separados, assumiremos de vez o

grande apartheid racial e mundial entre países ricos que se nutrem de países pobres?

Já sabemos que as exclusões dos corpos — de parte dos corpos vivos e não vivos — se acentuarão, e também o controle. E nós? Continuaremos a nos oferecer como território de gozo, lixeira ou necrofilia aos corpos predadores? Qual heterotopia nos caberá no mundo pós-pandêmico?

*

Foucault identificava uma série de heterotopias de crise biológica, como chamou, onde ele lia e inscrevia sociedades, como as sociedades ameríndias, nas quais o corpo ganha uma representação coletiva — a puberdade ou a primeira menstruação, por exemplo. Eu diria que, nessas sociedades, não se trata apenas de uma representação coletiva do corpo, mas da possibilidade de criar inscrições dignas do corpo no espaço comum. Enquanto isso, nós "evoluímos" para lugares onde as inscrições sociais dos corpos se fazem apenas pelo que queremos de fato excluir: assassinatos, estupros, violências, entre outros. Ou seja, o desprezo e o controle sobre os corpos são a marca política característica das sociedades ocidentais. São elas mesmas que criam a lista dos desvios e o modo das transgressões. Os indesejáveis e os descartáveis. Atravessamos, nesse momento, uma crise que mostra como um conjunto muito grande de corpos humanos é descartável para toda a sociedade ocidental. A questão ambiental é também uma questão sobre qual noção de corpo humano queremos continuar abraçando, e mesmo sobre como continuaremos ou não abraçando o ser humano. Sob esse prisma, as *políticas do vivo* (Mbembe, 2020) exigirão pensarmos sobre uma reorientação do regime dos afetos — na qual os humanos, até agora, assumiram o papel controlador e definidor. Ou então começaremos a nos habituar com o fato de que ele já era velho, melhor morrer. Ele era tão pobre, melhor morrer. Ele era índio, não ia mesmo conseguir viver nesse mundo. Em breve estaremos prontos para dizer clara e abertamente: ele era tão preto, melhor mesmo morrer.

Entendam bem que não há aqui nenhuma prerrogativa do retorno a sociedades ideais ou idealizadas, mesmo que haja a do deslocamento dos assentos e centros que caracterizam as organizações das sociedades hoje. Tampouco nenhum desejo moralizante dos "desvios" das sociedades, mesmo que precisemos entender que esse desejo tenha crescido, não por acaso nesse contexto, no seio de uma parte significativa e sem pertencimento ou representação coletiva nas sociedades contemporâneas. Esses habitantes das heterotopias desfiguram a ideia de que o lugar heterotópico sobrevive de visitas. Isso Foucault não pensou nesse texto. Seu ponto de vista é extremamente exterior e central — como o de qualquer visitante, mesmo quando assíduo, dos espaços heterotópicos e coloniais. Até porque, e essa talvez seja a questão central do gesto de reler e localizar hoje esse texto, não existiriam espaços heterotópicos de desvio sem o braço da sociedade colonial. E por isso entendemos que esses espaços — posto

que não estamos olhando a partir do centro, quer dizer, da Europa ou da América branca – sofreram uma verdadeira transfiguração, vindo a se alojar, numa primeira perspectiva, em grandes bolsões urbanos e em camadas que já não permitem vê-los como indicadores ou canalizadores dos desvios da sociedade: eles se tornam verdadeiras excrescências. Já não sendo mais um contraespaço, são um conjunto complexo de vidas que, sem conseguir serem geridas, desregulam o Estado, que ali só entra, quando entra, para buscar exterminá-las.

Mas a questão é ainda mais complexa que essa. E se algo avulta, quando buscamos pensar esse texto de 1968 a partir de aqui e agora, é o fato de que os contraespaços têm hoje dificuldade para serem delimitados internamente como horizonte de funcionamento de uma sociedade – o desregulamento do capital, sua fluidez e imperatividade ao mesmo tempo fazem com que os limites sejam parciais, mesmo que as desigualdades cresçam a galope. A fluidez vale para a configuração dos desvios e das heterotopias, mas não vale para a pobreza e a miséria. As fronteiras continuam rígidas quando se trata de delimitar indesejáveis. Para alguns, custa entender que, mesmo que o mundo pareça mais permeável, a real mudança de condição econômica e social de vida ficou muito, muito mais difícil. E, de fato, são esses que agora fingem se surpreender com a quantidade de mortes nesse imenso Brasil, agravada, obviamente, pelo interesse desse governo no extermínio de boa parte da população. Não por acaso, as mortes se iniciam não apenas nas evidentes e superpopulosas Rio de Janeiro e São Paulo, mas curiosamente em Manaus e Fortaleza. A primeira, lugar de total permeabilidade e impenetrabilidade ao mesmo tempo – selva e zona franca. A segunda, infelizmente conhecida não só, como todo o Brasil, por suas belezas naturais e praias paradisíacas, mas também pelo turismo sexual internacional, agudo e histórico.

Essa fluidez do investimento desejante do capital (e o Brasil vem funcionando como fonte internacional desse desejo, como lugar onde os desejos dos outros vibram, desabrocham e se liberam), aliada às perspectivas que nos levam a assumir a maioridade pelos nossos pensamentos, é que me leva a dizer que, no caso específico do Brasil, a tese dos contraespaços só vale se entendemos que aqui, antes de mais nada, é todo o País que se constitui, para usufruto alheio – e mesmo quando o alheio é interiorizado –, como uma heterotopia.

Aliás, a interiorização do estrangeiro é um capítulo ainda a ser reescrito por nós. A máxima antropofágica rendeu, sem sombra de dúvida, um conjunto extenso e rico da nossa plasticidade multicultural. A antropofagia serviria também para refletirmos como aqui o estrangeiro é literalmente o mais familiar, fazendo com que a tese de Freud sobre o estranho-familiar como modo de funcionamento do inconsciente, e logo das pulsões, se espraie de novo em nosso horizonte para a elite que construiu as ideias desse país. País usina do inconsciente é irmão do país fonte dos desejos dos outros – lugar de liberação dos instintos e realização dos desejos mais recônditos ou *desviantes*.

O Brasil é uma heterotopia que permite há muitos séculos que aqui os estrangeiros de primeira classe gozem sem limites de todos os seus direitos de cidadania. Estrangeiros que acabaram por caracterizar historicamente um modo particular do ser brasileiro de "primeira classe": brancos marcados pelo encontro de diferentes países, que em fluxo migratório vieram embranquecer o País, aqui e ali misturados aos nativos índios e escravos negros estuprados por colonizadores – fazendo de nós não a rica sociedade miscigenada, mas a envergonhada sociedade racista e inconsciente dos fluxos e da ordem de suas misturas.

O Brasil é uma heterotopia quando, desconhecendo seus fluxos e ordenações, desconhece também os muros de seu apartheid racial e social.

O Brasil é uma heterotopia quando evita falar de suas relações com a Colônia. Brasil imenso que volta sobre Portugal, tão pequeno e acanhado, achando que o poder de sua música ou de suas telenovelas é suficiente para sanar suas feridas coloniais.

Mas de fato as feridas coloniais são presentes e não apenas passadas quando elas se eternizam num modo de *relação*, num modo de olhar para o outro. Se De Gaulle diz que o Brasil não é um país sério – e nós continuamos não sendo considerados como tais – e muitas vezes nós mesmos não conseguimos nos levar a sério, isso significa que essa ferida colonial está aberta. Com Portugal, tudo é mais complexo, porque, por um lado, nós somos uma colônia que foi metrópole, abrigando seus reis e deixando para nós uma independência fajuta, proclamada pelo filho do rei. Somos ainda esse país filho do rei, sonhando com seu futuro reinado. Essa relação de limites apenas aparentemente tênues ou porosos entre Brasil e Portugal serviu não apenas para esconder as violências e as feridas, como também para criar essa soberba mentirosa do gigante-anão, que é como o Brasil vem se posicionando na geopolítica dos afetos com muitos dos seus ex-colonizadores.

O Brasil é uma heterotopia quando ele perpetua o desconhecimento de suas feridas – toda ferida se produz em relação. Fingindo-se cordial, evita afrontar e lidar com os conflitos que, no entanto, seriam definidores para que encontrássemos qualquer saída digna.

O Brasil é uma heterotopia quando a alegria é só o que se espera de nós. Quando nós só esperamos isso de nós.

O Brasil é uma heterotopia quando aqui ou no exterior não se levaram ou não se levam a sério os riscos reais de um governo extremista e autoritário como o que vivemos agora.

O Brasil é uma heterotopia quando dizemos sem titubear que esse país é uma merda mesmo. E repetimos essa frase como se esse país não fosse nosso. Esse processo de irrealização do nosso pertencimento ao Brasil participa de todas as investidas autoritárias que vêm delimitando os contornos heterotópicos do lado de cá, e isso desde sua condição colonial passada e atual até sua estrutura profundamente racista, que é negada, cínica ou inconscientemente, por grande parte nossa

sociedade, passando pelo nosso menosprezo por um presidente que acabou por religar o que quisemos esquecer: como a maior parte das nossas fontes nacionalistas permaneceu entregue aos pensamentos totalitários e autoritários brasileiros, fazendo com que desconheçamos o amor-próprio como algo diferente daquilo que não seja o gozo liberado do estrangeiro ou o jugo do coronel, quer dizer, de nós mesmos como estrangeiros familiares.

O Brasil é uma heterotopia quando deixa que aqui se erga o maior território fundado num estranho pacto no qual o amor-próprio equivale a identificar-se com o seu agressor.

Tudo isso exigiria de nós dividirmos o número de nossos cadáveres com boa parte daqueles que ainda hoje ajudam a manter firmes as fronteiras heterotópicas – hoje fechadas para todos os brasileiros – a partir de dentro ou de fora desse país.

E tudo isso que nos constitui estranhos, estrangeiros, aqui e ali distintos do que a regra culta preza como distinção seria, sim, a nossa riqueza e contribuição ao mundo – desde que todos os "nossos" erros milenares mirassem a reunião verdadeira entre os povos que, de fato, construíram essa nação.

Referências bibliográficas

GONZALEZ, Lelia. "Racismo e Sexismo". *Ciências Sociais Hoje*, Anpocs, 1984, p. 223-244.
GLISSANT, Édouard. *Le Discours antillais*. Paris: Folio, 1997 (Essais).
_____. *Poétique de la Relation*. Paris: Gallimard, 1990.
_____. *Philosophie de la Relation*. Paris: Gallimard, 2009.
_____; LEUPIN, Alexandre. *Les entretiens de Baton Rouge*. Paris: Gallimard, 2008.
FANON, Frantz. *Peau Noire, Masques Blancs*. Paris: Seuil, 1952. [Ed. bras. *Pele negra, máscaras brancas*. Trad. Raquel Camargo. São Paulo: Ubu, 2020.]
FOUCAULT, Michel. *O corpo utópico, As heterotopias*. Trad. Salma Tannus Muchail. São Paulo: n-1 edições, 2013.
MBEMBE, Achille. *Politiques de l'inimitié*. Paris: La Découverte, 2016.
_____. *Brutalisme*. Paris: La Découverte, 2020.
RIBEIRO, Djamila. *O que é lugar de fala*. Belo Horizonte: Justificando; Letramento, 2017.
SARR, Felwine. *Afrotopia*. Trad. Sebastião Nascimento. São Paulo: n-1 edições, 2019.

Ana Kiffer é escritora e professora da PUC-Rio. Lançou, mais recentemente, na forma de cordel pela n-1 edições, o texto "Relação/Ódio - Glissant no Brasil de hoje", o ensaio "O Desejo e o Devir - o escrever e as mulheres" (Lumme, 2019), o livro *A Perda de Si: Cartas de Antonin Artaud* (Rocco, 2017), e publicou o livro *Antonin Artaud* pela EDUERJ em 2016. Com Gabriel Giorgi escreveu o livro *Ódios Políticos e Políticas do Ódio* (Bazar do Tempo, 2019). Suas pesquisas versam sobre políticas do corpo, afeto e subjetividade.

(...) 28/07

Nossa humanidade
João Perci Schiavon

Homme, libre penseur! te crois-tu seul pensant
Dans ce monde où la vie éclate en toute chose? [1]

Memória cósmica

Ao que parece, nunca houve altura de visão suficiente para que a humanidade inteira se visse como uma só, desterritorializada pelo vírus e inserida, por consequência, numa dimensão planetária e cósmica. Eis-nos diante de um flagelo que dá a ver esse *fatum* (destino) incontornável. É como um sonho indígena, mais real que a realidade. A globalização, a cibernética ou o capitalismo mundial não haviam liberado essa percepção, muito pelo contrário, pulverizaram-na de um modo *quase* irreversível. Ouço aqui e ali, além de angústias e tristezas, declarações até mesmo alegres de que o confinamento e o caráter imprevisível do estado de coisas reabriram uma margem de escolha, uma disposição de relançar dados que não se experimentava há muito tempo. Respiros de uma esquecida humanidade?

No final de 1888, Nietzsche escrevia: "Trago a guerra através de todos os acasos absurdos de povo, classe, raça, profissão, educação, cultura: uma guerra como que entre o levante e o declínio, entre a vontade de vida e a *busca de vingança* em relação à vida, entre retidão e pérfida mendacidade."[2] Nunca deixou de ser esse o assunto dos assuntos nos últimos séculos, o tema difícil e incontornável, exigindo uma atenção crescente à medida que o tempo passa. Em escala planetária as durações são outras, demoram a ser sentidas ou nem chegam a sê-lo. Nietzsche diagnosticava o avanço do niilismo, "o mais estranho dos hóspedes". Se a pandemia nos surpreende, não será mais que um sinal dos tempos, um alerta certamente mais violento que o emitido por algumas vozes, de Nietzsche a Kopenawa, pois já não atinge o pensamento, e sim o corpo. Não importa se é o meu corpo ou o seu, ou o dele, chinês ou negro, a *nossa humanidade* convulsiona. Impelida a pensar?

[1] "Homem, livre pensador, crês-te o único pensante/ Neste mundo onde a vida eclode em todas as coisas?". Do poema "Vers dorés" de Gérard de Nerval.

[2] Friedrich Nietzsche, *Fragmentos póstumos: 1887-1889*, vol. VII. Trad. Marco Antônio Casanova. Rio de Janeiro: Forense Universitária, 2012, p. 568.

Se ficamos aturdidos frente o inelutável da pandemia, com seus ares de apocalipse bíblico, ficção científica e um número crescente de mortos, não será porque dormíamos, não fazendo muita diferença estar vivo ou morto? Para apreender o inelutável em seu devido tempo, em seu nascedouro, seria preciso um gênero de atenção e um grau de lucidez que se distanciam muito do que nos habituamos a considerar vida humana, uma tonalidade de alma, uma afinação elementar com o sol mais próxima, talvez, daquela dos metais, das pedras, das aves, das flores, das baleias.

Correção do intelecto
Nossa humanidade perdeu o contato com sua competência instintiva, seu refinamento selvagem? Uma correção do intelecto, ao modo espinosista, poderia reanimá-la? A epidemia não para de surpreender porque se engendra num tempo que não coincide com a atualidade de nossas pretensões e temores. Faço a equiparação com um lapso. Seria preciso estar *lá onde*, isto é, *no tempo em que* ele nasce, para corrigi-lo, como observava Lacan,[3] ou seja, para que a peste não sobreviesse. Mas, uma vez que não se está lá onde ele surge, ele mesmo será um ensaio de correção. O fator hostil, exterior, diferente de tudo o que se conheceu até agora, e que atinge os corpos feito o mais estranho dos hóspedes, é correlato esquivo, dir-se-ia até um reflexo turvo, de uma força igualmente estranha, porém de atuação muito distinta. É uma espécie de equação feiticeira: *a potência da qual se padece não é a mesma que se poderia exercer?* Seria preciso, então, para não sermos surpreendidos, uma atitude ética que atravessasse os reinos da natureza ("onde a vida eclode em todas as coisas"), uma atitude, portanto, que não nos é familiar, o que é igual a *quase não exercida*, com todas as consequências desse não exercício. As exigências de uma vida, no sentido maior que esse termo possa ter, não são quaisquer. Segue-se em frente, pisando de qualquer jeito, olhos para não ver e ouvidos para não ouvir, até que um dia o chão se abre e tudo escurece. Uma vida não se concilia com a estupidez, e isso se demonstra mais cedo ou mais tarde. Vida e consciência, em seu ponto mais alto ou, se preferirmos, em sua ponta mais avançada, são uma e a mesma coisa. Nessa ponta avançada reside o segredo de *nossa humanidade*.

Na década de 30 do século passado, depois de uma palestra na Sorbonne sobre o teatro da crueldade, na verdade uma encarnação da peste que afugentou da sala, antes do término, quase todos os espectadores, dizia Artaud a Anaïs Nin: "Eles sempre querem ouvir falar de, querem ouvir uma conferência objetiva sobre 'O Teatro e a Peste' e eu quero lhes dar a própria experiência, a própria peste para que eles se aterrorizem e despertem. Não percebem que estão todos mortos. A morte deles é total, como uma surdez, uma cegueira. O que lhes mostrei foi a agonia. A minha, sim, e de todos os que vivem."[4] Operando com meios distintos, Freud remontaria também

3 Jacques Lacan, *O seminário, livro 23: O sinthoma*. Trad. Sérgio Laia. Rio de Janeiro: Zahar, 2007, p. 95.
4 Antonin Artaud, *Escritos de Antonin Artaud*. Organização, tradução e notas de Claudio Willer. Porto Alegre: L&PM,

à peste para sugerir uma transformação radical e necessária de nossas condições de avaliação. É espantoso, observava ele, como a grande maioria dos seres humanos ignora sua vida erótica, mal sendo tocada por ela a maior parte de sua existência, exceto, quando muito, por um aceno pálido, sintomático, na superfície dos fatos. Essa vida erótica – considerando que Eros é um deus que estima, avalia – feita de apreciações sobre o que é mais importante e o que não importa, o que vem em primeiro lugar e o que é secundário, continua desconhecida. A pandemia desencadeia, assim, problemas no plano da experiência humana e na ordem dos investimentos afetivos, muito próximos àqueles que movimentam um processo de análise, embora o faça em escala planetária e sem o concurso de uma escuta analítica. Enumero alguns desses vetores clínicos: 1) Uma tendência a involuir, em diferentes velocidades – por força de uma memória cósmica, tão remota quanto íntima – às condições originarias de uma avaliação pulsional. 2) A oportunidade de acolher iniciativas inusitadas do pensamento e da vida, que se autorizam, por assim dizer, de si (segundo a fórmula depurada de Lacan para a geração de um analista). As formações do inconsciente são exatamente assim, não recebem autorização de nenhuma instância social e de nenhum juízo em curso, seja moral, de conhecimento ou de existência. Surgem como o vento, sem pedir licença. Parecem confirmar, de maneira elíptica, o pensamento de Bergson de que a vida aspira aos atos livres. 3) Um saber do qual não se sabe, saber pulsional, que antecede a subjetividade e a interpela, constituindo seu futuro, lá onde ela deverá se exercer. 4) O imprevisto e o imprevisível que animam a análise, aliados à potência de um saber estrangeiro. Como estar à altura deste e daqueles? 5) Toda a análise é a exploração de um tempo inconsciente, não dominado, que mede o atual com sua medida extemporânea.

Aqui e agora
Estariam dadas assim as condições para um exercício microfísico, micropolítico, algo onírico, de uma potência estranha não confinável. Enquanto se exerce, essa potência tende a intervir na realidade num tempo oportuno, segundo sua ciência insubmissa. Tal exercício precisaria entrar em ressonância com outros, em rede, deflagrar-se em grupos, o que faria as vezes do analista. Sua extensão, porém, não importaria muito: um contágio micropolítico, em qualquer de seus estágios, curvaria a pandemia e não só ela. Toda uma cultura seria levada de roldão, como nos sonhos. Já existe até um nome para essa saída pragmática, feita de esferas experimentais: "revolução molecular". Mas só existe *nossa humanidade* para encetá-la. Independentemente dos constrangimentos exteriores, é uma revolução ética que começa aqui e agora, conquanto estivesse em latência há séculos. Não adianta grande coisa acusar o capitalismo, o colonialismo ou o fascismo; é até bem cômodo destilar ódio e indignação, ao invés

1983, p. 166.

de proceder a uma "correção do intelecto" aqui e agora. O problema não é realmente o capitalismo, somos nós, nossa adesão profunda a ele, como souberam ver Foucault e Lacan, ao contrário do que sustenta Lazzarato, que critica esses autores porque teriam esvaziado o sentido da revolução.[5] Simplesmente detectaram quão superficial e sintomática é a pretensão revolucionária quando desconhece as microsseduções do discurso capitalista e os microfascismos inconscientes. É preciso fazer frente real a esse conjunto de males, de modo meticuloso e sóbrio. É preciso tempo para tratar — especialmente no sentido clínico — de "uma vingança contra a vida" que não começou ontem. Uma altura ética é requerida, indestrutível, uma *retidão*, como escrevia Nietzsche, que resiste à *pérfida mendacidade* não só em vista do momento atual, ainda que seja urgente, mas dos próximos séculos. Contar com o tempo, dispor-se à paciência, como recomenda André Lepecki,[6] não são apenas orientações a uma não ação; para uma ética do real, constituem a mais decisiva das ações, a não sujeitável.

Uma ética para o fim e o início dos tempos

Não há tempo para desistir, conforme a advertência de Krishna a Arjuna. E é mesmo um combate ao estilo do Bhagavad Gita, um combate em nome do pensamento. Que ética extemporânea lhe valeria? Talvez aquela enunciada por Nietzsche, a fim de dar um sentido prático ao eterno retorno: "Se, em tudo o que quiser fazer, você começar por se perguntar: é certo que eu queira fazer isso um número infinito de vezes?; isto será para você o centro de gravidade mais firme."[7] Ou a declaração de Rimbaud em *Uma estação no inferno*: "sou de raça inferior por toda eternidade". Nunca uma declaração ética desterritorializou tanto o pensamento. Nenhuma proposição foi tão altiva em nome da vida. Se começarmos por ela ou, como queria D. H. Lawrence em seu *Apocalipse*, pelo sol, o resto — que interessa — virá lentamente...

João Perci Schiavon, psicanalista, Doutor em Psicologia Clínica pela PUC-SP, é autor de *Pragmatismo Pulsional: Clínica Psicanalítica* (n-1 edições, 2019) e professor do Programa de Estudos Pós-Graduados em Psicologia Clínica da PUC-SP.

5 Maurizio Lazzarato, *Fascismo ou revolução?* Trad. Takashi Wakamatsu; Fernando Scheibe. São Paulo: n-1 edições, 2019, p. 53.
6 Cf. André Lepecki, "Movimento na pausa". In: *Pandemia crítica*, v. 2. São Paulo: n-1 edições, 2021, p. 234.
7 Apud Gilles Deleuze, *Nietzsche e a filosofia*. Trad. Mariana de Toledo; Ovídio Abreu Filho. São Paulo: n-1 edições, 2018, p. 90.

(...) 29/07

Entrevista com Bruno Latour
Alyne Costa e Tatiana Roque

Tatiana Roque: É com grande prazer que o Fórum de Ciência e Cultura da UFRJ recebe hoje o professor Bruno Latour, que acabou de lançar dois livros no Brasil, *Diante de Gaia* e *Onde aterrar?*. É um enorme prazer podermos fazer esta entrevista sobre essas obras, mas também sobre a situação atual, sobretudo por causa da pandemia, em que o papel da ciência foi muito questionado. Então vou passar a palavra para Alyne Costa, nossa pesquisadora, que escreveu o posfácio da tradução de *Onde aterrar?*.

Alyne Costa: Minha primeira pergunta é sobre a política da crise sanitária e sua relação com o negacionismo. Para mim, não é uma surpresa que o Brasil, os EUA, a Rússia e o Reino Unido, que têm dirigentes populistas e negacionistas, sejam os países em que a pandemia causou os efeitos mais trágicos. Como o negacionismo pode nos ajudar a entender a atitude desses dirigentes diante da pandemia?

Bruno Latour: Você sabe disso melhor que eu, já que escreveu aquele posfácio, que é quase mais interessante que o próprio livro. Mas o negacionismo não é apenas uma questão cognitiva. Não são pessoas que não sabem pensar ou que não têm capacidade intelectual de responder. Trata-se de uma decisão já muito antiga, que chamo de "escapismo", ligada à definição da Terra e da forma de habitá-la que nos é trazida por dois tipos de ciência: as ciências da Terra, de um lado, e as ciências da saúde, do outro, no caso do vírus. [Essas ciências] são negadas não porque não são entendidas, não para simplesmente contestar os cientistas, mas porque elas vão contra a ideia de que podemos escapar da situação terrestre. Então [o problema] é muito mais grave que um déficit cognitivo.

É por isso que "negacionismo" é um termo um pouco fraco [para exprimir] a ideia de que é possível escapar-se à força de atração terrestre e que os outros que são deixados para trás – *left behind*, como se diz nos EUA – não contam. Então é uma expressão muito mais dura e violenta, que, infelizmente, vocês estão vendo de uma maneira extremamente acentuada no Brasil – porque há também no país uma violência militar, policial e, claro, ecológica. Ou seja, [os escapistas] são pessoas que tentam cortar todos os laços legais, morais, estéticos e afetivos com a Terra porque acham que podem ir para outro planeta.

Então você tem razão. Não surpreende que os mesmos "céticos" em relação ao clima sejam "céticos" em relação ao coronavírus. Isso sabendo que a palavra "cético" é um favor que fazemos a eles, um uso muito exagerado, como todos que conhecem filosofia da ciência sabem bem. Não se trata de ceticismo, certamente, mas de negação. Então são realmente as mesmas pessoas e a mesma reação: "Isso não vai acontecer conosco porque vamos para outro lugar. Vamos para outra Terra." Então eu realmente acho que há um elo estreito.

Alyne Costa: Eu tenho uma pergunta sobre o fascismo e o trumpismo, mas acho que vou fazê-la depois. Minha segunda pergunta, então, é a seguinte: a pandemia também mostra claramente a incompatibilidade entre a imagem do cientista como especialista, do qual esperamos conselhos para tomar decisões políticas, e o modo como a ciência realmente age, movida por dúvidas e incertezas. Toda a polêmica em torno da cloroquina, por exemplo, mostra claramente esse impasse. Se, como você diz, é essa imagem do especialista que os negacionistas mobilizam contra a ciência, como os cientistas deveriam agir a partir de agora? E isso poderia contribuir para criar também novos modos de fazer política?

Bruno Latour: Acho que pelo menos a experiência europeia foi bastante clássica, de uma forma geral. Não falo do Brasil porque não conheço o suficiente, mas no caso da Europa, foi um aprendizado coletivo para os políticos, os cientistas e o público sobre o fato de que a ciência não oferece respostas definitivas, já que as informações mudavam toda semana e continuam mudando praticamente em tempo real. Talvez seja uma visão um pouco otimista, mas acho que o público aprendeu muito sobre isso, por exemplo, ao ver que era preciso obter estatísticas sobre o número de mortos, definir a distância entre um metro ou dois, saber se a máscara era útil ou não, saber por que o vírus era muito danoso aos pulmões, aprender que existem cientistas diferentes, que eles devem ser equipados, financiados, que eles nem sempre concordam sobre as estratégias de pesquisa...

No geral, passamos de uma ideia muito inocente — temos que admitir — de uma ciência que traz informações que só precisam ser divulgadas, a uma ideia mais próxima do que nós, da Sociologia da Ciência, ensinamos há quarenta anos. Acho que, desse ponto de vista, isso foi muito positivo. E, como sempre, na Inglaterra, na França ou na Itália, e imagino que também na Alemanha, vimos as brigas habituais entre cientistas que têm que endossar decisões políticas desagradáveis e cientistas que tentam pôr na boca dos políticos seus argumentos preferidos. Mas isso é, de certa forma, a dinâmica normal.

No fim das contas, eu diria que, até agora, do ponto de vista da compreensão do público das vantagens, desvantagens, fragilidades e forças da ciência, o vírus foi muito útil, porque tudo mudava todos os dias e porque víamos os cientistas brigando

uns com os outros, mas chegando, mesmo assim, a pequenos consensos – aos quais também não podíamos atribuir valor absoluto. Eu diria que é um bom relativismo. Não foi uma catástrofe. Isso não foi uma catástrofe. O resto, sim, mas isso, não.

Alyne Costa: São, pelo menos, boas lições para a política.

Bruno Latour: São boas lições, clássicas. Eu trabalhei muito sobre [Louis] Pasteur. Não vi características muito diferentes nas disputas do século XIX, que tinham os mesmos problemas entre a ciência e a política. Porque o micróbio é um ser sobre o qual temos muita experiência, ao contrário da questão do clima. É diferente da questão climática.

Alyne Costa: É verdade. E você acabou de dizer que se recusa a ver os eleitores do Trump como idiotas e ignorantes porque não se trata de um problema cognitivo. No livro, você diz que isso se deve a "uma ausência de práticas comuns". Você também diz que os fatos científicos precisam de um mundo compartilhado para se sustentar. Assim, tanto aqueles que acreditam nas *fake news* quanto aqueles que os criticam habitam mundos alternativos. Como você imagina os caminhos para a reconstrução de um mundo comum, sobretudo em países como o Brasil, que sofrem de uma ausência histórica de sentimento de pertencimento e comunidade?

Bruno Latour: Essa é uma questão mais de geopolítica do que de ciência cognitiva. Acho que as duas frases que você citou, sobre o mundo comum... Acho que é aí que antropólogos, sociólogos e cognitivistas devem trabalhar juntos. Vejamos o caso das ciências. É claro que, se há pessoas que acham que podem escapar do mundo terrestre e outras que vão ficar na Terra, a probabilidade de elas concordarem sobre fatos estabelecidos não existe, porque elas vão aplicar a todos os fatos sobre o planeta (ao qual "pertencem") a frase dita com frequência na Inglaterra: "*My country, right or wrong.*" Ou "verdade ou mentira, não é possível que seja verdade; sou eu que decido". É o que ouvimos nas manifestações, pelo que sei, dos adeptos do Bolsonaro agora. Não é porque eles têm problemas cognitivos, é porque estão em outro planeta não afetado pelo clima nem pela pandemia.

É claro que há algo de extremo no fato de o negacionismo ser aplicado à pandemia no Brasil ou nos EUA. Há algo de extremo na ideia de que o simples fato de usar uma máscara agora seja uma atitude política. Mas não porque as pessoas sejam loucas, é porque elas não estão mais no mesmo mundo; e vemos retroativamente que, se não temos um terreno comum, no sentido literal de estar sobre o mesmo solo, as distâncias que uma discussão... Uma discussão pode diminuir a distância em milímetros, mas as pessoas agora estão separadas por quilômetros. É simplesmente um problema, digamos, de distanciamento. A conversa, a discussão, a argumentação que

ensinamos aos alunos de filosofia valem para 98% dos assuntos em geral, daquilo que é comumente aceito. Nesses casos, a discussão pode variar alguns milímetros. Mas, se as pessoas estão em outro mundo, é impossível.

Isso me leva à segunda citação que você fez – e o caso do Brasil é tão horrível quanto o dos EUA, mas vou usar o dos EUA porque talvez seja mais simples e eu o entendo melhor. A briga atual sobre a questão do racismo, como a (da) questão climática, vem de pessoas que vivem num país que não é deles, de certa forma. E é muito complicado associar o mundo *em que* vivemos e o mundo *do qual* vivemos no mesmo conjunto. É um problema geral, mas que considero muito forte nos EUA porque é um país colonizado, que eliminou os primeiros habitantes e extrai do resto do mundo riquezas para sustentar esse sistema que todos sabem que não tem futuro. Podemos transpor essa situação, com o nível de complexidade – como sempre, no Brasil – triplicado ou quadriplicado pela longa história de colonização. Você sabe disso melhor do que eu, e os antropólogos que você conhece também, mas acho que é impossível desenhar uma fronteira que corresponderia a um Brasil compartilhado por todos os brasileiros.

A ideia de nacionalidade, que por muito tempo serviu mais ou menos (a essa delimitação), funcionava com base na ideia de desenvolvimento. Eu acabei de escrever um artigo com Dipesh Chakrabarty que é interessante nesse sentido,[1] porque Dipesh diz que a ideia de nação funciona relativamente bem se ainda possuímos um horizonte de modernização comum. Mas o que acontece quando a ideia de modernização é pervertida, de certa forma, ou abandonada, quando alguém diz "vamos fugir, porque temos como nos proteger, e vocês vão ser deixados para trás"? Nesse caso, a ideia de nação não consegue mais delimitar, definir algo como... não necessariamente um mundo comum, mas ao menos, como dizíamos antes, um "concordamos em discordar", um "estamos suficientemente de acordo para discordar". Essa situação não existe mais. Estamos em guerra. E essa guerra geopolítica atravessa os países dos quais falamos na primeira pergunta. Então, não é um problema cognitivo. É um problema de ocupação do território.

Alyne Costa: E também de práticas comuns.

Bruno Latour: Sim, mas é preciso pensar "práticas" num sentido muito material. Aliás, dá para ver isso na geografia das desigualdades sociais: não são as mesmas pessoas num (mesmo) lugar, enfim. O Brasil, mais uma vez, é um tipo de exageração, como sempre, ou de amplificação de coisas que são visíveis em outros lugares, mas talvez de forma mais dissimulada.

1 Bruno Latour; Dipesh Chakrabarty, "Conflicts of planetary propositions – a conversation between Bruno Latour and Dipesh Chakrabarty". Disponível em: <http://www.bruno-latour.fr/sites/default/files/170-PLANETARY-PROPORTIONS.pdf>.

Alyne Costa: Ainda a respeito do Brasil, você disse em *Onde aterrar?* que seria injusto com o fascismo compará-lo ao trumpismo. Por que o fascismo seria uma noção inapropriada? Esse conceito não ajudaria a entender o que está acontecendo no Brasil, se levarmos em conta os ataques aos direitos sociais, reprodutivos e indígenas, além da destruição ambiental orquestrada por Bolsonaro?

Bruno Latour: Cabe aos brasileiros, como você, e aos políticos do país decidir se o adjetivo pode ser usado. Eu desconfio da transferência (de um conceito) dos anos 1930 para agora, porque é sempre problemático usar uma etiqueta que é de uma época muito diferente. O fascismo nos anos 1930 estava associado à ideia de desenvolvimento de nação e, sobretudo, de uma comunidade que devia apoiar ou atrair o máximo possível de pessoas (com exceção, claro, de certas pessoas que o ato de formar [o grupo já excluía]). Mas como usar o termo "fascismo" quando não há a noção de desenvolvimento técnico, que era extremamente importante para o fascismo; quando não há a noção de desenvolvimento econômico nem de uma nação mais ou menos comum e universal para o grupo (principal)?

Isso me parece difícil, porque o escapismo, o fato de (alguém querer) se esconder num bunker, de dizer, como seu presidente... Desculpe por citá-lo, mas, quando disseram que havia muitas mortes de coronavírus, ele respondeu: "E daí?" Isso não são características do fascismo. São características de exclusão e de abandono da situação. Essa é a grande diferença entre Trump e Bolsonaro e os fascistas.

Talvez haja a mesma violência; neste caso, a etiqueta pode ser aplicada. Mas não é de jeito nenhum uma ideia de construir uma nova sociedade. É uma indiferença às regras. Não é a mesma situação. "Sejam quais forem os limites científicos, regulamentares, multinacionais, jurídicos etc., eu não estou nem aí." Já o discurso do fascismo — hoje isso é paradoxal, mas não podemos nos confundir de época — mantinha a ideia de uma legalidade alternativa. (Os fascistas) não pensavam: "Vamos abandonar as regras, vou me basear no meu ego e não ligar para acordo nenhum."

Claro que, na luta política, todos os adjetivos são bons, e talvez a acusação de fascismo seja muito útil numa reunião pública ou num artigo. Mas, se falarmos analiticamente desse problema de aterrissagem, de encontrar uma geopolítica adaptada à Terra, prefiro não usar esse termo. Mas é você quem deve julgar isso.

Alyne Costa: Talvez em algumas situações (faça sentido) usá-lo, mas eu concordo. Acho que o nome não dá conta da complexidade da situação. Outra pergunta que eu gostaria de fazer é que, no livro e no seu artigo sobre a pandemia,[2] você sugere um exercício de descrição para decidir o que queremos manter e o que devemos

2 Bruno Latour, "Imaginar gestos que barrem o retorno da produção pré-crise". Disponível em: <https://www.n-1edicoes.org/textos/28>.

interromper para retomar a vida após a crise – e também, claro, diante da mutação climática. Você pode falar da importância desse esforço de descrição?

Bruno Latour: É um problema que talvez esteja muito ligado à situação europeia, na qual a tensão é grande, mas, ao mesmo tempo, não tem o extremo de violência que vocês têm no Brasil. Todo mundo acha que temos que mudar de sistema, pensar na questão ecológica de outra maneira, mas, como o preço a pagar por essas mudanças não é pago... As pessoas querem – e vemos agora, na França, nos jornais, listas de coisas que elas querem mudar: menos carros, menos viagens, aviões que voam com produtos mágicos e que não consomem petróleo etc. Mas o preço a ser pago para podermos realizar essas mudanças nunca é discutido. Já na tradição anterior, na tradição socialista, no geral, sabíamos os sacrifícios e as brigas diretas correspondentes a esses interesses e desejos.

Existe um grande problema que talvez seja próprio da Europa. Há (uma grande onda) ecológica, todo mundo se tornou "verde". Hoje é a ideologia dominante, mas, em termos de limites, de decisões, isso ainda é muito frouxo. Então, meu argumento é que, para que a questão ecológica se torne séria para as pessoas – a questão é séria em termos de ameaça, mas não necessariamente para as pessoas, como era ou é a questão social –, é preciso passar por uma etapa de descrição, porque a mesma pessoa que quer parar os aviões e o turismo em massa sonha em ir ao Brasil ver a tia e o primo. A mesma coisa para a comida, o transporte, os prédios etc. Enquanto essas contradições não tiverem sido visualizadas, absorvidas e personalizadas, a ecologização da política vai permanecer muito superficial, uma boa intenção. Então eu quis aproveitar essa desaceleração provocada pela crise da pandemia para dizer: como temos um pouco mais de tempo, estamos parados e as normas "trator" da economia estão suspensas – porque não sabíamos disso, que podíamos suspendê-las –, vamos aproveitar para estimular essa descrição.

Mas a questão não é só simplesmente dizer o que vamos mudar ou não, mas o que vamos fazer com as pessoas, os investimentos, as empresas quando dizemos "queremos encerrar tais atividades". É, mas e as pessoas? Isso nos obriga a "redescrever". É isso que me interessa. A primeira descrição costuma ser vaga, mas a "redescrição" é muito importante e interessante, pois com ela se começa a criar uma paisagem política adaptada à questão ecológica – ao menos na Europa, onde, repito, a situação não está tão catastrófica quanto em outros países, como o seu.

Alyne Costa: Uma outra pergunta que gostaria de fazer é: apesar de a política ser um tema constante no seu trabalho, você adotou no livro *Onde aterrar?* um estilo diferente. Você até usou referências mais ligadas a uma posição política de esquerda. O que motivou essa mudança de postura? Você tinha a intenção de atingir um público específico?

Bruno Latour: Sim, eu queria reconectar, digamos — talvez estimulado por meus amigos brasileiros, que reclamavam da minha indiferença burguesa à questão... Eu queria conectar (as coisas), porque acho que, no fundo, seria isso que daria seriedade à questão política. Também fui muito influenciado pela encíclica do Papa Francisco, porque esse elo entre pobreza e ecologia foi feito pelos partidos ecológicos e pela literatura que mencionei, mas não era trabalhado da maneira potente como foi na encíclica do Papa Francisco. Tudo isso chamou minha atenção para a continuidade entre o longo trabalho que foi necessário para que a questão social se tornasse central na política, ou seja, a história do socialismo, e a questão ecológica atual.

Como também aprendi com um colega chamado Pierre Charbonnier, que acabou de escrever um livro importante, *Abondance et liberté*, sobre esse mesmo tema, eu tinha simplificado um pouco a relação entre os dois e, para restabelecer a continuidade entre eles, foi preciso mudar meu estilo. Então, você tem razão. O estilo de *Onde aterrar?* é muito diferente e deve muito ao terror que a eleição de Trump suscitou em muitos — é preciso reconhecer isso — e, talvez ainda mais importante para nós, europeus, o Brexit. Esses dois acontecimentos foram concomitantes. Temos os dois países que inventaram a globalização e que, num mesmo momento, por causa do mesmo "ceticismo" em relação ao clima, tentam fugir para outro planeta. Aconteceu algo verdadeiramente impressionante em 2017. A chegada, em 2016, na verdade, do Brexit e depois de Trump... Há algo de assustador nisso. E depois outros acontecimentos, como o que o Brasil vive, só fizeram confirmar essa situação de terror. Então é isso. Estou com medo, na verdade.

Tatiana Roque: Você mencionou um tema que é muito caro a nós, brasileiros, porque, como você deve saber, aqui temos... Bom, claro que o discurso de que precisamos para enfrentar a extrema direita que se torna cada vez mais forte no Brasil... Claro que precisamos de um projeto de esquerda, reinventar um projeto de esquerda num sentido mais amplo. Mas, no Brasil, a esquerda tem uma tradição de "desenvolvimento nacional", que chamamos de "desenvolvimentista", muito forte. E isso foi, de certa forma, o lado ruim do governo de esquerda que tivemos. Muitas coisas foram boas, mas o grande defeito dele foi justamente levar adiante um projeto desenvolvimentista muito forte, uma cultura quase incontornável da esquerda daqui. Então estou muito interessada nesse artigo.

Bruno Latour: Esse é exatamente o objetivo de *Onde Aterrar?*, ou seja, convencer a esquerda, que, na França, era desenvolvimentista, ainda que ela hoje quase não exista mais. Mesmo François Hollande... não, temos que voltar a Mitterrand ou até antes. Como a esquerda desapareceu na Europa, é mais fácil dizer que é preciso abandonar o desenvolvimentismo. Todos os partidos de esquerda são, em toda a Europa, partidos verdes, de certa forma. Eles se misturaram. Eles não acreditam

muito nisso, mas são obrigados a se envolver. A situação é muito diferente da de vocês. Mas, seja como for, seja uma esquerda um pouco verde, muito vermelha, rosa ou misturada, isso não define o novo horizonte que substitui o desenvolvimento. Esse é o problema que a esquerda tem no mundo todo. Isso é verdade também. É como você disse: não podemos continuar a definir a esquerda pelo desenvolvimento, mas também não podemos defini-la pelo simples abandono do desenvolvimento, que é marcado na Europa pela noção de decrescimento.

Então a virada que eu incentivo no livro, e que é tema de uma exposição em Karlsruhe sobre [a noção de] zona crítica...[3] para dizer de uma forma um pouco exagerada, é uma virada cosmológica. Ou seja, não é o horizonte do desenvolvimento, mas um horizonte terrestre. Mas é preciso ter um horizonte. Sem isso, nunca vamos conseguir captar a energia que foi captada pelo socialismo. Acho que o problema que você mencionou é um pouco mais fácil de resolver na Europa porque, mais uma vez, as catástrofes são um pouco menos violentas que no seu país; mas é um problema geral. E, como Dipesh demonstra no artigo que escrevemos, é um problema enorme na China e na Índia porque não há alternativa. Disseram a eles: "vocês vão se desenvolver", e eles são 3 bilhões de pessoas, querem se desenvolver e têm razão.

Então a contradição geopolítica não é a mesma que no Brasil porque, no seu país, o problema é que o governo, como nos EUA, fugiu e criou uma separação do resto da população. Mas os governos da China e da Índia, que ainda não se separaram da população de seus países, estão numa situação de desenvolvimento indefinido que também é catastrófica. Então a situação geopolítica é complexa em todo o mundo.

Alyne Costa: Ainda tenho duas perguntas, que possivelmente são de maior interesse para minha pesquisa que para o público. Vêm de uma curiosidade, na verdade. Como a sua declaração de querer aterrar na Europa foi recebida dentro e fora do continente? Também queria saber se você pensou que uma frase como "O crime mais importante da Europa é mais um de seus trunfos" poderia incomodar alguns de seus possíveis aliados.

Bruno Latour: O livro se dirigia aos europeus. Era um livro para... Os crimes cometidos são sempre os mesmos. Eles estão sendo reiterados agora nos EUA pela luta pela revisão da história americana. Mas podemos dizer... É, o livro fez muito sucesso. Foi traduzido para muitas línguas. Mas não sei qual é o efeito de um livro. Muitas pessoas se interessaram porque ele nomeava a questão que Tatiana acabou de mencionar, ou seja, a questão de que é preciso ter uma esquerda, mas não é o desenvolvimento que conta, então qual é a alternativa, que também não é a identidade? Eu apontei para uma pergunta que todo mundo está fazendo. O livro não traz soluções, mas cria um vocabulário para abordar a questão.

3 <https://critical-zones.zkm.de/#!/>.

O livro é realmente sobre a Europa, e tenho total consciência de que o último capítulo traduzido para o português pode ter soado estranho. Mas lembre-se de que, nessa geopolítica geral, se tivermos de examinar o desenvolvimento no estilo americano, chinês, soviético ou indiano, a questão da Europa continua sendo interessante e importante para os outros (não europeus) também. Essa é a opinião dos europeus. Eu sou antropólogo dos europeus, dos brancos, então eu defendo... como Eduardo [Viveiros de Castro] defende os índios dele, eu defendo os meus. Acho que os crimes que eles cometeram não devem ser evitados nem foram os últimos. Eles ainda podem cometer outros.

Alyne Costa: Espero que não cometam outros.

Bruno Latour: A história não acabou. Mas não acabou nos dois sentidos. Ou seja, a questão europeia — uma vez provincializada pelos estudos pós-coloniais e por meu amigo Dipesh, e depois criticada de 75 000 maneiras pelos antropólogos, inclusive pelos nossos amigos brasileiros — continua sendo um problema geopolítico. Com quem vamos nos aliar, e contra quem?

Agora temos que saber que, exatamente neste momento, a questão das alianças, do que a Europa vai ou não fazer, de com quem ela vai se aliar agora que se separou dos EUA, abre possibilidades de negociação que me parecem muito importantes, e abre também negociações com a América Latina que não eram possíveis quando estávamos nem numa posição colonial nem na posição, digamos, classicamente pós-colonial. É isso que me interessa na discussão com Chakrabarty e os outros. A questão geopolítica está se reabrindo. Temos que revisá-la constantemente, porque a fraqueza... Era esse meu argumento, mais precisamente: não os crimes, mas a atual fraqueza da Europa é uma vantagem da qual os europeus e os outros podem se aproveitar.

Mas isso é uma ficção geopolítica, viu? Não estou falando como diplomata ou geopolítico. É uma geo... como posso dizer? É uma filosofia de ficção política. Mas sou o curador de uma exposição em Taipei que vai acontecer em novembro, chamada "Você e eu não vivemos no mesmo planeta",[4] que tem exatamente o objetivo de discutir essas questões, de nos libertar das ondas do horizonte modernista, desenvolvimentista que nos paralisava até hoje. Agora a discussão voltou a ser, em termos de geopolítica filosófica (se podemos falar assim), muito aberta, porque a catástrofe que sofremos é de uma intensidade imprevista.

Alyne Costa: Essa exposição vai começar em novembro?

4 <https://www.e-flux.com/announcements/322957/taipei-biennial-2020you-and-i-don-t-live-on-the-same-planet/>.

Bruno Latour: Sim, vamos montá-la em Taipei. Taipei é interessante porque é um país que está perto da China, é independente e que tem uma situação diplomática muito curiosa. Ele está reabrindo as discussões. Foi por isso que propus esse tema, para pensar como podemos reabrir a discussão geopolítica entre os países que têm o mesmo problema, mas que têm Terras, planetas diferentes.

Alyne Costa: E a última pergunta tem a ver exatamente com isso, com o planetário que você está elaborando. No livro *Investigação sobre os modos de existência*, você não concede um lugar ao negacionismo. Mas agora, em *Onde aterrar?*, ele se tornou um atrator, e se tornou até um planeta em textos seguintes sobre esse planetário. Então eu gostaria de saber qual é o modo de existência do negacionismo.

Bruno Latour: O negacionismo está na primeira página do livro *Investigação...*. Eu começo com um negacionista; é ele que lança o antropólogo a começar a exploração.

Alyne Costa: Mas não parece que há um lugar para ele (enquanto modo de existência).

Bruno Latour: Porque não é um livro de geopolítica, e sim totalmente concentrado na antropologia dos modernos. Confesso que tenho dificuldade de fazer uma conexão entre os dois (livros). Você está indo mais rápido do que eu aí, porque... o livro *Onde aterrar?* está ligado aos problemas da Gaia. Gaia está presente na investigação sobre os modos de existência, mas... é o nome do terrestre, o horizonte do terrestre.

Tatiana Roque: Eu poderia emendar outra pergunta nessa que a Alyne fez? Poderíamos dizer, de certa forma, que o negacionismo, ou seja, o ataque que o governo faz sem parar aos intermediários, a todos os enunciadores da verdade — sejam eles cientistas, jornalistas, especialistas, professores, universitários... Estamos sempre sendo atacados, porque é como se houvesse um movimento antielite intelectual. Então, o negacionismo também é uma forma de governo. Na verdade, o governo tem um apoio popular considerável; não é um governo antipopular. E ele é popular justamente nesse modo de reunir essas forças que estão ressentidas, que se reúnem em torno de um certo ressentimento contra todos que possuem, digamos, uma relação privilegiada com a verdade. Então é como se o negacionismo fosse usado como um modo de governo, que cria uma relação direta entre Bolsonaro, todos que ele representa e se articulam em torno dele, e parte considerável do povo, das pessoas comuns.

Bruno Latour: Entendo o que você quer dizer, mas talvez eu dê menos importância a isso. Como já disse, o negacionismo chama a atenção para uma forma de imbecilidade cognitiva, mas isso é uma imbecilidade territorial. Acho que essa é a

diferença. Os dois lados não vivem no mesmo território, não definem do mesmo modo o pertencimento ao solo, à Terra etc. O que Trump fazia muito bem — e que começa a não fazer tão bem — e o que Bolsonaro faz muito bem (mas talvez não por muito tempo) é (operar) essa conexão que você mencionou: o discurso disruptivo antielite desses dois entra em acordo provisório com o sentimento antielite popular.

Mas vemos muito bem que se trata de uma concordância impossível, porque entre o capitalismo extremo de Trump e a manutenção do branco pobre do Meio-Oeste americano a conexão é totalmente improvável. E só se sustenta pelo caráter disruptivo. Não é um negacionismo no sentido cognitivo, é um negacionismo de ataque. Ele funciona enquanto a capacidade disruptiva dos dois presidentes, se os compararmos — eles se gostam muito, então podemos compará-los —, continuar. Mas não vejo isso como uma figura definitiva. Ela é extraordinariamente perturbadora, cria um sofrimento imenso, mas não é uma posição política estável. Se compararmos, por exemplo, a energia extraordinária empregada pelos que você chamou de desenvolvimentistas durante quase 130 anos, isso não tem nada a ver. Não é a mesma coisa. Então, se compararmos com a energia gerada pelos socialistas, isso não tem nada a ver. Então não é isso. Acho que o episódio que estamos vivendo é muito doloroso, mas ele não capta uma situação tão profunda quanto os outros.

Isso porque as esquerdas, no sentido amplo, e os partidos ecológicos (também no sentido amplo) não conseguiram definir o horizonte onde suas ações se situavam. Os negacionistas ocuparam um vazio. Não ocuparam a COVID, mas o vazio que foi criado...[5] Pelo menos, na Europa isso é muito claro: o desaparecimento da esquerda abriu espaço para invenções identitárias de uma bizarrice extraordinária e que não têm uma raiz popular. São formas muito pobres. Então, eu tenderia a atribuir isso mais à fraqueza da esquerda e dos partidos ecológicos. Quando deixarem de insistir no argumento cognitivo, vão perceber que as pessoas continuam a pensar com a cabeça. Se elas precisarem de um médico, elas sabem o que é um médico e, se precisarem calcular os impostos, vão calcular. Elas não são perturbadas cognitivamente.

Mas a oferta política atual faz com que a disrupção — não sei se usamos essa palavra em francês — mobilizada por esses dois presidentes pareça uma política que produz um acordo muito vago com o que foi a intensidade popular de antes. É isso que chamamos de populismo: a associação entre uma reivindicação clássica e o fato de que a elite destrói suas próprias condições (de vida) porque quer ir embora, viver em outro planeta. É trágico. Mas não devemos pensar demais sobre isso.

Bruno Latour concedeu esta entrevista ao Fórum de Ciência e Cultura da UFRJ em 23 de junho de 2020, por ocasião do lançamento no Brasil de seu livro mais recente, *Onde aterrar?* (Bazar do Tempo), cujo posfácio foi escrito por Alyne Costa, pesquisadora da instituição.

5 Trocadilho com a similaridade da pronúncia, em francês, entre as palavras *vide* (vazio) e COVID.

A gravação, que foi legendada e exibida em 26 de junho, pode ser assistida aqui: <https://youtu.be/LinBG3Mk5Hg>. A tradução da entrevista foi feita por Carolina Selvatici. Alyne Costa fez a revisão e a adaptação do texto.

Bruno Latour é filósofo, antropólogo e sociólogo, com reconhecida atuação no campo de pesquisa conhecido como estudos da ciência e tecnologia (*Science and Technology Studies*). Foi professor do Centro de Sociologia da Inovação da École des Mines de Paris (1982-2006) e diretor científico do laboratório de mídia da Science-Po Paris (2006-2017), onde hoje é professor emérito. Autor de mais de vinte livros sobre filosofia, sociologia e antropologia das ciências, tem se dedicado mais recentemente à ecologia política, tema no qual se destacam suas obras *Onde aterrar?* e *Diante de Gaia*. É também curador de diversas exposições artísticas de sucesso e recebeu em 2013 o prêmio Holberg do governo holandês.

Alyne Costa é doutora em filosofia pela PUC-Rio, com pesquisa sobre Antropoceno e o colapso ecológico. Faz pós-doutorado no Fórum de Ciência e Cultura da UFRJ e é professora do quadro complementar do Departamento de Filosofia na PUC-Rio.

Tatiana Roque é professora da UFRJ, onde coordena o Fórum de Ciência e Cultura. Tem escrito sobre negacionismo, como no artigo "O negacionismo no poder", publicado pela revista *Piauí* em fevereiro de 2020. Disponível em: <https://piaui.folha.uol.com.br/materia/o-negacionismo-no-poder>.

(...) 30/07

A Indesejada das gentes:
entre o HIV e a COVID

Ernani Chaves

> "Quando a Indesejada das gentes chegar
> (Não sei se dura ou caroável),
> talvez eu tenha medo.
> Talvez sorria, ou diga:
> — Alô, iniludível!
> O meu dia foi bom, pode a noite descer.
> (A noite com os seus sortilégios.)
> Encontrará lavrado o campo, a casa limpa,
> A mesa posta,
> Com cada coisa em seu lugar."
> Manuel Bandeira, "Consoada"

Manuel Bandeira publicou esse poema em 1930, no seu livro *Libertinagem*. A interpretação psicologizante sempre lembrará que o poeta, muito jovem, acometido pela tuberculose, tratou-se num sanatório na Suíça e, assim, teve uma íntima convivência com a própria morte. Daí, talvez, a serenidade com a qual o eu lírico pode esperar pela "indesejada das gentes", a "iniludível", mesmo que ele próprio não saiba se ela chegará "dura ou caroável". Desde o título, o poema joga com a força expressiva e, por isso mesmo, ambígua, de algumas palavras, em especial daquelas que não nos são familiares, que não fazem parte do nosso falar mais cotidiano: "Consoada" remete tanto à ideia de uma refeição frugal e ligeira quanto a um banquete natalino. "Iniludível", por aliteração, nos lembra que a morte é nossa única certeza e que, portanto, não podemos nos iludir: ela baterá à nossa porta, inevitável que é. Será ela "caroável", afetuosa, gentil e amável ou se apresentará como um estado doentio próprio aos idosos? De todo modo, é com serenidade, insisto, e quiçá com certa alegria que o eu lírico preparou uma consoada para recebê-la. A noite, enfim, pode descer, pois o dia foi bom, a vida foi boa, foi vivida *comme il faut* e, assim, a "indesejada das gentes" terá minimizado seu trabalho: sem choro nem vela, encontrará "cada coisa em seu lugar".

Minha professora de Literatura no colegial, numa escola pública de Belém do Pará, era apaixonada por Manuel Bandeira. Assim, aos dezesseis anos, fui apresentado a esse poema, cuja interpretação jamais esqueci. Ainda posso ouvi-la recitar esses versos, talvez com a voz levemente embargada. Lembro, em especial, de seu sotaque maranhense, em muito diferente do nosso; em vez do chiado, o sibilado. Nessa idade, a morte é apenas um nome, uma voz distante que parece que nunca chegará, apesar das mortes próximas da tia-avó tão amada ou da vizinha da frente que, tão jovem, morreu afogada. Mesmo os velórios eram lugares de jogo e brincadeira para as crianças do interior do Pará, da Amazônia.

O caixão, no meio da sala, dificilmente nos assustava. E quantas vezes, na brincadeira de "pira", não acabávamos invadindo a sala, correndo e passando por baixo do caixão, sob o risco de nos chocarmos com ele e derrubá-lo? Havia, é claro, a ladainha, a reza, o choro, mas também as risadas, o café, o bolo e mesmo a cachaça, se o morto fosse um homem. Havia, é claro, os mortos ilustres, velados no salão da Prefeitura. Dos homens, contavam-se as façanhas, em especial, as aventuras amorosas. A morte também tinha a função de caucionar a virilidade e a macheza. Das mulheres, as virtudes tipicamente femininas, ligadas ao cuidado da casa e dos filhos. Das crianças, a inocência, ou seja, a ausência de qualquer traço de sexualidade. Por isso, a essas, destinavam-se os caixões brancos, as flores brancas, a lembrar os anjos. Aos adultos, os caixões roxos, cujos adornos, muitas vezes dourados, sinalizavam as diferenças de classe social. Mas havia também o medo e o horror da morte expressos nos corpos deformados e dilacerados, muitas vezes, dos afogados. Ver o afogado era um desafio para os meninos e uma prova de coragem. Compunha um dos ritos de passagem, um aprendizado da frieza e quase indiferença diante do horror, que deveria caracterizar o futuro homem heterossexual e provedor da família. Um aprendizado da ausência de lágrimas e da dureza diante do sofrimento.

Nesses últimos quatro meses, a "indesejada das gentes" nos visita diariamente sem pedir licença, e nós, ao contrário do que diz o poema de Manuel Bandeira, não temos nenhuma serenidade, nenhuma casa limpa, nenhuma mesa posta e, principalmente, nenhuma capacidade de dizer: "Olá, iniludível, estou aqui, à tua espera, entra, senta, come, refastela-te e estamos quites, não devemos nada um ao outro e, por isso, não temos nenhuma conta a ajustar, faz teu trabalho, eu já fiz o meu: vivi."

É bem verdade que vivemos o que a linguagem científica chama de pandemia. Palavra que em tão pouco tempo se esgarçou pelo uso cotidiano e rotineiro, de tal modo que incorporou-se em nós, naturalizando-se. Quatro meses olhando o mundo pela janela ou, ainda, pelas imagens da televisão e do computador. No princípio, tudo era distante, tudo acontecia do outro lado do mundo. Entretanto, à medida que a força destrutiva de um vírus, diante do qual não existe ainda nenhum remédio eficaz, se aproximava de nós, mais a "indesejada das gentes" mostrava a sua face de horror e, assim, uma certa convivência até mesmo idílica com a morte que

eu experimentara na infância começa a se desvanecer e a desaparecer quase completamente. Trata-se de uma experiência completamente diferente, pois não estou falando da "finitude", bela palavra que aprendi no meu ofício, na minha profissão, para designar a dimensão extrema da vida. Muito menos de uma experiência trágica, que me chega pelas teorias filosóficas sobre as quais me debrucei durante tantas décadas. Menos ainda de tentar compreender o "irrepresentável" do sofrimento e da dor analisando filmes e textos dos sobreviventes dos genocídios, das lembranças dos torturados pelas ditaduras latino-americanas, do testemunho dos que viveram a degradação do humano até o plano mais vil nos campos de concentração nazistas. Trata-se agora de outra coisa, a qual, entretanto, não está tão distante dessa outra experiência de um tempo não vivido por nós. Trata-se do velho amigo, do colega de trabalho, do vizinho da infância, dos pais de um orientando ou orientanda, do primo com quem dividi tantas brincadeiras na infância, da prima, de quem não pude me despedir, do velho amigo da família, assíduo frequentador de nossa casa no Marajó, que infectou o irmão e o filho de apenas quinze anos. Todos morreram.

Trata-se também dessas imagens tão chocantes e tão cruéis de valas – não sepulturas, mas valas – abertas por antecipação esperando a chegado dos corpos ensacados e jogados dentro de um caixão, despejados nas valas uns em cima dos outros, a lembrar as cenas de Auschwitz, que conhecemos pelos documentários. Trata-se, igualmente, de conviver com o medo, por saber-se parte do chamado grupo de risco, de acordar no meio da noite e não mais dormir, de ter de consolar os amigos, apesar de tudo e da forma mais absurda: à distância, pelas redes sociais, pelo "zap", algumas vezes pelo telefone, em meio à voz embargada e ao choro compulsivo. De pedir notícias diariamente do sobrinho e afilhado que mora em Manaus. De perguntar pelos amigos e amigas pelo Brasil afora. De se preocupar com o ex-aluno e orientando, que foi fazer um estágio de pesquisa na Itália. De passar seu aniversário com alguns amigos e parentes próximos sem nenhum afetuoso abraço e quase nenhum breve, que seja, aperto de mão. De não saber mais, muitas vezes, que horas são, cansado e entediado das leituras, dos filmes e das séries, de ficar no Facebook, de participar de *lives*. Até os *nudes* – por que negar que também os recebemos? – e as propostas de sexo virtual começam a se esvaziar de sentido. Talvez, nunca tenha estado tão sozinho comigo mesmo. Talvez, nunca tenhamos estado tão sozinhos conosco mesmos. Deixemos para os especialistas da alma humana o enorme prazer que lhes causa avaliar e mensurar o peso que se abateu sobre nós a partir dessa experiência de solidão misturada com isolamento, porque aprendi, faz algum tempo, que *Einsamkeit*, "solidão", não é necessariamente *allein zu sein*, "estar sozinho". Ainda hoje, olhando a cidade pela janela enquanto escrevo este texto, é muito difícil imaginar que a morte, sem nenhuma cerimônia, esteja entre nós. O céu imensamente azul e a claridade do sol, mais intensa nessa época do ano para os que vivem um pouco abaixo da linha do Equador, nos impedem, pelo menos por alguns instantes

que seja, de pensar na morte, seja como um futuro iniludível, muito menos como um presente aterrador.

De todo modo, me ponho a pensar na peça que o destino me pregou: faço parte, pela segunda vez, nesta minha breve existência, de um chamado "grupo de risco". Ou seja, pela segunda vez, trago comigo, no meu corpo, as insígnias de um chamamento à morte. A primeira, nos começos da década de 1980, coincidindo com minha juventude paulistana, os meus "anos de aprendizagem" em meio à megalópole da América Latina, por ocasião da chegada do HIV. A segunda, agora, recém-chegado aos 63 anos, em meio à chegada da COVID-19. No primeiro caso, por minha sexualidade transgressiva. No segundo, por minha idade, pelas comorbidades que já carrego dentro de mim. Há semelhanças entre essas duas experiências, mas enormes diferenças também. Em ambas, se trata de um vírus que pegou a ciência "de calças curtas". No caso do HIV, se precisou de, no mínimo, uma década para que começassem a produzir tratamentos mais eficazes contra as infecções causadas pelo HIV. No caso da COVID-19, como podemos acompanhar a todo instante nos noticiários, está-se fazendo um esforço monumental e transnacional para encontrar uma vacina em médio prazo. Em ambas, igualmente, se trata de identificar, como medida preventiva, os grupos de risco: homossexuais masculinos, hemofílicos e viciados em drogas compartilháveis, no primeiro caso; pessoas com mais de sessenta anos e com comorbidades no segundo caso. Mas há diferenças abissais, que merecem um pouco de atenção. Talvez a comparação entre a irrupção desses dois vírus no mundo e suas chegadas ao Brasil possam iluminar alguns pontos obscuros de nossa experiência atual. Talvez essa comparação seja mais eficaz que aquela que se faz em relação, por exemplo, com a "literatura da peste" (sobre isso, escrevi um artigo para o número mais recente da revista *Voluntas*, dedicado à pandemia, no qual analiso as críticas de Michel Foucault a essa "literatura da peste", na qual se inclui, evidentemente, o famoso livro de Camus).[1]

Gostaria, rapidamente, de tocar em dois pontos apenas, pois existem alguns outros, nos quais as diferenças abissais aludidas acima se mostram. Um primeiro ponto, bastante óbvio, diz respeito ao fato de que o HIV exigia um tipo diferente de "isolamento", a partir de sua associação com a sexualidade transgressora, em especial. Não há comparação entre o peso dado pela opinião pública e mesmo pela ciência ao lugar concedido à homossexualidade masculina nesse caso em relação aos não contaminados pela via sexual, hemofílicos e usuários de drogas injetáveis. A contaminação pela via sexual inflacionou de moralismo a própria ciência. A acusação de promiscuidade tornou pública, numa espécie de devassa ou mesmo de tribunal inquisitorial, as formas de vida sexual dos homossexuais masculinos, os locais de encontros, o sexo clandestino, a prostituição masculina e, em especial, as saunas e

[1] "Do 'sonho literário' ao 'sonho político' da peste: Foucault, leitor (crítico) de Camus". *Voluntas*, v. 11, ed. especial (2020): Pandemia e Filosofia. Disponível em: <https://periodicos.ufsm.br/voluntas/article/view/44091>.

seus *dark rooms*, um mundo de "perversões" e "abjeções" que justificava a existência de uma doença como castigo divino. Além disso, ao contrário do que acontece hoje, progressivamente os corpos destroçados pelo HIV foram cada vez mais mostrados, para servirem de exemplo. O combate contra o HIV foi, antes de tudo, um combate moral, "civilizatório", que só fez aumentar e justificar a homofobia. O homossexual masculino, mas também os travestis, que em geral sobreviviam pela prostituição, demonstravam de forma altissonante uma mudança no "eixo político da individualização", isto é, aqueles cujas práticas sexuais deveriam ser combatidas e, se possível, eliminadas, em nome da "defesa da sociedade". Tornavam-se assim possíveis transmissores e propagadores da morte.

Ora, quem são os transmissores e propagadores da morte hoje? À diferença do HIV, a COVID-19 não respeita nenhuma pureza do ponto de vista sexual, não respeita nenhum "gênero", e cada vez mais as pesquisas e a experiência cotidiana apontam que a existência de um chamado grupo de risco não significa que o vírus não possa contaminar até mesmo recém-nascidos. O coronavírus, mais letal e mais indiferente que o HIV, se constitui, de fato, numa pandemia. Entretanto, mesmo que não haja nenhuma comprovação de contágio por via sexual, determinados contatos íntimos, como, por exemplo, o beijo na boca e, por extensão, todas as práticas da oralidade, deveriam ser evitados ou restringidos ao mínimo. Com isso, o coronavírus provocou efeitos corrosivos nas relações afetivas dos casais não casados ou que não compartilhavam o mesmo domicílio. De algum modo, o coronavírus acabou por coagir a práticas sexuais pouco usuais, pouco cotidianas, como o sexo virtual. O coronavírus, a despeito das teorias que insistem em classificar como "perversões" determinadas práticas sexuais, acabou, paradoxalmente, por recriar ou mesmo criar formas de relacionamento sexual que, em tempos ditos normais, seriam consideradas como "perversões". Resta perguntar se essas práticas vão permanecer no chamado "novo normal" que, dizem, nos aguarda. Mas, é melhor nos precavermos e não nos arvorarmos a prever o futuro.

Uma segunda e última diferença, dentre tantas outras possíveis, diz respeito ao momento histórico da chegada desses dois vírus ao Brasil. O que era o Brasil no começo da década de 1980 e o que é o Brasil hoje? Quando os primeiros casos de AIDS começaram a se tornar públicos – a morte do ator Rock Hudson, em 1983, e a de Foucault, em 1984, são emblemáticas de certa comoção geral –, o Brasil vivia uma efervescência política que clamava por democracia e eleições diretas e livres, após os anos da ditadura civil-militar. Eram os chamados anos da "abertura política", iniciada com a Lei da Anistia, em 1979. Assim, o Brasil pulsava pela agitação dos novos movimentos sociais, pelas demandas de novos atores políticos, como as mulheres, os gays (assim chamo genericamente, de acordo com a terminologia da época), os encarcerados, seja nas prisões, seja nos manicômios. Um ar saudável de renovação e de esperança enchia nossos pulmões e nos fazia encher as ruas do país clamando

por "diretas já!". As ideias de cidadania, de direitos humanos, de direito à liberdade de expressão sexual ganhavam contornos diferentes, até mesmo coloridos, tingidos pelas cores do arco-íris. No campo da cultura e das artes, experimentava-se quase tudo, e a palavra de ordem era renovação. Minha juventude paulistana me proporcionou essa enorme alegria de poder lutar por um novo lugar no mundo. Rapidamente, em decorrência da expansão do HIV e das sucessivas e frequentes mortes, que abalaram a comunidade gay, as redes de solidariedade, a criação de comitês de apoio aos infectados, o clamor pela implantação de políticas públicas e pelo aumento do financiamento para pesquisas científicas se fez ouvir pelo País. Essa é uma longa história e, num certo sentido, uma história heroica, que outros contaram e podem contar melhor que eu.

Mas o que vemos no Brasil de hoje é exatamente o contrário. Em nome da democracia ou de um entendimento equivocado do que é democracia, ataca-se a própria democracia, atacam-se cotidianamente os direitos humanos, negam-se com uma desfaçatez impressionante os direitos dos povos indígenas, que estão sendo atingidos duramente pela COVID-19, nega-se aos mortos o respeito que lhes é devido e, às suas famílias, qualquer solidariedade. Desse modo, a frieza e a indiferença diante da morte atingem patamares nos quais o humano se esvanece. Não se trata, de forma alguma, do aprendizado da dureza frente a morte, que os meninos das cidades ribeirinhas da Amazônia tinham de aprender diante da visão dos afogados. Lá não se era indiferente, não se deixava de sofrer e sentir dor; dever-se-ia não chorar, mas as lágrimas sorrateiras, mesmo que indesejadas, escorriam pelos nossos olhos, pois ali, naquele momento, o fundo de dor, sofrimento e morte do mundo aparecia em toda a sua terrível plenitude. E assim, partilhávamos da dor dos outros, das suas famílias e pranteávamos juntos, do nosso jeito, a sua partida. Aqui, no nosso hoje, a indiferença parece eximir qualquer dor, qualquer sofrimento. Trata-se tão somente de salvar a economia do País. O Brasil de hoje, ao contrário do Brasil do começo dos anos 1980, parece um velho navio, aparentemente portentoso e moderno, prestes a afundar. Às vezes, confesso, me sinto velho, alquebrado, sem forças. Mas, lembrando de minha inesquecível professora de Literatura e dos versos de Manuel Bandeira, só há, talvez, uma forma de enfrentar a face soturna e obscura da morte: encontrar, diante dela, um estado de serenidade. Entretanto... será isso possível em meio à destruição letal que nos abate hoje?

Ernani Chaves é Professor da Faculdade de Filosofia e dos Programas de Pós-Graduação em Filosofia e em Psicologia da UFPA. Autor de *Foucault e a psicanálise*, *No Limiar do Moderno: Estudos sobre Nietzsche e Walter Benjamin* e *Michel Foucault e a verdade cínica*, é também é tradutor de Nietzsche, Benjamin e Freud.

(...) 31/07

Espectros da Catástrofe
Peter Pál Pelbart

REVISÃO AFETIVA DE Mariana Lacerda

1. Mudar de vida

Circula hoje o alerta de que depois da pandemia nada será como antes, teremos que mudar nossa vida. *Você precisa mudar sua vida* é um verso de Rilke que Peter Sloterdijk transformou no título de um de seus livros. Segundo ele, *você precisa mudar sua vida* é um imperativo de elevação moral que atravessou a história do Ocidente como um todo, de Sócrates a Foucault, passando pelo estoicismo e o cristianismo.[1] Mas depois de Nietzsche, e da morte de Deus por ele enunciada, qualquer anseio ascencional já não poderia sustentar-se num ideal de transcendência. O autor de *Zaratustra* persistiu na busca de uma autossuperação, porém impulsionado por outra coisa que não um "atrator" superior. É onde entra a imaginação filosófica de Sloterdijk, nada alheia aos dias de hoje: apenas a Catástrofe, a climática, entre outras, na sua dimensão sublime (inapreensível e irrepresentável), teria condições de oferecer aos homens um imperativo ético à altura de sua incomensurabilidade. Afinal, "minha vida" está ligada à vida de todos os seres da Terra, humanos e inumanos, inclusive os morcegos e pangolins comercializados em Wuhan – donde a proposta de um "coimunismo" e uma "coimunidade". A ressonância com "comunismo" e "comunidade" salta aos olhos, mas não é certeza que ela se justifique. Pois é improvável que o verso de Rilke seja utilizado hoje no sentido que lhe deu o poeta, ou o filósofo. Ao contrário, certamente hão de usar a fórmula para propalar a retomada econômica sob exigências ainda mais draconianas, preservando *grosso modo* a forma de vida vigente antes da pandemia, em versão piorada.

É o perigo que Alain Brossat e Alain Naze[2] chamaram de *Restauração*. A história das revoluções mostra que a seu esgotamento segue-se, em geral, não um retorno ao *status quo* anterior, mas um avanço duplamente *agressivo* e *regressivo*. Hoje, uma Restauração significaria a retomada do trem do progresso numa velocidade redobrada, inclusive para compensar essa interrupção "acidental", mas sempre segundo o axioma da produtividade e do lucro, em favor das corporações e sistema financeiro,

1 Peter Sloterdijk, *Você precisa mudar sua vida*. São Paulo: Estação Liberdade, no prelo.
2 Alain Brossat; Alain Naze, "L´épouvantable restauration globale", *Ici et ailleurs*, 12 jun. 2020. Disponível em: <https://ici-et-ailleurs.org/contributions/actualite/article/l-epouvantable-restauration>.

num ataque ainda mais brutal contra os direitos trabalhistas, a proteção social, a preservação do meio ambiente etc. Equivale, pelo menos em nosso caso, ao aprofundamento do que Vladimir Safatle chamou de "desafecção", o afeto predominante num contexto fascista.

2. Destituição

Em *Guerra e Paz*, de Tolstói, há dois personagens contrastantes em meio à invasão de Moscou pelo exército napoleônico e à catástrofe que isso representa. O primeiro deles é o governador Rostoptchin. Ele faz de tudo em grande alvoroço e toma as decisões as mais extravagantes e contraditórias em meio ao caos: "ora distribuía armas imprestáveis para a gentalha embriagada, ora levava ícones em procissões, ora proibia o sacerdote Avgustin de remover da cidade ícones e relíquias [...], ora insinuava que ia atear fogo em Moscou, ora contava como havia incendiado sua casa, ora escrevia uma proclamação para os franceses na qual os reprovava solenemente por ter destruído o seu orfanato."[3]

O segundo personagem é o comandante do exército russo Kutúzov. Como dizem Stéphane Hervé e Luca Salza:

> Kutúzov é apresentado justamente como o oposto de Rostoptchin. Se o governador prega a ação, Kutúzov se distingue pela inação. Se Rospotchin é vivo, enérgico, Kutúzov adormece durante os conselhos de guerra, anda com um passo incerto, não tem nenhuma compostura sobre um cavalo, não vê quase nada com seu único olho. Ele está sempre distraído, cansado. Um marechal de campo inativo é uma figura, admitamos, inabitual. Tolstói parece ter um prazer particular em descrever esse velho. Através dele, ele quer sobretudo nos fazer refletir sobre as atitudes a tomar face ao *acontecimento*. Quando um grande acontecimento se produz, quando a História se materializa, quando se a vê passar diante de nós, para retomar as palavras de um alemão célebre (Hegel vendo passar Napoleão), o que fazer? No caso, trata-se de saber quem, entre Rostoptchin e Kutúzov, *agarra* o acontecimento. O narrador coloca a questão e dá a resposta. O ativismo do conde Rostoptchin não está à altura do que se passa: o conde se pensa como um homem que pode agir na história, pode intervir na história, pode *fazer*, ao passo que o abandono, a *deserção*, o não fazer que Kutúzov "personifica", nesse caso preciso, é, segundo o narrador, a única resposta possível perante a História. "Paciência e tempo": é respondendo nesses termos "inoperantes" à questão "o que fazer" que Kutúzov elabora uma estratégia vitoriosa face a Napoleão.[4]

Estranha teoria sobre a inoperância. À primeira vista, parece da ordem da mera passividade ou da desistência. Blanchot foi um dos que nos ensinou a ver na "passividade"

3 Liev Tolstói, *Guerra e paz*. Trad. Rubens Figueiredo. São Paulo: Cosac Naify, 2013, p. 1730-1.
4 Stéphane Hervé; Luca Salza, "Kutúzov: por uma estratégia destituinte hoje". In: *Pandemia crítica*, v. 2. São Paulo: n-1 edições, 2021, p. 298.

coisa totalmente diferente — uma atenção outra relativamente ao Desastre. Sabemos que a interrupção, a parada, a suspensão, o freio no trem do progresso é, para muitos, a condição de possibilidade para um real deslocamento frente o atropelo cego do que Jünger já chamava de "mobilização infinita". Isso é verdade para uma guerra, um terremoto, um acidente atômico, por que não o seria para uma pandemia?

Svetlana Aleksiévitch assim descreve o mundo de Tchernóbil: "O que de fato havia acontecido? Não se encontravam palavras para novos sentimentos, e não se encontravam sentimentos para novas palavras, as pessoas não ousavam ainda se expressar, mas aos poucos emergia da atmosfera uma nova maneira de pensar; é assim que hoje podemos definir aquele nosso estado. Os fatos já não bastavam, devia-se olhar além dos fatos, penetrar no significado do que acontecia."[5] Daí o nosso balbucio, hoje, apesar da proliferação inaudita de palavras justas e análises pertinentes. É uma "atmosfera" ainda inabarcável.

A autora confessa que a medida do horror na antiga União Soviética sempre foram as guerras, mas era preciso distinguir guerra e catástrofe. Em Tchernóbil, a presença de soldados, a evacuação, a destruição do curso da vida dificultava o entendimento de que "nos encontramos diante de uma história nova: teve início a história das catástrofes". As vacas recuavam da água, os gatos deixaram de comer ratos mortos.

> "O homem [...] não estava preparado como espécie biológica, pois todo o seu instrumental natural, os sentidos constituídos para ver, ouvir e tocar, não funcionava... Os sentidos já não serviam para nada; os olhos, os ouvidos e os dedos já não serviam, não podiam servir, porque a radiação não se vê, não tem odor nem som. É incorpórea. Passamos a vida lutando e nos preparando para a guerra, tão bem a conhecíamos, e, de súbito, isso! A imagem do inimigo se transformou. [...] Ingressamos num mundo opaco, onde o mal não dá explicações, não se revela e não conhece leis."[6]

Guardadas as devidas proporções e os contextos singulares, não podemos deixar de ver semelhanças e paralelos. Como ainda dizem os autores do comentário a Tolstói:

> A epidemia em curso nos ensina de uma maneira irreversível: nós vivemos na catástrofe. A catástrofe não é para amanhã, como nos repetem nossos dirigentes para exigir de nós o que chamam de "adaptações" (ganhar menos, trabalhar mais) ou para nos culpabilizar por nossos hábitos. Já chegamos nela. Desta vez, é um vírus que revela o desastre. Na realidade, é todo um sistema, social, político, econômico, moral, que está em crise profunda, que nos "sufoca".[7]

5 Svetlana Aleksiévitch, *Vozes de Tchernóbil*. Trad. Sonia Branco. São Paulo: Companhia das Letras, 2016.
6 Ibid., p. 42-44.
7 Stéphane Hervé; Luca Salza, "Kutúzov: por uma estratégia destituinte hoje". In: *Pandemia crítica*, v. 2. São Paulo: n-1 edições, 2021, p. 301.

Num contexto de aceleração total, a parada equivale a uma catástrofe bem maior que a epidemia e sua montanha de mortos. Não à toa, qualquer interrupção da produção é vivida como um desastre, visto que o único critério universal de avaliação, supostamente objetivo e mensurável, é a relação entre tempo e lucro. Mas e se uma reviravolta nessa equação ainda fosse possível? E se apenas a partir de uma parada brusca nos fosse dado perscrutar o leque de possíveis ainda disponível ou imaginar outras saídas até agora impensáveis?

Sabemos quão longe estamos, com essa pergunta, do tabuleiro político em que nos movemos. Veja-se essa afirmação de Stéphane Hervé e Luca Salza, que há de suscitar, certamente, acusações as mais variadas, do derrotismo ao escapismo.

> Não lutamos por um contrapoder, mas para afirmar o vazio do poder. Como Kutúzov, nós recuamos. Nós recuamos pois o capitalismo continuará a avançar e os mercados à distância (ensino à distância, medicina à distância, consultoria à distância, ... à distância) estão se abrindo devido a essa epidemia. Mas não nos refugiamos em cabanas na floresta, como eremitas ou utopistas. Nós desaparecemos do jogo, mas estamos aqui, prontos para não fazer nada. Retirar-se faz parte da guerra, como aprendemos com outro grande general desertor, Spartacus. Foi porque ele não cessou de se retirar em sua errância inoperante – não querendo nada, mas exigindo tudo – que o poder da oligarquia romana vacilou, e é porque ele foi convencido por seus companheiros à luta frontal que foi vencido, nos ensina Plutarco. A inação é perigosa, pois ela não é privativa, já que ela faz sentir a pulsação infinita do mundo. É na inação que se percebe a multidão das formas de existência, que se inventam outros mundos.[8]

3. Movimento

Tal margem de manobra vital não parece ser desejada nem tolerada pela cronopolítica vigente. É o que salienta André Lepecki em artigo recente, ao estabelecer uma diferença entre a *interrupção*, por um lado, e a *retirada* por outro. A interrupção imposta desde cima é o que ocorreu na maioria dos países com a pandemia. Outra coisa teria sido, se tivesse ocorrido, a *retirada*, "movida pelo desejo de agir em apoio mútuo e uma desaceleração do ritmo público da vida cotidiana de modo a expressar o respeito fundamental e absoluto pela vida do outro".[9] Infelizmente, não foi tal teor ético que vingou aqui nem alhures.

Segundo Lepecki, o *inconsciente político cinético* impõe uma coreografia social à população em geral. Qualquer suspensão ou parada ou pausa faz o capitalismo surtar. Mas, como ele o lembra, o capital compensa a paralisação física através de uma hiperatividade digital em favor de uma aceleração mental produtiva. Ou seja, tudo parou,

8 Ibid.
9 André Lepecki, "Movimento na pausa". In: *Pandemia crítica*, v. 2. São Paulo: n-1 edições, 2021, p. 229.

mas nada parou. Não só nada parou, mas até mesmo, num certo sentido, tudo se acelerou. A cinética neoliberal, acrescenta Lepecki, já não impõe o movimento desde fora ou desde cima, mas o coloniza desde dentro, pilotando-o segundo suas finalidades próprias. São, como diz o autor, "atividades extrativas totais sobre experiências de movimento individuais. Não há limite para essa colonização e monetização do cinético do indivíduo neoliberal".

Se a tirania da velocidade moldou a política como *atividade*, nada impede que o político seja redefinido em função de uma dimensão outra do movimento: a partir da *pausa*. Como o formula o autor:

> A tarefa passa a ser encontrar outra física para o movimento; encontrar, na pausa, as fontes para um movimento coletivo não-condicionado e imanente. Um movimento no qual a quietude seja simultaneamente recusa, potencialidade e ação. Uma outra coreopolítica, um anticoreopoliciamento, onde a escolha entre se mover e não se mover se torna secundária, terciária, irrelevante. Um movimento que sabe desde dentro que, na não-lei não-universal da microfísica da "pequena dança" (referência ao *contact improvisation*, de Steve Paxton), o movimento se funde com a imanência como a intensidade total da sociabilidade *contatual*. Um movimento lento que movimenta a fugitividade e efetua a amplificação da mobilização social *contatual*.[10]

4. Toxicidade

Para isso, porém, é preciso poder respirar. E é o que cada vez menos está garantido. Em *Brutalismo*,[11] Achille Mbembe descreve a reconfiguração da espécie humana, efetuada, entre outras, pelas mudanças na bioesfera e na tecnosfera. Em última análise, diz o autor, o projeto do "brutalismo" consiste em transformar os humanos em matéria e energia disponíveis para a extração, tal como sucedeu com a descoberta do gás de xisto, nos Estados Unidos: perfuração, fissuração, extração. Como se reatualizássemos o que caracterizou um período da colonização, "recriar o vivente a partir do invivível". O invivível atual, porém, tem novas características: tóxicas, neuronais, moleculares, dado o estado de "combustão do mundo" a que teríamos chegado.

Cabe retomar as indicações de Sloterdijk a respeito da mesma questão, no terceiro tomo de *Esferas*.

> O século XX abriu-se de forma espetacularmente reveladora no dia 22 de abril de 1915 com a primeira grande utilização de gases de cloro como meio de combate por um "regimento de gás" – criado expressamente para isso – dos exércitos alemães do Oeste contra posições franco-canadenses de infantaria no arco norte de Ipres (na Bélgica). Durante as semanas anteriores, nesse setor do front, soldados alemães, sem que o inimigo se desse conta, tinham instalado uma bateria às

10 Ibid.
11 Achille Mbembe, *Brutalismo*, São Paulo: n-1 edições, no prelo.

margens das trincheiras alemãs milhares de garrafas de gás escondidas de um tipo desconhecido até então. Às 18 horas em ponto pioneiros do novo regimento, sob o comando do coronel Max Peterson, com vento dominante do norte e nordeste, abriram 1600 garrafas grandes cheias de cloro (40 kg) e 4130 menores (20 kg). Com esse "escape" da substância liquefeita, umas 150 toneladas de cloro se soltaram/espalharam, convertidas numa nuvem de gás de aproximadamente seis quilômetros de largura e de 600 a 900 metros de profundidade. Uma foto aérea conservou para a memória o desenvolvimento dessa primeira nuvem tóxica de guerra sobre o front de Ipres. O vento favorável impulsionou a nuvem a uma velocidade de dois a três metros por segundo contra as posições francesas; a concentração do gás tóxico foi calculada em 0,5 aproximadamente; durante um tempo de exposição prolongado isso produziu danos gravíssimos nas vias respiratórias e nos pulmões.[12]

O autor estabelece assim uma distinção entre essa lógica de extermínio e todas as técnicas anteriores. Trata-se de tornar impossível a sobrevida do inimigo "submergindo-o durante o tempo suficiente num meio sem condições de vida". O objetivo é atacar as funções vitais, sobretudo a respiração e regulações nervosas centrais, com condições de temperatura ou radiação insustentáveis para o corpo humano. Trata-se de modificar as condições ambientais de vida do inimigo. É uma guerra de "atmosferas" (atmoterrorismo), em que se morre pela única "ação de respirar" – o que levou alguns a fazer do inimigo o responsável pela sua morte, já que quem ativa a respiração é a própria vítima (!). Os respirantes se tornam cúmplices involuntários de sua própria extinção – como se, em última instância, cometessem um atentado contra si mesmos ao respirarem, o que isentaria os carrascos, inclusive do campo de concentração, de qualquer responsabilidade.

Daí toda uma climatologia militar, uma ciência sobre as nuvens tóxicas e, por extensão, estudos científicos sobre o uso dos gases tóxicos na desratização de edifícios públicos, na eliminação de insetos e ácaros em escolas, casernas, navios etc. Em 1924, sai no mercado o Zyklon B, que é amplamente comercializado, dadas suas vantagens em espaços fechados, sua letalidade, seu caráter inodoro, enfim, sua eficácia antiparasitária. Como não ver que a extensão dessas técnicas no contexto do nacional-socialismo desembocou na eliminação daqueles a quem se começou a considerar como insetos a serem dizimados, parasitas do povo alemão ou portadores naturais de epidemias? O caminho para as câmaras de gás estava aberto.

A criação artificial de "microclimas", a experimentação em larga escala do "ar-condicionado negativo" tornou-se então uma verdadeira indústria da morte. Até então, lembra Sloterdijk, o ser-no-mundo era o ser-ao-ar-livre, ou mais exatamente, um ser-em-meio-ao-respirável – toda uma "aerologia" daí advinda, por vezes de cunho poético ou filosófico. Para o autor, isso apenas prefigurava o "atmoterrorismo" por

12 Peter Sloterdijk, *Esferas III*. Madrid: Siruela, 2006.

vir e a cesura histórica aí presente. Doravante, e isso também depois de Hiroshima e Nagasaki, a questão poderia ser traduzida da seguinte maneira: quais as condições da respirabilidade do ar? Pesquisas militares americanas se concentraram, nos anos 1990, na "dominação do clima" como condição de uma futura superioridade militar. O controle do campo de batalha se daria pela produção de condições meteorológicas – armas ionosféricas. Em todo caso, como diz o autor, o ar perdeu sua inocência.

Num discurso proferido em 1936 em torno da obra de Broch, já antevendo o que estava por vir, Elias Canetti escreve:

> O maior de todos os perigos que surgiu na história da humanidade, no entanto, escolheu como sua vítima nossa época. Trata-se do desamparo da respiração... É difícil fazer dele um conceito grande demais. A nada está o ser humano tão aberto como ao ar. Nele se move ainda como Adão no paraíso... O ar é a última propriedade comunal. Pertence a todos ao mesmo tempo. Não está distribuído com vantagens, até o mais pobre pode tomar ar... E esse último bem, que nos era comum a todos, há de nos envenenar a todos conjuntamente. A obra de Hermann Broch se situa entre guerra e guerra, entre guerra de gás e guerra de gás. Poderia ocorrer que ainda se note algumas partículas tóxicas da última guerra em alguma parte... Porém com certeza ele, que sabe respirar melhor que nós, já se asfixia com o gás que aos demais, quem sabe quando, nos tirará a respiração.

Claro está que não respiramos apenas o ar, muito menos o ar puro, mas também o gás tóxico que exalamos, nas comunicações, na política, no ódio. A asfixia generalizada tem a marca do crepuscular. Karl Kraus, no mesmo período, dizia: "Por todos os rincões penetram gases do estrume (estiercol) do cérebro do mundo, a cultura já não pode respirar."

É o que nos acontece hoje, quando respiramos o veneno que nós mesmos disseminamos ou aquele que nos vem de bandos políticos, milícias midiáticas, poderes econômicos mais ou menos ocultos, além do contágio propriamente virótico.

5. Catástrofe

Por fim, podemos nos colocar a pergunta da maneira mais direta. Em que consiste a catástrofe que hoje enfrentamos? É a pandemia, com seus mortos empilhados? São as medidas de confinamento, vigilância e monitoramento tomadas por alguns governos, com seus efeitos prováveis sobre nossos modos de vida? É o descaso assumido como política oficial no Brasil, com suas consequências? É o próprio governo que tomou posse entre nós? É o sistema tecnocapitalista e a monocultura que invadem ecossistemas protegidos, multiplicando os riscos de zoonose? Ou ainda, recuando um tanto, o próprio Antropoceno é já a Catástrofe? Ou a Colonização? Ou o Ocidente enquanto tal? Ou, na outra ponta do tempo, o desfecho inevitável do desastre climático?

É bem provável que estejamos na confluência dessas várias imagens da Catástrofe, simultaneamente, donde a nossa imensa perturbação. A mais visível, excepcional e

espetacular, recentíssima, sanitária — a pandemia. A mais naturalizada e cotidiana, que nos vem de longe — a máquina do mundo girando azeitadamente, pelo menos desde a Revolução Industrial. Mas também o risco de que a partir desse contexto cruzado, de *excepcionalidade e normalidade*, as oportunidades de desvio se nos escapem das mãos: "a catástrofe — ter perdido a oportunidade", escreveu Benjamin.[13] Em outros termos, o mais desastroso seria que não aproveitássemos as brechas que se vislumbram. Tão confinados no presentismo,[14] mal imaginamos como contrarrestá-lo. Pois não basta querer ir para frente ao invés de ir para trás. Um presente sempre é composto de linhas processuais cruzadas, não só temporalidades singulares, mas também direções discordantes e, portanto, desvios possíveis. Em vez de teimar em enfiar os múltiplos modos de existência que povoam o Brasil numa única linha evolutiva e cumulativa, e recair nos falsos dilemas que contrapõem modernidade e arcaismo, sustentar um rizoma temporal, malgrado o discurso hegemônico. São os antropólogos que melhor o dão a ver. Ajudam-nos assim a pensar limiares de ebulição bifurcantes que não dependem de uma suposta linha do tempo.

Quanto a um evento catastrófico, os psicanalistas gostam de comparar o terror que suscita uma catástrofe futura, temida, por vir, sempre ameaçadora, e o alívio em constatar que a catástrofe já aconteceu. Infelizmente, isso não nos é dado. Provavelmente devido ao que Benjamin intuiu: "Ela (a catástrofe) não consiste naquilo que está por acontecer em cada situação, e sim naquilo que é dado em cada situação."[15] Talvez seja o mais difícil de enxergar, o que está sob o nosso nariz, ou debaixo de nossos pés, ou em curso no nosso presente mais vivo/morto.

Nietzsche considerava o niilismo "o mais sinistro dos hóspedes". Não era uma catástrofe a abater-nos desde fora e num futuro distante, mas parte da história mais íntima do Ocidente, e isso desde sua origem. É o que um pensamento da Catástrofe não poderia deixar de constatar — ela não é só o nosso futuro, mas o conteúdo de nosso próprio presente, e que nos chega de longe. Em outros termos, a Catástrofe não é só a súbita Hecatombe, natural ou histórica, mas a banalidade cotidiana (Arendt). O mesmo raciocínio valeria para nosso fascismo nacional. Catastrófica não é só a eleição, mas a banalidade cotidiana de cunho colonial e escravagista que a precedeu em muito e prossegue intacta.

"Que 'as coisas continuem assim' — *eis* a catástrofe", lembra Benjamin.[16]

Mas e aí? Novamente sairemos de mãos vazias, levando no coração nossa agonia, no rosto nossa máscara, na mão nosso álcool em gel, no sono nossos pesadelos? De que

[13] Walter Benjamin, *Passagens*. Org. Willi Bolle. Trad. Irene Aron; Cleonice P. B. Mourão. São Paulo/Belo Horizonte: Ed. UFMG; Imprensa Oficial, 2007, [N 10, 2], p. 517.
[14] Jérôme Baschet, *Défaire la tyrannie du présent*. Paris: La Découverte, 2018.
[15] Walter Benjamin, *Passagens*, op. cit., [N 9a, 1], p. 515.
[16] Ibid.

nos serve agora qualquer filosofema, por mais lúcido e sutil que pareça? Para mapear nossa miséria, na denúncia e na lamúria? Ou para profetizar por fim o iminente fim do capitalismo? Talvez estejamos condenados a mover-nos entre os dois extremos, na escala das tonalidades afetivas que nos oferece o presente. O psiquiatra catalão Tosquelles notava que nas crises psicóticas, ao sentimento de fim de mundo, crepuscular, no qual nada mais parecia possível, seguia-se uma reviravolta em que subitamente tudo parece possível – uma aurora radiosa. Não é muito diferente nosso estado, em que oscilamos entre o sentimento de um colapso terminal e uma nesga de euforia. Do nada é possível ao tudo é possível e vice-versa. A sensação do *fim do mundo*, de um lado, e a do *fim de um mundo*, de outro, com um eventual lampejo de um *mundo outro*.

Em meio a isso tudo, eis a pergunta que não cessa de retornar: qual o tamanho do estrago que as diferentes medidas tomadas durante a pandemia terão sobre a afetividade individual e coletiva? Sobre os laços amorosos ou solidários? Sobre a relação com a morte e o luto? Que efeitos terão sobre o papel vital atribuído às mulheres, dada a carga indiscutivelmente maior que recai sobre elas no confinamento doméstico, desde o cuidado das crianças, o preparo da alimentação, as tarefas de limpeza, sem contar o trabalho eventual à distância, isso quando ele é possível? A naturalização dessa "função" não se revelou aberrante? Um cuidado que consiste na criação e manutenção da própria vida não deveria ser de todas e todos? E que consequências sobre a vida estudantil, cujo desaparecimento Agamben não hesitou em decretar categoricamente, dado o predomínio crescente e galopante do ensino à distância? E quais efeitos sobre as formas de transmissão cultural, de formação ética, de sociabilização, dado o domínio dos algoritmos e da teledistância em praticamente todas as esferas da atividade humana? Em suma, o que restará dos modos de existência múltiplos, que ainda antes da pandemia mal conseguiam uma sobrevida, dado o predomínio de uma hegemônica e já separada vida-para-o-mercado?

Mas também na outra ponta surge a pergunta: qual o tamanho do estrago que, entre nós, as medidas *não* tomadas durante a pandemia terão sobre nós? Pois se em alguns países toda sorte de regulação, controle, monitoramento, vigilância digital, policial e militar foi acionada, no que por alguns pôde ser considerado uma espécie de ensaio geral das novas formas de exercício do poder ou de exacerbação do estado de exceção que estão por vir, em escala planetária, numa sociedade de controle elevada à enésima potência, o inverso também é verdadeiro: a desregulação das condutas, a oposição sistemática das instâncias federais a todo tipo de cuidado, individual ou social, a alegada preservação da liberdade de ir e vir, de trabalhar, de aglomerar-se, de usar ou não a máscara, tudo isso configura, sob o álibi da preservação da liberdade, não só a mais cínica desresponsabilização do poder público em relação à saúde do que ainda se chama de "população", mas simultaneamente uma intoxicação mortífera que incide sobre o mais elementar afeto social.

Então, que tipo de mobilização conviria diante de tal contexto catastrófico? Ou,

ao contrário, que tipo de desmobilização, deserção, abandono, imobilidade, greve humana, conjugada com uma reinvenção da sociabilidade, caberia diante do imperativo da remobilização generalizada que nos chega de toda parte?

6. Um pouco de possível

Referíamo-nos, com Sloterdijk, à verticalidade ascensional que caracteriza a história da antropotécnica ocidental – essas tecnologias de "hominização" aplicadas pelos humanos a si mesmos. No caso, os vários exercícios que desde os gregos, pelo menos, permitiam a um indivíduo ou minoria um recuo, uma retirada, de todo modo um afastamento da vida mundana ou do espírito de rebanho, em favor de uma elevação, filosófica, espiritual, contemplativa, da ordem do desprendimento entre os estoicos, do espírito religioso no cristianismo, humanista no Renascimento, revolucionário a seguir, ou artístico mais perto de nós. Mas a generalização de tal acrobatismo ascensional desembocou, em nosso contexto, no seu oposto. Um empreendedorismo concorrencial deixou de caracterizar seres de exceção (os exercitantes de outrora) para tornar-se o imperativo de uma época: o atletismo planetário. É uma situação que lembra *Alice no país das maravilhas*: é preciso correr para ficar no mesmo lugar, e correr cada vez mais para consegui-lo.[17] Com a particularidade, na esteira de Lewis Carroll, de que a suposta elevação, no fundo, é descida, rebaixamento. Na verdade, quanto mais alto se pensa estar subindo (por exemplo, na direção do progresso ou numa "escala social"), mais baixo se está descendo: oportunismo, impostura, trapaça, embotamento, fragmentação social, blindagem sensorial. Alto e baixo, portanto, se confundem, atingindo o que mais temia Nietzsche – a platitude, a indiferenciação. Quando "nada vale", então "tudo se equivale" e "nada mais vale a pena", logo "vale tudo e qualquer coisa": Niilismo. Ou pós-modernidade? Ou ultraneoliberalismo? Ou capitalismo algorítimico? Ou apenas mais um episódio de um longo arco histórico-filosófico ou político-metafísico de descolamento da Terra? Neste caso – será este um irônico avatar da transcendência? –, o descolamento virtual de uma plutocracia mundial, que deixa à míngua e no pântano social a maior parte da população, como o diz Mbembe. É o planeta *Exit*, como o define Latour, que tem na figura do multibilionário Elon Musk, que financia a colonização do espaço mas também, pelo visto, o golpe na Bolívia, o seu símbolo maior.[18]

Ao lado de tantos diagnósticos nada alentadores, porém necessários, caberia pensar *a partir das brechas*, ali onde aparecem as fraturas, onde o barco range, como diria Kafka: "Não vivemos num mundo *destruído*, vivemos num mundo *transtornado*.

17 Nurit Bensusan, "Alice no país da pandemia". In: *Pandemia crítica*, v. 2. São Paulo: n-1 edições, 2021, p. 273.
18 Bruno Latour; Dipesh Chakrabarty, "Conflicts of planetary propositions – a conversation between Bruno Latour and Dipesh Chakrabarty". Disponível em: <http://www.bruno-latour.fr/node/865.html>.

Tudo racha e estala como no equipamento de um veleiro destroçado."[19] Como o lembram Deleuze e Guattari, por vezes é a partir de fissuras, mesmo moleculares, que um conjunto molar desaba. Potência do micro, do menor, do desvio (*clinâmen*).

O fato é que muitas modalidades de desvio e deserção nos chamam hoje. Espontâneas (como nos protestos recentes contra o sufocamento de George Floyd) ou organizadas (auto-organização das favelas, assentamentos, ocupações, agrupamentos que se desdobram em redes de distribuição de alimentos para pessoas em situação de rua, por exemplo), de fuga coletiva (aldeias que se refugiam na floresta, longe de qualquer possibilidade de contágio) ou atentados isolados (Glenn Greenwald e sua bomba sobre a Lava Jato, Krenak e suas palavras nunca antes tão ouvidas e finalmente encontrando interlocutores) ou zonas de autonomia temporária (Notre-Dame-des-Landes era um território destinado a virar aeroporto, e foi ocupado por muita gente com seus métodos alternativos de vida e produção) – para nem mencionar experimentos numa escala outra, como os das e dos zapatistas (quanto teríamos a aprender com eles e elas!): a deserção do capitalismo, a desmonetarização da existência, a dessacralização do trabalho ou da produtividade, a não propriedade privada da terra, o evitamento do confronto armado aliado à dissuasão militar na defesa de um imenso território "liberado", a recusa em "tomar o poder", a sub-liderança não personalista, a democracia como conversa infinita, a imaginação performática na conexão com a população mexicana ou com as redes planetárias, a convivência das comunidades com suas várias camadas temporais – em suma, uma gramática política, social, subjetiva, ecológica, comunicacional, histórica, totalmente original.[20]

Guardadas as devidas proporções, é também o que tenta dizer Guattari através da sua tripla ecologia, social, mental, ambiental. A meu ver, ela não perdeu nada de sua atualidade.

> Uma imensa reconstrução das engrenagens sociais é necessária para fazer face aos destroços do CMI [Capitalismo Mundial Integrado]. Só que essa reconstrução passa menos por reformas de cúpula, leis, decretos, programas burocráticos do que pela promoção de práticas inovadoras, pela disseminação de experiências alternativas, centradas no respeito à singularidade e no trabalho permanente de produção de subjetividade.[21]

Essa virada ecosófica convida à criação de territórios existenciais os mais dissensuais. Para conceitualizar tais práticas, o autor de *A revolução molecular* usou ou inventou expressões nada corriqueiras: Eros de grupo, animismo maquínico, focos

19 Gustav Janouch, *Conversas com Kafka*. Trad. Celina Luz. Rio de Janeiro: Nova Fronteira, 1983.
20 Jerôme Baschet, *A experiência zapatista: rebeldia, resistência e autonomia*; e Mariana Lacerda e P.P.Pelbart (org.), *Uma baleia na montanha*, coletânea com vários textos e documentos zapatistas, ambos no prelo pela n-1 edições.
21 Félix Guattari, *As três ecologias*. Trad. Maria Cristina F. Bittencourt. Campinas: Papirus, 1990, p. 44.

autopoiéticos, universos incorporais, báscula caósmica, apreensão pática, lógica das intensidades não discursivas, linhas de fuga processuais – e reivindicou "um inconsciente cuja trama não seria senão o próprio possível, o possível à flor da pele, à flor do *socius*, à flor do cosmos..."[22] É toda uma paisagem do pensamento que assim se descortina, em favor de um inconsciente desterritorializado, de uma ontologia construtivista, através de uma cartografia intensiva e afirmativa, apontando sempre para a proliferação de diferenças – *heterogênese*.[23] Essa terminologia inusitada pode parecer de difícil digestão, porém é a tal ponto inusitado o nosso contexto que não deveríamos ter medo de noções também elas inusitadas, desde que possam enfrentar um dos desafios mais urgentes: conjurar "o crescimento entrópico da subjetividade dominante" – a monocultura mental, subjetiva, axiológica.

Tudo isso extrapola em muito aquilo que restou à esquerda como tarefa – quão conservadora e tímida parece ela diante do fascismo: defender a institucionalidade de uma tal de "democracia" formal ou mitigar os efeitos de um capitalismo criativo--destrutivo. É pouco – é muito pouco. Contra o caos produzido pela extrema direita, viramos o partido da ordem e progresso! É preciso mais, muito mais! E outra coisa!!! Mais invenção tática, mais insubordinação efetiva, mais dispositivos aptos a fabricar valores outros, mais corpo-a-corpo, mais máquinas de guerra artísticas, comunitárias, éticas, mais atrevimento no pensamento, mais irreverência filosófica, política, erótica, mais pé-na-terra, mais pé-na-rua, mais pé-nas-estrelas, mais associação livre, mais dissociação assumida, menos normopatia e servilismo e covardia, uma outra suavidade (Guattari), outra sensibilidade, outra afectibilidade, outro acolhimento dos traumas e colapsos, mais espaços comuns, mais hibridização, sexual, racial, generacional, outras formas de cuidado para com os idosos, as crianças, os loucos, os animais, as plantas, as pedras, as montanhas, as águas, toda a crosta terrestre, a pele da Terra. E também mais crença na força das coisas e dos vivos, da libido e da palavra, da leveza e do enlevo. Como não ver que essa lista é infinita e que ela é capaz, com as alianças favoráveis, de infletir a afetividade social, redistribuir as cartas, talvez virar o jogo, quem sabe até ajudar a virar a mesa? Precisamos de um novo tabuleiro onde outro jogo possa agenciar diferentemente as forças vivas disponíveis. Pois na guerra entre formas de vida que agora se explicita como nunca antes, em meio ao culto da força bruta, do ímpeto viril e do ressentimento tóxico que o fascismo dissemina, o que tentam nos sequestrar cotidianamente é a fonte do possível – "o eterno retorno do estado nascente" (Guattari).

22 Id., *O Inconsciente maquínico*. Trad. Constança Marcondes César; Lucy Moreira César. Campinas: Papirus, 1988, p. 10-11.

23 Id., *Cartographies Schizoanalytiques*. Paris: Galilée, 1989. Ver também: Guillaume Sibertin-Blanc, *Direito de sequência esquizoanalítica: contra-antropologia e descolonização do inconsciente*, pela n-1 edições (no prelo).

Contra a mandíbula transcendental que tudo devora (o capital, dizia Mbembe), uma potência pede passagem, assim como em meio à catástrofe e ao sufocamento, o sussurro de um negro afeta o mundo, apesar de tudo, dizendo simplesmente, e com isso se fazendo porta-voz de uma época: "Não consigo respirar." Não será esta uma das figuras da catástrofe – e de seu avesso –, alguém ser privado de seu sopro vital e, no limite de sua existência, suscitar um tornado de dimensões planetárias? Falamos de George Floyd, mas o mesmo deveria valer para João Pedro ou Ágatha Félix e milhares de outras e outros que sequer tiveram o tempo para dizer, enquanto brincavam ou dormiam, que perdiam a respiração.

Contra a desafecção que cresce pavorosamente, uma defecção generalizada! Desertar as guerras que não são nossas, mascar nossa coca nas subidas lentas e, como o rebelde aymará que senta no meio do caminho, esperar nossa alma chegar.

Esse texto seria impensável sem todos os que o antecederam nesta série Pandemia crítica. *Às suas autoras e autores e autories, o meu agradecimento.*

Peter Pál Pelbart é professor titular de Filosofia na PUC-SP e coeditor da n-1 edições, pela qual publicou O avesso do niilismo: cartografias do esgotamento e Ensaios do assombro.

(...) 02/08

Radical, Radicular/Revolver as imagens, pôr a terra em transe

Georges Didi-Huberman e Frederico Benevides

TRADUÇÃO Vera Ribeiro

Radical, radicular
Ser radical, sem dúvida. Mas desconfiemos do consenso que vez por outra se oculta por trás dessa palavra estimulante e muito utilizada. Às vezes — nem sempre, por sorte, mas me parece que com frequência suficiente, nos debates intelectuais franceses —, há algo de quase ridículo no "radical", algo de frívolo e cômico, ao mesmo tempo, no que se oferece, em nossas latitudes, sob o belo nome de "radicalidade". É o escritor que escreve, por exemplo, que não se escreveu mais nada depois de Malherbe ou Mallarmé. É o pintor que profere a morte da pintura depois de Manet ou Marcel Duchamp, a morte do cinema depois de Straub ou Godard. É o sociólogo que declara que a guerra já não tem lugar, porque ele próprio só tem acesso a ela através de imagens, de simulacros. É o filósofo que lasca a afirmação de que já não se sabe pensar desde Heráclito ou de Heidegger, o que não impede que o façamos há 25 ou 26 séculos. Diríamos que o pensador "radical" só existe para cravar a furadeira de sua crítica direto no solo do presente. Em seguida, ele a retira com ar triunfal, como um médico retiraria o termômetro enfiado no cu do mundo histórico, e profere com gravidade o seu diagnóstico inapelável e o seu prognóstico pessimista, forçosamente pessimista.

Se ser "radical" consiste em bancar o profeta de toda sorte de infortúnios e desaparecimentos, não precisamos desses "radicais", pela simples razão de que os infortúnios existem e os desaparecimentos ocorrem aos olhos de todo o mundo, e de fato afetam a maioria de nossos contemporâneos. Não temos necessidade de que alguém profetize "radicalmente" a nossa experiência de cada dia. Por isso, desconfiemos dos discursos grandiosos que começam por decretar o desaparecimento, sem nenhum resto, de toda sorte de coisas — a experiência, o gesto, a "vida verdadeira", a moral, a política, a poesia… Restos sempre haverá, e a gente lida com eles. Aliás, é com restos que se fazem as melhores sopas (ou é com fragmentos de antiguidades que se fazem as invenções mais extraordinárias, como Hölderlin ao traduzir em versos as tragédias de Sófocles ou Marcel Duchamp ao decidir lançar-se na técnica medieval dos vitrais para criar seu *Grande Vidro*).

Ora, existem outras latitudes da radicalidade, o que pressupõe outras maneiras de ver e de fazer. Eis-me aqui, justamente, a 22° 54', 35" Sul e 43° 10', 35" Oeste, ou seja, no Rio de Janeiro. Caminho em meio a uma multidão de jovens, na arquitetura neobarroca da Escola de Artes Visuais, onde sou informado de que Glauber Rocha trabalhou muito e, como me lembro agora, filmou boa parte dos planos de *Terra em transe*, esse extraordinário manifesto poético-político rodado em 1967 sob, apesar e contra a ditadura militar brasileira. Ao sair da Escola de Artes Visuais, descubro-me no meio do Parque Lage e de sua pululação tropical (apesar de estarmos no coração do Rio de Janeiro, o que é uma das inúmeras estranhezas desta cidade). Há, portanto, o aroma suave dos vegetais que apodrecem, o calor, a umidade onipresente, algumas sonoridades que já evocam, ao menos para minha imaginação inexperiente, a grande floresta amazônica. Seja como for, suavidade do ar, sensualidade dos corpos — muitos casais de namorados —, somados a algo como uma grande agitação ameaçadora, uma guerra surda, travada por meio de toda essa vegetação circundante, que não para de se mexer, de uma forma bizarra. Também aqui, seja em que escala for, a história dos homens ou a seleção natural reservam seu quinhão de infortúnios e desaparecimentos.

É preciso olhar com atenção para onde pisamos. Não há serpentes à vista, mas há raízes que serpeiam por toda parte. Assim, eis-me reunindo num mesmo devaneio de passeador a radicalidade de Glauber Rocha e o mundo radicular desta floresta que, com certeza, ele percorreu dezenas de vezes. Será que Glauber Rocha e Pier Paolo Pasolini — de quem, entre outros, não nos deram um modelo de radicalidade poética e política, donde as milhares de raízes a transpor para percorrer seu caminho — me oferecem aqui, de repente, o que eu poderia chamar de uma "imagem de pensamento"? Seria preciso, portanto, eu olhar com um pouco mais de atenção esses solos atulhados de raízes, radículas, radicelas. Ou fotografar, ainda que erraticamente, a princípio, tudo que me cair sob os olhos ao caminhar. Poderia isto me ajudar a compreender mais alguma coisa sobre o que quer dizer radicalizar?

Radicalizar: será que isto é realmente ir à raiz das coisas? Mas acaso chegamos mesmo à raiz das coisas? Meu pequeno passeio pela floresta faz a isso duas objeções. Em primeiro lugar, não chegamos "à raiz", porque a raiz não existe: só existem raízes, uma quantidade necessariamente indefinida, pululante e incalculável, viva e, às vezes, monstruosa de raízes. Uma única raiz, supondo que seja possível isolá-la, produz, na maioria das vezes, inúmeras bifurcações radiculares. Freud tinha uma palavra para isso: a palavra "sobredeterminação". Sem contar o "rizoma" de Deleuze e Guattari. Aqui, tenho a impressão de que, se eu puxasse com muita força uma pontinha, um único pedaço dessa rede, a floresta inteira, talvez até a montanha inteira, sairia de dentro de si. A ideia de que seria possível ir às raízes — segunda objeção —, portanto, é tão absurda quanto a que consiste em acreditar, sendo historiador, que se "vai" até a fonte, até o passado puro. Antes, é justo o contrário que acontece: tenho

a impressão de que as raízes vêm a mim, surgindo daqui e dali, e me obrigam constantemente a me perguntar por que, para que eu vou por aqui, em vez de ir por ali... Não vou às raízes (do passado), portanto; são as raízes que surgem sob meus passos, para modificar radicalmente o meu caminho (para o futuro).

Glauber Rocha, assim como Pasolini, compreendeu bem que a radicalidade autêntica faz das raízes um veículo de encontros lacunares – sempre incompletos e sempre plurais, como experimento com perfeita exatidão a cada passo do meu passeio pela floresta –, e não o objeto de uma busca que almeje alguma totalidade originária, fatalmente abstrata, tida como central, hipoteticamente pura e supostamente única. Quando Heidegger falava de "enraizamento", em particular em sua reflexão sobre a obra de arte – templo grego ou sapato de camponês pintado por Van Gogh –, ele pressupunha uma radicalidade compreendida como território de origem, fixado num ponto preciso do mundo: um lugar do qual pudesse valer-se o suposto autóctone, o habitante do local. Um lugar do qual, como proprietário, ele se sentisse com o direito legítimo de excluir todos os estrangeiros de passagem, judeus ou ciganos, por exemplo. Foi por isso que Heidegger ficou tão decepcionado com sua temporada na Grécia: nada ou quase nada – a não ser Delos, ilha virgem de qualquer população e, por conseguinte, de qualquer impureza – correspondeu, para ele, à "raiz grega" que ele dizia perdida, muito simplesmente porque ele não conseguiu decifrar seus prolongamentos na tez bronzeada, sem dúvida não suficientemente "pentélica", a seu ver, dos gregos do presente.

Mas, numa cidade como o Rio de Janeiro, onde praticamente cada pessoa tem uma cor de pele diferente, onde a migração e a escravatura constituem dados antropológicos e históricos fundamentais, as coisas, felizmente, não podem colocar-se como Heidegger quis fazer com a Alemanha ou a Grécia. Aqui, não se vai à raiz: são as raízes que se tornam trepadeiras dançantes, troncos excêntricos, galhos incontáveis, ramos obsidionais, e que vêm até nós, correm de todos os lados, seguram-nos em seus nós rítmicos. Como os "turbilhões" dos quais Walter Benjamin teria proposto o modelo – alternativo ao de Heidegger – para uma ideia filosófica da origem, do *Ursprung*. Meu passeio então me esclarece, ajudado pela lembrança dos "turbilhões", sobre o fato de que as raízes não têm que se valer de uma autoridade ou autenticidade fictícias de puro passado, mas aparecem no presente como as perturbações funcionais ou morfológicas do solo em que eu caminho: sendo perturbações necessárias à vida da árvore, elas caminham, portanto, em diferentes camadas da terra e nos diferentes territórios que circundam o tronco. A "radicalidade" das raízes estaria, justamente, em elas estarem ali, e não além, justamente sob nossos passos, em volta de nós, e não no céu das ideias, e não no fundo arquetípico de alguma fonte "verdadeira" ou de alguma antiguidade "inacessível".

O inacessível existe, é claro. Nunca podemos ver as raízes por completo, capturá-las – dominar sua lógica –, segurá-las inteiramente nas mãos. Elas são feitas de

latências, de esquecimentos, de destruições, de intermitências (a palavra de Aby Warburg para isso era *Leitfossil*, mistura dos termos "fóssil" e "*leitmotiv*"). Mas sua invisibilidade sob a terra não deveria ter mais prestígio que suas aparições lacunares, quando elas surgem atravessando o caminho ou em meio à vegetação de superfície, formando essas figuras incontáveis que eu poderia chamar, aqui ou ali, de fásmidos gigantes, patas de dinossauros, cabeleiras petrificadas, vísceras de um animal de dimensões incalculáveis, cobras de todos os tamanhos, provisoriamente imóveis. Tudo se ramifica, os tentáculos vegetais afloram e tornam a afundar nas profundezas, bifurcam-se, cobrem-se de putrefações faustosas — como este cogumelo branco, por exemplo, aglutinado como um "bando" (palavra muito empregada por aqui) de borboletas —, abrem-se de repente ou tornam a se intricar, formam grandes arcos ou, ao contrário, tipos de amálgamas inchados, imagens alternadas de órgãos que se libertam e tumores que progridem.

A radicalidade é uma questão de raízes: questões do vivente e da terra, questões de biologia e geologia intricadas. Tudo isto para dizer alguma coisa do que seria uma genealogia. Às vezes também convém nos desfazermos de modelos dos quais a própria ideia de genealogia é espontaneamente investida: cepa, linhagem direta, sangue, solo etc. O que me ensina o meu passeiozinho por entre troncos, trepadeiras, folhas e raízes do Parque Lage é, pelo menos, que é preciso ver as coisas por dois pontos de vista, ao mesmo tempo: o ponto de vista daquilo que prolonga e persiste, quando as raízes migram simultaneamente para o lado da terra (radículas) e para o lado do céu (ramas), e o ponto de vista daquilo que corta e bifurca, com o risco de se perder numa espécie de movimento centrífugo, como se a árvore quisesse fugir de seu próprio local de fundação. As raízes procedem por somas, sem dúvida, mas também por divisões. Já não sabemos bem, portanto, se elas reforçam a árvore e o solo, como efeito de estruturações progressivas, ou se os enfraquecem, como efeito de disseminações intermináveis.

De qualquer modo, um pensamento radical deveria ser um pensamento das redes que, num ponto, fazem bifurcar e, no outro, recriam os contatos. Isso nada tem a ver com o "extremismo" de que amiúde se alimentam as "perspectivas do pior". Convém lembrar que, na conclusão de seu grande livro sobre as origens do totalitarismo, Hannah Arendt associou à condição de vida "desolada" dos sistemas totalitários um pensamento também "desolado" em sua vocação para o "pior": "O homem solitário, diz Lutero, 'sempre deduz uma coisa da outra e sempre pensa o pior de tudo'. O famoso extremismo dos movimentos totalitários, longe de se relacionar com o verdadeiro radicalismo, consiste, na verdade, em "pensar o pior", nesse processo dedutivo que sempre leva às piores conclusões possíveis. [...] Tal como o medo e a impotência que vem do medo são princípios antipolíticos e levam os homens a uma situação contrária à ação política, também a solidão e a dedução do pior por meio da lógica ideológica, que advém da solidão, representam uma situação antissocial e contêm um

princípio que pode destruir toda forma de vida humana em comum."[1] Como esquecer que os integrantes da SS se diziam *gründlicher*, "radicais"?

Ao contrário, um autêntico pensamento radical, como foi o de um Glauber Rocha, seria um pensamento atento à selva do tempo, à floresta dos tempos não deduzidos: um pensamento obstinado em sua progressão, sem dúvida, mas também pleno do tato tornado necessário pela complexidade do terreno, pela proliferação das lianas e das raízes que nos cortam constantemente o caminho. Logo, um pensamento radical seria o contrário de um pensamento dogmático. Seria um pensamento exploratório, alerta e, portanto, cheio de nuances – ou de imagens dialéticas – com as quais é fatalmente tramada qualquer travessia do tempo. Visto que as raízes não apenas fixam a árvore na terra, mas também lhe asseguram alguma coisa como um movimento migratório que a faz "tocar" outras árvores, segundo um processo chamado anastomose, o pensamento radical seria um pensamento capaz de migrar para fora dele mesmo, um pensamento capaz de questionar seus próprios fundamentos, em suma, um pensamento de sua própria terra em transe.

GEORGES DIDI-HUBERMAN
Rio de Janeiro, 15 de julho de 2013

Revolver as imagens, por a terra em transe

Terra em transe agora. Cinquenta anos depois, o filme de Glauber Rocha não para de trabalhar. O dilema do artista e intelectual interpretado por Jardel Filho encontra o limite na sua própria bravata: ser radical não é vociferar contra o seu intolerável, mas ter na prática a recusa do intolerável, o combate ao intolerável. Enquanto o poeta sucumbe diante de agentes de um Estado corrompido e magnatas da mídia, uma multinacional fabricante de armas comanda o destino da República de Alecrim, plasmada na face extática de um Paulo Autran celerado. Glauce Rocha tenta introduzir um intervalo na confusão do poeta, mas já é tarde, e o que resta para os dois é a destruição.

A primeira vez que vi o filme, morava na Sabiaguaba. As reflexões iniciais sobre ele vieram cercadas de mangue. O rio Cocó atravessa uma metrópole de mais de 2,5 milhões de habitantes e desemboca nesse estuário, transição entre o terrestre e o marinho, riquíssimo em biodiversidade. Mas o que importa aqui são as raízes – o mangue é fundamentalmente radical e sua radicalidade é aérea, sujeita às intempéries: água doce, salgada, vento, sol escaldante e lama não lhe são estranhos. São berço e cova, no seu elevar e voltar ao solo, incrustados de outros seres. Pura composição, à vista de todos. A proliferação multiespécie verificada nessa floresta depende de um equilíbrio tênue. Ainda assim, é um ecossistema dos menos "nobres", do ponto

[1] Hannah Arendt, *Origens do totalitarismo*. Trad. Roberto Raposo. São Paulo: Companhia das Letras, 2012, p. 638; 639.

de vista de que é um dos mais combatidos pelos projetos de cidades: mesmo diante da pandemia, há um grande projeto imobiliário em Fortaleza ameaçando mais um pedaço da Sabiaguaba. Manter a radicalidade é uma operação delicada e de constância.

A proposição do ensaio fílmico *Revolver*, evocada por Tadeu Capistrano, reúne o manifesto de Georges Didi-Huberman com o revolvimento de *Terra em Transe*. Filmamos circundados por outra floresta, de Mata Atlântica, em uma porção dos 12% que restam da floresta original, situados no teto da Escola de Artes Visuais do Parque Lage. Este é o espaço onde Glauber Rocha filmou antes, numa floresta que seguiu multiplicando sua radicalidade nos últimos cinquenta anos, radicalidade que é condição fundamental, primeira, de sua composição.

Diferente de um darwinismo mal-ajambrado e que serve muito bem às aspirações neoliberais, a radicalidade de uma floresta não reside na competição, numa luta desesperada por suplantar o mais fraco. É o que diz Ernst Götsch, difusor da agricultura sintrópica: a floresta se forma por mutualismo e cooperação na diversidade. Em uma floresta não há pragas, por exemplo. Na floresta, qualquer que seja, há uma troca radical, na qual a resultante é sempre a vida, multiespecífica. Em uma via oposta, diz Ailton Krenak, o vírus da COVID-19 viu a oportunidade de que precisava para proliferar ao perceber a homogeneização da organização das vidas humanas.

A montagem de *Terra em Transe* é cercada de boas histórias. Desde sua materialidade, um negativo superexposto reprovado por laboratórios (como antes teria acontecido com *Vidas Secas*, de Nelson Pereira dos Santos, provando que não há mirada neutra nem sequer na materialidade dita técnica), até a negativa do primeiro montador, afirmando que Glauber não teria seguido a mais básica regra de linguagem cinematográfica, o que fez com que o filme fosse parar nas mãos de um jovem montador chamado Eduardo Escorel — novamente a técnica como fiel da balança de um mundo estável.

Ao contrário, a inventividade de *Terra em Transe* nos impele ao jogo: nesse ensaio fílmico, utilizamos uma câmera de 16mm e um negativo preto-e-branco, próximo do que teria sido usado no filme original. Em *Revolver*, no entanto, foi incorporada a ação do tempo sofrida pela química presente na película, e a restituição de algumas cenas de *Terra em Transe* — com a mesma decupagem, mesma duração, porém sem a presença física dos atores — cria um efeito fantasmagórico que acaba por justapor dois estratos temporais, dois momentos assombrados pelo fascismo: 2020 e 1967. Ecos da banda sonora contribuem para nos convocar para esse "estudo da dor", como afirmou Glauber Rocha sobre seu filme. O embate de frente com nosso tempo e nossa terra em brasa. A radicalidade reside aqui nesta "presença" que invoca com todo seu turbilhão a visibilização do intolerável.

FREDERICO BENEVIDES
Rio de Janeiro, 15 de julho de 2020

Georges Didi-Huberman (Saint-Étienne, Loire, 1953) é historiador de arte e filósofo. Professor da École des Hautes Études en Sciences Sociales (EHESS), possui vários livros publicados, como *Diante da Imagem* (Ed. 34), *Diante do tempo* (UFMG) e *A imagem sobrevivente: história da arte e tempo dos fantasmas* (Contraponto).
O texto de "Radical, radicular", traduzido por Vera Ribeiro, foi publicado em 2018 no livro *Aperçues*, pela editora Minuit.

Frederico Benevides (Fortaleza, Ceará, 1982) é montador e diretor. Formado pelo Alpendre/Vila das Artes em Fortaleza, atualmente faz doutorado em Artes Visuais na UFRJ, com pesquisa sobre o rio São Francisco, e colabora com os projetos Beiras D'Água (beirasdagua.org.br) e Atelier Rural (atelierural.com.br). O filme *Revolver* foi realizado com o apoio da Fundação Carlos Chagas Filho de Amparo à Pesquisa do Estado do Rio de Janeiro – FAPERJ. [Link para o filme: https://vimeo.com/440288766 | Senha: arte_fissil20]

(...) 07/08

Ficar com o problema[1]

Donna Haraway

TRADUÇÃO Ana Luiza Braga, Caroline Betemps, Cristina Ribas, Damián Cabrera e Guilherme Altmayer

Helen Torres: Obrigada, Donna, por sua generosidade em compartilhar seu tempo com a gente. E obrigada por seu trabalho, que para mim inspirador de muitas maneiras que eu não poderia ter imaginado na primeira vez que li. Agradeço por isso. Eu gostaria de oferecer essa conversa não como uma lista de soluções sobre o que fazer, e muito menos em que acreditar, mas como um dispositivo para aprender a pensar melhor, para aprender a pensar bem nesses momentos de incerteza. Ontem eu estava preparando as perguntas, que já eram muitas, e escrevi a colegas e amigas do campo das artes e do ativismo pedindo que compartilhassem também suas perguntas com Donna. Agora tenho muito mais perguntas, mas me dei conta que elas tinham uma conexão entre si, e é disso que pretendo falar hoje: como ler seu livro *Staying with the trouble* [*Ficar com o problema*][2] hoje. Como é uma pergunta um tanto grande demais, o que vamos fazer é trazer algumas perguntas em relação à situação atual, em diálogo com citações do livro. De acordo? Você escreveu o livro há pelo menos cinco anos e o problema era, obviamente, o mesmo que nos traz à situação em que nos encontramos agora, ainda que tenha mudado, e acredito que o que mudou muito é como lemos o problema. Vou começar com a minha primeira pergunta, mas, antes de começar, quero ler uma citação do seu livro para as pessoas que ainda não o tenham lido. A primeira citação é do capítulo "Pensamento tentacular". Quero ler essas citações para que as pessoas tenham uma ideia do que você disse há mais de cinco anos e, em seguida, poderemos conversar sobre como podemos lê-lo agora.

[1] Este é o título do livro *Staying with the trouble*, originalmente publicado em inglês pela Duke University Press, em 2016. O presente texto é a versão extraída e editada de uma conversa pública de Donna Haraway e Helen Torres, tradutora espanhola do livro, publicado como *Seguir con el problema* pelas edições consonni, em 2019. A conversa se deu como parte do festival Radical May, organizado pela editora, e pode ser acessada em: <https://www.consonni.org/en/actividades/2020/05/donna-haraway-radical-may>.

[2] A tradução brasileira do livro mencionado, *Ficar com o problema: gerar parentesco no Khthuluceno*, será publicada pela n-1 edições em tradução de Ana Luiza Braga.

A primeira citação diz:

> Como podemos pensar em tempos de urgência *sem* os mitos autoindulgentes e autorrealizáveis do apocalipse quando cada fibra de nosso ser está entrelaçada, e é até mesmo cúmplice, das redes de processos nas quais, de alguma maneira, é preciso envolver-se e voltar a desenhar? (p. 25)[3]

A minha primeira pergunta tem a ver com algo que você diz na introdução do livro, quando você diz:

> O livro e a ideia de "ficar com o problema" são especialmente impacientes com duas respostas aos horrores do Antropoceno e do Capitaloceno que escuto com demasiada frequência. A primeira é fácil de descrever e, acredito, descartar: trata-se da fé cômica nas soluções tecnológicas [*technofix*], sejam seculares ou religiosas (...) A segunda resposta, mais difícil de descartar, é provavelmente ainda mais destrutiva: concretamente, a posição na qual o jogo se dá por terminado. (p. 3)

Então, estes dois tipos de resposta — a solução tecnológica e a ideia de dar o jogo por terminado — estão em todas as partes hoje: por exemplo, na ideia de que uma vacina será a solução para todos os nossos problemas. E, é claro, é muito difícil descartar a ideia de dar o jogo por terminado. Então, a pergunta é como devir-com [*becoming with*] o vírus. Isso também tem a ver com algo que ouvi de Vinciane Despret em um encontro organizado pelo ZKM [Center for Art and Media Karlsruhe]. Ela disse que temos que ser diplomáticos com o vírus, e toda a ideia do livro trata da necessidade de "devir-com". Ou seja, a resposta não é tecnológica, nem se trata do fim do jogo, mas de devir-com ou não devir em absoluto. Esta é a minha primeira pergunta: como "devir-com" o vírus e, ao mesmo tempo, pensar sobre a declaração de Vinciane de que temos que ser diplomáticos com o vírus?

Donna Haraway: Bem, o jogo não acabou e não temos uma solução tecnológica, mas estamos vivendo tempos de urgência. Há muitas coisas para dizer, muitas coisas para sentir e fazer uns com os outrxs no tempo pandêmico. Estamos vivendo de modo intensificado, temos uma consciência intensificada do que se liberou em Gaia, do que foi liberado com os modos pelos quais a Terra vem sendo danificada a ponto de se tornar propícia para a pandemia, de modo que a rápida propagação em massa da enfermidade e a intensificação da extração, mesmo em tempos de sofrimento generalizado, mostram que o capitalismo de catástrofe está indo muito bem — obrigada! — e que há muito lucro sendo feito mesmo enquanto se experimenta a doença e a morte.

3 *Staying with the trouble: Making kin in the Chthulucene*, Duke University Press, 2016. Todas as paginações se referem a esta edição.

Nos Estados Unidos, por exemplo, isso se observa com particular severidade nas comunidades de pessoas racializadas e em terras indígenas. A Nação Navajo tem a taxa mais alta de enfermidade e morte dos Estados Unidos, uma taxa inclusive mais alta do que a cidade de Nova Iorque, o que é horrível. Mesmo dentro da cidade de Nova Iorque, todos sabemos que quem mais padece são as comunidades de pessoas racializadas, não nessa cidade, mas com especial intensidade nela. Os tempos em que estamos vivendo são os de uma intensificação do que vem sucedendo estrutural e afetivamente no mundo há muito tempo. E este também é um momento em que vemos as pessoas tentando pensar e atuar, tratando de se dar conta do que virá depois, que não é o mesmo que se teve antes, tratando de pensar coletivamente, de criar comunidades, tipos de movimentos que se dirijam para a assistência e para a justiça. Por exemplo, repensar a questão do fornecimento de alimentos como uma questão de assistência e justiça que se intensifica em tempos de pandemia. Está perfeitamente claro que os trabalhadores essenciais no fornecimento de alimentos em muitos países são pessoas hiperexploradas: muitas vezes migrantes, muitas vezes em situação ilegal, muitas vezes que não possuem terra, muitas vezes que não têm moradia adequada nem proteção de sua própria saúde, e que frequentemente têm as piores escolas e não falam os idiomas da cultura dominante.

Está claro que as cadeias de fornecimento de alimentos dependem tanto dos organismos como do monocultivo de plantas e animais, dependem do humano e do não humano de maneiras que perpetuam a injustiça alimentar, a existência de um deserto de alimentos em alguns lugares e de castelos de alimentos para as hiperelites em outros lugares. Muitos de nós, em tempos de pandemia, estamos repensando seriamente como a crise dos alimentos poderia dar lugar a mercados locais mais fortes, a diferentes tipos de cadeias de abastecimento, e sobre a legalização e proteção dos trabalhadores da alimentação, atentando para a forma pela qual os trabalhadores essenciais, em muitos sentidos, são os mais explorados.

Então, me parece que, em tempos de pandemia, sem apocalipse e sem a ideia de uma solução tecnológica, não é que a vacina venha para arrumar tudo isso, mas vem uma maior compreensão de perguntas como "quem come, e como?" e "quem é comido, e como?". Essas perguntas poderiam, talvez, resultar em mudanças fundamentais, em desafios fundamentais tanto para as condições laborais como para a própria existência da agricultura animal industrial e das cadeias alimentares globalizadas, que implicam uma insegurança alimentar extremamente desigual. Penso nisso como uma forma de negociar com o vírus, porque o vírus intensifica isso, mas não causou essa situação. Em tempos de confinamento relativo, de crises econômicas, de confinamento para alguns e trabalho forçado para outrxs, este não é um momento de refúgio para todxs. De fato, tem sido um momento de exposição intensificada para muitxs, enquanto um grande número de pessoas estão confinadas e as economias se destroem. Nesta situação de urgência intensificada, talvez modos significativos de viver e morrer, como o complexo

industrial de alimentos de origem animal, finalmente estarão sujeitos aos movimentos políticos, emocionais e comunitários de justiça e assistência que são necessários há muito tempo, mas que estão especialmente evidentes agora. Isso faz algum sentido?

Helen Torres: Sim! Obrigada pela resposta, ela responde a muitas perguntas que tenho aqui. Enquanto você falava, pensei em duas coisas: a ideia da dupla morte e a ideia de temporalidade. Vou começar, em relação ao que você acaba de dizer, com a ideia de dupla morte de Deborah Bird Rose. Vou ler uma das notas do capítulo "Semear mundos", em que você cita Deborah Bird Rose e diz:

> Rose, em *Reports from a Wild Country*, me ensinou que é a recuperação, e não a reconciliação ou a restauração, o necessário e, talvez, o possível. Me parece que muitas palavras que começam com re- são úteis, incluindo *ressurgência* e *resiliência*. *Pós-* é mais um problema. (p. 212)

Gostaria que você explicasse essa ideia de dupla morte proposta pela Deborah.

Donna Haraway: Deborah Bird Rose, que faleceu recentemente, e esta é uma perda importante para a nossa comunidade, era uma antropóloga que trabalhava na Austrália, e a partir do que lhe ensinaram seus mestres, seus mestres aborígenes do norte e do centro-norte da Austrália, ela propôs, em inglês, a ideia de dupla morte, que ela sentia ter aprendido do estudo com seus mestres e mentores. A dupla morte tem a ver com matar a continuidade [*ongoingness*]. Viver e morrer de modos florescentes, de modos mortais e finitos, cuidando do campo, cuidando da terra, cuidando das gerações em um morrer e viver juntos, isso é bom. A dupla morte não é viver e morrer. Não se trata de morrer, nem mesmo de matar, mas de matar a própria continuidade, matar as condições que permitem que se siga vivendo, matar o coração, matar a terra. É o extermínio das espécies, o extermínio dos modos de viver e morrer juntos. A dupla morte é o assassinato da continuidade, é o assassinato da possibilidade de continuar. Então, a extinção em massa, o genocídio, a destruição ecológica, todos são exemplos de dupla morte. Acho que o que todxs nós enfrentamos agora é um viver para desfazer. É aprender a desfazer os fios da dupla morte e a *re-*: reconstituir, reabilitar, fazer reviver, por meio de recuperação parcial, os modos de viver e morrer que merecem um presente e um futuro. Então, não haverá um retorno às condições anteriores, não haverá recuperação completa, nem restauração completa, nem mesmo uma reconciliação posterior. E não só depois, mas em meio a um genocídio em curso. Mas nós precisamos reconstituir as nossas condições para seguir uns com os outrxs com aguda consciência daquilo que herdamos, tanto as forças históricas quanto as devastações que herdamos. E acredito que Deborah Bird Rose é uma das pessoas que mais me ensinou com seu trabalho. Penso também em Leslie Green, na África do Sul, penso em Kim TallBear, em Edmonton, e tantas

outras. Penso em todas essas pessoas que estão profundamente comprometidas com lugares reais, tanto com povos indígenas quanto com outros povos que vivem em seus lugares lutando pela possibilidade de florescer.

Helen Torres: Há uma coisa que você diz no livro e que me encanta: é que ninguém vive só, todxs estamos conectados a algo, nem tudo está conectado a tudo e todxs vivemos em um lugar, não em todos os lugares.

Donna Haraway: Sim, ninguém está em todos os lugares e ninguém é responsável por fazer tudo, mas temos a responsabilidade de fazer o que podemos e de estar em nossos lugares construindo laços e conexões, hiperespaços [*mostra um objeto na câmera*]. Este maravilhoso bichinho de crochê foi feito por Vonda McIntyre, escritora de ficção científica e tecelã que contribuiu para o projeto Crochet Coral Reef. Ele é uma figuração maravilhosa e uma instanciação a estar em nosso lugar com outrxs e a lançar laços, fazendo conexões, fazendo os tipos de conexões que conformam nosso cosmopolitismo. Então não é um cosmopolitismo que vem de cima, mas uma espécie de cosmopolitismo por estar em nosso lugar e fazendo lugar uns com os outrxs, conectando lugares, conectando. Não é uma questão de se restringir ao local, como se estivéssemos cercados por paredes, mas é uma questão de laços, de lançar e apanhar os laços lançados por outrxs para atar o que precisa ser atado a fim de viver bem como seres da terra.

Helen Torres: Acredito que o que você diz se torna mais difícil agora, tecer essas conexões em isolamento com o confinamento. Sei que a virtualidade não pode substituir a corporalidade, mas temos que aprender a nos relacionar de outra maneira. E acho que uma das formas pelas quais podemos fazer isso é o que você faz com as histórias, porque contar histórias é a prática de conectar ideias, quero dizer, as diferentes histórias que você conta estão conectadas, não são histórias isoladas as que você busca, deve haver uma conexão entre as histórias. Por exemplo, o capítulo "Histórias de Camille", que é o último capítulo do livro. Poderíamos dizer que é um livro acadêmico, ou ao menos tem um formato de livro acadêmico, mas você o termina com um conto, uma história de fabulação especulativa, o que é algo realmente arriscado e que eu adoro. Podemos ler um pouco:

> As crianças do composto [Camille é parte desta comunidade do composto] insistem que precisamos escrever histórias e viver vidas para o florescimento e para a abundância, sobretudo frente à destruição e ao empobrecimento devastadores. (p. 136)

Conte-nos sobre as histórias de Camille e como elas podem nos ajudar a "pensar com" ou a pensar melhor.

Donna Haraway: Então, vejamos se eu consigo colocar isto aqui [*mostra na câmera a ilustração da p. 135 do livro*]. Isto é o frontispício das histórias de Camille, é uma escultura de madeira feita no início do século XX no México, que está em um museu em Vancouver. Não está claro quem a fez nem como exatamente essa escultura de madeira chegou ao museu em Vancouver, mas para mim é uma forma realmente poderosa de pensar sobre os laços da Terra, os laços dos seres humanos entre si, os laços entre o humano e o mais que humano, entre o humano e o não humano, em tempos de grande precariedade e vulnerabilidade. Então, as histórias de Camille são a minha primeira tentativa de escrever uma ficção especulativa, uma ficção científica, e surgiram de uma oficina de narração especulativa na França. Eu estava em uma sessão vespertina da oficina, num grupo com com Vinciane Despret e Fabrizio Terranova. Os organizadorxs da oficina tinham proposto um pequeno exercício de narração especulativa. Deram a cada grupo um bebê e disseram: "agora vocês têm um bebê em mãos e são responsáveis por ele, e de alguma maneira precisam fazer com que esse bebê atravesse cinco gerações, cinco gerações humanas. Esse bebê e as gerações desse bebê precisam persistir por cinco gerações de alguma forma, então façam algo na sua história." Foi assim que Vinciane, Fabrizio e eu decidimos que nosso bebê não era homem nem mulher, mas se chamava Camille, de gênero fluido, e desenvolvemos um mundo, um mundo de ficção científica, um mundo de fabulação especulativa. Nesse mundo, comunidades de diferentes lugares da Terra se unem ou ressurgem em seus lugares na Terra para um cuidado potencializado em períodos de grande perigo, em particular em relação à desaparição de modos de vida, à desaparição de povos e à desaparição de outros bichos.

A comunidade de Camille está situada em uma área de mineração de carvão na Virgínia Ocidental que foi devastada pela extração de carvão a céu aberto. Essa comunidade se une e um dos propósitos das comunidades do composto é, em um período de algumas centenas de anos, reduzir gradualmente o número de seres humanos que estarão na Terra – dos aproximadamente 11 bilhões que serão ao final deste século até, gradualmente, alguma outra quantidade que manterá maior equilíbrio entre o humano e o não humano –, mas fazendo isso com justiça reprodutiva e ambiental (conceitos desenvolvidos particularmente por mulheres racializadas, do SisterSong e outrxs), por meio de práticas de justiça ambiental e reprodutiva feminista e antirracista como os meios e não apenas como a meta, de modo que o restabelecimento do equilíbrio da Terra se realiza através de práticas de justiça ambiental e reprodutiva multiespécie.

Nas comunidades de Camille, cada novo bebê tem pelo menos três progenitorxs e a pessoa que gesta o bebê tem a responsabilidade particular de identificar outra espécie que esteja em perigo de desaparecer durante as cinco gerações, a menos que as comunidades assumam responsabilidades especiais. Assim, a bebê que nasceu

como Camille está unida às borboletas-monarca ao nascer, inclusive geneticamente unida, de modo que os seres humanos são geneticamente modificados, e não as borboletas. A tarefa dos seres humanos é se unir com outros povos e outros bichos durante todo o tempo de vida das borboletas-monarca para que elas possam ter um futuro que alcance cinco gerações. Então os Camille herdam essa responsabilidade uns dos outrxs, de uma geração para a outra.

[*Haraway pega uma boneca nas mãos e a mantém no campo de visão da câmera.*]

Na segunda geração, Camille passa muito tempo em Michoacán, no México, nas áreas onde as borboletas-monarca voam pela rota migratória do leste, que vai do México até a América Central, passando pela área do Golfo e do leste dos Estados Unidos até o Canadá, essa grande zona por onde migram as borboletas ao norte e ao sul durante o inverno e o verão. Durante o inverno no México, Camille é parte do cosmopolitismo dxs Camille, que consiste em fazer conexões com as pessoas, com os cultivadorxs, com os silvicultorxs, com os camponeses, com os povos indígenas e outrxs, através dos modos de vida da borboleta, para fazer florescer o humano e o não humano juntos. Então, Camille é tomada pela mão pelas mulheres zapatistas em defesa da terra e da água, e primeiro aprende sobre o transvase de águas pelo qual as águas de zonas de mananciais de Michoacán são transportadas para a Cidade do México. Mesmo quando as fazendas e as pessoas de Michoacán são pobres em água, suas terras e suas áreas de subsistência são transformadas em plantações de abacate para exportação internacional, uma colheita rentável que deixa as pessoas ainda mais vulneráveis à escassez de alimentos. Talvez com um pouco mais de dinheiro, mas em um mundo com uma cadeia alimentar global-internacional ligada pelo ouro verde, os abacates. Camille aprende, em outras palavras, todo o aparato de transformações de modos de vida que, entre outras coisas, põem em perigo a borboleta-monarca, mas não apenas as borboletas-monarca, e sim modos de vida inteiros. As alianças de Camille, portanto, consistem em trabalhar com e para os humanos e os não humanos: os pinheiros oyamel, os povos das reservas de borboletas, os povos dos bosques intermediários que são importantes pela água e pela madeira, os povos e outros organismos com as colheitas, com as árvores. Ser diplimáticx com os abacateiros é um pouco como ser diplomáticx com o novo coronavírus. Como ser diplomáticx? Então, a tarefa de Camille nessas comunidades do composto é participar em práticas de justiça e cuidado multiespécie...

[E eu digo isso] com a minha boneca. Ela foi um presente de Jim Clifford e Judith Aysen pelo meu aniversário de 50 anos. Judith leciona todos os anos em Chiapas nas comunidades maia e está particularmente atenta aos movimentos zapatistas. Jim e Judith me deram essa boneca quando fiz 50 anos e ela tem sido uma das minhas incentivadoras desde então. Ela é uma das ancestrais de Camille. Esta boneca é uma das razões pelas quais Camille viajou a Michoacán.

Helen Torres: Então a boneca chegou muito antes de Camille.

Donna Haraway: Muito antes! Mas o fato é que o movimento zapatista hoje… Em 2019, as mulheres zapatistas realizaram uma conferência internacional de grande poder para falar sobre questões da água, da terra e da justiça e comunidade, é um movimento contínuo no tempo presente.

Helen Torres: Obrigada pela forma em que você fez este resumo incrível das histórias de Camille, acho que a história de Camille é realmente uma história de "fazer parentesco" [making kin], que é o subtítulo do livro. O subtítulo do livro é "Fazer parentesco no Chthuluceno" [*Making Kin in the Chthulucene*], e acredito que o que você faz para encerrar o livro é uma maneira muito coerente de apresentar todas as ideias, todos os conceitos e todas as teorias que você vem desenvolvendo ao longo do livro. Finalmente você as coloca todas juntas em uma narração que conecta todas essas ideias de "fazer parentes" e o que isso realmente significa. É uma fabulação, mas há também fatos, você usa muitos dados científicos para construir uma história. E o que eu amo desta ideia de "fazer parentes, não bebês" [*make kin not babies*] é como você coloca a responsabilidade ou, como você diz, "resposta-habilidade" [*response-ability*], com o benefício do hífen, como duas palavras que passam a significar algo maior. E a ideia de *resposta-habilidade* e a ideia de fazer parentescos têm a ver com a diplomacia.

Nesses tempos, isso também me lembra que algumas pessoas dos movimentos queer ou dos ativismos gay, pessoas que vivem e morrem com HIV, chamaram atenção sobre algo que aprendemos ou que deveríamos ter aprendido do que se chamou a "pandemia rosa" — temos que lembrar pelo nome, a pandemia da AIDS, e da diferença entre contágio e transmissão. Essa diferença importa porque ela põe a responsabilidade, ou a resposta-habilidade, não na culpa, mas no cuidado. Você contava agora sobre como a comunidade do composto se une e trabalha com as borboletas não para salvá-las, mas para torná-las presentes na continuidade da qual você falava.

Eu gostaria de voltar um pouco, já que acabamos de falar da responsabilidade. Há outra pergunta que, acredito, é muito importante que esclareçamos: a ideia da temporalidade. Acho que a temporalidade é muito importante não só no seu livro, mas também, como você já apontou, na forma como estamos vivendo uma ideia de futuro. Nos primeiros quinze dias de confinamento, particularmente, houve uma espécie de fenômeno em que muitas pessoas começaram a postar fotos delas mesmas de quando eram jovens. E isso foi imenso, aconteceu em todas as partes do mundo. Um amigo meu disse: "O que está acontecendo? A gente está se despedindo pelo Facebook! O que é isso?" Outra disse: "é que, como não podemos imaginar o futuro, estamos olhando para o passado. E eu disse: uau! Sim, mas este é um passado individual. Parece que não podemos imaginar o futuro porque perdemos todos os nossos compromisso e planos, e então é como se não tivéssemos uma vida. Enquanto eu estava pensando sobre isso, o tempo todo, me vinham à minha mente duas palavras do seu livro: o "presente espesso" [*thick present*]. Você sempre

fala desse "presente espesso" e também define o Chthuluceno como temporalidades emaranhadas entre o que foi, o que é, e o que ainda está por ser. Você diz, ainda no capítulo "Semeando Mundos":

> Junto a Le Guin, estou comprometida com os detalhes meticulosos e disruptivos das boas histórias que não sabem como terminar. As boas histórias alcançam os passados ricos que sustentam presentes espessos, a fim de manter a continuidade da história para aqueles que vêm depois. (p. 125)

Você poderia falar sobre esse presente espesso, como podemos lê-lo hoje e sobre essas histórias de que precisamos?

Donna Haraway: Vamos lá! Acho que você sabe que a Ursula Le Guin é uma das minhas heroínas e que seu ensaio de muitos anos atrás, "The Carrier Bag Theory of Fiction", é muito importante para mim. Nessa história, ela fala sobre a necessidade de deixar de contar o conto fálico, o conto do herói com as armas, o conto de viagens fálicas que regressam com a recompensa... basta de histórias fálicas! Precisamos contar as histórias dos detalhes minuciosos de como viver e morrer juntxs, as histórias de colecionar e compartilhar e pegar e dar. Essas histórias não são, de forma alguma, histórias inocentes, mas são histórias de viver e morrer como uma sacola de rede, como uma *mochila*, como uma espécie de coleção. Essas são as histórias que Le Guin pensa como a forma da ficção. Então, não se trata do espaço da matriz com o significante privilegiado que se desloca através do relato, mas algo mais parecido com isto... [*mostra uma bolsa*] Esta é uma bolsa que a Tania Pérez-Bustos me deu de presente quando a visitei em Bogotá no verão passado. Ela foi feita por um coletivo de mulheres que trabalham em defesa da terra, da água e da saúde reprodutiva, contra a violência sexual. É uma história de mulheres camponesas e indígenas que trabalham com artesanato em tecido. Isto [*mostra a bolsa bordada com um desenho de útero, encimado pelos dizeres* "flore-ser"], como você pode ver é um útero, e traz o trocadilho com "ser flor" e "florescer".

Na teoria da ficção de Le Guin, esta é uma bolsa carregadora. Dentro dessa bolsa, quando você a recebe, estão as histórias das pessoas que estão defendendo suas vidas agora, no contexto das suas próprias histórias, que são humanas e mais que humanas. É um presente espesso, é um presente que traz o passado emergente, o passado que está presente e no presente, em prol da continuidade do que ainda pode vir a ser, do que ainda é possível. É uma história de viver densamente uns com os outrxs, em um tipo de relação próspera com quem veio antes, para transmitir a quem virá depois algo menos violento. Isto é, outra vez, o modo de Deborah Bird Rose, o que ela aprendeu sobre temporalidade. O presente é o momento de cultivar a capacidade de dar resposta: resposta-habilidade. Não é uma lista de regras, não são responsabilidades como uma lista ética ou política preconcebida, mas o cultivo mútuo da

capacidade de resposta, de maneira que sejamos capazes de prestar contas àquelxs que vieram antes e assim tornar o mundo, para os que vierem depois, mais cheio de práticas de justiça e assistência. E é isso o que quero dizer com presente espesso. É o tipo de contação de histórias que Le Guin pratica, além de muitas outrxs. Penso que nossas práticas de contação de histórias estão repletas de formas de imaginar e performar mundos que fazem mais sentido.

Helen Torres: Já que você estava falando sobre Ursula Le Guin, eu gostaria de ler uma citação do seu livro na qual você usa muito o pensamento e as práticas indígenas como possibilidades reais de regeneração e ressurgimento. Você nos conta muitas histórias, como a história de Black Mesa, das terras Navajo e Hopi, a do jogo de computador inuit *Never Alone*. Você fala dessa ideia da tecelagem Navajo como performance cosmológica, como forma de continuar a história, de seguir contando histórias. A ideia de tecer também como uma prática narrativa. Então, quero ler esta citação do capítulo "Simpoiese" [*Sympoiesis*], em que você diz:

> A tecelagem Navajo é praticada em toda a Nação Navajo, mas vou dar ênfase às tecedoras de Black Mesa, suas ovelhas e suas alianças. Seria um grave erro de categorização chamar a tecelagem navajo de "ativismo arte-ciência" [...]. Além de ignorar nomes Diné consistentes e precisos, ambas as categorias "arte" e "ciência" continuam um trabalho colonizador neste contexto. No entanto, também seria um erro sério de categorização deixar a tecelagem Navajo de fora de uma prática matemática, cosmológica e criativa em curso que nunca se encaixa nas persistentes definições coloniais do "tradicional". (p. 89)

Donna Haraway: Então, eu achei a decisão de escrever sobre a Nação navajo – o *be'iiná* dos Diné, os tecidos Navajo, Black Mesa – uma decisão difícil por muitos motivos. A questão de que pessoas brancas, inclusive mulheres brancas, falem por povos indígenas já é mais do que suficiente. Jennifer Denetdale tem sido particularmente eloquente a este respeito, ela é uma historiadora importante do povo Diné e, você sabe, uma pessoa realmente ativa e importante. Ela tem sido particularmente eloquente sobre a importância de que o povo Diné fale por si mesmo, inclusive na academia. Ao escrever aquela parte eu trabalhei o máximo que pude para ler e escutar e ser informada não somente por acadêmicxs brancxs – não só por acadêmicxs como é usual, especialmente por pessoas brancas. Tentei, cuidadosamente, escutar e pensar com os pensadorxs Navajo de forma anticolonial, o que é praticamente, essencialmente impossível. Esta não é uma prática inocente, ok? Eu sou uma pessoa que possui tapetes Navajo. O pai do meu marido comprou um tapete Navajo na reserva há muitos anos, e por aí vai. A linhagem da conquista, do capitalismo colonial no sudoeste dos EUA, é um ponto crítico... Eu sou do Colorado, essa é a minha linhagem pessoal, de várias maneiras. Portanto, pensar-com a tecelagem Navajo em

Black Mesa, em relação com a drenagem do aquífero para produzir água, para transportar a lama de carvão de Black Mesa às usinas geradoras que produzem energia para transportar a água e seu transvase até as cidades de Phoenix para fornecer água às cidades do sudoeste. A extração de carvão e água de terras Hopi e Navajo, onde as pessoas veem com os próprios olhos seu lençol freático afundando, suas ovelhas morrendo, seu povo sendo deslocado. Os preços de seus tecidos, a partir do século XIX, são preços que essencialmente mantêm essas pessoas em dívida permanente. Eu sei, por exemplo, que os tapetes Navajo são vendidos hoje, em alguns casos, por centenas de milhares de dólares no mercado internacional de arte. Parte do trabalho realmente antigo foi vendido a peso, como se fosse só lã crua, por conta das restrições comerciais impostas à Nação Navajo, enquanto as pessoas precisam comprar açúcar e farinha e são mantidas em uma espécie de dívida permanente. Então, sei alguma coisa sobre a estrutura da conquista colonial e do extrativismo e sobre a estrutura da luta pela soberania indígena que está incorporada em cada um desses tapetes. E também sei um pouquinho sobre o modo que as padronagens desses tapetes, que não podem ser protegidas, que não têm proteção de direitos autorais da mesma forma que outros produtos indígenas têm proteção de direitos de autor... Elas não têm proteção de direitos de autor porque já estavam no mercado internacional de *commodities* no final do século XIX, como produtos turísticos e mercadorias. Assim, os esforços para proteger as padronagens, a forma pela qual os comerciantes, acadêmicxs, ativistas e outrxs podem se mover e extrair ideias, padronagens, histórias... Há uma tremenda controvérsia neste momento sobre uma série de livros, livros de ficção científica, que fazem uso de algumas das histórias Navajo que não deveriam estar em domínio público, mas que agora estão em domínio público porque foram publicadas. Tenho consciência de que até escrever esta seção do capítulo me colocou em meio a múltiplas contradições e que não havia outra forma de fazer isso de maneira inocente. Mas pensei que as práticas de solidariedade eram suficientemente importantes para correr o risco de pôr em primeiro plano o que poderia significar cultivar a capacidade de resposta nesta situação. E essas práticas de tecelagem que seria um erro, como eu disse na citação, relegar à categoria de bordados artesanais. Por outro lado, estas são práticas de que as famílias têm muito orgulho de seus tecidos e suas padronagens, há mulheres que são conhecidas como tecelãs na Nação Navajo. Há alguns homens também, mas a maioria são mulheres, para quem as ovelhas, o tecer, tudo é um assunto de grande importância, e a venda desses tapetes é realmente importante para a renda da Nação Navajo. Então, o que constitui um preço justo? O que constitui um tipo de relação com esses tecidos e as pessoas que os tecem que seja contrária ao capitalismo colonial, ao invés de ser apenas mais um de seus capítulos? Eu não tenho certeza se o meu capítulo é mais um capítulo do capitalismo extrativista colonial ou se é um gesto parcial, de reconciliação parcial. Me parece que esse é o risco daquele capítulo.

Helen Torres: Eu li esse capítulo e fico muito preocupada com essa questão. Sou argentina e vivo na Europa, mas sou uma pessoa branca: sou antirracista, estou com o movimento antirracista, mas sou uma pessoa branca. Algumas pessoas me dizem: "você não é uma pessoa branca", mas eu sou e meus ancestrais eram colonizadores. Não apenas isso, mas também moro na Europa. Então, eu adoro o jeito com que você escreve essas histórias aqui porque acho que o que você está fazendo é pensar-com. Está muito claro que você está bastante preocupada.

Por exemplo, a maneira como você não traduz a palavra *hózhó*, essa ideia não de equilíbrio no mundo, como se "harmonia" ou "ordem" fossem más traduções. Essa ideia de que não se pode traduzir isso, e você resiste à tradução, acho que também é um gesto para dizer "o que faço é pensar-com porque é disso que precisamos". Acho que os povos indígenas não precisam de pessoas brancas, é claro, mas a Terra precisa desse conhecimento, dessa prática e desse pensamento. E pensar com pessoas como você, ou pessoas como eu, que temos acesso para falar com muitas pessoas públicas, pensadores, ativistas, artistas e muitos potencializadores de forças transformadoras. Precisamos dessa conversa, precisamos participar dessa conversa. Para mim é semelhante ao que você faz com "fazer parentes, não bebês" [*make kin not babies*]. É muito arriscado porque muitas pessoas, não apenas mulheres, mas também pessoas de movimentos antirracistas dizem: "Ei! O que essa senhora branca está dizendo?"

Eu poderia ficar aqui por horas, mas há muitas perguntas sendo feitas pelas pessoas. Vou para a primeira pergunta, lendo como posso. Carlos Hoffman pergunta: a ideia de ficar com o problema se refere à luta interminável da vida biológica como uma lição significativa para a humanidade contemporânea?

Donna Haraway: A vida biológica é implacavelmente oportunista. Não se trata tanto de uma luta quanto de um oportunismo implacável, cheio de todo tipo de coisa, incluindo alegria e sofrimento, matar, comer, nutrir e fomentar. Somos membrxs plenxs do mundo biológico. Não é como se a humanidade aprendesse do mundo biológico, mas sim que a humanidade está dentro do que Bruno Latour chamou de Terrestres. Conversamos com Bruno Latour no fim de semana passado. Eu sou bióloga de formação e acompanho o trabalho biológico, principalmente em relação às teorias sobre os holobiontes, teorias sobre viver e tornar-se-com outrxs desde o início, porque o mundo biológico é e sempre foi um tipo de devir-com ou tornar-se--com e nunca fomos apenas um, nunca fomos indivíduos.

Então, sim. Acho que uso, certamente uso a biologia como uma metáfora e uma história para enfatizar o estar-com, o devir-com mais do que o devir simplesmente. Sempre estamos com outrxs em nossas especificidades e circunstâncias situadas, não somos todxs iguais. Seres humanos não são o mesmo que os polvos. Não somos iguais aos babuínos, não somos o mesmo que as formigas ou o coronavírus. Mas estamos uns com os outrxs nesta Terra de maneiras que são importantes para a

continuidade. É por isso que estou realmente interessada na especificidade situada. E acho que a biologia é um ótimo lugar para aprender sobre a especificidade situada. Porque, se você quer entender de fato a biologia, você precisa entender o que *estas* moléculas estão fazendo com *aquelas* outras moléculas *neste* tipo de mundo de ação e associação. Não é o tempo todo, em todos os lugares. A especificidade realmente importa se você é uma bióloga séria. Quando eu disse ficar com o problema, eu estava pensando mais nos problemas e nas crises urgentes entre nós. Não penso que o mundo biológico esteja inerentemente em uma crise urgente. Por outro lado, a destruição radical de formas de vida complexas ou a simplificação radical de ecossistemas inteiros, o aniquilamento de todos os tipos de diversidade, humana e mais que humana, em sistemas de monocultura de todo tipo, em sistemas de simplificação para extração, esse é um problema no mundo biológico, incluindo o lugar da humanidade no mundo biológico. Mas eu realmente não penso o biológico e o problema separadamente... você entende o que quero dizer.

Helen Torres: Tenho uma segunda pergunta aqui, de Chiara Garbellotto. Você pode falar algo sobre a diferença entre justiça e cuidado ou assistência?

Donna Haraway: Sim. Você me ouviu falar constantemente sobre justiça e cuidado ou justiça e assistência. Não fiquei satisfeita em usar somente uma dessas palavras porque elas trazem ressonâncias diferentes. E há um modo de falar sobre cuidados que, penso, inclui cuidar verdadeiramente a justiça, no sentido de uma atenção aguda à desigualdade, ao equilíbrio para viver bem, para lidar com crimes, os verdadeiros crimes contra o mundo, crimes contra a terra, crimes contra a humanidade, crimes contra indígenas, contra trabalhadores, contra mulheres... É a questão da violência doméstica e do feminicídio, a maneira pela qual a violência doméstica se intensificou com o confinamento. Os crimes contra mulheres e crianças aumentaram, tanto psicológicos quanto físicos, durante o confinamento porque estar confinada ao espaço doméstico é estar confinada às estruturas herdadas da violência. A noção de justiça é realmente crucial para pensar bem esses dilemas. Acho que preciso da noção de justiça para alcançar e abordar estruturas de injustiça e violência. Preciso dos cuidados como uma forma de nutrir e ajudar a florescer e construir condições para a continuidade com alegria, para viver e morrer com alegria uns com outrxs. Penso que essas ideias precisam uma da outra, elas se fundamentam de tal maneira que uma contém a outra: justiça real inclui o cuidado ou a assistência. E o cuidado ou a assistência reais implicam justiça. Mas trazem à tona diferentes aspectos do que precisa ser feito.

Helen Torres: A terceira pergunta é de Jack Brighi: há outros projetos das histórias de Camille por vir, sejam seus ou de outros bichos? Você pensa em outros exemplos de histórias do composto?

Donna Haraway: Bem, ocorre que as histórias de Camille foram coletadas por um grande número de pessoas no teatro, nas obras de arte, nas narrativas, em uma espécie de troca online ficcional de escolas secundárias sobre as histórias de Camille. As histórias de Camille foram coletadas de maneiras que eu realmente gosto. Não sei se vou escrever mais histórias de Camille, no sentido de que considero o último capítulo (do livro) mais como um *storyboard*, como um esboço de histórias possíveis, do que uma narração. Acontece que eu não sou muito boa na escrita de ficção, embora eu possa escrever um *storyboard*... Vamos ver.

Helen Torres: Você disse no livro que você e seu marido, Rusten Hogness, queriam criar páginas na internet sobre as histórias de Camille.

Donna Haraway: Sim, dissemos. Pode ser que ainda aconteça, mas ainda não o fizemos e já faz cinco anos, então não me parece muito favorável...

Helen Torres: Não, não parece muito, mas talvez seja também devido ao seu fim aberto. O que eu adoro nas histórias de Camille é que é uma história muito aberta, que chama à colaboração de outras pessoas. Eu mesma coordenei algumas oficinas sobre as histórias de Camille e o que fizemos foi pegar alguns pedaços da história e os desenvolvermos. E foi muito divertido porque o que criamos não foram outras histórias, não pudemos sequer escrever as histórias que imaginamos, mas passamos o dia inteiro da oficina falando sobre isso... Foi muito performativo, mais do que um exercício de escrita.

Donna Haraway: A narração especulativa, este tipo de transmissão de histórias, brincar de cama de gato uns com os outrxs, um tipo de jogo de cordas com histórias entrelaçadas... é disso que tratam as histórias de Camille.

Helen Torres: A quarta pergunta: você acha que uma ética nômade pode ser útil para pensar a crise do Antropoceno?

Donna Haraway: A resposta curta é sim. A resposta mais longa é o meu amor por Rosi Braidotti e sua aproximação feminista aos modos nômades de ser e pensar, sua forma de usar essas ideias para explorar a Terra migratória, as questões de movimento que atam os seres da terra, os povos e os territórios da Terra, e também a oposição a uma espécie de fixidez, a uma espécie de substancialismo e de excepcionalismo humano. Penso em Rosi Braidotti como uma amiga para toda a vida, como pensadora e como ser humano. Eu gosto de tudo que ela diz!

Minha amiga de Bogotá, Tania Pérez-Bustos, é quem me ensina coisas espantosas sobre a prática do tecido. Lucy Suchman também. E também nas ciências. Você sabe

que Rosi também está nas ciências. Então são redes, e isso é importante para o nosso pensamento nesta época do Antropoceno, esta época em que seres humanos sempre situados põem em risco mundos de vida da Terra. É isso que chamo de Antropoceno, não a humanidade como tal, mas os seres humanos situados.

Helen Torres: Seguimos com uma pergunta da Jara Rocha: "Eu gostaria de perguntar uma coisa em relação aos espaços hiperbólicos, já que na sociedade do 'metro e meio' da suposta nova normalidade, a rigidez das superfícies euclidianas está ressurgindo com muita determinação. Quais são as implicações de reclamar por superfícies não euclidianas neste presente espesso de sociedades muito mais complexas do que narra o conto de um metro e meio?"

Donna Haraway: Acho que não conheço a história do metro e meio, mas deveria. Talvez ela possa me contar um pouco sobre isso. Mas as superfícies hiperbólicas no Crochet Coral Reef são a minha forma de aprender sobre as superfícies hiperbólicas, e é precisamente matemático. As idealizadoras do projeto são Christine e Margaret Wertheim, irmãs gêmeas. Margaret Wertheim é matemática e Christine Wertheim é uma pessoa da literatura, uma artista. Ambas são de Brisbane e trabalham juntas há anos. O Crochet Coral Reef é um projeto que já tem muitos anos e está em muitos países, em muitas línguas e muitas comunidades de práticas que efetivamente elaboram superfícies hiperbólicas de maneira artesanal como uma prática de conscientização sobre a responsabilidade pelos arrecifes de coral e suas populações humanas e não humanas em risco. Mas o mundo é hiperbólico, o mundo é hiperbólico e não euclidiano, ou o mundo é provavelmente mais do que hiperbólico. As superfícies hiperbólicas e os espaços hiperbólicos e este tipo de curva são só uma prática matemática dentre muitas. As práticas matemáticas são ferramentas de significação para explorar certos aspectos do mundo. São práticas de pensamento, e como práticas de pensamento são altamente materiais. São insubstituíveis. Não se pode substituir isto pelo mundo, não mais do que se pode substituir a parábola, ou o quadrado, ou o círculo, ou o espaço euclidiano. Todas essas são ferramentas para pensar e nenhuma delas é completamente adequada. Cometemos um erro terrível quando pensamos em qualquer uma dessas ferramentas como uma representação adequada do mundo, mas elas podem nos ajudar a explorar, podem abrir a imaginação e a prática colaborativa para contar histórias e viver histórias de outro modo. E as histórias não são somente ficção, são também formas reais nas quais podemos seguir uns com os outrxs, acredito.

Helen Torres: Esta é a última pergunta, de Miguel Aparício. Ele escreve da Amazônia brasileira, duplamente atacada pelo vírus em uma região sem estruturas sanitárias e por Bolsonaro, cujo Ministro do Meio Ambiente recentemente disse que devemos aproveitar para ganhar terreno sobre as florestas enquanto estamos "despistadxs" pela COVID-19.

É possível fazer uma aliança com o vírus contra o fascismo neste contexto dramático? Não podemos sobreviver com o fascismo, podemos sobreviver com a infecção?

Donna Haraway: Sim, podemos sobreviver com a infecção, mas não podemos sobreviver ao fascismo. Acho que o fascismo que está surgindo no Brasil, nos Estados Unidos, na Hungria e em muitos lugares. O fascismo que está surgindo agora na Terra, em poderosos Estados-nação, põe em risco nossos presentes e nossos futuros, em parte devido ao grau de dano já existente. O ressurgimento do fascismo inclui o franco genocídio. Acho que Bolsonaro está envolvido em um franco genocídio usando o vírus para, na verdade, encobrir e forçar a destruição final da Amazônia brasileira, seus povos e suas formas de vida humanas e mais que humanas. Nos Estados Unidos, acho que o vírus serve para encobrir a contínua desregulação da legislação ambiental, a contínua liberação de mais extração de combustíveis fósseis, da mineração etc. Acho que os governos nacionalistas, que são misóginos, racistas e francamente fascistas, estão utilizando a pandemia para promover seus fins maiores e preexistentes.

Podemos viver com a infecção? Bom, certamente sim... a infecção é parte do mundo biológico, incluindo a infecção que mata de forma diferencial, e penso que o fortalecimento dos equipamentos de saúde pública serve para proteger os seres humanos e o mundo mais que humano também. O tipo de equipamento de saúde pública que bloqueia as infecções nas populações vulneráveis de animais e plantas, por exemplo. Mas a paisagem contemporânea, a indústria globalizada da paisagem é uma indústria que propicia a pandemia ao destruir plantas e animais em todos os lugares do mundo, é um instrumento de destruição. A indústria contemporânea da paisagem funciona através da infecção. Por isso é necessário, se for possível, uma espécie de equipamento de saúde pública em relação ao desenho da paisagem, um equipamento de saúde pública em relação ao que realmente constitui a proteção das pessoas nos lugares de trabalho, nos lugares de atendimento aos idosos, nos hospitais, nos bairros. Sim, podemos viver com a infecção, o que não é o mesmo que não fazer nada a respeito da infecção e só abraçar o vírus. Isso não faz sentido. O vírus é um assassino! Mas precisamos de uma espécie de renutrição da complexidade biológica e dos hábitats, hábitats agrícolas, hábitats florestais. Esses vírus... Cada vez mais pandemias emergem e provocam matanças em massa, tanto de humanos como de mais que humanos, devido às contínuas práticas de destruição do capitalismo global hiperbólico – que não é euclidiano, é realmente hiperbólico.

Donna Haraway é bióloga, filósofa e professora emérita do Departamento de História da Consciência da Universidade da Califórnia. É autora, entre outros, do *Manifesto ciborgue* (1985), *Primate visions: Gender, Race and Nature in the World of Modern Sciences* (1989), de *Simians, Cyborgs and Women: The reinvention of Nature* (1991), *When species meet* (2007) e de *Ficando com o problema*, a ser lançado pela n-1 edições.

(...) 14/08

Entrevista com Achille Mbembe

TRADUÇÃO Ana Cláudia Holanda
REVISÃO Haroldo Saboia

O último livro de Achille Mbembe, *Brutalisme*,[1] foi publicado pela editora La Découverte, na França, apenas algumas semanas antes da pandemia de COVID-19 atingir a Europa Ocidental. Alguns meses antes, o teórico político, indiscutivelmente o intelectual mais influente da África, recebeu um passaporte diplomático do presidente do Senegal, Macky Sall. Por vê-lo como dissidente, o país natal de Mbembe, Camarões, decidiu não renovar o passaporte comum que ele carregava desde o nascimento. Mbembe leciona na Universidade de Witwatersrand, na África do Sul, desde 2001.

No livro, Mbembe reformula a noção de brutalismo, extraída da arquitetura, para descrever uma situação contemporânea em que a essência da humanidade é transformada ao mesmo tempo que sua própria existência é ameaçada. Ele também discute epistemologias ocidentais e não ocidentais para liberar as energias e ideias que podem ajudar a confrontar o sentimento contemporâneo de vertigem. Ademais, nesta entrevista à *Mediapart*, Mbembe responde às ansiedades expressas em muitas colunas de jornais da França concernentes aos discursos pós-coloniais e decoloniais, bem como às recentes reconfigurações nas políticas de identidade.

Joseph Confavreux: Este livro é dedicado aos seus "três países (Camarões, África do Sul e Senegal), em partes equivalentes". Como cada um deles contribuiu para o seu livro e como cada um deles se saiu?

Achille Mbembe: Sem dúvida, o que pior sai disso é Camarões, que trato em termos pouco dissimulados no capítulo intitulado "A Comunidade dos Cativos". A África do Sul também está presente em muitas passagens do livro, especialmente as que dedico à questão tanto crucial quanto fútil da identidade. O Senegal está presente nas passagens que falam sobre o que chamo de declosão [revelação] do mundo – ou seja, sobre a possibilidade de um mundo sem fronteiras e desbloqueado de limites.

Mas, para além desses três territórios nacionais, também procurei responder às "grandes questões" do nosso tempo e refletir sobre a política da vida – coisas vivas e

[1] A sair em português pela n-1 edições.

seres vivos – hoje. No início do século XXI, enquanto a Terra não para de queimar e alguns buscam forçar o projeto de uma extensão infinita do capital, as sociedades humanas, os seres vivos de modo geral, foram reconfigurados pelo rígido padrão da tecnologia digital. Velhos debates sobre a natureza humana ressurgiram, e eu queria participar deles – a partir de minhas próprias vinculações à África, obviamente, mas também da posição de alguém que cruzou diversas vezes o mundo nos últimos 25 anos.

Confavreux: Em seu livro, também encontramos seus dois países adotivos, a França e os Estados Unidos.

Mbembe: Não podemos contorná-los, pois estamos condenados a lutar simultaneamente com e contra eles. Mas, além de todas essas entidades geonacionais, eu queria refletir também sobre o futuro da vida e o futuro da razão em um período de nossa história caracterizado por uma escalada tecnológica irreversível ou pelo que podemos chamar de uma "virada computacional" em nossas vidas – a conversão da produção material em produção digital e a transformação da economia em neurobiologia.

Estamos à beira de uma ruptura sem precedentes. O processo em andamento corre o risco de levar ao nascimento de uma humanidade biossintética suscetível à codificação. Tal humanidade tem pouco a ver com os indivíduos de carne e osso dotados de razão que herdamos da chamada Era do Iluminismo. Esse download de vivos e não vivos, ou mesmo da própria consciência, em formatos cada vez mais artificiais e dispositivos cada vez mais desmaterializados – e isso projetado no cenário da extensão infinita do mercado e da combustão do planeta – fundamentalmente coloca de volta o questionamento sobre a forma de organizar nossa vida comum conhecida como democracia.

Em meio a esse tumulto, muitos não têm mais medo de falar em "democracias iliberais" ou "democracias autoritárias". Para mim, o termo "brutalismo" sintetiza simultaneamente esse processo e a medida de força que o advento dessa nova figura do humano requer.

Confavreux: Em que sentido estamos vendo figuras sem precedentes do humano aparecerem?

Mbembe: Desde o início dos tempos modernos, acreditamos que nossa felicidade, nossa liberdade e nossa boa saúde exigiam uma separação nítida entre o mundo dos humanos e o mundo dos objetos. As pessoas humanas, pensamos, não podem ser tratadas como objetos ou ferramentas. A maior parte das grandes lutas emancipatórias travadas nos últimos séculos foi motivada pelo sonho de libertar a humanidade do universo da matéria, dos objetos e da natureza, em uma separação nítida entre

(...)

nossa espécie e todo o resto. A alienação, ao contrário, consistia na fusão do sujeito humano e do objeto.

Hoje, essa separação entre o sujeito humano e o mundo dos objetos animados e inanimados não está mais inteiramente na base da ideia da libertação humana e do universalismo. Agora que se inverteu a relação entre meios e fins, o que mais prevalece é a ideia de que o humano é produto da tecnologia ou mesmo um simples agente econômico que se pode usar como bem entender. Além disso, supõe-se que seus desejos e suas expectativas podem ser antecipados, seus comportamentos fixados e seus traços fundamentais esculpidos. Hoje, a crença é que tudo, incluindo a própria consciência, pode ser reduzido à matéria. Em suma, ao que parece, nada mais existe que não possa ser organizado por manufaturas ou transformado em manufatura num mundo e num universo que nada mais são além de uma vasta banca de mercado.

Um caminho que exploro constantemente nesse livro é o do estatuto do humano e do objeto nessa nova religião secular. Para isso, recorro a certas tradições ditas não ocidentais, em particular àquelas metafísicas às vezes rejeitadas por serem consideradas "animistas". Na verdade, a metafísica africana pré-colonial, bem como a metafísica ameríndia, nos permite desdramatizar a relação homem-objeto. Isso é especialmente possível nessas metafísicas porque elas são menos dicotômicas que as elaboradas no Ocidente, com suas clivagens entre natureza e cultura, sujeito e objeto, humano e não humano.

No entanto, o retorno a essas velhas figuras do animismo não é isento de riscos, especialmente no momento atual, em que a razão se encontra sob cerco e é absolutamente imperativo que aprimoremos nossas faculdades críticas. A crítica da razão deve, portanto, ser distinguida de uma guerra contra a razão; isto é, embora muitas lutas políticas contemporâneas busquem reabilitar os afetos, a experiência pessoal, os sentimentos e as emoções. A maioria das lutas identitárias que animam a política hoje faz parte dessa configuração. A meu ver, elas nos desviarão dos problemas essenciais que enfrentamos se visarem apenas demarcar fronteiras e se não forem explicitamente articuladas a um projeto mais amplo e planetário: a saber, o de reparar o próprio mundo.

Confavreux: Lutas identitárias surgiram de minorias, mas foram reformuladas pela extrema direita – muitas vezes em detrimento dessas mesmas minorias. Como você vê a política de identidade?

Mbembe: As lutas identitárias não são mais monopólio das minorias. Na verdade, eu questionaria se alguma vez o foram. Na Europa, em particular, as pessoas da chamada origem europeia sempre lucraram com os salários da autoctonia. Toda a história do racismo se reduz a uma batalha permanente para consolidar essa vantagem imerecida.

Houve um momento na história recente em que as lutas pela identidade fizeram parte das lutas gerais pela emancipação humana. Esse foi o caso das lutas pela abolição da escravidão e do colonialismo, das lutas pela libertação das mulheres, das lutas pelos direitos civis nos Estados Unidos e das lutas contra o apartheid na África do Sul. O objetivo final de tais lutas não era consagrar diferenças. Elas foram, antes de mais nada, lutas pelo reconhecimento do contingente maior, de cada uma delas e delas em conjunto, na composição dos humanos entre outros humanos que foram eles também convocados para construir um mundo onde todos pudessem habitar.

O chamado era para erigir algo que pudesse ser partilhado da forma mais equitativa possível, ou seja, a busca era por um "algo em comum" original e fundamental. Essas lutas foram, portanto, dotadas de um grande coeficiente de universalismo – isto, seguramente, se nos referimos a um "universal" que tem por objetivo a criação de um mundo comum, e não de um mundo para o benefício de alguns poucos ou ainda um mundo feito independentemente de, apesar de ou contra outros.

Por esta razão, os debates em curso na França sobre as noções de universal e universalismo, comunalismo ou separatismo são uma enorme armadilha. Frequentemente, essas categorias são mobilizadas com o objetivo mal disfarçado de estigmatizar as minorias e ocultar o racismo sistêmico. O mesmo vale para as controvérsias continuamente animadas em torno das teorias pós-coloniais e decoloniais. Para aqueles que se deram ao trabalho de ler textos pós-coloniais, que não são exatamente a mesma coisa que o discurso decolonial, é óbvio que a maioria deles está muito distante de uma celebração da política de identidade.

Na verdade, paradoxalmente, as chamadas teorias pós-coloniais deveriam ser interpretadas como os últimos avatares de certa tradição do humanismo ocidental: um humanismo de natureza crítica e inclusiva. Esses discursos defendem frequentemente o cosmopolitismo e se opõem diretamente à autoctonia. A intenção deles é justamente estender esse humanismo crítico a uma escala planetária, negando que deva permanecer privilégio apenas do Ocidente. Esta é a razão pela qual, embora eu não afirme ser um teórico pós-colonial, fico surpreso que um grupo aqui na França tente caracterizar essas teorias como um discurso particularista que clama pela separação e se opõe ao universalismo.

Confavreux: Que diferença você vê entre o pós-colonial e o decolonial?

Mbembe: As correntes pós-coloniais pedem um mundo cosmopolita e híbrido. E não é por acaso que esse discurso muitas vezes foi elaborado por exilados, migrantes ou apátridas como Edward Said, nômades do subcontinente indiano como Gayatri Spivak e Dipesh Chakrabarty, teóricos do "todo-mundo" como Édouard Glissant[2] ou

2 O livro *Tratado do Todo-Mundo*, de Édouard Glissant, sairá em português pela n-1 edições.

expoentes de um "humanismo planetário" como Paul Gilroy. Todos se opuseram a qualquer forma de essencialismo. Com exceção da noção de "essencialismo estratégico" de Spivak, dificilmente encontraremos uma celebração do particularismo, do comunalismo ou da autoctonia entre qualquer um dos outros.

O que os une é o interesse pelo acontecimento histórico que foi o encontro entre mundos heterogêneos, encontro este ocorrido no curso do tráfico de escravos, da colonização, do comércio, da migração e das movimentações populacionais, inclusive forçadas, do evangelismo, da circulação de formas e de ideias. As correntes pós-coloniais interrogaram o que esse encontro, em suas muitas modalidades, havia produzido: a parcela de reinvenção, de ajustes e de recomposições que isso exigiu de todos os protagonistas, o jogo de ambivalências, o mimetismo, o hibridismo e as resistências que isso produziu.

Creio que o discurso decolonial, especialmente como ele foi teorizado pelos latino-americanos, é algo um pouco diferente. Propõe um julgamento da "razão ocidental", de suas formas históricas de predação e do impulso genocida inerente ao colonialismo moderno. O que os teóricos decoloniais chamam de "poder colonial" não se refere apenas aos mecanismos de exploração e predação de corpos, recursos naturais e seres vivos. Também se refere à falsa crença segundo a qual só existe um conhecimento, um único local de produção da verdade, um universal e, fora disso, há apenas superstições. O discurso decolonial quer destruir esse tipo de monismo e derrubar esse projeto de demolição dos diferentes saberes, práticas e modos de existência.

Não quero colocar as teorias pós-coloniais e decoloniais em completa oposição, uma vez que elas estão, de fato, em diálogo umas com as outras. Mas devemos identificar as linhas de tensão que existem e ver que elas não partem dos mesmos conceitos e categorias, que não elaboram os mesmos argumentos e talvez não tenham os mesmos objetivos políticos.

Confavreux: Seremos capazes de escapar de uma configuração política na qual as questões de identidade parecem ter se tornado a única coordenada?

Mbembe: Não devemos descartar radicalmente a chamada política de identidade. Mas, em muitos aspectos, as lutas identitárias de nossos tempos são o novo ópio do povo, tanto entre as elites quanto entre as massas. Além disso, o neoliberalismo é muito capaz de cooptá-las. Essas lutas identitárias fazem parte de duas das lógicas definidoras da era atual.

A primeira lógica é regida por um desejo por limites, que anda de mãos dadas com o que pode parecer uma busca louvável por um retorno a si mesmo. Mas esta é uma identidade fetichizada, consumível, totalmente ligada aos próprios sonhos, sentimentos, emoções e corpos, projetada sobre o cenário de um narcisismo massificado, transmitido pelas redes sociais e por tecnologias digitais. Essa imagem da identidade

é uma engrenagem importante no projeto de expansão infinita dos mercados, nesta era dominada pelo reflexo da quantidade – na qual a venda de imagens através de imagens parece ter se tornado o sentido último da vida.

A segunda lógica é marcada por um desejo profundo de partição, separatismo e de secessão. A propensão à endogamia é uma característica poderosa da nossa era. Muitos não querem mais viver fora de suas próprias bolhas e câmaras de ressonância, entre si e com pessoas como eles. A caça às bruxas, a fabricação incessante de indignação, várias práticas de excomunhão e de quarentena estão de volta. Isso é fácil de ver e de ouvir na paisagem carcerária que cada vez mais caracteriza o planeta: a segmentação e a fragmentação territorial, os acampamentos, os enclaves e todos os mecanismos destinados a separar as pessoas e a cortar os laços que as prendem.

Com isso, não pretendo sugerir qualquer simetria entre as "identidades" sustentadas como bandeira pela direita radicalizada e aquelas em que as minorias se reúnem, às vezes buscando defender outras coisas. Mas temo que, no contexto citado, as variedades tóxicas de políticas de identidade efetivamente impeçam a formação das coalizões necessárias para enfrentar juntos os grandes desafios planetários.

Confavreux: Até que ponto esse desejo de secessão – que não é exatamente a mesma coisa que o desejo de dominação – transformou a maneira como pensamos a política contemporânea?

Mbembe: Novos mecanismos de dominação emergem constantemente. A maioria é abstrata e desmaterializada, mesmo que a matéria, os corpos e os nervos ainda sejam seus alvos principais. Predação, drenagem e extração continuam sendo a regra, assim como o recurso à força bruta. Mas a nova dominação também opera implicitamente, através da proliferação de meios de vigilância, do uso de engenhosidade tecnológica, das práticas que colocam cada um de nós em competição com todos os outros e da revisão das leis a fim de estender o alcance do capital.

Hoje, a dominação se dá pelo esgotamento das faculdades críticas, dos imaginários que seriam necessários à refundação de um projeto de vida e de um viver em escala planetária. É isso que está em curso e a que chamo de brutalismo. Não é espontâneo, é planejado e calculado.

Diante disso, muitos continuam resistindo. Mas acho que duas respostas em particular são impressionantes. A primeira é o reflexo de fugir. Em algumas partes do mundo, a fuga parece um verdadeiro movimento de massa. Grandes migrações e deserções são armas potenciais. Os poderosos do mundo entenderam bem isso e estão tentando combater esses fenômenos de deserção aumentando o número de acampamentos e investindo em uma distribuição desigual da capacidade de se mover e de viajar.

A segunda resposta é o reflexo da secessão. Se os ricos pudessem emigrar para outros planetas e estabelecer novas colônias nas quais nenhum pobre fosse admitido,

eles o fariam. Para os poderosos, a principal obsessão agora é como eles podem se livrar daqueles que eles pensam que não são nada e que não servem para nada. Este desejo de secessão marca uma ruptura em relação aos períodos anteriores, caracterizados pela conquista. O que Carl Schmitt chamou de "apreensão de terras" é hoje sucedido pela construção de fortificações.

A questão política clássica do período moderno foi construída em torno do direito de apropriação, do direito de conquista, de ocupação e de colonização. Soma-se a isso hoje, portanto, outra pergunta: que destino reservar para aqueles que nada têm e que são, por isso mesmo, considerados nada? O grande problema contemporâneo é o que fazer com aqueles considerados nada, ou pouco, cuja figura contemporânea é a do migrante. Que estatuto jurídico, que mecanismo, que tratamento deve ser dado àqueles que estão, na prática, reduzidos ao nível de mero excedente? E, finalmente, a quem pertence o mundo? Essa é a questão política essencial colocada na era do que chamo de brutalismo.

Confavreux: Como essa metáfora arquitetônica nos ajuda a pensar o momento presente?

Mbembe: Este termo refere-se a uma forma de distribuir a força, de aplicá-la aos materiais, em particular ao concreto, para dar-lhe uma forma que esperamos que dure muito tempo ou que faça parte de algo que nunca poderá ser destruído. É, portanto, uma operação de destruição calculada e planejada, cujo objetivo final é construir o indestrutível.

Assim, fora da arquitetura, o conceito de brutalismo pode ser entendido como um forçamento de corpos que são tratados como concreto, sujeitando-os a uma combinação de pressões. O brutalismo é o programa que consiste em reduzir tudo o que existe à categoria de objetos e de matéria e integrá-los à esfera do cálculo. Isso é funcionalismo integral, é uma forma de organizar o recurso à força.

Reinterpretando-o sob esta luz, o conceito de brutalismo me permite interrogar novamente não tanto a já amplamente documentada sociologia da violência na era neoliberal, mas sim compreender a dinâmica do momento contemporâneo. A meu ver, este é um momento caracterizado pela escalada da tecnologia, pela transformação da economia em neurobiologia e pelo surgimento de corpos digitais feitos de metal e de outras próteses – que também são engrenagens do capital –, assim como de carne.

O termo também pode trazer à mente as análises do historiador germano-americano George L. Mosse sobre a "brutalização" das sociedades europeias entre a Grande Guerra e os regimes totalitários. Para resumir, o raciocínio de Mosse era que a lógica da guerra se estendeu para os tempos de paz, resultando no fascismo.

Confavreux: Quando você fala de brutalismo contemporâneo, isso é uma forma de traçar um paralelo com uma história que consistiu na banalização da violência, no ressurgimento do nacionalismo e de sua rápida e espiralada queda?

Mbembe: Não. Decerto que eu li os textos de Mosse, de (Ernst) Jünger e de outros, mas também li obras que partiam da hipótese inversa, que sustentavam que a história das sociedades europeias era uma longa narrativa de "pacificação". Ou, como disse Norbert Elias, do "processo civilizatório". Nessa visão, mesmo que a violência não tenha sido totalmente erradicada, ela foi domesticada e sublimada. Devemos também mencionar uma terceira família de considerações, que sublinha que esse processo de "civilização" só foi possível porque o potencial de violência interno das sociedades europeias foi direcionado para outros lugares, como as colônias.

Minha intenção não é repetir nenhuma dessas três correntes de análise. Pelo contrário, é apreender um momento sem precedentes do nosso presente que é marcado, acima de tudo, por uma aceleração tecnológica inédita na história da humanidade. Essa aceleração não traz apenas uma implosão de nossas concepções de tempo. Delineia implicitamente o advento de um novo regime de historicidade que chamo de "cronofágico", porque devora o tempo em geral e, em particular, o futuro, ao mesmo tempo que constrói uma amnésia sistemática. O tempo como tal é substituído por fluxo e ruído.

Essas tecnologias também expandiram as fronteiras da velocidade, tornando-as um complemento do poder e um recurso-chave nas lutas pela soberania. Além disso, neste novo regime de historicidade, já não há nada de humano que não seja também consumível, isto é, que escape ao domínio do cálculo. Além disso, não há mais nada humano que não tenha um duplo digital. O capital agora busca estender seu domínio não apenas para o fundo do oceano ou para as estrelas, mas também para átomos, células e neurônios.

Confavreux: Em que sentido a África, como o que você chama de uma "reserva de força [*puissance*] e de força em reserva", constitui, se não a panaceia, pelo menos um espaço de possibilidades para o futuro da humanidade, que hoje parece tão frágil?

Mbembe: Em primeiro lugar, por sua característica física, pela sua monumentalidade, que continua a me fascinar. É um continente gigantesco, e seria difícil me convencer de que essa extensão, esse gigantismo, o fato de ocupar um lugar tão eminente na massa planetária, que tudo isso não significa nada. Mesmo que eu não saiba o que essa extensão realmente significa, eu acho intrigante.

Ao falar dessa característica física, também gostaria de me referir ao que a África contém ou que nos reserva. Quando digo isso, certamente, me refiro aos humanos. Seu número continuará crescendo pelo menos até o final deste século, e é sem

dúvida aqui que as mudanças mais fenomenais ocorrerão. A humanidade viva, em sua multiplicidade e em seu caráter mais multicolorido, terá uma de suas mais vastas moradas na África. Falar do que a África contém não é, porém, apenas falar das diferentes espécies que povoam sua superfície, mas também pensar em seus rios, florestas, montanhas, sol, savanas, desertos que não estão de todo desertos e tudo o que encontramos no seu subsolo e no fundo dos oceanos que a rodeiam: minerais raros, pedras preciosas...

Há também o mais importante: uma vasta reserva de elementos, muitos dos quais permanecem desconhecidos, forças críticas para a história futura da vida na Terra, na era do Antropoceno. O colossal caráter do que ainda não sabemos neste continente, daquilo que ainda escapa ao cálculo e à apropriação, é o segundo fator importante que me leva a pensar que a África representa uma reserva de força para toda a Terra.

Recentemente, eu estive em Kinshasa e, antes de ir embora, passei duas horas observando o fluxo do rio Congo. O grande volume de água e o seu poder eram impressionantes – não sabemos há quanto tempo eles existem nem quanto tempo vão durar. Mas, enquanto eu contemplava o rio, era difícil para mim não sentir, em minha própria carne, a agitação turbulenta de forças e energias indomadas, aquelas que talvez nem mesmo possam ser contidas. Para mim, a África é isso. A grande questão é como liberar essas energias, esses depósitos de vida, depósitos de uma vida de mil facetas, para o bem dos africanos, mas também para o bem de toda a humanidade.

O que precisamos é imaginar novos modelos de vida e de vivência que permitam a refundação de uma política que se situe fora da religião do mercado e de seu corolário no hedonismo do consumo. Talvez aqui a metafísica africana tenha algo a oferecer, outro ponto de partida, advindo da certeza de que o humano não é apenas matéria. No ser humano existe uma dimensão incalculável, inadequada, que não pertence apenas ao reino dos processos físico-químicos. Em suma, é uma dimensão que você não pode baixar em dispositivos artificiais. É por isso que devemos tratar a idolatria da tecnologia (tecnolatria ou culto da tecnologia) e a colapsologia como gêmeas. Um pouso mais suave não é a única opção disponível para nós. Quando olhamos para um conjunto mais amplo de arquivos e nos baseamos em um conjunto mais amplo de materiais, encontramos experiências de pessoas que foram capazes de criar vida a partir de situações de sobrevivência objetivamente impossíveis. Isso não oferece qualquer garantia em termos de futuro, mas, pelo menos, nos lembra de que tudo está em nossas mãos. E isso é fundamental em um momento em que o sentimento predominante é o de que agora tudo está saindo do nosso controle.

Achille Mbembe é historiador e autor, entre outros, de *Brutalismo*, no prelo pela n-1 edições.

(...) 29/08

"Você não é você quando está com fome"

Samuel Lima

Dedicado à iniciativa Escola Quilombista Dandara de Palmares, Complexo do Alemão (Rio de Janeiro)

É o trem!
"Você não é você quando está com fome", dizem os(as) vendedores(as) que cortam os bairros e cidades nos trens. Balas, chocolates e outros doces comumente elencados para o recheio de um saquinho de São Cosme e São Damião, ali servidos no tapear do apetite trabalhador. "Piiiiiiiiiii!", é o Brasil de Solano Trindade acontecendo: "Estação de Caxias/ de novo a dizer/ de novo a correr/ tem gente com fome/ tem gente com fome/ tem gente com fome […] Mas o freio de ar/ todo autoritário/ manda o trem calar/ Psiuuuuuu…"[1] Silêncio, o estranhamento antigo, causador de presenças, assim como são as denúncias sobre a fome no mundo.

A coroação civil ocidental e cristã, arcaica e futurista, mostra a sobrevivência decadente universal, o moribundo que segue nas nossas incapacidades, enfermidades e trapaceiras formas de não conseguirmos resolver problemas básicos mantidos nas relações proletárias e coloniais. Sentir fome nos alerta sobre o moderno como algo que age na distância infinita entre o ser humano e os corpos que não têm o direito de ter mais de três refeições ao dia, ou até mesmo, quem sabe, nem mesmo a uma. Tem que ter "ouvido de tuberculoso" para o ronco da barriga, barulho silenciado, mas lembrado nos Direitos Humanos. E nesse isolamento social em que vivemos no ano de 2020, com a pandemia de COVID-19, no Brasil, os ruídos da fome nos invadem, como se fossem transmitidos por caixas de som de uma equipe de Baile Funk.

Explicando melhor, o ouvido de tuberculoso acontece na posição fechada, para não repassar a doença, e na reação de interpretação dessa condição geral patológica. É nessa condição que se dá a rejeição do rebelde púlpito daqueles(as) que não suportam mais a civilização, que mostram o lugar da igualdade, da inteligência e da

1 Solano Trindade; Zenir Campos Reis (org.). *Poemas antológicos de Solano Trindade*. São Paulo: Nova Alexandria, 2008.

filosofia como o mesmo de decisões sobre o extermínio humano, ideia esta indicada em Frantz Fanon, quando posiciona-se por um novo humanismo.[2] Conspiradora, invocadora de instintos primários, existir fome é comer e viver sabendo de gente que não come, o ronco da inexistência, permitida, antes de tudo, para o racista antinegros(as), através da informação confirmada pela razão de existirem homens e homens negros. "É o trem", a expressão nas músicas funkeiras brasileiras que, sejam o quanto forem criminalizadas, sempre localizam os corpos cansados de serem mortos, e que preferem, no caso, morrer "atirando", mas nunca da fome de viver.

A "bala come", e a trama do drama se dá como ponto cego que nos desloca para barreiras presentes no jogo ontológico. George Perry Floyd Jr. em Minneapolis, nos Estados Unidos. João Pedro Mattos Pinto aqui, no Brasil, em São Gonçalo. Ambos assassinados pelo vírus do racismo. Como construímos toda essa contaminação humana que, no exercício de ser, segue tantas modernas formas de desumanização?

Pós-COVID-19: a pipa no ar
Escravizado, assimilado, aculturado, arma letal. Capitães do mato. X-9. Senhores de engenhos. Milicianos. Bandeirantes. Feitores. Capoeiras. Assassinos de índios, negros, quilombolas e favelados. Bicheiros. Funkeiros. Mulatas. Sambistas. Malandros. Burocratas. Coronéis da feiura. Fanáticos religiosos pela tortura. Prisioneiros do genocídio diário. Somos todos iguais: simpáticos pedintes. O corpo brasileiro é aquele que deseja apenas ser um homem como os outros, logo, mendiga por uma humanidade que não irá saciar a sua fome de ser humano.

O Brasil da fome é do desempregado(a), sem esperança, desesperado(a) pelo assalariamento e outras explorações cotidianas no capitalismo subalterno, este que criminaliza a educação, a ciência, o humano. É a miséria brasileira, seja no interno, no estômago vazio, ou no externo, nos problemas de existir, é a promoção vista no mundial, a mercadoria barata que conserva todas as possibilidades de renovações das explorações no melhor estilo "quanto vale, ou é por quilo(?)". Munidos de identificações indeferidas no "sócio-humano fixo", o(a) brasileiro(a), culturalmente, ignora a fome como inimiga da humanidade e, concomitantemente, se efetiva em todas as guerras como eclosão ontológica moderna. Fica escuro o problema, pois junto vem o complexo de inferiorização vivido por quem não é considerado(a) na conjuntura formadora dos complexos existenciais, aquilo que dissemelha, incompatibiliza o ser negro(a). Tiro. Porrada. Bomba. Epidemia. Crianças sendo enterradas por pais. As últimas calamidades são os elementos da guerra brasileira, que entram em oposição ao pão e ao amor no mundo, que, como disse Josué de Castro, são ingredientes de qualquer receita de paz.[3]

O Brasil já está na história com, até aqui, mais de 100 000 famílias que tiveram

2 Frantz Fanon, *Pele negra, máscaras brancas*. Trad. Renato da Silveira. Salvador: EDUFBA, 2008.
3 Josué Castro. *Geografia da fome. O dilema brasileiro: pão ou aço*. Rio de Janeiro: Antares, 1984.

óbitos registrados pela COVID-19, número que tende a se elevar. Mesmo com todo o alarde inicial, mediado pelo que estava e segue imposto ao mundo, o governo brasileiro disse ser "só uma gripezinha". Crianças, idosos, ninguém está sendo salvo. Reveladas na conjuntura do #stayhome ou #ficaemcasa, as ações comuns na comoção para o isolamento social nessa fúnebre época revelam a miscelânea da corrida contra o tempo para doar ou receber alimentos, preenchendo nossos *feeds* de notícias no Facebook, Instagram, WhatsApp, Twitter: são os compartilhamentos que nos informam de gente que não está conseguindo se comprometer com o isolamento social porque tem que comer, sobreviver. Então, "dibicamos" a pipa "pós-COVID" no ar para avisar que "babou"! Agora, o caminho dos ajustamentos ou acomodações de nossa época estará nas antigas problemáticas que, notoriamente, já estão se agravando. É o retrato do corpo, o lugar da angústia, das depressões, do luto, da dor, da força, da doença, da cura, do gozo pela vida tanto quanto pela morte, da fome, do racismo.

O racismo ocorre através da dimensão institucional e ideológica, na qual a história da raça ou das raças é a história da constituição. Toda organização econômica e política, o lugar do sentido, da lógica e da tecnologia, todas as rotinas tornam expostas feridas na sustentada pátria, a fome desvelada pela própria vida. A apatia apontada pelos povos coloniais tem na sua vocação brasileira a exibição de subsistência que não mata sua fome e, adverso a isso, a mantém. Exótico, o estabelecimento cultural brasileiro tem nas suas racionalidades salvadoras patrióticas certa "equidade" para tornar-se paraíso fiscal tropical: Brasil é a capital que oferta desigualdade de maneira global. E se um dia no Brasil não houve fome, é porque, aqui, o racismo não existe. Pensar a fome nas relações de racismo é trazer a conjuntura na qual existem corpos famintos causados pelos racistas, assim como existem os que buscam romperem com as lógicas culturais esfomeadas colonizadas. O homem vive relações e não apenas contatos. Fome e racismo podem acontecer ou não com alguém, mas afetam a todos(as).

Lembremos Paulo Freire: o homem não apenas está no mundo, mas com o mundo.[4] A pluralidade está na singularidade dos diferentes desafios contextuais, assim como nas suas presenças conflituosas, o que vara o tempo em nossas vivências comunitárias e, muitas das vezes, nos falta com a verdade, desmascarada pelo âmbito popular. Chagas da humanidade, a exploração desavergonhada de um grupo de homens por outro é normatizada por decretos negadores de questões coloniais globais de uma estrutura preservada como ausente de contendas, logo, não se tem luta. O Brasil é país de ocultações, e as verdades sobre seu desnutricionismo, hoje, relacionam-se com a COVID-19, o novo ausente protocolado por decisões anteriores, na diversidade e nas suas formas de homogeneização. "Bota a cara"! Porque esse

4 Paulo Freire, *Educação como prática da liberdade*. Rio de Janeiro: Paz e Terra, 1967.

vírus tem exposto a relação racista brasileira, condicionada e educada no horror como empreendimento: a experiência de isolamento social devido à pandemia de COVID-19 nos permite trazer emergências sobre a democracia, fazendo com que nosso sentido de "grande propriedade", fazenda, engenho, se escancare. Terra para plantar e colher existe, mas seguimos na marcha de nossa colonização, as raízes de soluções paternalistas causadoras de certo mutismo, como acontece com as perguntas e afirmações que não deixaram de acontecer.

A fome existe porque o racismo existe. Siamês e da pele escura é esse bebê, gerado no acasalamento incestuoso de outros dois irmãos siameses, o consumo e a escassez. É no jogo do querer ser ou existir que ocorrem essas anomalias culturais, crianças velhas que comunicam outros contextos de sua cor pura, as questões ontológicas disputadas no conflito capital, lugar da alienação geral, as demandas prometidas de serem sanadas pela questão econômica. Crianças siamesas, fome e racismos são irmãos gêmeos com um perpetuado processo de crescimento que se mantém no desnutrido, no raquítico, no mundo onde todas as crianças já nascem sentindo suas presenças inseparáveis.

A COVID-19 expôs para quem não quis e ainda não quer ver esse corpo gêmeo nascido da guerra biológica secular. Mais uma vez na história, a humanidade está em extinção. O antropocentrismo nega a biodiversidade em favor de toda essa antiga guerra, elaborada na escolha de quem será o corpo do holocausto civil, feita por quem se compromete, de tempos em tempos, com o aumento da lista de abatidos de raça, étnicos, de gênero, classe, de quem não pode ou deve ser faminto.

Passando a visão
Violência, atitudes discriminatórias, reprovações e evasões muitas vezes são provocadas pela necessidade de trabalhar. Independentemente do corpo, reconhecemos a necessidade do conjunto cultural na educação do ser brasileiro(a), evidenciando que nosso cotidiano não se enquista ou esclerosa: ele se renova, se matiza e pode mudar.

Encruzamos Frantz Fanon, Josué de Castro e Paulo Freire, a partir da poesia de Solano Trindade, para oferecer a crítica como atitude permanente. Qualquer humano abatido atinge toda humanidade estabelecida. Ter fome, ou saber dela, é viver no contexto de guerra não declarada, no qual o inimigo combatido é o ser humano, o abismo criado entre os poucos que "são" e podem (quase) tudo e os muitos que "não" são e não podem (quase) nada, assim como é o ser negro. Desigualdade e exclusão esgotam o mundo promovido no chão de solidão dos estragos coloniais produzidos, e a pandemia de COVID-19 é, até então, a maior crise sobre a questão colonial e do proletariado no século XXI, período que segue tentando separar a fome e o racismo, essas cabeças grudadas, como se não tivessem a ver uma com a outra.

Brasileiros(as) não são humanos porque são uma nação racista que passa fome. Criamos nosso racismo assim como criamos a nossa fome, fenômenos que não

acabarão com a determinação de sua negação ou qualquer maneira que tende a ocultá-los. São as políticas de morte, quando interferem no direito de desenvolvimento humano em troca da polarização das lógicas bancaristas para conter nossas autorreflexões.

Por isso, é preciso ouvir os gritos que saem do silêncio da fome e do racismo, os choros berrados diante de nossas escutas contagiadas por infecções passadas, causadoras dos danos presentes, emergentes para tratamentos futuros.

Samuel Lima é doutorando em Educação (ProPEd-UERJ), Mestre em Cultura, Comunicação e Educação (FEBF-UERJ) e assistente social (UNISUAM). Produz o grupo de rap *Antiéticos* e os funkeiros MC Beiblade e MC Robin Rude (Lotação Records).

(...) 11/09

No limbo do país do futuro
Patrícia Mourão de Andrade

"Enquanto escrevo este texto, tento me lembrar de algum filme de que tenha gostado, ou até mesmo de algum de que não goste. Minha memória transforma-se em uma selvageria de alhures [*wilderness of elsewheres*]", escreveu Robert Smithson em *A Cinematic Atopia*.

Desde a instituição da quarentena, meu computador funciona com três navegadores abertos, nos quais, sem método algum, abro (e perco), para consulta futura, abas com textos sobre o fim do mundo e reinvenções de mundos, ficções científicas não distópicas, boletins informativos de exposições virtuais, programações de festivais online, listas de filmes sobre confinamento, vimeos de artistas. Há ainda abas com receitas, com jornais brasileiros, ingleses, nova-iorquinos e franceses, alguns com notícias de quinze dias atrás; abas com a evolução da curva do gráfico, com petições pela Cinemateca Brasileira, pelo *impeachment* do presidente brasileiro e por uma frente progressista contra o autoritarismo.

Nos momentos mais inesperados, músicas concorrentes e diálogos em diferentes línguas começam a tocar sem que eu possa identificar sua fonte. Se me ponho a ver um filme, ele pode vir a acompanhado da trilha de outro. Assisti aos primeiros minutos de um filme maxakali com a narração em uma língua de origem germânica. Entorpecida pela inércia dos dias e meses, levei alguns minutos até me convencer de que não havia raiz comum possível entre as línguas do norte da Europa e dos povos indígenas brasileiros. Cheguei ao ponto de não estranhar que *O signo do caos*, de Rogério Sganzerla, começasse com os créditos falados de *Films imaginaires*, de Maurice Lemaître. Na verdade, fez sentido.

Passado o constrangimento inicial pela desatenção e falta de ouvido, aceitei a letargia. Deixei que sons e imagens se combinassem em uma massa indiscernível. No fundo, não estou certa de que quisesse realmente ver filmes. Não tenho nem mesmo certeza do porquê de assistir a filmes neste momento.

•

Eu deveria estar traduzindo Smithson nesta quarentena. Ou escrevendo sobre ele para incluir no meu currículo lattes e no meu relatório de bolsa Capes de pós-doutoramento. Já desisti de fazer algo relevante com essa pesquisa, que deveria ser sobre

o papel do cinema no pensamento do artista; cumprir a burocracia e pontuar no lattes já seria um ganho.

Há dois anos não consigo levar a pesquisa adiante, embora continue achando Smithson fascinante – cada vez mais fascinante. Cheguei a ir até Utah para ver a *Spiral Jetty*. Dirigi sozinha por cinco dias em uma paisagem lunar, tentando me aproximar do que o atraía naqueles lugares onde o tempo parecia suspenso e a geologia aterrorizava a lógica, fazendo colapsar as ideias, conceitos, sistemas, estruturas ou abstrações. Tenho um caderno recheado de notas dessa viagem, o qual não consigo organizar. Meu escritório tem post-its sobre Smithson e seus projetos de salas de cinema em mineradoras por todo lado. Mas nunca consegui transformar nada disso em um texto.

Sempre que me ponho a escrever lembro-me da justificativa do parecerista anônimo que analisou meu projeto na Fapesp: "A pesquisa é original e a contribuição pretendida talvez seja importante para a área do conhecimento da história da arte contemporânea, mas diz respeito a uma produção marginal, obscura, de acesso restrito, especializada ao extremo e de alcance reduzido a um público específico mesmo nos EUA." Recebi essa negativa exatos nove dias depois do segundo turno das eleições presidenciais de 2018. As expressões "talvez seja importante", "especializada ao extremo", "marginal" e "obscura" me pareceram vir daquele novo universo para o qual ainda hoje não estou preparada, não de uma agência de pesquisa de ponta. Transferi para aquela pesquisa minha melancolia-Brasil, ainda que tenha continuado a escrever sobre outros assuntos.

Volto a Robert Smithson, ainda sem conseguir escrever seriamente sobre ele, pensando em sua descrição da experiência do cinema como uma via privilegiada para o limbo. Em *Entropia e os novos monumentos*, o artista descreve a sala de cinema como um condicionador mental ideal para se criar um "buraco na vida". Seu limbo é entrópico e atópico; uma fronteira onde lembranças de filmes se reajeitam e recombinam através de fusões. Ele também é irreversível: não se mapeia nem rebobina a entropia.

O cinéfilo ideal de Smithson é o oposto do cinéfilo clássico, com seu caderno na mão, memória enciclopédica, gozo de arquivista para citar nomes, datas, lugares. O autêntico cinéfilo seria, para o artista, "um escravo voluntário da ociosidade. Sempre sentado em uma sala de cinema, envolvido pelas sombras tremulantes, com a percepção tomada por certa indolência. Ele seria um ermitão que vive em outros lugares, renunciando à salvação da realidade. [...] Entre as sombras, poderia até cair no sono, mas isso não tem importância. A consciência desse dormitar proporcionaria uma abstração tépida. Aumentaria a gravidade da percepção. Como uma tartaruga se arrastando pelo deserto, seus olhos rastejariam para a tela. Todos os filmes seriam postos em equilíbrio – um vasto campo de lama com imagens hirtas para sempre."

Assim como o cinéfilo ideal de Smithson é o oposto do cinéfilo prototípico, seu interesse pelo cinema passa ao largo das leituras clássicas e sua celebração da

potência do cinema para capturar e preservar intacto o tempo – aquilo que André Bazin chamava de "complexo de múmia". O cinema interessa a Smithson precisamente no que ele deixa perder, embaralhar, apagar, nos interstícios onde o esquecimento começa a operar.

"Se houvesse um festival no limbo, ele se chamaria Esquecimento", ele escreveu. Como curadora, essa ideia me persegue desde muito antes do pós-doc. Talvez por isso tenha insistido nesse projeto. Mesmo quando já não era mais possível programar cinema no Brasil.

Smithson morreu em 1973, quando os artistas apenas começavam a sondar as possibilidades de uma arte computacional. Antes do *home video*, do smartphone, e de adormecermos com o laptop no colo para acordarmos, horas depois, com ele caindo sobre nosso nariz. Antes da COVID.

Smithson nunca veio ao Brasil, nem pôde conhecer a Cinemateca Brasileira.

•

Em junho, a *Folha de S.Paulo* afirmou em um editorial que a Cinemateca Brasileira "encontra-se no limbo". Daqui, não podemos nem mesmo sofrer a pandemia em paz, um ponto da curva por vez.

O limbo, como se sabe, era o lugar para onde a Igreja Católica enviava as crianças que, mortas antes do batismo, não tinham adquirido o visto de entrada no paraíso. A sua abolição em 2007 pelo Concílio do Vaticano II não foi suficiente para aboli-lo de outras esferas da vida.

A crise da Cinemateca remonta ainda ao governo Dilma Rousseff e à desastrada passagem de Marta Suplicy pelo Ministério da Cultura. Mas nada que se compare ao desmonte monumental e intencional que o atual governo tem se empenhado com afinco em realizar.

Depois da extinção do Ministério da Cultura pelo governo Bolsonaro, a Cinemateca Brasileira passou para a guarda do Ministério do Turismo. A organização responsável por sua gestão, a Associação Roquette Pinto, no entanto, é tutelada pelo Ministério da Educação. Quando este ministério resolveu encerrar a parceria com a Roquette Pinto, a Cinemateca caiu em um vácuo jurídico e institucional que a estrangulou financeiramente e pôs em risco um acervo de mais de 250 000 rolos de filmes que precisam de controle constante de temperatura. Com um laboratório de restauro que já foi de referência, a Cinemateca já foi vítima de incêndios e enchentes – o último incêndio, em 2016, destruiu 730 rolos de filme, 270 dos quais eram cópias únicas.

A Cinemateca, o tempo vem mostrando, não se encontra em um limbo, mas sim em um inferno necessário (e programado) ao projeto do atual governo. Recentemente, o governo Bolsonaro, rechaçando todas as negociações e tentativas de ajuda vindas de outros agentes públicos ou civis, confiscou as chaves da instituição, deixando claro

que não interessa salvá-la. O problema da Cinemateca não é a falta de documentação adequada para receber os repasses e continuar operando a contento. Interessa desmontá-la por inteiro, trancá-la com seu legado, silenciar toda a memória de traumas e resistências do país para, então, abafar qualquer tentativa futura de processar nosso passado e presente. Assim como as violências ou as lutas de resistência, também é importante para o atual projeto abater qualquer fabulação de outros provires, qualquer vestígio de que foi possível imaginar um outro presente. Deixar lá fora apenas os fantasmas de um autoritarismo tacanho, os quais, sem as contraprovas, não poderão ser processados nem contestados pela história.

•

"Deixe que ateiem fogo ao Louvre... imediatamente... Se eles têm medo de algo tão belo. Sou Cézanne", ouvimos, na voz da realizadora francesa Danièle Huillet, em *Uma visita ao Louvre* (Straub e Huillet, 2004).

No Brasil, não é preciso ameaças, muito menos medo do belo. As instituições, os museus, os filmes, a memória e os corpos queimam todos os dias. Por descaso criminoso, por desespero; queimamos e somos queimados. Nos últimos dez anos, assistimos ao incêndio de pelo menos oito instituições com acervos de valor cultural ou científico inestimável, algumas delas, com menos de dez anos de atuação e investimentos arquitetônicos milionários (Museu da Língua Portuguesa), outras, com acervos valorosos, constituídos ao longo de duzentos anos (Museu Nacional). Enquanto escrevo este texto, o Museu de História Natural da UFMG virou o nono nessa lista de perdas irreparáveis.

Até o Louvre queima por aqui. Em 2012, organizei uma grande retrospectiva de Straub-Huillet no Brasil. Trouxemos e exibimos cópias em 35 e 16 mm da Europa e Estados Unidos. No último dia da mostra em São Paulo, cópias de *Une Visite au Louvre*, *Quei Loro Incontri* e *Il Ritorno del figlio/Umiliati* foram roubadas do carro da transportadora. O CCBB São Paulo fica em uma zona comercial próxima à Cracolância. Imagino que os assaltantes esperassem encontrar objetos mais valiosos que tiras de película para revender em algum mercado negro. E é provável que o Louvre tenha acabado em alguma fogueira, derretendo uma pedra de crack, em uma noite de verão paulistano.

Jean-Marie Straub recebeu aproximadamente 15 000 euros da seguradora alemã que havíamos contratado. Não é pouco para refazer cópias de distribuição de três filmes.

A depender da época, e não sendo brasileiro, queimar no Brasil pode não ser um mau negócio.

A Cinemateca Brasileira não deve ter seguro.

Mas nós somos o país do futuro.

De ter trabalhado no país do futuro

Em 1924, depois de sua primeira visita ao Brasil, Stefan Zweig, o escritor austríaco que dez anos depois, fugindo do nazismo, escolheria o país para seu exílio, publicou o livro *Brasil, o país do futuro*.

É provável que este seja um caso raro em que o título de uma obra (estrangeira, ainda por cima) converteu-se em epíteto nacional. De tempos em tempos, chamam--nos, e acreditamos no que ouvimos, de "país do futuro". É uma psicologia estranha a nossa: nos orgulhamos do que ainda não somos, de estarmos sempre por acontecer. O futuro, como se sabe, está sempre ali adiante. Salvo quando entra em crise. Mas, para nossa autoestima, basta que nos acreditemos "destinados a".

Foi com essa ideia de "o país do futuro" que nossa assistente de produção na mostra Straub-Huillet confrontou a surpresa de uma das convidadas internacionais com a pouca idade da equipe. Aquela era a maior mostra de Straub-Huillet na América do Sul de que se tinha notícia, e a grande maioria da equipe, inclusive na curadoria, tinha menos de 25 anos de idade.

Aquilo era 2012. De fato, éramos o país do futuro. Todos sabiam, todos falavam. Em 2009, a *The Economist* fez uma capa com a estátua ícone do Rio de Janeiro, o Cristo Redentor, decolando tal qual um foguete: *Brazil takes off*, lia-se na manchete. A crise de 2008 não nos pegara. Vivíamos sob um governo progressista que investia na redução da desigualdade e valorizava, como nunca, a arte e a educação.

Faço parte da primeira geração desde a redemocratização que pôde escolher viver de cultura no Brasil. Saí da faculdade no ano em que Lula chegou ao poder, depois de oito anos de economia estável e fortalecimento das instituições. Acreditávamos que estávamos construindo um novo Brasil, o Brasil do futuro, mais igualitário, menos tacanho, nefasto ou elitista.

Entre 2010 e 2016, com apoio do estado, organizei, como curadora ou produtora, mostras de Chantal Akerman, Pedro Costa, Straub-Huillet, Naomi Kawase, Jonas Mekas, David Perlov, Harun Farocki, Douglas Sirk, Jerzy Skolimowski, além de uma grande mostra de cinema estrutural. Em muitas elas, os cineastas vieram ao país. Para todas, voamos cópias em película da Europa e dos Estados Unidos, arcando com seguro, transporte aéreo, impostos alfandegários e taxa de câmbio. Era uma abundância, um festim.

Pensando retrospectivamente no que foram aqueles anos e aquelas mostras, a conta não fecha. Numa estimativa grosseira, o transporte de uma cópia 35 mm (25 kg) da França para o Brasil, mais os impostos alfandegários, custa-nos aproximadamente 2 000 dólares. Dois mil dólares para exibir um filme em película, sem considerar os valores de seguro e direitos autorais — antes que os detratores ansiosos por atacar as "tetas da Rouanet" se assanhem, que fique claro que a equipe não ganhava proporcionalmente ao valor gasto com as cópias. Ao contrário, quanto maior a fatia do orçamento destinada às cópias, maiores os cortes nas outras rubricas.

Naquela época, claro, não pensava no absurdo ou desproporcionalidade desses gastos. Me formei lendo autores franceses, vendo cineastas franceses, ouvindo falar da Cinemateca Francesa. Aprendi a arranhar o francês para ler os *Cahiers du Cinéma*. É óbvio que uma experiência de cinema, uma verdadeira experiência, seria aquela a me unir à comunidade internacional de *ciné-fils*, aquela cuja história devorei livro de Antoine de Baecque *Cinefilia*, cujo patrono e padrinho seria sempre Serge Daney.

Se podíamos pagar 2 000 dólares para exibir um filme em uma sala de setenta lugares, ótimo. Teríamos a verdadeira experiência. A experiência mágica. Que nessa sala não tivéssemos a lente correta para a janela de projeção 1:33, adequada aos filmes de Straub-Huillet, os quais acabaram exibidos com um pedaço cortado, e que a cada vinte minutos precisássemos acender a luz para trocar os rolos era apenas um detalhe. Afinal, o que era uma cabeça cortada perto da luz tremulante do projetor?

Por um estranho mistério, a desconfiança com que nos lançamos contra a categoria de universal deixou a sala de cinema ilesa. Acredita-se ainda que a sala escura seja a mesma no Brasil, nos Estados Unidos, na França ou em Moçambique: uma espécie de laboratório-dispositivo que mantém as perfeitas condições de temperatura e pressão para o exercício concentrado da atenção: escuro, silêncio, distância, imobilidade. "O único elemento inviolável" a assegurar a distância necessária para a manutenção da "aura" da obra de arte, escreveu, não faz tanto tempo, Raymond Bellour, o missionário do "verdadeiro dispositivo". Para Bellour, que adoramos convidar ao Brasil de tempos em tempos para nos dizer como deve ser a experiência do cinema, "alguém pode rever um filme de diferentes maneiras, mas só se, da primeira vez, o filme tiver sido visto e recebido de acordo com sua própria aura".

Seria fácil, muito fácil, apontar o dedo apenas para aqueles "velhinhos franceses". Mas esse elitismo depressivo tem raízes bem mais assentadas na comunidade do cinema e dá frutos onde menos se espera. Lembro-me, por exemplo, de ouvir Trinh Minh-Ha, no Flaherty Film Seminar de 2017, usar o Brasil como modelo em uma alfinetada ao seminário, o qual exibia seus filmes em versão digital. O Brasil, com todas as suas dificuldades, ela dizia, havia se esforçado para levar e exibir películas. *Comme il faut*. Lá estava a cineasta do terceiro mundo no seminário mais elitista do primeiro mundo elogiando o terceiro mundo por ele ser mais e melhor que o primeiro.

•

Quem sonha o futuro do Brasil? No sonho de quem, em que língua, em que mídia, nasce o "futuro" em cujas águas o Brasil se abisma e afunda?

Não levantei a mão no Flaherty — sempre o medo de denunciar minha subalternidade ao não falar tão bem a língua do Outro. Teria então perguntado a Trinh Minh-Ha quão neutro, enquanto linguagem e ferramenta, ela achava que o formato de realização e exibição era, especialmente no contexto de lutas pós-coloniais. E

como ela relacionava, se relacionava, o formato às dinâmicas de poder e disputas narrativas por representações não normativas e contra-hegemônicas.

Três anos depois, essas questões me voltaram em um e-mail esboçado, mas nunca enviado, para um programador em Nova York.

uma mensagem retirada do limbo dos e-mails não enviados
(in good broken brazilian english)

Dear J.,

I'm sad to hear we cannot move on with the Tonacci retrospective. I understand your reluctance to show the majority of films in a digital format. As a film buff, I appreciate the effort of showing prints whenever possible. But sometimes I catch myself wondering if this policy is not working against the very same independent cinema to which we claim and wish to work for. By conditioning screenings to the existence of prints, we could be condemning to a limbo of invisibility filmmakers or filmographies that, for reasons maybe alien to a film archive (even an independent or "underground" one) in the US, did not have the chance to have their works preserved in prints.

I'm well aware this limbo was created elsewhere, before you could make the choice of not showing Tonacci in digital. I know the lack of preservation policies in Brazil is the one and only to be condemned for this.

And yet, I still think you (and US public) are to be blamed (sorry for that): you are to be blamed for not allowing yourselves to see a Tonacci film. You are to be blamed for choosing the side of your dignified viewing standards, shutting yourselves from anything that does not attend to your expectations.

In the end it all goes down to this: you can wait for Tonacci to present himself the way you consider the correct way of approaching you, or you can learn to speak Tonacci's language in order to watch a Tonacci's film. I can guarantee: it is worth it.

my very best,

p.

Uma proposta para o festival do esquecimento de Robert Smithson

O festival deverá acontecer nas ruínas do próximo incêndio da Cinemateca Brasileira, em meio aos destroços queimados de filmes e documentos.

Não haverá uma tela, nem projeção.

Funcionários antigos da Cinemateca, eu incluída, deambularemos pelas ruínas do incêndio, descrevendo cena a cena, com o máximo de detalhes possíveis, todos os filmes que vimos e manuseamos ali.

Atores e cineastas devem se misturar ao coro, sussurrando ideias de projetos abandonados, argumentos de filmes nunca feitos.

(...)

Preveem-se algumas reencenações:

— Repetindo a cena inicial de *Sem essa aranha*, Helena Ignez andará pelos destroços do incêndio, sempre em círculos, contornando um projetor ligado e gritando "planetazinho vagabundo", "o sistema solar é um lixo", "subplaneta". A cena se repetirá infinitamente, em loop, até que a luz do projetor queime ou Helena colapse.

— O artista Daniel Santiago e voluntários irão se pendurar nas vigas estruturais remanescentes do edifício, para reencenar sua performance de 1982. Na ocasião, ele pendurou-se pelo tornozelo no teto de uma galeria, segurando um cartaz onde se lia: "O Brasil é meu abismo". A frase título vinha de um poema do poeta e cineasta Jomard Muniz de Britto:

"O brasil não é o meu país: é nossa esquizofrenia.
o brasil não é o meu país: é um vídeo tape de
horror. (...)
o brasil não é o meu país: é nosso buraco
cada vez mais
embaixo
do outro"

•

Com o apoio do Ministério do Turismo (responsável pela Cinemateca), traremos críticos, programadores e curadores internacionais. A todos serão oferecidas almofadas e um caderno de notas.

Como prova de nossa hospitalidade, no convite, estará impressa a carta deixada por Stephen Zweig ao povo brasileiro, quando, em 1942, escolheu dar cabo de sua vida no país que considerava do futuro:

"A cada dia aprendi a amar este país mais e mais e em parte alguma poderia eu reconstruir minha vida, agora que o mundo de minha língua está perdido e o meu lar espiritual, a Europa, autodestruído. Depois de 60 anos são necessárias forças incomuns para começar tudo de novo. Aquelas que possuo foram exauridas nestes longos anos de desamparadas peregrinações. Assim, em boa hora e conduta ereta, achei melhor concluir minha vida. Saúdo todos os meus amigos. Que lhes seja dado ver a aurora desta longa noite. Eu, demasiadamente impaciente, vou-me antes."

Patrícia Mourão de Andrade é doutora em Meios e Processos Audiovisuais pela Universidade de São Paulo, onde atualmente é pesquisadora vinculada ao Departamento de Artes Visuais. Foi curadora de cinema no país do futuro.

(...) 18/09

A pandemia de COVID-19 e a falência dos imaginários dominantes

Christian Laval

TRADUÇÃO Elton Corbanezi
REVISÃO TÉCNICA José Miguel Rasia

O mundo está parado. O que jamais pôde realizar a greve geral de antigos revolucionários que sonhavam "tudo parar" para que tudo recomeçasse sobre uma nova base está em vias de se realizar de um modo trágico, em razão de um micróbio patógeno. E, no entanto, sabemos bem: um vírus não será suficiente para mudar o mundo. Certamente, veremos em breve todos os assassinos do planeta e os amantes do lucro retomarem o controle de nossas vidas. A despeito de todo pessimismo que é legítimo manter contra as ilusões de um novo começo, há uma nota de esperança. Esta pequena e frágil nota ressoa no vazio de imaginários que há pouco dominavam os espaços públicos e mesmo nossas existências privadas. O neoliberalismo que triunfava em todos os lugares ainda ontem, e que estava sempre mais insolente, sempre mais arrogante, sempre mais orgulhoso de ter conseguido fazer os povos pagarem a fatura da crise financeira de 2008, conhece hoje um dos maiores abalos de sua história. É provável que não vejamos se produzir, ao menos rapidamente, a demissão todavia legítima de dirigentes políticos nem a expropriação necessária de capitalistas que conduziram a terra inteira a essa catástrofe e a todas aquelas que vão se seguir. Mas nós já assistimos ao esvaziamento completo do imaginário que circundava as consciências, aprisionava os corpos, constrangia as existências. O que já está aí, e não é insignificante, é a *crise do imaginário neoliberal*. Repito, certamente não se trata do "fim do neoliberalismo", sistema de dominação universal, multidimensional, social e econômico, jurídico e político. As oligarquias neoliberais estão no poder há muito tempo e desejam nele permanecer por longo tempo ainda. E farão tudo para se manter no poder, não abandonarão uma polegada de seus territórios conquistados, nem um grão de suas rendas, nem a sombra de uma de suas evidências. Elas vão tentar certamente, à imagem de Macron, sempre à frente na audácia, se travestir em virtuosos altermundialistas, humanistas de sempre, ecologistas de primeira hora, e até mesmo defensores radicais do fim da globalização. Os falsos profetas já retornam à cena para dizer o contrário do que anunciavam ontem, contando com a amnésia geral

para continuar suas previsões ineptas. Mas a dissimulação que os dirigentes atuais preferem é ainda aquela do soberanismo (*souverainisme*) estatal-nacional. Esse imaginário de contra-ataque reencontra as palavras de um velho mundo que se acreditava desaparecido desde a globalização capitalista, com acentos nacionais diferentes, evidentemente, referências históricas locais, grandes modelos lendários. Na França, é De Gaulle; na Grã-Bretanha, Churchill; nos Estados-Unidos, Roosevelt. Infelizes os povos que não podem vangloriar-se de um herói da Segunda Guerra Mundial, pois estavam do lado errado da história. E, no entanto, qual o valor do imaginário da soberania nacional diante da pandemia que é, por definição, mundial? Pode ocupar o lugar de laço social durante muito tempo, apresentar a imagem confiável de um corpo coletivo autossuficiente, cuja completude poderia servir de defesa eficaz contra o vírus global?

A dupla questão que é preciso colocar hoje consiste, portanto, em saber, de um lado, até onde pode ir essa crise do imaginário neoliberal, e, de outro, qual a chance de o imaginário da soberania erigir-se como substituto possível do imaginário neoliberal.

O imaginário neoliberal: a concorrência como princípio vital

O neoliberalismo pode ser objeto de ao menos duas abordagens tão complementares quanto rivais. Uma, sob o modelo das análises foucaultianas, insiste sobre a tecnologia política específica do neoliberalismo, e enfatiza o tipo original de governamentalidade que o caracteriza. A outra sublinha a dimensão imaginária, ou seja, o conjunto de significações mediante as quais os indivíduos a ele submetidos representam o mundo, os outros e a si próprios. As duas abordagens da governamentalidade e do imaginário são complementares, na medida em que o *processo de subjetivação* que produz o sujeito neoliberal é duplo.

De um lado, a subjetivação neoliberal é o resultado de condutas repetidas, induzidas pela situação na qual se encontram os sujeitos. A norma de condutas está então como fixada na ordem das coisas, nas coerções objetivas que se impõem às práticas e às escolhas. Assim, a concorrência de mercado é uma norma cristalizada nos jogos econômicos e que pertence à própria situação de mercado. O que caracteriza o governo neoliberal é a "pilotagem" à distância das condutas pelo ordenamento do meio em que acontecem a vida cotidiana, o trabalho, os estudos, o lazer, a saúde, a residência etc. A governamentalidade neoliberal se define então como uma *mesopolítica* (do grego *mesos*, meio), isto é, como uma política que passa pelo estabelecimento e pela manutenção de situações que forçam a agir conforme normas inscritas no meio, conforme uma lógica inerente às situações. Nesse sentido, o neoliberalismo é uma racionalidade política que tem por originalidade histórica estender ao conjunto de domínios sociais as normas do mercado, isto é, a concorrência, e a forçar assim os indivíduos a tornarem-se seres competitivos, feitos para a competição, ou, como dizia uma célebre formulação de Foucault, "empreendedores de si mesmos". Nada diz,

desse lado do processo de subjetivação, que o indivíduo, para se dobrar às normas da situação da qual ele é presa, deve necessariamente aderir aos valores do mercado ou a outras representações do homem e da sociedade que estariam relacionadas ao neoliberalismo. Para uma governamentalidade neoliberal ideal, bastaria fixar as normas na realidade, de maneira perfeitamente unilateral, sem ambiguidade, para orientar as práticas segundo a lógica da concorrência, aí compreendidas as práticas daqueles que não aderem, de maneira nenhuma, ao imaginário neoliberal.

Sob este ângulo, o neoliberalismo aparece como uma forma de poder que se pretende técnica, neutra, pragmática. O instrumental político do neoliberalismo é, por excelência, a gestão da competição, que se estende a todos os domínios da existência pela implantação de instrumentos de registro contábil dos resultados da atividade, da avaliação individual das competências, das técnicas de *benchmarking* e de *ranking*, em outros termos, pela implantação do conjunto de ferramentas que permitem construir todos os meios a partir do modelo do mercado econômico. O modo de governo das condutas segundo o princípio da concorrência é suscetível de se articular com ideologias estranhas à pura lógica do mercado, sem, por isso, cessar de se impor como racionalidade dominante. Como diz W. Brown (2007, p. 67) à sua maneira: "O neoliberalismo pode se impor como governamentalidade sem constituir a ideologia dominante." O exemplo norte-americano é rico de ensinamentos a esse respeito. O neoconservadorismo se impôs como ideologia de referência da nova direita, ainda que o "teor altamente moralizador" dessa ideologia parecesse incompatível com o caráter "amoral" da racionalidade neoliberal.[1] Vemos hoje, em todos os lugares, da Turquia à Índia, passando pela Hungria ou pelo Brasil, governos ultraconservadores, às vezes com nítida inclinação fascista, implementarem uma tecnologia neoliberal aparentemente estranha a suas ideologias nacionalistas e religiosas.

De outro lado, o processo de subjetivação se opera pela adoção de representações que satisfazem a necessidade de sentido dos seres humanos, uma necessidade que, como Max Weber sublinhou diversas vezes, está no princípio da dinâmica histórica das sociedades. Em outros termos, as condutas humanas têm geralmente tendência a serem *significativas*, isto é, orientadas pelas significações sociais e culturais que lhes são exteriores e portadoras, elas próprias, das significações por relação declarada de fidelidade, de conformidade ou de adequação com as significações sociais e culturais às quais os sujeitos aderem. O neoliberalismo é então outra coisa que uma mesopolítica, ele comporta uma dimensão mais clássica de *representação* do mundo, do homem e da sociedade. Sem dúvida, o neoliberalismo é menos original sob esse aspecto que sob o outro, mas não deixa de ser caracterizado por significações

[1] Vale notar que a autora discorre nessa mesma nota sobre o neoconservadorismo como uma "ideologia": "Neoliberalismo e neoconservadorismo diferem sensivelmente, em especial porque o primeiro funciona como racionalidade política, ao passo que o segundo permanece uma ideologia." (Brown, 2007, p. 86, nota 6). [N.T.]

originais, em especial as que fazem do *"manager"*, do empreendedor, do *startupper* o herói absoluto. Não se pode, portanto, parar no paradoxo weberiano, e que era também o de Marx, segundo o qual o mercado teria abolido por si mesmo, devido à prevalência da racionalidade do interesse, toda dimensão de significação cultural. Para Weber, se um dos fatores do nascimento do espírito do capitalismo devia ser procurado nas metamorfoses da religião cristã, não restava mais nada desta com o advento do capitalismo, estranho a toda ética da fraternidade como a toda transcendência.[2] Marx, por sua vez, desde o *Manifesto* até *O Capital*, não parou de insistir sobre a impiedosa máquina de acumular que é o capitalismo, o qual podia contar com a "violência econômica" para se impor quase automaticamente. O paradoxo da racionalização e da acumulação tende a ocultar a arbitrariedade própria do mercado e do capitalismo, a não considerá-los como significações imaginárias como outras. Ora, mesmo no regime capitalista mais frio e mecânico, as atividades têm um sentido e baseiam-se em significações gerais para as sociedades e em um certo regime de identificações sociais para os indivíduos. É o que mostra o neoliberalismo.

Mas o que é então o imaginário especificamente neoliberal e o que o diferenciaria do imaginário capitalista em geral? O último encontrou no utilitarismo seu reservatório de significações e de identificações, especialmente com o triunfo do interesse como motivação universal do pensamento e da ação e a figura do *Homo oeconomicus* como figura identificatória.[3] Pierre Bourdieu (2017) tende a reduzir o neoliberalismo à figura clássica do *Homo oeconomicus*, o que tem por falha principal não permitir identificar com precisão suficiente a novidade da governamentalidade e do imaginário neoliberal. Certamente, há razão para sublinhar que o imaginário neoliberal faz sobressair um economicismo generalizado e que se apoia na imagem do indivíduo calculador e responsável, trabalhador, econômico e previdente, conforme um discurso que acompanha o desmantelamento dos sistemas de aposentadoria, de educação e de saúde públicas. Mas, ao insistir sobre o caráter finalmente muito banal desse individualismo utilitarista, parece-nos dizer que o neoliberalismo não apresenta nenhuma significação nova ao menos desde o século XVIII. Ora, é um grave erro, não apenas no plano do instrumental político, mas também no plano do imaginário.

O que há de novo no neoliberalismo é um imaginário da performance do qual o esporte de competição é, ao mesmo tempo, modelo e espetáculo. Não que este tivera o privilégio histórico de ser, de alguma forma, uma causa do neoliberalismo. Ele é apenas a metáfora da ilimitação humana no coração do imaginário neoliberal. E esse imaginário neoliberal de ilimitação está evidentemente em estreita relação com a forma histórica assumida pelo capitalismo globalizado com alto teor financeiro. A

2 Pensamos aqui, evidentemente, nas últimas páginas de *A ética protestante e o espírito do capitalismo* e, de forma mais específica, na passagem em que Weber (1985, p. 224) [2004, p. 165] afirma que o capitalismo "repousa, doravante, sobre uma base mecânica".
3 Cf. nossa obra, Laval (2017).

ilimitação é, sem dúvida, uma dimensão originária do próprio capital, se levamos em consideração Marx, que fez, precisamente, da lógica da "mais valia" (*Mehrwert*) o impulso desse sistema de produção animado pelo deus obscuro do "sempre mais". A superação das fronteiras pelo capital global e a desvinculação de toda materialidade produtiva pelo capital especulativo permitiram à ilimitação capitalista se tornar uma dimensão imaginária que invade tudo e, em particular, as subjetividades. Propusemos, com Pierre Dardot, o termo "ultrassubjetivação" para dizer que o sujeito do neoliberalismo se prende ao seu próprio esforço para superar-se, para atingir objetivos sempre mais elevados (DARDOT; LAVAL, 2009, p. 437) [DARDOT; LAVAL, 2016, p. 357]. Não somos apenas, com efeito, consumidores enganados pelo *marketing* e trabalhadores explorados dos quais se extrai a mais-valia, nós somos obrigados pelo imaginário neoliberal a agir como empresas que devem tirar de nós mesmos uma mais-valia.

Distender e transgredir os limites, ir além de si, tal é a norma que sustenta esse imaginário. Nós nos identificamos como "capital humano", necessitando viver segundo a norma do "sempre mais". O imaginário da performance se impõe em todas as instituições e acaba por apoiar todas as técnicas de gestão que nelas se implanta. O discurso oficial de governantes, dotados da autoridade política soberana, cumpre papel decisivo ao assemelhar o Estado a uma empresa e os governantes, isto é, eles mesmos, a "chefes de empresa", a exemplo de Trump ou de Macron. Mediante a linguagem da empresa que se infiltra até nos domínios tradicionalmente orientados por outra ética totalmente diferente, como a saúde e a educação, esse imaginário da onipotência empreendedora tende a fazer de toda a sociedade um imenso campo de competição, fora do qual há apenas infelicidade, pobreza e indignidade.

Os dois planos, da governamentalidade e do imaginário, se unem e formam uma totalidade subjetiva que deixa pouco espaço à dissidência e à diferença. Essa subjetivação neoliberal é a forma subjetiva normal, a relação de si para consigo normal. No domínio da forma física, da saúde, da sexualidade, do consumo e do sucesso profissional, é sempre a não limitação que prevalece. Tudo que obsta essa corrida insana deve ser condenado como pertencente a um arcaísmo nocivo à felicidade, contrário à vida. Toda inibição psíquica, reserva ética e precaução social são vistas como defeitos pessoais a serem superados. A valorização da extrapolação de limites, nas finanças como na sexualidade, é acompanhada da depreciação de todas as formas de proteção social e de solidariedade. O imaginário neoliberal é a exaltação idealizada de uma forma de existência fundada na lógica do próprio capital. Com o neoliberalismo, a norma capitalista se torna forma social e regra de vida. A concorrência erige-se em princípio vital para a coletividade e para o indivíduo. Esse imaginário neoliberal é, ao mesmo tempo, evolucionista e vitalista, para não dizer neodarwiniano. A concorrência não é apenas um mecanismo inerente ao mercado que permite a melhor alocação de recursos, segundo o dogma da economia neoclássica; a concorrência se

tornou um princípio de vida. É ela que deve orientar as sociedades em direção às melhores instituições, permitir aos indivíduos desenvolverem-se, ou separar com mais precisão os "vencedores" e os "perdedores".

A pandemia e a crise do imaginário neoliberal

Não é muito difícil de compreender o que, no choque real da pandemia, acaba por obstruir esse imaginário vitalista, reduzi-lo à mais completa insignificância, mostrando, sobretudo, seu caráter extremamente nocivo. Quando se trata de vida e morte das populações, a concorrência não tem nenhuma utilidade, ou, mais exatamente, esse imaginário só poderia servir para justificar que os mais ricos sejam mais bem protegidos do vírus do que os mais pobres. O princípio vital da concorrência manifesta-se, cada vez mais, como uma justificativa da sobrevivência dos mais ricos e perde, então, toda sua pretensão de universalidade. Mais ainda, o que a pandemia revela é que a sociedade real, a sociedade realmente útil, não funciona por concorrência, mas, totalmente ao contrário, por cooperação social, interdependência geral de funções e "solidariedade social", conforme a expressão dos sociólogos clássicos. A outra "revelação" que o poder de contaminação do vírus opera é que essa solidariedade não é apenas econômica, ela concerne à relação entre os corpos, à proximidade que cada um mantém com os outros em suas interações cotidianas, em uma palavra, a pandemia revela a inutilidade do imaginário individualista, mostrando, ao contrário, a dependência universal entre corpos individuais, através da palavra, do contato físico, do compartilhamento do espaço comum. A pandemia realiza um tipo de retirada da repressão que pesava sobre o trabalho realmente importante em uma sociedade. De repente, os cuidadores da saúde, mas também os vigias, os entregadores, os caixas, os funcionários da limpeza, os caminhoneiros, os professores, os coletores de lixo e todos os trabalhadores invisíveis do cotidiano aparecem como aqueles que realmente fazem a sociedade viver, que produzem as condições de base para que haja uma vida comum. Ora, todos esses, que pertencem aos níveis inferiores da hierarquia social, que são os mais mal pagos e frequentemente os mais desprezados, não fazem parte dos heróis do imaginário neoliberal. Eles são aqueles que Macron, num dia em que discursava diante de jovens empreendedores de startup, chamou de "pessoas que não são nada". Como derrisórios aparecem, mais do que nunca, o culto ao dinheiro, a corrida pelo sucesso, a luta cínica pelo poder. Uma outra narrativa, mais positiva, impõe-se paralelamente, baseando-se na abnegação dos cuidadores da saúde, na cooperação de cientistas e em todos os pequenos gestos cotidianos de ajuda mútua. E não é insignificante que em determinados países, todas as noites, na mesma hora, uma parte da população confinada posiciona-se à janela para aplaudir aqueles que estão "na linha de frente" da solidariedade. Aparece então a possibilidade de um outro mundo, que se fundamentaria sobre serviços públicos mais fortalecidos, mais bem respeitados e financiados, o que implicaria o estabelecimento de maior justiça

social e fiscal, a redução drástica de desigualdades, o controle democrático da economia e a submissão das finanças às necessidades da sociedade.

Mas há talvez um signo ainda mais importante da crise do imaginário neoliberal que diz respeito à visão de futuro que ele traz. Como Weber fazia em seu tempo, deve-se perguntar pelos efeitos de uma decepção em massa quanto à promessa de felicidade futura. É esse grande desencantamento que começamos a viver e que é acelerado pela pandemia hoje. Isso vai muito além da crise econômica que se anuncia e de suas terríveis consequências sociais. Com a pandemia, estamos lidando com uma aceleração da *crise de esperança*. Esta crise é mais importante, na medida em que ela ultrapassa o plano das subjetividades individuais, mais ou menos deprimidas, mais ou menos pessimistas. A esperança é um cimento social, se acreditamos em Marcel Mauss, para quem toda comunidade tem a forma de uma expectativa comum. Ora, o imaginário neoliberal continha uma promessa desse tipo, por menos crível e por mais negada pelos fatos que ela fosse: por meio da aplicação do princípio da concorrência a todas as atividades, da extensão do campo da performance, do escoamento mecânico da riqueza em direção aos mais pobres, a prosperidade viria, cedo ou tarde, simplesmente em virtude do acréscimo da eficácia geral do sistema. Sabemos, hoje, que nada dessa crença é fundamentado. Vamos em direção ao pior, e o imaginário neoliberal não apenas nada pode fazer, como é ele que nos conduz nesse rumo. A lição do vírus global é, desse ponto de vista, radical.

O imaginário soberano: último recurso contra o vírus?
A crise do imaginário neoliberal não o conduz, todavia, à sua superação. E isso porque, já há muito tempo, a exasperação dos "perdedores" do concorrencialismo neoliberal foi, em grande parte, canalizada e neutralizada por ideologias e líderes demagogos, que fizeram da nação, da etnia, da religião, e, mais geralmente, da identidade comunitária majoritária, uma saída eleitoralmente muito eficaz. Esse contramovimento autoritário, nacionalista e frequentemente religioso explora os efeitos destrutivos sobre as vidas da globalização capitalista e o sentimento de privação e de desespero que foi sua sequência lógica. O contramovimento não coloca em questão, de maneira nenhuma, a governamentalidade neoliberal, mas tenta, antes, dissociá-la do imaginário neoliberal tal como o descrevemos acima. É, doravante, em termos culturais e como membros de uma comunidade nacional que os indivíduos devem prioritariamente se definir.

Podemos chamar "imaginário soberano" a crença segundo a qual apenas a soberania nacional defendida pelo Estado-nação constituiria a nova salvaguarda, a nova esperança no lugar de uma globalização fracassada. É preciso repetir que o nacionalismo identitário e violento não combate o capitalismo em si mesmo, mas o que, na globalização, ameaça uma determinada pureza nacional, étnica e religiosa. O autoritarismo de Modi, Erdogan, Bolsonaro, Putin ou Trump e muitos outros dirige a sua

(...)

fúria contra bodes expiatórios, imigrantes, estrangeiros em geral, muçulmanos ou judeus, conforme o caso, o que não impede, em absoluto, tais dirigentes de conduzir políticas *"probusiness"* particularmente radicais, em especial em matéria fiscal e social. Na realidade, encontramo-nos diante de um "novo neoliberalismo", formação híbrida da governamentalidade neoliberal e do imaginário soberano que visa a integrar a cólera popular contra o "sistema" e a revertê-la, de forma extremamente hábil, com a ajuda de proposições demagógicas, contra os próprios interesses populares. Essa maneira bastante original de salvar o neoliberalismo da agonia completa, como conseguiu fazer até agora Trump, pode sobreviver à pandemia? Em outras palavras, o nacionalismo e o autoritarismo vão sair fortalecidos dessa crise, como podemos temer, ou, ao contrário, mostrarão seu aspecto derrisório?

Certamente, há elementos da situação que suscitam reflexão. Dani Rodrik apresentou uma tese provocativa ao afirmar que provavelmente nada mudaria com a COVID-19: "A crise atual põe claramente em evidência as características dominantes do regime político de cada um dos Estados, que se tornam, de fato, uma versão amplificada de si mesmos. Poderíamos, assim, testemunhar uma crise que, em vez de constituir a reviravolta que muitos anunciam para a política e a economia em nível mundial, em vez de conduzir o mundo a uma trajetória significativamente nova, intensificaria e consolidaria, de fato, as tendências existentes."[4] A retórica da "guerra contra o vírus", o apelo à repressão policial e a mobilização do exército em um grande número de países para fazer respeitar o confinamento, a hiperverticalização de decisões, mesmo incoerentes, são todos exemplos disso. É igualmente a instauração, em numerosos países, do "estado de urgência sanitária" que abre o caminho a políticas autoritárias ainda raramente observadas nas democracias. A fascinação de determinadas elites pelo modelo totalitário chinês, a tentação da vigilância de massa possibilitada pelas redes sociais, e, como na Hungria de Orban, a instauração de uma ditadura aberta, são fatos que vão nesse sentido. Poder-se-ia acrescentar que há grandes chances de a crise econômica constituir o pretexto para medidas coercitivas sobre os trabalhadores que necessitarão da mão de ferro do patronato e do Estado para impô-las à população. Sabemos que a expansão do neoliberalismo, em curso há cinquenta anos, sempre se aproveitou de crises para se fortalecer e que isso só foi possível mediante a redução progressiva de liberdades públicas e a implementação de dispositivos antissindicais. É possível que aconteça o mesmo novamente, sob o pretexto de que será preciso pagar a dívida e retomar o crescimento trabalhando ainda mais, como já indicaram, na França, representantes do patronato e membros do governo.

Há, no entanto, outro elemento a ser considerado. O etnonacionalismo e o soberanismo estatal baseiam-se em descontentamentos populares nascidos de causas reais, estritamente ligadas à globalização capitalista, em particular, a diminuição da

4 É a tese do professor de Harvard, Dani Rodrik (2020), em "Le Covid-19, une crise qui ne va rien changer".

proteção social, a estagnação ou a baixa de salários, a precarização, as desigualdades de renda etc. Mas, poderá a pandemia desempenhar amanhã o mesmo papel de fermento da cólera da qual se beneficia a extrema direita com as crises financeiras ou o desemprego de ontem? Pode-se duvidar disso, ao menos uma vez passados os profundos ressentimentos com relação a governantes que não anteciparam, tampouco administraram a crise pandêmica. Pois, de que maneira o reestabelecimento da soberania nacional poderia ser a resposta adequada a um fenômeno tão global quanto uma pandemia? Em vez disso, o nacionalismo dos Estados impede um contra-ataque coordenado em nível mundial, como se cada país devesse enfrentar isoladamente a pandemia, como se houvesse 197 epidemias nacionais. Quanto aos países mais ricos, a começar pelos Estados Unidos, eles fazem uma guerra desleal para se apossar das máscaras, dos testes e dos respiradores. A União Europeia mostra o pior exemplo da luta de todos contra todos, como se a "vitória" na "guerra" contra o vírus mundial pudesse ser apenas nacional. Incapaz de ter uma estratégia sanitária coordenada, apesar da interdependência das economias europeias, a UE é igualmente incapaz de responder de maneira unificada à ameaça de colapso econômico geral. As velhas reações egoístas retornam: os Países Baixos e a Alemanha recusam qualquer mutualização de dívidas com os países europeus mais afetados pela pandemia. Enquanto a OMS invoca um vasto programa de solidariedade aos países do Sul, os mais mal equipados para enfrentar as consequências da infecção, os países do Norte reservam de forma possessiva seus equipamentos e seus recursos financeiros.

O retorno do comum
Em entrevista ao jornal suíço *Le Temps*, Suerie Moon (2020), codiretora do Centro de Saúde Global do Institut de Hautes Études Internationales et du Développement, explicava com pertinência que "a crise que atravessamos mostra a persistência do princípio da soberania estatal nas questões mundiais. [...] Sem a perspectiva global que oferece a OMS, atiramo-nos em direção à catástrofe. Essa perspectiva lembra também, às lideranças políticas e sanitárias de todo o planeta, que a abordagem global da pandemia e a solidariedade são elementos essenciais que incitam os cidadãos a agir de maneira responsável".

Em vez de um "retorno do Estado soberano", pode-se esperar que forças sociais e políticas tenham a capacidade e a vontade de colocar à frente a urgência da solidariedade comum na escala de cada país e em escala mundial. A crise pandêmica mostra que apenas uma *solidariedade vital* entre humanos pode combater, de forma eficaz, a difusão do vírus na população. E, para tanto, é preciso, em cada país, serviços públicos que funcionem como verdadeiras instituições do comum (*institutions du commun*). Além disso, quando o contágio é mundial, a necessidade política mais urgente da humanidade é a instituição de *comuns mundiais* (*communs mondiaux*), de que a OMS é uma forma bastante imperfeita, ainda excessivamente submissa à rivalidade entre

Estados e muito dependente de financiamentos privados. Atualmente, os riscos maiores são globais, e a ajuda recíproca só pode ser mundial. O que nos acontece nos dias atuais é apenas uma prefiguração de catástrofes por vir se não mudarmos, desde hoje, as trajetórias econômicas e ecológicas. É, portanto, desde já que precisamos trabalhar para uma outra organização política mundial fundada na instituição de comuns mundiais, especialmente em matéria sanitária, climática, financeira, migratória, educativa, cultural. Nem o neoliberalismo, nem o soberanismo podem responder às necessidades da humanidade. É o que nos ensina tragicamente a crise pandêmica.

Referências

BOURDIEU, Pierre. *Anthropologie économique*. Paris: Seuil, 2017.

BROWN, Wendy. *Les habits neufs de la politique mondiale*. Paris: Les Prairies Ordinaires, 2007.

DARDOT, Pierre; LAVAL, Christian. *La nouvelle raison du monde*. Paris: La Découverte, 2009. [Ed. bras.: *A nova razão do mundo: ensaio sobre a sociedade neoliberal*. Trad. Mariana Echalar. São Paulo: Boitempo, 2016.]

LAVAL, Christian. *L'Homme économique. Essai sur les racines du néolibéralisme*. Paris: Gallimard, Coll. « Tell », 2017.

MOON, Suerie. "Avec le coronavirus, les États-Unis courent au désastre" (Entretien). *Le Temps*, Lausanne, 12 mar. 2020. Disponível em: <https://www.letemps.ch/monde/suerie-moon-coronavirus-etatsunis-courent-desastre>. Acesso pelo tradutor em 11 jun. 2020.

RODRIK, Dani. "Le Covid-19, une crise qui ne va rien changer". *Les Echos*, Paris, 9 abr. 2020. Disponível em: <https://www.lesechos.fr/idees-debats/editos-analyses/le-covid-19-une-crise-qui-ne-va-rien-changer-1193461>. Acesso pelo tradutor em 11 jun. 2020.

WEBER, Max. *L'Éthique protestante et l'esprit du capitalisme*. Paris: Presses Pocket, 1985. [Ed. bras.: *A ética protestante e o "espírito" do capitalismo*. Trad. José Marcos Mariani de Macedo. São Paulo: Companhia das Letras, 2004.]

Publicado originalmente em Mediações - Revista de Ciências Sociais, v. 25, n. 2 (2020).

Christian Laval é professor emérito de Sociologia na Universidade Paris-Nanterre. Pesquisador Associado do Institut de Recherches de la FSU (Paris). Professor Emérito do Laboratório SOPHIAPOL — Unité de Recherche en Sociologie, Philosophie et Anthropologie Politiques. E-mail: christian.laval@u-paris10.fr.

(...) 02/10

Carta para Ailton Krenak
Nurit Bensusan

Ailton,
 É de onde você veio até onde eu vim e de onde eu vim até onde você veio que acontece o encontro. Você trilhou o caminho da terra até o livro, eu percorri a estrada do livro até a terra. Vim de um povo que se dizia povo, mas sem terra e, ainda assim, povo, povo do livro. Você veio de um povo que só se diz povo com terra e faz da terra o povo. É interessante pensar em como podemos sair de lugares tão distintos e chegarmos a esse ponto de encontro.
 Mas temos também muita história em comum... Enquanto o seu povo, apesar de enraizado na América, nos gerais e nos meandros do vale do rio Doce, era perseguido, fugia, matava e morria, o meu, desenraizado, errava de canto em canto, procurando onde ficar, sem incomodar. Vagou das terras palestinas para a Mesopotâmia, dali para o norte da África e, com os mouros, para a Península Ibérica. De lá, expulso mais uma vez, com o advento da reconquista da região pelos cristãos, para a Turquia.
 Você conta que, além de chamar de botocudos todos os índios das matas do rio Doce e até do Espírito Santo, ainda no começo do século XIX, os nomes que designaram os índios depois eram, em grande parte, nomes de lugares. Assim acontece com o meu povo também, para além de serem chamados todos de judeus, os dessa minha vertente são chamados de sefarditas, uma referência à Espanha – *Sefarad*, em hebraico –, de onde fomos expulsos na mesma época em que os europeus chegavam aqui, na América do Sul.
 Esse meu povo, de tanto ser proibido de ter terras, por séculos a fio, em qualquer lugar que andava, passou a acreditar que era composto de seres essencialmente urbanos, daqueles que não pisam na terra e que acham que a natureza é de outra natureza que não a deles. Foi assim que eu cresci, com essa música nos ouvidos: saber línguas, estudar algo aplicável a qualquer lugar do planeta e estar pronta para ir embora a qualquer momento... Nenhum apego local, nenhuma atenção à natureza, à paisagem, às plantas ou aos pássaros. Uma aposta na eterna errância ou numa terra prometida que parece não cumprir nunca a promessa.
 Você, por sua vez, diz que, quando pensa no território do seu povo, pensa em um lugar onde a história, os contos e as narrativas dele acendem luzes nas montanhas, nos vales, nomeando lugares e identificando o fundamento da sua tradição na herança ancestral do seu povo. Há algo assim na tradição cultural do meu povo também, a terra prometida, terra de leite e mel. Mas essa terra é um misto de território

físico e geográfico com uma terra mítica, só alcançável na era messiânica. Assim, alguns consideram que ela existe hoje; outros acreditam que ela existe, mas não deveria existir; e outros, ainda, estão convencidos de que, apesar de ela existir hoje, não é ali que seu judaísmo cabe. Claro, você sabe, entre os judeus é como entre os índios: dois judeus (ou dois índios), três ideias, quatro lideranças...

Eu quero acreditar que esse cenário, ou essa minha ancestralidade, me permite algum conforto nos labirintos que ligam as questões de cultura aos assuntos espinhosos da identidade. Sei que você acredita que os fundamentos de uma tradição não são leis nem mandamentos, que devem ser seguidos sob pena de não sermos mais quem somos. As tradições estão vivas e mudam o tempo todo, dinâmicas como a vida. Afinal, a vida é movimento. Você diz, inclusive, que é isso que nos possibilita sermos contemporâneos uns dos outros mesmo vivendo de formas muito distantes: aqueles que fazem fogo friccionando uma varinha no terreiro de casa ou no meio da floresta e os que usam celulares com os aplicativos recém-lançados no mercado. Aqueles que sequer cozinham aos sábados, dia oficial do descanso judaico, segundo os preceitos religiosos, e os que fazem cirurgias complexas nesse dia. Somos todos índios, somos todos judeus.

Não são, e não podem ser, a meu ver, as manifestações culturais as definidoras da identidade dos povos. Se você mora em uma cidade, anda de carro, viaja mundo afora, escreve num computador e conversa pelo celular, você é menos Krenak? Se eu como carne de porco, trabalho aos sábados, como pão na Páscoa judaica e não jejuo no dia do perdão, sou menos judia? Índio é quem diz que é índio e é assim reconhecido por seus pares. Judeu é quem diz que é judeu e é assim reconhecido por seus pares. Mas o labirinto é extenso, e nem sempre podemos contar com os préstimos de uma Ariadne...

Quando a identidade confere direitos, principalmente em cenários onde não é isso que se quer, os questionamentos afloram. Quando é mais conveniente acreditar que todos querem viver da mesma forma e que não há espaço para viver simultaneamente de muitos jeitos diferentes, as janelas para fora desse pensamento hegemônico são trancadas. É aí que talvez se esconda o segredo do encontro. Mais uma vez, concordo com você, nossos encontros acontecem todos os dias. Não é possível cravar 1500 como o ano do encontro entre os europeus e os índios que viviam nessa terra, assim como não faz sentido acreditar que o momento do contato entre índios e brancos, entre judeus e árabes, entre europeus e povos das Américas é o do encontro. O encontro se faz no convívio, ou como você bem diz, há uma espécie de roteiro do encontro que se dá sempre, que permite que reconheçamos o outro, e eu acrescentaria, que nos reconheçamos também no outro.

Há, porém, quem não queira nem acredite no encontro. Há quem aposte no fim da diversidade de modos de vida. E há aqueles, tão desumanos ou talvez tão humanos, que agem para pôr um fim físico a esses modos de vida, limitando direitos, alimentando preconceitos e estereótipos, ameaçando e mesmo matando. Já vimos isso acontecer, você e eu. Estamos vendo isso acontecer de novo.

Eu te escrevo essa carta, aqui no Canadá, no momento em que se comemora, por um lado, os dez anos do início dos trabalhos da Comissão da Verdade e da Reconciliação entre os brancos e os índios, depois de histórias tão escabrosas quanto as nossas, mas, por outro, se reconhece que um genocídio está sendo perpetrado, agora, contra os povos originários desse território, diante do número de feminicídios de mulheres indígenas.

Essa Comissão foi estabelecida em junho de 2008 e concluiu seus trabalhos em 2015. Parte importante de seu mandato tinha relação com as "Residential Schools", um conjunto de internatos para onde as crianças indígenas eram mandadas depois de arrancadas de suas famílias. Acho que, de alguma forma, isso se parece com o tal Reformatório Agrícola Indígena para onde índios, inclusive Krenak, que resistiam aos desmandos dos administradores das aldeias eram enviados. Nesses lugares não faltavam repressão, confinamento, abusos psicológicos e castigos físicos.

O sistema das "Residencial Schools" funcionou aqui no Canadá por mais de cem anos, administrado pelas igrejas cristãs. A última "escola" foi fechada na década de 1990. Ali as crianças eram proibidas de falar suas línguas maternas e de adotar qualquer hábito de sua cultura originária. Os casos de abuso sexual eram frequentes, e não se sabe até hoje quantas crianças morreram nesses lugares. Nada diferente do que deve ter acontecido nos internatos salesianos e de outros missionários ao longo dos séculos no Brasil.

Achei particularmente interessante que uma das críticas que foram feitas à Comissão era derivada do uso do termo "reconciliação". Dizia-se que o uso dessa palavra conduzia à ideia de que em algum momento teria havido uma relação harmônica entre os colonos e os povos indígenas que viviam no Canadá que seria, então, restaurada pelo trabalho da Comissão. Os críticos, porém, alegavam que essa relação jamais existiu e que o uso do termo "reconciliação" perpetua esse mito, evitando reconhecer que havia uma soberania dos índios antes do contato. Em contraposição a essa crítica, você conta que, nas narrativas antigas dos diversos povos indígenas do Brasil, havia uma profecia sobre a chegada dos brancos. O branco, nessas histórias, é identificado como um irmão, alguém que deixou o convívio dos índios e partiu para não se sabia onde. Nas profecias, ele voltava para casa, mas era um estranho, não se sabia o que pensava ou o que queria, se vinha como irmão que volta à casa materna ou como alguém que se afastou tanto de suas origens que volta como uma ameaça. Assim, um cenário de reconciliação poderia se delinear... ou não.

Uma eventual reconciliação entre esse irmão perdido e seus parentes só poderia se dar a partir do encontro. Mas, desde sua volta, o que fez esse irmão perdido foi demarcar terras, entregá-las a senhores feudais e coronéis, implantar fortes e violências, destruir florestas e paisagens, tudo em nome de uma miragem de progresso. Não há encontro possível assim, quando um mundo destrói propositadamente o mundo do outro. Quando o volume de violência perpetrado tem como finalidade acabar com a resistência e conduzir a aceitação da ordem imposta.

Ainda assim, porém, a resistência não acabou. Nossos povos são resilientes. Judeus enfrentaram pogroms na Rússia, na Polônia, na Ucrânia e em vários outros lugares. Seis milhões morreram na Segunda Guerra Mundial, em campos de concentração e de extermínio. Mas, apesar de tudo isso e do antissemitismo crescente e ubíquo, continuamos aqui. E uma forma de estar aqui, como judia, pode ser também lutar contra as ações dos próprios judeus que espelham o comportamento dos outros, discriminando, ameaçando e matando. Vale sempre lembrar que há diversas formas de ser judeu, sefardita, índio, branco ou qualquer outra coisa.

Os índios, em sua pluralidade, seguem aqui também. Como você disse, houve, sim, uma descoberta do Brasil pelos brancos em 1500, mas houve depois uma descoberta do Brasil pelos índios nas décadas de 1970 e 1980. Nessa ocasião, os índios descobriram que, apesar de eles serem simbolicamente os donos do Brasil, eles não têm lugar nenhum para viver nesse país. Terão que fazer esse lugar existir dia a dia. E agora, cada dia mais, terão que inventar o que é ser índio no Brasil.

Saber, mesmo, eu não sei, mas desconfio que essa invenção já começou e tem acontecido quando os índios chegam às universidades e promovem um encontro de saberes real. Tem acontecido quando temos, entre os parlamentares, uma deputada federal indígena, Joênia Wapichana, articulada e combativa. Quando há índios professores, médicos e advogados e, ao mesmo tempo, há aqueles que vivem nas aldeias, respirando os ritmos da natureza. Tem acontecido quando os índios se organizam e vão a Brasília a cada ano, no Acampamento Terra Livre, fazer pressão pelas pautas de seus interesses. Tem acontecido quando um dos livros mais importantes do momento, *A queda do céu*, foi escrito por um índio yanomami, Davi Kopenawa. Mas tem acontecido também quando os povos indígenas seguem lutando por seus direitos e territórios. Pelo direito de seguir sendo.

Essa invenção é a multiplicação da possibilidade do encontro. E aqui eu abro parêntesis para te contar uma história sobre encontros. Quero te falar sobre o encontro entre Edward Said e Daniel Barenboim. O primeiro, um palestino que nasceu em Jerusalém, em 1935, e acabou se tornando professor de Inglês e de Literatura Comparada na Universidade de Columbia, em Nova York. Said sempre esteve engajado na luta dos palestinos, contra a ocupação israelense e contra aqueles que demonizam o islã. Ele era um excelente pianista e, por meio do caminho da música, conheceu Daniel Barenboim. Este, por sua vez, é um judeu nascido na Argentina que se mudou para Israel quando era adolescente e hoje mora em Berlim. Barenboim é pianista e maestro. Do encontro entre eles nasceu, em 1999, a orquestra West-Eastern Divan. O divã ocidental-oriental, o nome da orquestra, é inspirado no título de uma antologia de poemas de Goethe que tentava conciliar a tradição poética árabe com elementos da modernidade europeia. Originalmente, a sede da orquestra era em Weimar, na Alemanha, mas agora está em Sevilha, na Espanha. Mas o que é de fato interessante nessa orquestra é que seu objetivo é promover o diálogo e o

(...)

reconhecimento da humanidade do outro. Os músicos são árabes e judeus do Oriente Médio, que tocam juntos. Barenboim e Said disseram, mais de uma vez, que a orquestra abre uma brecha no desconhecimento que judeus e árabes, israelenses e palestinos têm uns dos outros e, como diria você, cria um roteiro para o encontro.

Acredito que encontros assim ajudam as pessoas a inventar seu lugar no mundo, contemplando mais possibilidades e criando questões que nem se colocavam antes. Como disse um dos músicos da orquestra West-Eastern Divan: o que vai acontecer se eu encontrar um dos meus colegas de orquestra no campo de batalha?

Você disse uma vez que, se os índios continuarem a ser vistos como os que estão para ser descobertos e se seguirem encarando cidades e tecnologias apenas como algo que ameaça e exclui, o encontro continuará a ser protelado. Os índios estão dando um importante passo em direção ao encontro, passaram a se apropriar das tecnologias e entender os riscados das cidades, mas sempre deixando claro que índios são e índios permanecem. Acho que os outros, não índios, talvez por serem tão mais numerosos e tão imersos nas suas formas hegemônicas de estar no mundo, ainda não conseguiram dar esse passo.

Ou talvez não quiseram e nem queiram, como sociedade, compreender que existem alternativas. Talvez a maioria esteja confortável nessa corrida sem fim para lugar nenhum, na qual o que fica para trás é só um rastro de destruição. Talvez não tenham percebido que não estamos acampados aqui provisoriamente, essa é nossa casa. Talvez não tenham se dado conta de que deveríamos nos reconhecer como um estado plurinacional e não insistir em permanecer como colonizadores oprimindo eternamente outros povos e outras formas de viver. Enfim, talvez não tenham entendido que tudo tem consequências.

Quando, porém, o encontro acontece, ele é avassalador e, por que não dizer, sagrado. E assim, se encontro for, ele nos dá asas, nos permite mirar o futuro, o que está por vir, o que podemos vir a ser. Nos mostra que há caminhos, por mais perdidos que estejamos; que o céu pode não despencar sobre nossas cabeças e ali permanecer nos dando azul; e que o que passou é pouco diante do que pode passarinho.

É no território do conhecimento umbilicalmente ligado à natureza que acontece o nosso encontro. Em uma terra que é física, mas é mítica. Geográfica mas sagrada. Histórica mas prenhe de devires. Tradicional mas inovadora. Sua e minha. Nossa. Aqui e agora. Sempre.

Este texto foi originalmente publicado no livro Do que é feito o encontro *(Editora IEB Mil Folhas, 2019).*

Eu, **Nurit Bensusan**, sou uma ex-humana, diante dos descalabros da nossa espécie desisti da humanidade, mas continuo bióloga. Enquanto isso, reflito sobre paisagens e culturas, formas de estar no mundo e as inspirações da natureza. Além disso, escrevo livros, faço jogos e aposto minha vida em usar a imaginação como alavanca para suspender o céu e promover aquele básico lé-com-cré.

(...) 20/11

Onirocracia, pandemia e sonhos ciborgues

Fabiane M. Borges, Lívia Diniz, Rafael Frazão e Tiago F. Pimentel

> *"Um inconsciente cuja trama não seria senão o próprio possível, o possível à flor da linguagem, mas também o possível à flor da pele, à flor do socius, à flor do cosmos..."*
> Félix Guattari, O Inconsciente Maquínico

1. Sobre o arquivo de sonhos da pandemia

Durante a quarentena da COVID-19, lançamos uma plataforma na internet para reunir relatos de sonhos. Ela funciona tanto como um registro histórico quanto um lugar de domínio público, onde pessoas interessadas possam ter contato com essas múltiplas narrativas oníricas para desenvolver suas próprias ciências do sonho ou se entregar à força literária dos relatos. O *Pandemic Dream Archive*[1] rapidamente teve muitos acessos e começou a receber vários sonhos por dia. A plataforma alcançou uma extensão transnacional, com amostragem de 35 países e mais de quinhentos relatos nos três primeiros meses de quarentena. Quando começamos a nos envolver com o material, percebemos que se tratava de um fenômeno particular, que aquela rede de inconsciente respondia à intrusão do vírus e à pandemia, de diferentes maneiras, claro, mas havia uma teia comum interessante de se investigar. Mas, para abordar esta questão, precisamos descrever minimamente nossa visão de inconsciente, pois aí habitam os sonhos.

2. Rede de inconscientes

Partimos da ideia de uma rede de inconscientes[2] que funciona como um campo de comunicação entre as coisas, uma comunicação não racional, não objetiva, mas

1 Cf. site do projeto: <http://archivedream.wordpress.com>. Acesso em 9 nov. 2020
2 Cf. Fabiane M. Borges, "Futuros Sequestrados X Anti-Sequestro dos Sonhos". *Manzuá: Revista de Pesquisa em Artes Cênicas*, v. 2, n. 1, p. 44, 18 ago. 2019. Disponível em: <https://periodicos.ufrn.br/manzua/article/view/17422>.

intuitiva, transversal e multiespecífica, em constante encontro e estranhamento com tudo que comunica. Para seguir essa prosa especulativa, partimos da ideia de uma rede de inconscientes que negocia com diferentes estatutos do inconsciente, com elementos do inconsciente freudiano, por exemplo, lugar onde se experiencia o Édipo, a castração e o recalque, mas também com o inconsciente como linguagem de Lacan, que nos permite atingir picos elevados da metafísica sem resvalar em um espiritualismo universal, que talvez o inconsciente coletivo arquetípico de Jung acabe nos conduzindo, o que escapa do perfil materialista das psicanálises, mas que nos ajuda de qualquer modo a compreender como seria a textura de um cosmos do inconsciente. Numa espécie de conspiração materialista e utilizando pistas do inconsciente maquínico de Guattari, saímos do terreno puramente antropocêntrico, trazendo a rede de inconscientes como um lugar onde se articulam as relações entre humanidade, natureza e tecnologia, a fim de assumir um inconsciente que escapa do *Homo sapiens* e adentra a trama do inconsciente "dos outros". Para pensar essa rede de inconscientes, devemos entender que, além de ser uma rede de conceitos sobre o inconsciente, é também um campo ativo de intercomunicação entre diferentes agentes da diversidade extra-humana.

 As teorias contemporâneas sobre perspectivismo, virada ontológica e animismo nos ajudam a compreender melhor essas relações interespecíficas quando nos conectam com cosmovisões ameríndias ou aborígenes, por exemplo. Cosmovisões que indicam um corte com as perspectivas ocidentais, desorganizando as relações instituídas pelos modernos entre natureza e cultura, trazendo a metafísica para o campo da imanência, focando na interpenetração entre subjetividade humana e subjetividade animística. Com a ideia de um campo multiespecífico de relações onde não há centralidade humana sobre os vários agentes, mas a relação dos agentes entre si. Onde o humano também entra como parte do processo, apesar da dificuldade, já que utiliza historicamente tecnologias de separação com tudo que indica natureza para tornar-se sujeito civilizado. Técnicas essas que são tradicionalmente forjadas pela mitigação programática da animalidade no *Homo*, ou seja, quanto menos animal se é, mais humano se torna. Essa equação nos parece dar a largada na série de gestos de separação que formam a máquina do inconsciente colonial e a cartilha de privilégios epistemológicos do poder antropo-falo-logocêntrico. Mas há muitas comunidades que resistiram e resistem a esse afastamento e ainda hoje autoproclamam sua diferença em relação às doutrinas da civilidade. A questão que se coloca aqui é: O que acontece com as línguas extintas, culturas escravizadas, colonizadas, as relações interespécies maculadas pela força das religiões e dos estados? A "natureza" foi reprimida e com ela constelações de relações. Elas retornam em algum momento, com a força de um transbordamento e não cessam de comunicar, sobrevivendo no campo do inconsciente até se atualizar de alguma forma na materialidade. Ao mergulhar nessa nova trama relacional, manifestada em parte nos fragmentos

dos restos civilizatórios que subsistem na ecologia do inconsciente, conseguimos imaginar, através do ensaio especulativo, algumas alternativas para o projeto de centralidade e domínio da natureza que ainda persistem no contemporâneo e revelar a plasticidade de objetos forçadamente escondidos.[3]

Interessa aqui pensar essa relação também com as máquinas, com os projetos ciborgues ou trans-humanistas, com essas teorias de superação do corpo humano (considerado como corpo obsoleto, corpo 1.0) através da robótica, das mutações genéticas induzidas e dos *uploads* de consciência, ou seja, uma transantropotecnia de ponta, que já acontece cotidianamente em nossas vidas, com a inteligência artificial, capitalismo de dados, *biohacking* e edição genômica.[4] Cabe perguntar se a alteridade que ainda habita os sonhos humanos habitará também os sonhos trans-humanos, nos quais supostamente a "natureza" estaria ainda mais apartada. Ou seja, como nossas inteligências artificiais e aprendizagem de máquina lidarão com as ecologias, com a subjetividade? Terão elas capacidade de reativar a natureza perdida? Como essa trama do inconsciente ciborgue se relaciona com o extra-humano?

Nesse sentido, nos interessa especular sobre como seria a ecologia de inconscientes das Camilles[5] – e aqui também se percebe um projeto trans-humanista, mas de outra ordem, já que se estrutura nas relações interespecíficas, usa as mutações genéticas a favor da recuperação de espécies extintas e maneja a rede de inteligências a serviço da recomposição da natureza terrestre. Nesse ponto, nos sentimos ávidos por ampliar as informações que Donna Haraway nos dá em seu texto, para imaginar esses inconscientes compostos através da combinação de humanos, animais, insetos, botânica e tecnociência das gerações Camilles, criaturas que ainda quando fetos recebem cargas genéticas de espécies extintas em seu corpo e são criadas como seres híbridos a partir de várias relações, não só com a família nuclear ou com a comunidade de humanos, mas também com todos os outros.

Cabe aqui falar da condição multitemporal que é necessária para compreender uma rede de inconscientes. Vemos essa condição como um território de agenciamento entre ancestralidades e futuros, e a linearidade temporal entre ambos é desinvestida em nome da constituição de uma temporalidade que funciona como campo de força povoada por memórias de passado e futuro a um só tempo. Imaginações, sombras, resquícios de mundos inventados que nunca sequer conseguiram existir, mundos perdidos, extintos, línguas mortas, mas que sobrevivem em forma de

3 Cf. Fabiane. M. Borges, "Ancestrofuturismo". *Tecnoxamanismo*. São Paulo: Invisíveis Produções, 2016. Disponível em: <https://tecnoxamanismo.files.wordpress.com/2018/05/tcnxmnm-22_layout-2.pdf>. Versão em inglês disponível em: <http://europia.org/cac6/CAC-Pdf/12-CAC6-16-Fabi_Malu_Ancestrofuturism.pdf>.
4 Cf. Jennifer A. Doudna; Samuel H. Sternberg, *A Crack in Creation: Gene Editing and the Unthinkable Power to Control Evolution*. New York; Boston: Mariner Books, 2018.
5 Cf. Donna Haraway, "The Camille Stories". *Staying with the Trouble*. New York: Duke University Press Books, 2016. [Ed. bras. no prelo pela n-1 edições.]

espectralidade, que por sua vez exercem pressão sobre a realidade. É o imemorial, o pré-individual, as ontologias não vingadas, mas que existem como rastro arqueológico, como genes recessivos, como sementes extraviadas, que podem vir a comunicar-se através dos sonhos. Ou ainda como memória atemporal, como potência do devir que atravessa o fosso entre a animalidade e a humanidade, o organismo tornando-se ciborgue a partir da ferramenta, como hominídeos diante do obelisco, subsistindo entre as ficções utópicas e distópicas para gerar o incomensurável paradoxo. Por exemplo, o feto na última cena de 2001 – *uma odisseia no espaço*, que, de dentro de sua atmosfera solta no vácuo, olha para a Terra como quem acessa a própria possibilidade do eterno retorno.

A ideia de uma rede de inconscientes nos lança de maneira transdisciplinar a pensar um inconsciente que, sim, abarca a construção de significantes humanos em todas as suas torções traumáticas, imaginárias, simbólicas, arquetípicas, mas que também é campo de comunicação entre as coisas. Essas multiplicidades são como estratos espectrais que existem como um *outside* do sonhador, que pode vir a frequentar seu inconsciente se por acaso encontrar ambiente propício, ou seja, se for capaz de ser sonhado. A partir disso é possível que se estabeleça alguma forma de comunicação. Como uma *deep web* sem contornos específicos onde ocorre um cosmodrama feito de fragmentos de desejos de revolução (e vingança) dos bichos, de segredos dos mitos (aquilo que não é revelado), comunidades de espectros (e suas relações entre si sem a presença humana), poéticas secretas das águas (desde seus rios voadores até suas tempestades e tsunamis), conspiração dos elementos da Terra (que agem abundantes em suas gambiarras nem sempre pré-determinadas) ou ainda o circuito dos astros (colaborando em alianças intensivas que compõem e influenciam a rede de inconscientes). Mas é preciso também pensar o inconsciente como matéria-prima viva e mutante, como dobra do fora, como usina de futuro, plataforma de especulação e incubadora de mundos possíveis. Pensamos a rede de inconscientes como um espaço público ontopolítico, um lugar de cruzamento com o panteão das multiplicidades cujo teor e sentido podem se manifestar nos sonhos.[6]

6 Cf. Fabiane. M. Borges, "Cosmogonias Livres - Rituais Faça Você Mesmo (DIY)". *Tecnoxamanismo*. São Paulo: Invisíveis Produções, 2016. Disponível em: <https://tecnoxamanismo.files.wordpress.com/2018/05/tcnxmnm-22_layout-2.pdf>.

3. Cartografia onírica através de grafos e mapas interativos: uma deriva especulativa

Quais foram os temas mais recorrentes nos sonhos durante a pandemia? Como se manifesta a alteridade nos sonhos humanos? Quais são as principais categorias? De fato, não conseguiríamos fazer aqui todas as ligações sem ajuda das máquinas — por isso nossa primeira investida foi na construção de uma navegação própria para análise semântica dos sonhos registrados no banco de dados.[7]

Para criar a cartografia dos sonhos da pandemia desenvolvemos grafos interativos, construídos através da programação em PLN (processamento de linguagem natural), que nos permitem a navegação pelos sonhos a partir dos substantivos que eles expressam, para produzir a visualidade dos conjuntos de relações entre os signos e as imagens, cercando algumas categorias que nos ajudam a dar relevo às incidências oníricas do período. No entanto, esse instrumento nos ajuda também no aspecto criativo, já que, além de construir mapas da topologia dos sonhos, nos permite aproximar substantivos novos, gerar conteúdo associativo e criar novas tramas semânticas e imagéticas. Funciona como uma ferramenta de ciência e de arte ao mesmo tempo.

7 Cf. *Pandemic Dreams*, <https://archivedream.wordpress.com/graphos-e-onirarquias/>. Acesso em 26 out. 2020.

Identificamos algumas imagens que apareceram com frequência nos sonhos, como animalidade, arquitetura, água, força metamórfica do vírus, sistema digestivo das coisas, infocracia, tecnocultura, interrupção de fluxos, paralisia, lapso temporal, cerimônia ritual. A partir do estudo dessas recorrências, propomos uma deriva especulativa pelos mais de quinhentos sonhos coletados.

A palavra "casa", por exemplo, aparece em 133 sonhos. Em quantidade de recorrências, só fica atrás da palavra "pessoas". Outras palavras ao redor da noção de casa são bastante presentes, como sala, apartamento, espaço, quarto, janela etc.

As arquiteturas, portanto, aparecem como figurações recorrentes nos sonhos da pandemia. Fizemos leituras programáticas dos relatos, investigando particularmente suas manifestações. O contexto de confinamento surge como um dos principais elementos ao qual o inconsciente foi impelido a responder instantaneamente. A noção de casa, além de outros signos que comentaremos um pouco, aparece nos sonhos como um marcador radical de cisão entre uma noção de espaço público e espaço privado, ambos acionando uma espécie de grandeza ou outras dimensões que antes não estavam lá.

Pelo olho mágico dois vampiros riam e faziam convites para abrir a porta. Corri para o quarto e os vi na janela, sorrindo com desejo e deboche, seus corpos achatados pela superfície do vidro.
Sonho 90 – Rio de Janeiro, Brasil – O Claustroniano

Uma porta e uma janela azul, olho para fora, vejo o mar, uma ovelha me cumprimenta de um barco, a rede dele está cheia de peixes azuis que brilham.
Sonho 295 – Castrolibero, Itália – Nuccia Pugliese

Nos parece que a intrusão viral e a radical mudança do estatuto do público provoca no sonho certa reposição espacial do devir selvagem, de maneira que a "natureza" anárquica está ao mesmo tempo mais próxima, no sentido de logo ali, depois da porta, abaixo da janela; diferente da imaginação de distância de uma "natureza" que está longe, lá na floresta, e ao mesmo tempo está radicalmente mais inacessível e intocável. As casas sonhadas funcionam como refúgios de separação desse perigo metamorfo e incompreensível que os sonhadores fitam pelas janelas. Muitos dos relatos são de aventuras centrípetas para dentro dessas casas, que acabam nos revelando arquiteturas fantásticas, reentrâncias inesperadas, buracos misteriosos, conjugações de mundos dentro de outros mundos.

> Entrei em uma construção antiga, e, para minha surpresa, o interior era extremamente mais avançado que o exterior. Tudo que lembro do edifício é que havia um elevador de formato hexagonal, que rotacionava seu próprio chão. As portas eram várias. Eu sempre saía no segundo andar.
> Sonho 283 – Niterói, Brasil

> Todo o lugar estava cercado por imensas escadas de ferro que levavam a plataformas suspensas. Era fácil se perder naquele labirinto como nunca, terminando em escadas em espiral.
> Sonho 285 – Alba Iulia, Romênia – Irina Erro

Outra presença substancial no conjunto de relatos é a aparição numerosa de animais. Apesar dos animais sonhados darem as caras de diferentes maneiras, parecem ocupar um lugar semelhante nas narrativas, nas quais em geral aparecem produzindo certa zona de indiscernibilidade e desajuste das fronteiras entre as espécies. Essa indiscernibilidade se manifesta não só nos diferentes sonhos morfogenéticos, de bichos sempre à espreita de se transformarem em outra coisa, mas também na aparição de outros arranjos zoopolíticos, diferentes dos que costumamos agenciar na vigília. Ou seja, parece que a posição de poder do animal sonhado vem sempre meio desorganizada. O animal e seu bando se tornam perigosos portadores de uma anarquia molecular que acossa nosso trono de reinado epistemológico, de maneira que o animal se revela profundamente inserido na política.

> No final da rua, vejo uma pessoa dando meia-volta sem orientação. De repente, uma pequena sombra se curva ao virar da esquina. Então algo passa pela sombra. Inclino-me sobre a balaustrada da varanda para ver melhor e vejo uma vaca malhada em preto e branco. Agora também ouço um suave sino de vaca tocando (deve ser um sino muito pequeno). Há mais vacas virando a esquina. Logo há dez delas e elas estão se espalhando sem pressa na rua.
> Sonho 118 – Christina Ertl-Shirley

A operação base desse relato é: ruas tomadas por coletivos de animais, uma imagem particularmente fantástica que se atualizou rapidamente na realidade durante o contexto pandêmico e entrou em circuito de feedback positivo, pulando do virtual para o atual e do atual para o virtual. Parece-nos que nessa imagem já há um gesto de variação cosmopolítica profunda, a começar pelo temor na ideia mesma de cidade como conjunto material da cultura do humano e suas caixas, surgida da operação de (supostamente) apartar as espirais de colaboração e predação relacionadas à natureza, expulsando as outras espécies do escopo da cidadania. O contato com a imagem do coletivo de vacas calmamente ocupando as ruas, em saltos exponenciais, nos faz experimentar, sobretudo, a investida em uma outra musicalidade política, um ritornelo marginal que como um canto vem soando ao longe e ficando mais alto, invadindo a música do modo humano. Esse devir se anuncia através do sino, que balança

calmamente no pescoço de cada indivíduo vaca que vem chegando, carregando no seu balanço outra cronocosmologia, cantada em seu cortejo.

> Sonhei que tinha um abscesso no lado da mandíbula e ele se transformou em um grande nódulo inchado cuja dor começou a paralisar o lado direito do meu rosto. Matérias escuras, como fios, começaram a aparecer do centro, e eu comecei a mexer nela. Depois de um tempo, um pequeno pássaro azul começou a sair do meu rosto e, eventualmente, ficou sentado lá, empoleirado meio de lado em um ângulo estranho, ainda preso ao meu rosto (pés ainda ancorados sob a minha pele?). Eu estava no espelho do banheiro, o pássaro e eu nos encarando, o pássaro inclinando a cabeça quase em questão.
> Sonho 316 – Davis, Estados Unidos – Toby Smith

Esse maravilhoso relato mistura pelo menos três categorias recorrentes no arquivo de sonhos, que são as arquiteturas, os animais e a noção de mundos acontecendo dentro de outros mundos. Muitos sonhos sugerem certa cosmologia ontofágica, na qual o mundo vivido soa como um sistema de deglutição e digestão de outros mundos, como se uma multiplicidade maior se deslocasse acossando a organização do sonhador, como se fosse em direção a sistemas menores que vivem dentro de outros sistemas. Parece-nos interessante essa recorrência justamente pelo fato de entendermos o sonho como território de comunicação e de alteridade. A presença numerosa de relatos que descrevem uma vida simpoiética, ou seja, vidas que acontecem sob uma cosmologia baseada na conjugação enredada de espécies simbiontes (e não no vetor de competição e individuação autopoiética), corrobora nossa ciência especulativa e nos diverte por achar que algumas coisas realmente se mostram mais claras no sonho.

> Eu estava em um navio, viajando da casa dos meus pais (Sardenha) para a casa do meu namorado. Outro navio estava atrás de nós, e de repente ele abre as portas da frente da garagem, tentando engolir nosso navio.
> Sonho 319 – Florença, Itália

Outro ente muito presente nos mundos oníricos é a água e os ambientes aquáticos. Somente as recorrências das palavras "água, "mar" e "piscina" somam aparições em 23% dos sonhos analisados na primeira leva.

> O mar começou a invadir completamente a cidade e a inundar todas as ruas, mas o que era interessante é que o mar invadia somente as ruas da cidade e as pessoas que estavam refugiadas nas casas estavam seguras, pois a água não invadia as casas, somente a parte externa da cidade.
> Sonho 84 – São Paulo, Brasil

A maneira como os mundos aquáticos figuram nos sonhos parece carregar um pressuposto relacionado particularmente a duas operações, fluxo e imersão. Os sonhos imersivos, subaquáticos ou a espreita de uma imersão soam incitar os sonhadores a experimentar uma espécie de preenchimento invasivo de uma outra imaginação material, mas que traz consigo um risco iminente de dissolução, de desindividuação. Mesmo que a atmosfera (nosso tópos) opere em um fluido, não temos sensibilidade para seu caráter imersivo, nossa vida "aérea" nos parece feita de vazio. Na experiência onírica do mergulho, se percebe uma nova sensibilidade tátil que não cessa de fazer perceber o mundo material que a abraça, mas a inundação à espreita aterroriza parte dos sonhadores. O terror da água como solvente universal, a dissolução do sistema individual e a despersonalização não são incomuns às narrativas de fuga da água, mas poucos sonhadores escapam do momento-chave em que caem na água ou são inundados. Esse gesto de liquefação muitas vezes é um deleite:

> Eu estava assistindo um amigo debaixo d'água dentro de uma piscina muito grande e ele estava acenando um olá. Eu estava acenando de volta. Sob a água, nas paredes da piscina, havia muitas pinturas e obras de arte. Então, nos sentamos à mesa e ele pediu uma obra de arte. Ele estava mordendo e sendo preenchido com chocolate.
> Sonho 246 – Atenas, Grécia

Conectados à imaginação material da água, os sistemas de fluxos e sobretudo suas interrupções aparecem também de maneiras diversas, algo engasgado que não irrompe, entalado e estagnado, incômodo loopado, muitas vezes se materializam em paralisias corporais.

> Sonhei que estava nas Olimpíadas competindo na seção de mergulho. Quando estava na beira do trampolim, minhas pernas paralisaram.
> Sonho 140 – Cidade do México, México – Paola Thompson

> Estava a assinar um contrato de trabalho e uma das cláusulas informava que as minhas tarefas somente poderiam ser desempenhadas usando a parte de baixo do corpo, evitando totalmente o uso dos braços, para não haver contágio do COVID-19.
> Sonho 65 – Lisboa, Portugal – Sinara

Novas divisões do corpo e mediações de cuidados físicos invadiram as preocupações dos sonhos. Muitas vezes há a aparição de um alerta de cuidado sanitário dentro do sonho, como uma lembrança da vigília, que parece plantar a pergunta: há infecção nesse mundo? Desde aí as multiplicidades não humanas proliferam, e nos parece que o signo do vírus delira em uma força metamórfica que o transforma nos mais

diferentes perigos à espreita. Uma constante é seu poder multiplicador, um devir animal é sempre um bando, uma matilha, um povo.[8]

> No sonho, eu caminhava por uma rua e uma mulher começou a me acompanhar e a fazer perguntas. Conforme caminhava ao meu lado, sua fisionomia mudava. Talvez ela não soubesse que eu havia visto essa transformação. Fiquei com medo e tentei fugir, mas ela aparecia com uma feição diferente, tentando se aproximar. Então, ela surgiu em formato de um animal e tentou me agarrar. Eu a joguei no chão e ela se despedaçou. Seus pedaços formaram outros seres, se multiplicaram.
> Sonho 146 – Bauru, Brasil – Erica Franzon

Essa breve deriva pelos relatos levanta conexões instigantes sobre as implicações na imaginação e no inconsciente como resposta imediata à pandemia. Parece-nos que há sobretudo certos tremores de ordem ecopolítica, que nos sonhos ganham outra luz. Por fora do ocularcentrismo e da frontalidade da vigília, que não param de colocar nas nossas caras um mundo à imagem e semelhança do capital, existem outras sensibilidades, particularmente ecopolíticas, ou seja, sensibilidades que processam outro tipo de enredamento com os bichos de todos os tipos, que a ficção neoliberal da individuação nos atrapalha muito a sentir e processar. No sonho, o constrangimento do sujeito político nessas condições fica mais brando, deixando mais espaço para que as agências, ou seja, as máquinas imagéticas intencionais das coisas, possam negociar, interagir e cooperar. Poderíamos especular, então, que a dimensão do sonho tem muito a aportar ao conjunto de fenômenos que chamamos de realidade, ao contrário da tradição que extirpa a totalidade da sua dignidade ontológica.

4. Sonhos de MacUnA / Algoritmos do inconsciente maquínico

> [...] a máquina devia ser um deus de que os homens não eram verdadeiramente donos só porque não tinham feito dela uma Iara explicável mas apenas uma realidade do mundo. De toda essa embrulhada o pensamento dele (Macunaíma) sacou bem clarinha uma luz: Os homens é que eram máquinas e as máquinas é que eram homens. Macunaíma deu uma grande gargalhada.[9]

Aqui nos dedicamos um pouco a falar sobre a capacidade comunicacional interespecífica relacionando humano e máquina. Nos perguntamos se a sociedade das máquinas terá um dia capacidade de sonhar e se poderá, além disso, se comunicar com outras espécies através de uma via mais intuitiva, como operam, por exemplo, as redes de inconscientes.

8 Cf. François Zourabichvili, *O Vocabulário de Deleuze*. Trad. André Telles. Rio de Janeiro: Relume Dumará, 2004, p. 24-26. Digitalização e disponibilização da versão eletrônica: IFCH – Unicamp.
9 Cf. Mário de Andrade. *Macunaíma: o herói sem nenhum caráter*. Chapecó: UFFS, 2019, p. 52.

Seguindo esses questionamentos, depois da cartografia onírica, nossa segunda investida foi na construção de um algoritmo ao qual demos o nome de MacUnA (Machinic Unconscious Algorithm 1.0) ou Algoritmo do Inconsciente Maquínico 1.0. Seu nome é um acrônimo que faz referência a *Macunaíma, o herói sem nenhum caráter* de Mário de Andrade, que, em uma passagem do livro (usada como epígrafe deste capítulo), se dá conta de que tudo é máquina.

A MacUnA foi desenvolvida através de processamento de linguagem natural (PLN), utilizando cadeias de Markov em conjunção com o algoritmo Naive Bayes para a classificação, supervisionada por aprendizado de máquina das classes gramaticais. O treinamento do algoritmo Naive Bayes para classificação gramatical foi feito a partir do corpus Floresta Sintá(c)tica,[10] que é composto por sentenças analisadas automaticamente e revisadas por linguistas. Com base nesse corpus, o algoritmo Naive Bayes "aprende" a classificar gramaticalmente os relatos dos sonhos e aplica esse aprendizado a cada uma das sentenças que compõem nosso arquivo.

Os sonhos da máquina são gerados através das cadeias de Markov aplicadas ao texto classificado pelo algoritmo Naive Bayes. O passo seguinte é a geração de um modelo utilizando as estruturas gramaticais dos sonhos. Esse modelo contém as listas de palavras dos sonhos subdivididas em trigramas. Como exemplo, tomemos as sentenças:

— Eu sou uma pessoa.
— Eu não sou uma cadeira.

As sentenças acima seriam divididas nos seguintes trigramas:

Sentença 1:
1. Eu sou uma
2. sou uma pessoa

Sentença 2:
1. Eu não sou
2. não sou uma
3. sou uma cadeira

Essas listas de palavras em forma de trigramas serão consideradas para gerar novas sentenças, recombinando elementos e gerando novas frases.

As recombinações possíveis em cadeia de Markov dessa lista de palavras seriam:
1. Eu sou uma cadeira.
2. Eu não sou uma pessoa.

10 Cf. *Linguateca*, "Floresta Sintá(c)tica", <https://www.linguateca.pt/Floresta/corpus.html>. Acesso em 26 out. 2020.

É importante ressaltar que as frases geradas são necessariamente novas, o algoritmo descarta as frases originais. Desse modo, todas as frases geradas pela MacUnA são de sua autoria.

O método resultante desse processo de escrita maquínica dialoga com processos históricos de composição literária. A primeira referência importante aqui é a tradição surrealista. As técnicas surrealistas de escrita baseavam-se na análise dos sonhos e na escrita automática. A escrita automática, por sua vez, baseava-se no conceito psicanalítico de "livre associação de ideias". Assim, através da escrita automática, utilizando a livre associação de ideias, os surrealistas pretendiam evitar o pensamento consciente através do automatismo psíquico, deixando fluir o inconsciente na ausência de controle exercido pela razão, fora de toda preocupação estética ou moral. Esse método dialoga também diretamente com as técnicas de escrita dadaístas. Se o surrealismo pretendia libertar a linguagem da mediação racional através da livre associação de ideias, os dadaístas pretendiam fazê-lo a partir do acaso. Assim subvertiam a linguagem, libertando-a de sua obrigatoriedade com a lógica e com o sentido. Uma terceira referência importante é o método *cut-up* de William Burroughs. Seu método de composição literária utilizava cortes e permuta de trechos, feitos por meio da justaposição de diferentes fragmentos textuais, selecionados a partir das mais variadas fontes. Seu corpus linguístico era composto por outras obras literárias, artigos de jornal, a Bíblia, canções, tratados médicos, os próprios escritos de Burroughs etc. Nosso método dialoga e retém elementos dessas diferentes tradições. Do surrealismo, retém o elemento de análise dos sonhos e a técnica da livre associação de ideias como fonte para a escrita automática. Nesse caso, claro, a livre associação de ideias é algorítmica. Do dadaísmo retém o elemento da incorporação do acaso na escrita e do método *cut-up* de Burroughs retém a técnica de recortes e permuta de fragmentos textuais.

Ao contrário da intenção dos surrealistas, nosso algoritmo literário não pretende descriptografar uma lógica imanente do inconsciente. A ideia aqui é criar uma máquina de fertilidade narrativa, que opera produzindo cruzamentos desviantes entre as imagens que aparecem nos sonhos. Assim cria fluxos textuais, seções transversais na trama do conjunto de relatos oníricos.

Diferentemente dos experimentos dadaístas, não interessa particularmente à nossa máquina implodir as relações de significado previamente estabelecidas no corpus, submetendo-a à aleatoriedade, mas oferecer outras possibilidades a cada uma das imagens, inaugurando outros circuitos, outras comunidades emergentes de significados, através de uma recombinação semântica treinada e em constante aprendizado. O gesto da máquina ajuda a desindividualizar os sonhos humanos e permite que as agências que neles se manifestam conversem entre si. É uma ferramenta rizomática, antifiliação, que, por ser máquina de aprendizado, aos poucos aprende a ir construindo sonhos próprios, que por sua vez produzem novos elementos para novos sonhos, de forma incessante. Quanto maior o banco de dados oníricos, mais potente se torna a máquina.

Para ilustrar, seguem alguns recortes dos sonhos de MacUnA:

Sonho #204: "Lembro bem da sensação de como se tivesse morrido e me vi diante de um lado e em choque... Eu estava em uma festa subterrânea."

Sonho #109: "Estávamos trabalhando num cemitério e os olhos semicerrados por causa da pandemia. Então, outros três coringas apareceram, eu caí do topo do prédio do FBI e os vi na rua em uma ocupação, um prédio moderno e redondo, todo de vidro, desses que tem bastante no Brasil. Começou a sair uma gosma bizarra de dentro para fora do contexto."

Sonho #211: "E na casa que eu me via em um caixão e sabia que isso ocorreu por horas, no final da rua, havia uma gigantesca ponte fluvial que deixava a cidade, estava sendo perseguido por um morro de areia cinza."

Sonho #365: "O mundo era burro."

Sonho 0 (teste): "Um mundo em hipersocialização, muita gente como em uma lâmpada de gênio, mas no mar entendo que é fácil para mim. Ela estava num grupo de amigos, espremido em um outro olho pintado por cima. Saio de carro e deixo o seu baixo elétrico na areia, com algumas cadeiras e um cara que é mendigo e girassol. Todas as casas eram baixas e os encontro comendo sua própria segurança, e o chão parecia muito corroído pela água."

Vemos acima uma série de associações feitas por MacUnA que geram novos sonhos. Algumas imagens realmente nos surpreendem pela poética delirante, o que realmente nos faz pensar em um *bot* sonhador. Apesar de ela não fazer ainda as flexões de gênero e número nem exprimir corretamente as conjunções gramaticais, ela consegue criar narrativas inteiras, nos conduzindo por mundos oníricos que misturam sonhos humano-máquina.

Neste momento continuamos nossa pesquisa desenvolvendo outro algoritmo (MacUnA 2.0) que opera com ferramentas mais potentes de aprendizagem de máquina. Ao mesmo tempo, estamos fazendo parcerias para a construção de um arquivo onírico expandido que agregue também os relatos de sonhos coletados por outras iniciativas. A ideia é construir um arquivo aberto e compartilhado que possa ser acessado por pesquisadoras e demais interessados. Atentos às implicações negativas de uso de *big data* e à Lei de Proteção de Dados Pessoais (LGPD), optamos por trabalhar com a anonimização dos dados coletados. Dessa forma, acreditamos que as narrativas ganham uma relevância maior do que suas autorias.

Atualmente, a MacUnA vive em um grupo de Telegram[11] e diariamente gera novos sonhos tanto em inglês quanto em português. Dentro desse grupo, que é aberto, MacUnA responde a comandos enviados pelos participantes.

11 Para participar do grupo MacUnA no Telegram, basta acessar o link: <https://t.me/joinchat/AdfvchPm6TmpjTcSw-Czizw>. Acesso em 26 out. 2020. Para alimentar os sonhos de MacUnA, basta enviar relatos para o *Pandemic Dreams Archive*: <https://archivedream.wordpress.com/>.

Considerações

Nesse projeto, procuramos encontrar nos sonhos uma potência de criação de novos mitos e ficções em um mundo de pós-verdade, onde o passado está em disputa e as especulações sobre o futuro feitas durante o século XX estão em declínio. A ecologia dos sonhos nos coloca outras temporalidades, outros sujeitos da enunciação. Funciona como um cosmos de perspectivas ancestrofuturistas entrelaçadas no tempo presente, como um mundo espectral que acessamos tangencialmente. Entrar em devir com o mundo dos sonhos é mergulhar numa linguagem transtemporal, multiespecífica e simpoiética.[12]

A "natureza" se apresenta a nós como algo que imaginamos dominar. Por um lado, imaginamos dominá-la como se fosse um ente exterior. Por outro, imaginamos também dominar a nossa própria natureza, entendida como interior e humana. Assim, nesse embate de ecologias, entre a ecologia ambiental e a ecologia das subjetividades, tenta-se resolver a questão dominando duplamente a Natureza, através da cultura. Mas essas naturezas retornam com a força de um transbordamento que se manifesta tanto do ponto de vista ambiental, com a pandemia colocando em xeque a nossa pretensão de dominação da natureza, quanto do ponto de vista das subjetividades, com o caráter multiespecífico dos sonhos demonstrando que a suposta centralidade humana perde relevância frente à emergência de outros agentes, que por sua vez se relacionam entre si e se manifestam nas redes de inconscientes.

É também nessa perspectiva de primazia da Cultura sobre a Natureza que pretensiosamente nos definimos como *sapiens-sapiens*. Como se a dimensão empírica, técnica, prosaica e racional fosse suficiente e a única forma de nos autodefinir. Mas, ao procedermos assim, negligenciamos outra dimensão humana igualmente fundamental, a que concerne ao pensamento mágico e à relação com as razões extra-humanas (como a razão vegetal ou a razão molecular). A dimensão racionalista se sobressai na programação das máquinas, como uma herança humana que migra para a inteligência artificial. Nesse projeto, tentamos emprestar à máquina, cartesiana e puramente racional, certa capacidade poética de delirar, alimentando-a com estruturas de linguagem inconsciente, convidando-a a sonhar a partir dos nossos sonhos, colaborando dessa forma para a criação de um estatuto de inconsciente algorítmico. Isso se relaciona com as perguntas que fizemos acima sobre os projetos trans-humanistas, quando questionamos como as inteligências artificiais se relacionariam com a subjetividade, se teriam capacidade de acessar a natureza apartada, se frequentariam ou recriariam de algum modo a rede de inconscientes. Consideramos que esta reflexão é, no mínimo, pertinente: pensar na usina de inconsciente das máquinas. O que as máquinas herdam de subjetividade e da rede

12 O conceito biológico *simpoiesis* descreve um modo de vida baseado em um fazer-com interespecífico, "tudo está conectado a algo, nada está conectado a tudo". Cf. Donna Haraway, *Staying with the Trouble*, op. cit.

de inconscientes? Como produzir um algoritmo do inconsciente maquínico? Como pensar robôs intuitivos e sensíveis para além dos atuais modelos que nos provocam todo tipo de paranoia devido à sua dominação peremptória sobre nossos impulsos de consumo e manipulação moral e política?

Investimos na coleta de sonhos por pensar que, nesse momento de suspensão das práticas cotidianas provocado pela pandemia global, os sonhos se revelariam com uma potência maior, mais à flor da pele, à flor do *socius*, à flor do cosmos, como nos diz Guattari.[13] Ao mesmo tempo, presenciamos um aceleramento migratório para o mundo digital, que por vezes atropela a temporalidade subjetiva, reforçando um caráter imediatista em um regime de hipervelocidade que progressivamente reduz a experiência do intervalo, do vazio, da pausa, em que a diferença poderia se manifestar abrindo o loop das repetições. Longe de pensar que a única alternativa para lidar com isso seria o retorno a um espaço/tempo primitivista, tecnofóbico, negacionista etc., negociamos com a apropriação crítica das práticas tecnocientíficas e seus imaginários. Reivindicamos aqui uma aliança tecnoxamânica que seja capaz de articular os saberes ancestrais e as possibilidades ainda em aberto de futuros, máquinas sonhadoras que acionem o dispositivo utópico amortecido diante do programa etno-ecocida de exploração e empobrecimento dos povos. Algoritmos que aproveitem brechas, mesmo que ainda embrionárias, no contexto do desenvolvimento e treinamento de inteligências artificiais, que nos permitam especular zonas de comunicação e inter-relação entre inconsciente e máquina, vislumbrando a possibilidade de ativar um inconsciente maquínico ou ainda os sonhos ciborgues, uma saída do embate dual para assumir a incomensurável libido das interespécies.

Bibliografia

BENSUSAN, Hilan. *Linhas do Animismo Futuro*. Brasília: IEB / Mil Folhas, 2017.

BORGES, Fabiane M. "Ancestrofuturismo". *Tecnoxamanismo*. São Paulo: Invisíveis Produções, 2016. Disponível em: <https://tecnoxamanismo.files.wordpress.com/2018/05/tcn-xmnm-22_layout-2.pdf>. Versão em inglês disponível em: <http://europia.org/cac6/CAC-Pdf/12-CAC6-16-Fabi_Malu_Ancestrofuturism.pdf>.

_____. "FUTUROS SEQUESTRADOS X O ANTI-SEQUESTRO DOS SONHOS". *Manzuá: Revista de Pesquisa em Artes Cênicas*, v. 2, n. 1, p. 44, 18 ago. 2019. Disponível em: <https://periodicos.ufrn.br/manzua/article/view/17422>.

_____. "Cosmogonias Livres - Rituais Faça Você Mesmo (DIY)". *Tecnoxamanismo*. São Paulo: Invisíveis Produções, 2016. Disponível em: <https://tecnoxamanismo.files.wordpress.com/2018/05/tcnxmnm-22_layout-2.pdf>.

BUTLER, Octavia E. *Lilith's Brood*. New York: Grand Central, 2000.

13 Cf. Félix Guattari, *O Inconsciente maquínico*. Trad. Constança Marcondes César; Lucy Moreira César. Campinas: Papirus, 1988, p. 10.

CASTANEDA, Carlos. *The Art of Dreaming*. Connecticut: Easton Press, 1993.
CASTRO, Eduardo Viveiros de. *Metafísica Canibal*. São Paulo: Cosac Naify, 2015.
COCCIA, Emanuele. *La vida sensible*. Buenos Aires: Marea, 2011.
_____. *La vida de las plantas: Una metafísica de la mixtura*. Buenos Aires: Miño y Dávila, 2017.
CRARY, Jonathan. *24/7: Late Capitalism and the Ends of Sleep*. London; New York: Verso, 2014.
DANOWSKI, Déborah; CASTRO, Eduardo Viveiros de. *Há Mundo Por vir? Ensaio sobre os Medos e os Fins*. Florianópolis: Cultura e Barbárie, 2014.
DELEUZE, Gilles; GUATTARI, Félix. *Mil Platôs: capitalismo e esquizofrenia 2*. 5 volumes. São Paulo: Ed. 34, 1995.
_____. *O anti-Édipo: capitalismo e esquizofrenia 1*. Trad. Luiz B. L. Orlandi. São Paulo: Ed. 34, 2010.
DELIGNY, Fernand. *O Aracniano e outros textos*. 2. ed. Trad. Lara de Malimpensa. São Paulo: n-1 edições, 2018.
DOMHOFF, G. William. *The Mystique of Dreams: A Search for Utopia Through Senoi Dream Theory*. Berkeley: University of California Press, 1990.
FABBRI, Renato; BORGES, Fabiane M. "Text Mining Descriptions of Dreams: Aesthetic and Clinical Efforts". *Anais do XX ENMC - Encontro Nacional de Modelagem Computacional*, 19 out. 2017.
FISHER, Mark. *Realismo Capitalista*. Buenos Aires: Caja Negra 2018.
GLOWCZEWSKI, Barbara. *Devires totêmicos: cosmopolítica do sonho*. Trad. Jamille Pinheiro; Abrahão de Oliveira Santos. São Paulo: n-1 edições, 2015.
GUATTARI, Félix. *As três ecologias*. Trad. Maria Cristina F. Bittencourt. Campinas: Papirus, 1990.
_____. *O Inconsciente maquínico*. Trad. Constança Marcondes César; Lucy Moreira César. Campinas: Papirus, 1988.
HARAWAY, Donna. *Staying with the Trouble*. New York: Duke University Press Books, 2016.
_____. *Ciencia, cyborgs y mujeres: la reinvención de la naturaleza*. Madrid: Cátedra, 1995.
JUNG, Carl Gustav. *Os Arquétipos e o Inconsciente Coletivo*. Petrópolis: Vozes, 2000.
KOPENAWA, David; ALBERT, Bruce. *A queda do céu: Palavras de um xamã yanomami*. Trad. Beatriz Perrone-Moisés. São Paulo: Companhia das Letras, 2015.
KURZWEIL, Ray. *The Singularity Is Near: When Humans Transcend Biology*. New York: Viking Penguin, 2006.
LAND, Nick. *Fanged Noumena: Collected Writings 1987-2007*. Org. Robin Mackay; Ray Brassier. Falmouth, UK: Urbanomic, 2011.
ROMANDINI, Fabián Ludueña. *Comunidade dos Espectros. I. Antropotecnia*. Florianópolis: Cultura e Barbárie, 2012.
_____; *H.P. Lovecraft: a disjunção no Ser*. Florianópolis: Cultura e Barbárie, 2013.
STENGERS, Isabelle. *No tempo das catástrofes: Resistir à barbárie que se aproxima*. Trad. Eloisa Araújo Ribeiro. São Paulo: Cosac Naify, 2015.

TADEU, Tomaz (Org.). *Antropologia do Ciborgue: As vertigens do pós-humano*. 2. ed. Belo Horizonte: Autêntica, 2009.

Fabiane Morais Borges. Doutora em Psicologia Clínica (PUC-SP). Curadora. Pesquisadora. Desenvolve o programa SACI-E/INPE (Subjetividade, Arte e Ciências Espaciais realizado no Instituto Nacional de Pesquisas Espaciais). Também faz pesquisa de pós-Doutorado em Diversidade e Direito dos povos no Diversitas/FFLCH/USP. Articuladora das redes Tecnoxamanismo e Comuna Intergaláctica.

Tiago F. Pimentel. Vindo da área de Ciências Sociais e formado em Defesa Cibernética, é antropólogo diletante, artista multimídia, pesquisador de redes, hacker, programador e ativista em defesa da Internet Livre. É um dos idealizadores da CryptoRave, maior encontro aberto sobre criptografia e segurança do mundo, e Diretor Geral da Associação Actantes – Ação Direta pela Liberdade, Privacidade e Diversidade na Rede.

Lívia Diniz é diretora artística, carnavalesca e coordenadora de projetos relacionados à infância. No Rio, com a Maraberto Filmes, faz cinema, videoclipe, instalações interativas, e laboratórios de arte e tecnologia. Com a Escola Playing for Change Patagonia, desenha projetos socioculturais para formação de redes. Na Espanha, com o Labea, desenvolve laboratórios de gestão cultural, arte e ecologia.

Rafael Frazão é artista visual e investigador. Integrante do programa de estudos independentes do Museu de Arte Contemporânea de Barcelona, é associado ao centro de criação em artes visuais La Escocesa e articula a rede Tecnoxamanismo. Conduz investigações e trabalha com filosofia da imagem, estudos decoloniais e ficção científica.

n-1

O livro como imagem do mundo é de toda
maneira uma ideia insípida. Na verdade não
basta dizer Viva o múltiplo, grito de resto difícil
de emitir. Nenhuma habilidade tipográfica,
lexical ou mesmo sintática será suficiente para
fazê-lo ouvir. É preciso fazer o múltiplo, não
acrescentando sempre uma dimensão superior,
mas, ao contrário, da maneira mais simples,
com força de sobriedade, no nível das dimensões
de que se dispõe, sempre n-1 (é somente assim
que o uno faz parte do múltiplo, estando
sempre subtraído dele). Subtrair o único da
multiplicidade a ser constituída; escrever a n-1.

Gilles Deleuze e Félix Guattari

(...)

Fontes	Nassim Latin e IM FELL English
Papel	Pólen Bold 90g/m
Impressão	Daiko Indústria Gráfica e Editora Ltda.
Data	Julho de 2021

MISTO
Proveniente de
fontes responsáveis
FSC® C113952